U0017455

二十世紀
偉大的藝術家

愛德華·路希－史密斯 著
Edward Lucie-Smith

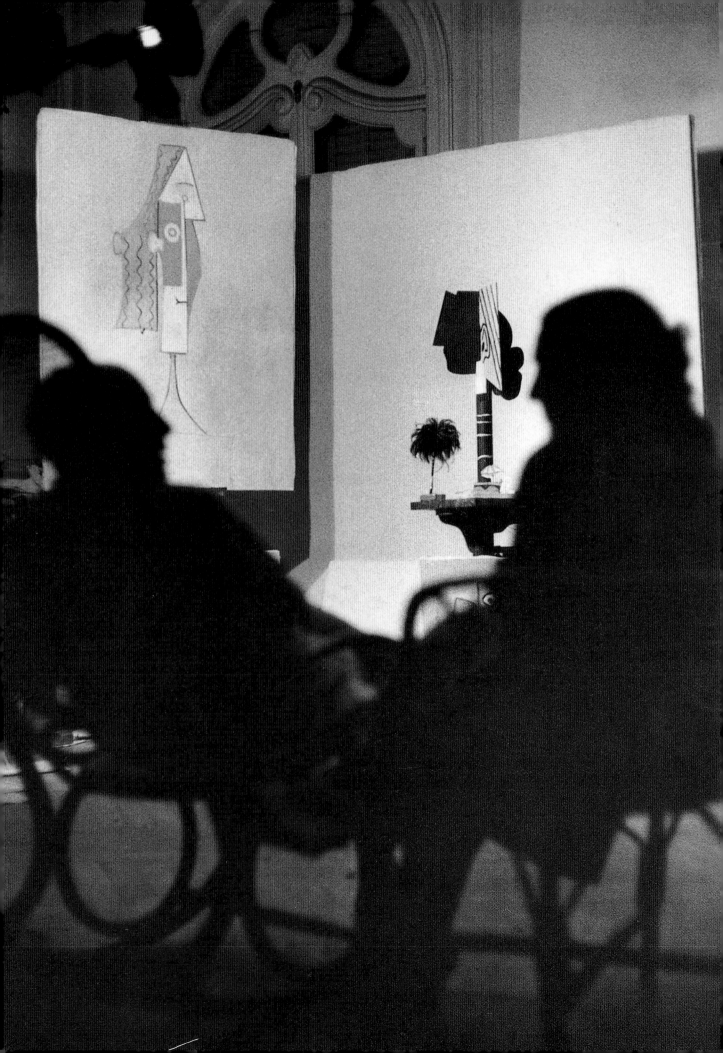

二十世紀
偉大的藝術家

LIVES OF THE GREAT
20TH–CENTURY ARTISTS

愛德華・路希－史密斯
Edward Lucie-Smith

聯經出版事業公司

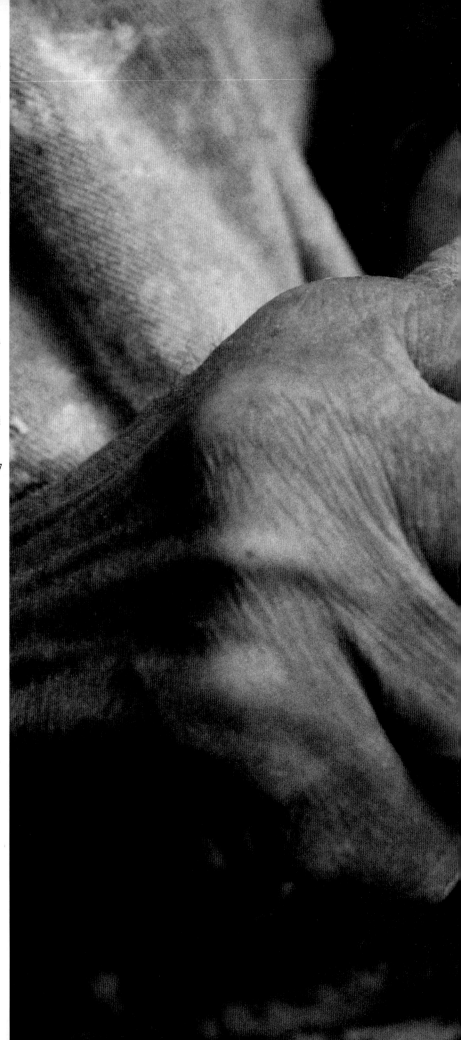

封面（由左至右）
寶拉·孟德森－貝克 〈結婚六週年的自畫像〉
（局部），1906年，布雪街藝術館，布萊梅；
尚·米榭－巴斯奇亞（局部） 1982年，攝影ⓒ
貝斯－菲利普，布魯諾，畢雪夫伯格畫廊所有，
蘇黎世；
阿米狄歐·莫迪里亞尼（局部） 1906年，攝影
者不詳，哈頓·蓋堤提供；
弗麗達·卡洛（局部） 1939年，攝影ⓒ尼古拉
斯·墨瑞，喬治·伊斯特曼收藏所有，羅徹斯
特；
畢卡索與賈克琳（局部） 1958年，攝影ⓒ大
衛·道格拉斯·鄧肯。
封底（由左至右）
皮耶·蒙德里安（局部） 1909年，攝影者不詳，
蓋特曼美術館，海牙；
古斯塔夫·克林姆 〈隨筆自畫像〉（局部），
1900年，私人收藏；
埃貢·席勒 〈自畫像〉（局部），1907年，私
人收藏；
史坦利·史賓塞（局部） 1943年，攝影者不詳，
哈頓·蓋堤提供；
亨利·馬諦斯（局部） 1927-28年，攝影者不
詳，紐約現代美術館文獻，版權為紐約現代美
術館所有。

內封背頁照片：加利福尼別墅內的畢卡索，1957
年。大衛·道格拉斯·鄧肯攝。
本頁照片：亨利·摩爾的手，1972年。約翰·
史沃普攝。

二十世紀偉大的藝術家
LIVES OF THE GREAT 20TH－CENTURY ARTISTS

Complex Chinese Edition Copyright：
1999 LINKING PUBLISHING CO.
All Rights Reserved

著　　者　Edward Lucie-Smith
譯　　者　吳宜穎　邵　虞　周東曉
　　　　　郭和杰　陳淑娟　黃慧真
發 行 人　劉國瑞
出 版 者　聯經出版事業公司
　　　　　臺北市忠孝東路四段555號
電　　話　23620308・27627429
發 行 所　台北縣汐止鎮大同路一段367號
發行電話　26418661
郵政劃撥帳戶　第0100559-3號
郵撥電話　26418662
行政院新聞局出版事業登記證局版臺業字
第0130號

ISBN　957-08-1956-1（精裝）

有著作權·翻印必究
定價：新臺幣950元
1999年9月初版
本書如有缺頁，破損，倒裝請寄回發行所更換。

目 次

導　論

我們生活在一個大眾對各類有創意的人物都極感興趣的年代。這是促使本書產生的一個原因，或許也是其中最主要的原因。本書頗放肆的仿效瓦薩里(Giorgio Vasari)的《藝術家生平》一書而寫。那本書是文藝復興藝術史上的一本偉大經典之作。其不可或缺的原始敘述資料，是此後所有的文藝復興藝術史學家用作基本傳記資料時都必須依據的。瓦薩里的書出版於1550年，開啓了收集、介紹藝術家生平的一個漫長傳統。本書作者居然如此大膽，敢與其曲折生動、講述趣聞軼事的本領媲美！然自十六世紀以來，我們無論對藝術本身，或是對人格本質的看法，都有很大的改變。

瓦薩里的那本書所根據的一個觀念是，藝術是可以進步的，亦即各代後繼的藝術家能以前人的成就作為基礎。對瓦薩里來說，真正的藝術在於對自然的忠實模仿。不過此模仿必跟藝術家心中已有的理想型式相符合。其最後的成果更必充滿優雅，有「一種無法定義，要靠眼睛去識別的品質。」同時必要有一種瓦薩里稱爲「高雅合宜」的品質，即與正進行的困難工作相稱。這些信念讓他所收集的生平故事有一個邏輯的外型與結構。然而這在現代及繼起之後現代運動各種主義相互衝突的特色之間，是很難找到的。我們可用兩個理由來解釋此困難的所在。其一是，現代主義的早期詮釋者把重點幾乎全放在其所處理之形式層面上，而忽略了個人的層面。另一個或許更重要的理由是，在二十世紀藝術發展內，其流派間的實際對立似乎跟瓦薩里所預期的完全不同。美國的評論家包祖恩(Jacques Barzun)提到抽象的表現主義時曾說，那是一個「廢除主義者」的流派，想要擦掉前人所有成就的痕跡，也就是說要再造一塊白板，完全重新開始；其他的現代主義流派也有同樣的野心。這使我不得不將其信徒所試圖摧毀的再重新建立起來。

本書所收納的背景描述，就因爲這個以及一些其他的原因，會比瓦薩里所容許的更多。另一個原因是，瓦薩里跟那些可能成爲其讀者的人，他們有共同的背景和文化，現今的史學家卻難以做此假設。無論如何，歷史方法自瓦薩里著手其巨作以來，已有很大的改變。我們可用一個矛盾的說法來做一個概括，那就是瓦薩里把藝術看做是半科學的，而科學的本質是，一個人能以他人的發現爲基礎。直到最近，二十世紀對藝術創作的看法是，任何真正原創的藝術家都得一切重新開始，盡可能的製作出一個完全原創的藝術語言，而跟其前承者沒有任何的的關連。直到70年代後現代主義興起時，這種態度始有所轉變。他們開始感到藝術家現在所面對的不只是語言的問題，而是多重語言的問題。他們的任務不是要發明，而是要同時使用並顛覆已存的多重準則。

回過頭去看文藝復興時期，我們意識到我們不僅對藝術的看法有如此大的改變，對人的看法也有極根本的不同。對瓦薩里來說，一個成年人擁有相當固定的「個性」，可用很突出的趣聞軼事來適當的闡明。這些趣聞軼事值得紀念且令人難忘，同時幾乎可保證其所闡明的，進而幫助我們瞭解那些人究竟是怎麼樣的一個人。這種態度使瓦薩里的傳記走在時代的尖端。清晰又明確的輪廓，跟佛羅倫薩(Florentine)藝術傳統裡的「disegno」一詞相等。而「disegno」這個詞在義大利文裡的意思比僅是「繪畫」或「設計」來得豐富得多。

後弗洛依德時代基本上把人格(personality)看做是人一生中都在改變的。要在這個時代寫傳記，則必須用其他的方式來求取瓦薩里的簡潔清晰及其生動的描述。然而我們值得如此去做，因爲現在在我們對二十世紀藝術作出評價時，藝術家的人格佔有主要的地位。事實上，在許多討論現代主義運動及其作品的文字裡，仍然有一個尚未解決的問題。我們一方面覺得藝術作品應該單獨地來欣賞，而無視其創作的環境。

比方說，法國作家、政治活動家馬爾羅（Ａｎｄｒé
Malraux）所著的《虛構的博物館》，整本書的內容都可
任我們處理；一個埃及古王國時期的雕像，雖然我們
對那是什麼人做的一無所知，也覺得應能對之作出評
價。同樣的道理，我們也應能評鑒布朗庫西（Brancusi）
的雕塑，而我們對他所知道的也不少。在另一方面，
越來越有此趨勢的是，我們不僅把新近的藝術看做是
創作者的延伸，而且把人格看做是其最主要的成分，
所有實物則都是附屬的。葉慈在其〈學童之間〉一詩
中曾提出這個值得令人深省的問題，即「我們怎能從
舞裡知其舞者呢？」我們也可以很容易地反過來問，
我們如何能把舞從表演的舞者那兒抽離出來呢？早期
現代主藝評論家有個趨向特權形式的價值，好像這些
是不可改變的柏拉圖似的形式，而忽略了人格的因
素。就如著名的後現代評論家保羅德蒙（Paul de Man
）曾寫過的，我們現在所關切的「是形式與經驗，是創
造者與其創作之間所可能有的統一性。」後現代主義
提醒我們，在藝術家的人格與藝術作品跟其社會文化
背景相聯繫時，似乎最發人深省。那意思就是要把發
生在他們周遭的，如社會、政治、性別等所有的因
素，都考慮進去。

　　完全孤立地去看二十世紀的藝術作品，是無法充
分瞭解它的。本書讓我們看到，藝術家的生活即使不
總是創作成就的唯一關鍵，也是其最顯明的關鍵之
一。要是本書所寫的藝術家極大部份是已過世的，這
並非因爲我認爲活著的藝術家裡沒有多少傑出的，而
是因爲在一個生命自我完成之前很難看出其真貌，同
時也是因爲對活人不像對一部「生平簡介」或「人物
述描」一樣，可以讓人那麼的直言不諱。

<div align="right">（邵虞◎譯）</div>

上：孟克，照片自畫像，1906 年

右：孟克，妒嫉，約 1895 年

第一章 走向現代（Towards the Modern）

這一章由兩位非常不同的畫家作為此後一系列生平故事的序幕。他們的作品都包含現代的成分，但兩人似乎又並不完全現代。孟克（Edvard Munch）是一個懺悔型的畫家，作品幾乎全是自傳式的。在他的作品裡我們可以看到一種除了梵谷（Vincent van Gogh）以外，在其同輩或前輩中找不到的坦率真誠。事實上，孟克可以說是歐洲象徵主義與德國表現主義間的一個橋樑。這也就是說，他在十九世紀末與二十世紀初的創作環境間形成一個橋樑。

寇維茲（Kathe Kollwitz）是本世紀最重要的兩、三個女性畫家之一。她的創作最接近現在對「女權主義」此術語的真正詮釋。然而她用的仍是扎根於十九世紀的形式。要將她跟其他畫家做一比較時，最易讓人聯想到的，並非同時期的德國畫家格羅斯（George Grosz）或迪克斯（Dix），而是杜米埃（Honoré Daumier）及米勒（J. F. Millet）。

愛德華・孟克（Edvard Munch）

孟克對現代運動的影響是最特別的，因為他所來自的環境如此偏遠又地方性。他1863年12月生於挪威海德馬克（Hedmark）的洛頓（Løten）鎮，是五個孩子裡的老二。父親是軍醫，後來做到首都克里斯丁亞那（Christiania 1924年改名為奧斯陸Oslo）的管區醫生。孟克的母親在他五歲時死於肺病。這對父親造成頗大的打擊，開始退隱。宗教焦慮一次次的發作，瀕臨精神錯亂。孟克很久以後還記得父親那種突發的暴力行為。到了孟克的姊姊在1877年去世時，父親的情況更為嚴重。那在孟克的想像中留下不可磨滅的痕跡：

> 疾病、精神錯亂、死亡是環繞我搖籃的天使，以後更一生跟隨著我……小時候我總覺得很不公平，既沒母親又常生病，還老是擔心會被懲罰下地獄。

不過幸好還有一點補償。孟克的母親去世後，他家由一個很慈愛的阿姨來照顧。她本身是一個畫家，也就是她發掘孟克的藝術天分而鼓勵他做個畫家的。

1879年時家裡把孟克送到一個技術學院去學工程，但因身體很差，使他無法正規地上課。1880年11月時，他父親在道德與實際兩種理由的衡量下，幾經遲疑，終於答應讓他學藝術。他在1881年進了克里斯丁亞那的皇家設計學院。他們很快地認出他的天分，而讓他跳過所有初級的課程。1882年他跟其他六個年輕的畫家一起租了一間畫室。第二年他第一次在一個群展中展出其作品。

對孟克來說1885年左右有許多重要的事情發生。1885年是他第一次去巴黎，在那裡研習羅浮宮及一些官方沙龍的畫。看到馬內（Édouard Manet）的作品，讓他印象非常深刻。他畫了「生病的女孩」，是他第一個重要作品。挪威當時的主要畫家克羅格（Christian Krohg）看到此畫相當讚賞。克羅格曾在1882年時教過

孟克。孟克這時跟一個由作家耶格爾（Hans Jaeger）領導，叫做「克里斯丁亞那波西米亞人」（the Christiania Bohemians）的一夥人聚在一起。他們的狂野方式及為自由愛戀辯護等行為，嚇壞了小鎮穩重的居民。孟克就是在此圈子第一次跟他朋友的妻子米麗（Milly Thaulow）戀愛：

> 那讓我感受到愛情所有的不快樂……有好幾年我似乎快瘋了。精神病的恐怖臉孔那時抬起扭曲的頭來……自此以後我放棄了能夠去愛的希望。

孟克在1889年舉辦了他第一次的個展。那也是挪威第一次舉行個人畫展。隨後他拿到一筆國家補助讓他出國學習。10月時他再次回到巴黎去，在學院畫家波納特（Leon Bonnat）的門下學習。就在他離家的這段時間，他的父親去世了。1890年5月返家後他再次申請到補助，那年冬天又出國學習。孟克的第二次之行並不太順利。他感染了風濕熱，在勒阿弗爾市（Le Havre）的醫院待了兩個月。1891年5月他再次回到克里斯丁亞那，又第三次延長補助而引起了一些爭議。1892年他在克里斯丁亞那舉辦第二次個展時爭議再起，在當地評論家之間造成喧嘩。不過此畫展仍引起一挪威人士諾門（Adelsten Normann）的注意。此人是柏林藝術家工會（Berliner Künstlervereinigung）會長。諾門用自己的職權邀請孟克到柏林展出，結果引起反感。因為作品對此工會的成員來說太激進了，在柏林藝術家工會引起熱烈的辯論，投票結果不利於孟克，所以畫展一星期後就結束了。此事件的最後結果是，失敗的一方脫離此組織而在利伯曼（Max Liebermann）帶領下建立了柏林分離畫派（Berlin Sezession）。

孟克很會利用他的名氣。此時在伏烈特街（Friedrichstrasse）租了一個畫廊，進門處掛了一面很大的挪威國旗，在那兒獨立展出其畫作。他雖然經常來往於德國和斯堪地那維亞之間，現在決定以柏林為據地。這段時間裡他常常很貧困。1894年11月時有人看

到他在柏林街上閒蕩，因未付房租被趕出門，已有三天沒吃飯了。不過他開始找到贊助人，其中最主要的是大企業家拉特瑙（Walter Rathenau），通用電子器材公司AEG（Allgemeine-Elektrizitäts-Gesellschaft）的主管，後來成為威瑪（Weimar）共和國的外交部長。他也找到比克里斯丁亞那時更狂野的一群波西米亞朋友。此柏林圈子以波蘭作家普里比茲維斯基（Stanislas Przybyszweski）與其妻子德尼·裘艾（Dagny Juell）為首。普里比茲維斯基患有幻覺症，常會呈現令人不安的預言色彩；德尼是個年輕的學音樂的學生，是孟克自己介紹進這圈子的。她可說是個蕩婦，後來死於非命：1901年時在第弗利斯（Tiflis）被一個受她激怒的瘋狂波蘭學生射殺死亡。劇作家斯特林堡（Strindberg）、美術評論家和美術史學家米埃葛拉夫（Julius Meier-Graefe）及孟克本人都曾在某個時期內同時愛上她。

這並非孟克在這段時間的唯一愛情糾紛。在1893年或更早時，他剛結束跟克里斯丁亞那一富有、美麗酒商女兒的一段情，住在克里斯丁亞那外郊的阿斯卡濱（Åsgårdstrand）。一個風雨交加的傍晚整船的朋友來告訴他那女孩快要死了，希望能見他最後一面。孟克答應了。他到達時看到女孩躺在床上，兩旁點著蠟燭。女孩一見到他就躍起身來，告訴他整件事其實只是一個騙局。然後她拿出槍來威脅孟克，說他若不回到她身邊就要自殺。孟克試圖把槍搶過來（以為槍絕對沒有上膛）。結果走火，把左手中指的上半節打掉了。

1895年孟克兩度去巴黎。那年的12月《空白評論》以石版畫的形式刊登了他那幅有名的作品「吶喊」。1896-97年回到巴黎時，他在那裡做了較長的停留。以詩人馬拉梅（Stéphane Mallarmé）為中心，組成部份的象徵派圈子。他替馬拉梅做了兩幅版畫畫像。1897年時，一系列他自1889年以來一直繼續發展的作品「生命之帶」得到獨立沙龍（Salon dés Indépendants）主廳的榮譽獎。但他在巴黎剛建立起有用的立足地之後，卻又及時放棄了。大半時間再度都留在德國，暑

假則在阿斯卡濱他買的一個小屋裡度過。他的成品與推銷自己的精力實在驚人。從1892-1909年之間，他在斯堪地那維亞、德國、法國、比利時、奧國、義大利、俄國、捷克、及美國（一次在芝加哥，一次在紐約）等地的展出不下一〇六次之多。使他聲名大增的幾個重要階段是：1899年克里斯丁亞那的國家美術館購買了他的兩幅畫，這顯示他已受到自己國人的肯定；1902年柏林分離畫派展出「生命之帶」的一系列畫作；以及1905年在布拉格舉辦的他第一次真正的回顧展。1908年他受到挪威皇室封爵。

到此時孟克因受到酒精與工作過度的影響，健康越來越差。1908年他在哥本哈根精神失常，一陣失控的暴飲後，自己決定進精神病院去。經過八個月的治療，接受了按摩、電擊後，他變成一個滴酒不沾的人。1909年5月他出院後，決定在挪威定居。

他回國後的頭幾年一直受到克里斯丁亞那大學新教學大樓的壁畫爭議所困擾。孟克是當然的人選，但大學理事會的建築委員會，即使在競爭評委也支持孟克之後，還是很不情願把這個工作交給他。一個對抗的委員會於是成立，為孟克展開激烈的爭論，到了1914年大學理事會終於同意接受孟克的畫為其私人送的禮物。孟克則不管決定的結果為何，早已開始創作。1916年9月那些畫終於裝置上去。

孟克經過數次地址更改後，1916年在克里斯丁亞那外郊的斯特揚（Skøyen）鎮買下了艾克里（Ekely）的房子和地產。孟克此後作品仍然相當豐富，常在已有的主題上加以改變，但也嘗試創新。這些新的畫不都像以前的那麼強烈，不過他最好的作品中的一部份，就是在他生命終期畫的一些陰鬱的自畫像。

因納粹宣傳反對「墮落的藝術」（Degenerate Art），孟克好幾幅畫被德國美術館移走。在戰時，德國佔領挪威時，他拒絕跟德國人本身或其挪威的勾結者有任何來往。1943年12月奧斯陸市菲利浦（Filipstad）碼頭的一個德國彈藥臨時堆集處遭破壞時，他那在艾克里房子的窗戶被炸毀。孟克在冰冷的天氣裡，在院子裡不停地走上走下，結果受了涼，一直好不了。他在1944年1月23日死於氣管炎。

凱斯・寇維茲（Kathe Kollwitz）

寇維茲的作品預示了魏瑪共和國新物主義（Neue Sachichkeit）藝術家的產生。雖然她實際上比格羅斯和迪克斯年長很多，卻被視為他們的同輩。寇維茲在1867年7月出生於東普魯士的哥尼斯堡，在一宗教氣氛非常強烈的環境裡長大。即使在她拋棄正規的宗教信仰後，其作品仍流露出宗教的痕跡。外公魯普（Julius Rupp）是路德教的委任牧師，因對亞大納西信經（Athanasian Creed基督教三大信經之一）有所質疑而被驅出教會。其後他成立了德國的第一個自由宗教教會。寇維茲後來曾說：「我們從未感受到一個慈愛的神。」

她的父親施密特（Karl Schmidt），也是同樣的不凡。原先是學法律的，卻在快成為合格的執業律師時放棄了，因為覺得他的激進想法會有礙自己在法律事業上的前途。他後來學做石匠，一切得從頭學起。1884年他岳父去世時，施密特繼承岳父做了自由宗教教會的主持人。

寇維茲十三歲時第一次跟諾約克（G. Naujok）老師

寇維茲自畫像，1910

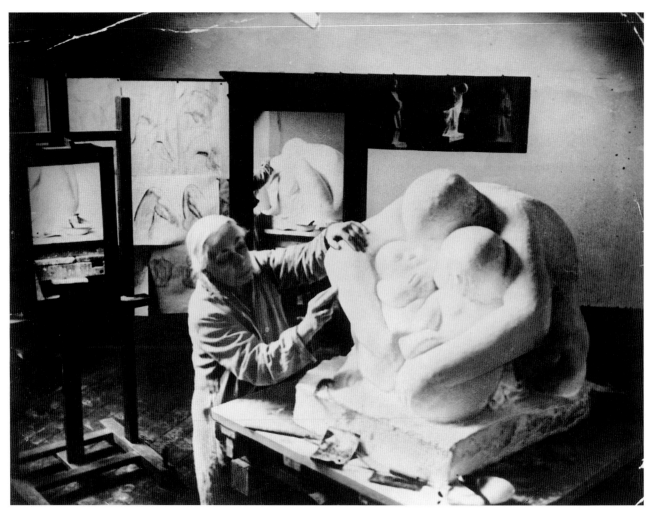

寇維茲製作「母親和兩個小孩」(1932-37)的石膏模型。

及雕刻家莫埃（Rudolf Mauer）學藝術。莫埃教她蝕刻法和凹版版，這使她一開始就傾向刻印藝術，而非繪畫。1885年她跟正在念大學的哥哥到柏林去，在藝術學校試讀一年。其後回家待了兩年，然後就去慕尼黑。那兒的藝術氣氛比柏林更濃厚、更有活力。她繼續學習藝術，又開始對當代文學有興趣，尤其是左拉（Émile Zola）、易卜生（Henrik Ibsen）、比昂松（B. Björnson）等人的作品。倍倍爾（August Bebel）的演講，引起她對社會民主及與其相關的婦女運動也產生興趣。

1891年她跟卡爾寇維茲（Karl Kollwitz）結婚。他是一個人壽保險醫生，辦了一種診療所，開放給訂戶，每星期只須付少許費用。這類的診療所是走向社會主義化醫療的第一步。他們在1893和1896年生了兩個兒子。1893年寇維茲第一次展示她的作品。這時她偶然接觸到霍特曼（Gerhart Hauptmann）的一齣叫「紡織工」的戲，那是根據1840年西里西亞（Silesian）紡織工人的反抗所編的。他們那時生計受到機械化的威脅。那齣戲促使她創作了一系列六個相當戲劇性的版畫，從1894到1898年都在為此忙碌。這些版畫在1898年展出，結果因其主題的政治激進本質而引起轟動，也遭到不滿。評委會想要給她金牌獎，可是皇帝親自否決了。那一系列的版畫隨後在德累斯頓（Dresden 1899）和倫敦（1900）都得過獎。

1902年寇維茲以十六世紀德國的農民戰爭為主題，開始進行另一個主要版畫系列。1908年贏得羅馬之家獎(Villa Romana Prize)，她於是在義大利停留了一年。不過此行對她的畫沒並有很大的改變，反而可能遏止其發展，因她本質上一直都是一個北部的畫家，深深扎根在日耳曼哥德風格裡。在這一點上她跟巴拉赫(Ernst Barlarch)是很相似的。

1910-19年間寇維茲遭受個人悲劇，比較沒有什麼作品。小兒子在1914年宣戰後自願入伍，而第二年的十月在法蘭德斯(Flanders)的狄克斯暮(Diksmuide)戰死。不過這段時間裡她的聲譽仍繼續增長。1917年她五十歲生日時柏林的卡西赫(Paul Cassirer)畫廊展覽其畫作為慶祝。1919年她被選入柏林藝術學院，並得到榮譽教授的頭銜。她是第一個被選入該學院的女性。

寇維茲後來脫離蝕刻畫，開始嘗試木刻與石版畫，那成為她晚年較喜歡的方法。她也開始試做雕塑，做一個紀念戰死的志願兵及其兒子的塑像。最初她太哀傷，無法去完成。直到她1924年她改用一個新的型式時，才終於達到她想要的。那個塑像終於在1932年完成，樹立在狄克斯暮。

戰爭結束時寇維茲重燃創造的欲望。她的作品變得比較抽象也比較普遍化，同時正確地反映出後來致使魏瑪共和國分裂的社會壓力。她開始認同左派和平主義——創作了一張海報版畫來紀念被殺害的德國共產黨共同創立者利布奈(Karl Liebknecht)。後來又去了俄國一趟。然而在1923年出版，簡潔地命名為「戰爭」的另一系列深深動人的圖像，才真能表現她最深刻的感情。

寇維茲的作品對納粹來說，無論在內容上或在風格上，都相當的冒犯。她在1933年被驅出柏林藝術學院。作品的展出與出版上也必須面對越來越嚴格的限制。即使如此，她仍能繼續創作。1934-35年她做了最後一系列以死亡主題的偉大版畫，由八大幅石版畫組成。1935年後她只再創作了四幅版畫，而轉去做小型的雕塑。

寇維茲的先生在1941年去世。她的畫室在戰時被炸毀，裡頭有許多獨特的初印稿跟很多其他的物件。1944-45年是她生命中最後的一年。這一年她應薩克森(Saxony)王子恩斯特－海林許(Ernst-Heinnrich)的邀請，在德累斯頓附近其先人的墨利斯堡作客。寇維茲在1945年4月去世。老年時她是個很安詳而有尊嚴的人物。格羅斯在她聲譽最高時曾見過她一次。對寇維茲的印象有很生動，像快照似的描繪。他還記得「她整個人有某種憂鬱的氣氛籠罩著，話很少，有點鬱鬱寡歡的樣子。」

(邵虞◎譯)

寇維茲，肢鮮，1907，採自「農民戰爭」系列，1902-08年

第二章 野獸派（The Fauves）

野獸派一般被認為是現代主義藝術家裡第一個協調的運動，但為立體派取代之前，其居主領地位的時間很短，而與之相關的畫家也很快地都各走各的路了。其中最具原創性的馬諦斯（Henri Matisse）不斷地尋求一個可以真正反映二十世紀感性的裝飾性風格；德安（André Derain）試圖肯定重返古典的價值；烏拉曼克（Maurice de Vlaminck）則成為某類的表現主義者。馬諦斯不顧他那極為愛國的妻子的竭力懇勸，在政治上表現得很消極，而德安和烏拉曼克兩人在戰時與統治的德國勢力也都幾近合作。這顯示野獸派的畫家會成為革新者，幾乎可説是件意外，而一旦成立了此畫派後，又都很快地退出了。

亨利‧馬諦斯（Henri Matisse）

馬諦斯是這一小群始創繪畫上現代主義突擊部隊的不大典型的領袖。他性情冷靜，但用強烈的色彩作畫，一夜間就改變了感性。晚年，馬諦斯被視為背叛了他原先前衛的原則。直到他最後時期驚人的登峰造極，才洗清了這個惡名。他對許多同輩畫家的友誼講究實效，大家都認為他冷漠超然。這些朋友裡面很多是風格極為不同的，就像波納爾（Pierre Bonnard）跟馬松（André Masson）一樣的天差地別。

他生於1869年的最後一天，是聖昆丁（Saint Quentin）附近的一個穀商之子。在聖昆丁唸完書後就去巴黎學法律。實習時的工作毫無前途可言。那是在家鄉做一個律師的職員，主要是抄寫《拉方汀寓言》，以便消耗所有規定的、有蓋印的法律公文紙。這時他日間也在當地一所美術學校上課。

1890年他盲腸炎治癒療養時，母親給他一盒油畫顏料，他就此開始習畫。花了差不多兩年的時間才說服父親不再反對他專業性的研習美術。他去巴黎朱利安（Julian）學院學習，發現那裡的教學還不如自己抄寫《拉方汀寓言》。那時最好的一個老師是象徵派畫家牟侯（Gustave Moreau）。他在1895年時讓馬諦斯非正式地使用他在學校的畫室，這解救了馬諦斯的困境。他在這裡結識盧奧（Georges Rouault）。此人是牟侯最得意的門生。也遇到馬克也（Albert Marquet），兩人後來變成很好的朋友。此時他在羅浮宮臨摹了不少畫，倒不全是為了學習，而是出售以貼補父親給他的零用金。他選擇的多半是十八世紀的法國畫。由此可見，馬諦斯的享樂主義特色很早就已顯現出來了。

左：馬諦斯在尼斯雷賈納旅館（Hôtel Régina）的工作室，1950年，時正為威尼斯的修女院教堂製作「聖母與聖子」。海倫‧阿東（Hélène Adant）攝

右：馬諦斯和模特兒在尼斯查理－菲利士（Charles-Félix）的工作室，約1927-28年。攝影者不詳

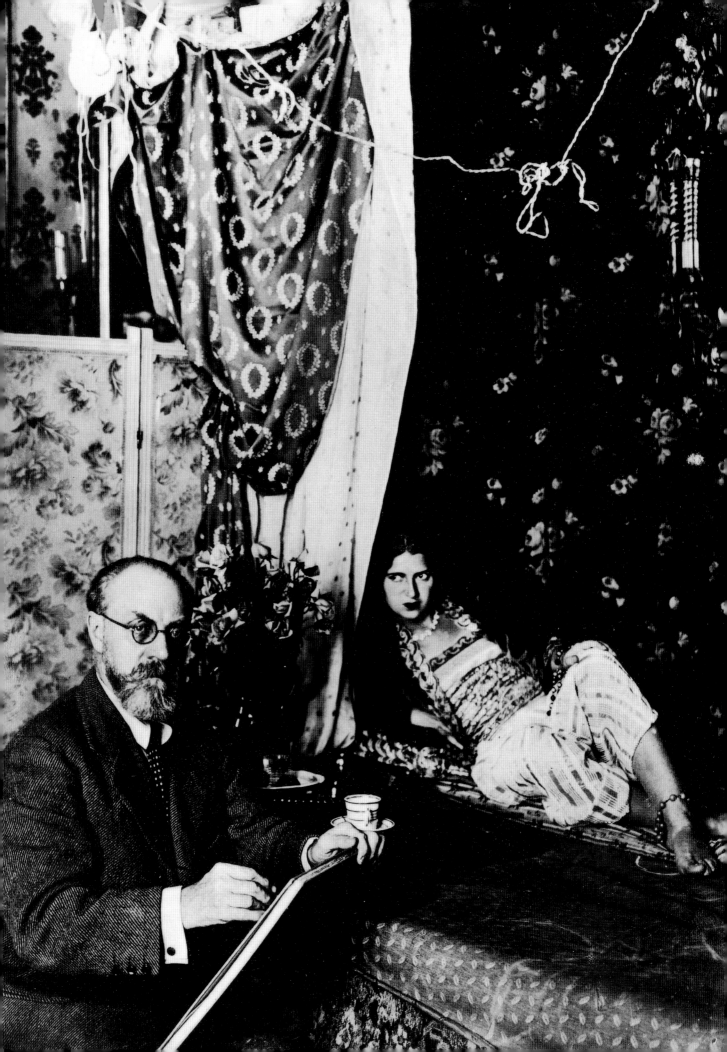

1896年，他以專業畫家的身份，開了一個遲來的初展。送了四幅畫給那所謂「開明」的春季沙龍（la Societe nationale）展出。還算成功，賣出兩幅。其中一幅賣給了法國政府。同時亦由主持此沙龍的協會會長夏宛（Puvis de Chavannes）推薦選為此會的免審查的會員。這意味此後他可以直接在那裡展出，而不必把作品交給評委會審核。1898年他跟一個個性很強的女人芭萊葉（Amélie Parayre）結婚。日後，在早期艱苦的事業上，妻子對他的幫助極大，有好幾年都是靠妻子開女帽設計店來維持家計。

馬諦斯很需要她的幫助，因為自1899年起他的情況轉差。牟侯去世了，繼承他的柯蒙（Cormon）不再讓馬諦斯使用那畫室。他雖仍在卡里埃（Carriere）學院上課（他就在那裡認識德安的），不過他的學生生涯可算是結束了。比他年輕的藝術家已經把他看做領袖。他持重的風度和紅色的鬍子讓人印象深刻，他們堅持給他取了一個「醫生」的綽號。

第二年還是很艱難。馬諦斯1900年生活很窘迫，逼得他加入一批裝潢家，為1900年的世界博覽會新蓋好的大皇宮（Grand Palais）裝潢。他和馬克也繞著飛檐畫了一碼又一碼的月桂葉。1901年時他父親停了他的零用金，不過他的名氣已逐漸響亮。1903年時他是新秋季沙龍（Salon d´Automme）的成立者之一。第二年在畫商瓦拉德（Vollard）的安排下舉辦了個展。1904年的夏天他跟希涅克（Signac）在聖托培茲（St Tropez）度過。1905年是他的「轉捩點」年。他和朋友在秋季沙龍開了一個群展，結果令人震驚。藝評家沃克塞爾（Louis Vauxcelles）把他們稱為「野獸」。馬諦斯做為他們的領袖則成為「野獸之王」。在畢卡索當時的情婦歐利菲（Fernande Olivier）看來，馬諦斯變成一個「出色非凡」的人物。重要的收藏者開始購買他的作品。先是史坦（the Stein）家族，繼之是俄國的百萬富翁舒欽（Sergei Shchukin）。1907年他設立一個學校，吸引了許多學生，主要是斯堪地維那人和德國人。後與勃罕松

（Bernheim-Jeune）畫廊簽約也解除了不少財務上的問題。這是他在1909年簽的，此合約讓該畫廊取得他所有的作品。隨後他到慕尼黑去看了伊斯蘭美術展，又去訪西班牙、莫斯科（在那裡學習畫像）、摩洛哥等地。

馬諦斯在此第一個主要的成功時期，寫了一個類似宗教信條的東西，叫做「畫家隨筆」，1908年底刊登在《大評論》上：

> 我真正追求的是表現方式…我所謂的表現方式，不是指在人的臉上所反映出的或誇張姿態所透露的強烈情緒。我作品的整個安排是要表現…構圖就是畫家把各種他可使用的成分，以裝飾的方式做一安排，來表現其感情的藝術。

不過馬諦斯在年輕畫家中的領導地位，很快就受到立體畫派和聲譽日增的畢卡索的挑戰。第一次世界大戰爆發時，他已經超過服兵役的年紀。一直留在巴黎，直到1916年，畫了一些他最好的作品。不過後來因為受不了戰時的寒冷，還是回到尼斯。原先只是暫時的，家人會去看望他，而不留下來住。其中一個大家都知道的理由，是他一向跟模特兒同床共枕。他現在逐漸養成一種完全忠於繪畫的生活方式。這可能是他數次去探望雷諾瓦（Pierre Auguste Renoir）後的影響。雷諾瓦當時因風濕病已殘障，快走到他那很長生命的盡頭。1920-30年的前半段時間裡，馬諦斯所創作的許多宮女畫及鮮豔的內景上自然都頗具雷諾瓦風格。

1930年間，馬諦斯越來越思求變：他去各地旅行，接受新的挑戰。遠到大溪地，也答應替美國賓州梅里昂（Merion）市的邦斯（Barnes）基金會畫一個以跳舞為主題的壁畫。因為尺寸不對，這麼巨型的構圖他居然畫了兩遍。這也是他信念的一個實際示範：比例上若有些許的改變就會使得整個構圖根本上不同。

第二次世界大戰開始了。馬諦斯準備移居巴西。不過在離開巴黎到波爾多（Bordeaux）時，親眼看到難民的一團混亂後，他就決定不去了。他寫信給美國做畫

商的兒子皮耶(Pierre)說，「要是任何有點價值的人都離開法國，那法國還剩下什麼呢？」可是他那難以對付的妻子似乎認爲他的態度太消極了，而要求正式分居。她和他們的女兒瑪格列特(Marguerite)都加入抵抗運動，後均被捕。瑪格列特尚被刑求，但幸好趁空襲時從載她去哈逢布克(Ravensbruck)的火車上逃脫了。

此時馬諦斯他自己開始受到老年的折磨。1941年時他因內臟閉塞動了一次手術。手術後受到感染而必須動第二次手術，結果使他胃一邊的肌肉永遠受損。自此以後他身體能站直的時間很短。他挖苦地不說自己是「病了」而說是「殘廢」，暗喻法國官僚用語的「mutilé de guerre」，即殘障的退役軍人。他健康不良，加上又住在非佔領區，致能遠離政治。不過他倒是在維基(Vichy)收音機電台做過兩次非政治性的廣播。其中那第二次的廣播中，對他年輕時遭受的學院派藝術制度對藝術家的訓練，有很猛烈的批評。結果

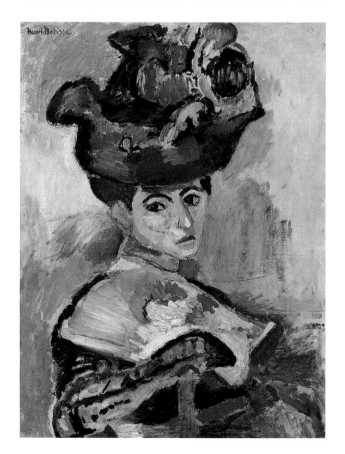

馬諦斯，戴帽女郎，1905 年

他們當然沒再請他回去做過廣播。

他最後幾年的主要工作可能令很多人吃驚。在1948-51年之間，他爲威尼斯一個聖多明尼克教會(Dominican)的修女院教堂做裝飾。因爲此教堂的一個修女，在其宣誓前，曾在他手術後療養期間照顧過他。馬諦斯所屬的時代，對宗教要不就是像克勞岱(Paul Claudel)一樣的積極信教者，否則就是懷疑論者。他替教堂做裝飾，但很擔心給人錯誤印象，以爲那代表他皈依了宗教。爲了落成儀式寫給主教的信上，他只這麼說：「我一向以自己的方式來讚頌神與其創造物的榮耀。」他以身體不好爲理由，沒有參加落成典禮。同時相當精明謹慎地在那種情況下，讓一個以共產陣線著稱的一個組織展出他最初的設計。事實上馬諦斯似乎把此教堂看做是自己的一個紀念碑，是他對美學信條完整表現的一個作品。他要確保即使萬一修女被驅逐，那座建築物仍會被視爲一個歷史紀念碑而受到保護。

教堂的裝飾除了彩色玻璃外，其他只有黑、白兩色。可是大膽的線條與色彩鮮豔大尺度的剪紙完全一致。那是馬諦斯晚年的主要作品，也代表他最好的一些成就。那方法最初是用來安置「舞」那幅畫裡的人物的，可是後來變成對越來越弱的身體的讓步。在畫家心理，這種方法產生了其自身的理由。躺在床上，馬諦斯會在自己著色的紙上，用剪刀剪出大膽的形狀。他把這個過程比做雕塑家從事先爲他準備好的一大塊木料(或其他金、石材料)上刻出一個形體來一樣。這些形狀，在畫家的引導下，由助手在畫布上移動，直到得到他所要的佈局。顏色一向是馬諦斯藝術的重要主題。這種技術讓他做出一些他最強烈的色彩效果。醫生甚至要他在畫室不實際工作時，戴上太陽眼鏡，因爲怕光的震動會傷害他那原本已經減弱的視

力。直到1954年他去世前,馬諦斯都很有勁地做著他的剪紙作品。先前離異的妻子後來也跟他葬在一起。

摩利斯・烏拉曼克 (Maurice de Vlaminck)

大家現在之所以記得烏拉曼克,主要是因為他與野獸派曾有過短暫的關連。其實最好還是把他歸類為某種的表現主義者。烏拉曼克很快就放棄了他在第一次世界大戰前所採取的革命姿態。後期的作品一再重複,一般來說都比他事業前期的品質差。

他1876年出生在巴黎的中央市場(Les Halles)區。父親是佛蘭芒人(Flemish,比利時兩個民族之一),母親是洛林區的人。有音樂的家庭背景:父親本來是個裁縫,後來成為一個音樂老師。他母親也教音樂,年輕時曾在巴黎音樂學院得到鋼琴第二名。烏拉曼克三歲時,他家從巴黎搬到附近的維松(Le Vesinet)鎮,與祖母住在一起。烏拉曼克幼時曾受過一些基本教育,其中包括1888-91年間跟一個學院派畫家上了些繪畫課。老師是他家的友人。

1892年他離家獨立去住在夏土(Chatou)。那時自行車比賽正開始熱門。烏拉曼克長得很高、又強壯,很快就成為一個熟練的自行車選手。1893年他開始做職業性的競賽,並在自行車工廠工作來貼補收入。他非常喜歡競賽時得到的注意力:

> 女孩和女人很傾慕的眼光,興奮的旁觀者大聲叫好,喊加油…我在任何其他地方,從未像只是個自行車賽勝利者時,感到過那樣徹底、那樣全然的滿足感。那時女人崇拜我們就像現在她們崇拜飛行員一樣。

烏拉曼克在1894年,還很年輕時就結婚了。第二年女兒出生。1896年因感染傷寒,被迫退出一場重要的比賽,職業自行車賽手生涯就此結束。他病好的四個月後,被徵召入伍。覺得軍中的氣氛讓人變得遲鈍。但比多數的戰友幸運,因為他有音樂技巧而得以

參加部隊的樂隊。他營房的朋友都是極端份子,如德雷福斯事件的支持者(Dreyfusards),反軍國主義者,反宗教者。他閱讀廣泛,最喜歡的作家是左拉、福勞拜爾(Gustav Flaubert)、都德(Alphonse Daudet)、莫伯桑(Guy de Maupassant)等。他自己也開始寫作,投稿給一些像《世紀末》和《無政府》等的激進雜誌。雖然他現存的最早作品是1899年為部隊節日所做的裝飾,當時他其實並沒有什麼機會作畫。

1900年烏拉曼克在軍隊服役結束前的最後一次休假時遇見德安,他們倆都受到一個輕微的火車意外。兩人很快就成為好友,決定在夏土合用一間畫室。烏拉曼克退伍後白天畫畫,晚上則在蒙特瑪特(Montmartre)各夜總會、餐廳以音樂打工。

> 那些我很不情願的、被迫參加的演出,讓我感官上很不舒服。從樂隊的樂池裡,我的眼睛可自由地在鬧劇演員裙子底下亂瞄,也可看到他們腋窩下捲曲的黑毛或金毛。

在台球和划船等項目上他也贏過一些獎。也跟他在軍中碰到的一個朋友合作,嘗試做個作家。他的第一本書是部很濫情的小說,書名是《從一張床到另一張》。此書在1902年出版,德安畫的插畫。這之後他又繼續出版了幾本同類型的書。其中有一本還差點得到龔固(Goncourt)獎的提名。1904年在維爾(Berthe Weill)畫廊的一次合展裡,烏拉曼克第一次公開展出他的一幅畫。差不多同一個時候他結識了阿波里耐(Guillaume Appollinaire),同時也不再在夜總會演出。

> 為了要有更多的時間可以畫畫,我就離開了巴黎,也放棄了樂隊的工作,成為一個很窮的音樂家教。這是我一生最艱苦的時期。一切等於從新開始。為了自己跟學生的利益,我除了古典的巴哈、海頓、貝多芬、莫札特外,也教馬札斯和克魯柴的技法。

1905年烏拉曼克在獨立沙龍展出四幅畫,受到一些注意。同年晚些時候又在秋季沙龍展出八幅畫,發

烏拉克曼一家人,巴黎,1928年。安得利・克特茲攝

現自己被呼為野獸派——那個新創的、令人興奮的急進畫派的一員。1906年4月畫商瓦拉德，就像對德安一樣，也買下烏拉曼克畫室所有的作品。1907年他為烏拉曼克安排了第一次個展。

這是此畫家生命的轉捩點。他的第一次婚姻，在1905年第三個女兒出世後，正瀕臨破裂。在他永遠放棄教音樂前的最後一個學生是個服裝設計師康貝（Berthe Combe），後來成為他第二任太太，也是不可或缺的幫手。烏拉曼克後來形容她：「不只是我的妻子，更是在我尚未表達出來就明白我心意的朋友。」

1908年他捨棄野獸派的原色特徵，用色越來越暗。1911年他在瓦拉德的邀請下去訪倫敦，待了一晚，並不喜歡。他一生除了車子——自行車、汽車，及後來的賽車外——不甚喜歡旅行。1913年有兩篇討論他作品的論文。一篇是高古奧（Gustave Cocquiot）寫的，一篇是康維拉（Kahnweiler）。康維拉是立體主義的擁護者。但是烏拉曼克在對立體主義有過短暫嘗試後，感到不能接受這個新的運動。的確，他以後否認

對此畫派有任何的興趣。他對此事件的說法是，晚至1914年，他在葛維隆（Paul Guillaume）畫廊首次接觸到一幅立體主義的畫，讓他感到「我不再在自己熟悉的地面上，而似乎在一懸崖邊緣。」他一輩子對畢卡索都有成見，認為畢卡索是個騙子、冒牌貨。

戰爭爆發時，烏拉曼克也被動員了，但幸而由於親戚波伊斯（Elie Bois）是《小巴黎人》的主編，他很快就能脫離軍隊，在巴黎以及附近的戰爭企業裡服役。1919年戰爭一結束，他就舉辦了第二次個展。很幸運的得到一個富有瑞士商人的注意，買下了共值一萬法郎的畫作。這筆意外之財使他能在離巴黎四〇公里的維辛（Vexin）買下一棟鄉間小屋；這代表他實質上已從蒙特瑪特和蒙特帕那徹（Montparnasse）退休。1925年他在厄爾羅瓦爾（Eure-et-Loire），靠近加拉迪爾的魯爾（Reuil-la-Galadière）的地方買了棟較大的房子和叫做吐里伊埃（La Tourillière）的農場。離首都更遠，一二五公里而非四〇公里。他與其他畫家的疏離日益增加。烏拉曼克日後畫畫的素材多數是靠這鄉村環境提供的。

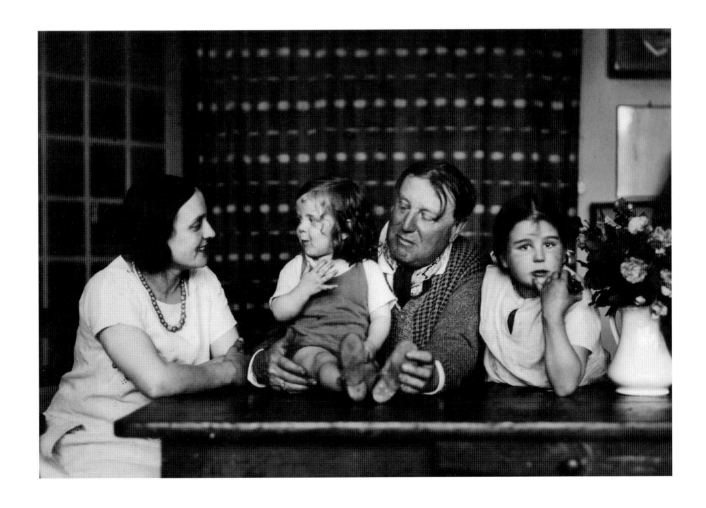

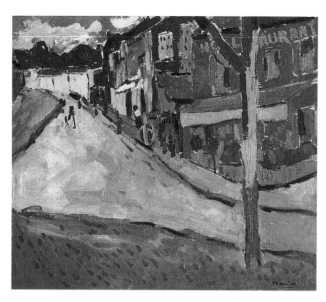

烏拉克曼，洛伊省馬里（Marly-le-Roy）的街道

烏拉克曼，夏土的塞納河岸

在兩次大戰之間他的聲譽無論在國內或國外都穩定的增長。出版了數本有關他的書。1933年他在巴黎的美術宮舉辦了回顧展。1937年與巴黎世界博覽會相關的小皇宮（Petit Palais）獨立藝術家博覽會也展出他大量的作品。烏拉曼克的政治姿態在當時可算是很標準的；比方說，他是反法西斯國際團結工會聯盟的會員，但是他的美學觀點卻逐漸保守。他現在認為現代主義是「一種以理論形成的藝術，形而上的繪畫與抽象取代了理性，是個缺乏道德健康的藝術。」

德國在1940年佔領法國時，烏拉曼克避到諾曼地一個小港口弗曼廷（Fromentine），但很快就返回他的農場。就像德安一樣，他發現德國人頗積極的獻殷勤。1941年他答應參加一個法國畫家的官方訪問團，在德國人的贊助下造訪黑克。此團體的成員包括當時已鬧翻了的老友德安、梵東根（Van Dongen）、弗列茲（Othon Friesz）、謝貢查克（André Dunoyer de Segonzac），及雕塑家德斯比奧（Charles Despiau）等人。這次的訪問讓德國宣傳機器大做文章。1943年烏拉曼克出版《死前的畫像》一書更使其罪行加重。在此書中他毫無約束的對現代藝術發表極端的批判。雖然此書的大部份內容早在1937年就寫好了，但是出版時是他極嚴厲批評的一些畫家正受到納粹直接威脅的時候，這顯得非常的不合時宜。在1944年8月法國解放之後，他馬上被捕，被拘留了四十八個小時，在法庭前就其行為受到偵詢。雖然並無嚴重證據顯示他有什麼過錯，但整個事件讓他的名聲留下一個問號。

1954年時，他十年前的聲譽僅部份地恢復，他被邀在威尼斯雙年展（Venice Biennale）舉行畫展。1956年他被選為比利時的藝術學院的院士。這也是他舉辦其主要回顧展的一年。值得注意的是，那是在夏奔提爾（Charpentier）畫廊，一個私人畫廊舉行的，而非官辦的。烏拉曼克在1958年去世。

安德列・德安（André Derain）

在所有巴黎學院的主要人物裡，德安的聲譽現在是降到谷底的。以後是否會再回到兩次大戰時那麼高，很值得懷疑。

德安1880年出生於夏土鎮，巴黎的必經之地。那小鎮在當時可說是一個藝術家的殖民地。他父親是個成功的糕餅師傅，也是小鎮的政務委員。德安接受的是中產階級的教育。他很不喜歡上學。很久以後他曾說：「那些老師、助理老師、和同學對我來說，遠比我在軍中最陰暗時刻的記憶更痛苦。」他對離開學校：「沒有什麼遺憾。我在那裡被看做一個既懶散又喧鬧的很差的學生。」不過倒是得到過一個繪畫獎。他在1895年第一次跟他父親的，也是塞尚的老朋友學畫。（不過那人徹底不喜歡塞尚的畫。）1898年他到巴黎卡里埃學院學畫。就在那裡認識了馬諦斯。1900年6月他與烏拉曼克相遇，兩人變成很好的朋友。這兩個年輕的畫家在夏土租了一間已停止使用的餐館當作畫室。常用誇張的噱頭驚嚇鄰居。就在這個時候，德安仍繼續學習，在羅浮宮摩畫，又去觀摩當代藝術的展覽等。1901年他對勃罕松畫廊展出的梵谷回顧展印象極為深刻。他就在此畫廊介紹烏拉曼克和馬諦斯這兩個朋友互相認識。

那年秋天德安被徵去服兵役，沒辦法畫甚麼畫，但直到1904年九月解役前，他與烏拉曼克都保持密切的聯繫。然後他又回到夏土。差不多就在這個時候結識了詩人阿波里耐。次年，即1905年對他是很重要的一年。馬諦斯介紹給畫商瓦拉德把他畫室的所有作品都買下了。（他也曾買下烏拉曼克畫室的所有作品。）德安在獨立沙龍展出，賣了四幅畫。接著又在秋季沙龍展出。他的畫跟馬諦斯、烏拉曼克等的做為一組掛在一起。一個詼諧的藝評家立刻把這一組畫的展出處稱為野獸之籠。野獸派就此正式誕生。

繼秋季沙龍的成功展出，瓦拉德又以一些倫敦的

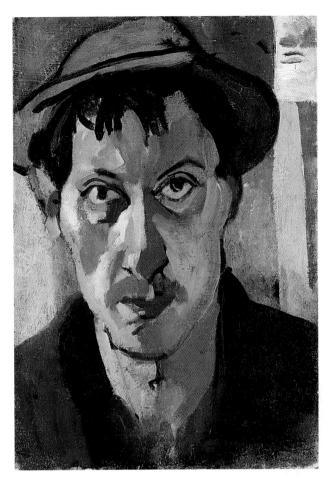

德安，亨利・馬諦斯，1905 年

風景向他定畫。他於是第一次去訪倫敦。於1906年返回。1906年夏天他都在伊斯塔克（L'Estaque）作畫。他在那裡見到畢卡索。第二年他跟畢卡索的畫商 康維拉簽約。有此新的經濟保障後，他就結婚了，與妻子愛麗絲搬到蒙特瑪特去。他跟畢卡索一直維持友誼。畢卡索當時的情婦歐利菲，對他有極生動的描述：

> 纖瘦、高雅、充滿活力，有一頭漆亮的黑髮。
> 帶點英國人的雅致，頗惹人注目。很講究的西
> 裝背心，領帶是原色的紅、綠。嘴裡總啣著煙
> 斗，沈著、譏諷、冷漠，是個愛爭論者。

德安的妻子愛麗絲（Alice Derain）在這段時期非常的沈穩、美麗，而被戲稱為「聖母馬利亞」。她先生因替詩人阿波里奈（Guillaume Appollinaire）的第一本詩集《腐敗的魔法師》畫插畫，1912年又替雅各伯（Max

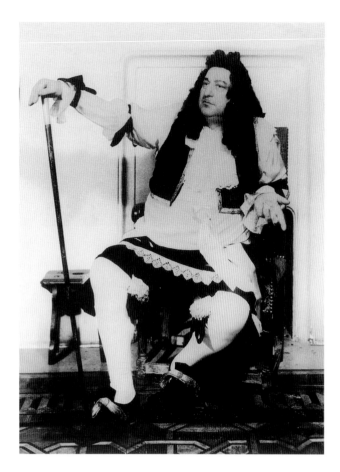

德安扮作路易十四，1935 年。巴比隆攝

Jacob）的詩集畫插畫，而加強了與畢卡索及其圈子的
關係。

　　1914年隨著戰爭的爆發，德安也被動員了，在松
姆（Somme）、菲東（Verdun），以及弗格斯（Vosges）山
區裡打仗，留在軍中直到戰爭結束。雖然沒有多少時
間作畫，但是他的事業倒也並未完全就此停頓。畫商
葛維隆在1916年為他舉辦首次個展，並有阿波里耐為
其目錄寫序言。這時他又替布荷東（André Breton）的第
一本書《虔誠之山》，畫了一套插畫。他不得不留在
軍中，在孟茲 （Mainz）的法國佔領軍隊服役，直到
1919年。等他終於退役時，法國藝術界張開雙手歡迎
他。1919年他為戴基爾夫（Diaghilev）的芭蕾舞劇「怪
僻的作坊」做設計，非常成功。以後又陸續做了許
多。1920年他跟康維茲又簽了一個合約。1923年時為

葛維隆的合約取代。1920-24年間出版了四本有關他作
品的書。他開始在很時髦的圈子走動。一個貴族贊助
人，包蒙（Etienne de Beaumont）伯爵，自命為戴基爾
夫的對手，在1924-26年亦委託他做舞臺設計。1928年
他得到卡內基獎時，名氣達到新的頂點，開始在國外
多次展出：1928在倫敦；1929在柏林、法蘭克福、杜
塞爾多夫；1930在紐約、新新納提；1931又再次在倫
敦與紐約展出。

　　到了現在，德安的畫跟以前野獸派那時期比，已
經改變頗多。首先他經過了一段非洲藝術（他在此領域
是個先驅收藏家）及畢卡索的立體主義影響的時期。戰
後，像許多藝術家一樣，古典主義重新引起他的興
趣。1921年他到義大利，就是參加拉菲爾的百年紀
念。他深受文藝復興全盛時期繪畫的影響。也由更直
接的「古典」材料來作畫，像埃及的法尤姆（Fayum）肖
像和羅馬的鑲嵌畫。他的作品日益保守，但直到1931
年一本叫《支持與反對德安》的論文集出版時才受到
挑戰。其中經驗豐富的畫家兼藝評家布隆赫（Jacques-
Emile Blanche）的裁定最具破壞力：「已無蓬勃朝氣，
剩下的只是用頭腦做的，頗機械化的藝術。」

　　對德安的作品現有不同的意見，支持者開始以他
為藉口來對現代藝術做一般性的譴責。在1930年間他
逐漸跟許多老朋友失去聯繫。在聖日耳曼雷（Saint
Germain-en-Laye）附近的香堡息（Chambourcy）買了一
棟很大的房子。不過在巴黎仍然還留了一間公寓，因
為他發覺在他和妻子愛麗絲、她姊姊（妹妹）及其女兒
住的香堡息很難找到好的模特兒；同時這也給他一個
跟情婦會面的地方。

　　儘管某些前衛藝術家現在對他頗有敵意，他仍繼
續得到官方相當的肯定。1935年在柏林的藝術廳為他
舉辦了一個回顧展。1937年與世界博覽會連結的，在
小巴黎舉辦的重要「獨立畫家展」，也邀請他參加。

　　第二次世界大戰是德安禍難的開始。1940年他逃
離香堡息的家，卻時發現家已被德國人徵用。1941年

他最寵愛的模特兒爲他生了一個私生子。法國被佔領時，他大部份的時間都住在巴黎，但在自己的畫室，爲妻子設的家，以及情婦的公寓等數地奔波。因他屬於納粹理論家無法以「墮落」而摒棄的一群畫家，相反的，他代表法國文化的崇高威望，那是德國人自己也想認同的，他們當然極力拉攏他。希特勒的外交部長希奔特（Ribbentrop）要他到德國去爲其全家畫像。德安拒絕了這份工作，但是接受邀請於1941年到德國做一官方的訪問。烏拉曼克也答應參加此訪問團。在參觀前他們安排了一連串的官方招待會，就是爲了讓兩人和解。他們在此之前已經鬧翻了有一陣子。德國的宣傳機器自然對德安在萊許（Reich）的出現大肆宣傳。解放後他被烙上勾結者的記印，而被許多人排斥。

德安仍做了一些畫家的公開活動。他畫插畫，包括爲拉伯雷（Rabelais）在1944年出版的《巨人傳》一書所做的一系列佳作。他又包辦了更多的舞臺設計，著名的有在1947年替克芬特花園（Covent Garden）皇家歌劇院的安古特芭蕾劇所做的設計；1951年替普魯旺斯的埃克斯（Aix-en-Provence）歌劇節裡莫札特的「後宮誘逃記」，以及1953年替同一個歌劇節裡羅西尼的「塞維爾的理髮師」所做的設計等。不過他越來越退隱，跟妻子及其親戚一起返回香堡息。他的私生子，現已爲其領養，也跟著回去。雖然妻子同意收養，但此後夫妻間的感情非常糟。大家都知道他們倆只在極少情形下才互相講話，而也只是談錢的問題（他們婚姻根據的是法國「共同財產」法律，而愛麗絲決心要保護其財務利益）。後來他又跟另外一個模特兒有染，生下第二個私生子。這次他不敢認養。德安這時對自己的藝術充滿懷疑。他有次曾懊悔的說：

> 我把注意力放在自己的畫上，放得太多、太有
> 效地，距離太近了。我心目中可清楚看到我要
> 描繪的形體，而就是這些形體害了我。當我試
> 圖將自己從兩個已知形體的選擇裡脫離出來，
> 一切就瓦解了。

1953年德安病了，他的視力嚴重受損。妻子試圖控制他的事務，不讓他接觸一些老朋友及兩個孩子的母親。他病一好就立刻跟愛麗絲分居。不過這份自由他沒能享受太久。1954年他在香堡息被一卡車撞倒，送入醫院。起先以爲他的傷勢並不嚴重，但對現已七十多歲的他來說，這驚嚇太大，而無法康復。只活到跟妻子的復合正式生效。

（邵虞◎譯）

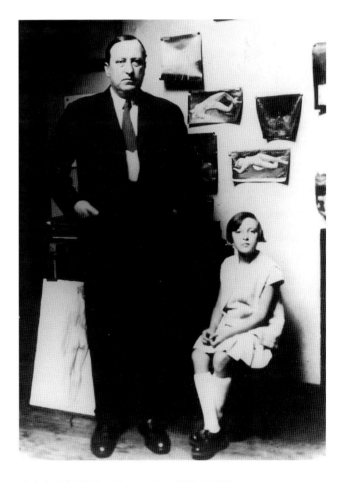

德安與珍娜維芙，約1925年。攝影者不詳

第三章　那比派（The Nabis）

那比是希伯來文「先知」的意思。是一批年輕的法國畫家半玩笑地給自己取的。這名字最初是因一個年輕畫家賽魯西葉（Paul Sérusier）1888年跟高更（Eugéne Henri Paul Gauguin）在布列塔尼（Brittany）短暫接觸後得到的啓示。

賽魯西葉在高更的指導下畫了一小幅風景畫，用的是新的「綜合主義」原則。那是通過形體和色彩的極端簡化，以及用純色塊平塗，來做加強。賽魯西葉把他的那幅小畫帶回巴黎（那件作品很快就被稱為「護身符」），對一群同輩的朋友宣揚高更的教義。這群人就形成了那比派的核心份子。那比派的多數成員就像賽魯西葉本身和其朋友德尼（Maurice Denis）一樣，生性就較為傾向神秘主義、哲學性，與當時在整個歐洲文學及藝術上主流的象徵派運動，緊密關聯。這個圈子裡最有才華的兩個成員是波納爾（Pierre Bonnard）與烏依亞爾（Edouard Vuillard）。兩人相當的不同，但都有描繪布爾喬亞生活情景的才華。烏依亞爾事實上寧可稱自己為一個「家庭生活情景風格的畫家」。他們那華麗佈置的畫布，其特性是既可識別顯著的形狀，又能有技巧地運用圖案加上圖案。他們的作品，可做為高更與野獸派藝術間的一個橋樑，是走向現代主義的主要一步。波納爾亦將發展為二十世紀最偉大的畫家之一。

上：波納爾，1944年。亨利·卡提亞–布列松攝（Henri Cartier-Bresson）

右：波納爾·浴女，1924年

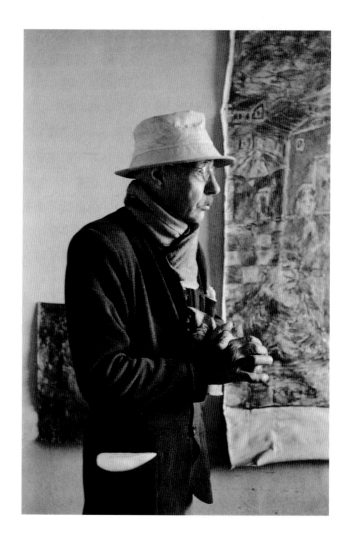

皮耶·波納爾（Pierre Bonnard）

要是受到現代主義一開始的困境，而只把波納爾看成是一個描繪家庭生活情景的畫家，那是不正確的。他事實上是法國本世紀所產生的最有力量的畫家。馬諦斯對其他畫家的優點常能做很精確的評斷，他對波納爾的尊敬是對任何一個同輩畫家所沒有的。

波納爾1967年在巴黎附近羅絲區的豐特內（Fontenay-aux-Roses）出生。父親是法國國防部的一個高級職員。有一個哥哥、一個妹妹。十歲時被送去一個寄宿學校就讀。後來又唸過幾個巴黎的學校，其中

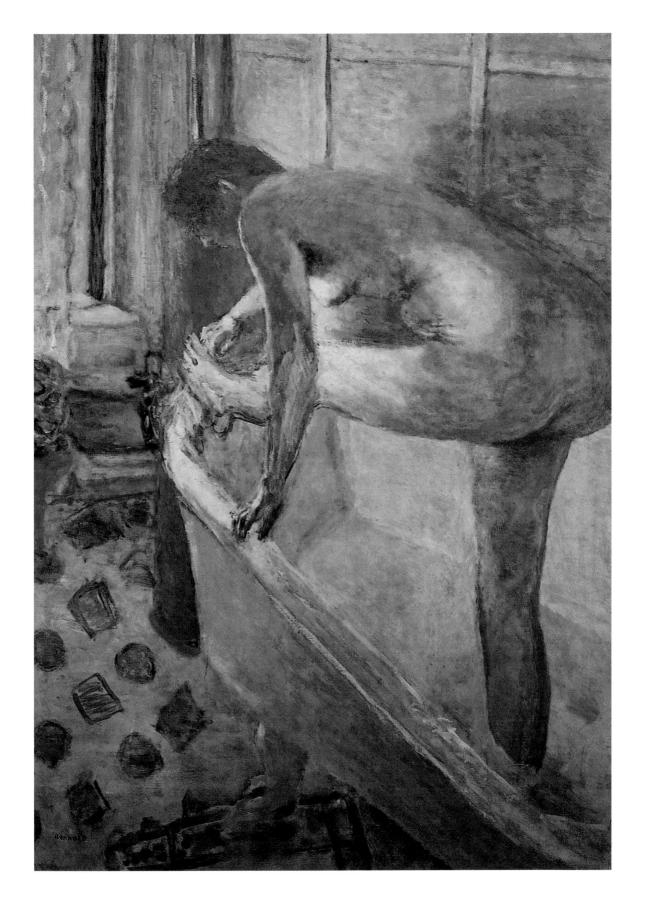

包括索邦（Sorbonne）附近有名的公立大路易中學（Lycee Louis-le-Grand）。1885年通過中學畢業會考後，雖然對藝術已顯露很強的傾向，父親仍堅持要他學法律。

波納爾卻自有主意。為了不完全放棄做一個法學生，他去朱利安學院就讀。在那兒認識了賽魯西葉、德尼、伊貝斯（Gabriel Ibels），和洪頌（Paul Ranson）。1888年7月他拿法律學位時，沒通過口試。父親逼他在戶籍登記處做一個行政工作。後來又替塞納（Seine）區做檢察官。就在不怎麼起勁地做著這些工作的同時，竟也能在1889年為藝術學校接受。他在那裡結識烏依亞爾和胡塞爾（Xavier Roussel）。賽魯西葉在前一年的秋天已從不列塔尼回來，對高更的教導充滿熱情，於是和朋友組成了那比派。1889年6月時，高更與一群跟隨者在弗比尼咖啡館（Café Volpini）展覽。那些年輕的慕從者再次對他的作品充滿景仰。

1891年服完軍役後，波納爾，首度獲得公開的成功。他贏得一個香檳海報的競賽。這說服父親讓他專職的畫畫。海報也引起其他方面的注意，得到費奈隆（Félix Fénéon）的讚賞。此人後來成為波納爾作品的一個極重要的支持者。那海報也鼓舞了土魯茲—羅特列克（Toulouse-Lautrec）仿效波納爾開始設計海報。儘管兩人性情很不一樣，還是成為好友。12月時波納爾與同仁在波特維爾的巴克（La Barc de Boutteville）畫廊舉辦了一個那比畫展，那是他們第一次以一個團體所做的公開展出。

1893年波納爾見到瑪莉亞（Maria Boursin）。瑪莉亞喜歡別人叫她瑪莎（Marthe），以後成為波納爾的忠實伴侶。她那行事古怪的個性後來對其作品造成很大的影響。波納爾現在被拉進頗具聲望的《空白評論》圈子，這是當時被視為巴黎最獨立的評論雜誌。1896年1月在杜隆魯爾（Durand-Ruel）舉辦了第一次的個展。受到重要藝評家傑弗洛伊（Gustave Geffroy）的讚賞。但是皮薩羅（Camille Pissarro）卻很不典型的惡毒。他寫信給兒子，幸災樂禍地說那是完全的失敗，他

說：「所有有一點價值的畫家，如普維斯（Puvis）、竇加（Degas）、雷諾瓦、莫內等以及在下，全都認為那個叫做波納爾的年輕象徵派畫家在杜隆魯爾舉辦的展覽實在荒謬可笑。」不過後來，他及多數他提到的畫家，對波納爾的想法都有所改變。波納爾那年也在布魯塞爾的自由審美沙龍展出一些作品。他也因替魯金坡（Lugné-Poë）的勞動實驗劇場設計節目單而跟他們開始交往。他與此劇場最令人詫異的關係是他對傑里（Alfred Jarry）那齣爆炸性的舞台劇「烏布洛伊」所給予的協助。此劇在1896年的12月首次公演。

畫商瓦拉德對新畫家的直覺幾乎從不出錯。他已經有好一段時間向波納爾委託版畫了。波納爾的版畫在這個時期可能比其他的畫更有名。這些版畫在1899年的一個合展中展出，結果相當成功。不過最後跟他簽約的卻不是瓦拉德。自1900年以來，勃罕松此極有聲望的公司就一直是他的經紀人。1903年在《空白評論》停刊，秘書費奈隆跳槽勃罕松以後，波納爾跟此公司的關係就更為加強了。然而他在勃罕松畫廊的首次個展卻直到1906年的11月才得舉辦。

到了這個時期波納爾可以自視為一個事業有成的畫家了。他經常旅行。1905年去訪西班牙，1906年到荷蘭、比利時，1908年到阿爾及利亞、突尼西亞，及1913年到漢堡。在法國境內也不停旅行，他在南方，在地中海岸的時間也越來越長。1912年他在靠近諾曼地費農（Vernon）的費翁埃（Veronnet）買了一棟鄉村房舍，稱之「我的有篷車」。這裡成為他真正的據點長達十多年之久，雖然他在巴黎仍留了一個立腳處。

第一次世界大戰爆發時，波納爾已經超過被徵兵的年紀。戰爭對他真正的影響是讓他大部份的旅行都停了下來。他仍然很受歡迎，也許比以前更甚之。戴基爾夫曾委託他做一幅「約瑟夫傳奇」的海報，是他戰前的最後一個大製作。現在戴基爾夫又請他替尼金斯基（Nijinsky）編的第二個舞劇「遊戲」做布景。那齣芭蕾舞劇很失敗，但舞臺設計卻讓人印象深刻，美得

很神秘，且完全配合德布西配樂的氣氛。

　　1925年波納爾的生活有另一個轉變。他繼續感到被南方吸引，而現在1925年他在康奈(Le Cannet)買了個房子。同一年，他終於跟瑪莎結婚。最初他們在康奈和費翁埃兩地輪流居住。直到1938年才把費翁埃的房子賣掉。波納爾繼續做成功畫家在事業中期所該做的，比方說，在1926年他是卡內基獎的評審之一，到美國匹茲堡、費城、芝加哥、華府、紐約等地訪問。1930年代中期他經常離開南方而到英吉利海岸去，特別喜歡去都費爾(Deauville)，覺得那裡變化多端的光線較為有趣。不過瑪莎的神經衰弱讓他待在家裡更多。她有洗澡強迫症，一天要花許多個小時在浴室裡。在波納爾的全部作品裡，展現她在沐浴或梳妝的場景因此相當的多。

　　1939年戰爭爆發，使波納爾夫妻的生活完全限於康奈。他們現在只見一小圈子的人，其中較重要的是跟馬諦斯的友誼。馬諦斯也住在南方，兩人經常有書信往返。1942年1月瑪莎去世時，就是馬諦斯試圖給他一些安慰的。波納爾活得比戰爭長。由姪女德瑞莎(Renée Terrasse)照顧，一直活到1947年的1月。她在1945年搬去跟他住。

　　晚期一些傑出的自畫像顯示了他在最後幾年孤寂的程度。不僅是馬諦斯死了，他活得超過了所有的老友。但是晚期的那些畫也是他最強烈、最激進作品中的一批。

愛德亞德·烏依亞爾 (Edouard Vuillard)

　　烏依亞爾生前曾有一段短時間，不但被認為是在美學上很重要，就是在歷史上也都很重要。不過他的聲譽後來就減低了。他1868年在侏儸(Jura)省的一個小鎮貴索(Cuiseaux)出生，1877年跟家人一起搬到巴黎。進了公立康多克中學(Lycée Condorcet)，那是巴黎最好的學校之一，並交了一些維持終生的朋友。父親是個軍人改行的稅務員，年紀比他母親大很多，於1884年去世。烏依亞爾的母親此時已開始是職業性的胸衣商，因為工作都在家做，所以兒子是在一群女人中長大的。家人本以為他會像父親一樣從事軍人的事業。不過到了1880年代後期，可能是受到同學胡塞爾的影響(後來跟烏依亞爾的姊姊瑪麗(Marie)結婚)，他決定要做一個畫家。

　　到了1887年他日間就在佛斯坦堡(Furstenberg)的德拉克洛瓦(Delacroix)的老畫室修美術課。試過藝術學

烏依亞爾坐在一張破舊的椅子上。

攝影者不詳。

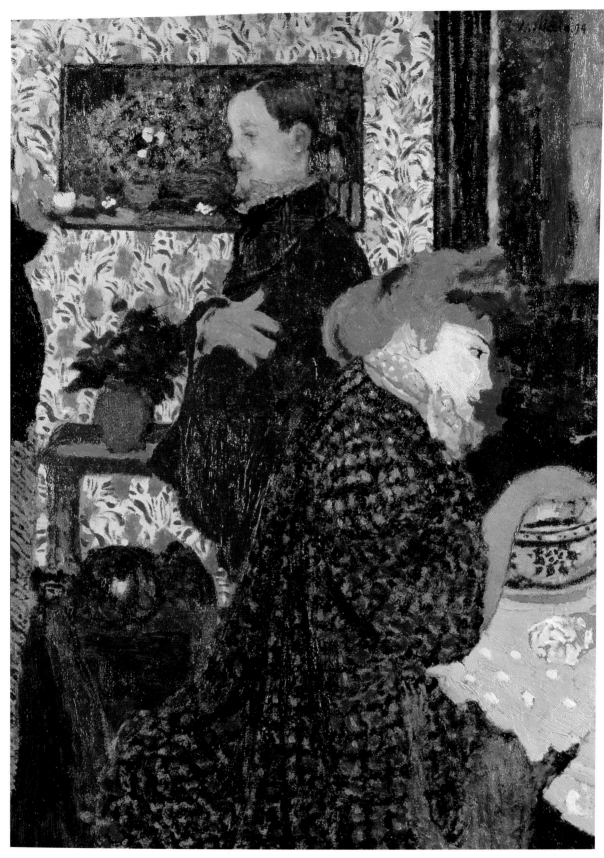

烏依亞爾，米夏和瓦洛東，1894 年

校，但是不喜歡嚴格死板的課程。因此他在1888年轉到朱利安學院，那是最著名的「自由畫室」，藝術家可在那裡練習寫生畫。1889年他有幅畫爲一沙龍採納，畫的是他祖母的肖像。那是他在該沙龍唯一的一次展出。那時他藝術家朋友的圈子更廣了，不但有胡塞爾和德尼（兩人都是他在康多克中學的同學），也有波納爾、洪頌、伊貝斯（Henri-Georges Ibels），和賽魯西葉。這些都是那比派的主要成員。那比派成立於1888年，是象徵主義運動在文學與藝術上精神特質的一個表達，回應賽魯西葉在不列塔尼受到高更的影響。

這些朋友在烏依亞爾對藝術的態度上有很大的影響。他的另一個同學，即當時最偉大的戲劇革新者，演員兼導演的魯金坡，對他也有很大的影響。烏依亞爾替自由劇院設計節目單，而魯金坡是劇院的演員兼副導演。後來他又替魯金坡自己的勞動實驗劇場設計節目單和布景。那個劇院演出當時所有最富革新精神的劇作家的戲劇，其中最主要的是梅特林克（Maeterlinck）和易卜生。畫布景讓烏依亞爾學習如何與脾氣不好的人合作，也給他畫大比例裝飾畫的野心。選擇那種填滿整個牆壁的裝飾畫，而非在畫架上的畫，一直是象徵主義信條的一部份。

儘管如此，他事業上最創新的1890-1900的十年間，所做的大部份的畫作卻都是相當小規模的。烏依亞爾形容自己是一個「描繪家庭生活情景的畫家」。這段時間的許多畫都展現自己家人的生活，畫的人物有母親、姊姊瑪莉、祖母，及他母親的員工等。最強烈的是以家庭聚會爲特色，如用餐時，似乎顯示姊姊瑪莉與母親間的關係很緊張。烏依亞爾很技巧的用密集的圖案上加圖案來製造一個情感上的幽閉恐怖症。烏依亞爾家並不富有，但他逐漸走進較富裕的環境，像那坦松（Natanson）兄弟及其豪華的象徵主義期刊《空白評論》圈子。這圈子的其他成員包括土魯茲—羅特列克，可能是當時最好藝評家的費奈隆，以及偉大的

象徵主義詩人馬拉梅。馬拉梅提倡用暗示聯想而非直接描述，他要烏依亞爾替他最重要的一首詩「海洛底亞德」（Herodiade）畫插圖，但是烏依亞爾覺得主題不夠生活化，而未接受此委託。

烏依亞爾對米莎（Misia Natanson）很感興趣，她是沙帝（Thadée）（另一個康多克中學的同學）的妻子，是波蘭人的後裔。她是很有才華的鋼琴家，是佛瑞（Gabriel Fauré）的學生。她的姻親姪女費隆（Annette Vaillant）後來形容其爲「有墮落公主的妄自尊大」。害羞的烏依亞爾秘密地愛著米莎，而根據她在自己惡名昭彰又不可靠的回憶錄裡的描述，有一次他們倆在林間漫步時，她怎麼跌倒而烏依亞爾又怎麼握住她的手臂，但是後來他要示愛的那一刻就錯失了。

然而烏依亞爾在那坦松巴黎的家，或巴黎附近鄉村所租的各個地方所畫的寫生畫都有一種遮掩的魔力，本身就等於是一種愛情的宣示。《空白評論》的圈子在這十年結束時也都散了。烏依亞爾此時已是著名的畫家，走進露西（Lucy Hessel）那比較傳統的圈子。露西是極爲成功的畫商喬斯黑索（Jos Hessel）的妻子，此後成爲烏依亞爾很長的事業利益保護者，也是母親去世後他感情的唯一寄託。雖然他做了一些流露感情的肖像，但作品的強度已淡化。現代主義的新一代並不認爲烏依亞爾是他們的一份子，雖然他們仍留了一個位子給他同輩也是同行的波納爾。烏依亞爾於1940年去世。

（邵虞◎譯）

第四章 立體派（Cubism）

立體派有兩個身份，一是公開的，一是私下的。這個畫派由畢卡索和布拉克（Braque）兩人聯合發展出來，是根據從塞尚處取得的觀察，同時在某種程度上，也受到人種論藝術的影響。首次公開展覽是布拉克在1908年11月的個展，是由畫商康維拉安排的。但在此展覽後他和畢卡索大致退到幕後，而立體派的旗幟是由他人舉著。其中較著名的有1910年獨立沙龍的德洛內夫婦（Robert and Sonia Delaunay），雷捷（Fernand Léger），佛空涅（Henri Le Fauconnier），格列茲（Albert Gleizes），梅金傑（Jean Merzinger）；以及1911年同一沙龍的這些畫家及一些其他的畫家。

1912年以德洛內為首的一批立體派畫家在拉坡堤（La Boetie）畫廊展出。他們現在稱自己為「黃金分割」（golden section）。阿波里奈評論此展覽時創造了「奧菲士主義」（Orphism）一詞，即色彩立方主義，那是特別針對德洛內而說的。立體派理論的首次公開聲明是梅金傑和格列茲在1912年發表的「立體主義」，接著阿波里奈在1913年發表了「立體派畫家」的聲明。

立體派的內在邏輯，使畢卡索和布拉克從其肇始的分析性立體主義，發展到1912年那源自拼貼新技巧的綜合性立體主義。此時葛利斯（Juan Gris）亦加入他們的探索。立體主義的影響深遠又持續，它對一般被歸類為表現主義的畫家，如馬克（Marc），未來派畫家，如塞維里尼（Severini），甚至達達派畫家，如皮卡皮亞（Picabia）和杜向（Duchamp）等都有影響。

上：雷捷，1954年。伊達卡（Ida Kar）攝
右：雷捷，「世界的創造」的舞台模型，1923年

法蘭德·雷捷（Fernand Léger）

整體來說，雷捷仍未得到應有的賞識。他是個受到尊重多於喜愛的畫家。作品有一種故意的粗糙，讓許多觀賞者產生反感。

1881年2月生於諾曼地阿根坦（Argentan）。父親是個性情好鬥的畜牧人，他十六歲前就去世了。母親溫柔、虔誠，沒什麼生意頭腦，先生去世後揮霍掉大半家產。1890-96年雷捷在阿根坦市立學校讀書。再去丁薛倍（Tinchebray）小鎮唸教會學校。後來，他宣佈想做畫家時，母親和舅舅就把他送到卡恩（Caen）的建築學校去。在他們眼裡，建築比畫畫正經些。

1900年他到巴黎去找到一個做建築製圖員的工作，但過兩年就服兵役。退伍時申請了巴黎的裝飾藝

術學校，也被錄取了。然而覺得課程不夠有趣，經常不去上課。結果沒通過藝術學校的入學考試。但是以「獨立學生」的身份進入薩洪（Gérôme）的畫室，後又搬到費希爾（Gabriel Ferrier）的畫室。令人詫異的是，薩洪那極度保守、反對印象主義者，卻是兩位老師中較為開明的。他把那些前衛的學生叫做「大紅大綠黨」，因為他們喜歡蠻橫的反對當代的色彩。雷捷大概從那裡繼承了他對偉大學院派藝術家大衛（J.L. David）的尊敬。後來他甚至還說過：「我之所以喜愛大衛是因為他是反印象主義者」。

　　1903-04年雷捷再度在一建築師事務所做些例行公事也做相片修整來賺取額外收入。後來找到一間畫室，跟一個以前在阿根坦的童年友伴合用，開始作畫。但貧窮與工作過度逐漸把他累垮。1906年他病得嚴重，被迫到柯希卡（Corsica）去過冬。返回的幾個月後，看了1907年盛大的塞尚回顧展，那是秋季沙龍舉

辦的展覽的一部份。他深受感動。後來他抱怨說：「我得用好幾年的時間除去塞尚對我的影響。影響之深，想要去除，我不得不走向完全的抽象。」同一年他搬到「蜂窩」（La Ruche）。這批有名的畫室住屋，以其像蜂窩而得此綽號。這不僅讓他接觸到許多的畫家，也見識到跟藝術只有邊緣關係的一些奇怪人物：

> 我記得其中的四個俄國人是存在主義者。我永遠無法瞭解他們怎麼能夠這麼多人擠在一間三米平方的單人房內，我也永遠無法瞭解他們怎麼總有喝不完的伏特加酒，很貴的。不過當然啦，它能讓一個人活得……。

他也認識了立體派畫家兼擁護者阿波里奈，及其未公開的對手，詩人肯達斯（Blaise Cendrars）：

> 不管阿波里奈是怎麼寫的，他其實從不喜歡我的畫。同一個時期我也結識了肯達斯，但我跟他的關係則完全不一樣。我們有同樣的直覺。

他像我一樣，能從街上學到東西。我們都為現代式的生活著迷，急於擁抱之。但我從未讀過他的書，讓我感興趣的並非其書。

儘管有此最後的聲明，雷捷還是做了肯達斯的主要插畫者之一。

儘管阿波里奈對雷捷的畫暗藏敵意，畫商康維拉對他的作品開始感興趣。1910年康維拉的畫廊正展出畢卡索和布拉克的作品，他也給了雷捷一些展出的空間。雷捷現在跟將組成「黃金分割」的那一群不同意見的立體派畫家交往。德洛內是這一群畫家中最直言不諱的一個。雷捷很明顯的同意他對畢卡索和布拉克立體主義的抱怨：「他們好像是用蜘蛛網來作畫的。」「黃金分割」在1911年舉行首展。同年雷捷在獨立沙龍以「森林裡的裸像」得到相當的重視。到了1912年康維拉感到有足夠的信心買下他畫室所有的畫，給他辦了一次個展，並在1913年跟雷捷簽約。雷捷的名氣也開始傳到國外。他受邀到柏林，參加由前鋒畫廊(Der Sturm)舉辦的第一屆秋季沙龍展覽。

這一切頗有前途的發展卻被戰爭的爆發打斷。雷捷在1914年8月2日被動員去阿恭(Argonne)作戰，到1916年9月毒氣中毒為止，一直都在菲東做擔架兵：

> 對我來說，戰爭是個重要的事件。在前線有一個過於詩意的氣氛，讓我非常亢奮……戰爭把我拉回現實……我離開巴黎時畫的全是抽象的作品……突然間我跟所有的法國人處在相同的層面上。

他在醫院待了一年多，終於在1917年底出院。在1919年12月跟洛希(Jeanne Lohy)結婚。

雷捷在兩次大戰之間的活動特別複雜。1920年他遇見建築師雷寇布西(Le Corbusier)，而與《新精神》雜誌有來往。這是由雷寇布西與歐真芬(Amadee Ozenfant)指導成立，專為機械美學辯護。雷捷此時大部份作品都表現出對機器極為關注。1925年在裝飾藝術博覽會上為雷寇布西的新精神館做了一些壁畫(他在此領域的第一次嘗試)。又跟德洛內合作為馬雷史帝芬斯(Mallet-Stevens)設計的「法國大使館」入口大廳做裝飾，也替劇院和電影院做很多設計，對畫架畫的未來越來越抱持懷疑的態度。1921年為洛夫德梅(Rolf de Mare)的瑞典芭蕾舞團(戴基爾夫俄國芭蕾舞團的主要競爭者)之「溜冰場」設計布景。1922年為重要的「創世紀」設計，那是由肯達斯寫的書，密霍德(Darius Milhaud)作的曲。1924年雷捷創作了第一部「抽象」影片，「機械之舞」，由孟雷(Man Ray)和墨菲(Dudley Murphy)編舞，納塞爾(Georges Natheil)作曲。十年後，無疑的因此經驗而得到柯達(Alexander Korda)的邀請，去倫敦為「美麗新世界」設計布景，這是根據威爾斯(H. G. Wells)的同名著作改編。

雷捷此時在現代學院教學，是弗列茲在1912年成立的。他1923年末或1924年初始在那裡開課。1931年離開現代學院時，有段時間轉到大茅屋(Grande Chaumiere)學院。然後又在薩布里埃(Sabliere)街上開了一家自己的工作室。大茅屋隨後以當代藝術學院的校名搬了兩次家。學校一直開到1939年始結束。

雷捷自認為是左派人士。1927年向莫斯科的普希金(Pushkin)美術館提供一幅他自己的畫。30年代他跟共產黨代表兼詩人的柯圖希爾(Paul Vaillant Couturier)一直維持密切的友誼。此人在1932年設立革命作家與藝術家協會，雷捷是創始人之一。他很想替左派控制的法國貿易工會效勞。1937年即為其在巴黎冬季自行車比賽舉行的會議做了裝飾設計。

1930年代雷捷經常四處旅行，在美國的時間很長。第一次去訪是1931年，1935年才跟雷寇布西返回，當時他在紐約的現代藝術館與芝加哥的藝術中心都有展覽。1938-39年又去了一次。這第三次去是替洛克斐勒(Nelson Rockefeller)裝飾紐約的公寓。他跟帕索斯(John Dos Passos)住在普羅溫斯鎮(Provincetown)，並在耶魯大學演講。

當德國在1940年侵略法國時，雷捷先到諾曼地避

難，後又到波爾多去。其後他又轉到馬賽去。1940年10月他得以從馬賽乘船去美國。以他從前在那裡建立的關係，他已有很好的基礎。他先在耶魯教書，後又在加州奧克蘭市的密爾斯學院教書。1942年在羅森柏格(Paul Rosenberg)畫廊和佛格(Fogg)美術館展出，然後在1945年12月回到法國之前，又在紐約的范倫廷(Valentine)和珊古茲(Sam Kootz)畫廊展出。

雷捷在美國放逐期間與前衛的天主教柯圖布爾(Couturier)神父建立了很重要的友誼。他在1946年委託雷捷爲上薩瓦省的阿斯(Assy Haute-Savoie)教堂設計一個鑲嵌圖案。這是他一系列教堂委託的第一件。最重要的一件是1951年爲杜省的奧汀科(Audincourt Doubs)教堂設計彩色玻璃與掛毯。雷捷很珍惜他與左派的關係(他曾參加1948年在波蘭華沙舉行的共黨陣線和平會議)，因而有點不安的爲他對教堂的服務辯護：

> 我並不是個兩面人。對我來說那並不是要頌揚神聖象徵，如聖釘、聖杯，或荊棘的冠冕等的藉口；也不是要使我的主題成爲基督受難的故事。我身心健康，精神上也無須支柱。我之所以如此做只因得到夢寐以求的機會，讓我能以自己的藝術理想來裝飾很龐大的平面。

在執行這些教堂委託的同時，雷捷也忙於畫大幅的(無產階級)人物構圖。那是他最新風格達到頂點的一些作品。「建造者」可能是其中最有名的。此畫始於1950年，也是他妻子去世的那一年。

1952年雷捷再婚。妻子娜蒂亞(Nadia Kodessevitch)是1924年起就在一起的長期同事，原是他現代學院的學生，後來又在他經常不在的期間管理學校。他們定居於瓦茲省伊非特的基夫(Gif-sur-Yvette)。雷捷現在接受的委託跟其現代運動偉大元老之一的身份相稱。1952年受邀爲聯合國在紐約的一座建築做壁畫。得到很高的榮譽；1955年他在聖保羅(Sao Paolo)雙年展得到頭獎。他最後一次去東歐是參加在捷克舉行的會議，回家後很突然的在1955年8月17日去世。

帕布洛・畢卡索(Pablo Picasso)

畢卡索是現代主義新紀元最重要的藝術家，不過他的許多成就仍然引起爭議。許多寫過他的作者都很典型的試圖捨棄他大量作品裡的某個或其他的方面，而把注意力放在一些主要核心處。然而那核心處似乎依舊無法定義。畢卡索的傳記也是如此，滿是一再改變的觀點。

畢卡索年輕時雖與加泰羅尼亞(Catalonia)文化有緊密的關係，但他並不是在那裡出生的。他在1881年生於馬拉加省(Málaga)，住到十歲才離開。畢卡索是從母姓，而非父姓。父親布拉斯可(Don José Ruia Blasco)是個學院派畫家，才氣普通，任職美術老師。離開馬拉加省後，一家人在科魯尼亞省(Coruña)住了四年，直到父親被任命爲巴塞隆納藝術學校教授爲止。巴塞隆納是西班牙在文化上最活躍的城市。

畢卡索的藝術天分已經以神童式的速度在發展——他似乎從來都不曾是個「兒童畫家」——他很快就掌握了那個爲當時所接受的學院派風格。他父親是個職業畫家，所以他想從事藝術並未受到阻撓。有個故事說畢卡索的父親對其子的天分極爲佩服，甚至正式的將其畫盤、畫筆傳給畢卡索。畢卡索上過巴塞隆納的學院，也在馬德里的聖費爾南多(San Fernando)皇家學院短期就讀過。可是兩所學校都沒能教他什麼。他還很年輕時就在巴塞隆納成立了一個部份是畫家，部份是知識份子的「世紀末」畫社，常在一個叫做「四隻貓」的酒店聚會。畢卡索的作品那時受到一些畫都市生活的法國畫家，如史坦稜(Steinlen)和土魯茲─羅特列克等人的影響。

1900年時畢卡索第一次到巴黎作訪。同行的是同畫社的另一個年輕的畫家卡薩梅格斯(Carlos Casamegas)。卡薩梅格斯的自殺(由於性無能及單戀的痛苦)給畢卡索的藍色時期作品提供了不少靈感(藍色

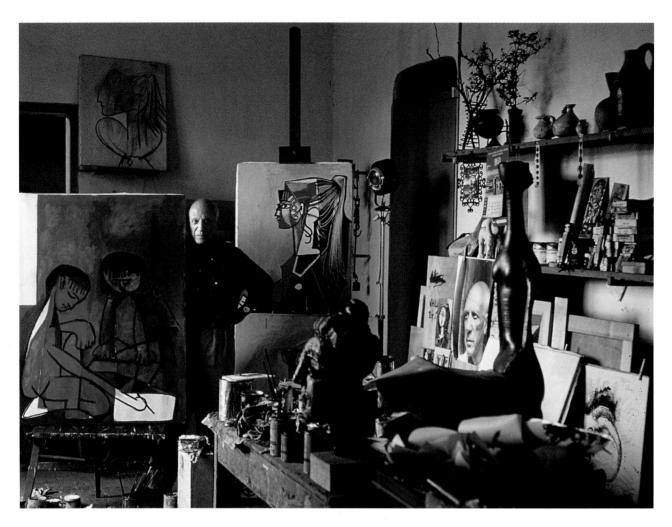

畢卡索在瓦羅依斯的工作室，1965年。利柏曼攝

時期是他藝術獨立的宣示)。在二十世紀初的頭幾年他經常往返巴黎、馬德里、巴塞隆納三地。1901年很有眼光的畫商瓦拉德為他舉辦了一個展覽。這讓他跟詩人雅各伯建立起友誼(在這之前他的圈子幾乎全是西班牙的移民。)雅各伯又把他介紹給其他的作家，其中有著名的阿波里奈。1904年畢卡索終於在巴黎定居。那是個破舊失修的畫室建築，以「洗衣船」(Batean-Lavoir)著稱，因為很像當時在塞納河洗衣服用的小船。那地方很快就變成一小圈前衛藝術家與作家的中心。他找到一個情婦歐利芙，她後來寫了本回憶錄來記錄這個時期。他也跟美國作家兼收藏家史坦(Gertrude Stein)成為朋友。歐利芙對畢卡索的描述是：

矮小、黝黑、厚實、焦躁不寧、令人不安。黑色的眼睛、深沈、敏鋭、古怪，幾乎瞪著人看。動作笨拙，手長得像女人，穿著打扮極差。頭髮濃密，又黑又亮，斜披在他那聰慧又固執的前額上。

藍色時期後來演變成比較不那麼悲傷，但仍很憂鬱的玫瑰色時期——一系列「江湖藝人」的精緻作品，描繪馬戲團員及巡迴演員，帶有學院派象徵主義畫家夏宛的風格。1906年畢卡索捨棄了這些來畫一些帶有強烈原始主義色彩的畫。此後幾個月裡，激發出極特別的大規模創作。1906-07年畢卡索畫出了可能至今仍是他最有名的畫「亞維儂的少女」。詩人薩蒙

（Andre Salmon）開玩笑地為這一組強烈的女性裸體如此命名，因其據稱很像巴塞隆納特別低階層妓女區的住戶。少數幾個在畢卡索畫室看到這幅畫的人大為詫異，比方說布拉克就說畢卡索要別人改變正常的飲食習慣，而去吃落纖和亞麻。（雖然不久之後他自己也畫了一幅類似的獨女裸畫。）

「亞維儂的少女」這幅畫裡的一個成分是塞尚的後期作品，另一個成分是非洲的黑人藝術。暫時是非洲得勝，畢卡索進入所謂的黑人時期。之後是另一個轉變，也是決定性的轉變，即分析性的立體主義的形成。那是畢卡索與布拉克合創的。立體主義跟畢卡索先前使用過的風格都不一樣，因有精細複雜的語法，有將表面編碼的方式，而成為整代畫家的新語言。有很長一段時間這些人就是立體主義的公開代表，因畢卡索與布拉克不願在一些大沙龍展覽作品，因為那兒就是新風格的實驗首次展出處。

無論如何，畢卡索還是在那個有經紀人、收藏家、藝評家等有份量的人的小圈子裡，建立起一個很強有力的聲譽。到了1909年他的經濟能力好得足以搬到克里許（Clichy）大道上一間既新且更舒服的畫室去。1912年他離開歐利芙，換了個新的情婦伊娃（Eva Marcelle Humbert）。她是畢卡索情婦中唯一沒有激發出一系列肖像畫的，雖然在數個立體主義的作品上可看到題有她的名字，或意指吾愛（Ma Jolie）一詞。

1914年8月戰爭爆發時畢卡索跟布拉克的聯繫受損。畢卡索因是西班牙公民所以不必服役，他就留在灰暗、沒有生氣的巴黎。1915年的秋天伊娃癌症去世，不久畢卡索就搬到蒙拓格（Montrouge）郊區。戴基爾夫在考克多（Cocteau）的建議下，邀請他到羅馬合作一齣新的芭蕾舞劇「遊行」，而將他從沮喪中拯救出來。畢卡索與戴基爾夫劇團緊密合作，形成一個自己的小世界。他很快就愛上芭蕾舞團的一個團員歐嘉（Olga Kokhlova），一位俄國將軍的女兒。1917年他隨著劇團到西班牙去。1918年他和歐嘉回到巴黎，而其

餘的俄國芭蕾舞團繼續到南美演出。他們是年7月結婚。歐嘉有傳統布爾喬亞的品味，於是他們就在拉坡堤街找了一間小公寓。有一陣子畢卡索品嚐了巴黎和遊覽勝地里維埃拉（Riviera）的各種時髦生活。1921年他的第一個孩子誕生，是個兒子，叫保羅（Paulo）。

畢卡索現在正處於一個新風格時期，即新古典時期，是那讓樸辛（Poussin）與英格斯（Ingres）著迷的古老世界的回復。這使他以前一些前衛的朋友大為吃驚，他們把此歸因為畢卡索由於歐嘉的影響而跟時髦界交往的緣故。不過他還是很敏銳地注意達達主義的誇張噱頭，後來也關心其繼承者的超現實主義的發展。歐嘉喜愛的那種生活很快就令人乏味了，她那過分的嫉妒也是一樣。20年代晚期畢卡索的作品變得越來越野蠻、厭惡女人。此情緒一直維持到歐嘉的最大恐懼成真，即他找到了一個新的情婦時，才有所改變。那是一個平和的十七歲少女，叫做瑪莉泰瑞莎（Marie-Thérèse Walter），是他在1932年認識的。她寧靜的美使她成為數幅油畫以及一系列大型雕刻頭像的靈感。這些頭像是在一個十七世紀波伊斯格魯布（Boisgeloup）諾曼莊園的新畫室所做。畢卡索這時已相當富有，而能開始進行積聚產業，而終其餘生一直持續如此。

1935年他跟歐嘉正式分居，但她仍盡其所能的折磨他。1936年就在瑪莉泰瑞莎給他生了一個女兒瑪依亞（Maia）後不久，他又找到另一個伴侶，南斯拉夫攝影家朵拉（Dora Maar），遠比瑪莉泰瑞莎聰慧且更複雜的女人。她逐漸取代了畢卡索對瑪莉泰瑞莎的感情。他在拉坡堤街的小公寓現在似乎太擁擠、太不合適。

畢卡索，貝皿，1912年

畢卡索在巴黎的工作室，1909 年。攝影者不詳

朵拉在大奧古斯丁（Grand Augustins）街的一棟老建築裡替他找到很龐大的新畫室。

　　30年代早期畢卡索重建他跟西班牙的關係。1933年探訪巴塞隆納的家人。1934年又做了一次長期的探訪。1936年，內戰爆發，一群年輕的仰慕者在巴塞隆納為他舉辦了一個展覽，那是他二十五年來首次在西班牙的展出。戰爭期間他很熱烈的擁護共和政體，而共和政府亦很清楚畢卡索的價值。他們贈與普拉多（Prado）美術館榮譽館長的頭銜來加強關係。畢卡索則回報一巨幅的「格爾尼卡（Guernica）」。那幅畫1937年在巴黎舉辦的世界博覽會的西班牙館展出，隨後就巡迴展出。此畫對佛朗哥（Franco）的德國盟軍轟炸巴斯克（Basque）首都做出很深痛有效的譴責。

　　在30年代晚期畢卡索每個夏天仍繼續去地中海的習慣。1939年戰爭爆發時，他正與朵拉、忠實的秘書、宮廷弄臣薩巴提斯（Jaime Sabartes）等人在安堤比斯（Antibes）停留。他回到巴黎處理事務，然後就退隱到波爾多附近的侯揚（Royan）海岸，直到1940年的10月才返回巴黎，留在當地直到戰爭結束。拉坡涅街的小公寓現已棄置不用了。他去住在大奧古斯丁街的龐大空間裡。他把那地方改造成一個私人的世界。他跟佔領的德國勢力完全劃清界限，但似乎也沒受到什麼麻煩。一則是因他並非法國人，一則是他的藝術不合他們的口味。他作畫的主題，像一系列以枯顱和蠟燭做的靜物畫，反映出那些年來瀰漫各處的憂鬱氣氛。

　　解放之後，畢卡索突然發現自己已變成巴黎的一景，是新時代自由的象徵。他對這種公眾人物的角色做到某種程度接受。他也加入共產黨，此後數年經常出席在巴黎、羅馬、華沙、社菲爾德市舉行的和平會議。黨也好好利用此著名的新擁護者，他畫的鴿子變成其標誌之一。他畫了數個很有野心的政治性作品，可看做是「格爾尼卡」的延續，但是未能得到同樣的普遍肯定。這些作品包括「藏骸所」（1944-45）是紀念集中營的，另一幅是「韓國大屠殺」（1951）。

　　戰後，畢卡索回到里維埃拉去住。朵拉此時已為他在解放後認識的逢索瓦（Francoise Gilot）所取代。她在一新的肖像畫社裡很著名，是「社花」。他兩在一起的時期，畢卡索住在瓦羅依斯（Vallauris）。他對當地的陶器感興趣，與當地的工藝家合作復甦此工業。

　　1955年與逢索瓦分開後，他搬到加利佛尼（La Californie）的一個十九與二十世紀交替時期浮華別墅，可眺望坎城（Cannes）港市。新伴侶賈桂琳（Jacqueline Roque）在1961年終於成為其妻子。加利佛尼是許多畢卡索所做描述的主題，也是他積聚東西的地方，雜亂地堆滿所有的房間。他一直住到里維埃拉海岸的發展，開始侵害其房產破壞其視野時才搬離。1961年轉移到1958年買下的靠近埃克斯的十七世紀的龐大佛逢

畢卡索，與光線作畫，1949 年。密里（Gjon Mili）攝

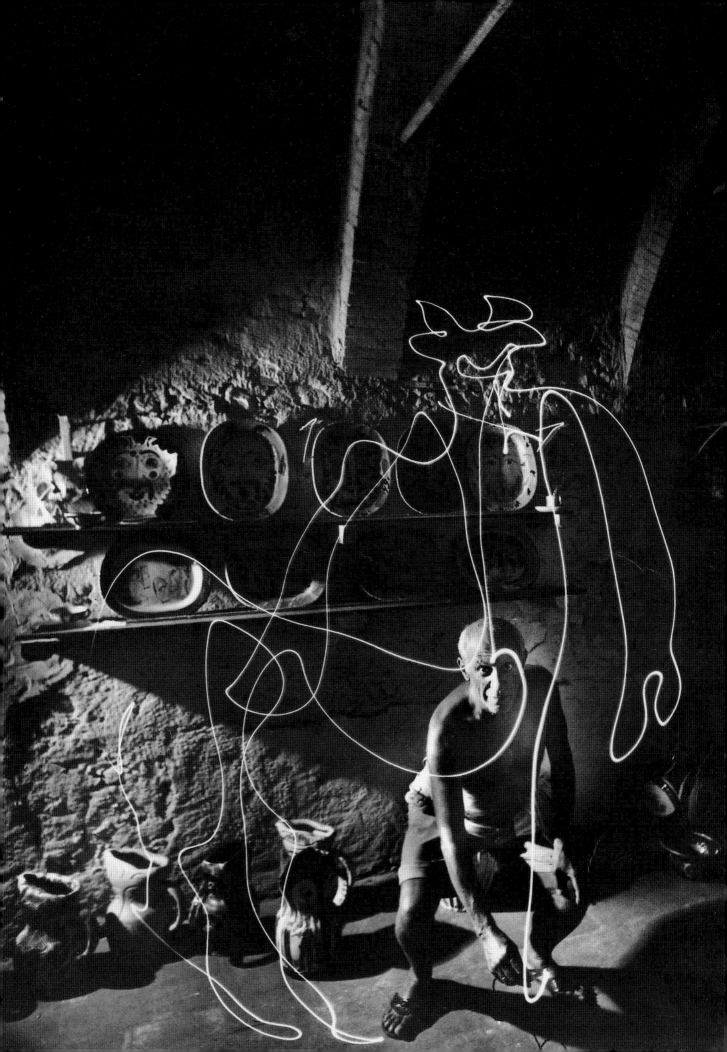

阿古(Vauvenargues)莊園 。但此處有個缺點，太孤立了，他又回到海岸邊，在普羅旺斯(Provencal)買了一棟古老的叫做「我們生命的聖母」的莊園大廈，可眺望摩金斯(Mougins)的景色。

畢卡索的晚年仍非常的有活力、有創意。1965年他必須動攝護腺手術，此後草率的作品總有點因絕望而不顧一切的味道。那是對身體無可避免的越來越差的嘲諷。雖然他的聲望還是極高，他開始跟前衛藝術世界脫節，失去主導畫壇的理論家和藝評家的尊敬。他活著時最後的主要展覽是1970年在亞維儂的教廷舉辦的，包括大批新作品，莽撞蠻橫的風格，讓大眾擔憂，也讓評論者開始持以敵對的態度。直到最近這些作品才被看做是新表現主義的先驅，那是主領80年代前半期的藝術畫派。在1968年他用了七個月做的一系列超過三四七幅的版畫較受好評，雖然其內容亦常是很無情的。這些畫嘲諷青年的幻覺，但對老年無能的譴責也同樣的嚴厲。沒有偽飾的情慾讓有些人欣喜，也讓有些人惱怒。不過畢卡索一生經歷甚多，已超越了去在乎任何人對他的看法了。畢卡索於1973年去世，而他的離去結束了整個時代。

喬治·布拉克(Georges Braque)

布拉克同時是既革命又保守的：他的畫一直在改變、發展，不停地修正他對藝術本質的理念的表現。雖然他一生事業裡都一直強烈反學院派藝術，卻又是提倡繪畫工藝價值的現代主要擁護者之一，因此他甚至自己研磨顏料。

他許多的態度是繼承來的，是來自他的家庭背景。他父親和祖父是手藝高明的油漆匠，具有十九世紀末期複雜精美的室內裝潢所必備的專門技巧。布拉克1882年出生於就在巴黎外郊的阿根圖(Argenteuil)鎮。但是1890年時他家搬到諾曼地，定居於勒阿弗爾，而他一直比較像諾曼地人而不像巴黎人。自1897年起他就在當地的藝術學校夜間修課。第二年離開學校去做油漆匠學徒，因為他以後遲早要接管家庭的事業。他在巴黎跟另一個油漆匠完成他的學徒生涯。那

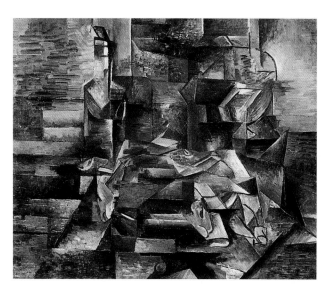

上：布拉克，瓶子和魚，1910 年
下：布拉克在巴黎的工作室，約 1911 年，攝影者不詳

人是他父親以前的職員及朋友。他做學徒的同時，一
面也在夜間修課，繼續學習繪畫。

退伍後，父母同意讓他學藝術。1902年秋天他回
到以前住過的蒙特馬特。在匈倍特(Humbert)學院註冊
就讀，認識了羅洪辛(Marie Laurencin)和皮卡皮亞。他
也曾試修過藝術學校波納特的課，上了兩個月就放棄
了。他認為那些課實在太僵硬，又保守。

1904年布拉克認為他從學校學到的教導現已足
夠，就設立了自己的畫室。他首次的公開展出是1905
年3月在獨立沙龍舉辦的。展出的那七幅畫，他後來都
認為不成熟而全部毀掉了。通過他跟勒阿弗爾的同學
費列茲的友誼，他逐漸被拉到野獸派的陣營去。1907
年結識了馬諦斯、烏拉曼克、德安，他的風格變成純
野獸派的。他的作品現在得到好評，而能跟畫商康維
拉簽約。康維拉又把他介紹給詩人兼評論家的阿波里
奈。也就是阿波里奈把布拉克帶到蒙特馬特的畢卡索
的畫室去的。他在那裡見到畢卡索剛棄置的「亞維儂
的少女」那幅大畫。就畢卡索當時的情婦歐利芙的說
法，布拉克對那幅畫強烈不滿；然而1907年12月他用
同樣的風格畫了一幅很大的裸體女子油畫。

1908年布拉克畫了一些他最早的幾幅立體派畫，
畫的是雷斯塔克(L'Estaque)的風景，受到塞尚的影響
很深。這些新畫裡有一批為秋季沙龍的評審所拒，而
馬諦斯也是評審之一。康維拉為了補償，也為了保護
他的投資，11月給布拉克辦了一次個展。評論此展覽
的藝評家沃克塞爾頗傲慢的說：「布拉克先生是極為
大膽的年輕人……他輕視形體，而把所有的一切，無
論是風景、人物還是房舍也好，都簡化成幾何圖形或
立方塊的組合。」「立體主義」一詞於是誕生。

到了1909年畢卡索和布拉克不僅變成很親近的朋
友，也組成了藝術家聯盟。布拉克描述這時期的他們
是「像兩個登山者被繩子索在一起」。1911年布拉克
的畫布上出現數字和字母，次年又做了他的第一個拼
貼圖，是木紋的牆紙碎片給他帶來的靈感。那似乎把

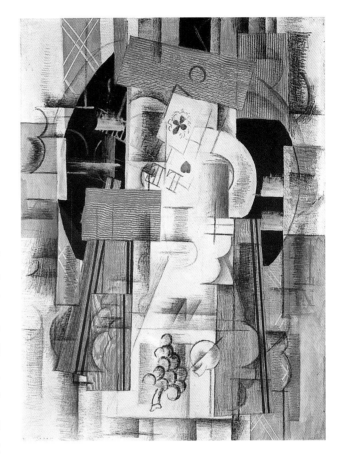

布拉克，水果盤，梅花 A，1913 年

真實感必要的成分帶入構圖。在他們現在尋求形體所
有可能的細微差別時，構圖已變得難以理解。不久以
後他開始好好利用做油漆匠學徒時所學到的技巧，即
以油漆用各種訣竅來仿造出木紋或大理石的質地。

1914年整個夏天布拉克在阿維尼翁附近的索古
(Sorgues)和妻子租房子住。(他1912年跟拉普蕾
(Marcelle Laprés)結婚。)戰爭爆發時他立刻被動員，
還是當時住在附近的畢卡索去亞維儂火車站為他送行
的。戰爭結束了兩人的合作，後來也沒再重續。

1915年5月布拉克頭部嚴重受傷，必須用環鑽動手
術，接受長期的療養。1916年4月病假回到索古以永久
不適而為軍隊除役。朋友次年1月在巴黎辦了酒席為他
慶祝康復。戰爭的最後一年，布拉克進入綜合立體主
義時期，把一些平面做裝飾性的組合。這跟畢卡索過
去三年裡的作品是一致的。1919年他在「現代力」

布拉克在巴黎的工作室，約 1935-36 年。巴拉塞(Brassai)攝

(L'Effort Moderne)辦了一次成功的展覽。這畫廊是侯松保(Leonce Rosenberg)主持的，取代康維拉成為布拉克的畫商。康維拉被視為「外敵」，已退休到瑞士。這次的展覽鞏固了布拉克作為現代主義領導者的聲譽；不過就像當時許多重要的前衛藝術家一樣(其中最主要的是畢卡索)，他在20年代早期也轉入一個「古典的」時期。代表作品有「頂籃少女」，那是受到希臘啟示的一系列婦女頂著花果的畫。這個風格的轉變跟他的住處由蒙特馬特搬到蒙特帕那徹剛好吻合。1925年時，布拉克已足夠富有而可以再度搬家。這次他搬到帕克蒙特索伊斯(Parc Montsouris)附近，由當時重要的建築師培里特(August Perret)特別為他建造的房子去住。這也是他餘生在巴黎的住宅。

布拉克仍然受到時髦藝術界的注意。戴基爾夫與包蒙伯爵都委託他做芭蕾舞劇的布景。1922年秋季沙龍一整間的地方展覽他的畫，以慶祝其四十歲的生日。1930年他的聲譽已達國際性。他的第一次大規模回顧展是1933年在巴索(Basle)的藝術廳展出。1937年他得到匹茲堡的卡內基國際獎的首獎；1939-40年在芝加哥、華府、舊金山等地也舉辦了一些回顧展。

布拉克現在把時間分在兩邊住，一是在巴黎的家，另一是在1930年在諾曼地海岸的法翁傑維爾(Varengeville)蓋的房子，是傳統的諾曼風格。德國的侵略迫使他避到利莫辛(Limousin)，然後又避到比里牛斯(Pyrenees)去。不過1940年的秋天他搬回巴黎，整個德國佔領期間一直留在那裡，未受任何干擾。1943年秋季沙龍第二次再以一整間的地方來展覽他的畫。

1945-47年間兩次重病打擾了他的例行生活，但他逐漸康復了。1948年在威尼斯雙年展得到油畫的首獎。次年他開始做「畫室」的一系列作品，這是他最後時期的頂峰之作，完成於1956年。這之後布拉克的健康開始走下坡，作畫對體力是越來越沈重的負擔。現在的創作精力多半都用在做彩色的石版畫。戰後不久他就跟印刷大師莫洛特(Mourlot)製作了其中的第一幅。現在他用的技巧簡化、直接，令人想起馬諦斯在晚年所做的剪紙。布拉克也簡化了畫裡的意象，尤其是應用一隻在飛翔的鳥的黑色輪廓像，那最先出現在其畫室的各種代表圖像上。他也畫了一些被棄置的農業機器和工具，製造出的意象驚奇的令人聯想到梵谷晚年的作品「玉米田」。布拉克的這些作品似乎回到他事業啟始時的那種野獸派。他於1963年去世。

候貝爾‧德洛內及索妮婭‧德洛內
(Robert and Sonia Delaunay)

二十世紀色彩的解放應大大的歸功於德洛內夫婦，可是他們的事業卻給人一種尚未完成的感覺，而候貝爾尤其如此。

他們倆都出生於1885年。但出生在非常不同的環境裡。候貝爾是法國人，來自貴族，父親是工程師，在候貝爾生下不久後，就跟其母蓓荷特(Berthe Félicie de Rose)女伯爵離了婚。候貝爾大部份時候是由親戚達模(Charles Damour)撫養，此人在勃格斯(Bourges)附近很有些產業。候貝爾先在巴黎受教育，然後又上勃格斯的住宿學校，後來又在巴黎的豐非斯(Vanves)中學就讀。他書念得不大好，終其一生拼字都糟透了。十七歲時聲言要做個藝術家，開始在巴黎一個專門製作戲劇背景幕的侯辛(Rosin)裝飾畫室學習。似乎從這兒發展出他一生對大型畫布的喜好及信心。他早期的作品是印象派風格的。特別是像克羅斯(Henri-Edmond Cross)所用的那種粗糙、大膽的風格。他的第一次公開展覽是1904年在獨立沙龍。1904和1906年也在秋季沙龍展出。他早期跟藝術家最重要的友誼是跟「海關稅吏」盧梭(Rousseau)和梅金傑，後者成為立體主義的主

上：德洛內夫婦立於候貝爾的畫作
「螺旋線」，1923年。攝影者不詳
下：同存服飾店，巴黎的裝飾藝術
博覽會，1925年。攝影者不詳

要理論家。1907年他被徵召，但六個月後就以健康不良的理由轉到後備軍，去做軍隊圖書館員，他就利用機會閱讀以前在學校沒好好念的書。又過了六個月兵役未滿他就除役了。

索妮婭‧德洛內本姓斯坦(Stern)，是烏克蘭一個猶太工人的第三個孩子。五歲時由叔叔特克(Henri Terk)收養，他是聖彼得堡一個富有的律師。自此她得到所有的好處，能跟不同的女管家學法文、德文、英文，到德國、瑞士、意大利等地旅行。1899年時她家的一個友人，德國印象派畫家利伯曼，是最早鼓勵她學畫的。1903年她在卡斯魯(Karlsruhe)上大學，學習素描與人體結構，首次接觸到法國印象派的作品。1905年她搬到巴黎。跟一群其他的俄國女孩一起合住在拉丁區，並在萜雷特(Palette)學院學習。她很快就做了一些色彩強烈的象徵的作品，受到野獸派不少的影響，也因此進入了前衛的陣營。1907年她在德國評論家、經紀人兼收藏家烏德(Wilhelm Uhde)的家裡第一次遇見未來

的丈夫。不過當時他們互相對對方都沒有太多的印象。第二年，在家庭施壓回家時，她就跟烏德結了權宜婚姻。後並在烏德的香榭聖母（Notre-Dame-des-Champs）畫廊舉辦了第一次個展。

1909年她和候貝爾再次見面，而這次他們的關係就展開了。「他像一陣旋風，對生命熱誠、積極，使我充滿喜悅。」，她這麼記著。第二年她向烏德要求離婚，後者很願意的答應，她跟候貝爾就結婚了。他們的兒子查爾斯（Charles）出生於1911年的1月。

此時候貝爾正進入他藝術家產量最豐盛的時期。

候貝爾・德洛內，約1930年。孟雷攝

1909年春天替巴黎聖瑟菲因（Saint-Severin）歌德式教堂做了第一次的內景，那是最早的成熟作品。接著是埃菲爾塔（Eiffel Tower）的系列，多半畫於1910-11年。1911年底康丁斯基（Kandinsky）聽說他的作品不錯，邀請他參加首次在慕尼黑舉辦，在12月開幕的藍騎士展覽。德洛內的四幅畫裡有三幅在頭兩天內就賣掉了。1912年的2月他在巴黎的巴巴山各斯（Barbazanges）畫廊辦了第一次個展。緊接著是在獨立沙龍成功展出的巨幅畫布畫「巴黎之都」。這是候貝爾特別為阿波里奈與此盛會所畫的，一共畫了十五天。阿波里奈此時跟他相交甚篤，宣稱此畫為「至今所能見到的最重要的畫作」。1912年4月他這個到目前為止被歸類為立體派的不同意見者（因為色彩較鮮豔），畫出「窗」的系列作品，而轉為近乎完全抽象。阿波里奈給予此新風格一個個別的身份，「奧菲士主義（色彩立方主義）」，讓正統的立體主義者十分嫉妒。

候貝爾有名的愛競爭。在《托克拉斯自傳》裡斯泰因如此形容他：

> 頗有能力而特別有野心。在畫一幅畫時他總是問畢卡索有多老了。別人回答了後，他總是說，哦，我還沒那麼老呢。我到了那個年紀也會有那麼多成就的……

斯泰因對其個性所隱含的批判的確有事實可以支持。在第一次世界大戰前，有一次候貝爾真的做了一份他自認為影響過的所有畫家的名單，即使一些不大重要的畫家也包括在內。

索妮婭因為先生的個性，有一陣子放棄了繪畫而轉去做裝飾與手工藝。她給自己初生兒做的嵌花小毯子差不多可說是這方面的第一個產品：

> 鑲嵌的材料只是隨意的創作而已。我繼續把此方式用到其他物體上，有些藝評家把這看做是形體的幾何圖形化，是色彩的頌揚，預示了我後來的作品。

此時德洛內夫婦已成為一大圈子畫家、作家的中

索妮婭・德洛內，巴黎，1945 年。可侖坡（Denise Colomb）攝

心。夫婦倆以索妮婭聖彼得堡的家產就已足夠過很好
的生活，也能頗大方地招待客人。不過他們有些餘興
節目是相當普羅化的。有個他們喜歡去的地方叫做布
里埃舞廳（Bal Bullier），是個工人階級常去的跳舞廳。
他們一群人每個星期四都去。索妮婭曾說：「布里埃

舞廳對我來說就好像蕎麥磨坊（Moulin de la Galette）對
竇加（Degas,Edgar）、雷諾瓦、羅特列克一樣。」1913
年的夏天她創作了第一件晚間外出時穿的「同存的衣
服」，那衣服布滿大片大片的爵士圖案。這是受到候
貝爾幾近抽象的新作品所啟發。另一個餘興節目是去

聖克勞德（Saint-Cloud）的新機場去看飛機：「在視覺的、詩的世界，我們正瀕臨一個新的看法，即我們將把所有舊的觀念都丟出去。」

此時候貝爾跟德國的關係仍很密切。馬克（Franz Marc）、麥克（August Macke），以及當時尚默默無名的克利（Paul Klee）在1912年都來探訪過他。1913年1月他跟阿波里奈去德國柏林的前鋒畫廊展出其作品。同年的秋天前鋒的秋季沙龍亦有一大批他的畫。不過在1914年他跟阿波里奈的友誼冷淡下來。他們對一些版畫的看法有些激烈的爭吵，阿波里奈暗指候貝爾不比一個法國未來派的畫家高明多少。另一個使兩人疏遠的原因是因為索妮婭跟另一個詩人肯達斯的密切交往。她當時跟肯達斯做了數個合作的計畫。

1914年夏天德洛內夫婦到西班牙去，他們的兒子病得很嚴重，需要療養。戰爭爆發時，決定留在伊比利亞半島。1915年他們去里斯本住了一陣子，然後又到葡萄牙的維拉康多德（Vila do Conde）去。雖然索妮婭有次因間諜罪名被拘留了數星期，生活大致來說尚稱愉快。不過俄國革命讓他們面對收入馬上會被停止的危機。索妮婭後來對此很有哲意地反省：「其實那未嘗不是件好事，……以前我們活得像個孩子，……革命後我們得靠自己了。」

最先的改變是他們搬到馬德里去，在那裡結識了戴基爾夫，他的際遇跟他們很相似。無論如何，他委託索妮婭替他重演的「埃及豔后」芭蕾舞劇做戲服，請候貝爾設計布景。他們把任務執行得非常成功，於是成為俄國巴蕾舞圈的一份子。戴基爾夫把索妮婭介紹給所有他熟識的西班牙重要人物。她在馬德里的麗池旅館辦了一場服裝設計秀，在那裡開了一間成功的服裝店，叫「卡薩妮婭」，來銷售她設計的服裝。此後的兩年，即1919-20年她在西班牙完成數件委託工作，如室內設計，替劇院做戲服和裝飾等。

在跟一個新的藝術運動，達達（Dada），接觸後，他們決定回到巴黎。候貝爾曾為蘇黎克出版的《達達》雜誌第二集提供作品。在查拉（Tristan Tzara）搬回法國後也仍與他保持聯繫。回到巴黎後，德洛內夫婦立刻成為一個重要圈子的一份子，此圈子既有達達派畫家，也有後來變成超現實主義的畫家。其實，他們夫婦是通過詩與這些人接觸，一如藝術上他們的風格原則與那些新起者所闡揚的存有很大的差別。索妮婭適應得很快。1922年她忙於設計填滿字母的藝術品，她稱之為「窗簾詩」、「洋裝詩」、「背心詩」，甚至「同存的圍巾」。候貝爾同一年在時髦的葛維隆畫廊有個展覽，結果很失敗。很明顯的他們現在的收入都靠索妮婭的設計了。1924年她開設「同存工作室」來銷售室內陳設品與服裝。第二年她跟皮貨商賈奎斯漢（Jacques Heim）一起為裝飾藝術博覽會創設「同存服飾店」，結果大為成功。20年代晚期索妮婭也做了數個劇場的計畫。她先生則沒有那麼活躍，雖然他也替1925年的裝飾展覽藝術製作了一個巨幅的裝飾嵌板。

經濟蕭條期對他們的命運亦造成一些改變。索妮婭當時雇用了三十多個工人，被迫關店，決定再回去畫畫。她的風格從未像現在一樣跟候貝爾那麼緊密關連。1930年時他決定致力抽象化，進行了一系列他稱之為「無止的節奏」作品。他的作品，無論是目前的還是過去的，逐漸又引起興趣，不過他不再像以前那樣積極的自我宣傳。1936年德洛內夫婦拿到最後一個重要的合作委託，即替1937年的世界博覽會的航空館和鐵路館製作裝飾。經由一個有時吵鬧，有時刁難阻擾的失業畫家團的幫忙，作成25,000平方米的壁畫。雖因延遲開館，失掉部份衝擊力，仍極受好評。

1939年候貝爾首次顯示健康出了問題。夫婦兩到歐菲根（Auvergne）住了四個月。後因戰爭的緣故，決定搬到米第（Midi）去。他們與漢斯及蘇菲‧泰吾博－阿爾普夫婦（Hans Arp, Sophie Taeuber-Arp），以及義大利畫家馬格奈里（Magnelli）夫婦合作。1941年候貝爾因癌症在克拉蒙費朗（Clermont-Ferrand）開刀。沒多久就在蒙特培里耶（Montpellier）過世了。索妮婭再與阿爾普

夫婦和馬格奈里夫婦會合，住在格拉徹(Grasse)。等他
們都離開了後，索妮婭仍單獨留在當地。1944年義大
利投降，德軍大肆搜捕本來佔領市鎮的義大利軍隊。
索妮婭於是去到土魯斯(Toulouse)，在那裡停留了三個
月，最後又在1945年回到巴黎。

　　她最關心的是她過世先生的聲譽。1946年候貝爾
的第一個回顧展在巴黎舉行。隨後在1953年索妮婭舉
辦了她自1908年跟烏德展出後的首次獨展。1963年她
把四十幅她先生的作品以及五十八幅自己的作品贈送
給巴黎的國家現代美術館。第二年捐贈的作品在羅浮
宮的莫里昂廳(Salle Mollien)展出，使索妮婭成為在該
美術館展出的第一個還活在人世的女畫家。此後還有
一些其他的主要回顧展，同時索妮婭的許多設計亦由
其經紀人兼好友達馬斯(Jacques Damase)集印成冊大量
發行。此因索妮婭在其一生的事業裡都希望能使藝術
民主化，使一般人也能接觸到藝術。1968年她將其事
業總結為：

> 我為三件事而活：一是為了候貝爾，一是為了
> 兒孫，另一個更短的是為了我自己。我並不後
> 悔沒給自己更多的注意。我真的是沒有時
> 間……

德洛內，索妮婭1979年12月在巴黎過世。

葛利斯與妻子荷西特在蒙特瑪特
的工作室，1922年。康維拉攝

匈·葛利斯(Juan Gris)

　　葛利斯是個淡泊的人。他生活裡看得出的重要事
件只有少數幾件。他雖然不是立體主義的肇始者，但
卻是最有能力的執行者之一，並且演變出一種非常個
人的風格。他把自己從布拉克和畢卡索那裡學到的成
分跟自己個人的創作合併在一起。他獨有的方式一如
他對立體主義之父的塞尚的說法：「塞尚從瓶子得到
圓柱體。我從圓柱體開始來創作一特類的個別物體。
我從圓柱體得到一個瓶子。」他是一個極有智慧的
人，對其他畫家有很深遠的影響。不僅對那個他所認
同的「黃金分割」畫團的畫家有影響，就是對巴黎學
派較資深的畫家，如馬諦斯等亦然(1914年他們在可麗
歐(Collioure)共度夏天)。他對詩人有特別的感情，曾
與數位傑出的作家合作過，其中包括斯泰因，哈迪珪
(Raymong Radiguet)，以及哈費迪(Pierre Reverdy)。
他曾為哈費迪的《沈睡的吉他》一書畫插畫。

　　葛利斯是筆名。1887年出生於馬德里的恭扎勒斯

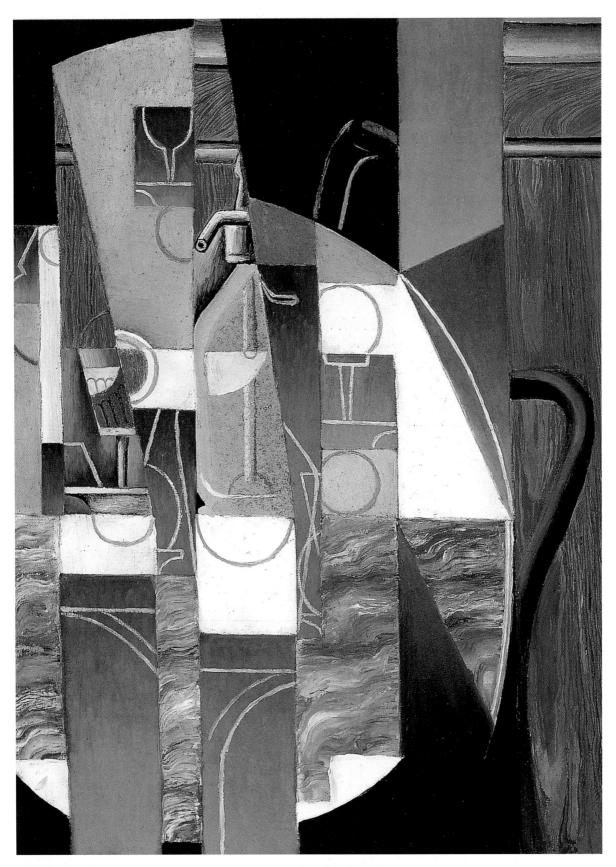

葛利斯，虹吸管，1913 年

（José Victoriano González）。是一個卡斯蒂利亞（Castilian）富商的第十三個孩子。最先1902年在馬德里一個藝術與製造學校學習做個工程師。在他放棄工程師而決定從事藝術家的事業時，已經在《白人與黑人》和《馬德里漫畫》等評論雜誌上發表插畫了。

馬德里當時的環境極偏狹，比巴薩隆納更過之。葛利斯等到一能離開，1906年就立刻到巴黎。當時十九歲。在蒙特馬特有名的洗衣船區找到一間畫室。很快就與同國人畢卡索聯繫。畢卡索當時在那裡居住、工作。他和阿波里奈、雅各伯、薩蒙等形成畢卡索圈子的一部份。起先他替《好處》和《喧嚷》等報紙畫些幽默圖畫來維生。1910年以一系列大型水彩畫開始嚴肅的藝術家事業。第二年他開始畫油畫。葛利斯的主題總是身邊的環境：由簡單及日常物體組成的靜物畫，朋友的肖像，以及偶而畫些風景或市景。

1911年〔即他跟畢卡索在克利特（Ceret）度過的那年〕葛利斯舉行了首展。在一個薩哥（Clovis Sagot）辦的小畫廊展出十五幅畫。他尊敬的那些人對此展覽頗有好評因此得到相當的鼓勵，1912年春天又送了四幅畫給獨立沙龍。同一年的10月他在「黃金分割」（Sectiond'Or）的展覽中跟馬可古茲斯（Marcocussis）、格列茲，梅金傑、等一起展出作品。因布拉克與畢卡索當時並未參加展出，所以「黃金分割」算是立體主義的公開面。葛利斯很明顯的是其中最有才華的，因此同時得到畫商及有識收藏家的注意。斯泰因和羅森柏格都買了他的畫。1913年他接受了畫商康維拉的合約。葛利斯的作品轉變得很快。在布拉克和畢卡索1912年首創拼貼畫時，他立即掌握到其重要性，並讓構圖感得到解放，能夠形成重疊平面比較微妙的圖案，那是他成熟作品的一個特性。這時他跟德洛內夫婦很友好。索妮婭記得他常待在布里埃舞廳，那個他們夜間愛去的地方。他們常懷疑他是否還有餘力工作。

戰爭的爆發使這些暫時停頓下來。康維拉因是個

敵方的外國人而被迫離開巴黎，葛利斯跟他的合約也就失效。不過在1917年他卻有辦法跟羅森柏格簽約。直到康維拉重回法國後，他們又再續前約。但是1920年，就在剛簽了新約時，他得到嚴重的胸膜炎。自此健康情況一直未能恢復。

戴基爾夫現在對葛利斯產生興趣，意識到他有一種古典風格很合乎戰後的品味。他們為「古德洛‧弗朗明哥」合作的第一個計劃並無成果，但是在1922年11月戴基爾夫委託葛利斯為「牧羊人的誘惑」設計布景和戲服。此劇在1924年首次公演。1925年葛利斯在杜徹多（Dusseldorf）的弗勒許坦（Flechtheim）畫廊舉辦一個展覽，那是他第一次，也是唯一的一次，在法國以外展出。他的健康情況此時更差了。氣管炎轉變成氣喘，最後又演變成尿毒症。葛利斯在1927年5月11日過世。享年四十歲。留下妻子荷西特（Josette）和一個兒子喬治（Georges）。　　　　　　　　　（邵虞◎譯）

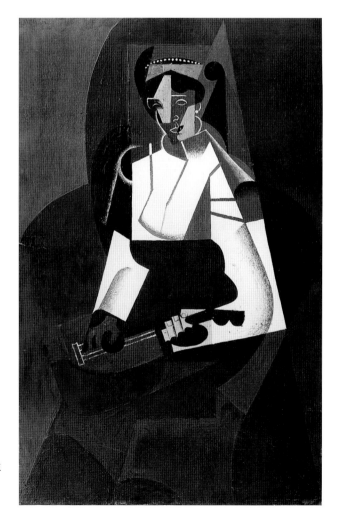

葛利斯，女人與曼陀鈴，1916 年

第五章　未來主義（Futurism）

未來主義，就像超現實主義一樣，是由一位作家而非畫家創始的。這位作家是馬里內蒂（Filippo Tommaso Marinetti）。他1909年2月20日在法國《費加羅報》發表「未來主義宣言」。那是當時義大利地方主義的徵候，尤其是當時義大利的前衛份子，他們都有自卑感，認為此運動必須在巴黎進行，而非在米蘭或羅馬。

　　未來主義受到畫家的歡迎，比馬里內蒂的作家同仁的，更為熱切。由薄邱尼（Umberto Boccioni）、卡拉（Carlo Carrà）、魯索洛（Luigi Russolo）及其他畫家等簽名的未來主義繪畫宣言1910年2月在土耳其發表。未來主義的主要關切是，因其新而頌揚之，以抗拒義大利過去的包袱。這些會員急於跟現代性的近乎典範的表現聯係在一起。於是在第一個未來主義的宣言中有此頗有名的一句辯詞：「一部急駛的車可比薩莫色雷斯島的勝利（The Victory of Samothrace）更美！」然而，不管怎麼說，它仍是最厭惡女人的早期現代主義藝術運動。未來主義者把女性跟象徵主義的「騙人空話」（moonshine）連結在一起，對女性沒有提供多少創造活動的空間。未來主義最早也是最有創意的時期，在1916年薄邱尼去世時就結束了。但是此運動在兩次大戰期間仍持續進行。

上：巴拉，國家祭壇的旗幟，1915年
下：（由左至右）魯索洛、卡拉、馬里內蒂、薄邱尼和塞維里尼，巴黎1912年。攝影者不詳
右：巴拉，快速的汽車，1912年

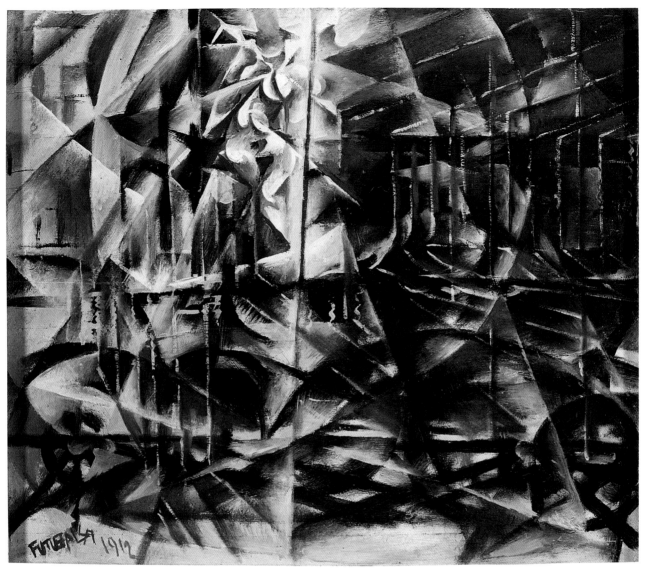

嘉可模‧巴拉（Giacomo Balla）

巴拉是最年長的主要義大利未來主義畫家。比他的學生薄邱尼或塞維里尼（Gino Severini）怯弱，也更地方性。他相當謹慎地進行未來主義的實驗。一旦認為其時刻已過，就很快的捨棄了。

他1871年出生於都靈市（Turin）。父親是化學家，嗜好為攝影，對藝術也有興趣。在1878年巴拉才十七歲時去世。儘管他父親去世得很早，這些興趣似乎對巴拉有很大的影響。不過他是在父親去世後才開始學習藝術的。巴拉的父親希望兒子能成為音樂家，堅持要他學小提琴。

巴拉作為畫家，大半是靠自學，雖然少年時白天曾在石版印刷店工作，夜間去修藝術課程。這種雙重生活直到他因沮喪病倒時才結束。1891年他健康恢復，已能在都靈的阿貝堤（Alberti）學院全天上課，學了兩個月。同一時期他也在一職業攝影室學習攝影。那一年也是他首次參加展出的一年。他在都靈的一合展中展出一小幅風景畫，因尺寸小而被忽視，讓他非常失望。這時他的作品多半以肖像與街景的素描為主。

1895年巴拉跟母親搬到羅馬。第二年他自己設立一個畫室，繼續做漫畫，也開始研究光的問題。他此時尚未成為一個地位穩固的畫家。某個時期還曾落魄

到設計巧克力盒子來賺錢。1900年他找到資助到巴黎去，停留了六個月。替一個插畫家兼海報設計家的同胞工作。似乎巴黎服裝的誇張比當地的藝術界還更讓他印象深刻。他一生都對服裝很感興趣。在巴黎時他繼續研究光的效果，探索人為照明的視覺特性。

他回羅馬後從事肖像畫的工作，建立起一個成功的業務，也繼續畫夜景畫。他現在展出的頻率很高：在1902年都靈四年一度的展覽與第二年的威尼斯國際性展覽上都可看到他的作品。薄邱尼和塞維里尼就在這段時間成為他的學生。他也終於事業穩固而能結婚了。他早在1897年就跟愛麗莎（Elisa Marcucci）訂了婚。很有意義的是，結婚的那年，即1904年，也正是《現代義大利》這份重要雜誌以整篇文章介紹他作品的一年。標題是「巴拉的夜景畫」。攝影仍然對其繪畫有重要的影響。這時他有些肖像畫完全是黑白兩色。他用的構圖手法也清楚顯示照相機的影響。

1905年巴拉在一個展覽會做評委。此會由羅馬的主要展覽社所組織。他抓住機會把自己的一件作品放在曼奇尼（Mancini）的肖像畫旁邊。此人是當時最時髦的義大利畫家之一。這種行為被認為是很傲慢自大，造成某種程度的譏笑議論。因為他對其他評委的影響力仍然不夠，而未能幫助薄邱尼和塞維里尼的作品被接受參展。結果他們成為組織義大利第一個沙龍被拒者的主要人物。此時巴拉的作品似乎轉向社會寫實主義，加上一些象徵主義的成分，類似佛貝多（Pellizza da Volpedo）的風格。總是最前衛未來派畫家的薄邱尼，現在對他有些失望。1909年他寫信給塞維里尼，說：「巴拉對我來說是一種精力的提示，對我有很大的幫助。我也很仰慕他，但是我怕所有那些精力都要浪費了。」根據薄邱尼的說法，巴拉此時在其專業上並無多大的成就：「他三年都沒賣掉一幅畫，而不得不靠教畫來維生。」

1910年巴拉在方向上有很大的轉變。他在2月時，跟薄邱尼、卡拉、魯索洛、塞維里尼等一起都是未來

派繪畫宣言的簽字人之一，雖然這段積極的文本那時跟他自己的作品沒多大關連。未來派繪畫吸引他的原因之一，可能是他迄今仍被壓抑的愛現本性。30年代早期馬里內蒂記得二十年前在羅馬街上，曾在巴拉未受注意時觀察他：「挺直，一動也不動，穿著一件藍色夾克，非對稱的剪裁，手臂交叉，戴了條以小塊玻璃、微小的鈴鐺、鍍金木片等裝飾的領巾。」

巴拉有一陣子對此新運動的承諾極為謹慎。1911年在米蘭舉行的那次最早的未來主義畫展中，他沒有作品參展。雖然他的畫「街燈——光的習作」也收納在未來主義巴黎畫展的目錄裡，但實際上並未展出。直到1913年在羅馬的康斯坦茲劇院展覽，他才出現在未來主義的群展中。那年4月他正式放棄未來主義前的作品，準備減價賣出，雖然由以後的事件看來，他似乎保留了不少作品。他也改變自己的面目，剪短頭髮，剃掉鬍子，顯得「剛剃過鬍子，衣領、袖子漿過，穿了一件剪裁時髦的西裝。」

1913年9月他跟其他的未來主義成員在柏林前鋒畫廊參加一個群展。11月時在弗勞倫斯舉辦他對汽車在行駛時的習作展，那是未來主義的一個典型主題。可是第二年在官方展覽中仍展出他早期的、較保守時期的作品，而一邊仍繼續參與未來主義畫派的展出。他養成參加荒謬短劇演出的興趣，那是未來主義者很愛做的。在其中的一個短劇裡，他扮演的角色叫做「普迪普先生」（Monsieur Putipu），頭上頂著一個多彩的盆子。他也嘗試做未來主義的有聲詩，以及在吉他上用擬聲法作曲。就像其他的未來主義者一樣，他也是堅決的民族主義者。他在1915年2月，因為參加一個支持義大利參戰的示威運動，跟馬里內蒂及一些其他的人一起被捕。這大概也是他的藝術達到最具實驗性的一年。他加入未來主義吸收來的年輕一群，叫做「佛圖那多·德培羅」（Fortunato Depero）的畫社。他們合作做出其所謂的「塑膠綜合體」，用鐵絲、硬紙板、布、紙等構成，可使其運轉。其中有一個被形容為

巴拉，1912年，巴拉加里亞（Bragaglia）攝

「未來主義者的玩具，或人為風景，或金屬動物」。

戰爭期間巴拉的羅馬畫室成為前衛畫家聚集的地方。巴拉穿著極特別的服飾招待客人。「塗上他妻子特別為下午及星期日設計的香水。」他現在的聲望之高，連在羅馬避難的戴基爾夫也轉求巴拉幫忙，請他為將在康斯坦茲劇院演出的史特拉文斯基（Igor Stravinsky）的「煙火」一劇製作布景。

自1919年起，巴拉開始把多半的注意力放在設計實用物體上。他向大眾開放自己的家，展覽其未來主義的家具及小擺飾。他甚至還設計帽子，在米蘭舉辦的展覽的「未來主義服飾」部門展出。那是戰爭一結束，為了再發動未來主義而舉辦的展覽。過了不久，他替米蘭的一個夜總會設計了很特別的室內裝飾。他

也是1925年在巴黎舉行的盛大現代工業與藝術裝飾博覽會的展出者之一。

到了1928年，就巴拉來說，未來主義者的冒險經歷已經過去了。他又回到比較傳統的那種表現法。然而，他仍不願完全切斷他跟未來主義的關係。1929年時他也在那個發動未來運動最後一個階段的「無重量繪畫宣言」上簽了名。可是到了1937年他已準備否認他跟未來主義的幾乎所有的關係，他現在所感到的只是很痛苦的殘存份子：

我已決定聲明我的藝術跟他們的沒有任何相同之處。好幾年以來，我跟任何的未來主義表現形式都沒有任何關係。我十分認真的把所有的精力用來尋求那新的，可是到了某個時刻，我

發現自己被機會主義者和一心想發跡者環繞，他們對賺錢比對藝術更有興趣。我深信純藝術是在絕對真實下才能找到，無須求助於裝飾，這就是我為什麼回到早期風格的原因。那是對真實的純粹詮釋。通過畫家的感性來領會，似乎總是無限的新穎、可信。

這並無妨他對自己的過去有某種程度的忠實。1947年他在羅馬聖路加（San Luca）學院（他為此院的院士有十多年之久）的個展取消了，因為跟其他院士的意見不合，他們希望只展出其非未來主義的作品。

這個事件發生在對未來主義，至少對其早期的歷史，重新又感到興趣的前夕。巴拉再度讓大眾意見說服自己。他在1951年時曾說：

> 今天我把二十年前就收起來的未來主義畫布畫再拿出來時，我很高興，也許也有點詫異。我以為這些作品只跟我自己有關；現在才知道那也是歷史的一部份。

直到他在1958年以八十七歲高齡去世前，這個未來主義尚存的前輩都對此重建的藝術榮耀洋洋得意。

薄邱尼，城市興起，1911-12年

烏貝托‧薄邱尼（Umberto Boccioni）

薄邱尼可能是義大利未來主義畫家中最有才華的。1916年他因意外早逝，是此運動極大的損失。

他1882年出生於卡拉布里亞區（Calabria），不過他的家庭在他童年與青少年時，因父親是政府工作人員的關係，經常搬家。1897年家人送他去帕多瓦市（Padua）的學校唸書，後來又在卡塔尼亞市（Catania）的技術學校繼續受教育。這段時期他對藝術與文學都同樣感興趣。1900年他寫了一部小說，沒有出版。1901年跟家裡鬧翻後，他就搬到羅馬跟一個阿姨住在一起。在這段時間裡，他跟一個海報設計師學習繪畫的基本原理。根據薄邱尼自己的說法，他是被父親強迫去做學徒的，而此雇主的教法主要是要他忠實模仿其設計。那些設計他認為極醜惡。他搬到羅馬後不久，就在一個音樂會上結識了志趣相投的塞維里尼。雖然塞維里尼也跟他差不多一樣的無知，倒是教了薄邱尼一些學院派素描的初步基礎。過了不久後，兩位年輕畫家都做了巴拉的學生。巴拉當時是羅馬少數幾個前進的畫家之一。

1906年薄邱尼，連朋友都未通知，就突然離開，到巴黎去。塞維里尼後來在回憶錄裡說，那是因為感情的問題。這是薄邱尼一生中的常事。（不過他感情上最主要的依戀一直都是母親。）1906年11月回到義大利之前，他應一個俄國貴族家庭的邀請，從巴黎旅行到俄國去。1906-7年他住在帕多瓦，然後搬到威尼斯，在那裡的學院學習了一段時間。1908年他到了義大利文化上最活躍的城市，米蘭。跟母親、妹妹住在一起，並替各種雜誌畫素描，特別是替《義大利畫報》畫插畫，同時也畫些以都市與工業為主題的油畫。

他現在較能擴展藝術上的接觸，結識了義大利象徵派畫家普列夫亞提（Gaetano Previati）。更重要的是，跟詩人兼辯論文章作家的馬里內蒂結為好友。馬里內蒂的未來主義理論當時正在形成。薄邱尼本已對未來主義的某些基本概念很贊同。他1907年3月在帕多瓦所

記的一則日記上這麼說：「我要畫新的東西，畫我們工業時代的產物。」

1910年2月薄邱尼，承繼馬里內蒂在1909年發表的未來主義宣言，也草擬了未來主義繪畫宣言。是年7月他在威尼斯卡佩薩羅(Ca Pesaro)舉辦的夏季展覽中展出一大組的作品，但尚未公開以未來主義畫家的身份出現。1911年兩次跟卡拉與魯索洛在米蘭舉行的合展中，他的新藝術身份才落實了。那年9月米蘭的未來派畫家簡直全都來到巴黎。勃罕松畫廊在法國卓越評論家費奈隆的領導下，籌備舉辦一個未來主義畫家的展覽。後因義大利與土耳其之間的戰爭而延期了數個月，但終於在1912年向大眾公開。

薄邱尼最初似乎被巴黎的藝術世界嚇倒了。有太多新東西出現。他寫給塞維里尼的信上如此說：

在我內心，男人、女人、各種物體等，一切一團混亂。我已經快三十歲了，仍然一無所知！我還以為自己懂得的不少呢！……

未來主義畫家的展覽並非如馬里內蒂後來所宣稱的，是個立即的勝利。比方說，阿波里耐就很譏諷的把多數的作品都批評為地方性的。但是展出頗受歡迎，開始做長期的巡迴展出，建立起新運動的歐洲聲譽。第二站的展覽是在倫敦。作曲家布索尼(Busoni)買下薄邱尼的一幅重要油畫，「城市興起」。這次購畫是兩人友誼的開始，且一直維持到薄邱尼過世。下一站展出是柏林。收藏家佰夏德(Borchard)幾乎一起買下薄邱尼所有的其餘作品。

薄邱尼現在對雕塑開始感興趣。1912年他發表了未來主義雕塑宣言。是年夏天他專注研究與立體主義有關的雕塑家，尤其是阿爾基邊克(Alexander Archipenko)、布朗庫西(Constantin Brancusi)、杜向—維雍(Marcel Duchamp-Villon)等人。那年的秋季沙龍他已能展出這一類的成品。1913年薄邱尼參加在羅馬舉辦的未來主義畫家展，那也是巴拉首次加入此畫派的展出。6月他又在巴黎的拉坡涅畫廊舉辦的首次未來主義畫家雕刻展種展出作品。12月他的一個雕刻展促使羅馬的特里昂街(Trione)畫廊成為一個新的永久未來主

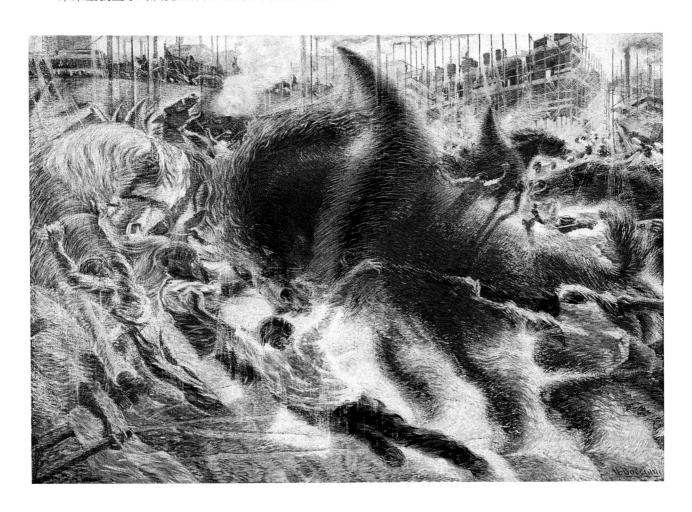

薄邱尼的工作室，空間連續性的獨特形式，1913年。攝影者不詳

義畫廊。

　　薄邱尼就像這個時期其他畫家一樣，受到壓破的政治氣氛影響。10月他在《Lacerba》雜誌上發表「未來主義畫家政治方案」，表示他希望通過科技的使用而將義大利民族主義的醞釀跟世界改革聯合起來。

　　此方案的發表明顯表示其心理的轉變。薄邱尼現在更熱衷於組織與鼓動而非畫畫。1914年他參加支持義大利參戰的示威活動。那年9月他是一個新政治宣言「未來主義的戰爭論」的簽名者之一。1915年7月，義大利參戰時，他志願加入騎車的營部。

　　面對戰爭的真面目，他很快就發現不再能像自己和未來主義同仁從前所稱頌的，以為戰爭是「世界上唯一的衛生」。他意識到戰爭的骯髒和痛苦，越來越離群索居，結果跟數個朋友不再往來。從他這時期的一封信可看出其疏離感：「一個人在等待戰鬥時，戰爭只是由蟲蟻，厭煩，朦朧的的英雄主義等所組成的東西罷了……你會想到過去的生活……以及太多現已十分遙遠的東西。」

　　1915年11月他的營部離開了前線。他有很長一段時間在米蘭休假，能跟在聖雷米哥(San Remigo)的布索尼一家相聚。這段時間他也再重拾畫筆，完成了最後一組的作品。1916年的7月，他被軍隊召回，派往駐在非羅那的炮隊。他們曾給他一個在營部辦公室的職位，但他情願留在其炮兵連。「我還說下次幹起來的時候(那是大家都害怕的)，可以算我一個……我這樣宣佈，大家都覺得不可思議，也很敬佩呢！我表現得相當不錯吧。」然而薄邱尼沒再被叫去作戰。8月16日，在平常的練習時，他從馬身上摔下來，被馬踐踏。第二天就去世了。

（邵虞◎譯）

薄邱尼(左)和馬里內蒂在巴黎的未來派沙龍，約1912年。攝影者不詳

第六章 德國表現主義（German Expressionism）

表現主義一詞常用得極為廣泛，亦曾用作現代主義的同義詞。做為特指藝術流派或學派的詞來說，它最先指的是法國藝術家，但在1910年左右就轉指在德國的藝術發展。

很重要卻早逝的莫德松—貝克（Paula Modersohn-Becker）是德國表現主義的先驅，但她本身並不屬於任何派別。她受到偉大的法國後印象主義畫家的影響頗深，而跟德國詩人里爾克（Rainer Maria Rilke）的接觸更對她造成很大的衝擊。

以下歸類在此的其他畫家，他們分屬德國表現主義運動三個不同的部份或方面：(1)橋社（The Bridge）的社員，1905年在德雷斯頓成立，代表畫家為克爾赫納（Kirchner）和諾爾德（Nolde）；(2)藍騎士（The Blue Rider）的社員，1911年在慕尼黑成立，代表畫家為明特（Gabriele Münter）；(3)在一次世界大戰後延續表現主義傳統的主要畫家貝克曼（Max Beckmann）。這個傳統基本上是主張聽從內心感情的支配。其他或許亦可歸類於此的畫家包括康定斯基和克利。兩人都是藍騎士的社員，但後來在包浩斯（Bauhaus）畫派上亦很活躍。

上：諾爾德，面具，1911年
右：諾爾德，圍繞金牛之舞，1910年

艾密爾·諾爾德（Emil Nolde）

諾爾德給德國表現主義增添了不少特殊且神秘的色彩。從他的事業上，我們可看到德國第一代現代派畫家所面臨的一些道德上的困境。因諾爾德的藝術縱然被視為是實驗性的，他的本性卻是個民族主義者且相當保守。

他的本名並非諾爾德，而是漢增（Hansen），父母是弗里斯蘭（Frisian）的農夫。他出生於1876年，在農場長大。那個農場屬其母親的家族已有九代之久。諾爾德孩童時期就和他的三個兄弟不一樣，他畫畫、做模型，用粉筆把木板和穀倉的門畫滿了圖畫。然而他的家庭背景在有些方面對他還是有很深的影響，他家是基督徒，信仰虔誠。諾爾德年輕時經常閱讀聖經。老年時聖經上的意象又復返。

很明顯的，諾爾德不適合農場的工作。1884年他在弗蘭斯堡（Flensburg）一個家具工廠做了四年雕刻學徒，平常有空就畫些素描、油畫。1888年他到慕尼黑去看一個工業藝術展覽，在那裡找到另一個家具工廠

的工作，而設法留了下來。數星期後他又搬到卡斯魯（Karlsruhe），又在那裡找了一個類似的工作，同時夜間去工業藝術學校修課。後來他終於放棄工作，在同一個學校修日間的課，用石膏像畫素描，並學習透視和人體構造。他只唸了兩個學期就無法繼續，因為存款已用完。1889年的秋天他搬到柏林去，在那裡找到設計家具的工作。餘暇則到宏偉的柏林美術館研習一些早期大師的作品。他就是在該館的考古收藏裡第一次接觸到古埃及和亞述人的藝術。1890年他病了，回到父母的農場住了一個夏天。

1891年的秋天是他方向改變的重要時刻。諾爾德看到瑞士聖加倫市（St. Gallen）工業藝術館徵求教職的廣告。他去應徵亦被錄取。1892年搬到聖加倫市。他的職責是教工業及裝飾性的畫。工作很繁重，只有放假期間自己才能作畫。但因瑞士位於歐洲交通的樞紐地位，讓他得以四處旅行。他到米蘭去看了達文西（Leonardo da Vinci）的「最後的晚餐」。直到很久以後，這幅畫的某些地方還是經常縈繞在他心頭。他也到過維也納，看到杜勒的版畫。諾爾德雖不甚喜歡閱讀，但他的知識面還是因此擴大了許多。他接觸到象徵主義和尼采（Friedrich Wilhelm Nietzsche），易卜生「野鴨」一劇的演出也讓他深受感動。諾爾德就像許多受教育不多的人一樣，開始感到自己很孤單，常被誤解、迫害。他餘生一直深受此苦，但後來這些感覺倒是有些道理的。

1893年諾爾德開始進行一樁藝術事業，起初只是半認真的。他做了一系列的幽默明信片，以一群半人形的巨人代表瑞士最有名的山岳。1896年《青年》期

刊複印了其中的兩幅。期刊所有人對其作品頗為欣賞，而邀請他到慕尼黑的家中作客。諾爾德得此鼓勵，於是借了足夠的錢，印了大批的明信片。這些明信片很適合大眾口味。十天內就賣出十萬張。諾爾德賺了兩萬五千的金法郎，暫時可以不必為錢財煩惱。他辭了工作，搬到慕尼黑去住。原先他想進慕尼黑學院跟該市最著名的畫家茲蒂克(Frans von Stuck)學習，結果未被錄取，從而轉到兩個私立學院學習。1899年秋他搬到巴黎，住了九個月，斷斷續續地在朱利安學院工作。不過多半時間都用在參觀美術館，並研習那為1900年巴黎世界博覽會所設的特別展覽。他本已十分仰慕杜米埃的石版畫，現在更是欣賞馬內，不過對其他年輕的印象派畫家則沒有多大的興趣。

諾爾德在1900年回到德國北部。開始那使他飽受折磨的探索，想找出自己的藝術特性。他說：

> 在這段時間裡我有無限的幻象。只要眼睛轉向自然，天空和雲等都活了過來。在每塊石頭裡，每根樹枝上，在所有的地方，我的那些想像就覺醒了，或靜止或熱烈的活著，喚起我的興趣，也折磨我，要求我畫下來。

儘管有這些感覺，諾爾德在這段時間所畫的幻象畫卻很少，那是後來才進行的。這時期畫的主要倒是風景和肖像畫。

1900年他搬到哥本哈根，在那裡認識阿達(Ada Vilstrup)，後來跟她結婚。他們很快就受到財務問題的困擾，阿達又一再生病。1903年春天諾爾德夫婦搬到很偏遠的阿爾森(Alsen)島。1904年回到柏林，阿達做了錯誤的決定，想賺些錢而到夜總會唱歌，這導致嚴重的精神崩潰。於是諾爾德帶她到義大利的塔歐米那(Taormina)去療養，後又搬到艾斯奇亞(Ischia)。義大利的景色雖美，但不像他的祖國那麼令他感動，所以1905年他們還是回到德國。阿達在一個接一個的療養院進進出出。諾爾德則以阿爾森孤寂的漁人小屋為據地。此時他的幻象感比任何時候都來得強烈。夜間動物的叫聲也能讓他聯想到顏色：「動物的尖叫像是鮮黃色，而貓頭鷹的低鳴則是濃紫色。」

一批橋社的年輕藝術家將他由此孤寂中拯救出來。他們發覺跟他志趣相投。施密特—羅特盧夫(Karl Schmidt-Rottluff)在德雷斯頓的展覽上看到一些諾爾德的作品，寫信邀他參加成為其畫社的社員。隨後又親自到阿爾森來拜訪。1907年諾爾德搬到德雷斯頓，將阿達安置到當地的另一個療養院去。他做橋社的正式社員並沒有做得太久，因為基本上不愛熱鬧、交友，所以很快就退出，不過倒是跟各別的社員仍維持友好關係。這些年輕的同事對他的作品有頗重要的影響，尤其是他跟著他們做了一些木刻，他們同時還鼓勵他再去做在慕尼黑時就嘗試過的石版畫。

諾爾德的畫變得更自由。他開始意識到「靈巧熟練也是一種敵人。」在創作幻想性的油畫時，他讓自己「不依照任何原型或模式，沒有任何明確的概念，……只要有模糊的感覺和色彩就足夠了。那些畫在我作畫時就自然成形。」一般認為，這個時期所做的幻想的以及有關聖經的畫，是他作品中最偉大的。

此時他在德國藝術界已成為很有名氣但又引起爭議的人物。1910年12月他寫了封強烈批判的信給當時柏林分離畫派極受尊重的會長利伯曼，此信帶有民族主義與種族歧視的色彩。利伯曼剛好是猶太人。結果諾爾德被分離畫派開除。次年貝克史坦因(Max Pechstein)和其他表現主義畫家成立新的分離畫派時，他又及時加入，並且給此新組織注入更積極的性質。他也受邀參加在慕尼黑舉行的第二屆藍騎士畫展。同時1912年參加了科隆的特種協會(Sonderbund)展覽。此展覽聚集了德國所有前衛的畫家。同一年哈雷區(Halle)的美術館不顧博德博士(Wilhelm von Bode)的強烈反對，購得他「最後的晚餐」那幅畫。博德博士是極著名的專家，柏林美術館在早期大師方面的豐富收藏，大部分是他負責建立起來的。

1913年諾爾德得到極獨特的機會讓他能夠擴展視

野，而他之所以得到此機會的理由至今仍神秘不解。德國殖民官員邀請他參加南太平洋德國佔領區的考察，主要目的是醫學上的，是要研究當地居民的健康狀態。然而諾爾德對此任務並無專業的資格，卻被請去研究當地人口的種族特性。他和阿達一路經由莫斯科、瀋陽、漢城、東京、北京、南京、上海、香港、馬尼拉、及帕勞（Palau）群島（即帛琉群島）去到德屬新幾內亞的臘包爾（Rabaul）。1914年在回國前，他又經由西里伯斯島、爪哇、亞丁等地，去訪新梅克倫堡州（Neu-Mecklenburg，即今新愛爾蘭）及阿德米勒爾蒂（Admiralty）群島。諾爾德和妻子抵達賽伊達（Admiralty）港時，發現第一次世界大戰爆發了，還是在設法拿到丹麥護照後才得以返家。這次旅途上諾爾德注意到，即使那個擁有如此古老文化的中國，也受到歐洲人所造成的嚴重損害。「我們生活在一個邪惡的時代，全球都遭到白人的奴役，」他這麼說。

回國後他仍持續現已養成習慣的模式，春、夏、秋三季留在鄉下，而冬季回到柏林去住。在柏林時他不畫油畫只做素描。1916年他離開了阿爾森的房子，回到石勒蘇益格州（Schleswig）的老家，先住在烏登瓦夫（Utenwarf），此城市戰後成為丹麥的領土。戰爭一結束後他就經常旅行，1921年去訪英國、法國、西班牙，1924去義大利。1927年他定居德國境內的一個邊境小鎮，在廢棄的碼頭上依自己的設計蓋了一棟房子，取名「斯布爾」（Seebüll）。現在他在德國的聲譽非常高。1927年官方在德雷斯頓舉辦展覽為他慶祝六十大壽。1931年他成為普魯士藝術學院的院士。1933年被聘為柏林國家藝術學院的校長。

納粹統治時諾爾德並未立即受到影響，但當時他還有別的問題要煩惱。1934年他發現自己得了胃癌。1935年在漢堡開刀，手術很成功。隨後又在瑞士療養了很長一段時間。就在那時跟身體亦很不好的克利結識。兩人真心欣賞對方。諾爾德曾形容克利像「隼鷹在繁星點點的宇宙翱翔」，克利則回報說諾爾德是

諾爾德與阿達的結婚照，1902 年。攝影者不詳

「冥府的神秘之手」。

儘管有相反的預感，諾爾德仍以為他可免於納粹對表現主義及其他型式現代藝術的壓迫。就某種意義來說，納粹的哲學跟他自己的實在很相近，皆可歸因於尼采的影響。1937年發生的幾個事件，如他的作品也被歸為慕尼黑的墮落藝術展覽時（而他向當局抗議卻無人理會），如一千多件他的作品被德國美術館移走時，以及如官方為他舉辦的七十大壽慶祝被取消時等，這些把他的幻覺完全打消了。隨後還有更嚴重的迫害。1941年時美術局命他將過去兩年全部的作品都送交上去。他所送去的作品中有四十四件被沒收，也不准他再從事藝術家的工作。後來諾爾德親自到維也納去向納粹的地方長官求助，結果也沒有用處。

他此時已搬離巴黎的公寓，開始製作一些他稱之為「未畫的畫」，約有數百幅小型水彩畫。他把這些畫藏在他那與世隔絕房子的密窖裡。他非常的孤獨。

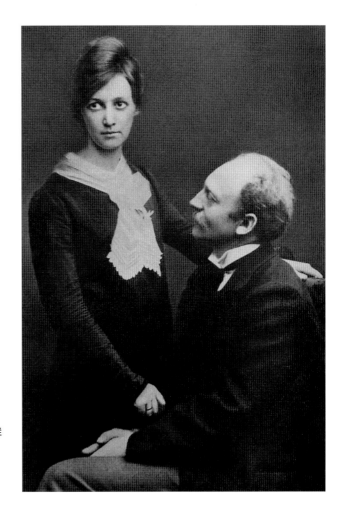

妻子在1942年又再度生病，送入漢堡的醫院。離開德國的機會早已錯失。有個時期諾爾德只要越過附近的丹麥邊界，便可輕易做到這點，但他似乎從無此念。

諾爾德和終年生病的妻子都能經歷此戰爭後而倖存。妻子在1946年去世。諾爾德現在是德國藝術界的崇高老前輩，而能享受一個愉快且更有生氣的新生活。1947年基爾和盧卑克兩地都舉辦了展覽會爲其慶祝八十大壽。1948年他跟一位二十八歲的女子結婚。她是諾爾德一個朋友的女兒。1952年他得到德國的功績勳章，是其祖國最高的平民勳章。他繼續工作且精力充沛，根據受迫害歲月所做的水彩畫來畫成油畫。他最後一幅油畫在1951年完成，但他仍能繼續做水彩畫，一直做到1955年。諾爾德在1956年4月去世，享年八十八歲。

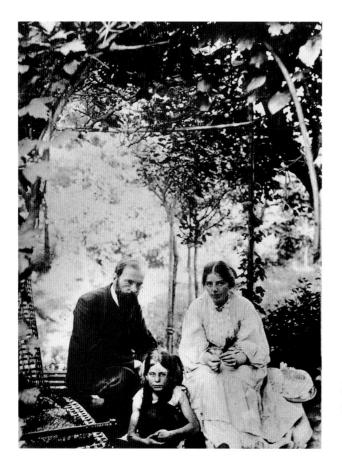

莫德松－貝克和丈夫奧圖、繼女艾爾貝絲(Elsbeth)，沃普斯韋德，約 1904 年，攝影者不詳

包拉・莫德松－貝克（Paula Modersohn-Becker）

莫德松-貝克的事業雖短暫，卻是現代畫早期最重要的女性畫家。雖然她從來不屬於現代主義的任何一個畫社，然而我們就是從她的作品上看到德國現代主義的肇始。莫德松-貝克是七個孩子裡的老三。1876年出生於德雷斯頓。她母親是德國貴族，父親是俄國人。他們家在1888年搬到布來梅(Bremen)，莫德松-貝克最早的美術課程就是在此修的。她很早就肯定自己將從事美術事業。爲了安撫父母，她在布來梅受了教師的訓練，然後在1896年搬到柏林去跟叔叔住，同時一邊在柏林女子美術學校學習。學校的教學法很傳統，但是她對柏林美術館收藏豐盛的霍爾班父子和林布蘭的畫，以及米開蘭基羅(Michelangelo Buonarroti)和波提契尼(Botticelli Francesco)的素描都印象深刻。

1897年她第一次造訪離布來梅二十公里的藝術家集居區，沃普斯韋德(Worpswede)。1898年她畢業後，就在那裡租了一間畫室。沃普斯韋德是數個鄉村藝術家集居區之一，十九世紀與二十世紀交接時在德國興起，以抵抗德國境內雖遲來但目前卻進行快速的工業化。這些集居區所體現的不僅是反抗工業的邪惡，也是反對當時盛行的學院派藝術。他們對尋求德國文化的根，對自然以及自然事物都有狂熱。住在這些集居區的人，他們既是反布爾喬亞的，但同時也是菁英份子。他們的這些看法特別是受到尼采的文章影響而形成的。莫德松-貝克在其1898和1900年的日記裡曾稱讚尼采的《查拉圖斯特拉如是說》一書，說他是個「達到極高境界的堂堂君子」。

莫德松-貝克在沃普斯韋德結識的一群人裡有詩人里爾克和成爲他未來妻子的雕塑家克拉拉（Clara Westhoff），以及畫家奧圖(Otto Modersohn)等人。她在1901年與奧圖結婚。他是沃普斯韋德集居區的創始人之一，已經略有名氣。他的畫有點回顧前印象主義畫

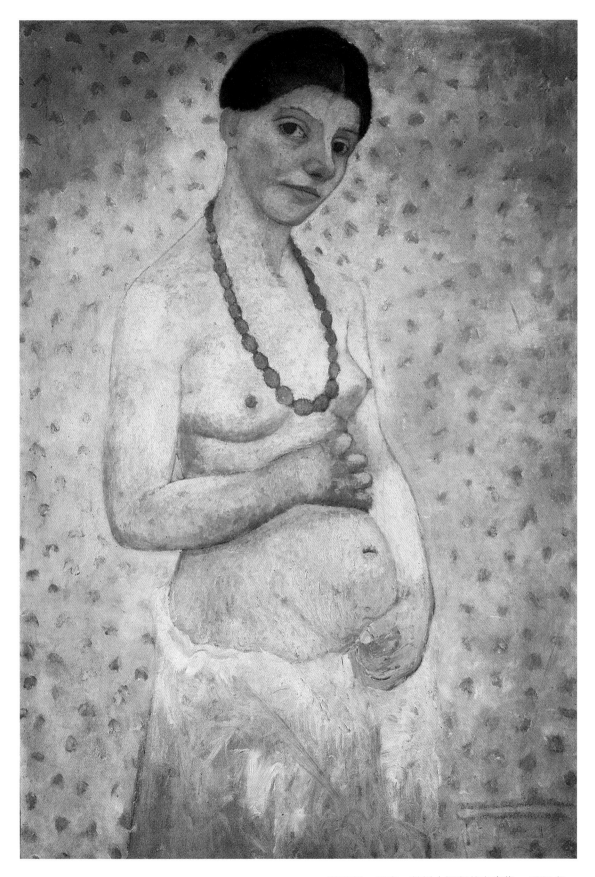

莫德松－貝克，結婚六週年的自畫像，1906 年

家的風格，那是從法國巴比桑(Barbizon)風景畫演變出來的。然而在德國的藝術保守派仍繼續譴責沃普斯韋德的風格為革命性的。

沃普斯韋德的獨特處是有不少女性藝術家在那裡定居。雖然她們會聚在一起討論互相的觀念，但也跟集居區的男性一起工作、展出。一般來說她們受到的尊敬超過當時其他的女性畫家或雕塑家。奧圖比貝克年長十一歲，開始成為她的導師之一。他們在他第一任妻子很突然的去世後結婚了。

貝克很快就感到越來越受到婚姻的需求及沃普斯韋德狹隘的環境所壓迫。然而她還是從先生那兒得到很多的鼓勵。他也反過來承認自己受到貝克現在發展出的畫風所影響。那是較自由且有歷史重要性的風格。不過貝克很嚮往更挑戰性的環境。1903年她到巴黎做了一次長期的探訪。那不是她第一次去巴黎。第一次是在1900年，讓她見識到當年的國際博覽會，並在克拉羅(Colarossi)學院研習寫生畫。此學院是巴黎有名的「自由學院」之一。這些學校為女性提供特別的畫室，並吸引由世界各地而來的學生。

莫德松-貝克1903年再度返回巴黎，顯示她已較有系統、有決心的讓自己脫離德國生活的束縛，同時也讓自己的藝術得到解放。就像許多其他上自由學院的女學生一樣，她生活得非常簡單，租個小房間，也當作畫室，並每天去上課。她跟里爾克一直保持聯絡。他現在是雕塑家羅丹(Rodin, Auguste)的秘書，也跟其他的德國藝術家來往。她對羅丹十分仰慕。其他欣賞的畫家還有塞尚、高更、梵谷等(都對她的作品有所影響)，也很欣賞新成立的那比派畫家，其中尤其是烏依亞爾、德尼、波納爾等人。她也對在羅浮宮看到的古希臘、古埃及，及歌德式的作品印象深刻。

就在她1903年在巴黎停留的那幾個月，她開始看出裸露人體，多半是她自己的，其特有的象徵性意義。也就是這個時候她開始做了一系列裸體的自畫像。在1903年2月寫給先生的信上，她把自己的裸體比喻為靈魂揭露的概念。

莫德松-貝克現在經常去巴黎，而停留的時間也越來越長。她1905回去過，1906又再去。在這之間的時間則住在沃普斯韋德，仍很欣賞農人生活的「如〈聖經〉時代的儉樸」。沃普斯韋德提供給她無數描繪老年男女和孩童等的習作材料。母子這個主題一直是她作品裡很重要的題材。

後來幾次去法國探訪因跟里爾克的關係越發密切(直到里爾克在1906年離開巴黎為止)而有其重要性。她跟里爾克的妻子克拉拉也重建親密關係，即使里爾克此時已跟妻子逐漸疏遠。里爾克的傳記家有時會提到他跟這兩個女人間的「雙重羅曼史」。莫德松-貝克的日記顯示她對克拉拉幾近是性愛的感情。奧圖此時則對妻子顯然決心不準備在沃普斯韋德定下來，深感憂慮。她有次在巴黎做長期停留(約一年之久)時，他去看過她兩次，但直到1907年春天以前她都未答應先生的懇求。等莫德松-貝克春天返回沃普斯韋德時，她已經懷孕。孩子在1907年11月2日出生。不到三個星期後，莫德松-貝克就因囊胚內陷去世了。早在1900年，她的一則日記就顯示，她對自己的早逝已有預感。她這麼寫道：「我會髮上插著鮮花，歡喜的離去。」她多半的時候都是獨自工作，並未受到評論家太多的注意。單就她留下作品的量來說，連她先生都十分詫異。

嘉布列・明特（Gabriele Münter）

　　大家現在記得明特主要是因她跟康定斯基的關連，特別是她在藍騎士畫社成立上所扮演的角色。事實上她本身就是個獨立的畫家，有一個很長時期的事業。而她跟康定斯基的關係只是其中的一部份，雖然無疑的，那是其中最重要的一個部份。她1877年出生於柏林。最早在杜賽多夫（Düsseldorf）學畫，後又在慕尼黑學習。1902年年初在慕尼黑她在康定斯基和幾個前衛畫家合創的法朗克斯（Phalanx）美術學校就讀。那年夏天康定斯基帶了一小組的學生到科克爾（Kochel）去畫畫。他和明特在巴伐利亞高峰的山腳下發生感情。然而他當時已跟同為俄國人的親戚契米阿金（Anja Chimiakin）結婚。雖然他在1904年9月離開妻子，但必須由俄國當地准予離婚，故直到1911年才辦好。

　　康定斯基和明特此時過了一段居無定所的漫遊，這是因為兩人都有一筆私人的小收入才做得到的。他們到過突尼西亞、比利時、義大利、奧國等地。1908年6月在靠近慕尼黑的巴伐利亞高峰的山腳下找到一個小鎮，穆爾瑙（Murnau）。明特因康定斯基的力勸，買下一個現代別墅。雖然經常不住在那裡，但那別墅成為她此後一生的據地。

　　明特就是在穆爾瑙做了一個對她自己和康定斯基都很重要的發現，即當地特有的畫在玻璃上的民俗畫。對這些畫的研究讓她對色彩的應用更為清晰，也使其形體簡化。她的作品一向都很大膽，是出自本能的。玻璃畫加上康定斯基的鼓勵，使她更致力於品質，那是她最好作品的主要特性。

　　1911年1月明特和康定斯基結識了馬克，在同一年的年中時他們又跟麥克結交，而促使藍騎士畫社成立。此畫社的首次展覽在慕尼黑的湯豪瑟（Thannhauser）畫廊舉行。然而，到了此時他們各自所走的路開始分歧。1911-13年是康定斯基作品最豐富的一年，那也是他突破過去轉向抽象化的時期。明特個

性上不是那麼敢於實驗，雖然在1912-15年這段時間她也做了幾個抽象的習作。她發現很難跟隨他進入未經探索的地帶。在他的成品增加時她的卻減少了。康定斯基常因家庭因素返回俄國，從明特給他的信裡可以看出，在他離開的期間她常會跟朋友與同事失和。她在1912年跟馬克與麥克都爭吵過，後來雖然跟馬克合好，但跟麥克的友誼則一直無法修復。從他們的通信裡亦得知，她認為康定斯基很明顯的越來越疏遠，也更不易見到。他似乎已決定要終止兩人的關係了。

　　1914年戰爭爆發時，康定斯基就像許多在德國的俄國人一樣，必須立刻離開。他和明特去到瑞士，兩人在那裡分開了，康定斯基選走一條迂迴的路線回到俄國。抵達後，他在信上很清楚的告訴明特，兩人間的關係正式結束。

　　明特不情願接受而說服康定斯基1915年在中立的

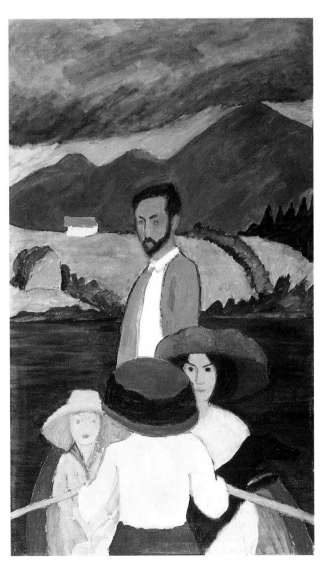

明特，行船，1910年

明特，於德雷斯登，1905 年，伐斯里·康丁斯基攝

斯德哥爾摩見面。康定斯基仍無勇氣做最終的分手。但第二年他就返回俄國。答應他能回來時會再回來。他沒再回來過。這是他們最後一次見面。明特在瑞典逗留了一段時間，後又到丹麥去，住到1920年才回到德國。20年代初期是她相當沮喪的時期，作品很少。康定斯基對新的蘇維埃政府很是失望，也返回了德國。明特跟他為一些油畫及其他康定斯基留在穆爾瑙的財產打官司，直到1926年才定案，大半是他勝訴。那年明特又回復很有成效的生活，在布隆許維格（Braunschweig）舉辦了一次重要的個展。

　　1927年明特跟藝術史學家兼哲學家艾希內（Johannes Eichner）結為新的感情關係，他到1958年去世為止一直是她的伴侶。她在1931年回到穆爾瑙，不過多天則住在慕尼黑。託艾希內之福，她在納粹統治期間沒有像其他藝術家遭受那麼大的折磨。1933年她在布來梅市有個很大的展覽。1934年是一個巡迴回顧展的主要畫家，此巡迴展1935年結束於斯圖加特市的瓦倫廷畫廊。1937年她是慕尼黑的藝術協會一個特展的主要畫家。這次引起一個納粹部長氣憤的抗議，他在畫展的最後一天才去參觀。儘管如此，明特同年稍晚時還能在瓦倫廷畫廊繼續展出，得到新聞界的好評。然而這是她此後十二年內最後一個主要展覽。

　　戰爭結束後，表現主義畫派的畫又重新引起興趣，而明特有個相當的成就。1949年在慕尼黑的藝術屋舉辦了一個盛大的藍騎士畫社的展覽，其中的畫大部份來自明特的收藏。納粹統治時期，她的作品在謹慎的艾希內施壓下，已轉為保守（雖從未喪失特性）。現在則變得更為大膽，更實驗性了。1952年她做了些完全抽象的作品，那是自此世紀初期以來的首批。十年後，她在穆爾瑙去世已經達到國際水平，被視為德國現代主義史上的先驅之一是很理所當然的。她自己的作品，以及收藏的作品，其中最有份量的是仍歸她所有的康定斯基的作品，後來分贈給慕尼黑的連巴克豪斯（Lenbachhaus）及明特—艾希內基金會兩處。

上：克爾赫納和艾那，席林合攝於其柏林的工作室1911-12年，攝影者不詳

恩斯特・路德維克・克爾赫納（Ernst Ludwig Kirchner）

　　橋社是德國北部的表現主義畫家組成的主要畫社，其領導人物之一的克爾赫納是二十世紀藝術史上的一個悲劇人物。他讓外界事務的壓力弄得精疲力竭，最後也為其所毀滅。

　　他1880年出生於阿夏芬堡（Aschaffenburg），父親是造紙工業的化學工程師，母親則是商人家庭出身。童年時，因父親工作的關係，家裡經常搬家。他們住過法蘭克福、瑞士，最後搬到薩克森州的開姆尼斯市（Chemnitz）。他父親被聘為葛衛伯（Gewerbe）學院的造紙研究教授。克爾赫納是個很緊張，過於愛幻想的孩子。他有次這麼形容童年的一些恐懼：

> 那些夢在我青少年時仍佔優勢。我小時常在夜裡看到一些臉孔，會大叫出來，家人要把我帶到有亮光的地方好幾個小時。夜裡的夢延續到白天的生活裡，那是很多人都擔心的。

　　他還很年輕時就開始受製圖員的訓練，到了十八歲時已決定要做畫家。家裡非常反對。於是他在1901年離開學校時就答應父親的要求，到德雷斯頓的技術學院去學建築。但後來輟學到慕尼黑去學藝術，也在老繪畫陳列館臨摹早期大師的作品，並去參觀現代藝術的展覽。他對法國新印象派畫家的油畫展特別印象

克爾赫納，扮作軍人的自畫像，1915 年

深刻。但經過此間斷後，他又回到德雷斯頓繼續學業，1905年拿到文憑。

他也就是在那年親眼見到橋社的成立。他們是一群年輕的、有革新野心的畫家。創始的社員有克爾赫納、他的朋友布雷（Fritz Bleyl）、黑克爾（Erich Heckel），以及施密特─羅特盧夫等人。後來貝克史坦因、奧圖米勒（Otto Müller）及瑞士畫家阿米埃（Cuno Amiet）跟年紀較長的諾爾德等都被吸收入社。當時的氣氛很利於改革。德雷斯頓專門展出現代畫的主要畫廊主辦了一連串的新法國油畫展覽，以梵谷及其承繼的野獸派為主。克爾赫納和他的朋友把這一切都吸收進去，不過並未即時受到肯定。克爾赫納有一陣子跟黑克爾合用一間畫室，那本來是一個肉店。他們的家具是用箱子組成的，牆上畫著畫，也有蠟防印花布裝飾。這段時間他經常都很窮，以畫爐灶磁磚來賺錢，每塊賣50芬尼。

1911年克爾赫納搬到柏林去，在那裡開始得到一

些肯定。通過他在1912年早期認識的馬克，很快就跟藍騎士畫社建立起聯繫。那年的春天橋社的畫家也列為藍騎士畫社在慕尼黑弗利塔古利特（Frita Gurlitt）畫廊展覽裡的一部份。4月時他們被納入科隆那盛大又重要的特種協會展覽裡。克爾赫納的一幅畫入選參加次年在美國舉辦的軍械庫（Armory）展。在1913-14年間四個月的時間裡他有不下三次的個展，其中包括耶拿（Jena）藝術協會為他舉辦的。此協會的主持人曾記錄下他對克爾赫納的印象，他說：

> 他是個頗令人愉快但不怎麼起眼的人。雙手因做木刻而很粗糙，他的木刻技巧極高。除了藝術家的長髮外，他沒有任何其他的裝腔作勢。柏林的氣氛把這些藝術家都標記為大都市的人，但他們認為那裡的生活只是宇宙中的一小片而已，因此很努力地保持自己的獨立。要是黑克爾給人的大致印象像個裁縫，那麼克爾赫納則是個真正的鞋匠，固執且不靈活……我相信他是橋社畫家裡最重要的一位。他有幾幅畫我實在非常喜歡。

克爾赫納的確在這段時期做出一些他最好的作品，其中值得注意的是那些描繪妓女的幻夢似柏林街景，予人戰爭剛開始與結束前後德國首都那種狂熱不安的氣氛。他的私人生活也還算愉快，認識了一位叫潔達（Gerda Schilling）的舞者，以她作畫，通過她又認識了她的妹妹艾那（Erna）。後者成為他未舉行通常儀式的同居妻子，在他以後的不幸裡都一直伴隨著他。這些不幸都是由戰爭啟始的。克爾赫納，用他自己的說法，變成「一個不自願的自願者」，被派在砲兵隊做駕駛。他後來說：

> 我不適合軍隊的生活。不錯，我學會騎馬，學會如何照顧馬匹，但是對大砲則一竅不通。兵役對我來說太辛苦了，我因此也越來越瘦。

1915年10月一次身體跟精神都崩潰後，他被列為不適於軍中的任務。他此後一直受到病態迫害的恐

懼，好幾次必須住院治療。1916年時他這麼寫道：

> 戰爭的壓力，還有日益盛行的表面性，那比其
> 他任何東西給我的壓力更大。我總有一個血淋
> 淋的狂歡會的感覺。一切會怎麼結束呢？你感
> 到危機即將發生，而且一切都很混亂。

1917年2月他在柏林被車撞到就癱瘓了，那可能多半是心理造成的。5月時要靠止痛藥才勉強能走路。他搬到瑞士去，以後一直住在那裡。他在此慢慢康復。戒藥過程中產生的症狀，直到1921年4月才完全解除。在瑞士時他的藝術風格有很大的改變。他現在畫風景畫，且常帶有神秘性的色彩。那是對他自己本性中發現的某些個性的反應。他在1923年時曾說：「我從來沒法對人熱絡……藝術是對人表示友愛而不致讓他們感到不便的好方法。」他的前途與健康都恢復了。1924年時，他回到以前離開的德國做長期訪問時，可以認為自己是頗有成就的了。他對德國戰後的景象並不都滿意，然而他在其中找到一些造成自己疏離感的成分：

> 在德國，對待藝術家的最大錯誤就是，從不公
> 開的正面批評他們。這一方面把他們捧成像高
> 高在上的神一樣的崇拜，於是使他們跟社會脫
> 節，跟人類的感情脫節，而把生命的親密與溫
> 暖都收回了。

不過德國尚未讓他感到威脅而拒絕回去。1925-26年他去法蘭克福、開姆尼斯、德雷斯頓及柏林做了一個長期的訪問，能回到以前常去的地方去看看，他很是高興。

20年代後期另一個風格的改變則沒有那麼愉快。克爾赫納很晚才開始嘗試立體主義的畫風。他這個傾向最早是在1927年左右顯現的，1930年時達到高潮。

克爾赫納，兩個女人，約1910年

30年代他的健康開始走下坡。1930-31年他和艾那都病得很重。1935年他早期的腸胃不適又再犯,接著是心絞痛的發作。納粹的統治亦讓他深感憂慮。攻擊他的作品為「墮落的」,更讓他潛伏的受迫害感又重新復發。克爾赫納此時個性已經有點古怪。他的朋友高曼(Willi Grohmann)說:

> 他跟別人說話時,心中想的常是完全不相關的東西,所以談話有時會轉到別的地方去。他也許會忽然提起他正在計畫的工作,或回到很早以前的過去,甚或沒說一聲就不見人影,回到畫室工作去了,或去拿了塊鋅板用針在上面雕刻起來,一邊繼續談話。

許多年輕的慕隨者繼續到他在瑞士的退隱處來找他。然而納粹得勢時,他的財務情況很快就變壞了,因為他的聲譽既非國際性的,德國一直都是他作品的主要市場。這些加在一起的壓力實在超過他所能忍受的,1938年6月克爾赫納拿槍射穿心臟自殺了。

貝克曼,1928年
攝影者不詳

馬克思・貝克曼(Max Beckmann)

在現在看來,貝克曼是二十世紀藝術界孤立的天才之一。不過形成他最主要成就的三折畫仍根源於表現主義。貝克曼尋求一條獨立於其德國同輩以外的路。在此孤獨的放逐中,貝克曼變得跟他們更為脫節。他的畫充滿難以理解的典故,而這在兩次大戰之間其他的德國藝術上都不曾出現過。

他1884年2月出生,是布倫威克(Brunswick)一個麵粉商的第三個孩子。父親在他十歲時就去世了。他十六歲時克服家人的反對,在被德雷斯頓美術學院拒絕後,進了威瑪美術學院,一直在那裡學習到1903年。1904年時由於藝術史學家兼評論家米埃-葛拉夫的贊助,他得以在巴黎待了一段時間。在此見識到印象派畫家以及梵谷的作品,並對一個法國土著藝術的

主要展覽印象深刻(他的畫後來充滿哥德時期晚期的典故)。他然後又去了日內瓦,最後在柏林定居。

貝克曼一旦積極投入做專業的畫家,很快就頗為成功。1906年凱斯勒(Harry Kessler)伯爵為威瑪美術館買下他的一幅大畫。同一年貝克曼得到羅馬之家獎,這讓他能到佛羅倫斯做六個月的學習。他也結了婚,並成為柏林分離畫派的成員。1910年他被選為分離畫派的董事,但在1911年辭職。這段時間裡,他經常有展出。首次個展1911年在法蘭克福舉辦,接著是在馬德堡(Magdeburg)的回顧展,以及1913年在柏林由卡西赫主持的個展。第一部關於他作品的專題著作亦同時出版。戰前,從貝克曼的外在生活狀況來看,他顯得極為精力充沛,很有自信;然存留的日記片段卻顯示他有很多的焦慮和疑惑。他的作品在這段時間不完全是現代風格的。1912年他在《潘》上跟馬克進行的辯論,顯示他對德國當時的前衛畫家已不支持。

1914年戰爭爆發時,貝克曼自願加入醫療隊,最早在東普魯士前線服役,後來又派到弗蘭德斯和史特拉斯堡(Strasbourg)等地。1915年10月他因精神崩潰,而以傷殘退役離開軍隊。由於受到的驚駭太大,他覺得無法繼續過去的生活。他既不回柏林也不準備回到妻子身邊。她現在從事歌劇演唱的事業,住在格拉茨(Graz)。貝克曼卻去跟朋友住在法蘭克福,努力重建自己的生活,也重塑自己的畫家風格。1918年在後者上至少得到成功。同一年,他寫道:「戰爭終於達到其不幸的結束。它毫無改變我對生命的概念,只有讓我更為肯定了。」1919年時他發表下面這句批評來為此信念背書。他說:「我的畫是因神所做錯的一切,對祂的譴責。」他發展出刺目的、幻覺似的風格來表達其失望感。貝克曼在戰前德國表現主義畫派,與在威瑪共和國時期成為主要畫派的新客觀主義畫派之間,形成一個橋樑。然跟兩者又並不一致。

儘管貝克曼因其所處的戰後社會而產生疏離感,但是新作品一展出後,名聲很快就再度提高了。1925

年那年對貝克曼相當重要。法蘭克福的藝術家協會為他舉辦了回顧展,在蘇黎世也有一個個展,柏林則是卡西赫主持的個展。他被選為法蘭克福市立藝術學院的教授。又再婚。新妻子是瑪蒂德(Mathilde von Kaulbach),綽號為「瓜皮」(Quappi)。此後經常在他的畫中出現,但沒有他的自畫像多(他是二十世紀自畫像最豐富的畫家之一)。貝克曼在1928年(曼海姆、柏林、慕尼黑等地)和1930年(巴賽爾、蘇黎世等地)還有一些其他主要的展覽。但1933年納粹得勢時,這一切都突然中斷了。他的教授職位立刻被取消。然直到1937年前,他並未決定永遠離開德國。那年他有十幅畫被列為慕尼黑的墮落畫展中。

貝克曼自1930年起就在巴黎有個固定的畫室,很習慣每年在那裡住幾個月,而使放逐的過渡時期比較輕鬆些。不過他跟巴黎的藝術界似乎很少接觸。在第二次世界大戰爆發前的間歇,他分住巴黎與阿姆斯特丹兩地。他在1938年也因二十世紀德國藝術展而去了倫敦,想要以此作為對慕尼黑的墮落藝術展的抗議。

1939年貝克曼得到舊金山金門世界博覽會歐洲當代部份的首獎。1940年受邀到芝加哥藝術中心教學。但拿到簽證前因德國侵略而陷在荷蘭。他和妻子整個戰爭期間都住在阿姆斯特丹的歷史性地區,受盡苦難。但那也是他作品很豐富的時期。日記顯示他對這次戰爭採取較達觀的態度。「你要是想到戰爭,那麼很多事情都較容易忍受。其實整個生命就只是像一個無限劇場的場景罷了。」世界像個舞臺或馬戲團,這個交替的意象一直都是他很喜歡的繪畫比喻之一。

1947年他終於可以自由離開荷蘭,而旅行到巴黎、里維埃拉。雖然他現在對自己能力是否勝任存疑,還是接受邀請到聖路易的華盛頓大學教書。他在美國很受重視。1948年舉辦了一個盛大的巡迴展,在聖路易、洛杉磯、底特律、巴爾的摩及明尼阿波利斯等各地展出。1949年他得到匹茲堡的卡內基國際獎首獎。他跟聖路易華盛頓大學的合約到期後,就到紐約

去布魯克林美術館的美術學校任職。他在這個學校還來不及留下深遠影響，1950年12月27日在中央公園做例行的清晨散步時，因心臟病發作而過世。就在過世的前晚，他還在其最後的三折畫「阿爾戈英雄」（The Argonautus）上，添加他聲明是最後幾筆的修改。

貝克曼，嘉年華會，1920 年

法蘭茲‧馬克（Franz Marc）

　　馬克的事業雖然很殘酷的被第一次世界大戰打斷，近來卻成爲德國所有的表現主義畫家裡最受歡迎的。其中一個理由可以從他有說服力又感人的信裡看到；另一個理由可能是因爲，他並非如一般所認爲的，是那麼典型的表現主義者。他找到一個方式來給德國的浪漫派畫家，如倫格、佛烈德利赫（Caspar David Friedrich）、戈貝爾（Kobell）、布列亨（Karl Blechen）、雷特（Alfred Rethel）、施溫特（Moritz von Schwind）等（都是他極爲仰慕的）一個既新且現代的式樣。

　　馬克1880年2月在慕尼黑出生。他的父親魏亨（Wilhelm）馬克是職業性的風景畫家。母親是個誠篤的加爾文主義信徒，來自阿爾薩斯，但在說法語的瑞士長大。馬克本身也是個嚴肅的孩子，可能是受到母親抑制個性的影響。在高中時他原計畫要讀神學，但最後還是進入慕尼黑大學，學習語言。1900年他服過兵役後，卻決定追隨父親的腳步，成爲一個畫家。他進了慕尼黑美術學院。

　　1903年馬克在第一階段的訓練結束後就到巴黎去，在那裡停留了七個月，也去訪不列塔尼。他對自己在杜隆魯爾畫廊發現的印象主義畫家非常興奮。寫信回家時宣稱他們是「我們畫家唯一的救贖」，但他們對他的作品影響很小。他回家後進入很深的沮喪狀態，帶有「使感覺麻木的焦慮」。1906年春天隨哥哥到薩洛尼卡（Salonika）和阿投斯（Athos）山之旅暫時治癒了他的沮喪，他的哥哥當時要去研究拜占廷的手稿。然而馬克一回巴黎又繼續陷入沮喪。他把自己淹沒在工作中，希望能緩解這個情況，但是也知道沒有任何進展。他也訂了婚，旋即又後悔，在婚禮前夕，即1907年復活節那天，跑到巴黎去逃避。

　　一旦到了巴黎，他又再度爲印象主義畫家所著迷。他在一個預言式的比喻中說，當他走在他們的畫之間，「就像一隻小鹿（roe deer）走在迷人的森林裡一

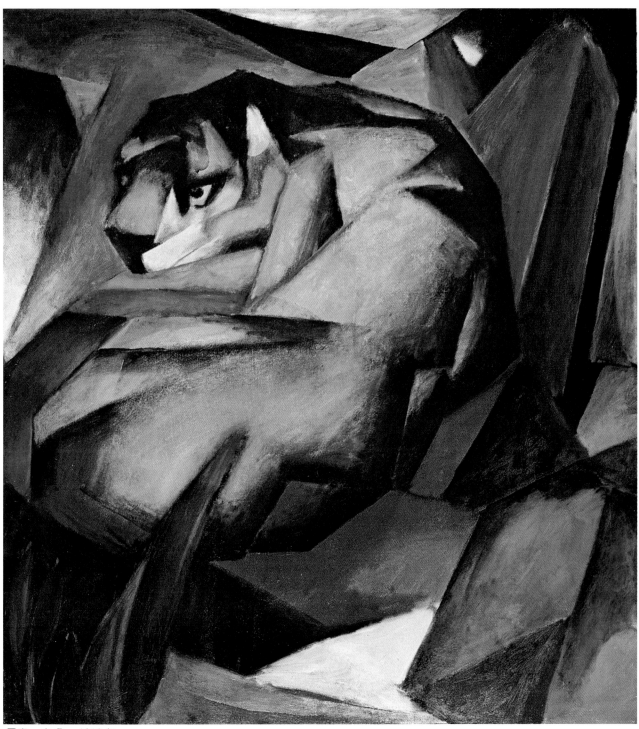

馬克，老虎，1912 年

散步中的馬克
，約1913-14
年。攝影者不
詳

樣，那是它一直就極嚮往的。」他也發現高更和梵谷的作品，對梵谷特別欣賞。他聲言自己「猶豫不決、充滿焦慮的心靈終於在這些非凡的畫中找到平安。」他就是這個時期開始深入研究動物，使他的風格逐漸成熟。他說他想「從內在」來再創造這些動物，這讓他成為動物身體結構的徹底專家，也讓他能教這門課來賺些錢，一直教到1910年。雖然他覺得自己現在有些進步，但還是把自己比較費勁畫的作品毀掉，因為仍然不滿意。1908年12月他寫給庇伯（Reinhart Piper）的信上說：

> 我想加強自己對所有東西的有機律動的感覺。在樹上、動物上，空氣裡——以自然血流的搏動和流動來達到泛神論者的同感。

1910年是個重要的轉折點。1月時他遇見麥克，那個比他年輕七歲的畫家，但卻極為世故，也非常的消息靈通。他經由麥克而對野獸派有些認識，2月因慕尼黑舉辦的馬諦斯畫展而能親自見到他們在做什麼。麥克也把他介紹給收藏家寇勒（Bernard Koehler），他剛好就是麥克妻子的親戚。寇勒很喜歡馬克的作品，每個月給他一些津貼，這使他免於為錢財擔憂。九月時馬克為新藝術家協會的展覽辯護。此展覽受到慕尼黑當地評論家的攻擊，結果那個畫社邀請他為社員。不過直到1911年2月前他都沒見過其精神領導的康定斯基。到那時他已經形成自己的一套揉合了浪漫、表現、象徵等主義的美術原則。1910年10月他在寫給麥克的一封很有名的信上賦予色彩情感的價值：

> 藍色是陽性的，是收斂、精神的。黃色是陰性的，是溫和、愉快、精神的。紅色是物質的，蠻橫、濃烈，總是另外那兩個色彩要反抗、克服的顏色。

1911年他已準備好進行一系列的動物畫，那一向是他聲譽的奠基石。12月時，在跟新藝術家協會畫社分裂後，他組織了首次的藍騎士展。馬克從前如此的無能和沮喪，現在卻變成一個最有效的組織者。也就是他說服出版家庇伯出版康定斯基的基本主題「藝術的精神本質」一文。他在藍騎士的年鑑上也扮演了重要的角色。1912年並組織了第二次，也是更有雄心的藍騎士展。1913年在柏林前鋒第一屆秋季沙龍的選畫上他也是主要的評委。他注意到有許多展覽傾向展出抽象畫。這更肯定1912年他和麥克去巴黎拜訪德洛內時所得到的感覺。他們當時看到德洛內的一些抽象畫範例，如「窗」系列作品。1914年春天馬克自己的作品也變得完全抽象了。

原本是很有前途的事業卻讓戰爭給中斷了。馬克被動員。他從前線寫了無數封信回家，闡述其美學原理。隨身帶著一本畫滿素描的本子，準備一旦自由後就要創作用的。但沒等到此機會。1916年3月他被彈片擊中，立時喪命。

（邵虞◎譯）

第七章 維也納分離派（The Vienna Sezession）

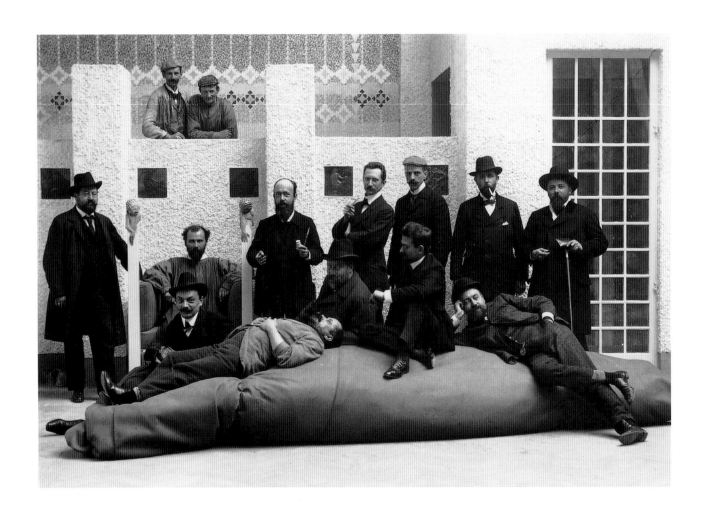

戰前的維也納，其環境很自然地為這個城市製造出一種藝術創作的氣氛——這有點是因為時代背景使然，但「大膽」則是另一個原因。當時的藝術家克林姆（Klimt）、席勒（Schiele），以及柯柯什卡（Kokoschka）等人，將晚期的新潮藝術轉變為另一種和風靡德國的印象派很接近的風格，他們在性愛題材方面的自由表達尤其讓人印象深刻。

古斯塔夫‧克林姆（Gustav Klimt）

無疑的維也納分離派的領袖當屬古斯塔夫‧克林姆，他可以算是中歐藝術從象徵主義轉變到現代主義的里程碑。他出生於1862年，家中七個小孩中排行老二，父親是個工匠——貴金屬的雕刻師——而且來自農民階級。他的母親過去曾經立志要成為一個歌劇演唱家，但不久之後，患了精神病。

1874年克林姆在奧地利文化與工業博物館新附設的工藝學校裡得到了獎學金。學校課程很充實，他的兩個弟弟也跟著進了這間學校，其中恩斯特（Ernst）也成為一個畫家，而喬治（Georg）後來成為一個雕塑家和

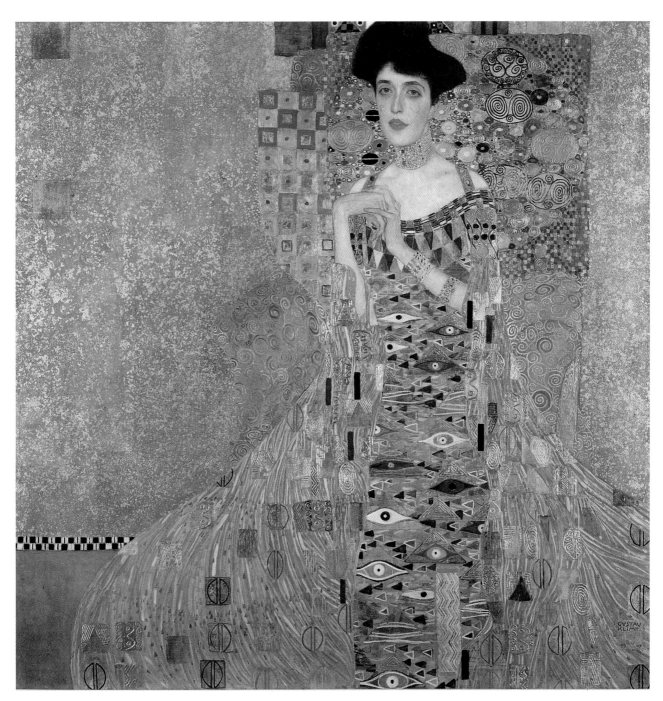

左：參加第十四屆維也納分離派畫展的藝術家（由左而右）：安東・史塔克（Anton Stark）、克林姆（坐在椅子上）、柯洛・莫澤（Kolo Moser）、阿道夫・包曼（Adolf Bohm）、馬克斯米里安・蘭茲（Maximilian Lenz）、恩斯特・史投赫（Ernst Stohr）、魏亨・李斯特（Wilhelm List）、艾密爾・歐利克（Emil Orlik）、馬克斯米里安・古維茲（Maximilian Kurzweil）、雷波德・史投巴（Leopold Stolba）、卡爾・摩爾（Carl Moll）、魯道夫・巴赫（Rudolf Bacher）。攝於 1902 年，攝影者不詳。

上：克林姆的「布洛克包爾一世的肖像」（Block Bauer I），1907 年。

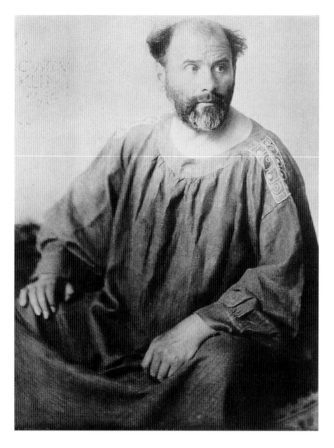

上：克林姆，1914年，約瑟夫粹卡攝影
下：克林姆漫畫性的自畫像（細節），1902年

鐵匠。克林姆和恩斯特，與他們的同學法蘭斯・馬次（Frans Matsch），三個人在尚未接受完整的裝飾藝術家訓練之前，就合夥組成一個公司。1886年這家公司接受了最重要的一項委託，爲維也納一家——城堡劇院——作一系列的畫。這家劇院是維也納的文化和社會生活的中心。他們的畫受到眾人的欣賞，1888年克林姆得到了法蘭斯約瑟芬皇帝（Emperor Franz-Joseph）所頒發的金十字獎勵。緊接著，這三人又受到委託，接替漢斯・馬卡特（Hans Makart）未完成的工作，爲維也納歷史文化博物館裝飾階梯，而馬卡特可以說是當時奧地利最知名的裝飾畫家。爲了配合這項工作，克林姆表現出一種微微的仿古風格，而這也讓他真正脫離了學院式教育的窠臼，整個裝飾做得相當成功；接下來他們接到維也納歐拉（Aula）大學大廳佈置的委託。恩斯特・克林姆在1892年底時去逝，剩他們兩個合夥人，在1894年時又接受了文化部委託裝飾的計劃。

克林姆所負責的那一部份——三個象徵哲學、醫學，和法學的巨幅畫板——其緩慢而痛苦的過程，和維也納分離派的掘起是一致的。就像維也納大多數居領導地位的藝術家一樣，克林姆也成爲維也納藝術家教育協會的會員，這是在1861年所創立的一個展覽協會。透過克林姆在該協會裡擔任總裁的關係，分離派原本企圖要成爲展覽協會裡一個較爲活躍的團體；但是克林姆和他的同夥卻被統治的派系逼出了這個協會，1897分離派成爲一個獨立的派系。分離派在1898年時才真正開始活躍起來，當時克林姆在一個公開的展覽裡爲它設計海報——特修斯（Theseus）殺死牛首人身怪物（Minotaur）的象徵畫。

這個時候克林姆在大學的委託案裡，和文化部的贊助人之間發生了一些問題。他被要求必須修改設計，否則作品將遭撤除。但整個風暴一直到1900年，他在第七屆分離派畫展裡展出他未完成的「哲學」時才爆發。一群大學教授組團反對這個作品，控訴這位藝術家展出「不清楚的型式裡的不清楚觀念」，反對者的反應非常激烈。隔年，「醫學」在第十屆分離派藝術展裡展出，同樣的風暴又再次展開。二十二個奧

地利國會議員對文化部展開抨擊，指謫這幅畫。文化部有些不快地回答：

> 教育主管單位完全沒有權力以官方做法決定特殊的潮流。首先，就如現在的情況，我們很難影響藝術潮流，無法以人為力量去鼓勵或是壓抑它。它們是人類生活持續進步發展的結果，發自於深藏在物質與精神生活內部的改變。

對克林姆裝飾畫的反對聲浪裡還有一個較不嚴重的原因：他的作品雖有創意但也很激情。當分離派的官方雜誌《骸骨》刊出一些「醫學」的原始畫作時，檢察官最後以違反公共道德下令沒收他們的刊物。分離派的總裁（其任期為每年改選一次）這時候也必須採取法律行動，以阻止檢察官對他們刊物的禁令。

最後一幅畫「法學」可以算是這三幅中最大膽無忌的作品，畫中主要是一群可憐的囚犯和裸體模特兒，他們弓著身子逃避在一旁的三個披頭散髮的復仇女神，幾乎要被惡夢中的大海怪給吞噬，而正義女神和她的隨從高高在上地往下看。這幅作品在1903年底由分離派為克林姆所籌備的一場回顧展裡展出，並引起各種不同的反應。藝評家路德維克·哈維西（Ludwig Hevesi）在展覽之前就到克林姆的工作室看過這幅作品，他為那次的訪問做了非常生動的評語：

> 我第一眼看到「法學」……在大師的工作室裡，就在喬瑟夫區（Josephstadt）外面……一扇鐵門，上面用粉筆寫著「G. K.」以及很顯眼的幾個字：「大聲敲門！」但大師就站在門的旁邊，自己應門說：「是誰啊？」這時候正是炎熱的下午，氣溫攝氏35度，他身上只穿著平常的深色工作罩衫，罩衫裡面卻是一絲不掛。他的全部生活都耗在巨大的帆布前面，在階梯上爬上爬下，忙前忙後，看著畫、流著血、從虛無中創造出作品、勇敢地嘗試。他好像被濃霧所籠罩一般，和這個不確定的元素在搏鬥，他不斷地捏塑，整個人就沉浸在工作的雙臂裡。地板已經被畫，各種不同的人物畫所蓋住了，畫中人物有各種不同的姿勢、擺置、以及動作。

激進的諷刺性文學家卡爾·克勞斯，在當時的維也納對於政治解放與個人自由的關心一向不落於人後，他則認為這幅畫已經達到侮辱人身的地步：

> 對於赫爾·克林姆而言，「法學」的觀念已經被罪犯與刑罰的觀念所拖累。他所謂的「法律的原則」除了「將他們一網打盡勒他們的脖子」就沒別的意義了。然而對於那些喜愛「無法無天」的人而言，他作品的恐怖圖片可以警嚇罪犯。

這場為大學作畫所引起的長期爭戰，一直到1905年和文化部的契約終止之後才告一段落，克林姆在朋友的幫忙之下，要求贖回作品，他說道：「這個作品消耗了我這麼多年，現在即將完成，過去由於接受了國家的委託而完全沒有時間享受這個作品所帶來的愉悅，我希望成為第一個享受該作品的人。」他更進一步地要求藝術家和國家之間要「壁壘分明」。這一年對克林姆而言格外重要，他被逐出了一手創辦的分離派，帶領另一個更新、更激進的團體。

就某種意義而言，克林姆現在可謂是「圈外」藝術家，但一般還是承認他是維也納最知名的藝術家。他嚴守生活的規律，每天早起，從他在西巴亨街（Westbahnstrasse）的公寓散步到堤弗利咖啡廳（Tivoli），吃一頓豐盛的早餐；然後再散步走過豐泉（Schönbrunn）公園，最後就整天待在他位於公園裡的工作室。到了晚上，再走到咖啡廳和朋友聚會──由於在這一伙人裡他年紀最大，所以他的死黨給了他「國王」的綽號。有人這樣形容他這段時期的外表與態度：

> 他的身裁矮胖，雖然有些重但身手很矯健，……有鄉下小孩特有的樂觀與粗線條，像水手一樣古銅色的皮膚，高高的臉頰，以及靈活的小眼睛。可能是為了要讓他的臉看起來長一些，所以將頭髮從太陽穴往後梳；他講話非常大聲，操很重的地方口音，總是喜歡和人揶揄或開玩笑。

克林姆很喜歡做運動：他還參加了划船俱樂部，還有游泳，以及重量訓練──他好像還常常被人稱讚性慾很強。工作室裡一定會有一或兩位模特兒，隨時

準備擺姿勢(在大型計劃的休息時間裡,他可以很快地就做好「實體研究」),他因為跟模特兒睡在一起而惡名昭彰。但他真正最親密的是比較高雅的愛蜜麗‧芙絡格(Emilie Floge)。她是一家時裝店的老闆,克林姆有時候也會幫她設計衣服。每年他都會和愛蜜麗以及她的姊妹芭芭拉一起在亞特湖(Attersee)邊避暑,趁著這段休息期間他畫了一系列漂亮的風景畫,這些作品的寧靜風格和他其他作品實有天壤之別。

和他接受大學委託的那一段風風雨雨相比,他的晚年平靜很多。1908年夏天他看著維也納藝術展的開幕,這是克林姆被逐出分離派之後,該派首次的公共畫展。在這次展覽裡,奧地利藝廊買了克林姆的作品「吻」,雖然這個作品充滿了愛慾。1910年他參加了第九屆威尼斯雙年展;1917年維也納美術學院和慕尼黑美術學院推選他為榮譽會員。但是年輕的藝術家對他有許多反對的聲浪,而且德國新一代的印象派對他的作品大肆抨擊。

克林姆死的很突然。1917年耶誕節後他到羅馬尼亞旅行,1918年1月17日,他才剛回到維也納就中風,因此身體右邊癱瘓,被送到診所之後,他在2月6日因為肺部感染而死亡。

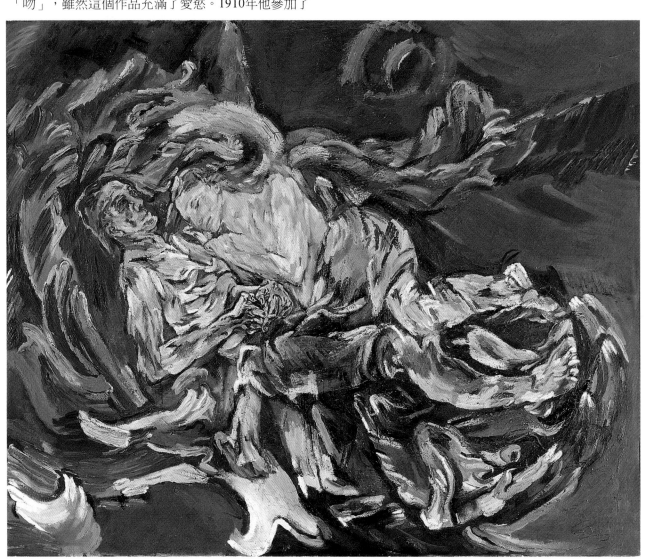

歐斯卡‧柯柯什卡在1914年所作的「巫山雲雨」(The Tempest)。

歐斯卡・柯柯什卡(Oskar Kokoschka)

在維也納藝術家的三巨頭裡，歐斯卡・柯柯什卡算是排行第三，但是他的地位目前還很難做出評斷。他在1886年出生於多瑙河邊的波克廊(Pochlarn)，父親是捷克人，布拉格知名的金匠世家出身，是個很怕幹活的懶蟲：柯柯什卡後來就說：「從他身上我沒有學到怎樣在索然無味的工作中做牛做馬，倒是學會了如

工作中的歐斯卡・柯柯什卡，李米勒在 1950 年攝於倫敦。

何忍受貧窮。」他母親來自史地里亞(Styria)區的山上，並宣稱有「第二類視覺」。柯柯什卡在四個小孩中排行老二，小時候他們即搬到維也納，這也是他哥哥在1891年時死去的地方。

柯柯什卡小時候對藝術並沒有特別的興趣，他很想學化學，但是卻有某個老師因為對他的畫畫印象深刻，因此推薦他進入維也納工藝學校。他在1905年進入了這間學校，並開始畫油畫，1907年他在維也納工

作室找到了工作。很快地他又開始擴展到文學領域，接受兒童書的製作，自己寫了「夢想的青年」的文章，雖然這一點也不適合年青人，但這為他在特殊插畫上奠定了很好的基礎。他還寫了兩篇劇本，「獅身人面獸和稻草人」以及「謀殺犯，女人的希望」：現在這被認為是德國印象派劇場的濫觴。

1908年一場以克林姆的前衛藝術團體為號召的維也納藝展裡，柯柯什卡展出了作品，結果他的作品因為有表現派暴力傾向而成為會場爭議的中心，他因此被工藝學校退學。1909年他的作品在第二屆藝展裡展出，他的兩篇戲劇則在比鄰展場建築物的一個小小開放空間裡演出，因為內容過於暴力而引來議論紛紛，其反傳統以及非常無理的結構，甚至害得他被工作室解聘。有一段時間，他靠著躲在桌底下，和維也納的觀光客賭酒量來過活。而將他挖掘出來的應當算是前衛的現代派建築師路士（Adolf Loos），他將《光明》雜誌編輯也是諷刺作家克勞斯（Karl Kraus）肖像的委託案，留給了柯柯什卡，克勞斯針對此事說道：「認識我的人很可能認不出我，但不認識我的人鐵定認出是我。」

1910年柯柯什卡的運氣有了改變。他去了柏林，被《狂飆》雜誌一位精力旺盛的主編沃爾登（Herwarth Walden）所吸收，不但負責畫封面故事，而且幾乎雜誌中每篇主題都用了一幅他的畫，此外他還與知名的畫商卡西赫簽下合約。1911年他回到了維也納，還被那所將他退學的學校延攬為助教。他在維也納哈根本德（Hagenbund）展出作品，這次他的作品受到了公開的承認，不過伴隨的是皇儲費迪南（Archduke Franz Ferdinand）的指謫：「應該把這傢伙全身的骨頭打碎！」最重要的是，1911年他開始和阿瑪（Alma Mahler）熱戀。她是偉大作曲家馬勒的未亡人，社交圈的優雅美女，年紀比他大得多。1912年情況更好——他辭去教職並參加在科隆舉行的模範聯盟畫展，這場畫展結合了整個德國叫得出名字的前衛藝術，以及慕尼黑的藍騎士。

1913年他和阿瑪的戀情開始出現緊張的徵兆——

他們一起到義大利旅行，在偶然的機會裡他們去參觀了不布勒斯的水族館，柯柯什卡看到一隻有螫刺的蟲，在吞食一條魚之前先加以痲痺，這一幕讓他馬上聯想到此時在他身邊的女人。

他一直都是個爭議性的人物：一開始在維也納的明星女校任教，該學校校長觀念非常先進，但因受到眾多家長的反對，奧地利政府廢止了他的教職。戰爭的爆發，讓他從不可能的關係與處境中解放出來。路士運用關係，幫他安排了騎兵隊的一個少尉軍官職位，可以穿著非常亮麗的軍服。這個人事命令一發佈，柯柯什卡就寄給路士一張明信片，上面柯柯什卡穿著在左近的女演員的店裡所買的華麗衣服。

1915年初，柯柯什卡在加利西亞受了重傷，還被短暫拘禁：他頭部受到重創，肺部被刺刀刺中。在維也納養病好一陣子，但馬上又被送到了依松若（Isonzo）前線，這時候他的身體健康狀況已經壞到極點。他到斯德哥爾摩找腦科專業醫師諮詢，然後到德雷斯登看能否將病養好。他所承受的是心靈與身體的雙重痛苦，這可能是因為他對阿瑪還有些藕斷絲連的情感。為了排遣心神方面的困擾，他將感情付諸一個實體大小的人偶娃娃，這個娃娃無論大小或細節特徵都和真人一般，他把這個娃娃當做是他生活的真正伴侶——甚至還聽說他陪著她去戲院。

戰爭結束，德雷斯登的政治情勢和德國其他地方一樣，非常不穩定，柯柯什卡成立了一個左派而玩世不恭的小社團。在1919年新的自由氣象下，他被官方指派擔任德雷斯登學院的教授，這個職位為他帶來了漂亮的房子和工作室。而在德雷斯登之外，他的名氣也正在竄紅，作曲家辛德密特（Paul Hindemith）將他的「謀殺犯，女人的希望」寫成音樂，並開始陸續公開上演，其中有一場是在德雷斯登的國家劇院演出。1922年柯柯什卡被邀參加威尼斯雙年展，這時他的健康狀況也改善許多，開始變得忙碌而無法休息。1924年他辭去在德雷斯登學院的教職，留下一張紙條給工友後，就悄悄離開了這個城市。接著他和卡西赫定契約得到了優渥待遇，他就利用這筆錢開始旅行。他以

慕尼黑為基地中心，然後到歐洲各地旅遊，還到過北非、埃及、土耳其，以及巴勒斯坦。1931年雖然是政治的黑暗期，但卻是他成功豐收的一年：他在曼漢的藝術廳開了畫展，卡西赫的繼承人則將這場畫展帶到了巴黎的小喬治斯畫廊（Galerie Georges Petit），他就此成功地打入了巴黎的文化圈。但在這場勝利之後，也帶來了一些衝突。柯柯什卡向他的拍賣員要求更多的自主權，於是他們就很著急地趕緊把他的作品大量賣到商場，柯柯什卡因此和他們絕裂，在《法蘭克福時報》裡就登載了他們辛辣的來往文件。

1932年柯柯什卡再次參加了威尼斯雙年展，但這次他的歡迎會卻惹來許多是非。墨索里尼明白表示非常討厭柯柯什卡的作品，德國「前納粹」的媒體也抓住這個機會抨擊他。1933年，他的財務非常緊縮，於是只好離開巴黎到其他地方，然後回到維也納和他的母親一起。在法西斯政權下道爾夫斯（Chancellor Dollfuss）總理大臣統治了這個城市，而柯柯什卡很輕易地就又生病了。在他母親死去的那一年，又逃到布拉格並取得捷克的公民身份，但奧地利政府利用工藝學校總監的職位想要引誘他回國；1937年，他成為奧地利文化與工業博物館一場重量級回顧展的主角，不過和另外一場正在慕尼黑上演的墮落藝術展比起來，這場畫展就顯得沒多大意義了——在這同時他的四百多幅作品正被納粹搬出德國的博物館。在布拉格他認識了歐達・巴夫洛夫斯卡（Olda Pavlovska），她後來嫁給了柯柯什卡，這時候他開始忙著表達對西班牙共和體制的支持。

1938年的「慕尼黑協定」指出，布拉格不再是一個安全避難所。9月，柯柯什卡離開布拉格前往英國。照道理看這是他唯一的選擇，但英國卻是歐洲唯一不認識柯柯什卡的一個國家，柯柯什卡因此開始窮困潦倒。1939年他們搬到了康沃爾郡的波珀羅（Polperro in Cornwall），柯柯什卡在這裡畫一些當地的風景畫，而歐達則經營一家糕餅店來維持生計。然而，隔年就如柯柯什卡所相信的，鄰居對他們有疑心，因此又返回倫敦，但倫敦卻讓他感到很無聊而沮喪：

我在這個格子裡做什麼（這是倫敦人所說的公寓）？我必須為我的畫開創一些新的主題，但更渴望眼睛能看到些什麼。春天來臨時，候鳥擾亂了我，我變得神經分分：我一定要離開城市，去畫一些真實的東西——像是蚱蜢等等的。我一回到市區，整個景觀全都變成了政治畫。我的心很痛，但卻感到無能為力。我不能只畫風景畫，而不去注意周遭正在發生的事。

隨著戰爭的結束，他的運氣也開始好轉。1945年，戰爭受難的維也納給他一筆象徵性的獻金：舉行一場柯柯什卡和席勒的聯展，這兩個人都很久之後才死去。1947年，在柏爾尼的藝術廳舉行了一場大型的柯柯什卡回顧展；1952年的第二十六屆威尼斯雙年展裡，特別為他的作品開了一個專區。1947年，柯柯什卡成為英國公民，但他卻一點也不想留在這個讓他感覺受辱的國家。1953年他開始在薩爾斯堡的藝術教育國際夏金大學創辦他的視覺學院，就此他又重新回到掘起的奧地利藝術環境，就在這一年，他在日內瓦湖邊的維也納夫（Villeneuve）永久定居下來。他又重新享有最頂尖藝術家的身份，但是卻被戰後的藝術界所排除在門外，所以雖然擁有崇高的地位，但在1980年他死前，都一直是個藝術界的邊緣人物。

艾更‧席勒（Egon Schiele）

　　和席勒同時代的人都一致認為，他早就注定要成為古斯塔夫‧克林姆的接棒人，然而他卻在完成願望之前英年早逝。他迷人但不怎麼讓人欣賞的性格全是因為，或者至少有一部分，他的家庭背景與教育所使然。父親阿道夫（Adolf）在奧地利國家鐵路局，而且是在相當重要的圖利（Tully）站工作，圖利也是他在1890年6月喜獲麟兒的地方。因為在圖利找不到合適的學校，席勒在1901年就被送往外地，先是到克廉斯（Krems），然後到維也納北方偏遠的克羅斯特紐堡（Klosterneuberg），1904年因為父親身體健康狀況不好，所以全家一起搬到了這裡。阿道夫的情況越來越遭，很快地人又發瘋，在隔年五十四歲時就去逝了。不管怎樣，席勒總覺得他和父親間的關係非常特別，1913年寫信給他的妹夫說：

> 我不知道到底有沒有人還記得我高貴的父親所得的瘋病，我經常到父親去過的地方回憶他所遭受的痛苦，這種心情不知道有多少人能了解……我相信所有的生物都是不朽的……為什麼我要畫墓碑等等的東西？因為他們在我心目中仍然是活生生的。

　　他並不喜歡母親，因為他覺得母親對於父親的哀悼之心不夠，而且對她兒子不夠關心：

> 我母親是個非常強悍的女人……她一點也不了解，也不怎麼愛我。如果她對我有足夠的愛與了解的話，就會準備好為我犧牲。

　　在青春期末期時，席勒的情感全部都投注在和親妹妹蓋爾蒂（Gerti）的熱戀上，而且兩人恐怕還有亂倫的姦情。在他十六歲，妹妹十二歲時，他帶著妹妹搭火車到德里亞斯特（Trieste），兩個人在一家旅館的雙人房裡過了一夜。還有一次，他父親撞開緊鎖的房門，看看這兩個小孩子在幹什麼。

　　1906年，席勒克服了監護人，也是他舅舅的反對，申請到了維也納的工藝學校，這也是克林姆曾就讀過的學校。但可能是他們已經警覺到那裡有一些壞同學——於是想盡辦法將他送到另外一間比較傳統的美術學院。席勒及時通過了入學的考試，而且也年滿十六歲的入學資格。隔年，去尋訪他的偶像克林姆，

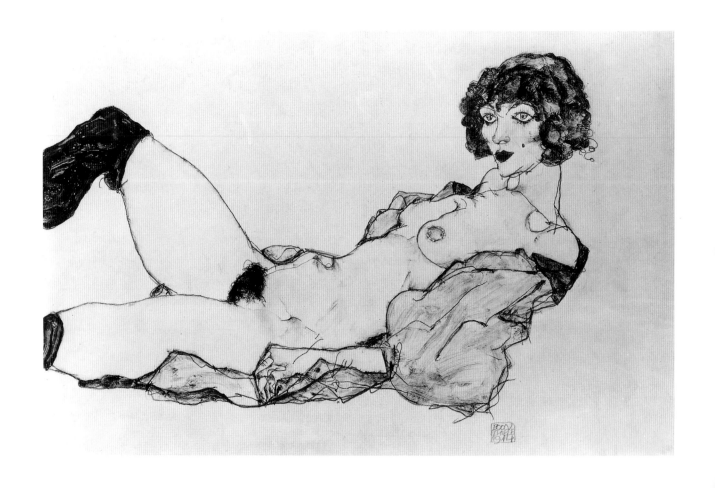

並秀出他的畫作給他看。至於這些畫表現出的才華如何？「不錯！」克林姆回答道。「實在是好得不得了！」克林姆一向很喜歡鼓勵年青的藝術家，而且他一直對這個天賦頗高的年青人有高度的興趣，不但買他的畫，還和他交換自己的作品，為他安排模特兒，介紹他給一些可能的贊助人。他還介紹席勒到維也納

工作室，一間和分離派關係深厚的藝術和工藝品工作室。1908年期間，席勒在工作室裡為他們做一些稀奇古怪的工作——他設計男士服裝、女鞋，畫一些名信片。1908年他在克羅斯坦堡(Klosterneuberg)有了自己的首場畫展。

　　1909年他完成了第三年的學業之後就離開了學

左：艾更・席勒的斜躺的綠襪女人，1914年。
上：艾更・席勒，1914年。阿東・喬瑟夫(Anton Josef Trcka)攝

院，找到了一間公寓和工作室之後就開始自立更生。在這段期間，他對正值青春期的孩子特別有興趣，尤其是荳蔻年華的女孩，他還常常把她們拿來當作繪畫的主題。席勒同時代的一位年輕藝術家居特史洛（Paris von Gütersloh），回憶他和他們之間的關係：

> 在睡一覺之後，之前在父母管教之下被打的痛已經復原過來，他們很庸懶地到處閒晃——在家裡時根本就不能這樣做——然後梳梳頭髮，把洋裝拉上拉下的，鞋子一會兒穿起來一會兒脫掉……像是動物跑進了牠們所喜愛的籠子裡一樣，他們可以在裡面為所欲為，覺得自己是什麼就做什麼。

在成為一流的畫家之後，席勒為這些志願的模特兒畫了許多畫，其中有一些實在是非常地香豔刺激。而且他好像有部份的收入，是來自於賣春宮畫給當時充斥於維也納的一堆春宮畫收藏家。

席勒對自己的外表非常自戀，而且畫了許多的自畫像。除了吸引自己的眼光之外，和他接觸的人也會對他印象深刻。他的忠實擁護者，作家羅依斯樂（Arthur Roessler）這樣形容他：

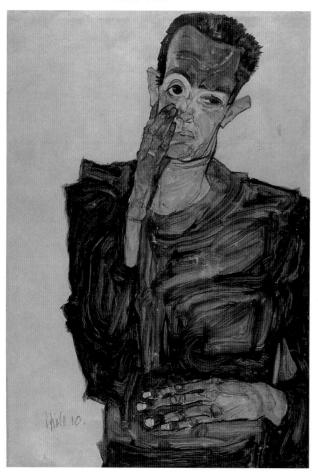

就算是在一些知名而相貌堂堂的美男子堆裡，席勒仍然能鶴立雞群……他的身裁高、瘦，而柔和，肩膀削平、手臂很長，指頭纖細，手很骨感。他的臉有點黑，沒有鬍鬚，頭髮黑亮，錯落有致。天庭很高而有稜角，上面有許多的智慧紋。他臉上總是掛著帶點憂傷的撲克臉，彷彿內心遭受痛苦而在哭泣，……他簡短有力，又帶點格言式的說話方式，再加上臉上的表情，給人一種內心高貴的印象，並讓人感到理所當然而不得不相信他。

在這一段期間，席勒喜歡給人一種他很窮的印象。據他自己宣稱，事實上他衣衫襤褸，不只被當時的人所詬病，連為他照相的攝影師也這麼說。從他的信件裡可以很清楚地看出，他深深為「被迫害妄想症」所苦：例如，他在1910年的一封信裡寫道：「這裡的人實在是太可惡了！每個人都嫉妒我，因此想暗中害我。之前的同事，總是用惡毒的眼光看著我。」

1911年，席勒認識了十七歲大的娃莉（Wally Neuzil），她和席勒住在一起好一陣子，並成為他許多代表作的模特兒。大家對她一無所知，但她除了之前曾當克林姆的模特兒之外，可能還當過另外一位前輩畫家的情婦。席勒和娃莉都很想離開維也納幽閉恐怖的環境，一起到一個叫克魯錨（Krumau）的小鎮，在這裡他和人有較為親近的接觸，但是卻被反對的民眾所趕出去。接著他們又搬到另一個小鎮叫紐連巴赫（Neulengbach），這裡搭火車到維也納大約只有半個小時車程。就像以前在維也納時一樣，席勒的工作室又變成了左鄰右舍一堆壞孩子的聚會場所。他這種生活方式不可避免的，一直都引來了仇恨，1912年8月他終於被捕。警察捉他時查扣了上百幅他們所認為的春宮畫，席勒因此被拘捕，而且因為疑似誘姦一位未成年少女而等著被審判。這個案子到法官那裡之後，誘拐和誘姦小孩的控訴被駁回，但是這位藝術家卻被查到曾經在小孩可以自由出入的地方展出色情畫，他很可能因此而被判二十一天的拘役，但最後他只被判三天的「拘禁」。雖然法官自作主張，認為要在聚集的民

艾更·席勒，「自畫像——做鬼臉」，1910年

眾前公開焚燬他的一幅畫作，不過他竟能輕易的逃出去應該算是非常幸運的。在被關的時候，他畫了一系列的自畫像，並以「自憐」的語氣說道：「我覺得我不是受到懲罰，而是在淨化。」「限制藝術家是一種罪，這簡直是在摧殘萌芽中的生命。」

紐連巴赫發生的這些事對他的生涯和性格顯然完全沒什麼影響，除此之外，事實上還提供了「他是受害者」的具體例證。1912年，他受邀參加科隆的模範聯盟畫展，還被慕尼黑知名的交易商漢斯‧格絡茲囊括。他們的關係，可以說一直都在金錢上斤斤計較，席勒一直都希望作品可以得到最高的價錢。同時從1913年3月的一封信可以看到，他向母親吹牛：

> 所有美麗而高貴的特質都在我身上做了完美的
> 結合……我就是這個完美的結果，甚至在它們
> 凋落之後仍能留下永恆的活力。你一定非常高
> 興而引以為榮，想想會生下像我這樣的兒子。

席勒的自戀狂、曝露裸體狂，以及受迫害妄想症，在他為首場個人展所畫的海報裡都可以一窺究竟，這場展覽是在1915年初於維也納的阿諾特(Arnot)畫廊裡展開，海報中他將自己畫作是聖塞巴斯蒂安(St Sebastian)。

1915年是席勒一生中很重要的一個轉捩點。在幾年前他認識了住在他工作室對面的兩位中產階級女孩，愛蒂特(Edith)和愛戴樂(Adele)，她們是一位師傅級鎖匠的女兒。席勒對這兩個女孩都很有興趣，但最後他將整個目光都放在愛蒂特身上，而娃莉則被他很冷莫無情地給拋棄了。席勒和娃莉最後一次見面是在他們的「老地方」，艾許柏格(Eichberger)咖啡廳，他幾乎每天都會來這裡打彈珠檯。那時候他遞給娃莉一張紙條，建議娃莉，雖然兩人現在分手了，但還是可以每年夏天去渡個假——當然愛蒂特不會跟去。但很令他驚訝的，娃莉拒絕他。她加入紅十字會當護士，但就在1917年耶誕節的前夕，她在達爾馬提亞的斯普利特(Split in Dalmatia)附近，感染了猩紅熱而病死軍醫院裡。在愛蒂特家人的反對下，席勒還是和她結婚。1915年6月，席勒的母親也離開人世。

結婚才四天，席勒就被徵召入伍。和同時代大多數人比較，戰爭對席勒實在是非常輕鬆。他被分發到一個負責運送蘇聯戰俘的分隊裡去，來往於維也納，過後不久在下奧地利一間蘇聯軍官的戰俘營裡當辦公人員。最後在1917年的1月，他又被調到維也納，擔任「戰場中軍隊最至高無上的任務」——為奧地利軍隊補給食物、飲料、煙草，以及其他生活用品的倉庫。在一個食物日漸短缺的國家裡，在這個地方工作可以說是享盡了特權。

席勒在軍旅的這一段期間，並沒有阻礙到他聲望的竄升——現在他已被認定是奧地利年輕一輩藝術家中的龍頭，並且受邀參加政府所贊助，在斯德哥爾摩和哥本哈根舉行的畫展，這場展覽是為了要以中立的斯堪地那維亞的力量，重振奧地利的形象。1918年，他受邀在49屆分離派畫展裡擔任要角，為了這場展覽，他設計了一幅讓人不得不聯想到「最後的晚餐」的海報，而在耶穌的位置上畫的則是他自己。雖然是在戰時，畫展還是相當成功。席勒的畫作這時候一時之間價錢漲了三倍，肖像委案也源源不斷湧到。他和愛蒂特搬到一間更新更大的房子和工作室，但這段快樂時光維時不久。1918年10月19日，已經懷孕的愛蒂特生病，感染了後來襲捲歐洲的西班牙流行性感冒，10月28日病死。席勒過去似乎都未曾寫情書給她，但在她病中時，寫了一封讓人心寒的信給他母親，信中說道，她可能活不了多久，他無法忍受這種失落。但很快地，他也馬上感染了相同的疾病，在他妻子死後三天，也就是10月31日相繼病死。

（郭和杰◎譯）

第八章　巴黎學院派（The Ecole de Paris）

自現代主義興起，到第二次世界大戰爆發期間，巴黎曾是一度吸引來自世界各地藝術家的中心城市。其中有許多的藝術家自命不凡，他們不輕易屈就於體裁上的規範，即使有，其結構也鬆散不堪。因而使得畫家和雕塑家一同生活在這裡。或許最重大的事件是在這份包含全部藝術家的名單中，只有一位是土生土長的法國人。

至於其他方面，他們代表極端，盧奧與史丁（Soutine）的作品將激烈的情緒具體化，兩者皆被視為法國本土的表現派藝術家，布朗庫西與孟德里安獲得藝術界聖人的雅號。他們各自追求最終的精煉和純真——然而卻是不同風格的純真，即使有某一種風格出自於大自然，其餘的將完全不接受源於該類型的風格——而且（並非同時地）每一種風格各自形成一個畫室般的環境，幾乎如同作品本身一樣，展現他們的思想和水準。

布朗庫西的弟子莫迪亞尼在雕塑的領域中，常介於兩個極端的之間。他的作品具有非常精煉的輪廓線條，經常結合簡單的樣式，除此之外也反映出他生活上率性、放縱的一面。

喬治·盧奧和他的夫人瑪莎及三個年長的小孩（由左至右）依莎貝拉（Isabelle），麥克（Michel）和珍娜維芙（Genevieve），1915 年，凡爾賽。

攝影師不詳。

喬治·盧奧（Georges Rouault）

在喬治·盧奧所屬的時代中，他是個孤立的藝術家，他想經由作品的創作，證明成為一位獨立又全心投入的現代派藝術家並非不可能。1871年，他誕生於貝勒維勒（Belleville）區中某房舍的地下室，也就是鄰近拉謝茲神父（Pére Lachaise）公墓的巴黎市勞工階級區。那個時候的巴黎飽受凡爾賽政府軍的轟炸，巴黎公社也遭到禁止。他的父親是個鋼琴油漆工匠，在普雷葉（Pleyel）工廠工作。他也曾經是天主教民主主義者拉默內（Lammenais）的信徒，因為痛惡教宗譴責拉默內而將兒子送往基督教會學校。依盧奧來看，他的祖父也一

樣地引人注目：他在郵局上班，也是個謹慎的藝術品收藏家——他曾買下卡羅(Callot)的版畫、杜米埃的石版畫和林布蘭特的複製畫作。

盧奧在教會學校裡並沒學到什麼，1885年他離開學校後，待在一個名叫塔莫尼(Tamoni)的彩色玻璃工匠身旁，當了兩年的學徒。之後另一位名叫喬治·荷許(Georges Hirsch)的玻璃工匠雇用了他，荷許從事中世紀的窗玻璃修護工作，這份工作也讓他的助手(盧奧)有機會檢視它們，瞭解到它們比現代藝術的作品要優越許多。自1885年起，盧奧晚上到裝飾藝術學院上課，他在1891年得以轉學至美術學院，並加入伊勒·德洛內(Elie Delaunay)的藝術工作室，侯貝爾在隔年去世了，他的接班人古斯塔夫·牟侯是象徵主義的重要人物，這對盧奧來說是個好消息。牟侯立刻成為學院改革的原動力；他的弟子包括馬諦斯、馬古也、伊凡波耶拉(Evenepoel)和莫君(Manguin)，然而盧奧是他最喜歡的學生。

在這段期間，盧奧仍舊沒有既定的遠大抱負，他盡全力去贏取羅馬獎章，儘管獲得牟侯的鼓勵，卻遭遇到兩次的失敗。這次他打算先贏得一些次要的獎項，然後首次在保守的法國藝術家畫廊展示他的作品。1898年牟侯死後，藝術學院和同院的「前衛的」弟子之間的爭鬥便立即浮現。或許盧奧身陷不安的局勢，卻因被推舉為古斯塔夫·牟侯美術館(依照牟侯的遺囑所成立)的管理人，而得到解救。他依然努力去維持與傳統藝術界的相互關係——例如在1900年的巴黎世界博覽會，和博覽會相關的法國藝術一百周年慶展覽中，他所展出的作品獲得銅牌獎。雖然如此，這段時間也帶來不少挫折。1901時，他在波亞圖(Ligugé in Poitou)省的本篤會修道院裡待了一陣子，那裡正是法國小說家胡斯曼(J.K. Huysmans)所致力組成的一個藝術家教會。而且這次的嘗試遭到宗教集會法的禁止，因而無疾而終，這條法令是由當時反教權的法國政府所採行。在這樣的情況下，盧奧自覺很幸運能成為畫

家，但是卻還不知道他會遭遇到什麼：

> 促使我嘗試一種新的風格體裁的影響力，並不是來自羅特列克、竇加或是現代派藝術，而是內心迫切的需要，或是渴望。

無論如何，他開始參加現代派藝術家的聚會，而在1903年，他是秋季畫廊的創立人之一。他與天主教作家布洛依(Léon Bloy)的會面也同樣地重要。布洛依所寫，於1897年出版的小說《貧窮的婦人》給予他深刻的印象，到了1904年，這位作家自得地在他的日記寫道：「我的小說很快地打動他，而且留下了一個永不復原的傷口。我害怕去想像那些即將來臨的痛苦，要加諸於這位不幸的人。」事實上，對於盧奧的手法，需要有耐心去觀察，有很多的細節，而人們並沒有全盤的了解。就如同布洛依一樣，他對現代藝術毫無興趣，並且厭惡盧奧個人的詮釋。直到1905年，布洛依在秋季畫廊看完三件由盧奧發揮內心意像創作的作品後，他悲痛地記錄道：「布爾喬亞的邪惡已經對他產生殘酷的、可怕的作用，而他的藝術品似乎以遭受致命的打擊。」

第一次世界大戰前的情勢帶給盧奧一個轉變。他嘗試陶器製作，這不是他想走的路。他遊歷的地方不多，只到過布魯日市(Bruges)；他結婚了，妻子名叫瑪莎(Marthe Le Sidaner)，是畫家亨利(Henri Le Sidaner)的姐姐(妹妹)。盧奧的妻子一直是他後半輩子的依靠。儘管於1910年時，盧奧在杜烏特(Druet)畫廊有一場成功的個展，他還是很貧窮。1910年或1911年(資料來源不同)，他搬到凡爾賽市的一個老舊地區，一棟破損不堪、鼠滿為患的房舍。有一次他去找當獸醫的房東談話，並打算到當地的公共衛生委員會表達不滿。房東則自滿地說道：「這樣做對你沒好處，我就是該委員會的主席。」待在凡爾賽的這幾年，盧奧創作了一系列以底下階層為主題的水彩畫，包括一系列的以妓女為主題的作品。這些創作的靈感顯然是瞥見女子從門口探身而得到的，之後盧奧小心翼翼的解釋這些

盧奧，女孩，1906 年

畫作是如何完成：

> 我並不是創作以妓院為主題的畫家，我所畫的
> 女子並非是我在門口看到的那位，她和其他人
> 一樣符合我當時的情緒狀態。

盧奧於1916年離開凡爾賽，次年，著名的商人瓦拉德跟他簽約，並提供多年自由的創作空間。盧奧則同意以他所有的作品當作回饋，送給瓦拉德。瓦拉德甚至提供自己房舍頂樓的畫室，讓他能無憂無慮的創作。然而盧奧後來察覺到，這項安排存在著某些缺失。瓦拉德是個專橫的贊助人，他喜歡將藝術家的作品據為己有，避免其他人關愛的眼神。因此這二十年來，人們只能欣賞到盧奧的舊作，而非當前的作品。

瓦拉德酷愛精緻的圖畫書，他當然會鼓勵盧奧朝這個方向去創作。所以在簽約的最初十年期間，他大部份專注於於繪畫的創作：「悲慘的奉獻盤」這幅畫被公認為這個時期中最出色的作品。自1918年起，他轉而創作以宗教為主題的繪畫。此舉吸引外界不少的目光：舉辦了幾場零星的展覽。1921年，他的畫作專題論文首次出版；1924年，在杜魯特畫廊有他的回顧展，他曾經在那裡展出過；也曾獲頒「榮譽勳章」。他的新書《回憶錄》在1926年出版；1929年，俄國芭蕾舞蹈家戴基爾夫委託盧奧為他設計最後的作品「浪子」，該作品由普羅高菲夫製作配樂，巴蘭欽（Balanchine）指導舞蹈。一直到1937年，盧奧的名聲才逐漸地響亮：這四十二幅的畫作，對評論家及社會大眾來說是相當的「新奇」，而對於畫家本身早已司空見慣。這些作品展出於巴黎的世界博覽會中，是獨立藝術家展覽會參展的一部分。

1939年，瓦拉德死於一場意外後，盧奧解除了合約，卻留下一個難題：在瓦拉德的繼承人名下那些為數不少的半成品該何去何從呢？1947年，他訴諸法律，要求收回這些作品。盧奧始終很關切藝術家對於自己的創作品所享有的權利。他於1943年寫道：

> 有時後我幻想著在下半輩子中，我能夠面對法
> 律，在索爾邦大學裡提出有關捍衛宗教藝術及
> 藝術家權利的論文，藉以確保創作的權利。因
> 此，我們的後代子弟才會受到更好的保障。

或許比他預期中還要成功，他要求法院歸還瓦拉德生前所擁有的半成品或是未署名的畫作，其數量達八百件之多。他對於創作品的所有權終於獲得認可，只是他收不回已經遭到變賣的作品。1948年11月，為了強調他的論點，他以公開的儀式，在眾目睽睽下，焚燬其中的三百一十五件作品。

盧奧的名聲絲毫沒有受到戰爭的影響。在1930年代，他在國外已經有幾場的畫展，1940-41年，在波士頓、華盛頓和舊金山都有他的作品回顧展。而緊接的戰後的時期，他時而憂鬱的心情隨著時間起伏。1945年，紐約的現代藝術博物館展出他的回顧展，次年則

盧奧，1944 年，巴黎，亨利‧卡迪亞‧布列松（Henri Cartier-Bresson）攝

與法國畫家布拉克(Braque)，在倫敦的泰特畫廊舉辦聯展。直到1948年，在威尼斯的作品展覽會，這是他第一次踏上義大利的國土。

1951年，他的八十歲大壽在巴黎的夏洛特(Chaillot)宮殿裡慶祝，整個慶生會由法國知識份子天主教中心(Centre Catholique des Intellectuels Francais)所籌劃，法國政府也頒獎給他，加封榮譽爵士勳位。在1950年代，少數幾場的回顧展逐漸形成一股熱潮。盧奧逝於1958年的2月，授與國葬。

皮特‧孟德里安(Piet Mondrian)

皮特‧孟德里安身兼二十世紀上半期最重要的藝術家和藝術理論家之一。他所謂嚴格檢驗的藝術，將抽象的概念帶入新的極端。他提供一個模範讓藝術家仿效，不過也令他們難以招架。

孟德里安，1872年3月生於荷蘭中部的阿姆斯佛(Amersfoort)彼德‧康奈利(Pieter Cornelis Mondrian)家族，他有五位兄弟姐妹，家中排行老二，也是長子。他的父親是個嚴謹的喀爾文教徒，個性相當跋扈──一位很熟悉他家的朋友形容老莫(他父親)是個「坦率又令人討厭的」人。大多數撰寫孟德里安的傳記作家都一致認為，在他年輕的歲月中，是一場急欲擺脫父母親長期影響的掙扎。

1880年，孟德里安家族從阿姆斯佛搬到溫特斯徹，孟德里安的父親是當地喀爾文教會小學的負責人。1886年，孟德里安唸完基礎的學校教育後，為了成為一位藝術家，他便開始一段自修的時間，由於父親是個有天份的學院製圖師，他的叔叔弗利茲(Frits Mondrian)則是個職業畫家，所以他也接受了他們從旁的指導。1889年，孟德里安通過了國家考試，能在中等學校教授繪畫。父親因而替他感到欣慰，如今他既可以養活自己，又能夠進入阿姆斯特丹的美術學院深造。念了兩年，可是他依然不太確定自己該走什麼樣的路；有一次還想當牧師。1894年，他返回學院的夜

間繪畫班上課，接著在1896年，他參加了一連串的進修課程。雖然曾在阿姆斯特丹展出幾幅畫作，而他成名的速度卻出奇的緩慢。1901年，他通過了羅馬荷蘭獎章初步的審核，再來是描繪人體姿態的考驗，但是他並未通過，因此不得參與最後的考試。從那一年起，他首先把重心放在風景畫上，也短暫地遊覽了西班牙和英國，然而這些舉動似乎對他的藝術工作沒有幫助。

1904年1月，孟德里安決定離開阿姆斯特丹。他在天主教布拉本特省(Brabant)的烏丹租下一棟小房子，並花了一整年的時間，獨自地作畫。他之所以會選擇天主教區，一方面是考慮到父親盲目信奉的喀爾文教，另一方面他仍然希望能經常回老家看看父母親，在庭院裡拈花惹草。之後的這五年，他逐漸地受到注目。自1908年初，孟德里安每年都會去瓦克藍島(Walcheren)的杜堡(Domberg)做一趟繪畫之旅。這也讓他在荷蘭象徵主義者詹‧圖洛玻(Jan Toorop)身旁，接觸到一群溫和的實驗主義派藝術家。1909年是個意義重大的年頭：第一，他在阿姆斯特丹的司特德里克美術館推出回顧展；其次，他加入了神智學的團體。尤其是布拉瓦茲基夫人(Madame Blavatsky)的神智學思想，多年來一直影響著他。除此之外，信奉喀爾文教的家庭背景，也將不再困擾他。

1910年，他協助創立一個名叫「現代藝術環」的改革派展覽會組織，該會首次於1911年10月至11月舉辦展覽會，他也是第一次欣賞到布拉克和畢卡索的作品。1912年，孟德里安搬遷至巴黎；次年，他獨樹一幟的立體派畫風隨即吸引了葛維隆和阿波里奈贊歎的短評，這兩位皆是立體派最優秀的評論家。

由於家庭和在海牙舉辦個人展覽會的因素，他在1914年的夏天來到了荷蘭。但是戰爭爆發使得他無法回去法國，於是定居在一個名為勞倫(Lauren)的畫家村。在封閉的戰爭時期荷蘭也趨於全面的抽象化。一位友人，對於他嶄新的藝術創作，1915年時曾發表以

孟德里安，約1942-43年。弗列茲‧葛拉納(Fritz Glaner)攝

下的感想：「自然就是個令人厭的東西，我幾乎無法忍受它。」孟德里安定期在荷蘭舉辦展覽會並和其他有相同理念的人發行《風格》雜誌，1917年10月創刊，當中包含一篇他對於抽象藝術的本質與意義而撰寫的論文。隔年11月他簽署《風格》的宣言。戰後他迫不及待的想要返回巴黎，並於1919年7月達成願望。

戰後孟德里安在巴黎的歲月和友人的逸事有極其相似之處。工作室裡充滿了最單純的色彩和強烈的幾何圖形，這些特色在他的畫中也看得出來。隨身物品甚少，不但總是整理得井然有序，還將所有讀後的信件撕毀；教授有關大自然的殘酷的課程；在酒館裡也會因不想凝視窗外的綠地而挑選座位；在工作室裡放了一個很古怪的藝術品──一朵完全被塗成白色的鬱金香。此時的孟德里安是個有點神經質的中年光棍，對自身的健康也很注重，他自己一項偉大的再造之物是社會舞蹈，也參與時下流行舞蹈的課程。他崇拜後來在巴黎蔚為潮流的黑人舞蹈團，也是黑人音樂廳約瑟芬‧貝克及麥克‧威斯特（Mac West）兩位巨星的樂迷。他對於一個由戴基爾夫和其來自瑞典的對手洛夫德梅所指導的芭蕾舞蹈社很熱衷，他使自己成了一個盲目崇拜法國民俗的人，從法國工人學到了捲香煙的方式。大力宣傳法式餐點的精神（即使休閒在家時他仍以簡單的荷蘭方式烹煮），甚至在講到荷蘭友人的名字時仍要以法文來發音。他極力的想隱名埋姓，甚至定期更換商家及蔬果攤，以避免被他人認識。

在巴黎的前幾年孟德里安非常窮困，直到1926年才為了要有個穩定的生活而勉為其難地開始以花朵為主題的水彩畫來兼職。不過他仍逐漸地在國際上「哥諾聲啼」（Cognoscenti）的圈子裡出名。1922年在阿姆斯特丹舉辦了一場為他慶祝五十歲生日的回顧展覽會，隔年在巴黎的侯松保畫廊舉辦風格團體的發表會。接下來在德國和美國均有舉辦過多次類似的活動。無名氏社團之創辦人凱薩琳‧德瑞兒自1926年起成了既熱衷且敏銳的贊助者。

1930年代初期孟德里安逐漸地投入在巴黎自成一派的抽象藝術之領域，1930年他連同創立「圓與方」團體的約金‧托列斯－加西卡（Joaquin Torres-Garcia）及麥可‧蘇佛（Michael Seuphor）重新統合並擴張後的

修行中的孟德里安， 1909年，拍攝者不詳

團體「抽象—創造」。同年他開始減少作品數量，專注於水平和垂直線條之間單純的對立。當時他早已因理念不合而退出風格團體，在外地來的參訪者及巴黎當地居民的眼中，孟德里安的名聲其實是夠糟的了。1934年左右他獲得了一位英國藝術家班·尼克森及年少的美國人哈利·霍茲曼（Harry Holtzman）的注意，這兩人在他的未來都將扮演重要的角色。

在戰爭的恐懼下孟德里安是所有離開巴黎的藝術家之一。由尼克森帶頭的一群英國友人力促他渡過英法海峽。1938年夏天，恐怖的政治生態終於讓他下定了決心。基本上他極擔心巴黎會成為轟炸的目標，9月他將工作室搬到離尼克森和納姆·蓋保相當近的漢普斯堤德。不過倫敦仍無法幸免於戰火，孟德里安工作室隔壁的樓房便遭到轟炸。這讓他開始對紐約產生夢想，1940年10月他遠渡大西洋來到了美國。

儘管年事已高，他仍將新工作室佈置成跟從前位於狄帕特的魯區（Rue de Depart）的舊工作室幾乎完全相同。他又繼續以他從倫敦一起帶來的油畫創作。美國友人察米安·馮·威根（Charmian von Weigand）寫

道：

他對禁慾的忍耐使人了解到無法置信的自律，一部份是透過從前極度的困苦，一部份是由於他把所有的精力投入在獨特、唯一的目標上。

孟德里安分別於1942年1月及1943年3月在紐約的范倫廷‧杜登辛藝廊舉辦了一場個人作品展覽會。後者只含括了六個主要的作品；其中一件在風格上有所改變並被認爲是他最後一個最高傑作——「橫地布吉舞曲」摒除了曾經有一段長時間代表了孟德里安風格的黑線條，並專注於一件作品當中最基本、單純的顏色，以便賦予它一個本質，也就是在美式生活中充滿了狂熱和歡愉。1994年他因肺炎死於紐約。

在工作室裡的布朗庫西，巴黎，1930年，孟雷攝。

康士坦丁‧布朗庫西（Constantin Brancusi）

康士坦丁‧布朗庫西結合了民俗雕刻師和老練的現代藝術家，是一位極特別的雕塑家。1876年出生在貧瘠的羅馬尼亞南部城市歐泰尼亞（Oltenia）附近的村莊霍畢扎（Hobitza）。1883年起他當起了牧羊學徒，也就是在這段時期讓他接觸到了木頭雕刻，並有意終身以雕塑爲主。後來他解釋道：「藝術工作是需要極大的耐性，最重要的是它注定了得和媒體對抗。」他之後還做過染坊工人，雜貨店員工及旅館服務生。在旅館工作時和人賭博做一支小提琴，但因做得太好，引起當地一位富有的製造商的注意。透過其贊助他得以進入當地的手工藝學校就讀，不過他是爲了要學會閱讀和寫作的能力。1896年他獲得了首都布加勒斯特藝術學院的獎學金，這是他頭一次接觸到精緻藝術。

這個時期他致力於符合當代潮流的學術性作品創作。1903年他靠著售出幾件作品所得的錢離開布加勒斯特來到了慕尼黑，但由於慕尼黑讓他感到不友善，於是在盤纏用盡的窘境下決定步行前往巴黎。一路上他受到沿途民眾和鄉村居民的協助，（他自稱）這些人一開始就把他視爲自己人一般對待。巴黎後來也成了他永久的棲居之地。爲了維持生計，他一方面替人洗碗，在羅馬尼亞東正教教會的合唱團獻唱，另一方面在美術學院的雕塑家安東尼‧梅希耶（Antonin Mercié）指導下繼續求學生涯。他臨時的工作室須攀爬許多階梯才能到達。在牆上他貼了一些紅字紙條寫了勉勵自己的話：「不要忘了你是個藝術家」，「勿氣餒」，「不必懼怕，你終將有所成就。」「有上帝般的創造能力，像國王般的處事能力，如奴隸般的辛勞工作。」縱然他極爲崇拜羅丹，仍驕傲地拒絕了跟隨羅丹學習的機會。他說：「在大樹的遮蔽下是長不出什麼好東西的。」

1906年他首度舉辦了一場在離開羅馬尼亞後的公

工作室一景，巴黎，1925 年，自攝

開展覽會。1907年他獲得生平第一張訂單,為其同鄉之墓塑造一座雕像,隔年再完成另一個墓碑,也就是「接吻」,在同一石塊上兩個人像緊緊地擁抱在一起。就風格來說,這件是他最成熟的作品,但就主題而言,則是在他往後雕塑生涯中將會一再重複的。

這段時期他在巴黎結識了許多藝術界的朋友,這群人當中和他最好的就屬自己的雕塑學生莫迪里亞尼和「海關」盧梭。盧梭對他說:「老兄,你可讓古代人變得很摩登哦。」他作品所引起的注目可算是空前絕後的,另一位友人是難以相處的查印‧史丁,他們倆時常一同去包必諾歌廳和蒙帕那斯劇院,有時還會因吵鬧不堪而被趕出去。

1914年,靠著在紐約軍械庫展中展出的其中五件作品,讓他在美國的名聲屹立不搖了。在當地所受的鼓勵和贊助使他的經濟狀況有所改善,他的魅力和單純的個性也讓他結交更多朋友,儘管他是個時而沈默寡言,時而神秘,時而易怒的人。部份令人神秘之處是他想隱瞞同性戀的事實。他並沒有和任何一位女性有著親密的關係。有一次臨時興起和年輕的作家雷蒙‧哈迪琪到科西嘉島旅行,後者是寇克吐聲名狼藉的情夫。他依然在工作室內快樂的創作,以窯爐烹煮美味餐點;值得一提的是他仍保有最基本的鄉村風格,其中包含了對惡魔及魔咒的恐懼。他的鄰居馬克斯‧恩斯特有一次就犯了一個錯:送他一個非洲來的手木雕,不久他即因對它過於懼怕而在夜裡丟出圍牆,從此他便對這位贈與者心存恨意。

在內戰時期他不情願地扮演了兩件藝術界醜聞的主要角色,他度過了一段時期,在這當中他完全沒有作品可以參加巴黎的主要展覽,在1920年他把作品「X公主」送到獨立者沙龍,但遭到頑強派指為下

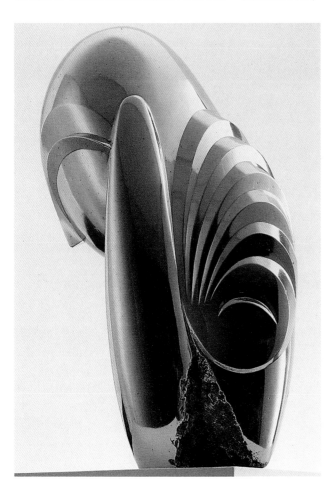

上:布朗庫西,波卡尼小姐(Madamoiselle Pogany),1925年
右:布朗庫西,接吻,1925年

流、猥褻，理由是看起來類似陽具，作品也隨之被警方搬出會場。雖然詩人布萊斯‧肯達斯和畫家雷捷將作品送回，但他從此厭惡巴黎藝術圈再也不願參加任何展覽。

1926年他為了參加布魯莫藝廊（Brummer）展覽來到美國，當時海關拒絕讓他所有最抽象作品當中的其中一件以免稅物品通關，為了取回作品，他只好繳稅，並隨後向海關提出要求退稅的告訴；縱然直到1928年判決才下來，他仍獲得最後的勝訴。另一方面卻也因此事件使他的參展得以完美結束。

在這段時期他四處旅行：如美國；1937年印度君王的邀請到印度訪問（他為此而設計的寺廟卻從未被興建）；回到原來的故鄉羅馬尼亞南部的歐泰尼亞，當地人士邀請他設計了一系列的紀念碑，置放在公共場所中展出。1938年的作品遭到當地帶有法西斯主義理念的媒體抨擊，不過他對於終究能看到自己提出了大型作品而感到滿意。他說：「簡單到了最後還是複雜，只有將其中之一的精髓拋棄後才能夠了解到它的意義。」

1918年他最後一次將工作室搬到了侯辛路（Ronsin）8號，原屋主是一件醜陋的謀殺案中的關鍵人物史丹海勒太太（Mme Steinheil）。他親手將工作室佈置得帶有鄉村風味的單純。隨著二次大戰的來臨他逐漸沈浸在自己的世界裡，並時而有新的作品完成，縱使其主題仍是過去時期的。1948年一對羅馬尼亞畫家夫妻亞歷山大‧伊斯塔尼（Alexander Istrati）和娜塔莉亞‧杜米泰斯克（Natalia Dumitresco）搬到隔壁無人的房子，從此大家開始有了往來。他的健康狀況開始惡化，尤其在1954年摔斷大腿之後，但他仍堅持不肯離開他的生活環境。

1957年3月16日他病逝於自己的工作室。

莫迪里亞尼年輕時的照片，1900年，攝影者不詳

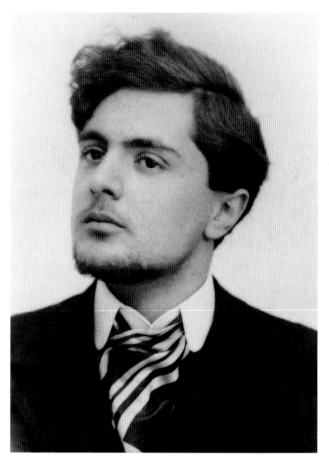

阿莫迪歐‧莫迪里亞尼（Amedeo Modigliani）

阿莫迪歐‧莫迪里亞尼是位豪放不羈的藝術家，他死後幾乎與梵谷同樣著名。雖然與立體派同一時期但卻不屬於其中的一份子，從畫風方面來看他是一位怪人，他在土魯茲－羅特列克時代和1920年代的裝飾藝術畫家們建立了一座橋樑。

1884年7月出生於利佛諾（Livorno），雙親都是西班牙、葡萄牙系的猶太人。父親是位失敗的企業家，經營著一家貨幣兌換所，而母親是兩人之中較具堅強性格的一位，經營一間實驗中學。他排行老四，也是最小的一個。多虧母親開放式的教養使得他的童年無憂無慮；在1898年，老大艾曼紐爾（Emmanuele）26歲，倡導無政府主義而被判六個月有期徒刑。

1898年，莫迪里亞尼在喬凡尼‧法托利（Giovanni

圖右：莫迪里亞尼（右起第二位）和阿朵菲‧巴斯勒（Adolphe Basler）（右起第一位），1918年，巴黎圓頂咖啡館，攝影者不詳

Fattori）中學任職的一位老師古格里爾模‧米謝里（Guglielmo Micheli）教導下開始正式的藝術訓練。米謝里是馬希亞依歐里畫派（the Macciaioli）的領導者，此時在義大利正是印象派畫家的時代。起先，莫迪里亞尼對於文學方面的鑑賞力遠超過對於藝術方面，《馬多羅》的作者羅特蒙（Lautremont）是他最欣賞的詩人之一，其對後來的超現實主義者有著不可磨滅的重大意義。後來他離家到佛羅倫斯，1902年5月他在裸體自由學校的法托利專校上課。1903年3月轉到威尼斯另一所類似的學校。在那兒他遇見了未來派藝術家的先驅薄邱尼和阿德諾‧蘇菲西（Arderngo Soffici）。更重要的是，他首次真正地接觸到毒品及酒精。

1906年莫迪里亞尼在母親的資助下決定前往巴黎，而巴黎曾吸引他的地方早已成為往事，他對於新一代抱持阿波里奈的實驗主義者保有相當高的警覺性，當時他就居住在激進派經常聚集的蒙馬特區。由於法國的反猶太主義使得莫迪里亞尼對於自己的猶太身分更加自覺（當時在義大利根本沒有反猶太主義），在巴黎藝術界中他的朋友大多是猶太人。如：史丁、基斯林（Kisling），雕刻家利普茲（Lipchitz）和唯一真正與畢卡索有接觸的詩人雅各伯。很快的莫迪里亞尼因胡作非為而出名（喝醉時放肆地脫光衣服），也因此他的綽號由兒時的Dedo轉為Modi（法語maudit「被詛咒的人」的相關語）。1909年，他因病到利佛諾修養。

之後，返回轉居在新藝術家聚集地蒙特帕那徹，他決定改變志向成為一位雕刻家。他拜布朗庫西為師，兩人的作品各具特色。其中也可以很明顯的看出在人類學博物館從非洲和大洋洲來的作品對他的影響

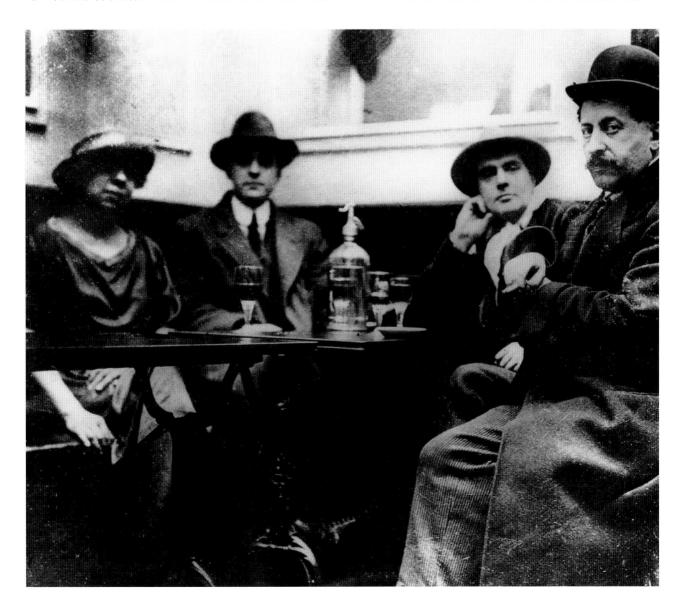

莫迪里亞尼，頭，1913 年

很大。藉此他更進一步地釐清方向，由於仍然很貧窮，所以雕刻作品的石頭都是由正在建設中的大樓偷來的，當時巴黎正是建築興盛熱潮之時。1912年因病而再次被迫回家修養。即使如此，巴黎對他的魅力仍是遠超過義大利，病情一好轉便立刻返回巴黎。

第一次世界大戰的爆發使他停止了雕刻。他的身體狀況也不允許做雕刻石頭的粗重勞力工作。歸功於雕刻時期的功力，使得他能準確地抓住主題而成為一位專業的肖像畫家，然而他粗魯的行為舉止卻與他的聰明才智大相逕庭。熟識他的一些朋友甚至認為他的粗魯是經由「培養」而來的，畢卡索曾諷刺地說：「很奇怪的是你並不會看到莫迪里亞尼，只除了在蒙特馬特和拉斯培林蔭大道角落中發現已醉倒的他。」

戰爭早期莫迪里亞尼和南非作家畢柴斯·哈斯丁(Beatrice Hastings)有一段風流韻事。畢柴斯當年比三十歲的他大了五歲且有個相當看好的事業。凱薩琳·曼斯菲(Katherine Mansfield)就曾是她的入幕之賓之一。藉著畢柴斯些許的財富始莫迪里亞尼得以較寬裕地過生活。然而，倆人的關係並不和諧，生活中充斥著酒精並經常吵架互毆，一次莫迪里亞尼還曾把畢柴斯丟出窗外。

當一位年輕有野心的經紀人葛維隆介入他的生活後，事業才漸漸好轉。然而，他本人卻不欣賞葛維隆的個性，也因此在1916年，他換了另一位波蘭籍的經紀人祖波羅斯基(Zborowski)。

之後，莫迪里亞尼與畢柴斯關係結束。他曾在科拉羅學院作畫，1917年7月在那碰見了19歲的讓那·海布頓(Jeanne Héuterne)。很快地，他們便同居了。而在莫迪里亞尼與畢柴斯爭吵過後，他倆更加出名了。一位目擊者薩蒙描述：

> 他用單手拖著她的身體，並抓著她脆弱的手腕，拉著她頭上的長髮帶。只有在他將她猛力往欄杆上撞時，她才能稍微脫離他的掌握。他就像是個瘋子，任由自己殘酷的敵意所支配。

莫迪里尼亞，讓那的肖像，於 1918 年

莫迪里亞尼把一些那讓肖像描繪得溫柔無比，然而也有一些是毫無感情且粗俗古怪。1918年早期巴黎的情況不比從前，因此祖波羅斯基決定把旗下的畫家們轉移到法國南部。莫迪里亞尼順從地在尼斯定居下來，但地中海的氣候和風景卻吸引不了他。在尼斯他不改初衷地在室內畫肖像及觀察附近的店家和小孩。讓那在1918年2月懷孕，由於她母親的傲慢自大和不以為然使得他們分開了一陣子，然後在女兒出生之前得以再次團聚。莫迪里亞尼卻因為喝醉酒而耽誤了女兒的出生登記，使女兒成為無父的孤女，結果後來由他義大利的家人收養。1919年5月他終於回到了最愛的巴黎，讓那因二次懷孕而被留下一段時日。

多虧祖波羅斯基的努力，促使莫迪里亞尼的作品

終於賣到合理的價錢。1919年夏天，在歐斯伯·希特威(Osbert Sitwell)大力幫助之下，祖波羅斯基在倫敦蒙薩德畫廊安排了一次法國藝術的展覽。此次成功地把莫迪里亞尼的作品提升到更高的價碼。一位作家阿諾德·畢內特(Arnold Bennett)覺得他的作品令他想起了自己書中的女主角因此買下了他的畫。1919年6月莫迪里亞尼和讓那終於有能力負擔起一個真正的房子，位於大茅屋原屬高更的一幢公寓。然而他的健康情況卻每下愈況。1920新年時身體狀況還不錯，但約兩星期後，因腎臟奇痛無比而只能躺在床上。幾天後樓下的一位鄰居畫家歐利茲·德·查拉特(Ortiz de Zárate)不放心上來探望。發現他囈語不止並且不停地抱怨劇烈的頭疼。房間中空罐頭散佈在床上，吃剩的沙丁魚油不停地滴在床單上。然而懷孕已九個月的讓那卻只是坐在他的旁邊，似乎沒想到要去請醫生。查拉特見狀馬上請醫生來看診，醫生宣稱莫迪里亞尼得了結核腦膜炎，情形並不樂觀。莫迪里亞尼逝世於1920年2月24日，期間他並無再恢復意識。住在蒙特馬特的人全部來參加他的喪禮。讓那在莫迪里亞尼死後兩天，從五樓與未出世的孩子一起跳樓自殺。

查印·史丁(Chaïm Soutine)

查印·史丁，典型的精神與文化上皆離群索居的現代藝術家，1893年出生於斯密洛維奇(Smilovich)(位於今立陶宛內)。父親是下層社會的裁縫師。早年史丁就展現出對於藝術方面的興趣，卻經常成為家中兩位兄長欺負他的藉口。然而，由於生長在篤信東正教的猶太社區中，這樣的環境並不允許他作畫。史丁曾經魯莽地要求當地猶太教會的教士當他的模特兒，卻被教士的兒子修理一番。結果這位教士被迫付與賠償費，利用這筆意外之財史丁得以到外地學習藝術。

1909年，他和志同道合的朋友米謝·基康(Michel Kikoine)到明斯克自修。一年後他們到維那(Vilna)的一間美術學校參加入學考試，因為緊張的關係，使得史丁沒通過透視畫法這一科，而遭到淘汰。他衝到主考官的身旁，哭著請求給予再次的機會，主考官出於同情同意了，這次，獲得了入學的資格。

1913年史丁和基康完成了學業並迫不及待地前往巴黎。在巴黎他們遇見了曾在維那一同學習的畫家平古斯·可沫根(Pincus Kemègne)，他居住於蒙特帕那徹的一幢圓形的建築物，在1900年曾是巴黎展覽會場而後來改建成藝術家們的畫室。雷捷、夏卡爾、利普茲和莫迪里亞尼在分別都曾在此工作過。

當時史丁不顧一切地從事任何能使他生存下去的工作：為雷諾(Renault)工作(後來犯了重大錯誤而遭解雇)，以及戰爭期間挖壕溝。儘管如此，仍然無法填飽肚子，他半開玩笑地說肚子裡有一條蛔蟲，然後告訴別人他是如何抱著一線希望，站在咖啡櫃檯旁好幾個小時，期待別人能施捨一丁點兒東西吃。同住的藝術家中，他不僅以貧窮著名，甚至也以骯髒名傳千里，因此他們早已失去了對他的同情。詩人薩蒙說：

> 史丁的畫作其實值得大家更進一步地去探索。但不可否認的是，對於他遢塌的外表和不停地發牢騷，在在都使得我無法接受這位可憐的同

胞。最後，他終於因耳痛不已而決定去看耳科時，醫師會驚訝地發現在他耳道中並不是生膿瘡，而是早已成為臭蟲的巢穴。

在巴黎期間，史丁繼續在美術學院向柯蒙學習，同時也在羅浮宮工作。一位曾在博物館看過他的人描述：「他看著大師作品的眼神就如信徒望著神聖的肖像。」終其一生不管是人像畫或風景畫，他靠著敏銳的直覺來創作「就是這樣」的作品。當他找到所需要的模特兒時，便無所不用其極，不管是懇求、威脅或賄賂來說服他們。在這方面他以不屈不饒著名；因作畫而把一隻公牛的屍體放置在他的畫室內(此時他至少還有一些錢)，當他渾然忘我時，警察和衛生當局卻因惡臭前來取締。即使如此，史丁還是瘋狂地請求對方能延緩一些時間，並堅持藝術比衛生重要多了。在1920年代，他可以為了找一隻心目中理想的小雞(有著長脖子和藍皮膚)而翻遍了巴黎全部的家禽店，也嚇壞了無法理解的店家。

史丁的情緒化展現畫風上也相當著名。「把顏料潑灑在畫布上，其作品就像一隻有毒的蝴蝶，他甚至把自己砰然撞在畫布上。」一位目擊者這樣說。

1923年，史丁的經濟狀況具有相當戲劇化的改變。一位有錢的美國收藏家阿勃特·邦斯(Albert C. Barnnes)發掘並大量購買他的作品。藉此建立了他的名聲，也促使他的畫家生涯更加順暢。1927年他生平第一場個人畫展在亨利賓畫廊(Henri Bing)舉辦，經由此次畫展替他帶來了固定的贊助者：收藏家馬德連和馬塞林(Madeleine and Marcellin Castaing)；不僅如此，他們還提供了史丁隱居地。富足的生活使得史丁有能力培養他的興趣，他瘋狂地購買同一款型的灰色帽子。另外，他也有許多怪癖，例如：他害怕把錢存在銀行，為的是他深信當他站在窗口時，銀行的保全人員會偷偷走到他背後勒死他。

1930年代，史丁不時地陷入低潮期，創作量也因此大減。他未發達時的朋友因為與他不合而覺得他忘

查印·史丁, 約1918年, 攝影者不詳

查印・史丁，牛屍，1925 年

恩負義。儘管如此，他的事業還是到達另一個高峰。史丁的大量作品於1937年被列為正式展覽，「獨立藝術家展」在小皇宮展出。在巴黎，這項殊榮對一個外國人來說是很罕見的。

　　戰爭的爆發使得史丁的地位岌岌可危。當交戰開始時，史丁正在西弗里(Civry)鄉間作畫，他和德國情婦潔達·高斯因都是外國人而被禁止返回巴黎。之後史丁因健康因素得以返回。潔達雖然跟隨他卻在1940年早期和其他德國人被拘留住，然後被驅逐到庇里牛斯山的集中營。終其一生，沒再見過對方。一度史丁受邀至美國，但可能因他很久以前便遺失了證明的身分文件，而無法成行。

　　在德國的統治下，生活對於身為猶太人的史丁而言是相當危險的。他被迫離開巴黎並逃難到一個靠近都爾的小村莊。朋友們提供他和瑪莉－貝特(Marie-Berte Aurenche，曾是馬克思·恩斯特前妻，現與他同居)一個藏身之處和偽身分證件。雖然如此，他們在鄉間仍引起了注意，且有著被揭發行蹤的危險。心情上的焦慮不安加劇他胃病的老毛病，1943年8月他飽受潰瘍之苦。先被送至基農(Chinon)，然後又經由長達二十四小時崎嶇路途的折磨轉診到巴黎。因穿孔性潰瘍和內出血，史丁於8月9日送醫不治逝世於手術台上。

（黃慧貞◎譯）

查印·史丁，夏特大教堂(Chartres Cathedral)，1933年

第九章 俄國藝術家（The Russians）

革命前的俄國已然接受現代主義思想，因而產生了一群主要的蒐藏家，著名的有舒欽（Shchukin）以及摩洛索夫（Morosov）；並衍生出為數眾多的現代藝術家與眾多的實驗藝術風格。例如：原始主義、未來主義、人造絲主義、絕對主義、構成主義等等。

在本篇中，這一群藝術家以其於革命後是否留在俄國為區分，如大革命後不久即自我流放的：拉里歐諾夫（Mikhail Larionov）、恭察諾瓦（Goncharova）、葛寶（Naum Gabo）以及夏卡爾（Marc Chagall）等，他們都曾支持革命至於馬列維基（Kasimir Malevich）、達得林（Vladimir Tatlin）與其他藝術家則留在國內。馬列維基與達得林不再創作之因不只因1930年代史達林主義式微，更因為他們個人發展上不可抗拒的必然性。其他如留玻芙·波波瓦（Liubov Popova）英年早逝，又如艾耳·李斯茲基（El Lissitzky），還有亞力山大·羅德晨庫（Alexander Rodchenko）及瓦瓦拉·史帝藩諾瓦（Varvara Stepanova）夫妻檔，皆脫離繪畫創作而投入較具功利色彩的工作，如設計書本等。這類工作與結構主義在學理上有些相通之處，並可藉以強調學理的實用性與根據此一學理的創造具實用價值。

卡塞米耳 馬列維基 (Kasimir Malevich)

1878年馬列維基出生於基輔近郊。他的父親是一位製糖工廠的領班，母親則是波蘭農婦；雖然並非出身具文化教養的家庭，卡塞米耳卻很早便顯露其藝術家的天賦。尤以「月光」一圖更顯天份，這幅畫每展示於櫥窗總引來稱羨的目光。1895年他進入基輔美術學校，深受俄國象徵主義派的維克多·波里索夫－莫薩多夫（Victor Borisov-Mussatov）的影響。馬列維基年輕時便結婚了，1901年是他三次婚姻中的第一次。父親在1902年去世，他被迫進入鐵路局工作，以賺取前往莫斯科求學的學費。1905年他終於抵達莫斯科。

馬列維基到莫斯科時正好遇上十二月革命，他也捲入地下政治組織，散布非法文宣；他私底下在一位名為羅爾寶（Roerburg）的藝術家的工作室內作畫，這在當時是最前衛的工作室，也藉著羅爾寶的關係認識了拉里歐諾夫以及其他的莫斯科先進藝術家。在這段時間內馬列維基浸濡在法國當代藝術作品中，並與莫斯科兩大收藏家舒欽與摩洛索夫過從甚密。他首次獨立創作的不透明水彩畫係以農人為主題，靈感來自於拉里歐諾夫夫婦的指點，風格則脫胎於舒欽收藏的馬諦斯。

俄國畫家聯展中，馬列維基、拉里歐諾夫、恭察諾瓦屬中心人物；拉里歐諾夫於1912年組成「驢尾

右圖：新藝術學院團體於維特斯克車站，1920年，中間手持繪有黑方塊與黑環之圓盤者為馬列維基，攝影者不詳。

右右圖：卡塞米耳·馬列維基，列寧格勒，1925年

上圖：馬列維基為歌劇「戰勝太陽」所做的服裝設計，1913年
下圖：馬列維基所作，至上主義，第50號作品，1916年

巴」（The Donkey's Tail）畫展，一年後舉辦「目標畫展」（The Target）；馬列維基此時已完全認同俄國未來派藝術運動。1913年，他以此觀點為未來派歌劇「戰勝太陽」設計舞臺背景及演員服裝。至此，他開始邁向絕對主義——在他所設計的一幅舞台佈景，純白背景上只有一個黑色方塊，這種完全抽象的設計和過去

截然不同。

他早期的絕對主義作品到1915年12月於聖彼得堡所舉辦的一場畫展中才公諸於世。這些作品極度抽象，只由簡單的幾何元素構成，馬列維基賦予其神秘的意義。1919年他寫道：「現在這個時刻，人們的道路指向無垠宇宙。絕對主義則是人類的彩色旗語。」

馬列維基開始聚集大批追隨自己的信徒，他也開始與結構主義的創始人達得林公開競爭。1917年10月革命開始時，馬列維基就像其他許多前衛的俄國藝術家一樣，自動加入支持布爾什維克黨（Bolsheviks），他認為政治革命已達成美學上的邏輯連續性；他在許多有關革命的議題上顯得非常活躍，然而他的神秘精神並未受到馬克斯物質主義者的支持；1919年他與達得林的爭執使他在構成主義的團體中顯得格格不入。羅德晨庫回憶道：在1916年的事件中，馬列維基被形容成是個「有著壞脾氣且有著不老實眼神的虛偽者，他只喜歡自己，特別是存有一己偏見的論調。」

1918年夏卡爾邀請馬列維基到維特斯克（Vitebsk）藝術學校任教；他們很快便瞭解到馬列維基希望自己獨攬大權，藉著夏卡爾很少留在莫斯科的機會，馬列維基將影響力深植於同僚以及學生之上。當有一天夏卡爾回到學校時赫然發現學校的標語「自由學園」業已改成「絕對主義學園」，經過一番協商，夏卡爾放棄職位讓馬列維基全權掌管學校，馬列維基於是更將校名更改為「Unovis」（意為「新藝術學院」）。他的信徒們在袖子上縫上一塊方形的黑布，1920年革命三週年紀念日時，這些人在維特斯克的牆上塗上方塊、三角及圓形的圖案。但馬列維基並不為當地的地方政府所接受，1921年底他和他的門徒遭強制遷離。

之後他無法如願在莫斯科謀得職位，便到了一處位於列寧格勒的藝術文化博物館，這是世界上第一座現代藝術博物館。他在這裡一直待到1928年這座博物館瓦解為止。這段期間他保持與藝術家及外國公共團體的接觸。1924年他在威尼斯展出三幅絕對主義式的

畫作，1927年更被邀請至波蘭及柏林展覽他的作品。

他在柏林受到很好的待遇，並藉機拜訪包浩斯學院，但不巧遇上假期，只見到創辦人，所有的學生和員工都渡假去了，使他大失所望。然而馬列維基仍在旅途中遇見許多位現代藝術家，例如：阿爾普、史維特、李希特以及拉左‧莫霍依納基。莫霍依納基將馬列維基的部份原稿整理後由包浩斯學院出版。

1927年6月初他被緊急召回莫斯科，也許他的旅遊動機遭到政府當局的懷疑，結果他在匆忙之餘將一些原稿留在德國朋友處，也因如此我們現在得以藉著這些資料瞭解馬列維基的繪畫。

1928年他任職於列寧格勒祖波夫斯基（Zubovsky）藝術歷史機構，同年他在莫斯科的崔提亞科夫（Tretykov）藝廊舉辦一場回顧展，這是官方對他的最後一次眷顧。1930年，他受邀至德國作第二次的展覽，但卻遭到拘留，雖然很快便被釋放出來，但他的朋友為謹慎起見毀掉他許多的文件與原稿。被釋放後他持續寫作與繪畫，但由於懼怕無謂的麻煩，自此以後他的年表顯的相當混亂，基本上他最後幾年的作品呈現裝飾的表現方式，而多半是他家族成員的畫像。

馬列維基在1934年診斷出患了癌症，1935年病逝。他的棺木漆上他自己畫的黑色大方塊。

恭察諾瓦：芭蕾舞劇「金雞」中的簾幕，1914年

麥克黑爾‧拉里歐諾夫和娜塔里亞‧恭察諾瓦（Mikhail Larionov and Natalia Goncharova）

拉里歐諾夫和他一生的伙伴恭察諾瓦——首先將俄國的初期前衛藝術推向全世界的創始人，在俄國革命前他們召集了主要推動前衛運動的組織。他們在革命爆發前離境，爾後數年幾乎被遺忘殆盡，由於一場由英國藝術會議所舉辦的回顧展，他們的名聲終在離世前被人們憶起。

拉里歐諾夫是一位軍醫的兒子，1881年出生於特拉斯堡（Teraspol），雖然他在1891年便被送往莫斯科一所私人學校，但終其在俄國的歲月中，他一直持續探望在家鄉的老祖父，而他最好的作品也是在那兒完成的。1898年他很幸運地進入莫斯科繪畫、雕刻與建築學院，因為本來只有三十個名額，而他的入學考成績排在第三十三名，不過排在他前面的三位候補生因缺乏適當的學歷證明被拒入學，他因此而獲准入學。

恭察諾瓦也出生於1881年，她和拉里歐諾夫在同一年進入同一所學校，兩年間兩人成不可分的一體。她的家庭社會階層較拉里歐諾夫高些——她是沒落貴族的後代，而且是俄國偉大詩人普希金的姻親。其父是一名建築師。

拉里歐諾夫在畫自己的臉，1913年，攝影者不詳。

1902年，拉里歐諾夫在學時課業上有一些麻煩事，當時的學生每月應有一件作品或評論要繳交，然而他是個多產的畫家，多到本來供應學生一年的展示空間全被他的作品所佔滿，學校要求他拿掉一些，他不願意，結果被逐出門去了。後來幾年學校可憐他，允許他回來完成學業，然而在學校讓他畢業以前，他已為他們贏得聲譽。1906年學校將他的作品拿到於聖彼得堡，當時正舉辦的世界藝術展覽中展出，此舉使他們得以接觸到戴基爾夫的藝術圈子，戴基爾夫便是後來俄國芭蕾舞團的經理。戴基爾夫邀請他們赴法國巴黎秋季沙龍展出，拉里歐諾夫藉著這個機會來到巴黎隨後並轉往倫敦。

此時拉里歐諾夫已有屬於自己的繪畫風格了，他集合了象徵主義與印象主義的特質，與大衛·柏流克（David Burliuk）和其兄長福拉德米爾（Vladimir）結交之後，他放棄這種風格改畫屬於自己的原始主義作品。其實他的原始主義結合了許多流派，包括：兒童藝術、民俗意象，這起源於俄國時下流行的版畫

（lubok），並沿用他們的語言和文字，其意象及碑文字帶有色情甚至糞石學的色彩。

1908-09年畢業之後，拉里歐諾夫進入軍中服役，有時駐軍在克里姆林宮，有時又在莫斯科近郊紮營，他在此一時期畫了許多有關士兵的作品，退伍後他仍持續畫並且展出，就像以前一樣多產。他與恭察諾瓦加入於1910年3月創辦的青年會組織，這個組織不僅辦展覽，它也提供公共論壇。舞蹈指導家麥克黑耳·福勘（Mikhail Fokine）在一齣芭蕾舞劇「金雞」中與恭察諾瓦合作，以下描述這群藝術家的理念對他內心深處的鼓舞之情，他說：

> 我聽說過她和她的工作伙伴拉里歐諾夫，是「莫斯科未來主義協會」組織的一員，這些人把顏料塗在臉上、發表激烈的言詞，說這是「新藝術」、是「未來主義」，行動到最激烈處竟以裝滿水的水壺擲向聽眾……
>
> 經過這些駭人聽聞的事件之後，我發現他們是一群極具魅力的人，他們是最謙和也是最嚴肅、最認真的藝術家；我回想起當拉里歐諾夫在解說日本藝術之美時，那時我心中的感動……
>
> 接著恭察諾瓦討論未來創作方向的細節。

1911-13年間是他們在俄國境內合作的高峰期；1911年拉里歐諾夫完成他的首件人造絲作品集，之後幾年接著完成抽象人造絲主義畫作，1912年他們受邀至慕尼黑及倫敦展出，同年他們自已也舉辦了一場名為「驢尾巴」的畫展，用以展現歐洲藝術的旁枝理念。1913年拉里歐諾夫出版了《人造絲宣言》，書中混和了未來主義與俄國國家主義的理念，他寫道：

> 我們宣稱現今的特質是褲子、是夾克、是鞋子、是鐵軌、是巴士、是飛機、是鐵路、是宏偉壯麗的船隻……多迷人啊……在世界歷史上是無與倫比的新紀元…………
>
> 向美麗的東方致敬！我們與當代的東方藝術家

恭察諾瓦，查爾斯・金貝爾（Charles Gimpel）攝

拉里歐諾夫，達特林的肖像，1911 年

次頁上：達特林和同學們構築「第三國際紀念碑」，佩卓科拉德，1920 年。攝影者不詳
次頁下：達特林，巴黎，1913 年 3 月或 4 月。攝影者不詳

結合，共同創作…………

向國家主義致敬！我們與在家作畫者攜手並進…………

我們不同於西方，俗化我們的東方模式並且說我們是不具價值的，我們要求在技術上征服他們；我們對抗藝術性團體，因為是他們造成藝術的低迷景象，我們並不要求社會大眾的關注，也要求他們別想要我們注意他們的眼光。

恭察諾瓦1914年與福勘合作的舞劇將他倆帶出俄國芭蕾舞界的溫室中，他們遠赴巴黎工作在葛維隆畫廊舉辦畫展，阿波里奈並為他們的畫冊作序，後來由於戰爭爆發迫使他們返回俄國。拉里歐諾夫被徵召入伍，後來受傷、住院並於1915年因無作戰能力退伍；他倆隨即離開俄國，重新加入戴基爾夫。在當時他們並不知道這象徵著他們與祖國最後一次的決裂。

他們持續與福勘的芭蕾舞團合作直到他離世。實際上他們已成為經理人非正式的家人與顧問了。拉里歐諾夫富於機智的諷刺畫多見俄籍流亡海外的逍遙派人士。恭察諾瓦著手於一項從未嘗試過的舞劇，馬辛（Massine）首次擔任舞蹈指揮，而拉里歐諾夫則連舞蹈的基礎都沒有，卻參與舞蹈動作的設計；恭察諾瓦也為史特拉汶斯基的舞劇設計服裝，並以戰後的演奏大師波羅尼斯雷瓦‧尼金司卡（Bronislava Nijinska）為舞蹈指揮。但兩組設計由於過份精詳而遭拒絕，而且最後的綵排時舞者身上所穿的衣物僅用以最少的裝飾。

拉里歐諾夫為普羅高菲夫與史特拉汶斯基的舞劇做設計時便採納了許多贊助人的意見。戴基爾夫評論他們倆的忠誠度是，拉里歐諾夫像是一位很有用的雜工，但不久他便發現其實有許多更新更具流行性方面的才藝適合他。

自1920年代中期起，拉里歐諾夫和恭察諾瓦的名聲便逐漸黯淡下來，當他們的回顧展於倫敦舉行後不久，恭察諾瓦便在1962年溘然長逝，而拉里歐諾夫也在兩年後辭世。

福拉德米爾‧達得林（Vladimir Tatlin）

　　結構主義的先驅——福拉德米爾‧達得林，一位與馬列維基同為俄國前衛藝術家中的重量級人物。不幸的是，記載他的文獻較之馬列維基實在少之又少，因為西方並沒有大量留存他的作品，相反的，在阿姆斯特丹的司特德利克博物館收集有關馬列維基的作品。

　　達得林出生於1885年，是一位鐵路工程師的兒子，他的母親，是一位詩人；但在他兩歲時便過世了。當時他的父親很快地續弦，但這個小男孩很討厭他的繼母，也不喜歡父親，因為父親是一位非常嚴厲而且嚴肅的人。達得林有著一段不愉快的童年生活，而青少年時期的遭遇使他成為一個多疑且不信任他人的個性；他最親近的後輩羅德晨庫這麼說：

> 我向他學習所有的事情，包括專業方面的對物體、對材料、對食物甚至對生活本身的態度，而這些對我一生影響至極。達得林懷疑所有的人，他覺得每個人都希望他倒楣，每個人都背叛他。他認為他的敵人像馬列維基等，隨時派人埋伏在他身旁用以刺探他的創作計畫；他漸漸地對我透露這些想法，以一種相當緩慢的方式，因為他對人總是保持相當高的警戒心。

　　達得林十八歲的時候跑到海上去生活，因為當時正好有一艘前往埃及的船。即使在一次大戰爆發之後，他仍輾轉在海上旅行並到達東方的地中海。1904年，他父親去世時他仍是潘薩（Penza）藝術學院的學生。1909年，由於拉里歐諾夫的推薦，他進入莫斯科美術、雕刻、建築學校；在他就讀的那一段時間，學校是由老一輩的俄國藝術大師所主持的，如康士坦丁‧柯羅文（Konstantin Korovin）以及瓦倫汀‧佘羅夫（Valentin Serov）。

　　在這同時他得打點自己的生計，除了當過船員以外，他還做過各式各樣不尋常的工作，譬如他曾在馬

達得林，水手，1911 年

戲團表演摔角，但因為完全外行以致受傷慘重，結果左耳因而失聰。無論如何幸好他與拉里歐諾夫及恭察諾瓦一直保持密切聯繫，直到1913年因口角而斷了關係。達得林其實有許多機會可在俄國前衛派的畫展中展出作品，最重要的一次是參加1912年的「驢尾巴」展覽；在當時所展示的作品呈現出他對聖畫像與俄國插畫的興趣，也許一開始是恭察諾瓦燃起他對這方面的興趣的，因她曾接觸過許多這類的私人收藏品。然而對這類藝術的興趣達得林卻持續了一輩子。恭察諾瓦憶起這一時期的達得林，說他又高又瘦，看起來像條魚：「有著長長的上唇，上揚的鼻端及突出的雙眼。」

如同絕大多數與他同時代的俄國人一樣，達得林迫不及待地想知道國外的消息，更想親身體驗新的歐洲藝術。1913年，他的機會來了，當他與一個樂團參加俄國土風舞藝術展而旅行到柏林時，他在團內假裝盲人並演奏手風琴，無意中吸引了凱撒魏亨二世（Kaiser Wilhelm II）的注意，並賞給他一只金錶，達得林高興得立刻將金錶變賣，買了前往巴黎的船票，他直接到畢卡索的畫室報到，這是他朝思暮想的地方，

直到他口袋裏的錢所賸無幾。在一個月內他盡最大的力量將所有東西學完，畢卡索很欣賞這位俄國青年的風琴演奏，但拒絕他繼續留在畫室內擔任雜役，達得林於是被迫返回祖國。

當時畢卡索正在製作的浮雕留給他極深刻的印象，返回俄國後他開始試圖以類似的方式尋找自己的方向。儘管只是藉著簡單的敘述、粗劣的照片，但可看出這一路得來的經驗關係著達得林下一批最重要的創作，而現代藝術的重建即肇基於此。1916年達得林以「計數角落浮雕」為他的新藝術宣言——真實空間內的真實物質——作見證時，其構形表現業已達到頂峰，他相信任何物質都可產生它本身的特有形式。

1916年達得林在莫斯科的一處空屋為他自己和志同道合者辦了一個畫展，由於這次展覽使他和馬列維基起了衝突，也導致日後長期的敵對狀態。達得林非常猜忌馬列維基，甚至說他無法和馬列維基住在同一個城市中，儘管如此，他仍對馬列維基的作品保持相當的注意。1935年他甚至出現在馬列維基的喪禮上。

就像許多當代的前衛藝術家一樣，達得林全心擁護布爾什維克黨的革命運動。1918年他被任命為莫斯科人民繪畫藝術教育部委員長（簡稱IZO），IZO指派他設計一座象徵第三世界的紀念碑，並計畫安置在莫斯科市中心。達得林於是結合了玻璃與鐵，以四組熱玻璃，有圓柱體、半圓體、金字塔狀的四面錐體及立方體，這些立體狀的熱玻璃將分別繞著各自的軸心以不同的速率旋轉，有的週期一年，有的一個月，也有的一天。其他部分則裝飾著電報、電話和收音機以及一個巨大的露天螢幕。這項設計工作一直進行到1920年他轉到佩卓科拉德（Petrograde）為止，但建造的工程實際上未曾展開，因為以當時的技術根本無法完成這件創作。1921年達得林赴佩卓科拉德擔任藝術學院雕刻系主任。一如羅德晨庫，他對特殊的設計愈來愈有興趣，因為他認為一般的繪畫和雕刻已無新意。1925年他被送到基輔藝術機構經營「劇院與影片」部門，

1927年他返回莫斯科主持國家藝術技術工作室的「木料與金屬工廠」組，這個機構後來改成高級技術研究院。達得林接著掌理製陶組，這個組後來在1931-32年時成為矽土研究所。無論他被指派什麼職務，他仍持續以慣有的態度教學，內戰時期的門生回憶道：「他的態度相當專注而且嚴密，但器量仍舊非常狹小。」

1930年代達得林得到一處位於莫斯科近郊的實驗室，在此他展開了他的新計畫——由人力推動的滑翔機——Letatlin，這個名字結合了俄文中的動詞「飛」和他自己的名字。這個構想來自於他對昆蟲的研究。他將某些品種的蟲子養在盒子裡，等牠們成蟲後再放出來，用來觀察牠們如何飛行以及對氣流，也就是對風的反應。他說：「我的機器建立在生命的原理上、有機的形態上。透過對這些形態的觀察，我得到一個結論，那就是大部分的美學形式都是精簡的，而研究材料本身的組成與構造本身就是藝術。」

然而就像他早期所設計的紀念碑一樣，直到第三次國際大展時，這件作品仍未完成，而Letatlin也從未能飛離地面。

無視於史達林主義業已式微，1933年在莫斯科的裝飾藝術博物館（現在的普希金博物館），舉辦了一場達得林作品回顧展。在這些展出的物品當中，有滑行機的模型和設計手稿。1933-52年間他的工作主要以劇院的設計為主，這個比他的二十件作品來得實際多了，像同一時期的羅德晨庫，他重拾畫筆，大部分畫的是毫無裝飾的畫。他將得自於聖畫像的靈感，利用各式各樣的實驗性技術來完成，這些後期的作品多半畫在木質材料上。達得林歿於1953年。

夏卡爾，酒杯內的雙肖像，1917年

馬可・夏卡爾（Marc Chagall）

雖然他曾以詩集的方式敘述自己的童年與青年時期，並將這個自傳題為《我的一生》，但夏卡爾的生平細節，尤其是他的早年生涯，通常是模糊不清的。這種含糊不精確的敘述，一點都不讓人意外，因為他的藝術也是這樣，他是無法被歸類的幻想大師，他並不屬於任何學派。

1887年，夏卡爾出生於維特斯克一個貧窮的猶太家庭（這是俄國境內允許猶太人居住的一處殖民地中的一個擾攘小鎮）。在八個孩子當中他排行老大。夏卡爾

的父親是一名苦力，而母親則自己經營一家小雜貨店。他常去探望住在城外販肉的外祖父。起初他就讀於當地的猶太教會學校，十三歲時進入俄國鄉鎮學校；在學校裡他第一次看到什麼叫做畫畫——他見到同學將雜誌上的圖案描繪下來，他於是將同學描來的圖借來再描一次，這幅圖結果被掛在家裡，其實按照猶太人的信仰是不准製作圖像的。

當他十七歲時，央求父母親讓他向一位住在當地的二流猶太學院派畫家傑胡德潘(Jehud Pen)學畫。夏卡爾跟他學了幾個月，並兼了份修照片的工作，同時他無視於獲得居留許可將會很困難的事實，他毅然決定赴聖彼得堡學畫。起初蠻幸運的，因為他找到一位猶太裔的貴族願意贊助他四到五個月的生活費，但四、五個月之後生活津貼即終止給付，於是他和別人分租一房，有時甚至連床都分著睡。為了解決民生問題，他找了份馬夫的工作，也兼畫標示圖。

夏卡爾並不一直待在聖彼得堡，他時常回家與家人團聚。約在1908或1909年間，由於回鄉探親，他遇見了貝拉‧羅森菲德(Bella Rosenfeld)，雖然同是猶太人，貝拉的家庭背景比夏卡爾好很多，然而貝拉終究成為他的妻子。同時，他也在聖彼得堡尋找適合他的老師。他曾向雷恩‧貝克司特(Léon Bakst)學習，當時雷恩的設計在巴黎第一季芭蕾舞劇公演時甚獲好評，使得夏卡爾想跟隨他的腳步前往巴黎發展。

有位雜誌主編——馬克斯曼‧維那瓦(Maxim Vinaver)——一位俄國國會議員，他幫助夏卡爾得以成行；他買了夏卡爾兩幅畫用以資助夏卡爾旅費，並答應每月供應四十盧布當作生活費。夏卡爾很快地定居法國並在蜂窩成立工作室，在這裡他與許多通各國語言的藝術家在一起。他在1912年的獨立畫廊舉辦一場展覽，同年於秋季畫廊亦有一場。候貝爾‧德洛內是他在秋季畫廊展出時的贊助者之一，此時他已與當代的幾位知名前衛派藝術家相當熟稔了。1913年3月阿波里奈介紹夏卡爾認識了何華斯‧沃爾登(Herwarth Walden)——《前鋒雜誌》的主編，他邀請夏卡爾參加來年9月舉辦的第一屆德國秋季畫廊的展出。夏卡爾的聲望持續上升，1914年沃爾登讓他在前鋒畫廊舉辦一場個展，這是個相當耀眼的成就。參加過在柏林的開幕式之後，他決定至俄國訪問三個月。當他抵達俄國時遇上戰生爆發，而他發現自己亦陷入泥淖。

早期當他在家鄉時，他不斷地追求貝拉，並花了不少時間克服貝拉家中的反對意見，然而最後他成功了，並於1915年7月結婚。但他後來做了一件不智之舉，他申請返回法國，結果引起俄國當局的注意，因而被徵召入伍，還好藉著家族的影響力，他被分派到貝拉兄長的手下當差。

接著而來的革命，夏卡爾靠向布爾什維克黨，而他不但是前衛派藝術家圈內的名人，且私底下也與新政府的文化部長安那托利‧盧納查斯基(Anatoly Lunacharsky)認識，因為這位部長曾在巴黎參觀過他的畫展。1918年9月他被任命為維特斯克地區的藝術主任委員，設立一所新的藝術學校是他的工作之一。當他邀請馬列維基到新學校任教時，馬列維基和他的同夥立即動搖他在學校的職權，有一次當他赴莫斯科為學校尋求贊助時，馬列維基等人便藉機控制了學校，並將學校改名為「絕對主義學園」。夏卡爾花費了許多心力好不容易恢復自己的職權，但後來他在1920年離開學校前往莫斯科，雖然在莫斯科的生活環境比較差，但心理壓力減輕許多。後來他又被委派為卡摩尼(Kamerny)猶太人劇院繪製一系列巨幅圖案，同時他遷往位於莫斯科邊陲的小鎮，並在那兒的殖民地教導一些無家可歸的孩子們畫畫。這時他對革命的理想感到幻滅，也許更令他失望的是俄國構成主義者的專制態度。1922年他終於獲准出境，他經由里�‧尼安(Lithuanian)邊境的高那斯(Kaunas)離開俄國。來到柏林隨即發現荷華司利用他身困俄國不得離境的情況下，私自展出他的作品，而且賣出不少件，他怒而控告沃爾登。

馬克與貝拉夏卡爾，1933 年，巴黎，安德烈，克爾特茲攝

1923年，一位名叫安伯羅西‧瓦拉德（Ambroise Vollard）的書商與夏卡爾洽談一系列書籍的插畫事宜，此事為夏卡爾重返法國之行鋪路。1924年他回到法國，瓦拉德請他自己選擇一幅插畫，這位畫家選了高高（Gogol）的「死去的靈魂」；他也翻畫舊圖，這份工作激起一個想法，他想把他在戰爭中失去的作品重建起來。夏卡爾的主題為——重拾在維特斯克的年輕歲月與讚美他對貝拉的愛。他將自己和俄國的關係連根拔起，並依這些主題開始再製他的作品；同時他也拒絕超現實主義團體的邀請。

1930年瓦拉德請他畫聖經，為此他在1931年來到巴勒斯坦——夏卡爾現身於新泰爾阿維夫（Tel-Aviv）美術館的奠基典禮上。這趟旅程使他對自己身為猶太人的身份有了新的認識。1935年他受邀至維那（Vilna）參加一猶太機構的開幕典禮，他接受這個邀請的原因是，這個地方是蘇／波邊界的安全地帶，這對回到殖民地境內具有相當的意義。他訪問波蘭期間看到了波蘭首都華沙猶太人居住地，並且親身感受到當地反猶太的浪潮。這些印象可在他1937年的名作「白色十字架」中隱約見到。

1937年夏卡爾正式入籍法國，但這項好處並未維持多久，因為1940年維琪（Vichy）政府上台高張反猶太政策，他的新國籍即被剝奪。他在法國渡過一段為期不短的危險日子，為的是1941年得以與妻子和女兒前往美國。但在投宿的旅館內被警察逮捕，經過緊急救援會長兼美國領事——法理安‧福雷（Varian Frey）緊急調停才得以釋放。5月初他們越過邊界來到西班牙。

他們於1941年6月23日抵達紐約，並到1948年為止一直居住在美國。夏卡爾被譽為藝術家，但這段時間對他個人來說有著一段無法磨滅的創傷，1944年貝拉因受病毒感染而驟然病逝，之後的夏卡爾，感到極端地孤獨，他從未學習英語，語言的隔閡使他更顯得孤立。在他的妻子過世之後他很快地結識了一位住在紐約的英國女士，這位英國女士說的一口流利的法語，

後來他們生了一個兒子。1946年5月，兒子降生時，他返回闊別已久的法國，同年在紐約的現代藝術博物館，他辦了場大型回顧展；隨後1947年也在法國巴黎國家現代藝廊辦場了較小型的回顧展。他的聲望竄升起來，並被列為現代運動的大師。另有三場展覽分別是在：芝加哥，1946-47年；阿姆斯特丹，司特德里克博物館，1946年；倫敦‧泰特藝廊，1948年。

當時他下定決心回到法國，1948年定居於蔚藍海岸（Cote d'Azur）。1952年，夏卡爾六十五歲，他的英倫情婦另結新歡離他而去，同年他和女兒伊達（Ida）的朋友——瓦倫提娜‧波羅德斯基（Valentina Brodsky）結婚。瓦倫提娜成為他晚年不可或缺的幫手。

戰後這段期間他從事新素材的創作，尤其是染色玻璃這一項。1972年他在尼斯展出的作品就像在凡司（Vence）的馬諦斯禮拜堂的個人紀念碑一樣。他終其一生不斷地創作，1985年初當他在倫敦皇家學院的最後一場展覽閉幕，正準備轉往美國費城藝術博物館時，夏卡爾驟然離世。高齡九十八。夏卡爾是第一代現代藝術家中的最後代表人物。

波波瓦為梅耶霍得「寬宏大量」
一劇所做的舞台設計，1922年

留玻芙・波波瓦（Liubov Popova）

　　留玻芙・波波瓦是眾多耀眼的俄國女藝術家之一，這些頗具天賦的藝術家多與革命相結合。她在1889年出生於莫斯科近郊，她的家庭富裕，父親從事針織品的買賣。然而他的母親出身於農奴。1902年搬至克里米亞（Crimea），但在1907年又搬回莫斯科。1907年她在俄國印象派畫家史坦尼斯拉斯・祖科夫斯基（Stanislas Zhukovsky）的畫室正式學習畫。1909年她旅行至基輔，見識了象徵主義派的麥克海爾・福祿貝爾（Mikhail Vrubel）在聖錫羅教堂（St.Cyril）的作品，這給了她巨大的衝擊。接下來幾年她在俄國與義大利間旅行，在義大利她非常仰慕早期文藝復興時代的畫家，尤其是喬托；在俄國他拜訪諾夫高諾德（Novgorod）、普斯高夫（Pskov）、洛斯托夫（Rostov）和蘇茲達（Suzdal）等古城。對於俄國中世紀的教堂建築與藝術有著深刻的印象。

　　1912年波波瓦透過莫斯科舒欽的收藏展，這是一項公開的長期展覽，藉著欣賞這些收藏品，她接觸到法國立體派藝術家的作品。1912-13年間的秋冬兩季她在巴黎停留數個月，拜訪當地的俄國藝術家，其中有雕刻家查得金（Zadkine）和阿爾基邊科（Archipenko）；還有學習法國立體派藝術的畫家尚・柏金傑與羅伯特・李・佛空涅（Robert Le Fauconnier）。返回俄國後曾在達得林的畫室工作，而她在俄國實現實驗性藝術的計畫也完成了。1914年元月她參加了「鑽石團體的傑克」所舉辦的畫展，她的處女展和馬列維基、巴洛奎、畢卡索、烏拉曼與德安等人在同一舞台演出。

　　1914年3月她和薇拉・慕希娜（Vera Mukhina），即後來知名的社會寫實主義雕刻家，一同返回巴黎。這兩位女士在春夏兩季漫遊義大利各地，但第一次世界大戰爆發後被迫返回俄國。她繼續在達得林的畫室工作，那時她已變成左派藝術家之間的召集人。此時她所完成的作品呈現出立體派與義大利未來派的綜合形式。1915年3月她加入第五號電車（Tramway V）——在聖彼得堡舉行的一場畫展，這個畫展宣稱它是「首屆

波波瓦，1920年，羅德晨庫攝

貌。1921-22年間，她完成最後的一系列畫作——空間與武力之構成，1921年11月她和二十五位藝術家聯名表一份印克胡克聲明，拒絕爲功利主義者而畫。

她繼續在劇院工作，並與偉大的導演維司爾夫得‧梅耶霍得（Vselvod Meyerhold）合作，波波瓦爲大導演所做的構成主義設計在1922年4月上演的弗納得‧克勞摩林克（Fernand Commelynek）的劇本——「寬宏大量」劇中獲得卓越的成就。1922年，儘管她已放棄繪畫，由李斯茲基在柏林鑽石藝廊所舉辦的「首屆俄國藝術展」仍展出數件她的作品。

1923-24年間，她在莫斯科的國家第一印織廠工作，與她的藝術伙伴史帝潘諾瓦一同製作並設計衣料，她說看著這些可以被實際穿在身上的東西，讓她感到比作畫還滿足。她也設計海報、書籍封面與陶器，以跟上「製作主義」新思潮。

1924年5月，她的兒子染上了猩紅熱死亡，波波瓦亦受到感染，於同年5月25日病歿。

艾耳‧李斯茲基（El Lissitzky）

艾耳（拉薩爾 馬可維治）李斯茲基，1890年出生於斯莫連斯克（Smolensk）附近的一個猶太人家庭。在他出生後不久，如當時許多在俄國的猶太人一樣，他的父親也想移民美國，但是當父親將送走母親之際，母親卻聽從牧師的勸告而拒絕出國。移民計畫於是打消，而父親也被迫返國。李斯茲基生長在幾乎都是猶太人的城市維特斯克。後來他進入斯莫連斯克二級學校就讀。在當時他已顯露出其藝術家的天分了，畢業後他參加聖彼得堡藝術學院的入學考試，但因他是猶太人而遭拒絕。他的家人於是籌錢將他送往國外。1909年他離開俄國就讀於達姆斯塔特（Darmstadt）的科技大學。他所讀的不是藝術而是建築，他靠著幫其他不具天分的同學繪製建築與技術圖來賺取外快。

達姆斯塔特雖然只是一個小城市，但那時已成爲裝飾藝術的革新新中心了。它有著特別的新潮傾向—

未來主義畫展」。她成爲圍繞在馬列維基身旁的「未來—立體派」團體的一員。當她參觀過撒馬耳干（Samarkand），受回教建築與裝飾的影響，1916年她的作品呈現完全無物（non-object）的表現。

當俄國發生革命，一如許多俄國前衛藝術家，她隨即投入她所擁護的那一方，並積極參與各種公共建設的繪畫與宣傳海報的設計。1918年她加入「國家自由藝術工作室」——莫斯科一所革命後成立之藝術學院。同年3月他嫁給一位專攻俄國古代建築的藝術家——波里斯‧凡‧艾丁（Boris Von Eding）。11月時她產下一子，然而在1919年夏天他們一同前往羅斯托夫（Rostov）旅行時，她的丈夫卻不幸染上斑疹傷寒而去世；波波瓦本人也身染重病，但幸而康復。接下來的一年她只是不停的畫。

1920年她開始在劇院工作，因而成爲印克胡克（Inkhuk）藝術文化院的一員。藝術文化院係由康丁斯基所領導創立的，但康丁斯基由於不滿俄國的環境，於1920年辭去職務返回德國。波波瓦繼而成爲一位活躍份子，她參與討論構成主義的一致性理論模式。自由藝術工作室此時也改組爲國家藝術與技術高級學院，它的新目的是訓練工業化產品的藝術家，而波波瓦主管用色部門。她此一時期的作品呈現出精確而抽象面

—Jugendstil——即德文中所指的新潮藝術；李斯茲基在這一點上得到很好的地利之便。1911年他前往巴黎，回程時他拜訪了一位比利時籍的建築師亨利‧梵‧德‧威爾得（Henri van de Velde），這位建築師因曾為俄國的前衛派大收藏家舒欽做過室內設計而知名於俄國。1912年李斯茲基至義大利，他對卡維那的拜占廷的馬賽克有著深刻的印象。

第一次世界大戰爆發時，他人仍在達姆斯塔特，當時他火速趕回家鄉，但因戰爭卻不得不迂迴繞路。李嘉（Riga）科技大學因戰爭的關係撤至莫斯科，而最後他拿到這所學校的工程與建築學位。1916年他到莫斯科建築師事務所上班，他的工作是協助重新設計普希金博物館的古埃及部門的展示型態。

李斯茲基仍懷抱著對藝術的雄心壯志，但在戰爭期間，他發現當一個插畫家或設計一系列新式的猶太圖畫書要來得容易多了。他所做的插畫深受《盧布克》這本雜誌的影響，《盧布克》是一份傳統刊物，它吸引了許多當代的前為藝術家。李斯茲基接觸《盧布克》（Lubok）的時間稍嫌晚了些，在那時這份刊物早已對其他藝術家如馬列維基、恭察諾瓦等造成影響。

就像當時大多數的年輕俄國藝術家一樣，李斯茲基熱衷地投入十月革命；1918年他為蘇維埃社會黨中央議會設計了第一面旗幟，這面旗在五月日，被嚴肅地立在紅場之上。1919年夏卡爾正在維特斯克主持藝術學校，他邀請李斯茲基回到故鄉講授建築與應用藝術。當時馬列維基是同事之一，馬列維基長他十歲，也比起一般藝術家來得老成許多，雖然李斯茲基並不怎麼贊同馬列維基的藝術，但馬列維基具抽象本質的試驗引導他朝向一個新的風格，特別是他的一項發明：Prouns，他說這是「繪畫與建築間內部的改變」，他將自己的新感覺以抽象的形式做成許多宣傳海報，最有名的一幅是：「用楔子打擊反革命」。

維特斯克藝術學校的主權很快地因內訌而成為祭品，馬列維基趁夏卡爾離開俄國時安排一次出人意料

的行動，他也因此引起當局的不滿，他和他的同志終被驅逐。李斯茲基比較幸運，他在莫斯科謀得一職，擔任國家藝術與技術工作室的建築組主管。他和達得林還有羅德晨庫一樣，分別為這所學院的各部主管（雖然達得林到1927年才赴任）。李斯茲基現在對「製作主義藝術」很感興趣，這是一主為特殊目的而為的應用藝術，而非為藝術而藝術。他們形成一個新構成主義的核心，並左右蘇聯藝壇一段時日。

李斯茲基因為曾在德國待過，因此理所當然地成為德俄之間的藝術大使。1921年他被派往柏林籌辦新俄國藝術展，並與當地的前衛派藝術家接觸。最有利的一次訪談是與達達派的藝術家格羅斯的會晤。當俄國藝術展轉至阿姆斯特丹時他亦隨同前往，並和當地的前衛派藝術群「風格」接觸，這個團體和構成主義者有許多相似之處。另一個很重要的交情是和住在德國漢諾瓦區的達達派畫家史維特的交往。透過史維

李斯茲基於維特斯克
的畫室，1919年

李斯茲基，用楔子打擊反革命，1919年

特，李斯茲基吸引凱思特納社的贊助，這個團體在不看好的環境下，提倡激進的新藝術。另一樁特殊的友誼便是——戀愛，他愛上了一位寡婦蘇菲·古佩兒（Sophie Küppers），她的丈夫因感染戰後西班牙流行性感冒病毒而死。

　　凱思特納社提供一處工作室給李斯茲基，但他卻病了，因為染上肺炎必須到瑞士做治療。而他終身將為疾病所苦。1925年返回莫斯科，但直到1926年才拿到護照再赴德國，隔年他帶著蘇菲回到俄國結婚。雖然潮流已開始出現反構成主義之前衛派藝術，但李斯茲基仍被指派設計展覽，尤其是赴德國的展覽。因為他這方面的工作能力相當受肯定，使得他出國的次數相當頻繁，這種情形一直持續到德國納粹上台為止。這段時間他的名聲僅止於是個排版印刷者與新奇展覽空間的設計者而已。

　　1930年起他的健康情形逐年惡化，他必須一次比一次花更多的時間在各個療養院作治療。而他仍然受雇從事各種展覽及書籍還有相簿的設計工作。他維持著一種支持蘇維埃式生活的熱誠，他的遺孀最後憶道，在那段時間裡，他並沒有遭受到政治方面的放逐。1941年12月底，德軍入侵俄國數個月後，他因肺結核而過世。

亞力山大·羅德晨庫與瓦瓦拉·史帝潘諾瓦（Alexander Rodchenko and Varvara Stepanova）

　　羅德晨庫與他的妻子瓦瓦拉是俄國前衛藝術史上少見的夫妻檔。1891年11月羅德晨庫出生於聖彼得堡。他的父親在一座劇院中負責製作小道具，而母親是一位洗衣婦，雙親俱是低下階層的人。1910-13年間

上圖：瓦瓦拉·史帝潘諾瓦為 Zigza ar 所設計，1918年

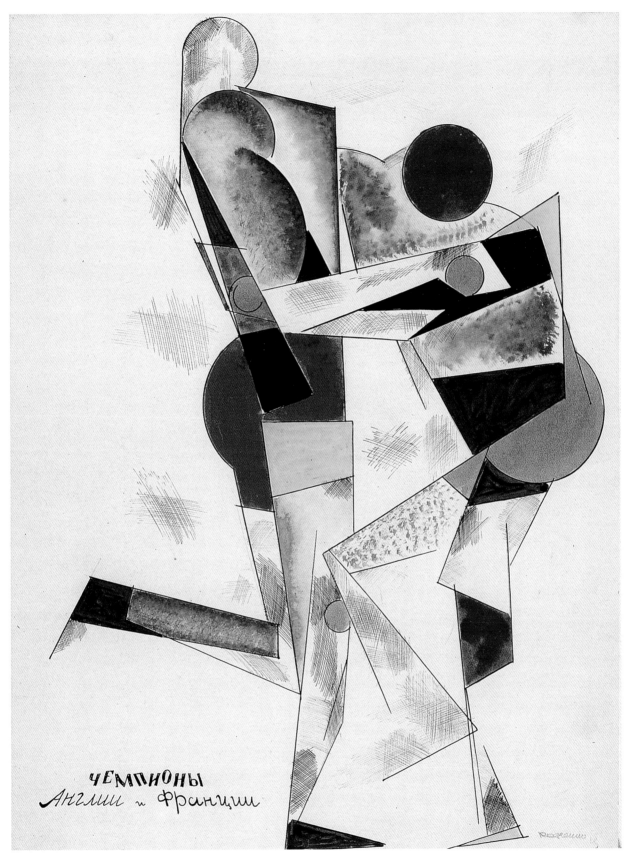

羅德晨庫，法國與英國，1920 年

瓦瓦拉·史帝潘諾瓦，1928年，羅德晨庫攝

他就讀於卡桑（Kazan）藝術學校。他在這裡遇見瓦瓦拉，一個小公務員的女兒。瓦瓦拉於1894年出生在立陶宛的高那司。史帝潘諾瓦曾為了得到在卡桑的居留權而嫁給一位名叫費得羅夫（Fedorov）的建築師（他後來於一次大戰中戰死沙場）。

1914年2月，詩人福拉德米爾·梅亞科夫斯基（Vladimir Mayakovsky）和兩位詩人畫家大衛·柏流克以及瓦司力·堪萌斯基（Vasily Kamensky）為卡桑帶來未來主義的成就。由於首次與新前衛藝術家接觸，羅德晨庫形容說「這是我此生中最重要的一次會晤。」

史帝潘諾瓦並未完成她的學業，便離開卡桑前往莫斯科。她與幾位推動前衛藝術的藝術家接觸，其中有波波瓦和達得林。為了生活，她在一個工廠內擔任記帳員，同時也學習打字。這段期間她和羅德晨庫兩

人一直以書信聯絡，直到羅德晨庫來到莫斯科。羅德晨庫因為缺乏足夠的資格證明，因此也沒有拿到學位，他轉到另一所藝術學校就讀，但他發現自己的學習方法與學校內的課程安排格格不入。此時他遇見了達得林，達得林很快地便邀請他參加1916年即將在莫斯科舉辦的一場聯展。羅德晨庫因為沒有錢，所以他幫忙掛畫和看守會場。當時馬列維基也是參展者之一，達得林和馬列維基衝突期間，他站在達得林這邊，結果以退出展覽作為對馬列維基的抗議。

隔年沙皇政權瓦解，科倫斯基（Kerensky）政府成立，在莫斯科和佩卓科拉德也成立了畫家聯盟。史帝潘諾瓦和羅德晨庫很快地加入最前衛的左派藝術聯盟，這個團體主要是未來派走向的。羅德晨庫成為這個聯盟的莫斯科分會秘書。同時他們為虛無主義和無政府主義所吸引，但當十月革命開始時他們靠向布爾什維克黨；羅德晨庫擔任文化藝術博物館的最高指揮，這是世上第一座現代藝術博物館。諷刺的是這個職位是由他最討厭的馬列維基幫他爭取而來的。他在任內做了一系列「黑上加黑」的作品，用以非難當時馬列維基所做的「白上加白」。史帝潘諾瓦則繼續革命前早已進行的「看得見的詩」。她說：「藉著將單調印刷的信紙翻轉成上下顛倒，並且融入圖畫式的圖樣，我想，我正在進行一種全新的創作方式」。

1918年羅德晨庫和歐嘉·羅察諾瓦（Olga Rozanova）同為莫斯科工業藝術學院的領導，而後者幾乎在接任之後就去世了。羅德晨庫此時也做一些相片集錦，類似德國達達派藝術家做的一樣。1919年他的作品變得愈來愈像是構成主義者，主張具體實物的重要性-如物質、光線與顏色的自然現象，這個想法相對於神秘主義與象徵主義。

在同時，史帝潘諾瓦放棄對物體的描繪，轉而做了一系列新的作品，呈現出形式化的圖形。1920年10月在莫斯科舉辦的第十九屆國家展覽中，史帝潘諾瓦的新作獲得全面性的成功。羅德晨庫和史帝潘諾瓦是

羅德晨庫，先鋒喇叭手，1930 年

這次展覽的主宰，另外還有夏卡爾，他那時仍在莫斯科，但他的性格與前述兩者迥異。史帝潘諾瓦在她的日記中寫道：「我有著不受拘束、不平衡的天性，而安提（指羅德晨庫）則是冷淡平靜的，恰格懷疑安提怎可能畫完所有的東西。」

1920年羅德晨庫負責國家藝術與技術高級學院的金屬組，待了十個年頭。他和梅亞科夫斯基一直保持密切的合作，直到1930年這位詩人自殺為止。羅德晨庫現在所提倡的不只是構成主義，還有所謂的「製作主義」——以工業製造的方法生產藝術品。羅德晨庫在一次他自己的作品展中做了以下的說明：

> 未來的藝術將不會是家庭式的舒適裝飾，它會是四十八層的摩天大樓、橋樑、飛機廠甚至潛水艇都將以藝術的型態呈現。

史帝潘諾瓦在1922年3月的日記中寫道：「倡導構成主義卻屬不易，但若是要捨棄藝術而只從事生產則更難。」進退維谷之際，她以投入劇院設計來逃離這種窘境，她追隨波波瓦的腳步，建立一部精巧的舞台機器，這令人想起同一時期的羅德晨庫所作的構成主義品。她繼波波瓦之後在紡織廠工作，並設計服飾。她從事更久的一件工作是，專攻書籍的設計，因此而與她的丈夫成為密切的工作伙伴。

羅德晨庫也開始對於畫架上作畫的方式感到沮喪，他的想法在1927年時曾明白地記述道：

> 當我看著過去幾年來的畫作如山一般地堆積著時，我真不知道該怎麼辦，燒了它們又覺得可惜，畢竟這是我花了十年的時間畫出來的。但這一切看似成就卻都是空的。

他尋找其他可代替作畫的活動，例如他在1925年出國，這是羅德晨庫第一次離開俄國。巴黎的裝飾藝術國家展曾邀請他為「勞工俱樂部」設計傢俱和配件，當作是給勞工代表的禮物。他用一種有趣的說法解釋這件事件情：「那是因為我旅途中缺乏盤纏，不得已只好用一些簡單的材料作一些即興創作」。有一件即興作品倒是不太成功：他把煤灰和膠鋪在地板上，參觀者會將這些東西沾到另一間展覽室去，為此，那間受污染的展覽室的參展人還自掏腰包，在羅得晨庫的展示間鋪設地毯。

1928年起，雖然不像有些作家和藝術家那麼激烈，羅得晨庫也開始與俄國當局者有了衝突。《蘇維次科夫》（Sovetskove）攝影雜誌評議他的作品越來越複雜，而且有抄襲之嫌。他極力反駁，但1930年《蘇維次科夫》攝影雜誌仍舊攻擊他，使得羅得晨庫在1931年遭到藝術家十月聯盟除名，他是在1928年家加入的。

雖然有以上的事件，但他仍然受雇於公家機關。1930年起他開始來往於白海運河，為那邊正在進行的建設做公文報告。當時有許多政治犯被送去那裡勞改、再教育。整個1930年代裡，他都是《建設蘇維埃社會主義共和國聯盟》（USSR）雜誌的一員，這份宣傳雜誌以四種語言發行。羅得晨庫在裡面所發表的照片有的甚至是都是具爭議性的問題。雖然他不再出國，但他的這些印刷品作品於1937年在巴黎博覽會中展覽，1939年的紐約萬國博覽會中也有展示他的出版品。史帝潘諾瓦在這段期間地幫助他處理有關書籍及雜誌的一般性事務，從設計到印刷都由她協助辦理。

1935當社會主義寫實主義成為官方指定的藝術型態後，羅德晨庫又開始作畫。一開始他畫一些圓形的圖，但在1943年他一反常態，畫了一系列「水滴畫」。這些作品類似於1940年代中後期帕洛克的畫。這可能因羅德晨庫處於俄國的戰亂期，他並不知道波拉克也以這種風格作畫。這種水滴化進展到最後竟成了以三種單色的圓圈——純紅、純黃與純藍的圖形，而這種畫，羅德晨庫早在1921年便展示過了，當時稱為「最終的繪畫」。

史帝潘諾瓦也在1930年後期回到畫架上，但她的作畫方向不同於她的丈夫，她的直接取材於風景畫或與生活有關的主題，並塗以厚重的顏料。這兩位藝術

家終其一生不斷地從事攝影集與印刷品的製作。羅德晨庫歿於1956年，而史帝潘諾瓦則於1958年辭世。

葛寶，空間線狀結構，
第二號，1972-73 年

諾‧葛寶（Naum Gabo）

　　葛寶的彫刻作品是結合科學理念與原理的藝術首要代表作。雖然它被冠以「俄國構成主義者」的稱號，但他實際上很少留在俄國，而且所代表的現代精神是非常國際化的。

　　1890年葛寶出生於布來恩斯克，五個兄弟之中排行第四。他的出生地就如同他的哥哥亞歷山大所形容的：「屬於俄國境內一處偏遠安靜的所在……一座環繞著田園、草原與森林的小鎮。」他的父親是一位幸運的工程師，而且是鎮上舉足輕重的人物；母親則是一個鄉下人。葛寶年輕時經過些風浪：他因為寫了些對師長不敬的詩詞而被學校開除，後來他大哥馬克將他帶到西伯利亞的湯姆斯克（Tomsk），幫他和自己的學

生補習。但因爲1905年湯姆斯克發生革命，雖然沒有成功，但是引起社會的動盪不安，使得他又被送回故鄉。因爲受到一個不法團體的牽連，葛寶一回到家立刻遭警方逮捕。還好經過父親的協調，不到兩小時便被釋放了。他再一次被送走，進入柯爾斯特（Kursk）一所二級學校，他在這裡的大部分時間都在寫詩。

自柯爾斯特的體育學校畢業以後，他進入德國的慕尼黑大學攻讀醫藥，而1911年轉讀自然科學。此時他開始對藝術感到興趣。1912年轉入慕尼黑綜合技術學校研讀工程，這時他又注意到沃夫林（Heinrich Wölfflin）所做的有關藝術史的文學作品。這一年他首次赴巴黎，1913年，由於受到沃夫林的鼓舞決定旅行，但因旅費不足的關係，他從慕尼黑步行前往弗羅倫斯和威尼斯。1913-14年間他又到巴黎與正在學畫的二哥安東尼（Antonie）見面。他回到俄國，1914年陪同母親出國。6月時他又到了慕尼黑，在他另一位哥哥安力克斯（Alexei）的公司裡。

當戰爭即將爆發時，他們緊急前往斯堪地那亞，首先經過哥本哈根，再來是斯德哥爾摩，最後來到克立斯提納（即現在的奧斯陸）。他們的父母要他們留在國外，並且盡可能的繼續完成學業。在挪威的時候，有關自己前途的問題他和安力克斯討論多次，之後1915年安東尼從巴黎趕來與他們會合。在這裡，雖然他沒受過什麼藝術訓練，但他在最後決定成爲一位藝術家，並且要將他所學得的科學概念應用至雕刻藝術上。他的第一件作品於1915-16年間的冬季完成；作品中女孩子的頭部用一片片的夾板連接而成，並在完成的作品上簽上「葛寶」的名字，用以和安東尼區分，因爲安東尼也選擇藝術爲他的終生事業。

1917年3月中沙皇宣布退位，這幾個兄弟在四月間回到俄國。葛寶很快地抓住這個革命動盪時期的機會——1919-20年，他忙著設計一個無線電站台，這個設

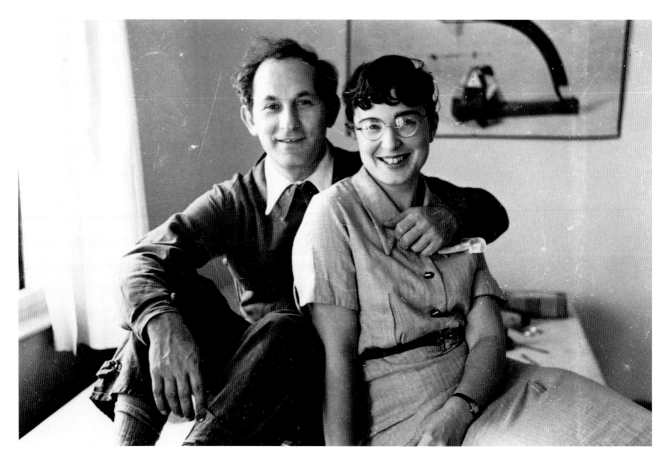

葛寶與其妻米瑞安於法國南部，1920 年代

計比達得林更有名，結果和達得林的第三世界紀念碑一樣，都失敗了。但他反對達得林的製作主義哲學，1920年他以海報的形式印製了寫實主義者宣言，他宣稱「世界法則的真實性乃藉著空間與時間的形式呈現，而這正是我們所從事繪畫與塑造藝術的目的」。他將海報貼在街角，而當時的人們習慣在街角讀取政府公佈的法令，因而引起一陣騷動。1920年葛寶完成他最具前瞻性的作品——一個附著震動桿的小小電動結構，此為動力藝術的濫觴。

葛寶感覺俄國國內的潮流與他不合，1922年他前往柏林，然而他並不是完全切斷與俄國政府的關係：他以俄國人的身份參加第一屆俄國藝術展，1931年他忙著蘇維埃宮殿的建築計畫。1924年他和哥哥在巴黎辦一場聯展，而這次的展出使得他得到了戴基爾夫委託他設計一齣芭蕾舞劇——「雌貓」的舞台與服裝。這齣戲是戴基爾夫晚年最成功的一部作品。水晶狀的塑膠結構襯著黑色美國布料的背景與地板油布。舞劇於1927年4月在蒙地卡羅獲致首次的成功。葛寶和首席女舞者間有些麻煩事，戴基爾夫對她說葛寶要把她變成一件藝術品，而那位女星覺得不高興，因為她覺得自己已經是一件藝術品了（她本來就是沒什麼幽默感的人，而且據說從不在舞台上微笑）。

葛寶的事業就這樣，不斷在世界各地展出作品，偶爾接受委託做一些紀念雕像。他在德國停留到1932年，後來前往巴黎。1935年他決定定居倫敦，在這兒他加入了尼克森與赫普沃斯的圈子。當他停留倫敦的時日，他擔任一本討論構成主義藝術雜誌的編輯。

1936年葛寶與米瑞安（Miriam Israels）結婚，1939年戰爭爆發，他們遷往康威爾的卡必司（Carbis）海灣。戰爭期間他為BBC電台作廣播，並和住在附近的賀普華司交換意見。1946年葛寶移民美國。

兩年後葛寶和他的哥哥在美國紐約現代藝術博物館舉辦一場聯展，1952年他正式成為美國公民。1953年他參加一場「不知名的政治犯」雕刻比賽，結果得

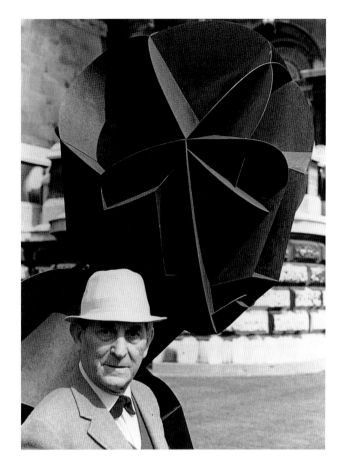

葛寶與「頭」，1968年，賀伯特・瑞得攝

了第二獎；1953-54年間他在美國哈佛大學建築研究所擔任教授。1962年回到俄國探望在莫斯科與列寧格勒的三個兄弟。1965-66年及1970-72年間他有兩次作品巡迴回顧展，這都表現出他持續對於發明新材料的興趣。葛寶歿於1977年，享年八十七歲。

（陳淑娟◎譯）

第十章 達達派（Dada）

情願叛逆而不肯保持現狀，這就是達達的精神。這種反對精神有時候以一種既神祕又知性的方式表現出來，如杜向（Marcel Duchamp）便是一例；有時候它又像是環境的產物——尤其是在阿爾普（Arp），或者是另外一群第一次世界大戰期間逃難到瑞士蘇黎士的達達派藝術家身上，特別可以發現到環境因素扮演了重要的角色，並深深影響著他們的行為；有時候它又純粹只是個人性情的表現——這不由得要讓人聯想到皮卡比亞（Francis Picabia）與史維特（Kurt Schwitters）特立獨行的另類性格，他們都有一種無可救藥的個人化色彩。但在「後1918」年代柏林的特殊環境下，達達變成了一種政治的武器。

達達的影響力可以說是深具爆炸性，影響所及除了藝術本身的形式之外，也改變了一般人對於藝術的期待。杜向，這位發明「成品藝術」（ready-made）的人，對於現代畫派（Modernism）的影響可能僅次於塞尚。

左：杜向，噴泉，紐約，1917 年

右：漢斯‧阿爾普的肚臍，不列塔尼，約 1928 年

攝影者不詳

131

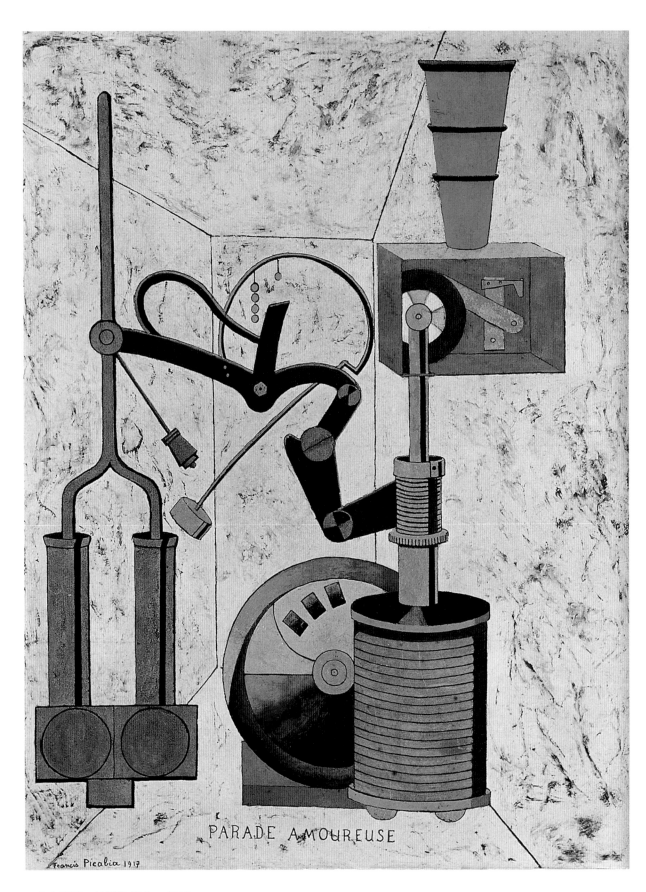

PARADE AMOUREUSE

Francis Picabia 1917

皮卡皮亞，炫耀的情人，1917

法蘭西斯・皮卡皮亞（Francis Picabia）

　　皮卡比亞在現代畫派的歷史裡，其地位是既奇怪又搖擺不定的，一般的看法裡，大家都承認他有很重要的影響力，而且也與現代派有所關聯；但如果以一個藝術家的身份來看，成就卻是不為人所認同，特別是他在1912年以前，或者是1922年以後的作品。

　　他是個富家子弟，1879年1月出生於巴黎——父親是出生於古巴的西班牙人，而母親則出身於法國資產主義的上流社會。然而母親死於1886年，這位年幼的小法蘭西斯就由父親、叔伯，以及祖父扶養長大，但卻被寵壞了。在巴黎的公立蒙哥中學（Monge）與史坦拉斯（Stanislas）學院裡，他一直很驕縱，1895年他進入裝飾藝術學校。他很快就表現出對於愛情的著迷，1897年與一個有夫之婦私奔到瑞士。然而，他對藝術的堅持卻是令人感到訝異，1899年在傳統的法國藝術家沙龍嶄露頭角，然而在持續六年的苦心鑽研裡，他一直因為不滿於自己的作品而備感煎熬。1902年，他結識了卡密爾・畢沙羅（Camille Pissarro）的兩個兒子，因而認識畢沙羅。畢沙羅對皮卡皮亞作品的發展有了決定性的影響，他因此成為一個遲來的，更確切地說是個不具進取心的印象派畫家。

　　1905年他舉辦了首次的個人作品展，地點是在最時髦的豪斯曼畫廊（Haussmann），不但備受歡迎且讚賞不絕於耳——《費加洛》甚至說，這個展覽意義非凡，是藝術界的一個重要事件。然而皮卡皮亞並不以獲此桂冠而心滿意足，他相當不安份地從新印象畫派進化到野獸派，在與一位名叫加布希埃（Gabrielle Buffet）的學生認識之後，更加速了這個演進的過程，加布希埃後來成為他的妻子。他在德魯特大廈（Hotel

Druot)裡以很誇張而華麗的手法拍賣作品(雖然拍賣會因為皮卡皮亞對贊助的畫廊違約背信，而遭受交易商的杯葛，但這場拍賣會算是非常成功)，並因此投向立體畫派的懷抱。1911年的秋天，他開始對杜向親近，1912年結交了阿波里奈，還與黃金分割的藝術家搭上了線，至1912年底時，創造出他首幅完整的抽象畫。

1913年皮卡皮亞非常堅決果斷地跨出一大步，前往美國紐約參加軍械庫展，並且抓住機會自我表現，順理成章地躍居為「偏激藝術」的代言人，他開始與史蒂格利茨(Alfred Stieglitz1)週遭的社交圈表示友好，並得到機會在史蒂格利茨的291畫廊舉行個展。他正在起飛的成就好像就要被戰爭所斷送，無緣成為一個激進的前衛藝術的領袖，1914年他被徵召入伍，但就在被送往戰爭前線的時候，岳父及時將他救了出來，並透過關係為他安排去當某位將軍的駕駛兵——皮卡皮亞對快車一直都有種狂熱。1915年，全賴他善於利用關係爭取福利，被派到加勒比海進行後勤補給的任務。但他曠職跑到紐約，只為了能參加291附近的活動，他的妻子看出他因為飲酒嗑藥而蒼白有病容，這一對夫妻最後設法到了加勒比海，但是這時候基地裡的法國指揮部因為皮卡皮亞的怠忽職守而開始引起疑心，所以他們自作聰明地決定不要直接回到法國，而是先繞道到巴塞隆納。皮卡皮亞早已經開始進行「機械形成心理學」繪畫的創作，朋友的肖像往往都是由一些設計藍圖中的機器零組件所構成——這就是眾所皆知，正在流行中的達達主義，而皮卡皮亞就在巴賽隆那創辦了達達月刊391。皮卡皮亞以自己特有的風格，並集各家之長——包括畢卡索(皮卡皮亞一直都很嫉妒的一個人)、不久前才受傷的阿波里奈(現在已被推崇為戰爭英雄)、馬克斯‧雅各伯(最近才有天主教的轉變)。在1917年的4月，皮卡皮亞輾轉又回到了紐約，和舞蹈家鄧肯(Isadora Duncan)見面，並做一場簡單的辯論，因為鄧肯對391有過抨擊，接著9月時他又再次橫越大西洋到巴塞隆納找個可以避難之處；12月時，加布希埃回到瑞士照顧兒女，並幫他取得了護照，他才終於得到自由的身份返回巴黎。在一次偶然的機會，皮卡皮亞被問到戰時做些什麼時，他照一般

人的標準答案說：「去了令人厭惡的人間煉獄。」

他馬上又恢復過去複雜而糜爛的生活。他結交了一位名叫葛曼(Germaine Everling)的年輕情婦，不過並沒拋棄加布希埃。1918年他們全部一起到瑞士避難，皮卡皮亞因為個人事業的失敗而陷入一團混亂中，不得不藉此避開風頭，不過倒是有些斬獲——蘇黎士的達達派藝術家建立了共同的默契。1919年的3月，他們回到了巴黎，8月這兩個女人同時懷了他的小孩。皮卡皮亞在秋季沙龍製造了一場膾炙人口的醜聞，展示一幅重量級的達達畫作，藉此正式宣佈他已經返回巴黎。接下來的兩年裡，達達派在巴黎已建立地位，此時他對於前衛藝術的影響力也正處於個人的高峰，他先是和布荷東結盟示好，然後又當眾告發他。他首次公開退出達達是在1921年，但一直到1923年在豪斯曼畫廊展出具象的油畫時才斷然與達達脫離關係，那些畫作表現出他之前十五年以來沉浮於罪惡感之中的縱慾生活。但是，他還是沒有和前衛藝術斷絕關係。1924年時，他和薩蒂(Erik Satie)合作為洛夫德梅芭蕾舞劇團創作芭蕾舞《遊行》。

1925年他繼承了一大筆遺產，然後就與葛曼一起往南搬到了摩金斯，在那裡建造了一棟名叫「梅堡」的豪宅，這裡成為他的靈感中心，也是渾噩度日的地方。不久之後他馬上又和歐嘉(Olga Mohler)，也是受聘來照顧他和葛曼的孩子的褓姆有染，皮卡皮亞很好心地將梅曼送給了葛曼(皮卡皮亞還在那裡保有他的工作室)，而皮卡皮亞則和歐嘉倆人住在他的一系列的遊艇上。在這事過後不久，歐嘉很寬容地寫道：

> 他有七艘遊艇，一百二十七台汽車，不過和他所擁有的女人相比的話，這些數字簡直是微不足道。讓人更感到好奇的是，就如他自己所說的，「除了尖酸苛薄的女人外」，他可以和所有的女人相安無事並保持友誼。

這是他的全盛時期——業界知名的侯松保成為他的交易商，他經常在里維拉展出畫作；1931年甚至獲得了法國政府所頒發的榮譽勳章(拿破崙於1902年所設立)。他的畫作非常地具象，雖然手法乍看非常笨拙粗糙，但風格形態非常地多樣而廣泛。就像基里科

（Giorgio de Chirico）後來的作品一樣，縱使近來有人重新評估這是1970和1980年代「破畫法」的先趨，但一般人認為這些作品都是「令人傷心的衰退」。

　　雖然生活型態受到了很大的限制，但皮卡皮亞在戰爭爆發以前一直住在南方。1940年時為了解決歐嘉瑞士／德國的國籍問題，於是和歐嘉結婚，並打算與那些深具愛國情操的法國與德國居民抗爭到底。皮卡皮亞因為有通敵的嫌疑而遭到起訴，1945年他中風療養了四個月，這期間一切的控訴都被駁回。康復之後，就與歐嘉回到巴黎定居，住在舊式家庭的頂樓上，這是一個很舒適的公寓。皮卡皮亞又重新開始創作抽象畫，1949年他在杜魯安畫廊更舉辦了一場大型的回顧展——這是當時最進步的一個組織，掌握了所有戰後的新秀，比如沃爾斯（Wols）、杜布菲（Jean Dubuffet），以及佛特埃（Fautrier）。這一場回顧展受到廣大的支持，但是一切的榮耀卻都在畫展開幕前三天的一椿竊盜案裡煙消雲散，就在他老年時認為最安全的公寓，畢生收藏的珠寶都遭竊了。

　　1950年他收到通知，戰時所犯的通敵罪已被赦免；他被推薦為榮譽勛章的官員。但是，他的晚景非常地淒涼，1951年中風癱瘓，他越來越可憐，越來越衰弱，一直苟延殘喘到1953年死前的一刻。

馬塞勒・杜向（Marcel Duchamp）

　　馬塞勒・杜向可能是二十世紀最重要的一位藝術理論學家，前衛藝術的始作俑者。他把藝術的重點，從具有物質實體的作品轉向到更為本質層次的觀念把藝術的重點從創作轉為思考。

　　1887年他生於諾曼地的小鎮布蘭維（Blainville），一位成功書記官的兒子，共有三個兄弟、三個姊妹。兩位哥哥都是藝術家，但由於父親反對，因此兩人都引用維雍（Villon）作姓氏。但杜向決定要成為一個藝術家，似乎沒有受到父母的阻礙。一開始，他就是塞尚的追隨者，然後又服膺立體派，1912年創作「下樓梯的人」，融合了立體派與野獸派，這也是他早期的重要作品。但獨立沙龍那些有名無實的委員（都是立體派畫家）認為這個作品太過混亂，所以杜向就將它收了回

去，但是這幅畫後來改變了他的一生。1913年他的作品參加了軍械庫展（2月17日至3月15日），這是一場將現代派運動介紹至紐約的盛會。杜向的作品變成了眾所矚目而議論紛紛的焦點，如果他在自己國家還不算有名的話，可以說他在美國一舉成名了。

　　1915年，杜向因為身體不好而免除兵役，他首次到了美國，開始將觸角伸展到讓人接受的藝術領域，前一年他選擇了（或者是創作）首件「成品藝術」——將日常生活中的東西，從一般的環境中獨立出來，表現為全向度的藝術作品。紐約一群極為活躍的前衛藝術家團體，對於杜向的作品非常青睞，這些人將達達派奉為規桌，並運用一些毫無意義與引起眾怒的手法來反抗西方文明的自命不凡，不過這一切都因為戰爭而受人質疑。他開始進行「大玻璃」；或者，「被未婚男友剝得一乾二淨的新娘」的創作，這個作品好幾年前就著手進行研究，但最後在1923年放棄了。它複雜的幻想空間，充滿了性愛的暗示，使用的手法都有賴於機率，比如滴成一條一條的色塊，自然漬染成曲線，就如他後來為自己的作品做評論時所說的一樣。這樣的手法讓杜向博得了崇高的地位。

　　杜向從紐約到了里約熱內盧（Rio de Janeiro），沉浸於一生鍾愛的西洋棋上。1919年他返回了法國，他與戰後巴黎一些新成立的達達派團體建立關係。在兩次世界大戰期間，他就一直往返於法國和美國，不是下西洋棋就是賭輪盤，不過沒贏錢也沒輸錢。他還出版了兩本勉強和藝術搭得上關係的俏皮話書籍（他很鄙視的一項職業，至少就理論上而言如此）。大部份時間裡他都致力於培養布朗庫西在美國的名氣。1925年他首次成婚，娶了法國一位汽車製造商的女兒，但只維持了六個月，不過難能可貴的是，杜向對於女人一直心懷同情，而女人也對他惺惺相惜。他與美國的一位富豪也是藝術品收藏家凱隆琳（Katherine Dreier）建立起很親密的關係，並和孟雷創辦了「無名氏社團」—設立於1920年，美國的第一家當代藝術博物館；他還說服了佩姬（Peggy Guggenheim），與她1927年開幕於倫敦的畫廊首次結合，然後又與她紐約專為抽象印象派而創辦的畫廊結合。有時候杜向會以一個女性化的

杜向，艾略特‧艾利索逢（Eliot Elisofon）攝

名字來自我嘲弄，蘿絲‧西菈維（Rrose Sélavy）。這個自創的名字是個很典型的雙關語，很受他的喜愛：Rrose，c'est la vie（玫瑰，這就是生活），曼雷以這樣的名字形象為杜向畫了一張華麗氣派的肖像。

1924年以後，杜向就一直要給人一種已經不再創作藝術作品的印象。他做了一些物理運動的實驗，並在1935年一組六個的旋轉浮雕裡達到高潮，但是他又很小心地在雷賓（Lepine）路邊廣場，也就是巴黎的發明家沙龍展出，而不選擇藝廊。縱然如此，他仍然和前衛藝術界保持連繫，尤其是承繼達達而來的超現實派，並參與了無數次的畫展，其中1938年在巴黎舉行的國際超現實畫展，杜向則扮演了「創始的裁判」。

1941年杜向出版了「旅行箱裡的盒子」，這是一個可攜式的博物館，裡面的照片和彩色複製作品足以簡單敘述他的一生。1942年他回到美國定居過完下半輩子。四年之後，他秘密地創作一個人體裝配藝術「被給予：1°瀑布，2°照明燈」，這是他最後一個重量級作品，而且，佔去了他後來的二十年時間，在他生命走到盡頭時才向世人露臉，那時候他才開始安排怎樣轉運到費城藝術博物館。

1954年杜向有了快樂的第二春。新婚妻子名叫亞歷西娜（Alexina（Teeny）Sattler），她之前嫁給一個交易商馬蒂斯（Pierre Matisse），也是個畫家的兒子。隔年杜向就取得了美國的歸化公民身份。

在1960年代裡由於新達達派（Neo-Dada）和通俗藝術（Pop，普普藝術）的掘起，使得他的名聲如日中天，然而他對他的弟子並不表認同，他寫信給過去蘇黎士的達達派畫家李希特（Hans Richter）：

> 新達達，也就是大家所謂的新寫實派、通俗藝術、裝配藝術等等，只是一種皮毛式以及依樣畫葫蘆式的達達派。當我發現成品藝術時我就把美學給斷絕掉了，但是在新達達裡，他們用了我的成品藝術來建立他們美學上的美。

姑且不論他喜不喜歡這種新的方向，杜向同意接受越來越多的社論與期刊專訪。1966年時他在歐洲最主要的一場回顧展於倫敦的泰特畫廊首次舉辦，而他的「被給予」也在這時候完成。

杜向於1968年10月2日，在每年一度的訪問法國期間去逝，葬在魯恩（Rouen）紀念碑公墓與杜向家族同眠。墓碑上這麼寫：「老樣子，死的總是別人。」

杜向，1966年。雷溫斯基（Jorge Lewinsky）攝

庫爾特‧史維特(Kurt Schwitters)

並非所有德國達達派的領導級人物都很關心政治，然而史維特卻在自己的家鄉漢諾威(Hanover)非常地活躍並以此為根基，這也代表了德國達達派運動裡比較好動的一面。

他出生於1887年，1908年在漢諾威工藝學校開始了專業的研究並成為一個藝術家，1909-14年之間，就讀於德雷斯登與柏林學院。1915年他和黑瑪‧費雪(Helma Fischer)結婚並返回家鄉。1917年他受徵召入伍，並在一個地區團管區工作，如之後他所說的，在滑鐵盧廣場(Waterloo, 漢諾威的閱兵場地)裡「英勇奮戰」。然後他被調到渥非爾(Wulfel)鋼鐵廠擔任繪圖員的工作，並一直在這個地方待到戰爭結束之後。

1917年從各種角度來看，對史維特而言都是個轉捩點。他擺脫了學院派藝術的風格，開始實驗性的創作印象派與立體派的作品，此外開始寫一些實驗性詩歌，可以說除了視覺之外也開始重視音律；1918年他首次真正地創作抽象油畫，其中有一些作品6月時在柏林的前鋒畫廊展出。隔年，他開始創作拼貼畫，也就是所謂的「梅爾茲畫」(MERZ-paintings)，這是由商業

(kommerz)而來的，因為這個字剛好出現在他用來創作的某一塊小紙屑上。前鋒為他出版了一本書，除了介紹他的新技巧之外，還登出了他最有名的詩作——一首毫無意義的詩「安娜花——廢詩」；因為這本書，接下來又出版個人詩集《安娜花》。這時候蘇黎士的達達派也開始聽說有史維特這號人物，並體認到彼此有密不可分的關聯，雖然因為他和前鋒的關係而使得柏林達達派分支暫時拒絕他——他們排斥戰前的印象畫派，認為太過主觀，然而柏林的達達派又一直懷疑他和黨政的關係不夠親密。

1920年史維特開始將梅爾茲技術應用在三度空間的實驗性作品上，這可能是因為受到前一年他所選修的建築課程的啟發，這次重要的創作實驗使得他的房子的內部裝潢有了很大的改變，他在漢諾威的房子變成了名符其實的「梅爾茲堡」。1920年早期，雖然他的名聲大部分是因為他十分活躍的詩人身份，以及表演與演講家，而不是來自於他的視覺藝術家身份，但他畢竟已經成為最忙碌、大家最耳熟能詳的一位新德國前衛藝術家。他的一位朋友史泰密茲(Kate Frauman Steinitz)回憶起那一個時期說道：

> 史維特往往什麼都談，事業、交易拍賣、演講會的安排等等；他往往會為了自己或是為了朋友的著想，而開始進行某事——或是某項計劃，或者甚至某種企業。他經常旅行，往往會準備第二個旅行袋，裡面裝滿漢諾威的馬鈴薯與紅蘿蔔，然後就在可攜式的鍋爐上自己烹飪，節省在飯店裡吃飯的錢……在裝鍋子的袋子外突出的一塊，裝的是一本他經常使用的筆記本，裡面寫滿了所有各地先進的出版商、藝術家、交易商，以及收藏家的的地址。

1923年，他偶然間以梅爾茲技法出版書籍，達到了驚人的銷售量；此外又出版了一本書專門蒐羅一些達達派相關藝術家的作品，包括風格團體，特別是梵杜斯保和孟德里安，以及構成派畫家如李斯茲基。史維特開始建立印刷界的地位，他重新設計漢諾威市的市政型式，並企圖說服卡斯魯赫的達瑪史塔克展覽館(Dammerstock)能採用活字印刷(葛魯皮爾斯(Walter

史維特，1924年。李斯維茲基攝

史維特，梅爾茲堡，約 1930 年

Gropius)於1929年所創辦)。

1929年史維特首次拜訪挪威,此後每年至少都會待上一個月,納粹黨出現之後,他停留的時間更是不停地延長。1936年,他的兒子恩斯特(Ernster)因為害怕被強迫入伍,因此搬到挪威並一直待在那裡。1937年1月1日,史維特為了明哲保身,就離開德國,跑去住在奧斯陸一個叫做利薩克(Lysaker)的郊區。在這裡,他迫不及待地又建造起第二間「梅爾茲堡」,在挪威時他嘗試以油畫消磨時間,並以相較之下較為傳統的風景與肖像等當作素材。就在這時候,他早期的四幅作品被納粹收到了慕尼黑的墮落藝術展裡,同時他的其他作品也從德國的各個博物館裡被沒收充公。

1940年德國侵略挪威,史維特和兒子展開一場困苦的逃難(妻子則被留在德國)。一抵達蘇格蘭,馬上就遭到拘禁,先在愛丁堡,然後輾轉被送到許多的集中營。這段時間裡,他仍然不斷創作各種抽象與具象的畫作,而且還時常在集中營的戲院裡演講。經過十七個月之後,他終於被釋放,並往南遷移,在倫敦與兒子會合。他試著畫肖像賺錢維生,但是生活過得非常貧困,而且他被英國的藝術組織排斥於門外。

> 生活非常悲慘,為什麼國家畫廊的總監連看都不願看我一眼?他根本不知道我在藝術界裡屬於前衛的藝術家,這就是我的悲劇。為什麼A先生會告訴我,連知名畫家呂太隆(Lieutenant F.)都拿不到畫肖像的傭金,所以我應該感到心滿意足?為什麼人們對我說,應該靜靜地等待戰爭的結束?我已經等待工作等了七個月了,可是我不能不吃不喝地等下去。

1943年史維特在漢諾威的房子,第一個梅爾茲堡,在盟軍的空襲之下被炸毀,經年累月保存的手稿與筆記,也都付之一炬。1944年好幾次小小的中風讓他非常痛苦;1945年,戰爭終於結束,兒子返回了挪威,而這位藝術家則帶著情投意合的女孩子,為她取了一個綽號叫「Wantee」,一起搬到了小郎格戴爾(Little Langdale),接近大湖區(Lake District)漫步區的一個地方。在這裡,他又開始試著畫肖像以及風景畫來維生,就如他在挪威的時候一樣。他得到了紐約當代藝術博物館「同伴獎助」的資金援助,在一間當地農夫所提供的穀倉裡做起第三間梅爾茲堡的裝潢。這個穀倉距離他居住的地方是一段很遠的旅程,讓他有些不勝勞苦,但是史維特不斷嚴格地催促自己,因為他深感時日不多。

1947年當他面對怎樣把破裂的屁股裝上穀倉,工作一度暫停,不過同年很快地就復工。但是第三間梅爾茲堡終究沒有完成,1948年1月8日史維特死於心臟衰竭,而就在前一天他才真正取得了英國的公民身份。三家梅爾茲堡——史維特認為最重要的作品——竟沒有任何一間能夠以原貌存在,最早最有名氣的一間,毀於第二次世界大戰時,後來在漢諾威重建;另外一間則在1992年時由里昂當代藝術雙年展進行重建;位於挪威的梅爾茲堡則在1951年時,因為一群小孩遊玩時引起火災而付之一炬;漫步區的那一間則尚未完成,只做了一面牆,無法提供一個完整的環境,後來原封不動地被搬到一家當地的博物館裡了。

上:蘇菲‧泰吾博－阿爾普
1913年慕尼黑,攝影不詳
下:蘇菲‧泰吾博－阿爾普
鳥之主題合成,1927年

漢斯・阿爾普與蘇菲・泰吾博－阿爾普（Hans Arp and Sophie Taeuber-Arp）

　　漢斯・阿爾普是二十世紀最重要的雕刻家之一，他和許多的藝術運動都有所關聯，尤其和達達運動與超寫實派間關係最爲密切。另一方面，他的妻子蘇菲・泰吾博則和構成派關係比較密切。

　　阿爾普在1887年出生於屬德國的管轄史特斯拉堡，當時這個城鎭仍，接下來法國在1870-71年間在普法戰爭中征服了該地，而父親又是史勒斯維格－霍斯坦州人（Schleswig Holstein），因此這個男孩是在三種語言裡長大的：德語、法語，以及阿爾薩斯（Alsatian）的當地方言。小時候他就已經開始在思考藝術問題，自傳裡他很簡單地這樣描述：

> 還記得，八歲時我曾經很投入地在一本記滿帳目的帳簿上畫畫，我使用彩色的蠟筆，除此之外沒有別的表達方法，也沒有別的工作會引起我的興趣；而小時候所玩的一些遊戲、對於未知夢境的探索等等，都已經預言出我未來人生的目標，應該就是去征服藝術的無限領地。

　　十六歲的時候，爲了進史特斯拉堡的工藝學校而離開社區的學校，但是過不了多久他就開始感到厭煩，「不停地複製拷貝那些被製成標本的小鳥以及枯萎的乾燥花，不只讓我覺得在毒害繪畫，而且也在破壞我對於所有藝術活動的味口，因此我從詩中尋求避難之所。」他所閱讀的詩作包括了德國浪漫詩人布塔諾（Clemens Brentano）的作品、德國狂飆詩人、藍波的《插畫》與梅特林克（Maeterlinck）的《溫室》。不久之後他也自己寫了一些實驗性的詩句。

　　1904-07年之間，阿爾普繼續在威納（Weinar）的霍夫曼接受學院式的訓練，接下來有一段時間他很孤獨地在瑞士盧塞恩湖（Lake Lucerne）的維基斯（Weggis）工作（因爲父親獲得了一間雪茄與香煙的製造工廠，所以就搬到了瑞士）。然而，阿爾普在空檔時，仍然可以造訪巴黎，在朱里安學院修課，並發現到康維拉的前衛藝術畫廊，1911年他聯合荷德勒（Ferdinand Hodler）、馬諦斯、畢卡索以及自己的作品，共同辦了一場展

覽。這一年，他拜訪了慕尼黑，並與康定斯基結為朋友，與藍騎士社一起舉辦畫展。

1914年8月他從史特斯拉堡搭火車抵達巴黎的同時，剛好戰爭爆發，這時候他幾乎是身無分文，特別是馬克簡直無法兌換，但他還是打算要逃離一陣子，於是就住在「洗衣船」裡。期間，他和阿波里奈、雅各伯、畢卡索以及德洛內保持著連繫，同時還開始和一位神秘兮兮的朋友合作，從事實驗性的拼貼畫創作。1915年他因為沒錢而去了蘇黎士。他受到德國領

士館的徵召而被送到軍隊（他拿的還是德國的護照），但他設法讓官員相信他是個瘋子，好能免除這項義務。這個主意，很可能是一起鬼混的蘇黎士達達社所出的，他正是創始會員之一。這個社團的總部就在伏爾泰咖啡廳，但是達達派們宣稱，就算阿爾普曾經來過，也是極少在那裡出現。他對這裡的氣氛有很生動的描述：

在一個低俗、雜亂而擠得水洩不通的酒店的舞臺上，有一大堆古怪而超乎想像的人物，查

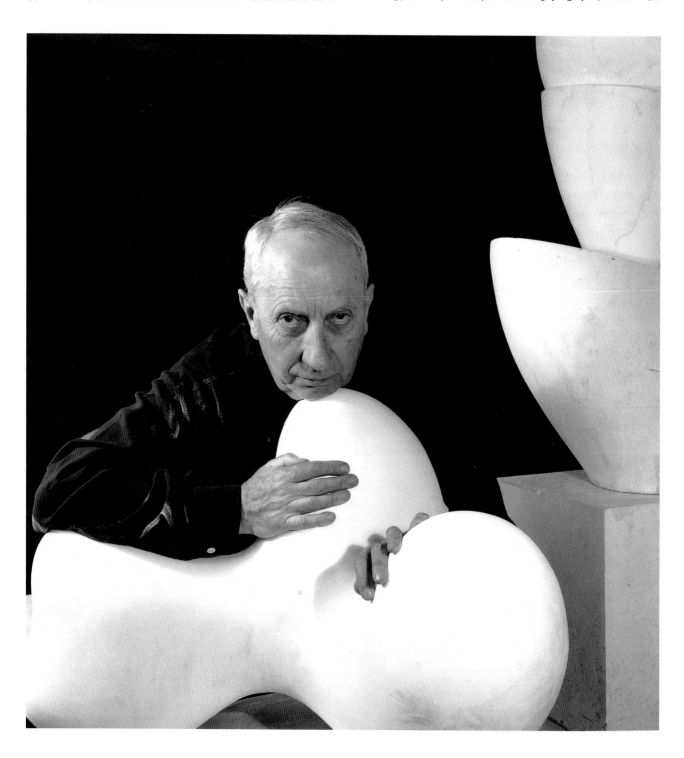

拉、賈科（Janco）、雨果波阿（Hugo Ball），以及
休爾森貝克（Huelsenbeck），還有你身邊那些謙
虛的侍應生，都算是其中的代表，這簡直可以
用牛鬼蛇神來形容。圍繞在我們身邊的這些
人，有的吼叫、有的大笑，不然就是做各種表
情動作。之所以會有這些反應，都是因為對愛
的渴望。中世紀喧鬧主義者（Bruitistes）的打嗝
聲、吟詩聲、牛叫聲，以及貓叫聲，全部一起
出籠。查拉的屁股從後面像是東方肚皮舞一樣
扭呀扭；賈科學著在拉小提琴，猛拉猛刮的；
軒尼詩夫人（Madame Hennings）裝著一幅聖母瑪
麗亞一樣的臉在那邊劈腿；休爾森貝克不停地
敲著大鼓，要把鼓打破似的，而阿波則在旁邊
用鋼琴伴奏，鐵青的臉像全身發白的鬼一樣。

事實上達達對阿爾普而言可算是一種解放，而對
團體裡的成員也具有相同的意義。不久之後，他很高
興地寫信給休爾森貝克：

> 那彷彿是在長夜中苦熬久等之後，突然被一聲
> 巨響喚醒，我走向前，我想大概沒什麼，只是
> 貓在叫而已，但事實上那裡有你的一切、你的
> 朋友、興趣，以及充滿了幸福。

阿爾普加入達達社之後，建立起一種很獨特的人
際關係。他認識了蘇菲‧泰吾博，1922年結婚。蘇菲
1889年生於瑞士的達佛斯－普拉茲（Davos-Platz），父
親是個藥劑師，排行第五。曾在瑞士和德國學過藝術
和紡織設計。她也是首次認識阿爾普，她還加入了一
個實驗性的舞蹈團魯道夫‧馮‧雷邦（Rudolph von
Laban）。不久之後阿爾普寫道：「在這混雜而擁擠的
人群裡，我遇到了可以廝守終生的伴侶蘇菲‧泰吾
博，她是這麼地優雅而嫻淑。她就像是禱告書中的人
物般輕輕滑過，她是這麼地專注於工作，專注於夢
想。」

達達的其他成員回憶蘇菲的嫻淑以及舞步的曼
妙，如詩人雨果解釋道：「她身邊充滿了太陽的光芒
以及取代傳統的奇蹟。」他還說她是「一隻小鳥，一
隻美麗的燕子——她的一舉一動都讓人驚異而輕盈美
麗，她的舞步彷彿從不著地般滑過。」

漢斯‧阿爾普，舞者，1925 年

認識阿爾普不久，蘇菲受蘇黎士工藝學校的聘任
經營紡織系。雖然她好像對理論的探討不感興趣，但
是工藝和設計的背景，不論是對自己還是後來的老公
都有很深的影響。阿爾普時常寫作，但她卻是懶得動
筆。而阿爾普本身也相信，她的影響非常的重要，不
久之後他這麼說：「就是蘇菲，因為她乾淨的工作和
乾淨的生活，為我引導正確的方向。」

初期，特別是在1916-18年，阿爾普和蘇菲經常一
起工作。他們的作品和其他達達藝術家所發揮的大大
不同——深沉而不具人格的抽象物體，又帶有構成派
的方向。戰爭結束後，國際通信隨著鬆綁，這時候他
倆才感到不可思議：他們的創作實驗和荷蘭風格派的
作品竟是如此相似。

阿爾普自己獨立創作的作品進步也相當神速，
1915 年他畫出了後來自認為第一幅創作成功的作品：
從一組小孩子玩的積木啟發而來的。1916-17年，第一

阿爾普，位於巴塞爾的工作室，1954 年，丹尼斯‧科隆姆攝影。

個彩繪木刻浮雕問世，這是他在雕塑方面的首次探索。他還從事類似於杜向「機會過程」的實驗。

和平的來臨結束了蘇黎士達達派所受到的孤立，這也讓阿爾普和蘇菲可以開始旅行。他們去了義大利和德國，這時候阿爾普想要取得瑞士公民身份，但卻沒成功。接著他想透過史特拉斯堡原住居民的身份，看可不可能拿到法國的護照。這兩人的想法是，無論如何就是要去現代藝術的首都巴黎。1925年在巴黎租到了一間工作室，1927年在巴黎外圍的地方，牡丹（Meudon）買了一塊地，由蘇菲設計，靠著蘇菲之前在史特拉斯堡時所接受的一筆很大的裝潢和建築委託案慢慢付錢，在此蓋了一間房子。

戰後早期幾年裡，阿爾普和蘇菲對藝術的態度顯然有很大的不同。在1920年代早期，阿爾普在達達派運動裡非常的活躍，這個運動目前則已在科隆和柏林掘起。他和史維特成為好朋友，並和恩斯特合作創作一種他們稱為「法塔加加」（Fatagaga）的作品——「煤氣槽的保證」。他還和超現實派有了接觸，並在1925年受邀一起參加在巴黎皮耶畫廊（Galerie Pierre）舉行的超現實畫展：

> 〔超現實派〕鼓勵我要對「夢」明查秋毫，這是隱藏在我的雕塑作品之後的觀念，並給了它一個稱呼。多年以來，大約是在1919年至1931年之間，我會去解釋我大部份的作品。解釋往往比作品本身還要重要……，但是突然之間我對作品的解釋全數消散，當中的身體、形狀，以及最為完美的作品，都變成了有無限的可能。

蘇菲在蘇黎士的工作一直做到1929年為止，這時候她對幾何形狀的實驗比較有興趣，因為可以「提供一種普遍而不具人格化的存在秩序」。1930年早期，她和阿爾普同時成為「圓與方」的創始會員，這是和超現實派對立的構成派代表團體，不久他們又成為另一個很成功的團體的會員，「抽象—創作」，但在1934年離開。他們繼續走上和其他團體背道而馳的另類道路，1929年他們去英國的卡那克（Carnac），阿爾普對於所見到的原始山群感到印象深刻。隔年，他創造出首件獨立的雕像「手之果」，1932年開始用銅和石

材代替木材創作。這些「完美的」作品和他那些深沉粗糙的紙屑拼貼畫實在是很大的對比，而這些拼貼畫不只是同期的創作，還在1933年首次展出。關於這些作品，他自己說道：「我已經接受生命幻化、褪色、枯萎，以及鬼魅般的存在的事實。」

蘇菲同樣也有所改變。1935年她開始轉變的平面幾何圖形，又變為三度空間的浮雕，而且重新導入有機素材，比如貝殼、葉子，和花。1939年，在他們認識了四分之一個世紀之後，開始首次的巡迴展。

1941年第二次世界大戰迫使他們逃離巴黎到了法國南部。他們想到美國，但在辦理簽證時遇到困難，因此留在格拉斯將近兩年。雖然是在戰亂時期，阿爾普後來回憶卻把它當做是「簡單而美妙」的日子；然而，這裡也充滿了各種預言的元素，「〔蘇菲〕夢見了她很不想告訴我的一些夢」，阿爾普事後回憶道，「她把這些夢都隱藏在嘻笑怒罵中。」

1942年他們還懷著能得到美國簽證的希望，離開格拉斯暗中到了瑞士，1943年蘇菲死於一場意外——睡在一個不良的煤爐旁窒息而死。這對阿爾普有如晴天霹靂，他想起她的一些夢——他們見了面，然後蘇菲告訴她，兩人還會再見面。「是的，」蘇菲說，「在開羅。」阿爾普這時候才恍然大悟，不是埃及的開羅，也不是美國的新開羅，而是「在某個無限遙遠的天國裡，某個無限遙遠的星球的開羅」。

1945年他再婚娶馬格利特・海根巴哈（Marguerite Mageaback）為妻，稍微撫平心靈的嚴重創傷。她也是瑞士女人，而且長久以來一直是他和泰吾博的仰慕者與作品收藏者。1949年和1950年他到美國進行為時許久的拜訪，1954年他在威尼斯雙年展上得到了雕塑首獎。一直到這個時候，蘇菲雖然已經是現代藝術界裡知名的代表性人物，但是相較之下他還是非常的窮。而現在委託案源源而來，他也因此得到了許多機會可以從事更大規模的創作。他在1966年死於巴塞爾。

約翰・哈特費爾德（John Heartfield）

　　哈特費爾德是二十世紀藝術家中的傑出榜樣，所有的作品幾乎都是指向政治。他在尋找新的創作武器時，發明了一種「照片拼貼」的型式，這在我們現在的日常生活中已經成爲一種照片設計的普遍特效。

　　1891年他生於柏林，家中四個小孩中排行老大。父親法蘭茲・赫茲費爾德（Franz Herzfeld）是一個社會派詩人兼劇作家；母親愛麗絲原本在紡織工廠裡當女工。他們兩人在一場罷工工潮裡認識，而愛麗絲當時是個站台的演講者。1895年法蘭茲被控以誹謗罪判刑一年監禁，因此舉家逃到了瑞士，在這裡生下了最小的一個孩子威蘭（Wieland）。因爲深怕這個小孩會被國家收去照顧，因此很快地逃離德國。他們搬到了澳大利亞，在接近薩爾斯堡附近郊區的愛根（Aigen），一個與世隔絕的山上的一間小茅屋定居下來。但在1898年時這群小孩子就被父母所遺棄，因爲這對夫妻被山村的村長捉走了。1905年哈特費爾德離開學校並帶著弟弟威蘭搬到威斯巴登（Wiesbaden）。他到書店裡去當學徒，然後和一個當地的畫師學了兩年畫畫。

　　1908年，他轉校到慕尼黑應用藝術學校，一直到1912年，他才搬到了曼漢在一家紙工廠裡找到了一份設計師的工作。大概在這個時候，他才得到消息知道父親早在四年前就死於一家救濟院。

　　哈特費爾德在1913年到了柏林，而他在曼漢的房東女兒一直跟著他，後來成爲哈特費爾德三個太太中的第一位，而且爲他生下了兩個小孩。他登記進入了柏林工藝學校，而就在科隆一場爲壁畫設計比賽而舉辦的勞動協會展裡，得到了首獎。1914年11月他收到了動員令，然而他打從骨子裡反對戰爭，也一直都在等待時機潛逃到柏林以致力於反戰活動。雖然他在1915年時被分發到一個步兵團，但還是設法讓自己不被送往戰爭的前線。

　　這段時間裡，他認識了格羅斯，兩人可算是志同道合。哈特費爾德非常欣賞格羅斯，並覺得自己的作品毫無意義全都燒毀。1916年他決定將名字英國化，改成約翰・哈特費爾德，並以此反對那些被德國拿來

哈特費爾德，哈特費爾德與警察局長，採自AIZ.8，NO.37，1929年

當作宣傳工具的暴力反英團體，但是他改名字的要求不被主管當局所允許，因此無法登記成爲合法的名字。就在這個時期，他和格羅斯開始涉略了照片的蒙太奇，後來並與德國的達達運動結合起來。

　　1917年弟弟威蘭成了他最親密的盟友，威蘭完全分享他的政治與社會觀點，他買了一本早已絕版無蹤的校園雜誌《新青年》（爲了逃避新書出版的禁令），然後將它變爲一本嘲弄辱罵的反組織小報，而這種旁門左道的印刷出版經驗，之後不久影響了包浩斯建築學派。就在這一年，這對兄弟還開設了一家「馬立克」出版社（Malik Verlag）。他們出版格羅斯早期的所有作品集，以及其他許多左派作家的書，而哈特費爾德由於擔任書籍的封面事宜，因此促使他往設計家的方向延伸發展。他、威蘭，以及格羅斯都是德國共產

Hurrah, die Butter ist alle!

Goering in seiner Hamburger Rede: „Erz hat stets ein Reich stark gemacht, Butter und Schmalz haben höchstens ein Volk fett gemacht".

哈特費爾德，好哇！奶油是新鮮的！1935 年 12 月 19 日

黨1918年時的創始會員，而隔年他們也創立了柏林達達社。這時候他有個綽號叫做「達達裝配工」（Dada-monteur），因為他喜歡穿著全套的藍色工人裝。

1924年哈特費爾德的繪圖格調開始改變，達達時期活潑但相當片斷式的照片蒙太奇被照片拼貼法所替代──將照片非常漂亮地貼合在一起，完全吻合而天衣無縫的圖片讓人很難相信它不只由一張照片所做成。他將借來的照片──例如頭可能是從報紙上的照片拿來的──跟另一幅他辛苦描繪的照片組合起來。第一幅作品，成列的骷髏，就在第一次世界大戰爆發的十週年紀念日，被懸卦在馬立克書店的窗戶上。

此後哈特費爾德就成了威瑪德國眾所皆知的名人：他為萊恩哈特(Max Reinhardt)和皮斯卡投(Erwin Piscator)設計舞台組；成功地為諷刺詩作家圖寇斯基(Kurt Tucholsky)的書，做了一個特大系列的圖示；製作了一長串的拼貼照片諷刺才剛建黨的納粹。因為他出其不意而又精力旺盛地攻擊他們，因此成了納粹領導恨之入骨的一個人。納粹黨很快地就壯大起來，迫不及待地想要治理哈特費爾德，因此他隨時都有生命危險。在1934年4月的中旬，SA(納粹警察)突擊他的公寓，他逃到了布拉格，仍然繼續攻擊納粹。1934他的德國公民身份被褫奪，他參加布拉格莽斯(Manes)畫廊所舉辦的國際諷刺畫畫展，德國捷克大使為此嚴正地加以反對；哈特費爾德持續不斷的成功，而納粹只要有機會就不斷地打壓。一直到1938年，納粹要求以逃犯引渡的方法把哈特費爾德逮捕回德國。同年12月，哈特費爾德再次逃亡，這一次逃到了倫敦。

戰爭爆發之前的短暫時間裡，哈特費爾德仍然在英國持續不斷地參加各種反納粹運動，特別是在自由德國文化協會的計劃裡。他還在倫敦的ACA連鎖畫廊以及阿卡德畫廊展出作品，但就在戰爭爆發之後不久，他就被逮捕監禁，在很短的時間內就被送入一系列的三個集中營，他馬上生重病送醫救治。他的身體狀況在戰爭期間的那幾年裡一直都非常地糟糕，並且一直延續到戰後好些日子，因此他的政治活動暫時被擺在一旁。他為企鵝出版社以及其他英國的出版商設計了許多非常生動的書籍封面。

到1950年時他的健康狀況改善了許多，他和第三個太太葛土德(Gertrude)決定離開英國，到東德定居。東德一直都非常歡迎有相同政治理念而被放逐的政治犯，哈特費爾德和貝克特(Bertolt Brecht)長久一來一直互相欣賞，他邀請哈特費爾德為柏林以及柏林的德意志劇院設計佈景道具與海報。但是他的照片拼貼被相關當局以懷疑而有色的眼光看待，並且重重地為他戴上「社會主義的寫實派」的大帽子。不過情況到1956年之後就好了許多，當時貝克特指派哈特費爾德擔任德國藝術學院的會員──隔年為他舉辦了一場回顧展，並得到了「德國國家文藝獎」，又在1961年得到了「德國民主共和和平獎」除了在東德展出之外，還到過莫斯科、北京、上海與天津，不久還到了西歐──義大利，這裡的共產黨有很強烈的文化渴望。但他的新作品很少像戰前一般辛辣──不過「矛盾的野蠻和平」海報是個例外，海報上面的和平鴿被槍上的刺刀刺過──但是這和他「溫和的官方藝術家」身份顯得非常地不搭調。最後1968年在他死後，受到了東德當局的表揚，當時在德國藝術學院的促成下，獻給他一座作品典藏館，並由遺孀負責管理。

（郭和杰◎譯）

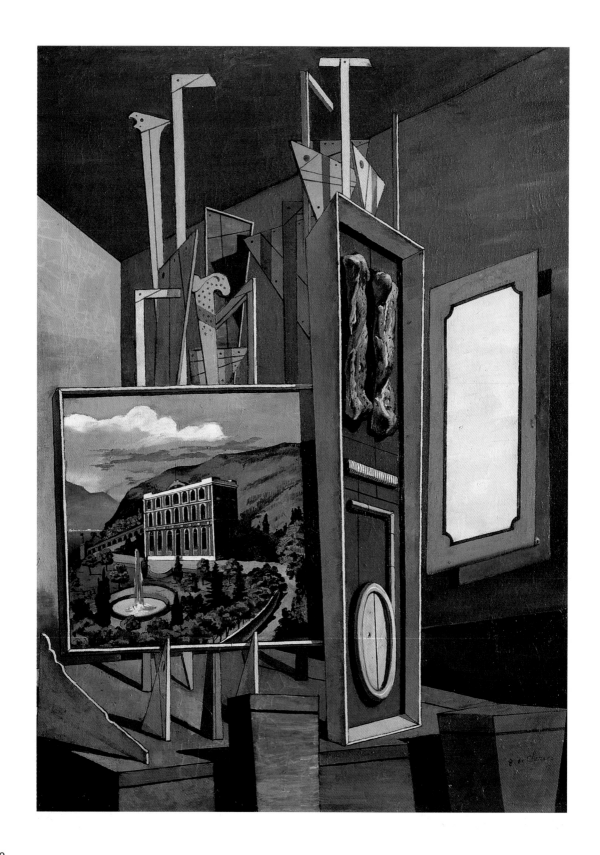

第十一章 形而上畫派（Metaphysical Painting）

Pittura Metafisica，形而上之畫派是個曇花一現的藝術運動，這個運動導因於吉奧喬‧基里科和卡洛‧卡拉（Carlo Carrà）在1917年的一場會面，當時兩個人都在費拉拉（Ferrara）的一家軍醫院裡。這兩個人中，基里科是屬人格特質較強的一個，而卡拉原本是屬於未來派畫，他接收了基里科已經發展出的所有私人絕活，並用來表達世界的疏離，或者是它的疏離過程。1919年卡拉出版了一本書，書名定做《形而上之畫》，而他早期的同事對此大肆抨擊——這多少可能是這個運動會早夭的原因之一。當時羽翼未豐的莫蘭迪（Giorgio Morandi）在1918年也加入這個運動，他在該運動的懷抱之下也僅只是蜻蜓點水地加入，但是，形而上的觀念卻一直跟著他並表現在他的作品裡，並將這個觀念發揚光大加以修飾，而變成他個人獨有的招牌：緘默主義畫風。

如果再將歷史的因果關係放大，形而上畫風真正的重要性在於，基里科把它運用在超寫實派的創作上，因此超寫實派特別被它的突出性格所影響，也就是提出一種神秘的力量，使得他們所描繪的現實比現實還更有力量、更可靠。

吉奧喬‧基里科（Giorgio de Chirico）

基里科或許可以算是現代藝術裡最為奇怪的例子——生命被描繪成一場「悲劇最後又變為鬧劇」。雖然重要性普遍受到認可，但是他在現代藝術的定位到底應該放在那一個層級卻是一直難以蓋棺論定。

他1888年出生於希臘的佛洛斯（Volos），父親出身於西西里的貴族家庭，是個鐵路工程師。童年以及青年時期的大部份時間，都是一直來往於佛洛斯和雅典兩地之間。這個藝術家在生命的這一段時日裡似乎非常憂鬱而悶悶不樂：他的父親一直深受病痛之苦，而清教和耶穌會的宗教氣氛更瀰漫了整個家庭。

基里科很早就開始學畫，剛開始父親教導一些基本的繪畫訓練，然後又從一位鐵路顧員學到一些技巧。1899年時舉家搬到雅典定居，他進了綜合工藝學

左：吉奧喬‧基里科，大的形而上精神，1917年
上：吉奧喬‧基里科，1929年，攝影者不詳

校，開始跟著一些舊潮流的藝術課程。他的天賦似乎不怎麼好，考試還被當掉。1906年父親去逝，而他的母親，是個義大利人，為了兒子的教育問題決定要搬到慕尼黑去（基里科有個音樂家弟弟）。到了慕尼黑之後他進了美術學院，但是他發現到課程內容實在是非常枯燥乏味。相較之下他對於反學院的藝術流派，慕尼黑的分離派也不會特別感興趣。不過他倒是發展出對德國兩個晚期的浪漫派藝術家巴克林（Bocklin）和克林格（Klinger）的特殊品味，他還發現了叔本華和尼采兩人的書，就在這些藝術家與哲學家的啟發之下，開始發展出他自己的個人風格。

1909-10年他都一直待在義大利，同時開始往更深的層面去探索，在這一段時間裡他不是在米蘭，就是在都靈，再不然就是弗羅倫斯。而聽說當他走在都靈的拱廊街上時，往往會有些「形而上」圖畫的靈感，而他也就在這個時候開始從事繪畫創作。他早期的筆記，在1912年的記載則有不同的說法：

> 在秋天一個晴朗的午後，我坐在弗羅倫斯聖塔克羅斯廣場（Piazza Santa Croce）中央的一張板凳上，當然的，我並不是第一次坐在這個廣場上，長久以來我一直受腸胃病的煎熬，而且完全沒有痊癒的希望，這也讓我敏感得幾盡變態。我的週遭世界，包括建築物上的大理石和噴水池，似乎都變成了治病良方。在廣場的中央，樹立著但丁的雕像，他穿著古希臘羅馬時代的長袍，手上抱著他的作品，頭上戴著桂冠，並微微地往前彎……炎熱而熾烈的秋季陽光，照得雕像與教堂的門面閃閃發光。接著我開始有一種「我第一次看著眼前的這些景物」的陌生印象，而「謎樣的秋季午後」這幅作品的全部內容就自動地映入我的靈魂的眼睛裡。現在，每一次我只要看到這一幅畫，就馬上會再次看到那一刻。雖然如此，那一刻目前對我而言仍是個謎團，它是不可解釋的。當時的靈感

所畫出的作品，我仍然喜歡將它當做是個謎。

1911年7月基里科因為住在法國的弟弟的慫恿鼓勵到了巴黎。他馬上接觸到巴黎前衛藝術的領導級人物，比如畢卡索、馬克斯·雅各伯、德安，以及阿波里奈（後來成為他的擁護者）。基里科後來聲稱，自己對於這些新朋友的印象恐怕比他們對自己的印象還深刻。他在自傳裡很諷刺的批評阿波里奈很有名的一幅作品「星期六」：

> 阿波里奈坐在工作檯旁的椅子上向大家說教，聽眾個個安靜無聲、若有所思地坐在手扶椅或是沙發上，這些人絕大多數都是在當時流行界裡佔有一席之地排得上名號的人物，抽著當時市集裡的煙攤上四處可見的黏土煙斗。

詩人朋友給基里科很多實際的幫助，比如在他所編輯的雜誌《巴黎晚宴》裡為他寫了兩篇的文章介紹他的作品。他甚至還為基里科找到了交易商，年輕有為的葛維隆。

1915年義大利參與了世界大戰，基里科和兄弟安德利亞（Andrea，當時是阿爾伯特·沙維尼歐（Albert Savinio）的藝名）回到祖國。他們從軍入伍並駐留在費拉拉，這正是他們透過對話而發展出「形而上繪畫」進一步概念的地方。戰前一直困擾著基里科的腸胃病，又舊病復發，使得他無法參與動態任務，此外他好像深受心靈崩潰之苦。然而基里科在醫院認識了卡洛·卡拉，他對於新潮流有著一種不可擋的狂熱。1918年他退伍，並在羅馬的一場展覽裡初嘗成功的喜悅。在這同時，他對於藝術的態度有了根本性的重大改變，這個改變從他的其他表現裡發出了警訊，這和大約十年前左右他在弗羅倫斯時的情況有些相似。

> 在勃格黑賽街（Borghese）的某個早晨，我在泰坦（Titian）所畫的一幅作品之前，突然有了一幅偉大作品的靈感：我看到火舌從畫廊裡吐出來，而當時就在外面晴朗的天空之下城市之上，飄來一陣崇高的叮噹聲，這是用刀劍敬禮時敲擊

吉奧喬・基里科和他的妻子依莎貝拉，1951 年，菲利浦・荷斯曼攝

所發出的聲音，同時飄來一陣正義的聲音和它彼此呼應，小喇叭傳來重生的消息餘音在蕩漾。

這發生於1919年，這年他在很有影響力的雜誌《大膽雕塑》發表文章表示，必須回到傳統。

他認為自己雖身為畫家，但在技術方面仍有許多「缺憾」，因而深受苦惱，所以開始辛苦地研究傳統的繪畫技巧與材料，特別是蛋彩畫。他經常旅行巴黎與義大利之間，在巴黎時常與早期所領導的超寫實派團體來往，布荷東認為，他回到早期的形而上畫風，是即將創新的預兆。不久基里科以慣有的激烈方式放棄了超寫實主義，不過仍然與他們保持好一陣子的親密關係，真正的絕裂是發生在1926年時，當時他與交往已久的葛維隆一起舉辦個人畫展。縱然如此，1925年超寫實派第一次在米埃畫廊所舉辦的團體畫展裡，仍將他許多的作品都算在內。這一段時間裡，他認識第一任老婆瑞莎·卡紮(Raïssa Calza)。1933年他再婚娶了依莎貝拉·沛克維爾(Isabella Packswer)，她用伊莎拉·法(Isabella Far)的筆名寫作(大部份都是寫些她丈夫的事，或者是在他的指導下寫作)。

在整個1920-30年代的早期裡，基里科都一直與前衛藝術流派廝混：1929年出版了一本絢麗的小說《週刊》，這本書裡包括了許多他最感興趣的內容；他還為戴基爾夫的俄羅斯芭蕾舞團晚期作品設計了一部「舞會」的芭蕾舞劇；1931年他創作了一組的版畫，為阿波里奈的詩集《畫詩》做插畫。

這時候法西斯政權在義大利已建立勢力，而基里科的態度則顯得很曖昧不明，比如，他體認到墨索里尼對於藝術採取的只是一種非常容忍的態度──或者以另一種方式來說，藝術並無法討好他。

> 為了不違背真理，我必須說，法西斯主義並不容許人們去畫他們所想畫的東西。而法西斯黨的組織裡，大多數都是迷於巴黎的現代主義，就像現在的義大利民主黨與共和黨員一樣。

當這個政權給予他認同時，他感到非常的快樂，譬如在1935年他們在的羅馬四年展中以一整間的房間來展示他的作品，但由於他一直想像著自己遭人輕視，所以人格中有強烈的妄想偏執與憎惡感：

> 在羅馬他們刻意把我塑造為反義大利的形像，也因為如此，我在官方的畫展裡一直無法得獎；概括來看，法西斯黨對於畫家與雕塑家非常地慷慨，但是我卻無法從中得到絲毫的好處，一毛錢也拿不到。

基里科因為法西斯的反閃族主義(包括了猶太人、阿拉伯人等)而直接了當地咒罵墨索里尼和他的政權──第二任太太(雖然他在自傳裡未曾提過這件事)就是猶太人。縱然如此，戰爭期間他在義大利卻是一直平安無事，甚至在1942年時的威尼斯雙年展受邀參展。

1946年基里科定居羅馬，他出版自傳的第一冊，這一年他還陷入了一場讓人很敏感的官司裡。在米蘭藝術界裡佔有舉足輕重地位的米里昂畫廊，長久以來一直名列在他的「禍根」名單裡，當時這家畫廊帶了形而上畫作讓他親自鑑定，他卻宣告該畫作為贗品而使得作品被警方扣押，因此該畫廊控告了基里科，一番長期的官司糾纏之後，基里科勝訴。

吉奧喬·基里科，吉洛姆·阿波里奈畫象，1914年。

1948年另外又發生了一件很轟動的醜聞：威尼斯雙年展開闢了一塊形而上畫作回顧展的特區，形而上的藝術家卻揭發，展出的基里科畫作裡有些是贗品。而這件事最錯綜複雜的地方在於，基里科早已大量地在模仿複製他自己早期的作品。在1945-62年之間，他至少反覆出版了十八個版本以上的《無法平息的靈感》一書，而在接下來的幾年裡，他變得更加寡廉鮮恥，親筆仿製更多他自己的早期作品。

1920年代中期，他創作了一個很大系列的新作品，其中許多畫作可以說是巴洛克與文藝復興藝術的大雜燴。最特別的風格就是，一系列相當奢華的靜物，以及為數相當可觀的自畫像，而在許多自畫像裡他還大言不慚地這樣簽名：「G. de Chirico, Pictor Optimus」，「一流的畫家基里科」。有一些作品因為在風格上具「主觀事物的描寫」等特性，在分類上也間接歸屬於形而上畫作，然而整個畫作的張力已經被一些很膚淺的裝飾所取代。這一類的系列包括了非常有名的「岸邊的馬」、「羅馬競技場的格鬥者」、「神秘之浴」，以及「龐貝城壁畫的迴響」等作品。就這樣基里科有很長的時間一直被當做是過氣而衰老的藝術家。但在他死前的1978年，部份的前衛派藝術家對他的態度有了很大的轉變，有一股潮流開始稱譽他是「早熟的後現代派」，並在他過去被人視為俗不可耐或可恥，而被唾棄的作品裡，發現到隱藏其中的諷刺性。但如果說基里科晚期畫作都是有意朝諷刺性，基里科本身並不承認這一點。1906年他版的回憶錄第二冊裡，相較於過去他對自己有了更多的讚許：

> 如果你從我1918年開始的所有畫展回想到現在，就會發現我一直都在進步，有規則而持續地踏著過去的偉大藝術家的成就，往繪畫的最高峰前進。理所當然的，如果要明白並說明這所有的一切，以及我對於真正的繪畫所具有的優越知識，那麼恐怕要同時具有我高傲的人格特質，以及我對於真理的勇氣和熱切渴望。

喬吉歐・莫蘭迪，靜物寫生，1946年

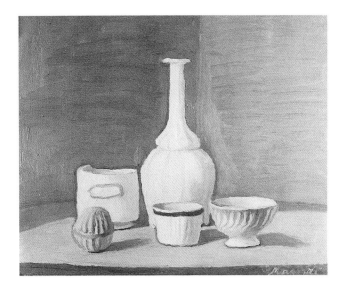

喬吉歐・莫蘭迪（Giorgio Morandi）

莫蘭迪可能是二十世紀義大利最偉大的藝術家，他的一生就像他的畫作一樣，表現出緘默主義的作風。他在三個團體中開畫展，而之所以會和未來派及二十世紀繪畫運動（Novecento）兩派接觸，應該是場意外，因為他和這兩派完全沒有任何的共通之處。不過他倒是和形而上畫派有較多的相似之處在他的風景畫與平淡的一生裡，真正的老師就只有塞尚。

1890年出生於義大利北部的波隆那，家中有五男三女，他排行老大。1906年他在父親上班的進出口辦事處工作了一年，此後就將自己定位成為藝術家。1907年在波隆那的美術學院裡開始了學習生涯，1909年首次見識到了塞尚的複製作品。隔年，他在威尼斯雙年展看到雷諾瓦畫派團體的作品，威尼斯雙年展可以說是他直接得到新藝術訊息的最主要來源。此外他還到弗羅倫斯，深受喬托、馬薩其奧（Masaccio），以及烏切羅（Paolo Uccello）所影響，並把他從塞尚學到的觀點用來解釋他們的作品。他所保存下來的作品裡最早的風景畫所標示的時間為1911年，而最早的蝕刻畫為1912年。他從美術學院畢業時是1913年。

1914年莫蘭迪和未來派有了接觸，他在弗羅倫斯看到了未來派的畫展，並參加了未來派在波隆那科索

喬吉歐・莫蘭迪，1953 年，波洛尼亞，赫伯特・李斯特攝

劇院(Corso)所舉辦的晚間聚會，就這樣他認識了薄邱尼和卡拉。接著他受邀參加波隆那的巴里奧尼宮(Palazzo Baglioni)所舉辦的未來派畫展，以及羅馬的未來派告別展，他還在波隆那一家小學裡擔任畫畫教師，這份工作除了曾經兩度中斷之外，他一直做到1930年。1915年他從軍入伍，才六週就因為重病而退伍。病癒之後，他將早期的一些作品焚毀，在1916-17那一年的多天，他又再次身染重病。

1918年之後，他的聲望漸漸高升，不過一開始非常緩慢。他還和卡拉保持連絡，並到了羅馬認識基里科。1920年代早期，他們的作品有些共通之處，譬如他利用原始模特兒模型的頭，而這正是基里科雕像的特徵。1921年《大膽的雕塑》雜誌在柏林的現代藝術博物館裡為莫蘭迪、基里科，以及卡拉舉行了聯合畫展，1922年又在弗羅倫斯的辟里馬非里奧(Primaverile)舉辦類似的展覽，這次，嫉妒心很強的基里科，竟然為莫蘭迪的作品寫了一篇極盡奉承的文章。1926-27年，莫蘭迪擔任了勒佐內愛米利亞(Reggio Emilia)和卡拉布里亞(Calabria)等省份的國民小學藝術總監，但是他似乎不勝任這工作，很快地又返回原本的工作。這一年，他被囊括到米蘭的二十世紀繪畫運動展裡，這個展覽的目的是要配合墨索里尼政權的統治野心，以創造「古典的」義大利藝術，而該政權的領袖也曾有段時間，對於這個團體非常感興趣。1928年時莫蘭迪在威尼斯雙年展上展出版畫，1930年代早期，他的作品已經相當於各種官方展覽的代名辭，特別是在1931-35年的羅馬四年展裡。他從來不和法西斯政權衝突。1930年他在波隆那學院擔任版畫製作教授，一直做到1956年退休為止。

1930年代，莫蘭迪個人生活習慣非常規律，夏天就在波隆那外圍的格里扎納(Grizzana)過暑假，其它時間就很平實地待在市區的簡單公寓裡，姊姊則為他料理家事。第二次世界大戰期間，特別是1944年他的祖國戰敗後，他越來越常待在格里札那。

喬吉歐‧莫蘭迪的「圓桌上的模特兒人偶」，1918年。

戰後幾年裡，莫蘭迪的聲譽仍然平步青雲，但是這個時期他的個人風格並無多大的改變，仍受到基里科的影響並無法真正擺脫其陰影。

他的作品都是限定於一些形狀可愛或是重新組合過的成群靜物；暑假期間，他畫一些很樸實的風景畫。1945年他在弗羅倫斯一家菲歐蕾(Fiore)的商業性畫廊裡首度舉行了個人畫展，1948年他成為羅馬聖路克學院(Saint Luke)的會員，並在威尼斯雙年展裡榮獲藝術家的首獎。1950年代可以說是他聲名遠播的時期——1953年他得到了聖保羅雙年展的版畫大獎，1957年又在聖保羅獲得了繪畫大獎。

1958年退休，在格里札那靜養並持續繪畫，就像過去平常的坐息一樣。1964年6月死於波隆那。

（郭和杰◎譯）

第十二章 超現實主義（Surrealism）

超現實主義的運動是在1924年時，在布荷東的帶領之下而帶動的風潮，在兩次世界大戰，之間的時期裡，算是藝術界的主流力量。Surrealism這個字的由來是直接從阿波里奈的詩作和評論裡直接沿用過來，阿波里奈則是在1917年時首次用到這個字。布荷東在「超現實主義首次宣言」裡如此定義超現實主義：「它是一種純粹的心靈自發性作用，這種作用不論是透過語言、文字或是其他的方法來表現，它所要表達的是思想的真正歷程。思想的命令，不會受到任何控制，包括各種原因，或者是外在的審美觀與道德規範等成見的影響。」

超現實派的繪畫主要是根源於達達派、形而上畫派，以及佛洛依德的理論。而為了方便起見，一般都把超現實派畫家分為兩大別派：一是寫實的超現實派（Veristic Surrealists），如達利（Salvador Dali）和馬格利特，他們的繪畫完全依照夢境中的事物，一絲不苟地描繪，這是一種非自發性思想的方式；而另一派則是書法式的超現實派（Calligraphic Surrealists），他們是以一種表面的「演化」方式，也就是藉由類似扶乩的無意識書寫方式所完成，這一個別派的技法完全被應用到米羅·恩斯特（Miro Ernst）的作品上，他的作品底下有時是在兩個極端之間——他所「演化」出的影像雖是透過這種全憑機率的技法，但有時候是表現得巨細靡遺，比如擦印畫法，而這麼做的目的就只是要避免受到藝術家的意識控制。

上：馬克斯·恩斯特，換禮服的新娘，1940 年
右：馬克斯·恩斯特，西多納·亞歷桑納
（Sedona Arizona），1946 年
李密勒（Lee Miller）攝

馬克斯·恩斯特（Max Ernst）

恩斯特的作品連結超現實派與德國浪漫派的傳統。超現實派畫家裡，他還是最重要的技法創新者。

1891年的4月出生於布魯赫，科隆和波昂之間的城鎮，六個小孩排行老二。父親是個非常嚴肅的天主教徒，任教於聾啞學校，而且是個很狂熱的「星期天畫家」。恩斯特是家中最富有想像力，天賦最高的一位，1906年他同時受到兩件事的深刻影響，最心愛的粉紅色鳳冠鸚鵡的死，最小妹妹的出生。此後，就如他所說的，開始分不清楚鳥與人之間的界線，所以在他的作品之中經常出現Loplop這種像鳥的生物。

恩斯特接受很好的教育，1908-14年就讀波昂大學，他刻意避開一些很形式化的演講與課程，但把大

學當做是各種經驗的泉源。他認識了奧古斯·馬克，在慕尼黑經常參加藍騎士社，這是恩斯特與前衛藝術的首次接觸。1912年他加入了大多由馬克主導，詩人和畫家組成的萊茵區青年會，隔年，拜馬克之賜，他在柏林「前鋒」的秋季沙龍裡展出作品。1913年的秋天，他旅行到巴黎，為一個朋友畫「耶穌受難圖」來湊盤纏，這個朋友希望能找到一位讓人尊敬的男性裸體模特兒。雖然馬克介紹的這個工作讓他覺得非常難為情，但是最後他還是愛上了這個城市。1914年，在戰爭爆發之前，他在科隆的藝廊裡認識了漢斯·阿爾普，馬上就變成了好朋友；阿爾普是他在戰前的同伙之中，唯一讓他想要再見上一面的一位。

戰爭期間，恩斯特擔任砲兵工程師，曾兩度受傷，一次是被跳彈打中，一次是被騾子踢中，結果他

得到了一個「鐵頭」的綽號。1915年夏天，他被一個喜愛藝術的官員看中，給他一份輕鬆的幕僚工作，這使得他有充足的時間可以畫畫，並在1916年早期有足夠的作品可以參加柏林前鋒畫廊所舉辦的畫展，但是一個指揮官阻止了這一件好事，並把恩斯特送到前線去。他在布魯塞爾以婚假為由停止參戰：露易絲·史特勞斯（Louise Strauss）是他第一任太太，在科隆的瓦拉夫－理查茲博物館當總監的助理。這段婚姻在1921年時破裂，而接下來一連串婚姻與愛情在恩斯特的一生裡佔了舉足輕重的地位。

恩斯特非常渴望能得到當時藝術發展訊息，1919年他在慕尼黑拜訪保羅·克利，並首次在雜誌裡偶然間見識到基里科的作品。他還在蘇黎士得到一系列達達派的出版品，這促使他即時行動：他成立了萊茵區達達中心，並安排在科隆舉辦了首次的達達藝術展。這場展覽是在一個比鄰公共廁所的後院裡舉行的，為防萬一有人來攻擊會場，因此現場準備了斧頭。地方的警察千方百計想要徹底關閉這個極度猥褻的展覽，但在起訴的罪行不成立之後，這個展覽很快地又死灰復燃，警局首長於是只好放下身段乞求該組織，廣告能稍微低調一些。

恩斯特非常希望到巴黎去，但戰後的局勢幾乎不可能成行。由於有人要前去巴黎，他託人寄了1920年5月的拼貼畫集過去，並在巴黎的前衛藝術界裡引起了很大的共鳴。尤其吸引了詩人保羅·愛路華（Paul Eluard）以及他最後在德國所遇見的那兩個人。這使得恩斯特毅然決定離開，在1922年時不帶一紙一筆，身無分文地潛逃到法國。一開始他迫於情勢而在一家工廠裡工作，專賣觀光客的廉價塑膠紀念品。

愛路華和恩斯特開始合作一些文學計劃，並一起參加了所謂的「saison des sommeils」，也就是以幻覺的自我感應達到出神入定，這是超現實派正式基金會的前身，但是他們卻錯過了超現實主義發展過程的最關鍵時刻：愛路華由於一時的衝動，父親託他拿一筆錢到銀行，他卻捲款潛逃到西貢。恩斯特與愛路華的妻子加拉（Gala，後來嫁給了達利）也一起前往。這趟旅行並不成功，而且這三個人在旅行回來之後才發現，超現實派已經獲得了官方的承認。

1925年恩斯特發明他最重要的一項技法創新——擦印書法的再發現，這種畫法是將紙放在粗糙的木材或其他材質組織的表面上，然後用鉛筆在紙面上擦印。恩斯特利用這種技法創造出他的「自然歷史」的設計圖，1926年出版，這一年戴基爾夫委託他和米羅一起為芭蕾舞劇「羅密歐與茱莉葉」做舞台設計。

1927年恩斯特在得到瑪莉蓓爾特·澳蘭琪（Marie-Berthe Aurenche）父母親的同意之下，娶她為第二任老婆。現在他在巴黎的藝術佈景界裡居於相當核心的位置，1929年時他認識了傑克梅第，成為一輩子的知心好友；1930年時他還當了演員，在一部聲名狼藉由達利和布諾（Buñuel）合拍的電影「黃金時代」裡演出，這部電影有許多地方是因為恩斯特想像力的靈感啟發而來。1931年他在紐約的朱利安李維畫廊裡舉辦了他在美國的首次展覽，而在1936年時，他不顧布荷東的勸阻，在一場由紐約現代藝術博物館所主辦的展覽裡的「另類藝術，達達與超現實派」單元裡佔了要角。1936年他認識了李奧納·菲尼（Leonor Fini），1937年則認識了英國的貴婦李奧羅納·卡琳燈（Leonora Carrington）。恩斯登這時候顯然將自己當做是西班牙傳奇中的浪子唐璜（Don Juan），他在1936年所的一段文字這樣自我描繪：

> 女人們都發現到，雖然從他在表達他的觀念時來看他似乎是個可以強壓住暴戾之氣的人，但是她們卻很難苟同他具有紳士風度與溫柔特質，她們用地震來比喻他的性格：就算是很強烈的地震也不大可能將傢俱到處搬動，然後又不匆不忙地想要「排列整齊」。對她們而言，最不能苟同的大概就是——事實上應該說是他們所無法忍受的——只要是他的東西，她們碰都不能碰一下，他的兩種極端矛盾的行為讓人感到實在是非常惡劣，一方面他有許多不由自主的自發性行為，而另一方面他有時又會遵從於一番意識思考後的命令。

隨著1938年超現實派團體的巔峰，他也漸漸地從幻想中覺醒，因為布荷東要求超現實派的成員都必須

「以任何方式粉碎保羅‧愛路華的詩」，然而恩斯特還沒準備好要以這種方式來放棄與他最長久而親密的好朋友，因此就離開了這個團體。就在這一年，他和李奧羅納‧卡琳燈一起住在聖馬丁的亞代奇（Sanit Martin d'Ardeche）一處非常隱密的房子，大概位於亞維農市北方三十哩遠處。但他們卻無法在此長期而平靜地定居：戰爭爆發後，恩斯特因通敵的罪名而遭拘補，但由於愛路華向官方請願，因此很快地就被釋放出來。這時他靠著另一位詩人喬依‧包奎特（Joë Bousquet）的資助糊口過日。1940年5月，德軍入境之後，他再次因被補入獄，但他在尼姆附近的一個集中營逃了出來，並回到聖馬丁找妻子，但是，他馬上就被檢舉告發並再次被捕，他又再次逃獄，不過同時，他的釋放令也剛好送達，所以這次他得以保有自由之身。他又回到聖馬丁，但發現到他的同居人早已經精神崩潰，除了為了買白蘭地而將房子賣掉之外，人也已經消失無縱——後來他聽說她被送進了一家西班牙的精神病院裡去了。這時候有謠言指出，蓋世太保正在跟蹤他，於是恩斯特決定要離開歐洲，尤其是在收到美國要對他政治庇護的通知之後。

1941年他見到了布荷東以及美國收藏家佩姬‧古根漢（Peggy Guggenheim）。但是因為他的危險處境，因此恩斯特決定間接越過西班牙邊境。最後他抵達了馬德里，而且在佩姬的陪伴下，從里斯本搭飛機離去。然而他的歷險並未就此結束：當他抵達拉瓜底亞機場（La Guardia）時，就被美國的移民局逮捕，並拘留在愛麗絲島（Ellis Island）三天。

恩斯特很慶幸能被釋放並旅行橫越美國，1941年時並與佩姬結婚。朋友很努力積極地為他抬轎，希望能在美國的藝術界為他建立起一席之地，1942年他在紐約、芝加哥，以及紐奧爾良開畫展，但是由於在戰爭氣氛的籠罩下所以他的畫展並不為人所接受。雖然如此，他還是能夠與布荷東和杜向在一本叫VVV的新期刊上合作。接著他的婚姻越來越不幸福，1943年時他認識了一位名叫多蘿蒂亞‧唐琳（Dorothea Tanning）的年輕女畫家，並離開了妻子。這件事在紐約的藝術界裡變成一件醜聞，而恩斯特和多蘿蒂亞隱退至亞利桑那州的西度納（Sedona）。

和馬松不一樣，恩斯特在戰爭結束後並不急著回歐洲，而是留在美國，1948年成為美國公民。

同時，他的聲譽也因為一場回顧展而活躍，這是由愛路華為他籌劃，在巴黎的雷納（Denise René）畫廊舉辦。1949年他回到了巴黎，1950年再次由雷納畫廊舉辦了第二次的回顧展，而接下來另一場更大型的回顧展隔年在他的出生地展開，這是由妹妹和妹婿共同策畫的。但是戰後的德國的條件還沒為恩斯特準備好，這場回顧展遭受財務的嚴重問題，並在地方上引起一場不小的議論。到1954年他榮獲威尼斯雙年展的繪畫首獎。雖然恩斯特當時還是美國公民，但是當時碰巧在威尼斯的美國人支持另一個美國入圍者班‧沙恩（Ben Shahn），因此恩斯特的成功對他們而言反而是個莫大的打擊。1955年他決定在法國永久定居，他帶著財產到了杜蘭的于斯邁（Huismes），1958年他再次改變國籍，變成法國公民。恩斯特一生的最後二十年，因一系列的大型回顧展而聲名大燥，舉辦的地方包括了1959年在巴黎的法國國家現代藝術館，1961年在紐約的現代藝術博物館，1963年在科隆的瓦拉夫理查茲博物館，1974年在巴黎的大皇宮。1976年時恩斯特與世長辭。

莊‧米羅（Joan Miró）

米羅現在已經是本世紀大家熟知的最有影響力的藝術家之一，他對於超現實派並不會很投入，但最後卻是與超現實派結合了起來。他是一個沉默寡言而又很私密的人，超現實派的人認為他體質過於怯懦膽小，因此對他有很不公平的嘲諷。

他在1893年的4月出生於巴塞隆納一家興旺的金匠兼鎖匠的家裡，排行老大。母親則是馬略加島人（Majorca）。就如他後來所說的，在學校時：「是一個表現很差的學生，安靜，而且沉默寡言愛幻想。」在正規的學校教育裡，讓他唯一感到快樂的時間就是上畫畫課的時候：

> 上畫畫課對我而言像是宗教儀式一樣，在我的
> 手要去拿畫紙和蠟筆之前，我一定會很仔細地

米羅，被飛鳥包圍的女人，摘自星座系列，1941 年

米羅，1955 年布拉索攝於巴塞隆納馬里廷博物館

先把我的手洗乾淨，藝術家的工具對我而言都
是神聖的，而當我在從事藝術創作時也彷彿在
參加宗教儀式。

1907年，因為學校的表現太差，父親就為他報名
了商學院，但可以到一家地區的藝術學校上課。1910
年，家人認為他根本毫無藝術天份，所以強迫他找了
售貨員的工作，他也因此暫時放棄了繪畫。商業生涯
維持不久，短短一年時間，他就生了重病，緊接著嚴
重的低潮沮喪之後，又得到了傷寒。這至少讓他可以
做自己感興趣的事，他留在他家位於卡塔盧尼亞的蒙

特洛依(Montroig)的渡假小屋，經過一陣療養而逐漸康
復，進了巴塞隆納的一間藝術學校，這是由法蘭西斯
科‧蓋利(Francisco Gali)所指導，在當時提供了最自
由的課程。1913年他自己租了一間工作室，開始畫起
第一幅獨立的作品──但這時候還是寫生與肖像之類
的野獸派風格。這一段時間裡，他閱讀了當時法國前
衛藝術的一些詩作，特別是哈費迪和阿波里奈。

1916年巴黎的交易商瓦拉德為巴塞隆納從法國引
進了一場很重要的畫展，米羅第一次看到了塞尚、莫
內，與馬諦斯的原作時看得眼花撩亂目不暇給，隔年

他又受到了另一股風潮的影響，就是皮卡皮亞，皮卡皮亞當時出版了達達派的評論391。1918年米羅在達貿畫廊（Dalmau）有了第一場個展，這家畫廊後來成為巴塞隆納的執牛耳。但這場畫展可以說是徹底失敗，而這位藝術家也只能隱退至蒙特洛依去舔傷療養。在這裡，他開始用一種新的、極端可愛，而又帶有半點原始樸拙的方法繪畫。他決定非到巴黎一趟不可，1919年當他抵達巴黎時就直接找到了畢卡索的工作室，畢卡索在幾年之前曾經回西班牙訪問，但是米羅仍是非常害羞，不敢和這位同國籍的名人搭訕。

從此，米羅冬天就在巴黎，夏天則在蒙特洛依，他的工作室位於布洛梅45街（Blomet）一棟搖搖欲墜的破建築物裡，而馬松也在那裡。米羅對於那裡的蝨子永生難忘，還有庭院裡美麗的紫丁香，以及「可怕的管理員，一個魁武的金髮女人，活像個巫婆，看了就想吐」。在巴黎的前幾年，過的非常窮困，但他仍然不願向鐵石心腸的家人求援。生活的圈子可以說充滿了各種刺激，除了馬松之外，還有許多的作家——羅伯特‧迪斯諾（Robert Desnos）、喬吉斯‧林白（Georges Limbour）、麥可‧賴利斯（Michel Leiris）、安東寧‧亞陶德（Andonin Artaud），不久之後還有美國的亨利‧米勒（Henry Miller）、恩斯特‧海明威（Ernest Hemingway），以及愛慈拉‧龐德（Ezra Pound）。1923年，米羅的風格再次轉變，其中影響最大的是當時剛在巴黎開始走紅的保羅‧克利的作品。

1924年，這個在布洛梅街的團體開始以布荷東為中心，而米羅也開始參加超現實藝術家們的聚會，但是這時候他仍然沒有完全投入。隔年，他的部份作品在「超現實主義的革命」裡被複製，6月並舉辦了一場畫展，這是他在巴黎所舉行的第二場展覽，地點則在皮耶畫廊，展覽目錄的序言則是由詩人班潔明‧派瑞特（Benjamine Peret）執筆，而在開幕時引起「全巴黎和全蒙特馬特」的注意。畫展的成交情況相當的差，但這個展覽，特別是「畫詩」（picture-poem），大膽判逆地強調文字而忽略圖畫，受到很多的責難與毀謗。11月米羅參加了在同一個畫廊所舉行的第一屆超現實畫展。1926年他已經有足夠的名氣，因此吸引了戴基爾

夫的注意，而且在畢卡索的推薦之下，米羅和馬克斯‧恩斯特合力擔綱，為「羅密歐與茱莉葉」做舞台裝飾的設計，並由英國的年青作曲家君士坦丁‧蘭巴特（Constant Lambert）負責配樂。但這件事並沒有那麼讓人感到快樂，因為蘭巴特對於這項任務最後沒能落給好友克里斯多福‧伍德（Christopher Wood）而忿忿不平，尤其之前他還曾經向伍德做過保證。其他的超現實派藝術家對此都感到很吃味，而在畢卡索惡作劇的慫惠下，開演當天表演了一場反抗劇。米羅原本對於超現實派理念的疑慮，於是確立。

1928年他旅行到荷蘭，畫了一系列的「荷蘭深度之旅」作品，靈感則來自於一些明信片上的十七世紀風景畫複製作品，並對它做了夢幻式的闡述。緊接著，喬吉斯勃罕畫廊（Galerie Georges Benheim）為他舉辦了首次的拼貼畫以及拼貼物品的展覽。

1929年他和琵勒‧茱妮可莎（Pilar Junicosa）結為夫妻，她來自西班牙東部很傳統的馬略卡家庭，這是一段堅定而久遠的姻緣：琵勒為米羅料理日常生活起居等家務事，而且對他的藝術一點都不感興趣——這對米羅而言真可以說是最理想的結合。雖然他不是很富有，但已經開始有不小的名氣，1930年他首次在美國開了畫展。他一直持續不斷地在實驗新的技術——1934年他第一次在沙紙上作畫。西班牙的政局一直很不安定，而米羅的畫雖然完全和政治事務沒有直接關連，但隨著他的繪畫技巧因不斷的實驗而越來越粗獷狂野時，他的畫也越來越像是大怪獸。1936年他住在蒙特洛依，美國南北戰爭剛好爆發，而他和妻子，以及小女多蘿絲（Dolores）必須儘快離開，因為他的妹妹嫁給了一個「十足的白癡」，而在當地的報紙登出了婚禮的聲明，而他也名列邀請函中。

他再次居住在蒙特帕那徹，這時候他很想要做一些學生時代所無法做到的事，好讓他的心裡能夠得到一些平衡：他回到他巴黎的自由工作室「大茅屋」裡畫裸體寫生。他和政治的關係也變得比過去介入還深——他創作的一幅很有影響力的海報「援助西班牙」，因為共和的幫助而賣了出去，1937年他還為巴黎萬國展畫了一幅西班牙尖塔的壁畫，這一棟建築物

裡還有畢卡索的作品「格爾卡尼」。1938年他針對當代藝術家的繪畫受到畫架的限制，表達出他的不滿。而最後，他也保持著他的豐富創作。

在戰爭開始的第一個月，他開始創作「星座」的系列作品——他的作品變成了外在事件的避難所：

> 我覺得我非逃避不可，我在深思之中隱退回歸
> 到我自己，夜晚、音樂，以及星星，現在在我
> 的畫裡扮演著很重要的角色，統治了我的畫。

1940年德軍迅雷不及掩耳地侵略而來，米羅當時就在諾曼地海邊的瓦倫格市(Varengeville)，這時候他必須做出很艱難的決定。他最先想到的就是帶著家人到美國，但所有的船都已經客滿，所以他們坐火車橫越法國進入西班牙，由於米羅過去公然反對西班牙的獨裁者佛朗哥(Franco)政權，因此這時候米羅覺得不知所措，不曉得會遇到什麼意外。不過很幸運的，他沒有受到騷擾，但是為了僅慎起見，還是避開了巴塞隆納，利用太太的關係，到帕爾馬(Palma)避難。但是，第一次發現到他無法作畫：

> 在那一段時日裡，我覺得很沮喪，我相信納粹
> 一定會勝利，但就因為這樣，我們所愛的一
> 切，以及可以讓我們活下去的所有理由，全部
> 都要永遠地掉入無底的深淵。我相信在這場戰
> 爭的失敗裡，我們已經沒有絲毫的希望了，我
> 想要將這種心情與悲愴畫表達出來，用我所能
> 傳達的符號與圖形畫在沙灘上，希望海浪能儘
> 快把它們給帶走；或者在空中畫著一些形狀或
> 是錯綜的圖畫，讓它像雪茄煙一樣，一直往上
> 升到天空，擁抱星星，能夠逃離希特勒及其黨
> 羽所統治的這個腐敗惡臭的世界

1941年他以半秘密的方式住在馬卓卡(Majorca)，他收到了一份很重要的國際認證的通知，紐約的現代藝術博物館為他舉辦了一場大型回顧展，展覽目錄，可以說是對他的作品首次進行評論的專文。隔年，他搬到了巴塞隆納，這時候他開始和學生時代認識的老朋友亞提加斯(Artigas)進行陶藝的實驗。

1947年米羅首次離開歐洲，他搬到紐約，接受辛辛那提州的一家旅館委託，畫一幅巨型的壁畫，1948年回到了睽違八年的巴黎。但這次搬回來並不長久：他發現到，他的藝術家隱居特質，生活在佛朗哥政權的西班牙下有很多的好處；因為他並不受到當權者的喜愛，所以反而讓西班牙的報紙完全不會理會他。縱使如此，他的聲望仍然一直在快速地攀爬，1950年，他又受哈佛的一家研究院委託畫一幅巨型的壁畫；1954-55年之間，他又回到了陶藝，接受聯合國教科文組織(UNESCO)的委託，以上釉的磁磚為他們在巴黎的新管理中心做了兩面大牆壁。1959年紐約現代藝術博物館以他為主角，第二次為他舉辦了回顧展，緊接著到1962年，巴黎國家現代藝術博物館也為他舉辦了同類型的展覽。1964年梅夫基金會(Fondation Maeght)在法國南部舉行了開幕儀式，這個基金會以一整間的房間來放米羅的作品，庭院裡則擺滿了米羅的雕塑和陶藝作品。1963年的時候，米羅對於大型雕塑的專注仍然有增無減，他把雕塑當做是幻想特質的延伸，可以完全進入另一個新的領域。

1956年米羅再次離開巴塞隆納到帕爾馬定居，開始過著適合他的生活，大部份的時間都是獨自待在他的工作室裡，很少接見外客，久久才去一趟巴黎。在他晚年所發表的一篇罕見的公開宣言裡，他批評畢卡索，太熱衷於出風頭，總是喜歡受眾人包圍。最後，在畢卡索死後，他成為現代派第一代的三個藝術家裡，兩位碩果僅存中的一位，這時候可以和他匹敵的大概只有達利和夏卡爾。米羅死於1985年。

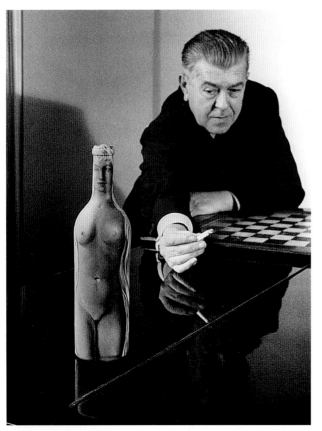

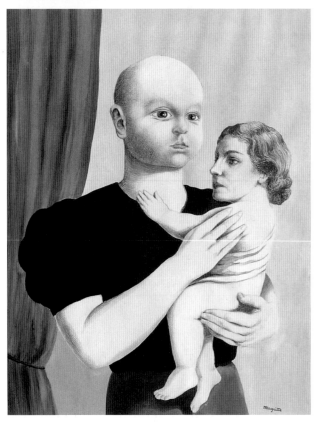

雷內・馬格利特(René Magritte)

　　超現實派畫家裡，和布荷東週遭的不平凡環境一直保持相當距離，重要者應當就是比利時的雷內・馬格利特。

　　馬格利特在1898年出生於雷辛斯(Lessines)，年青時代則在夏勒洛(Charleroi)度過。家中三個兄弟，他排行老大。十三歲的那年，母親神秘自殺。在他還很小的時候，就把繪畫當做是一種神秘的活動，他將這種感覺歸因於有一次他和一位女性玩伴到鄉下小鎮的浪漫墓園裡度假，兩人和一位不知名的畫家偶然邂逅。

　　1916年說服父親讓他進布魯塞爾的美術學院，但只是間歇性地上學。1919年偶然間看到了基里科的作品，特別是「愛之歌」，就很確信繪畫是他終身的志業。這一年，他首次展示作品──單獨的一幅畫，同時受到義大利形而上畫派以及畢卡索的影響。而隔年他所展示出的一些繪畫，可以說是半個立體派，其中並反應出受到馬諦斯的影響。

　　1920年馬格利特和幼時愛侶喬姬・貝格(Georgette Berger)再敘舊緣，1922年結為夫妻，自此之後她變成了他須臾不離的心裡支持。剛成年的時候，馬格利特為了糊口，到一家壁紙工廠畫高麗菜和玫瑰花，並設計一些海報和廣告。但是，漸漸地他發現自己想要做的事，並在1925年創作出首幅完全寫實的作品「失落的騎師」，一匹縮小的馬和騎師在一個森林裡，樹幹則長得像是巨大的柵欄。這種赤裸裸地以現實為題材的風格，成為馬格利特創作主體的特徵。

　　他畫畫時往往把它們當做是「隱喻符號」(inn-signs)，深思熟慮而不重細節。「失落的騎師」的圖式不斷地在他的其他作品裡，以不同的組合方式在重現──這是馬格利特藝術為來的典型。

　　在這一段期間他認識了許多重要的新朋友，比如1920年認識了梅森(E.L.T. Messens)，他是比利時的詩人、音樂家，兼拼貼藝術家，他倆後來有了好幾年的同盟。1927年，馬格利特去了巴黎，並打入了以布荷東為中心的超現實派圈子裡，他和布荷東、恩斯特，以及其他藝術家認識之後更加堅定繪畫的狂熱。不過人際關係就比較沒這麼簡單了，他和生性獨裁的

上：雷內・馬格利特和西洋棋棋盤，
以及人體瓶，成於1960年
查理斯・賴任斯攝影
下：雷內・馬格利特，數學精神
1936年或1937年

東有人身衝突，因為他觸動了布荷東反天主教的宗教狂熱立場。在一場超現實派的聚會裡，喬姬帶著家傳的黃金製十字架，布荷東並沒有點名，但他特別指出，戴著宗教的象徵物，讓人倒盡味口。馬格利特馬上情緒失控，護送太太離開。這個嫌隙一直都沒能化解，很快的，馬格利特前往布魯塞爾。不久，他將在巴黎時所留下的紀念──信件、小手冊，甚至外衣，全數燒毀，引起大火，差點把房子燒掉。

回到布魯塞爾之後，馬格利特經過一番深思，將自己定位為一個「平凡的比利時中產階級」；他拒絕去旅行，生活和熱愛的嗜好密不可分：早上牽著狗散步到雜貨店裡買東西，下午就到綠處(Greenwich)咖啡店坐坐，下下西洋棋。他家裡，用來布置的都是一些很陳舊的雜貨店貨品，而他也盡可能地把它做得更加陳腐。有時候他以戴高帽的形象來做為自畫像的造型，而現在在這種造型卻是經常出現在他的作品裡。

這時，正是比利時的超現實派團體扶搖直上的時候，馬格利特成為核心，每個星期天例行聚會也都在他家舉行。他在巴黎，以及在回到比利時的前幾年的作品，外表雖然寧靜但卻是暗藏憂苦的思想，夾雜許多通俗戲劇而具諷刺性的黑色幽默，這些作品大部份受到當時一些流行電影以及偵探小說的啟發。和阿波里奈一樣，馬格利特對於方投馬斯(Fantomâs)特別感興趣，方投馬斯是第一次世界大戰之前經常在默劇電影以及系列書籍中出現的英雄人物，他可說是個大罪犯，但每此都能智勝一籌地逍遙法外。

1930年代中期，可以清楚看出馬格利特對繪畫的態度有了重大的改變，他歸因於某一段小插曲：

> 1936年的一個晚上，我在某間房子裡醒來，看到了一個鳥籠，以及鳥籠裡睡著一隻小鳥。一段非常壯麗的錯覺讓我把籠子裡的鳥看做是一個鳥蛋，接著我瞥見一項全新的，詩的驚人秘密；我所體驗到的這種寶貴衝擊，來自於籠子和蛋這兩樣物體之間的親密關係，然而先前我習慣於利用毫無相關的物體之間的關聯，來引起這種震撼。自從這一次的靈感之後，我開始探索，是否除了籠子之外的其他物體，就無法

有相同的表現──洞察出它們的特有的因素，以及不變而註定的特性──也就是在蛋與鳥籠首次會合時就能夠創造出來的詩境。

於是他放棄過去對於「不協調」的追求，取而代之的是找尋隱藏於表象下的親密關係。因為他希望能夠指出事物間的關聯，不再將它們完全封閉起來，所以他會花上許多的時間為他的畫找尋一個適當的題目，而且常常為此和他的朋友們討論問題。

在第二次世界大戰期間，馬格利特突然放棄了既有的代表性技巧──以深思熟慮的想法創造出平淡乏味的作品，開始以一種諷刺性的方式模仿印象派──特別是雷諾瓦──這種改變讓長期支持者感到非常不安，而他對於自己這種轉變的辯駁也非常有趣：

> 德國的佔領，可以當做是我的藝術創作的轉折點。在戰爭之前，我的畫所要表現的是焦慮，但是在戰爭期間我經歷到的教訓是，繪畫最重要的是要表現出「吸引力」。我活在一個讓人無法苟同的世界裡，而我的作品的意義就是「反反抗」(counter-offensive)。

接下來又有另一場批評的插曲上演。在1947年時，有一段很短暫的「愚蠢時代」(Epoque Vache)的來臨(這是由藝術家所取的名字：vache在法國的俚俗語裡就是「愚蠢」的意思；而馬諦斯和他的追隨者在使用這個字時，把它當做是「野獸」的反義字)。馬格利特認為，那一批深思原味與樸拙色彩的繪畫和速描，會讓戰後的法國觀眾掃興。1948年這些作品在巴黎展出時，引起了很大的抨擊。馬格利特很諷刺性地屈服於議論，並轉回到他原先的態度：

> 我情願更強烈地堅持我在巴黎所「接觸到」的經驗──無論如何這是我個人的傾向：慢性自殺。但就如喬姬所顧慮的，我對「真誠」會感到噁心。喬姬比較喜歡我「舊時」已經創作好的一些作品；唉，特別為了要討好喬姬，所以從今以後只展出舊時的作品。而我當然也會隨時找到一個可以再走進大而肥的「不協調」畫風裡。

誠如這段話，馬格利特又繼續以舊有的畫風在創作，品質也少有走樣，直到他1967年死後為止。

薩爾瓦多‧達利（Salvador Dali）

　　薩爾瓦多‧達利靠著他自我宣傳的專長，因此可以說是超現實派畫家中最受眾人慶賞的一位；但是他的地位，甚至於在他死後仍然爭議不休，無法蓋棺論定。也因此他的妻子也是他的靈感來源，受他作品啓發甚深的加拉，甚至所受的爭議也不下於他。

　　達利在1904年5月出生於卡塔圖尼亞的非古拉斯（Figueras）。父親是當地很有名的一位公證人，也是一位共和黨員兼無神論者；母親則是一個很虔誠的天主教徒。雖然父母親存在有這麼大的差異，但是家庭從外表看來還算幸福美滿，而他也受到很好的保護。達利在一開始就表現出剛愎自用和想得到別人注意的雙重性格：這種性格可能是導因於他有一個同樣基督教名的死去的哥哥，因此而產生了一種幾近病態的自尊心。依照父親的慣例，他被送進非古拉斯州立學校，但在那裡他什麼也沒學到，接下來，他又轉學到一家由基督教兄弟會所創辦的地區性國民中學。他早期對繪畫的狂熱是由一位地方上的印象派畫家皮丘特（Ramon Pichot）所激發出來的，這位畫家還認識畢卡索。1918年，達利的成就已經足以參加由地方藝術家在非古拉斯的市立劇院舉辦的畫展。

　　1921年達利進入馬德里的美術學院，他沒從老師那裡學到什麼，但繪畫技巧卻有長足的進步，他還交上詩人羅卡（Federico Garcia Lorca）以及後來的電影導演布諾（Luis Buñuel）等朋友。1923年他因爲不服師長而休學一年，旋即又被關在家裡一個月，因爲參加無政府主義遊行，反對後來成立的德里維拉（Primo de Rivera）獨裁政權。1924年，他復學回到馬德里，開始廣泛地對現代派各種畫風進行實驗性創作，於此同時，因爲言行怪異而成爲遠近馳名的花花公子。1925年在後來成爲巴塞隆納最前衛的達貿畫廊裡，舉辦了首場個人畫展，並吸引了非常熱烈的討論與注意。

　　隔年，達利第二次也是最後一次頂撞師長而被退學，他在期末考試的口試上對著三位教授說，他比他們都還要聰明太多了。他第一次造訪巴黎，認識了畢卡索，然後又去了荷蘭，專程對維梅爾（Jan Vermeer）的作品做了一番研究（一種歷久彌堅的狂熱）。回到故鄉

達利，蒼蠅停在他的八字鬍上，1954年，菲利浦‧荷斯曼攝

之後，開始在卡塔圖尼亞的前衛藝術界裡活躍起來，扮演著積極的角色——1928年8月借用了許多未來派的觀念而簽署了卡塔圖尼亞反藝術宣言，達利是三個簽署人之一。而他的作品，也開始表現出他受到了超寫實主義的影響，特別是湯吉（Yves Tanguy）。

　　布諾對電影的狂熱影響了達利，他第二次前往巴黎也是在布諾的召請之下才動身。這兩個人合力創作驚人而野蠻的電影「安達魯西亞之犬」，這部電影顯然在反對當時前衛藝術電影只對純粹美感的關心。電影最有名、恐佈的一段就是前面的十七分鐘——剃刀刀鋒如何將眼睛割成一片一片。電影大約在1929年的前幾個月開始展開首演，上演之後引起很大的騷動。

　　不可避免的，達利引起了超現實派的注意，1929年的夏天，他剛回到故鄉卡達古斯，巴黎一群新朋友所組成的團體邀他去拜訪——這些人之中包括了雷內‧馬格利特夫婦，以及保羅‧愛路華夫婦。愛路華的妻子加拉在剛開始認識達利時覺得他的人非常怪異討

達利和加拉的雙人畫像，1937年，塞西爾‧畢登攝影

人厭，但是很快地就深深地被他所吸引。達利過去從未和女人有過親密關係，這時他既迷惑又驚怕。在這一次拜訪行程結束時，他們兩人之間也已經有決定性的交鋒。爲達利撰寫傳記的佛洛依爾‧考利斯（Freur Cowles）對於這一刻如此描繪：

> 他的激情幾乎已經到了如癡如狂的極限，有一天他被引誘，要將加拉推下斷崖。他注意到加拉希望他爲她做些什麼時，就將她的頭往後摔，並扯她的頭髮。達利歇斯底里而狼狽不堪地在發抖，他要她說出，到底要爲她做什麼？「她看著我的眼睛，很狂野但慢條斯理地對我說著一些野蠻露骨而充滿愛慾的話，這些話讓我們兩個都感到非常地臉紅！」
>
> 「我希望你殺了我！」她很冷靜的回答。

雖然加拉在9月初和愛路華回到巴黎，但她和達利之間的親密關係自此已經濃烈不可開交。此後，她終其一生都是達利的靈感來源，也是最佳經理人。

11月時達利在巴黎舉辦首次個人展，展覽目錄由布荷東執筆，他和許多其他超現實派領導級人物都買了達利的畫。最重要的收入來源也是最大的贊助者是諾艾爾斯（Vicomte de Noailles），畫展上許多重要的作品都爲他所有，比如「憂鬱運動」，雖然這幅畫對糞便污穢細節的描繪連布荷東都覺得噁心，但卻掛在餐廳內華拖（Watteau）和卡拉納（Cranach）的作品之間。諾艾爾斯也提供達利管道，讓他可以在里佳港（Lligat Port）買到一間漁村小屋。在和父親大吵一架之後，他和加拉就開始住在這裡。達利自我宣傳的天賦加上加拉的精於理財，很快地讓這兩個人富有起來，而在里佳港的小屋，也搖身一變進入迷人的夢幻城堡之列。

達利的自我宣傳才能很快就引起超現實派其他藝術家們忿忿不平，特別是布荷東，不滿達利漠視30年代攸關團體內其他派別將佔據整個團體的政治辯論，他從這件事情上看出達利企圖操縱整個運動。1934年2月達利終於大禍臨頭，當時達利被超現實派審判團召喚到布荷東寓所，以「反革命行爲」罪名遭到起訴。罪狀之一就是「威廉的謎語」這幅畫，半裸的列寧，他特別細長而軟弱無力的光屁股，被一隻叉子支撐

著；而另一幅作品，達利顯然在挪揄希特勒。達利在會上存心搞蛋，說得了重感冒——全身毛線衣包得緊緊的，汗流浹背，口中含著溫度計好搗住嘴巴避免回答問題。他極度傲慢無禮，利用布荷東一項眾所皆知的弱點：同性戀。達利半威脅地在現場秀出一張畫，上面畫的是控告他的人和他自己在進行肛交——這一切都在超現實派的自由名義之下。但在最後，他跪下來發誓，他不是無產階級的敵人。結果在1939年之前他就被逐出這個團體了。

1930年代晚期，達利非常崇尚流行時髦。他影響了女性的流行風尙，特別是爲他的朋友愛爾莎‧夏帕雷莉（Elsa Schiaparelli），達利爲她設計鈕釦和小飾品，而他在廣告以及櫥窗展示方面有很重大的影響力。從1935年開始，爲人古怪的英國百萬富翁愛德華‧詹姆士（Edward James）成爲他主要的贊助人，他不但買下達利所有的重要作品，還委託達利爲他在蘇塞克郡（Sussex）的鄉間小屋做超現實派的內部裝潢設計。達利和過去一樣誇張，以致於1936年在倫敦舉辦的國際超現實藝術展上發生了一件相當有名的意外，當時達利受邀去演講，卻身穿潛水裝，結果不只被潛水裝的頭盔打到，還差點窒息而死。

他仍然忙著在美國建立橋頭堡，1936年他得到了鮮少藝術家得到過的殊榮：他的肖像登上了《時代》雜誌，他和那些想要利用他的宣傳價值獲得利益的人爭論，因此在美國的輿論裡得到了傳奇人物般的名聲：他在1939年的紐約世界博覽會裡，爲趣味區設計了一個很特別的天幕，但是他爲邦威‧泰勒（Bonwit Teller）設計一個櫥窗，卻不經他的同意而變更設計，達利隨即與他們大吵一架，接著將支撐櫥窗設計用的浴缸就猛力一丟，衝破了櫥窗玻璃。達利因此而被以毀損他人財物的罪名起訴，不過控訴很快就作罷，達利也因此得到了整個大眾的支持，可謂獲益匪淺。

在他內心深處的某一部份，對於政治事物仍然保有相當的關心，特別是關於西班牙的事。1935年他對他最駭人的一幅畫「用豆子做的軟性建設：內戰的前兆」做了首次的研究，這幅作品表現出受到哥雅（Goya）的影響，並被另一幅內戰的畫作「秋天人肉

達利，慾望之謎，1929年

祭」所追隨，這幅畫所傳遞的消息為「你們家的瘟疫」。但是達利已經忘記他早期對無政府主義的同情，從來無法像同胞畢卡索和米羅一樣站到共和黨的那一方。當德國侵略法國時，他橫越了戰場的前線，逃到了西班牙（他在此和父親重修舊好），然後又跑到了美國。他還是公然地表現出和超現實派之間的嫌隙，而他對於富豪（他幫他們畫肖像可以得到很高的傭金）的熱衷仍然不減。1914年他在紐約朱利安‧李維畫廊所舉辦的畫展，遭到也已經住在美國的布荷東嚴厲的抨擊。這個傷害，如果達利真的有受傷的話，很快就痊癒，因為就在這一年紐約現代藝術博物館為達利舉辦了一場大型的回顧展。在戰爭期間，達利和華特‧迪士尼合作，並出版了自傳《薩爾瓦多‧達利的神秘生活》，非常地成功。

1948年達利回到歐洲定居，主要的落腳處是在里佳港，而其他的時間則不是在巴黎就是在紐約。在這兩個城市裡，他都是咖啡店社交圈的常客，這可以說是話題專欄作家的最佳題材來源。而他的政治立場也開始趨於保守──熱衷於佛朗哥政權──以及羅馬天主教。早在這之前，達利就已經開始創作一些很具野心的宗教作品，包括了現在在格拉斯哥（Glasgow）的「十字架上聖約翰的基督」，這幅畫傳達出真正的神秘熱忱，過去因為他熱衷於名聲而被壓抑的一面。

達利晚年充滿了悲劇和醜聞。他的太太加拉年紀比他大十歲，1982年去世，死時外面一直謠傳，加拉對他丈夫的死心塌地其實一直都是在欺騙他。達利搬到了他在非古拉斯為加拉所搭建的城堡裡，在她活著的時候，他只有帶著請帖才能來造訪（他有嚴重的受虐狂，也因此達利特別要求她必須這樣約束他）。他在那裡居住的時間並不久，1984年的8月，在一場火災裡他在臥室中被嚴重燒傷，當他被救出並送到醫院時，大家才發現他因嚴重的營養不足而深受病苦。他繼續在謠言中徘徊，有謠傳指出他在一家假印刷品的大型製造工廠裡身居核心地位，最後他死於1989年。姑且不論他的悲慘結局，他在1930年代早期所創作的超現實派畫作，其重要性無庸置疑，大部份研究現代派的史學家都承認這點，而這些作品所展現出的驚人力量，至今威力仍然不減。　　　　　（郭和杰◎譯）

第十三章 包浩斯建築學派（The Bauhaus）

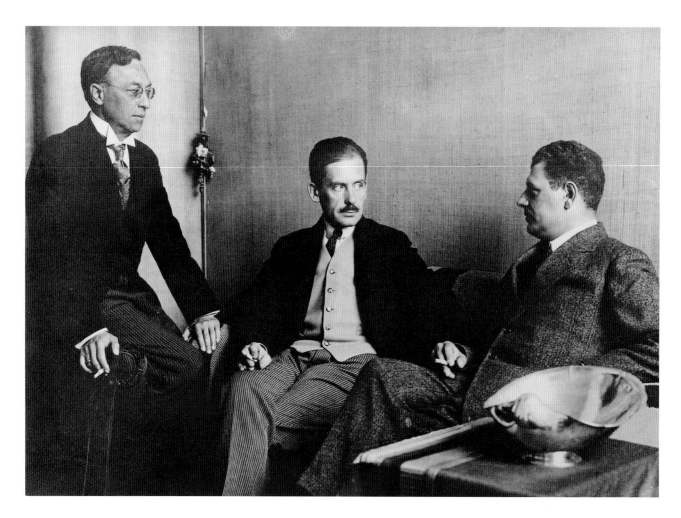

包浩斯（Bauhaus）是一個建築學派，這種建築設計和技巧是在1919年時，由威瑪的建築師瓦特・葛魯皮爾斯所創立，該學派在1933年被納粹禁止之前，陸續又搬到迪艘和柏林。他創立的目的是為了要應用構成派原理的應用藝術，這是在俄羅斯演變出來的原理；它和荷蘭前衛藝術團體風格派也有相同的觀念，風格派的創辦人中包括了孟德里安。但是，該學派對於美術的態度，不能簡單地以它的起源所說的來做判斷依據，因為這都是在葛魯皮爾斯的指導之下形成的，但事實上包浩斯學派裡從來就沒有什麼空談的純粹理論。他成功地將一群知名的藝術教師聚集到他的身邊，其中包括了

瓦斯利・康定斯基，他是藍騎士的創辦人之一，也是純粹抽象畫之父；還有保羅・克利，一次世界大戰之前，他將康定斯基週圍的那一套藝術，帶到了慕尼黑；還有德裔美籍的李奧納・芬寧格（Lyonel Feininger），以及匈牙利的構成派拉佐・莫霍依納吉（Laszlo Moholy-Nagy）。其中的莫霍依納吉在1923年和1928年之間，指導當時所有包浩斯派學生，他所開的入門課程都是最重要的，因此，或許在這位教師自己的作品所投射出的，和我們現在所認為的包浩斯風格有最密切的關係。

上：（由左至右）瓦斯利・康定斯基、瓦特・葛魯皮爾斯，與荷蘭的建築師奧德（J. J. P. Oud），三人在包浩斯建築的開放空間裡，1923 年，攝影者不詳

右：康定斯基和明特，1916 年 3 月，攝影者不詳

瓦斯利・康定斯基（Vasily Kandinsky）

在藝術的現代化運動裡，瓦斯利・康定斯基是最重要的人物之一，不只因為他是第一位真正達到「完全抽象」的境界，而且他還是兩個重要團體的核心人物：藍騎士以及從事於包浩斯建築的藝術家團體。但是，他本人卻非常神秘：他自己也承認，隱密也是他的傑出特性之一。

1866年他出生於莫斯科，是一位西伯利亞茶商的兒子。1871年還很小的時候，就和父母長途跋涉到義大利，定居在敖德薩（Odessa），但之後他父母很快就離婚了。康定斯基大都由熱愛音樂的阿姨教育，在他一生中音樂一直是洗滌情緒和心靈的泉源。他對於神仙故事也很有興趣。1876年，他就讀敖德薩高中，他1885他一畢業，就立刻飛往莫斯科看他的父親。

1886年他到莫斯科大學研修經濟和法律，他的興趣廣泛，甚至還含蓋了人類學，1889年時他出版了第一本論文，研究東芬蘭的席加思涅（Syrjaenen）異教部落的遺址，為了研究這個題目他長征探險到遙遠的沃羅格達區（Vologoda）。不久之後他表示，這次探險的所見所聞對他的藝術有很深的影響，特別是在那裡所觀察到的農舍以及鮮艷亮麗的顏色。但是就在這時候，他轉向研究法律，似乎想朝學術或是當官方面去發展。1892年娶了表妹奇米亞金（Anja Chimiakin）；1893年他成為莫斯科大學法律系裡的雇員，並出版另一本法學學位論文；1895年他成為莫斯科一家印刷工廠的「藝術總監」。但是，在他這傳統保守的外貌下，另外一種新的觀念和感覺已經蠢蠢欲動。當時俄羅斯知識界，完全在基督教天啓的氣氛之下，就像其中某些人一樣，康定斯基對於布拉瓦茨基夫人的通神論，以及和東正教結合的哲學人類學觀念都非常感興趣，他一生中一直保有東正教的信仰。

1896年康定斯基參加了一場在法國舉行的畫展，他看到了莫內的「乾草堆」系列，這場畫展讓他印象深刻，甚至因此拒絕了都北大學的一個教授職缺，動身前往慕尼黑去研究繪畫，並定居在史瓦濱（Schwabing）郊區的一個藝術區裡，這個地方據他後來的描述是個「精神城邦」：

> 每個人都畫畫，……或著是作詩、或者是作音樂，再不然就是跳舞。每一個屋子裡，或是同一屋頂下，至少都可以找到兩間畫室，有時候不見得可以看到大部分的畫室都有人在作畫，但是常常可以看到大家都在討論、爭辦，很哲學化而勤學地飲酒沉醉（這時候對小筆記本的依賴就更甚於對心靈狀態了）

剛開始康定斯基在一家叫做安東亞茲博（Anton Albè）的私立藝術學校裡就讀，在這裡，他認識了他的同伴瑪利安納・菲勒夫金（Marianne von Werefkin）以及亞利塞・賈蘭斯基（Alexei Jawlensky），這兩人後來變成他很親密的伙伴。1900年他轉到慕尼黑學院，在知名的法蘭茲・茲蒂克旗下學習，並認識同學克利。可能是因為他比大多數的學生都還年長，而且受過非常良好的教育，還有許多世界各地的經歷，也有可能是他帶有些堂皇而伯爵般的氣派（他從來就不想讓自己看起來狂放不羈的樣子），康定斯基在同輩中扮演著領導者的地位。1901年他成為一個名叫「方陣」

（Phalanx）的藝術家畫展聯誼會的創辦者之一，隔年成為會長。他在方陣藝術學校授課，至少爲這個聯誼會負責舉辦了十一場以上的畫展。透過方陣，他認識了嘉布里·明特，她是這間學校的學生，後來變成他的情婦，和他有幾年的親密合作關係。1902年，康定斯基在柏林分離派展出作品，在那裡他也幾乎每年都是該派的代表，一直到1911年爲止。他在歐洲的閱歷很廣，在巴黎及巴黎附近待過一整年以上，1904年時他已經在秋季沙龍裡展出作品，直到1910年，每年都在那裡展出。

方陣辦得並不是很成功，1903年就關閉了，而聯誼會則在1904年解散，就在這一年，康定斯基取得和安佳的合法離婚證明。透過方陣，他和新潮藝術派的藝術家及工藝品設計師有了很親密的接觸，這群人對於抽象圖案已經有很廣泛的實驗性應用了。

1909年左右，他在慕尼黑進行一項有如天啓的抽

象圖案實驗，這使他在慕尼黑首次晉身畫家之列：

在慕尼黑時，有一次我在工作室裡經歷了一場意外的迷人體驗，黃昏的微光照射進來：那時候剛好從大自然裡研究完繪畫之後歸來，將畫箱挾在手臂下踏進房門。我像是在做夢一般，被我先前正在進行的作品所吸引，突然間，我的眼睛落在一幅難以言喻的美麗圖畫上，它充滿了內在的成長張力。在這一瞬間我感到非常

地訝異，很快地就暴發出這麼一幅謎樣的畫，在這一幅畫裡，除了一些形狀、顏色，以及對我而言無法理解的一些內容之外，其他的就一無所有了。這個謎題的解答很快就出來了：原來是我自己的一幅畫斜倚在牆邊。隔天，在白天的日照下，我試著要重新補捉前一天黃昏時的那一幅景像，但只成功了一半。甚至當我從側面來看它的時候，我還可以分辨出整個物體，至於透明顏色的精緻外表則已經找不到，因為這是昨天黃昏的陽光才有辦法造成。現在我已經很明白確定，體材對我的畫的傷害。

這時候康定斯基開始進行一種深具冒險性的「完全抽象藝術」的創作，這個實驗一直從1910年持續到1914年，在這同時，慕尼黑藝術界的同伴給了他一個更為顯郝的地位，1909年「新藝術家聯誼會」成立，康定斯基被選為會長。嘉布里在避暑聖地莫勞(Murnau)買了一間房子，不久之後這裡就變成了激進藝術家們的聚會場所。1910年康定斯基認識了法蘭茲・馬克和奧古斯・麥克，隔年這三個人就另起爐灶又成立了藍騎士社團，這個時候，康定斯基和克利又再次見面。藍騎士的首次展覽是在1911年的12月舉行，而從這次畫展之後，1912年表現得更具野心，又陸續在慕尼黑和柏林舉辦更多畫展。1912年3月，康定斯基出版一本可能是他最重要的一本書《論藝術的精神》，當年秋天，這本書已經賣到第三版了。

第一次世界大戰的爆發，使得他所有的活動全部停頓，雖然康定斯基在慕尼黑藝術界已有相當的名氣，但因為他仍保有俄羅斯公民的身份，因此很快就被迫離開德國。他到了瑞士，然後越過巴爾幹半島到敖德薩，然後回到莫斯科。至於嘉布里則只好遺棄在後——他在1911年時已得到和他原配妻子的離婚證書，但是和情婦的結合則還沒得到合法的證明。後來他們只有再見一次面，1916年12月到1917年3月之間康定斯基拜訪斯德哥爾摩時。之後在1917年，娶了俄羅斯人安德列夫斯卡亞(Nina Andreevskaya)為妻。

就如俄羅斯大部份的前衛藝術家一樣，康定斯基對於革命充滿了同情。1919年他協助藝術文化學會

康定斯基1944年遺留的巴黎工作室，1954年，亞歷山大，利柏曼攝

173

(INKHUK)以及莫斯科繪畫文化館的創立,隔年,國家為他籌劃了一場個人畫展。1921年夏天,他在莫斯科創立俄羅斯藝術科學院,並成為副校長。雖然康定斯基坐擁這麼多的成就,許多的榮耀和名位也紛然而至,讓他得以發揮影響力一展抱負,但他很快地就在革命的俄羅斯裡覺醒過來。1921年12月他又返回了德國,並在耶誕夜裡抵達柏林,1922年他又搬到威瑪,並接受了新成立的包浩斯的教席。

就在威瑪共和國災後餘生的那幾年裡,康定斯基可以說是包浩斯觀念最崇高而又有影響力的一個僕人,他所負責的課程是最為基礎而重要的,也就是該學派的哲學問題:入門課程的基礎架構,這是包浩斯教育的一切奠基石,他從靜物寫生教導大家分析的描繪法,並要求學生依照題材的排列來作畫,他還指導一些色彩方面的討論會。

在包浩斯時期,康定斯基的盛名不論是在德國境內或是境外,都一直在步步高升,1923年他和「無名氏社團」,也就是現代藝術博物館的前身,首次在紐約開辦他的個人展,1924年,交易商嘉卡·雪爾(Galka Scheyer)成立了一個「藍色四人組」(Blaue Vier),包括了康定斯基、克利、芬格寧,以及賈蘭斯基,而且還非常成功地大幅增加他們作品的曝光率。1926年,康定斯基出版了《點、線,到面》一書,這本書可以說是包浩斯教材的摘要。

包浩斯在1933年時關閉,而康定斯基對這間學校卻一直努力堅持到最後關頭,而他毅然決定,此時正是他做這一生最大改變的時候。他在1928年取得了德國公民的身份,但是在希特勒政權的領導之下,他卻得不到什麼特別的尊重,1933年12月,他搬到了塞納河畔納伊(Neuilly-sur-Seine)郊區的巴黎文化區。由於他在巴黎的文化界早負盛名,所以他很快地就在裡面成為一個很有影響力且地位崇高的一號人物。他身負推動「國際抽象畫展」的重責大任,而該展就在1937年時,巴黎網球場博物館結合了巴黎萬國博覽會展出。在他這一生後來所剩的短暫幾年裡,他都一直住在納伊,並在1939年成為法國公民。他對於工作的執著一直到死方休,於1944年12月13日去世。

李奧納·芬寧格(Lyonel Feininger)

李奧納·芬寧格是美國藝術和包浩斯學派之間的橋樑。他在德國度過他中大部份的藝術生涯之後,最後卻被納粹逐出德國,回到他過去住了半個世紀的美國之後,在美國結束他的一生。

他在1871年出生於紐約,德裔之後。雙親都是音樂家:父親是個頗負盛名的小提琴家,母親是個演唱家兼畫家。而芬寧格在音樂方面的天賦當然也有很傑出的表現:在十二歲那一年,他演出了一場令人驚豔的音樂會。1887年也是他十六歲的那一年,他被送到德國繼續他的音樂研究,但就在德國時,他決定將自己的興趣轉向藝術創作,不過音樂對他仍然深具意義,他說,音樂「就像我生命中的空氣,和繪畫的創作」,成年之後,他仍然繼續演奏並作曲,1920年時他還寫下一些「賦格」,並在德國公開演出。

他在藝術方面的研究,得到了父親的擔保和同意,但在1890年時父子兩人翻臉成仇(直接原因是,芬寧格拿父親的手錶去典當),而這場釁隙卻終究沒有和好的一日。這個年青人被短暫地驅逐出德國,並去了巴爾幹半島,而他也利用這機會首次拜訪巴黎。1901年他在返回德國之後,娶了格拉拉·佛斯特(Glara Furst)為妻,雖然婚姻短暫,但也生了兩個女兒。他開始專職畫一些諷刺漫畫養家糊口,而在1906年之前,他總是要努力穿鑿附會,因為他和《芝加哥星期天論壇》定下了兩篇每週一次的連環漫畫。這一年也是他再婚的一年,他娶了茱莉雅·柏格(Julia Berg)為妻。

芬寧格抓住了機會回到巴黎,並在那裡住了兩年,不久之後他說道:「我終於可以開始擁有我自己的想法、情感,和作品。」1911年他又再次回到巴黎,但只是一場短暫的到訪,那一年他在獨立沙龍展出六幅畫作,並和立體畫派有了一場決定性的會面。但這些事先姑且不談,他還是一直認為自己基本上是個印象派畫家,而他在德國的印象派同黨也一直把他當做是一份子。1933年他受馬克之邀和藍騎士一起在柏林的德國第一屆秋季沙龍舉辦合展。

芬寧格自己對於繪畫的態度可以從他這一時期以

The Chicago Sunday Tribune.

APRIL 29, 1906.

PART ELEVEN

ALL ABOUT THE TRIBUNE'S NEW COMIC SUPPLEMENT.

The Kin-der-Kids

FEININGER
THE FAMOUS
GERMAN ARTIST
EXHIBITING THE
CHARACTERS
HE WILL CREATE

芬寧格以漫畫所畫的的自畫像，1906 年《芝加哥星期天論壇》。

及之後所做的一些宣言看出端倪——例如，他在一封給《藝術報》的編輯和出版者保羅・威斯漢（Paul Westheim）的一封公開信裡，做了簡短的批評：「我們所過的生活是，無盡的渴望讓人無法自拔，只有『開始創作』的刺激才能讓我們從自己之外走出。」這種情緒，在戰爭所帶來的陰暗與消沉之下更加地惡化：在美國加入這場戰爭衝突之後，他在德國就成為一個敵對的外國人了。

1918年芬寧格認識了葛魯皮爾斯，也就是包浩斯的創建者兼建築師。芬寧格的象徵性木刻畫「大教堂」在1919年包浩斯發表宣言所出版的書上成為封面，而在他們的新學校成立時，芬寧格是葛魯皮爾斯第一個指派的辦公人員——他成為裡面的一位老師，全權負責「繪圖研修班」。雖然事實上芬寧格和包浩斯保持關係，一直到最後包浩斯結束為止，但是他對

於包浩斯所走的路線並不表同情。早在1922年的時候，也就是包浩斯還位於剛成立時的所在地威瑪的時候，他在寫給他妻子的信裡就這麼說：

> 要做或要死都是個問題……我們必須朝有利可圖或者是大量生產的方向去走。但這顯然違背了我們的本性，而且我們已經注意到，在進步的過程之中要能先發制人。

不久之後，當莫霍伊納吉在這個學校裡取得權力時，芬寧格對他的態度也做了批評：

> 過去以來一直被認為是「藝術」的卻被排除在外了——被新的觀念所代替了。他們只談一些光學、機械學，以及動畫。

事實上，和莫霍伊納吉相較之下，芬寧格的立場是站在特別保守的那一邊——這多少是因為他對於形狀的堅持。他那種刻面的、薄填式的風景畫和海景畫，運用了他在立體畫派那邊的所學，並以一種很個人化的方式，給他的表現題材神祕的寓意，這也是非常傳統的「斯堪地那維亞式的」（Nordic）風格。他和偉大的德國浪漫派藝術家佛烈德利賀的作品也有很深的關係，芬寧格每年都會在波羅的海岸波美拉米亞一個叫「深西」（West-Deep）的地方繪畫。而德國的印象派畫家裡很有名的，馬克也同樣沾有這樣的風格。

在1925年包浩斯搬到了迪艘之後，芬寧格情願做一個沒有報酬的住家型藝術家，因為這樣子他才有更多的時間去追求自己的創作。奧佛列・巴爾（Alfred H. Barr），不久之後的紐約現代藝術博物館總監，他前去拜訪芬寧格，並把這次的拜訪當做是他到包浩斯朝聖的一部份：

> 在他嚴肅的門口前，葛魯皮爾斯設計的房子是我所見過最有美式風格的建築之一——又高又寬——雖然在他身邊找不到北方佬那些緘默和用岩石圍牆的作風。他好像很害羞，但是他的微笑卻融化了我的羞怯。他說話時，所講的美語帶有很奇特的純正口音，並常引用一些古老的俗語，因此深深地吸引了我——我也一直感到很迷惑，後來我才知道，原來他在四十年前離開了美國，而他現在所講的都是 1880 年代的美國

芬寧格，1936 年，愛摩根·肯尼漢攝

話，這也是我父親那一代，經常在學院裡所使用的語言。

這個時候，芬寧格很理所當然地成功了。在1924-34年之間，他以藍騎士的身份經常四處展覽。和他一起的其他成員還有克利、康定斯基，以及賈蘭斯基，而且他們的作品除了在德國之外，在紐約、加州，以及墨西哥都看得到。1929年芬寧格在新的紐約現代藝術博物館裡，以「十九個美國人的生活畫」爲題開了一場畫展。1931年柏林的國家畫廊爲他舉辦了一場大型的回顧展，以慶祝他的六十大壽，緊接著在漢諾威又爲他舉辦了個展，隔年又在萊比錫和漢堡，都陸續爲他舉行個展。

納粹的掘起阻礙了他這時候的發展。1935年時德國納粹組織的國家文化協會要求他提出「亞利安血統證明」，他的作品被搬出了博物館，而在1937在慕尼黑展開的那場惡名昭彰的「墮落藝術展」裡，他的作品也被名列其中。芬寧格決定返回美國，但要重新適應美國的歷程讓他感到很痛苦，這不只是因爲相較之下，他在美國的名聲還不如祖國中響亮，而且在德國的崇高地位，他也是經過了長久的耕耘才得到的，除此之外，他還發現到，他要重新調整自己對於新的題材範圍的敏銳度也是相當的困難。而現在的結果是，紐約的摩天大樓代替了德國的哥德式大教堂和「深西」的變幻陽光。一些友善的交易商爲芬寧格籌備了一些畫展，而1939年時他受紐約世界博覽會的委託，畫了兩組壁畫，一組是畫在「海運建築」，另一組則是「現代建築藝術經典」。1942年大都會博物館買下了他的得獎作品「蓋爾梅洛十二世的教堂」（Gelmerode XII），而在1944年現代藝術博物館爲他和馬斯登‧哈特雷（Marsden Hartley）合辦了一場大型的畫展。芬寧格在1956年1月13日死於紐約。

上：芬寧格，紫衣淑女，1922 年
下：芬寧格，蓋爾梅洛十二世的教堂，1929 年

保羅‧克利(Paul Klee)

保羅‧克利大部份的畫作都是小規模的作品,如素描和水彩畫,這和它們所產生的巨大影響力似乎顯得很不成比例。從某些方面來看,他早在超現實派出現之前,就發明了超現實派的自動化主義的原理。他在包浩斯任教達十年之久。有著很強大的影響力。

克利1879年12月出生於明興布奇市(Munchenbuchsee),這是瑞士境內比鄰柏林的一個城市。父親是個德國移民,在附近的霍夫威爾(Hofwyl)的康特挪師範學校(Cantonal)當職員。和他妻子溫和而敏感的個性相比,他的為人顯得非常尖酸苛薄。而年幼的克利即承襲了母親多愁善感的性格,當他所畫的「惡魔靈魂」太過逼真時,就會投入母親的懷抱以得到安慰。1906年左右,她有些地方開始癱瘓痲痺,而這更加強了母子之間的情感。

克利在學校的表現非常優異,但是課程唯一讓他有真正印象的,就只有希臘神話。成年之後,他回到希臘文化的根源處,研究希臘的詩,在空閒時讀一些埃斯奇里斯(Aeschylus)的詩或其他的一些文章。在很早期的時候,他也曾表現出音樂方面的長才——七歲時他學了小提琴,而僅僅十歲時,就和伯恩(Bern)市立管弦樂團一起演奏。但結果是,他最後選擇要當個藝術家,而放棄了專業的音樂家之路。1898年10月,他進入了慕尼黑一家私立的藝術學校,然後又進了慕尼黑學院,參加了1900年的茲帝克班。而教到克利的教師,都為克利的才華感到瘋狂,但是這個時期的克利卻很少有個人的表現機會。

在1899-1900年的那一個冬天,克利認識慕尼黑一位醫師的女兒莉莉‧絲當普(Lily Stumpf)。1902年正式宣佈訂婚,但一直到1906年9月才真正結婚。由於鑽研的結果,因此克利回到柏林時可以到伯恩管絃樂團裡擔任合格的成員以賺錢謀生。在這期間裡,他的日記談到許多演奏方面的細節問題,而且還記錄了,例如讓他印象深刻的偉大大提琴手帕布洛‧卡薩爾斯(Pablo Casals),但很另人意外的是,他很少談到藝術方面的問題。克利時常旅行到慕尼黑去看未婚妻莉莉,並且還到巴黎和柏林做簡短的停留。他第一次在藝術方面的成就,雖然微不足道,要算是在1906年,那時候他的一些蝕刻畫在慕尼黑分離派畫展裡展出。

結婚之後,克利就定居在慕尼黑,而唯一的一個孩子,是個兒子,出生於1907年的11月。莉莉是個非常有才華的鋼琴家,她靠當鋼琴教師來賺錢以維持家計,而克利則當家庭主夫,在家做飯帶小孩。1910年他終於有了自己的第一次個人畫展,這場畫展在伯恩博物館舉行,受到了熱列的迴響之後,接著畫展又移師到蘇黎士、巴塞爾,最後一站到了溫特圖。在溫特圖時,受到公眾的抵制,因此博物館當局非常匆促地將克利的作品退回,而這整場的展覽,隔年再一次在慕尼黑的湯豪瑟畫廊展出。

1911年克利開始和前衛藝術界搭上了線:1月時他認識了奧佛列‧庫賓(Alfred Kubin),他對克利的讚賞實在有些太過份了;而秋天認識了康定斯基,一開始克利對他感到相當大的反感。康定斯基和馬克(後來成為知己)邀請他參加1912年所舉辦的第二屆藍騎士畫

保羅‧克利,愛倫攝,威斯巴登,1924 年

展，然而克利從未在這個團體裡擔任過領導的地位。1912年克利到巴黎短暫停留，而就在這一次的停留中，候貝爾‧德洛納在工作室和他見面的三個小時，可以說是關鍵性的一刻，在色彩學上的啓發，讓他的色彩自由度達到了現代藝術目前的水準。

但是，克利藝術生涯的轉折點一直到1914年才來臨，當時他和麥克一起到突尼斯進行兩週的拜訪。北非的光線和色彩，淹沒了他，克利在遊記裡寫道：

> 不論我怎樣在它後面追逐，色彩都緊緊地抓住我。我知道，它已經永遠地擄獲了我，這就是這美妙一刻的眞正意義。色彩和我合而為一，我就是個畫家。

當戰爭爆發時，克利剛好三十歲，因此暫時不必被徵召入伍。雖然他面對了知心好友的死而痛心不已——麥克幾乎是一出征就戰死，而馬克則死在凡爾登——但他還是很客觀公正地祝福這場衝突，他寫道：「我曾經對這場戰爭非常地在意，但這就是爲什麼影響我內心的原因。」他在1915年時被徵召入伍，並且被分發到前線的護衛隊。接著他又被調到巴伐利亞的飛行學校當職員，這讓他可以間歇性地偶爾從事創作。這時候他的素描已經開始在柏林的前鋒畫廊銷售：1918年，前鋒出版了一本複製克利作品的畫冊。最後，在1918年12月時，克利解甲歸鄉，這時候他也發現到口袋裡好像也有些錢，因此就感到有了足夠的信心可以花些錢，於是開始從事油畫創作。

雖然戰後的德國仍然瀰漫著一片百廢待興的狀況，但他的聲譽卻扶搖直上。1920年，交易商瓦爾特‧葛爾茲和他簽約，爲他在慕尼黑籌組了一場回顧展，引起了一些共鳴，而就在這一年，有了三本專論克利作品的書籍出版。11月，葛魯皮爾斯邀請克利進入包浩斯，克利並在1921年的1月離開了慕尼黑到了威瑪，也就是新成立的包浩斯學校的所在地。因爲包浩斯的教授必須都是全能的，因此他才發現到他要負責玻璃畫和編織的課程。包浩斯對他有很根本的影響，比如包浩斯迫使他必須去分析自己的作品的方法，好能與他人溝通。他成爲一個非常優異但又不教條迂腐

保羅‧克利(右)康定斯基和在亨岱(Hendaye)的海邊擺出哥德和席勒的姿勢，1929年，法國，莉莉‧克利攝

的教師。包浩斯一直都是個壓力重重的地方，因爲裡面盡是一些很有權勢的人物，而克利打從一開始就讓自己和那些內部鬥爭保持距離。他超然而公正的特質，讓他在包浩斯得到一個「天父」的綽號。克利本身有非常敏銳的幽默感——威瑪因爲詩人哥德而知名於天下，但很諷刺的是這位畫家卻自比爲哥德：他會停在街道上，然後擺出這位大詩人最有名而具代表性的雕像姿勢。他和康定斯基建立起非常友好的關係，而當包浩斯搬到迪艘時，這兩個人的住家和工作室，在同一棟建築物上，分佔兩邊。

從1924年之後，嚴重的通禍膨脹已經穩定下來，而德國人也開始得以自由旅行，克利每年都到國外旅行——到義大利、科西卡，到英國，1928-29年的那個冬天還到了埃及。他對於回教的清真寺和琳瑯滿目的雜貨鋪都沒有太大的印象，但是沙漠的景觀和古國的傾頹卻給他很大的震撼。

保羅・克利，走鋼索的人／平衡，1923 年

保羅‧克利，火源，1938 年

包浩斯的內部鬥爭越來越激烈，尤其是擔任入門課程的莫霍依納吉第一個提出辭呈之後更達到高潮，接著在1928年末時，葛魯皮爾斯自己也離開。克利對於漢斯‧梅耶所領導的包浩斯並不表同情，沒有多久他就開始受不了這場持續加溫的內部鬥爭，因為這已經使得整個學校四分五裂。1931年4月克利辭職，並在杜沙朵夫（Dusseldorf）美術學院找到了一份兼差的工作，他跟朋友說，和包浩斯的那些「天才」相較，他還是比較喜歡這裡謙虛的教授。但這個教職和他一直在經營的家庭生活很難協調，因為他的家仍在迪艘，而他一直到納粹得勢，並開除他在杜沙朵夫的工作之後，他才搬離。

克利一直反對他太太莉莉的看法，她認為不應對納粹懷有任何的幻想。他在迪艘多逗留了幾個月的時間，在1933年的耶誕夜前才突然放棄一切逃回了瑞士。不久之後朋友又幫他把家當和畫室打包好。他和太太定居在伯恩的一間小公寓裡，並開始重新規劃自己的生涯，但過程非常地艱辛坎坷。他一直都沒有得到瑞士的公民身份，而現在，他才開始申請，不只遇到了許多困難，而且一延再延。更糟的是，1935年他的健康狀況急轉直下，他中了風，之後並一直受到一種罕見的殘障之苦，他的黏膜越來越乾涸。朋友們都盡其所能地幫助他，但就像其他逃難的藝術家一樣，

被過去欣賞他並了解他作品的德國政府斷絕關係。1934年1月，前衛的梅爾畫廊（Mayor）為他舉辦了首場在倫敦的畫展，1935年2月，一場大型的畫展在伯恩的藝術廳舉行。

就在他的身體狀況每下愈況的時候，他作品的技法與表現出的氣氛有了改變：線條越來越粗糙，並帶有深沉的原始味，悲劇性的印象派畫風替代了過去他成名時的那種夢幻感。他的畫裡充滿了接近死亡的各種徵兆。一些老朋友以及他所不認識的一些仰慕者，接踵而至來拜訪他──1937年他接到了畢卡索消息，畢卡索接著也來到了伯恩。但他所居住的大環境，卻是充滿了冷漠無情。1940年的2月，他的另一場畫展又開始展開，這一次是在蘇黎士的藝術廳。但瑞士的媒體卻是以很諷刺嘲諷的態度來接受他的畫展，這使得克利相當地氣餒，因為他覺得這會影響到他的瑞士公民申請，他擔心這件事情會延宕更久。事實上，公民申請最後在他1940年6月29日死去的隔天才通過。

克利的墓碑上刻的銘文是從他的日記裡所摘錄下來的一段文字：

> 這個世界無法永遠抓住我，因為我對死亡已經習以為常，甚至就像我從來沒有出生到這個世界一樣──我雖然已經比平常更加接近了創生的心靈，但卻仍然距離那麼遙遠。

莫霍依納吉，1920 年早期，昆士勒攝

拉佐・莫霍依納吉（László Moholy-Nagy）

拉佐・莫霍依納吉是包浩斯裡最重要的人物之一，也是東方藝術家中現代藝術的典型，1895年生於匈牙利南部的一個小麥農場。第一次世界大戰之前，他進了布達佩斯大學，研修法律，但接著被奧匈帝國徵召，在砲兵隊裡當職員。在這一時期裡，他希望自己能成為一個詩人——一個符合時宜的詩人——這個願望他從來都沒放棄過。1929年，前衛藝術的雜誌《小評論》裡接受一組問卷調查，其中一題問到：「一生中最幸福的一刻是什麼時候？」，他回答道：「在我還是個小男孩的時候，我的一位朋友塞了一張紙到我的手裡，而那張紙上印的是我第一首被印刷出來的詩。」1916年，他在義大利戰場的前線裡受了傷，於是就在戰場的各家醫院裡待了好一陣子。受到朋友在詩作方面對他的鼓勵之後，他開始在軍隊的明信片上畫一些戰場的景物。1918年從軍隊中退伍之後，他放棄了法律的課程，開始研究藝術，白天裡就自己進行創作，晚上則去上一些實作的課程。

匈牙利在1919年展開了一場政治的革命，極端右派人士取得政權。莫霍依納吉對於該政權的目標雖然採取同情態度，但是他一直避免涉入太深，而就在這一年年尾，一場反革命的爆動開始展開，於是他離開了匈牙利到維也納。在匈牙利的蘇維埃讓出政權之後不久，他非常謹慎小心地為「群眾所想要的精神和物質需要」遭到出賣而哀悼。維也納的吸引力似乎比不上戰後的柏林，雖然柏林的局勢仍然充滿騷亂，但莫霍依納吉在1920年再次搬家。一到了柏林之後，他就開始和達達派結為朋友（柏林的達達有很濃厚的左派傾向），並被指定為匈牙利流亡者雜誌「MA」的柏林代表，這本雜誌是由他的朋友拉左斯・卡薩克（Lajos Kassak）所編輯。1921年他娶了德國女孩露西雅・舒慈（Lucia Schulz）為妻。

1921年10月，莫霍依納吉參與「元素藝術宣言」的署名，該宣言並在風格派雜誌裡刊出，其他參與署名的還包括達達派和構成派的藝術家。這一年冬天，

他和俄羅斯構成派的領導人物李斯茲基成為好友,這個時候他才剛從俄羅斯抵達,並為莫霍依納吉帶來了俄羅斯近來一些藝術活動的消息。在李斯茲基的影響之下,他開始利用不同的材料從事抽象的雕塑創作,這些作品並在1922年春天,於前鋒畫廊的個人展中展出。包浩斯的創辦人葛魯皮爾斯看到這場展覽後,馬上就聘請他擔任包浩斯的入門課程(入門課程可以說是包浩斯教育的核心)以及金屬工作室的首席,但是莫霍依納吉一直到隔年才答應這個聘任。

在這一段間隔期間,莫霍依納吉繼續和李斯茲基保持來往,並在漢諾威的凱斯特那協會裡一起展出作品;莫霍依納吉在1922-23年的多天裡,甚至還讓達達派的史維特共用自己的工作室。這段時間,剛好是德國通貨膨漲最嚴重的時候,而他學史維特的做法,將嚴重貶值的鈔票拿來當做是拼貼畫的材料,這樣的作品可以說是藝術美學和政治觀點的一種結合。

進入包浩斯之後,這時的包浩斯還在威瑪,莫霍依納吉就開始積極著手,發揮他的觀念,他把入門課程延長了一個學期,並改變了金屬工作室的策略,當時他們所專注的是「只能一次」(one-off)的工藝項目,而莫霍依納吉轉變成為工業而設計的產品原型,其中有一些電燈或是電燈開關的設計到現在都還被人們所使用,而這些都是這項政策的結晶。1925年包浩斯從威瑪搬到迪艘時,莫霍依納吉也跟了過去,而這時候他已經成為葛魯皮爾斯的左右手了。他很有影響力,但人緣並不是很好,一些較為保守的同事都傾向指謫他的好出風頭,特別是他大力鼓吹,攝影註定是要替代畫架繪畫的下一代藝術。但是,這個時候,他的影響力似乎是讓人無法反駁,他和葛魯皮爾斯正在合力編輯一系列的包浩斯書籍,以散播這個學派的影響力和建立地位。而在私底下,莫霍依納吉以自己的能力,和妻子一起合力從事一些攝影的實驗性創作,這是到包浩斯之前就開始進行的工作。而早在1921年的時候,莫霍依納吉就開始進行一種他所說的「黑影攝影」(photogram)的創作,這是一種不須透過照相機拍攝的抽象攝影。1926年他轉入了電影的行列,創作出他的首部記錄片「柏林靜物」。

拉佐・莫霍依納吉的「光的遊戲,黑、白,與灰」
1922 年至 1930 年

最後他之所以離開包浩斯,是因為政治鬥爭。就如葛魯皮爾斯,莫霍依納吉也變成是政治的獨裁主義者:在他生命走到盡頭時他可能會宣稱,「我是個藝術家,我從來不參與政治」,但這只是要了要掩飾他的早期歷史罷了。但是事實上,包浩斯就像德國一樣,尤其是1920年代晚期一樣,是非常政治兩極化的。特別是在學生和教職員之間,有許多強勢的共產黨的黨派,他們所期望的是要學校多強調職業訓練的教育,而這和通才教育是相對立的。

莫霍依納吉在幾個月之後,在柏林創辦了屬於自己的獨立的設計室,並和喬治・凱培斯(Gyorgy Kepes)合作。1929年到31年之間,他還為克洛歌劇院(Kroll Opera)設計舞台,這家歌劇院是柏林國家劇院的一家實驗性質的獨立分院,並受導演奧圖・克倫培勒(Otto Klemperer)的指導,接著莫霍依納吉為皮斯卡投所經營的左派劇院做設計。他繼續從事於電影的製片創作,1930年他拍出了他最有名的一部電影,抽象的「光的遊戲,黑、白,與灰」,這是以他自己的機械動力的活動雕塑作品「舞台燈光道具」為基礎所拍製的。

這年,他認識了電影編劇西碧兒・皮埃須(Sybille Pietsch),她之前是一個演員,而這時候在電影公司工

作，後來則成爲莫霍依納吉的第二任妻子（他在1929年時和前任妻子分手）。1932年他加入了巴黎的「抽象—創意社」，這給了他機會與英國的藝術家班‧尼柯森合作，而透過尼柯森，他也擴展了新版圖，其觀眾到達英國。他在1933年11月首次造訪倫敦，但對於定居在英國的邀約他並沒有馬上做出反應。在同一年的12月，德國因爲納粹的興起而逐漸衰退，因此他大部份都在荷蘭工作，而他也爲了要研究柯達的彩色影印技術而進一步造訪倫敦。在1934年的11月和12月，在荷蘭的工藝社團籌組下，在阿姆斯特丹的司特德里克博物館爲他舉辦了一場回顧展。

1935年5月，他關掉柏林的工廠，並學葛魯皮爾斯，搬到了倫敦。抵達倫敦之後，是否有可能在英國創辦新包浩斯的爭議也隨之展開，但卻無疾而終。莫霍依納吉被辛普森百貨在皮卡迪里一家新開幕的百貨公司，指聘爲設計雇問；另外他的同胞亞歷山大‧柯達（Alexander Korda）聘請他爲「美麗新世界」電影擔任特殊效果的設計，這部電影是從威爾斯的一本小說改編而來，但是他的特效在最後的版本裡被拿掉了。1936年，皇家攝影會爲他舉辦一場個人攝影展，就在這一年，他平安無事地返回德國，以趕上奧林匹克運動會，完成他的攝影和電影上的承諾。

他一直深藏在心的一項計劃就是新包浩斯的創建，而在1937年的春天，他收到了來自芝加哥的聘請，那裡有一個支持的團體正好想到籌備一個像這樣的機構。他在7月時橫越了大西洋，新的學校在10月開幕。而就在這同時，由於納粹正展開反對「墮落藝術」的活動，他的作品在德國的公共畫廊裡全數被撤出。新包浩斯維持的時日並沒有很久：1938年夏天就因爲贊助者的破產而面臨倒閉的命運。莫霍依納吉從事於商業設計賺錢來支持自己的理想，因此得以在隔年的春天開辦一間性質相似但功能比較適當的「設計學校」。從1940年之後，因爲有美國容器公司總裁瓦特‧培克（Walter Paepcke）的贊助，讓他可以另外在依利諾州的西蒙諾克農場（Simonauk）開辦暑期學校。隨著戰爭的來臨，設計學校的營運非常艱困，1942年時幾乎就要關門倒閉，但是莫霍依納吉爲了確保學校的

生存，將學校規劃爲一所具有軍事僞裝的認證學校，並爲受傷的軍人提供專業的治療。他還利用學校從事搜索的訓練，讓他們可以在物質短缺的戰爭時期裡，找到創作材料的代替品。不久之後，學校越來越有聲有色，而在1944年的春天，學校的名稱改爲設計學院，以強調它和伊利諾州立技術學院之間的關係。這時候莫霍依納吉也得到了芝加哥企業界團體的贊助，因此不再被迫要以自己的財源來維持學校的營運。

1945年的11月，他得到了血癌，而在他死前的這一年期間，他一直努力寫他的書《移動的視覺》，他把這本書當作是他的遺囑。這本書在1947年出版，並爲他的理念做了永遠的紀念。

威瑪的包浩斯學校裡的一群師生
約瑟夫‧亞伯士坐在右邊的地板上（抽著煙斗）
1921-23 年之間
攝影者不詳

約瑟夫‧亞伯士（Josef Albers）

　　約瑟夫‧亞伯士在包浩斯裡扮演的是啟蒙教師與理念的傳播管道的角色，因為他，包浩斯的理念與影響力才得以走進美洲的藝術界。就和漢斯‧霍夫曼一樣的與眾不同，在他生命將到盡頭時，他在美國因為深具創意而獲得了很高的聲望。

　　他在1888年出生於魯爾河的巴託普（Bottrop），他家世代都是工匠，有的是木匠，或者是鐵匠，再不然就是房屋的油漆匠。他打從一開始就立志要當一個老師：1902-05年之間，他進到預備教師師範學校，而在1905-08年之間他在家鄉威斯伐利亞（Westphalia）進入了師範學院，後來他成為一個小學教師。1908年他首次拜訪了哈根的佛克馮克博物館（Folkwang Museum in Hagen），這是他和現代藝術的首次邂逅。1912-13年之間，他停掉教職兩年進到柏林皇家藝術學校就讀。這個時候，他的名聲也流傳到了柏林的畫廊裡，然後讓他有了一段相當振奮的時期。1915年他得到了藝術教師的資格，在1916-19年之間，他繼續在巴託普的小學裡任教，同時還到埃森（Essen）的工藝學校就讀。就在這個時期，他創作了他的首件板畫，這時候作品是屬於印象派的風格。1919-20年之間，他在慕尼黑學院的茲蒂克班級裡修課，這時候他學到了由葛魯皮爾斯所創立一家新學校的一些觀念。

> 大家都知道，包浩斯是從一張紙而來的，也就是他們首次的宣言，這個宣言一方面給了葛魯皮爾斯重新結合藝術和工藝的計畫，另一方面則表現為芬寧格的木刻作品「大教堂」。這個計劃給我一個想要嘗試新觀念的衝動。

　　亞伯士摧毀了他在學院的觀念下所創出的大部份作品，並加入了在威瑪新成立的學校，而他這時候已是三十二歲的人了，所以就成為這間學校裡最老的學生。和其他的包浩斯學生一樣，他加入了「入門課程」（Vorkurs），這可以說是包浩斯教育的核心精神，而在這同時，他獨自從事於「玻璃畫」的創作。這種創作的第一個作品，是利用城裡垃圾堆中所撿到的瓶子碎片所作成的，這種作品充份利用這種材料的獨特

上：亞伯士，公園，約1924年

下：亞伯士，黃色中的方陣之美，1964年

上：亞伯士在他的工作室裡
北部森林區，新港
1960 年代，攝影者不詳
下：約瑟夫．亞伯士在北卡羅來納的黑山學院
攝影者不詳

性質，也就是形狀的不規則性。但是從事這種創作他深感困擾，他實在很不願意參加導師所要求他加入的壁畫班。這件事他不肯妥協，並希望被退學。但是當他的作品在一場學生作品展上展出時，馬上就受邀成立一個「玻璃工作室」，並被指派為「包浩斯職工」。這個帶有中古味道的頭銜表明了，他的地位介於一個學生和一個羽翼未豐的老師之間。1923年，莫霍依納吉被指派去負責入門課程時，亞伯士成為了他的助手，不過他後來發現到，莫霍依納吉毫不顧慮他助手的觀念裡所堅持的學分。從1923年開始，這兩個人之間在某些方面或多或少有某種程度的相互影響，亞伯士的玻璃畫變得相當的不同，而且在感情上變得很工業化——他們現在是商業產品套色玻璃的製作小組，他們套用噴砂技術在上面作幾何設計。這種半工業的方法，以及工業材料的運用，和莫霍依納吉自己所宣稱的哲學越來越接近。

　　1925年亞伯士跟著包浩斯搬到了迪艘，並被聘任為全職的教授。就在這一年，他娶了織工安尼．佛萊斯曼（Annie Fleischmann）為妻，她後來成為他很可貴的合作伙伴。1926年玻璃工作室關閉，但他還是繼續自己創作玻璃畫。由於他很讚同包浩斯新的工業取向的路線，亞伯士設計活字印刷、實用的玻璃，以及金屬的容器，還有傢俱。1928年，莫霍依納吉與漢斯．梅爾所領導的共產黨大吵一架之後，就離開包浩斯，而緊接著是葛魯皮爾斯。亞伯士則繼續留在包浩斯並接下入門課程，而在隔年，他的玻璃畫和康定斯基、克利，以及芬寧格一起在蘇黎士開合展，他們在這場鬥爭裡也都是決定留在包浩斯的人。1930年梅爾被免職，並由米埃斯．梵．德羅里（Mies van der Rohe）代替。1931年包浩斯被迫從迪艘搬到柏林，但亞伯士的個人命運仍然和這個學校緊密相連。不過他非常幸運的是，1933年新的納粹政權對包浩斯展開迫害時，他馬上就在北卡羅來納一間實驗性質的「黑山學院」（Black Mountain College）獲得了一份教職，這全有賴於紐約現代藝術博物館為他所做的推薦。他以這樣的宣言投身於這份新的工作：「我要開開眼界。」這個時候他幾乎都不說英語，而他在這種語言上的要求幾

乎動搖了他的生活——他的癖性慣用一種口音，卻增加了他的觀念的影響力。

黑山學院一直都不是辦得很大，它的財務也一直很不穩定，從他們聘請到亞伯士之後，接著他的太太也出現，甚至亞伯士變成了他們的校長。他採用教學相長的啟發性教學，但他的態度也非常地嚴格。羅伯特‧勞森堡(Robert Rauschenberg)就是對他感到不快與反抗的學生之一。亞伯士所教的基礎原理整體來說就是「藝術是對生活反動的可見陳述」。

他的工作並不限於北卡羅來納，1934年他在哈瓦那演講，1935年在墨西哥——這不但是他首次拜訪墨西哥，而且也讓他自此之後常去墨西哥，還與它建立起了很親密的關係。1936-40年他在哈佛大學的藝術研究所定期指導專題報告並做演講。1949年他在離開黑山學院之後，在辛辛那提藝術學院演講，並在普拉特研究所(Pratt)任教，接著又擔任了耶魯藝術學校的校長，這個職位他一直做到1958年退休為止。在美國之外，他還在智利、祕魯等地教書，而1953年時又任教於烏爾瑪(Ulm)的工藝學校。

在這幾年裡，亞伯士一直過著創作藝術家的生涯。1936-41年，單單在美國的畫廊和博物館所舉辦的個人玻璃畫、油畫，和板畫展就不下於二十場。1946年他在紐約的依根畫廊(Egan Gallery)舉行一場個人展，接著就和剛開始的抽象印象派有了較親密的來往。他接受了許多藝術裝飾的委託案，其中包括了1950年時為哈佛研究所做磚壁畫。1961年，荷蘭的司特德里克博物館為他舉辦了一場回顧展。

雖然如此，亞伯士最主要的國際聲望起得相當的晚，後來國際現代博物館協會為他籌備了一系列的「方陣之美」巡迴展，這場展覽在1963-64年之間在南美洲的十家博物館，以及墨西哥市的兩家博物館中展出；而在1966年和1967年之間，第二波的「方陣之美」又在美國的八家博物館裡展出。這些展覽中的作品都有一項共同的特色，同屬於連續而無限的系列，它們都檢驗著各種不同顏色之間的相互關係，在這種方式裡，一塊定型的畫布包含了另一塊，或者是一塊畫布在另一塊裡，顏色因為這樣的並列而相互影響。

我們可以很確定地把這種繪畫歸類為光學藝術的典型，這是1960年代曾短暫流行的一種繪畫。但這一時期卻是亞伯士自己所最痛恨的一段，一回想到各種的圖畫藝術，他說：「光學藝術，只要一提到聽覺上的音樂，或是視學上的雕塑，光學藝術簡直就毫無意義。」亞伯士死於1976年。

（郭和杰◎譯）

第十四章 新客觀派（The New Objectivity）

新客觀派（Neue Sachlichkeit）是1923年時曼海姆藝術廳的總監哈特勞伯（G. F. Hartlaub）所造出來的字，當初因為現實派風潮的掘起，所以他開始以此來表現德國繪畫的自成一格。這一派的藝術家——主要是吉奧克‧格羅斯和奧托‧迪克斯這群人——對於德國戰後印象派所熱衷的創作，也就是用剪貼的諷刺畫來從事社會批評，非常的反感。話雖如此，他們這兩派藝術家之間的差別也只是五十步笑百步罷了，他們還是繼續採用印象派的「扭曲」（distortion）技巧，而且在某些時候，比如在最高層的政治性達達運動裡，就曾經把格羅斯算做是他們的一員。

左：奧托‧迪克斯，美人，1922年
上：奧托和馬他‧迪克斯，1927-28年，奧古斯‧山德攝

奧托‧迪克斯（Otto Dix）

奧托‧迪克斯可以算是新客觀派在1920年代挑戰印象派時，最具代表性的一個人物，他以沉默寡言而聞名，雖然很少表達對藝術的看法，但往往一開口就一針見血。

迪克斯在1891年時出生於圖林格區（Thuringia）附近的烏登豪斯（Untermhaus），1905-09年期間，他被送到一個油漆匠那裡當學徒，這位師父為他的繪畫技巧打下了雄厚的基礎，使他往後在繪畫技巧上能享有美譽。1910-14年之間他進德雷斯頓工藝學校，這段期間也正好是這個城市的藝術風氣正在發酵的時候，這股藝術風氣是由住在布魯克的藝術家——他們只比迪克斯的年紀稍大一些——以及當時在歐洲聲名遠播的未來派藝術家所發起的。而迪克斯被1913年在德雷斯頓所舉辦的一場梵谷畫展所影響。

1914年迪克斯收到動員令，並加入砲兵團，1915年轉到了埔亞欠（Buatzen），他為駐留軍營的袍澤畫肖像。後來他深怕錯過了戰爭，因此志願轉到前線機槍單位。他在年老之後說道：「我需要的是戰戰兢兢的生活，我喜歡這樣做，我絕對不是個反戰派。」他並沒有陣亡，並從事於戰場繪畫，這些作品震驚了當時的人，但是迪克斯自己宣稱，這些作品絕對不是情緒性的表達：「我畫的只是靜物寫生，也就是如實地將事物的原貌畫出來……，我們不能義憤填膺地作畫。」有人則很公正地說，這些作品表現出「迪克斯對於戰爭的信仰，就和天主教相信惡魔一樣」。

在公開表示企圖要創作他所說的「反繪畫」時，他也從這場藝術鬥爭中掘起，所謂的「反繪畫」就是「客觀、中立，不帶感情」。他心目中的典範就是德國文藝復興的藝術家——尤其特別欣賞漢斯‧包登‧葛里恩（Hans Baldung Grien）。1922年他回到了學校，這一次進了杜沙朵夫美術學院，一直唸到1925年。在這期間，就如他後來所表現出來的一樣，對於當時激進的政治活動非常反感：例如當時戰勝的盟軍持續佔

領魯爾河區時，他就拒絕參加反對活動。雖然如此，這時他卻忙著爲一幅作品做準備——成爲最後的「慶賞」後來失蹤的一幅經典之作「戰壕」。

迪克斯曾經以他慣有的簡潔方式，敘述他在1922年時怎樣開始這項工作：

> 有一天我走到解剖室跟他們說：「我要畫屍體！」他們把我帶到了兩副女屍之前，這兩副屍體才剛解剖過，而且才剛剛匆匆縫合。我坐下之後就開始作畫……我又回來，向他們要一些腸子和腦，他們用盤子端了一顆頭給我，然後我就畫了一幅水彩畫。

這幅畫完成之後的隔年，被科隆的瓦拉夫－理查博物館以一萬馬克的天價買去，1925年在柏林展出，引來很大的議論，因爲這幅畫顯然是在攻擊德國的軍國主義。瓦拉夫－理查斯博物館感到很洩氣，並將該作品賣掉，甚至德國最知名的藝術家之一印象派畫家利伯曼，非常熱心地爲這幅畫做辯護仍然是無濟於事，當時他說：「這個作品應該列爲國家畫廊級的作品。」1930年，「戰壕」被德雷斯登博物館所購得。納粹非常痛恨迪克斯如此描繪戰爭的恐怖狀態，在他們得勢之後就將這幅作品沒收，這幅畫在1937年在慕尼黑所舉行的「墮落藝術展」中成爲最重要的一項作品，接著這幅畫就失蹤了。

「戰壕」，以及圍繞著它的各種爭議性話題，讓迪克斯成爲一個很受歡迎的藝術家，而1925年他和柏林的尼蘭朵夫畫廊(Galerie Nierendorf)定下了合約，1927年這家畫廊由納粹接管之前，他都還在德雷斯登學院擔任教授。然而他的敵人並不肯放過他，就在1933年的4月，週末他不在的時候就被學校開除了，不只得不到任何的津貼，而且就在學校的特別交待之下，所有的入口都禁止他進入。

新政權對於迪克斯的憎恨並不是因爲他的繪畫技巧，這是他下苦功才學成的；也不是他的政治理念，因爲他幾乎沒有預設任何政治立場；真正的原因是他所選擇的繪畫題材。在1920年代的中晚期，戰爭畫完全被當時較爲精細的德國社會寫實畫所取代。迪克斯深深爲柏林瘋狂的夜生活所迷惑：他愛死了眼前所見的各種不平常的人物，特別是燈紅戶下的鶯鶯燕燕。

被德雷斯登學院開除之後，迪克斯的作品雖然一直可以在海外看到，但卻禁止在德國展出——1935年他在紐約的現代藝術博物館以及匹茲堡的卡內基學院中展出；1938年，二六〇幅作品被搬出了德國的國家博物館，在蘇黎士舉辦了一場大型的個人展。在納粹統治期間，迪克斯非常安靜沉默地住在康斯坦次湖區(Lake Constance)附近的鄉下地方，開始時是住在倫德格(Randegg)，後來又住到了漢曼霍芬(Hemmenhofen)。在這期間，他畫的是很傳統的風景畫，這彷彿是在告訴納粹的官員：他們對他的作品的看法顯然有所誤解。但是蓋世太保還是一直懷疑他，1939年他也被拘禁了短暫的一段時間。1945年在戰爭即將結束時，德國軍隊極需壯丁，迪克斯雖然已超過了五十歲，仍被徵召進了民兵團，戰爭結束他被關進亞爾薩斯的科瑪(Colmar)戰俘營裡，到了1946年他才被釋放。在被囚禁的時期裡，他改變了過去使用複合釉這種練習很久且又勞心勞力的創作風格，開始追尋另一種更爲直接而簡單的「忠於原味」(alla prima)風潮，這樣的結果是，變成了一種過時而陳舊的印象派。

在戰爭結束之後他就一直住在漢曼霍芬，但從1949年之後，就開始每年例行性地先到德雷斯登，然後再去東德。1967年，他去了希臘，但就在這時突然中風，造成左手痲痺。他最後的一幅作品是在1968年創作的石板畫，1969年7月時死於醫院。

迪克斯對於藝術的態度，可以1927年的一篇新聞評論做爲總結，這是他唯一對繪畫表達的公開談話：

> 無論如何，對我而言繪畫之所以新，在所選擇的題材方面，其領域要能開展；而在表達的形式方面一定要有張力，尤其是要具備過去的大師們所具備的那種本質。對我而言，不管怎樣，「客體」一定是最重要的，而形式只不過是透過客體而被創造出來的副產品。這就是爲什麼我一直把「如何盡量接近所看到的客體」當作是最重要的問題的原因，對我而言，這比「什麼是怎麼了」(How is the What)還要重要，因爲「它是怎麼」(How)一定是從「它是什麼」(What)發展而來的。

吉奧克·格羅斯（George Grosz）

　　從許多方面來看，這位藝術家可以說是威瑪時代最典型的代表，格羅斯自己聲稱，他很崇拜美國以及美國的事物，和同時代的其他人相較，比如作家貝洛特·貝克特，他和美國的關係更為密切。但他們的情況卻都非常諷刺，一到美國之後，古怪的德國才華卻都無法成功地在美國適應。

　　格羅斯在1893年時出生於柏林的喬治艾倫弗列德。他的家世相當清白而單純，1898年，舉家搬到了波美拉米亞斯託普（Stolp in Pomerania）的省城，父親擔任共濟會分會的管理員，1900年就丟下了孤苦的寡婦與三個小孩與世長辭，於是他們又搬回了柏林，而在這兩年裡，母親當女裁縫，非常艱苦地養家糊口。後來她回到了斯託普，到布魯奇胡薩斯王子（Prince Blucher Hussars）的職員俱樂部裡擔任女管理員的工作，這讓她感到相當地安慰。在這個俱樂部裡，掛了一些描繪戰爭與穿著制服的人物畫，這也是格羅斯首次對藝術的探索。由於他對當代一些連環漫畫的狂熱而加強了他在藝術方面的興趣，比如「馬克斯和墨里茲」（Max und Moritz）的作者魏亨·布許，以及廉價驚險小說裡的插畫：一開始他依樣畫葫蘆，很辛苦地照那些圖作畫。1908年，他被老師摑耳光時依樣回敬老師，因而被當地的學校退學；1909年他進入德雷斯頓學院就讀，而就在他在學期間，初嘗了首次的成功果實——他賣出了一則漫畫給柏林的Ulk日報。他在這裡完成了學業並取得學位，但對於在學經驗的反應卻是相當負面的：

> 回顧我在學院裡的兩年光景，我可以直接斷定，我真的沒學到什麼，沒有保留餘地也不需任何遲疑。在這期間我真的學到或是體驗到的，大都是來自於和朋友的交往，以及我自己在課外所涉略的一些書籍和圖片。

　　1912年格羅斯到了柏林，進了由艾密爾·歐利克所經營的工藝學校，這個時候已經可以靠漫畫維生，這使得他比其他同學有更優越的敏銳度，接著在曼哲爾（Adolf Menzel）的影響之下，開使從生活中畫一些草圖。他的畫都是以城市中的低階小民為主題，比如工人或是基層的職員。1913年他到了巴黎，並進了科拉羅工作室（Atelier Colarossi）認識居勒·巴辛，他一直都很仰慕他的素描。可能是受到巴辛影響的緣故，他的作品開始加入了一些激情愛慾的成份。

　　戰爭爆發後，格羅斯志願入伍，但是他卻生病了，他後來描述說：「腦部發燒還兼痢疾」，在1915年5月時因無法適應而解除兵役，但是他還是很怕隨時會被部隊召回。而這時候的畫風有很大的轉變：

> 為了能用一種粗糙的風格，以直率而未經修飾的手法表現客體，我一直研究要怎樣才能將藝術衝動的原始風味表現出來。我在公共廁所裡，模仿一些民間的繪畫，對我而言，這是最直接的表現方式，很簡潔有力地表達出強烈的情感。兒童的繪畫給了我同樣的刺激，因為他們的作品沒有什麼曖昧不明的地方。因此我漸漸地運用生硬的繪畫筆觸，我必須不斷地將我的觀察以這樣的方式轉化到紙上，這個時候，我被一種極端的厭世主義所指引。

　　1917年的1月，他最害怕的事情實現了，他再次被徵召入伍。他很小心地忍耐了一天，根據他自己的說法，被找到時呈「半意識」狀態，身體部份埋在「糞坑」裡。軍事法庭認為他逃兵，他對此感到非常的害怕，但經過他的贊助人凱叟（Count Kessel）的調解，後來被改為將他送進了精神病院裡。1917年5月，他被以永不適任的名義而解除了兵役。

　　但是他還是非常活躍的一位漫畫家，1917年在柏林出版了兩本講義式畫冊，其中的第二本《小格羅斯畫冊》有他和哈特費爾德合作的說明書設計，可以說是達達派進入柏林的徵兆。1918年已經完全被公認是達達派，他在柏林分離派裡參加了達達派的首次「盛會」，而且還是「達達宣言」的聯名簽署員之一。1920年，他和勞爾浩斯曼（Raoul Haussman）以及約翰哈特費爾德一起，成為「第一屆國際達達展」的籌備委員。

　　達達在柏林和政治有許多的牽連——而這是達達在蘇黎士創始之初所沒有的。格羅斯很快地就把自己當做是一位身負社會使命的藝術家：

> 社會運動的起伏動盪對我的影響非常強烈，我

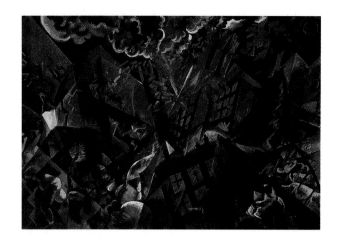

上：吉奧克·格羅斯，爆炸，1917 年

右：吉奧克·格羅斯在 1920 年所 5 月所創作的「達五嫁給了笨機器人喬治」，約翰·哈特費爾德在 1920 年看到這個作品時非常喜歡。

認為，藝術如果無法在政治的指導下為自由而戰，那它就是一無是處了。

而這時候他也很深刻地警覺到，戰後的德國，藝術家已被人看做是江湖賣藝的郎中：

我既不是一個多才多藝的街頭歌星，也不是馬戲團的小丑，更不是一個應變力很強的藝術家，但大家把我歸為他們的同一類。我們得到的報酬很高，我也差不多可以因此而算是個富翁──只因為我們被容許做臉色給人看，並且把我們背後的事秀給富翁和權貴們看。

如果以更為膚淺的層次來看，格羅斯很喜歡他所扮演的「宣傳」角色，散發一些像是「喜歡被擁抱與被糅，就來達達」、「達達踢你的屁股卻讓你很爽」等等標語和傳單。但是，很快地他就發現到，戰後的德國社會，忍耐是很有限度的。1920 年他初嚐了官司的味道：他因為出版反軍國主義畫冊《跟我們》而遭審判，並被處以六百馬克的罰款。但是這次的審判並無法熄滅他所受到的歡迎──相反的──1921 年他的講義式畫冊被大規模地出版，這時候他正處於和共產黨在一起時的短暫高峰期：1922 年他到蘇聯進行為期半年的訪問，並和列寧有短暫的會面。隔年他假裝脫黨，但在 1924 年他卻為自己做好各種準備要成為德國

共產黨的一個藝術家協會「紅團」的領袖。

1920 年代中期，格羅斯的成就達到了最高點，這時候他對當時某位知名的交易商奧佛列·弗來許珊（Alfred Flechtheim）而言是個很有代表性的藝術家，1923 年他在柏林和維也納都舉行了畫展；1924 年畫展到了巴黎，1926 年在柏林、科隆以及慕尼黑。1925 年在曼漢的藝術廳裡舉辦一場很重要的新客觀派畫展裡，他的作品被包括在其中。這場畫展可以說將後印象派世代導進了德國的官方藝界，並給了他們應有的地位。1924 年左右，他的風格轉變得較為軟化、更具寫實，這彷彿預告出他要從勞動階級人物轉變為一個更為保守中產階級的道德家。共產黨的期刊和出版社幫他創造出名聲與地位之後，1926 年他正式與他們脫離關係，並開始很規矩地幫較為穩定的中產階級期刊《簡易主義》工作。

威瑪時期還發生了一件更轟動的醜聞。1919 年之

後格羅斯在劇院工作，並和當時最好的實驗性導演合作。1928年他接到了一項非常特別而富於想像的任務──皮斯卡投要求他提供一些畫要做成卡通影片，這個影片將會在皮斯卡投的電影「好兵帥克」(Schwejk)的背景上放映。格羅斯後來就選了一些比較吸引人的片斷，然後把這些圖畫匯集成冊出版為《背景》一書。而其中一幅畫的是耶穌戴著防毒面具被釘在十字架上，這幅畫以及其他的兩本畫冊因為讓人看了覺得非常討厭，因此被以褻瀆神明之名而遭審判，這項審判因為各種不同的請求而一直延宕到1931年。

1932年格羅斯受邀到美國為紐約的「藝術學生社」演講。他回到了德國之後，馬上就決定要移民永久定居美國。他之所以會這麼快就做出這樣的決定，是因為迫於德國的政治局勢非常險惡，而且據他後來的說法，他至少遇到了兩個非常奇怪的警告：第一個警告是他所做的一個惡夢，另一個則是後來被監禁在療養院的詩人朋友席阿多・道布勒(Theodor Daubler)給他的警告：

> 「吉奧克，」他說道，「很奇怪，當你走進來時，我覺得有什麼東西在你的頭頂上，雖然那個東西很模糊，但是你一定要相信我說的話，我很確定那是一條繩子和一把斧頭。你一定要答應我，你要馬上把所有家當打包好立刻離開德國。」

格羅斯在1933年1月離開德國，此時德國納粹掌權，並搜查他的房子和工作室。格羅斯後來相信，只要他落在納粹黨的手裡，鐵定會沒命。

在美國定居之後，他必須重建自己的生涯，但似乎一直都沒法成功，他為《紳士》雜誌畫畫，或是授課，但也只能苟且渡日。美國的贊助者一直希望，他能用他在柏林時所表現出的野蠻手法來描繪美國，但格羅斯說道：「我的眼睛再也看不到事情怪異的一面；人們再也無法適應那種扭曲和諷刺。」在柏林的那幾年裡，格羅斯是所有的藝術家中最為都市化的一位，但是現在搬到美國之後，他卻搬出紐約住到長島，甚至開始在科德角(Cape Cod)畫風景畫。

1946年他出版了一本非常有趣的自傳《小Yes大No》，隔年柏林美術學校要聘他為教授，但他拒絕

了，他說他情願在美國窮困潦倒也不願回德國。他在1951年首次回到了歐洲，但還是刻意避開德國。不願返回祖國的成見，一直到1954年時才終於有了轉變，這時候他離國已有二十幾年，這次拜訪了漢堡、柏林，以及南德。他還拜訪了一位老朋友迪克斯。1958年他到柏林訪問兩個月，他在柏林被推選為「藝術學院特別會員」。這時候他開始創作一系列的拼貼畫，這些拼貼畫讓人訝異的是，它們可以說是1960年代普普藝術的濫觴，而且和同時期的理查・漢彌爾頓的作品非常接近：他們都以美國的消費主義為主要的題材。但是他所剩的時日實在讓他無法探索這種新的諷刺畫的靈感泉源。1959年6月中旬時回到了柏林，而在幾個星期之後，也就是7月6日時，與世長辭。

<div style="text-align: right">（郭和杰◎譯）</div>

吉奧克・格羅斯，攝於 1928 年，攝影者不詳。

第十五章 墨西哥畫家（The Mexicans）

墨西哥壁畫運動是第一個現代藝術史上在歐洲之外發生的藝術運動。它源自於1910年、並維持很長一段時間的墨西哥革命。革命喚起了國家意識的高漲，並確切的反映在公共藝術的建設上。參與其中的藝術家也建立了一種特殊的風格，將歐洲的，特別是來自於立體主義與表現主義的繪畫元素，揉合了墨西哥的印地安傳統與十九、二十世紀的墨西哥俗民圖像——最具代表性的藝術家是波薩達（José Guadalupe Posada）。三個最頂尖的壁畫家，迪也各·里維拉、荷西·克萊門堤·奧若茲柯及大衛·阿法羅·西奎洛斯在墨西哥境外，特別是美國發揮了很大的影響力。近年來，里維拉的妻子弗麗達·卡洛（Frida Kahlo）的名聲幾乎與他們並駕齊驅，她的作品的畫幅多半不大，而且有許多都是她的自畫像，極富個人色彩，她的創作風格使人想起墨西哥教堂中小小的、虔誠的祭壇畫，從1960-70年，她一直都是女性主義的典範人物。

上圖：荷西·克萊門堤·奧若茲柯，紐約，1933年，安索·亞當斯（Ansel Adams）攝
右圖：荷西·克萊門堤·奧若茲柯，傳播福音，1938-39年，墨西哥瓜達拉亞加救濟院之家（Hospocio Cabanas）教堂天頂壁畫

荷西·克萊門堤·奧若茲柯（José Clemente Orozco）

荷西·克萊門堤·奧若茲柯的名聲總是被同時代、多產的墨西哥畫家迪也各·里維拉所掩蓋，他也深知這個事實。但從某些方面來說奧若茲柯是更具原創性的：雖然他最好的壁畫沒有像里維拉的作品那樣與建築物本身契合一體，但卻極具氣勢。諷刺的是，他最大的敵手里維拉所描述的一段話卻最能適切的點出奧若茲柯的個性：

> 由於知道自己具備的才分，他總是因為長期以來沒有被充分了解與欣賞而顯得苛刻。他敏感、殘酷、具道德批判、憤世嫉俗，就像個髮色微棕的好西班牙後裔。他不論在外表或心理上都足以成為一個宗教委員會的成員。

奧若茲柯於1883年在賈利斯科省(Jalsico)的札普蘭(Zaptlan il Grande，即今天的西烏達古茲曼Ciudad Guzman)一個中產階級家庭出生。1885年搬到首府瓜達拉亞加(Guadalajara)，1890年搬到墨西哥市。奧若茲柯讀的小學離一家出版社很近，那裡的書籍都是由知名

的藝術家如波薩達作插畫的，耳濡目染中開啓他對藝術的興趣。1897年他到聖查辛多(San Jacinto)的農業學校就讀，而後繼續唸預備學校，希望能成爲一個建築師。但左手與手腕不慎被火藥炸傷，作一個建築師的夢想頓成幻影。1906年他決定要成爲一個藝術家，並進入聖卡羅(San Carlos)藝術學院。在一開始，他對於學院的環境相當滿意：

> 畫模特兒完全是免費的。學校中有很多資源，一個很棒的古典大師作品收藏，完善的藝術圖書館。師資很不錯。最重要的是學生們很有學習熱誠。一個人還要什麼呢？

但後來他與同學們還是感覺到有不足之處。1910年他參加了學院中一個歷史性的抗議活動，持續了九個月之久，使得校長被撤換下來。在這個期間父親過世，使得他必須開始自力更生。他爲兩家立場激進的報社《中立報》及《阿繪佐特之子》(El Hijo del Ahuizote)畫插畫，後來他曾表示報社的政治立場其實對他根本無關緊要：

> 我也許也會幫政府的報紙做事，這樣的話倒楣的就是反對黨那一邊了。從來沒有一個藝術家有或者曾有任何政治信念的。如果有的話就不算是藝術家了。

奧若茲柯用同樣外圍者的態度面對墨西哥革命的波瀾起伏，這個事件幾乎使整個國家動盪不安達十年之久。「對我來說，」他表示：「革命就是一個歡樂而熱鬧異常的嘉年華會，對我來說它的確是的，因爲我從來沒親臨過一個真的嘉年華會。」

1912年奧若茲柯獨力開了一間工作室，並且描繪一系列的素描作品「悲泣之屋」──描繪他生活所見的妓院百態──並用在歐洲雜誌上看到的新潮藝術式的插畫筆法。1913年政治情勢變得更爲紊亂，在墨西哥市發生了十天的槍戰，隨後溫和的自由派總統馬德羅(Madero)失勢並遭人謀殺。奧若茲柯搬到了瓦拉庫茲(Veracruz)市，然後在1915年再搬到瓦拉庫茲省的首府歐瑞薩巴(Orizaba)，當時在馬德羅總統所培植的卡讓薩(Carranza)將軍管轄之下。他在這裡爲卡讓薩派的報紙《前衛報》畫漫畫及插畫，總編輯是阿特爾(Dr Atl，即葛拉多‧慕里歐Gerardo Murillo)，一個他1907年在學院就認識的畫家。西奎洛斯也爲這家報紙擔任戰地記者，之後才更積極地投入這場動盪之中。

1916年時雖然內戰方興未艾，奧若茲柯又回到了墨西哥市。在當時政治與社會狀況的混亂，使得一個年輕人極難靠繪畫維生，因此他決定到美國去試試運氣。才到了邊界厄運便找上了他，美國的海關人員將他一批畫低階層生活的素描以妨礙風化的名義沒收。他在繪畫上無法突破，只好在舊金山畫市招，在紐約則變成一個畫玩偶臉的畫匠。1920年他返回墨西哥。

剛回來的時候，他除了諷刺漫畫以外沒有別的創作，直到1922年美國的畫評家瓦特‧佩奇(Walter Pach)開始爲文賞識他的才能，奧若茲柯才在國人面前揚眉吐氣。1923年教育部長荷西‧瓦斯康什羅(Jose Vasconcelos)邀請他畫預備學校的壁畫，加入當時已經在工作的里維拉。同時他也參加了由西奎洛斯所組織的藝術家聯盟，西奎洛斯的畫作也在預備學校的邀請之列。奧若茲柯的工作很快就成了一陣燎原火星，當他爲一個慈善義賣作畫時，一個保守的天主教女子團體佔領了學校的廣場，他就有風暴將至的預感(他把那些成員畫成醜陋可笑的樣子，以報復她們的舉動)。1924年6月，一群保守派的學生發起了抗議活動，使得他壁畫創作的進度完全停止。

1925年奧若茲柯受委託在墨西哥華麗的歷史性建築「阿祖勒斯之家」(Casa de los Azuelos)畫一幅壁畫，同一年他在巴黎的勃罕松畫廊舉行個展──使他的聲名首次遠播海外。1926年他回到預備學校將壁畫畫完，但由於對作品感到不滿意，又將壁畫重新畫過。當壁畫完成時，奧若茲柯對於公眾負面的評價十分失望，他決定再到美國再試一次機會。

他在1927年到達紐約，1928年便取得了些微成

就。他在藝術中心參加了一個墨西哥畫家的聯展(在給朋友的信中卻提到,這個展覽是徹頭徹尾地失敗),並在一個商業畫廊中展出素描作品。奧若茲柯很珍惜在紐約親炙藝術的機會,卻對里維拉在當地的盛名感到抱怨:「這裡大家都認為我們是跟隨他的一派。」

1930年奧若茲柯首度在美國獲得委託邀件,在加州克萊蒙的波墨那學院(Pomona)畫「普羅米修斯」的壁畫,這個委託的經費並不寬裕,大多是由學生募款而來的。隨後在紐約新社會研究院的一系列壁畫他也幾乎都沒有從中獲利。雖然有經濟大蕭條的影響,1932年奧若茲柯漸入佳境,受新漢普夏的達茂斯(Dartmouth)學院所邀,創作一面環形壁畫。這個委託的主題可說正是投其所好:他畫出了對於美國文明演進的個人詮釋。由於這時手頭稍稍寬裕,他在工作的期間脫假到歐洲遊歷——他的第一次也是最後一次歐遊——參觀了不少的美術館與畫廊。達茂斯的壁畫於1934年完成,奧若茲柯回到墨西哥,馬上就受邀在市內的「藝術之家」畫一幅壁畫——這是他在國內嶄露頭角的一個跡象。

1936年他受到故鄉賈利斯科省的省長邀請,搬回了瓜達拉亞加,一直到1930年代末,他都在創作一系列的大型壁畫,成了他留給墨西哥藝術最重要的遺產,包括了為瓜達拉牙加大學會議廳的畫作(1936)、市政廳的畫作(1937)及在廢棄的救濟院之家教堂所畫的作品(1938-39)。這個寬敞、莊嚴的空間,屬於墨西哥新古典主義建築師托薩(Manuel Tolsa)規劃的整體建築其中一部分,是要用來作為孤兒院的。奧若茲柯充滿情感表現的創作雖與建築體格格不入,卻看來十分壯觀。奧若茲柯在畫完救濟院之家的作品之後又為米寇阿肯(Michoacan)州吉奎潘(Jiquilpan)的嘎賓諾·歐帝茲(Gabino Ortiz)圖書館創作較小規模的壁畫,然後又為墨西哥市的最高法院及埋有西班牙征服者廓特茲(Hernando Cortéz)的基督教堂醫院創作環形壁畫。在教堂醫院的創作從1942年一直持續到1944年,但資助

壁畫完成的尾款卻遲遲不能募齊。諷刺的是,1946年他獲得卡馬喬(Camacho)總統所頒發的國家獎,受獎時反而是這些沒有完成的壁畫受到讚揚。

在1940年代奧若茲柯也創作油畫、素描及銅版作品,經常以反教權及軍權為題材,不過還是以壁畫創作為主。1947年他在「藝術之家」舉行大規模的回顧展。1949年9月7日,在為墨西哥市的米故·阿勒曼(Miguel Aleman)住宅區創作露天壁畫時,奧若茲柯因心臟病發作而去世。最適合他的墓誌銘應是他在1946年所寫的一段自述:

> 那些說我是個無政府主義者的人其實並不了解我。我是一個主張絕對自由思想的愛國分子,既非教條主義者,也不是無政府主義的擁護者;既不是階級制度的反對者,更不是漫無紀律的忠黨之徒。

迪也各·里維拉(Diego Rivera)

如果說曾有人單打獨鬥地改變了一個國家的藝術發展,應該就是說迪也各·里維拉了。1886年生於墨西哥的產銀城鎮瓜那加多(Guanajuato),父親是一個自由派出身的互助會員,先是學校的教師,而後成了督學。里維拉是一對雙胞胎兄弟中的哥哥,但他的弟弟在兩歲那年便夭折了。在他六歲的時候全家搬離舊居,一半因為當地礦產漸漸減少,令一方面也是因為父親的開放思想不見容於當地居民。

里維拉很早就顯現了非凡的創作天份,從十歲起他就在聖卡羅學院的夜間部進修。十六歲的時候他參加了學院中一個學生抗議活動而被迫開除,雖然後來他的學籍恢復,里維拉卻沒有再回到學校,自己獨自在外工作了五年。

里維拉的父親了解到兒子不可能照他的期望發展,便幫他申請了一個由瓦拉庫茲省省長所提供的獎學金出國深造。年輕的藝術家在1907年1月抵達西班牙,並經常遊歷法國、比利時、荷蘭及英國。1909年

法國時看到了塞尙及野獸派的作品，但據他後來所說，影響他最深的藝術家應是亨利·盧梭，「這個海關員」是「在所有的現代藝術家中，唯有他的作品能觸動我全身每一根神經。」

1910年他回故鄉一趟，在墨西哥市開了相當成功的一次個展。當時強勢的總統迪亞茲(Porfirio Diaz)的夫人，收藏了展出四十件作品中的其中六幅。藝術學院也收藏了他不少作品。但掌權已達三十年的迪亞茲的政治生涯此時瀕臨危機。里維拉眼見他在革命中被推翻，由自由派的馬德羅總統取而代之，然而不等到情況的進一步發展，他就在1911年回到了巴黎。

里維拉在巴黎五光十色的前衛藝術圈中相當活躍，曾與莫迪里亞尼共用一間畫室，這位室友也爲他作了一些肖像畫。但與他來往較頻繁的是蘇俄畫家，因爲他有兩個情婦就是蘇俄人——這是他成爲一個情場老手的開始。他也漸漸地闖出一番名氣來，主要倒不是他的畫藝，而是由於他壯碩的身材和海量的胃口所致。西班牙現代作家西那(Ramon Gómez de la Serna)描述道：

> 他們説了許多不可思議的傳聞，譬如他肥碩如彌勒的前胸足以供小孩吸食……他全身長滿了毛髮，這應該是眞的，因為在他的書房牆上，一幅由一個女藝術家瑪麗昂(Marionne，即瑪麗耶夫娜，Marievna Vorobiev-Stebelska，里維拉

迪也各·里維拉，穿渡巴讓加
(Barranca)，1930-31年，廓
特茲宮壁畫，墨西哥庫那瓦卡

的情婦之一）的作品也說明了這個事實。她在他的畫室中穿著男人的衣服，腳上是一雙馴歐鞋，披著獅皮，畫著全裸的里維拉，雙腳交叉，身上都是奇怪的毛髮。

1913年起里維拉的畫風開始走立體派路線。在他的作品中（大多是風景畫），可以明顯看出與候貝爾·德洛內的關係。1917年的冬天他在情感上經歷了波濤洶湧的時期。同居的女伴碧洛芙（Angelina Beloff）有了孩子，1918年嬰兒不幸因病夭折，里維拉不滿碧洛芙對孩子所表現的關心過多，因而投向她的情敵瑪麗耶夫娜懷抱中，在一起五個月，瑪麗耶夫娜也懷了孕，里維拉則像瘋了一樣的創作，與從前的朋友斷絕往來，並不時生病，有時其實是心理因素所引起的不適。不久他便決定不再創作立體風格的作品。

1919年藉著墨西哥駐法大使帕尼（Alberto Pani）的資助，他與剛從墨西哥來的西奎洛斯同赴義大利。兩人一起學習義大利古典大師的濕壁畫技法，並且時常討論墨西哥藝術的未來。1921年他決定返回墨西哥。返鄉對他來說是情感激盪的時刻。「我回到墨西哥的一剎那，」里維拉自述：「這片土地無可比擬的豐美、多產及苦難深深撼動了我。」1921年11月他伴隨著教育部長瓦斯康切羅（José Vasconcelos）到尤卡坦（Yucatán）參訪，在這個地區前殖民時代的影響根深蒂固。兩個人氣味相投，因而里維拉成了第一個被指派畫國家預備學校壁畫的畫家。里維拉很快就熟練了傳統濕壁畫的作法，以揉合了阿茲特克風格、立體及盧梭式的新畫法，取代刻板的歐洲古典題材而受到歡迎。此時里維拉加入了共產黨，開始了他與該黨一連串複雜多變而糾結的關係。

在壁畫還沒有完成之前，右派的學生便發起了抗議活動，阻止創作的進行。里維拉是唯一堅持繼續壁畫工作的藝術家，隨身將一把手槍繫在腰間。他的舉動吸引了年輕女學生中的一個領導弗麗達·卡洛，也是他未來的第二任妻子。

迪也各·里維拉，1923 年
愛德華·威斯頓（Edward Weston）攝

里維拉很快就證明了他不但創作豐富，也是一個精力充沛、意志決斷的人。1923年他開始為教育部而作的另一系列壁畫──在這個浩大的計劃中包括了一二四件濕壁畫。同時他也為在洽賓各（Chapingo）的農業學校作規模稍小的壁畫系列。在家鄉他的作品受到了極多批評與爭議，在國外聲名卻水漲船高。1927年，教育部壁畫終告完成，里維拉便受邀到蘇俄，參加革命十週年紀念。他受到了凱旋式的歡迎──11月他與文化部長盧那卡斯基（Lunachasky）簽下合同，為莫斯科紅軍俱樂部作壁畫。但里維拉總是有種不對勁的感覺，特別是當他見到史達林的時候；

> 我永遠記得見到革命幕後作手的那一天，八點時我們進入了中央委員會的辦公室……我的同

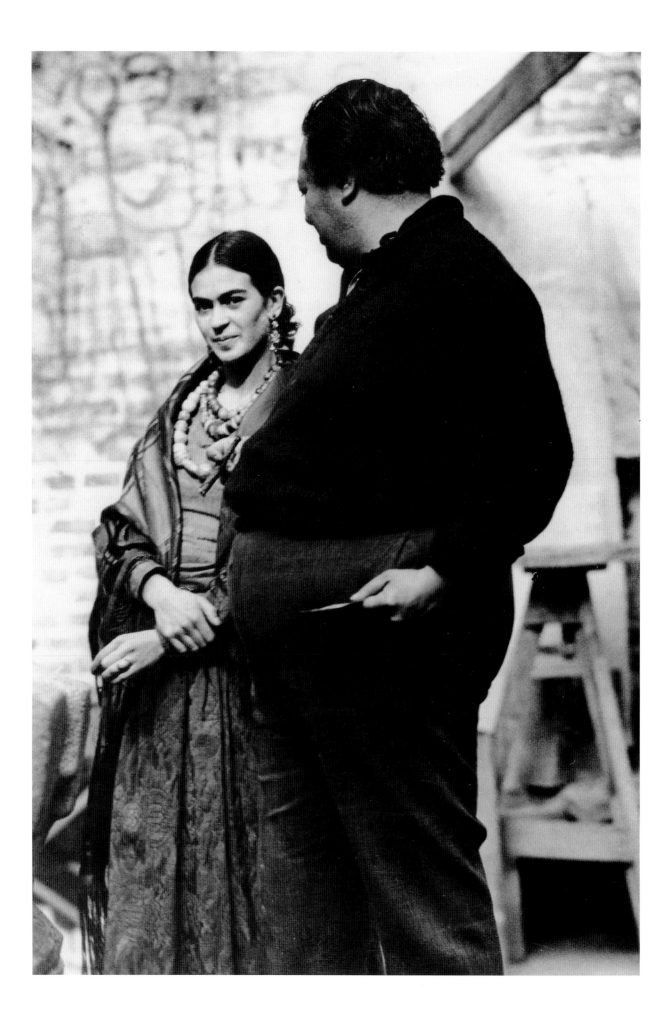

伴們露出狂喜的笑容，得意而自滿……好像置身天堂一般……忽然一個有花生頭形，留著軍人髮型，兩撇長鬍鬚的人，從人群中站起來……一隻手伸進外套，另一隻手背在身後，擺出拿破崙的姿態……史達林同志在他的聖賢們及崇拜者前作著樣子。

　　里維拉的蘇聯贊助人們很快就發現他並不是手中可以隨便搓捏的泥。他與被指派給他的助手們處得不好，著手的壁畫雖曾喧騰一時，也被禁止繼續進行創作。1928年5月，進退兩難的局面才有了轉機，里維拉被拉丁美洲第三國際秘書處召回國內，預警了他在1929年被逐出共產黨的事件。

　　1929年也是他生命中重大改變的轉戾點。他想到蘇聯的原因之一，是因為受不了貌美而火爆的妻子露普(Lupe,Guadalupe Marin)的脾氣。回到墨西哥他決定離開露普，改娶後來也成為畫家的、年輕的仰慕者弗麗達‧卡洛。他與露普雖然是在教堂結婚的，卻並沒有經過正式註記，因此沒有遇到什麼困難，就在8月和卡洛結婚了。11月他接受了美國駐墨西哥大使的委託，為庫那瓦卡(Cuernavaca)十六世紀的廓特茲宮(Palace of Cortés)迴廊作一系列的濕壁畫。這棟建築的比例均衡莊嚴，周圍有美麗的田園風景及歷史古蹟，激使里維拉創作出他最雋永的圖像，到現在仍受到世人的喜愛。

　　1930年里維拉受邀訪問美國，雖然對這個國度來說他仍是一個外國人，他仍決定要將現有的名聲在這個北鄰好好壯大一番。1930年11月他在舊金山為證券交易所繪製壁畫，接著是為加州藝術學校畫一幅饒富趣味的濕壁畫：參與創作的團隊也畫進去了，畫的正中央是里維拉龐大的背影。他回到墨西哥作短暫停留後，1931年11月抵達紐約參加現代美術館舉行的回顧展，這是開館以來的第十四個展出，也是第二個藝術家個展——第一個是馬諦斯的展覽。參觀人潮打破了以往的紀錄，並使得里維拉和他的妻子晉身美國名人榜。下一站，底特律美術館的中庭壁畫。完成後，1933年3月的公開揭幕儀式造成極大的騷動，但里維拉與夥伴們仍得以全身而退。隨後里維拉回到紐約接受一件更受矚目的委託——洛克斐勒中心RCA大樓的壁畫。此時的里維拉意氣風發，不可一世，將一幅列寧的肖像畫到壁畫中，使得贊助人的忍耐到達了極限。此畫的意義據他自己說「是要描繪一個站在十字路口的人，帶著希望與洞見，為更好的明日作抉擇。」這個計劃被中止了，委託人付給里維拉全額的畫款，因而藝術家對於作品的處理無法置喙。壁畫先是被布幕覆蓋，雖有來自另一方的保證，壁畫還是被毀。這個事件是里維拉繪畫生涯中最大的醜聞。他又繼續在紐約待了一段時間，決定不把這當頭棒喝當一回事，為新工人學院畫壁畫，並為紐約托洛斯基總部作小幅的作品。但不久他還是狼狽地離開了美國。

　　在紐約失利之後，里維拉即使在家鄉也不容易得到壁畫的委託。1935-43年沒有得到任何官方委託。充其量在1936年他受舊日贊助人帕尼的要求，在墨西哥市新的革新旅館作壁畫。但他與贊助人發生了衝突，壁畫在未得到藝術家的同意之下被修改。墨西哥法律對於藝術創作的法律較之於美國是更為嚴格，里維拉得以就損失提出告訴，並被判定勝訴。

　　自從他被主流的共產黨除名之後，里維拉與托洛斯基便過從甚密。當托洛斯基夫婦在1937年抵達墨西哥時，里維拉夫婦第一個對他們高舉歡迎的雙臂。弗麗達‧卡洛對於丈夫的不忠行徑早已忍無可忍，便投入了托洛斯基的懷抱，但這段戀情並未持續太久。另一個仰慕者是超現實主義的教父安德列‧布荷東，他在1938年來到墨西哥，但卡洛對他並不甚感興趣。卡洛與里維拉在1940年離婚的真實原因外界並不詳知，但兩人的生活仍舊有緊密的聯繫，不久便又再婚。

　　1940年晚期里維拉想要回到共產黨的許多努力變成了一連串的羞辱。在托洛斯基被暗殺前他與里維拉發生了不少爭執，墨西哥的警方甚至懷疑他與這項罪

迪也各‧里維拉與弗麗達‧卡洛在舊
金山，1930，愛德華‧威斯頓 攝

迪也各‧里維拉，百花日，1925 年

好，1953年藉重新入黨之便而前往蘇聯求醫。在返回墨西哥的途中，另一個事件所引起一連串動作，使得墨西哥大眾深感驚異。數年前他曾為墨西哥市普拉多（Del Prado）旅館所作的壁畫，是他最喜愛的構圖之一。（這件作品在1985年的地震中遭到損壞。）壁畫被稱為「夢境中阿拉美達中心的下午」，帶有一點自傳性色彩，里維拉將自己畫成一個小男孩，與一個穿著大艾德華式服飾的女性骷髏手牽著手——這是墨西哥民俗故事中的恐怖傳說。畫中還有許多來自幻想故事《散步》的人物。這幅壁畫在完成後也被封蓋住，因為里維拉將「上帝不存在」的標語也寫在上面。他詔示性地將這些褻瀆的字眼從畫上去除，宣告了他與教會的和解——不過這個和解似乎並未引起共產黨的反對。在這個他生命中、也是在墨西哥文化中的兩極命運得到平衡後，里維拉逝世於1957年11月。

行有關。1946年里維拉試著要取得黨內的重新支持，譴責自己是一個未善盡職責的黨員，甚至因為離開該黨而使得他的創作也深受其害。他受到毫無轉圜餘地的拒絕。數年後他又作了同樣的嘗試，仍不被接受。里維拉受到峻拒的原因主要不在於他與托洛斯基的關係，而是因為他曾畫了一幅對史達林不敬的肖像。最後他終於接受了這個事實，在1952年他參加巴黎一個墨西哥藝術的展出時，他作了一件擁史達林、反西方的蘇維埃領導人肖像作品，由於畫中的暗示可能會激怒法國官方，墨西哥政府拒絕展出這幅作品，如里維拉所料的，他又成了法國媒體報導的頭條人物。

　　1954年9月他終於重新入黨。但這個成就似乎因為年初卡洛的過世而稍嫌來遲。由於妻子在少女時期的一件嚴重的車禍，健康一直都不好，在生命中的最後幾年她經常受病痛的折磨，並長年臥病在床。她的去世對里維拉是極大的打擊。里維拉的健康情況也不

大衛‧阿法羅‧西奎洛斯，布爾喬亞的畫像，1939年，墨西哥市電力工會總部的壁畫（局部）

大衛・阿法羅・西奎洛斯
（David Alfaro Siqueiros）

在墨西哥三足鼎立的壁畫家中，西奎洛斯是最年輕的一個。他的才具不如其他兩人，聲望也在兩人之下。但從某些方面來看，他對於在墨西哥之外的藝術家卻有最大的影響。

他於1896年生於契划划（Chihuahua）一個中產階級的家庭，父親是律師，母親是政治家與詩人之女。在墨西哥市的預備學校（國立預備學校）畢業之後，他進了聖卡羅藝術學院，但他的學業爲1910-11年所發生的學生抗議活動所中斷，當時連校長也被撤換下臺。隨後又是1913年霍塔（Victoriano Huerto）將軍對抗自由派總統馬德羅所發起的政變，導致了一場爲時十年之久的內戰。就像比他年長的奧若茲柯一般，西奎洛斯搬到了瓦拉庫茲的首府奧瑞薩巴，是由卡讓薩將軍所統領的區域。他接受畫家阿特爾的提議，爲卡讓薩派的傳聲筒《前衛報》工作。不久他便加入了革命軍隊中，在1914年他拜在迪古茲（Manuel D. Dieguez）將軍麾下，並多次參加戰役。

1918年西奎洛斯到了瓜達拉加亞，經常與在卡讓薩軍伍中的畫家友人展開激烈的辯論。就在這樣的討論中，許多墨西哥壁畫的未來藍圖於焉成形。

1917年卡讓薩的勢力佔領了墨西哥市，並被選爲總統，但戰爭仍持續到1919年，直到他的一個昔日同盟查巴塔（Zapata）被計誘包圍並殺害。同年西奎洛斯被送往歐洲，用軍隊隊長的薪俸繼續學畫。他遊歷了西班牙，法國，比利時及義大利，與當時停留在歐洲已經一段時間的里維拉結識，並吸收了義大利未來主義的精華。1921年他在巴塞隆納出版了《美洲生活》的單行本，裡面載有〈美洲藝術家的宣言〉，內容是他對於壁畫創作的想法。

1922年西奎洛斯回到了墨西哥，此時正當奧布雷貢（Obregon）總統當權，而卡讓薩早已展開逃亡生涯，並在半途中被暗殺。據估計在革命最後的這段期間，至少有一百五十萬人的生命在戰火中傷亡。奧布雷貢政權的教育部長瓦斯康切羅首開了委託藝術家創作壁畫的先聲，里維拉、奧若茲柯與西奎洛斯皆在中選之列，並以預備學校作爲象徵點。雖然西奎洛斯充滿了對遠景的雄辯，他所具備的繪畫學養卻還不足以勝此

西奎洛斯在「多元論壇」之前，約 1970 年，丹尼爾·弗拉斯奈（Daniel Frasnay）攝

重任，在創作上的進度嚴重落後，而使得瓦斯康切羅失去耐心。同時，西奎洛斯也專注於部署藝術家聯盟、墨西哥技術工人、畫家及雕刻家的組織。他們擬定了一份鏗鏘有聲的宣言，西奎洛斯與三個助手對瓦斯康切羅提出了幾項要求，使得後者嚴峻地拒絕任何對話，並威脅要將贊助壁畫的經費改用於聘請更多的小學老師。

西奎洛斯在預備學校的壁畫一直沒有完成，尤其是因爲受到學生抗議的阻擾，他與奧若茲柯都被驅逐出作畫的大樓，只有里維拉在身上繫了一把手槍威嚇來人，並留在那裡繼續工作。西奎洛斯到瓜達拉亞加，爲另一位壁畫家庫埃瓦（Amado de la Cueva）作助手，但不久庫埃瓦便在一場摩托車禍中喪生。西奎洛斯放棄作畫，將時間全部用在幫礦場工人組織工會的活動上。他成了墨西哥工會聯盟的總秘書，只有在1930年5月到12月因爲政治活動下獄時才又開始創作。即使出獄後定居在塔斯寇（Taxco）的一年中都還受到警察的監視。在這段期間他與蘇聯製片家愛森斯坦經常討論交換理念，並共同製作「墨西哥萬歲！」一片，這樣的交流奠定了他對壁畫的觀念，認爲壁畫藝術應該有電影迅捷、不斷變動、多層次發展的特性。

西奎洛斯在1935年前往美國，先是在洛杉磯邱倚那（Chouinard）藝術學院教授壁畫課程，並形成了一個團體，壁畫家的群體。當地建築的技術也影響了他的創作方法：他發現在水泥上作畫顏料能夠迅速乾掉，他開始用噴槍作畫，這種畫法在十年前就曾經引起他的注意。他也用投影機在牆上照出他所要用的圖像。在洛杉磯的邱倚那及藝術中心廣場分別完成兩幅壁畫之後，他前往南美洲發展，先到烏拉圭，在這裡首次使用了汽車工業的火棉顏料創作，然後到阿根廷。他再1934年回到墨西哥，並擔任反法西斯與反戰軍協的領導人。雖然在墨西哥他從未真正完成任何大型壁畫作品，並未阻使他與里維拉成爲在壁畫創作上的意見反對者，後者的強勢是他久已痛恨的。對於他的死對頭所放出的批評，里維拉輕易的反擊道：「西奎洛斯用嘴說，里維拉用畫的！」

西奎洛斯在1936年離開了墨西哥，馬不停蹄的繼續活動。他先到紐約，短時間內成立了畫家的實驗工作坊，參與的其中一個年輕畫家就是傑克遜·帕洛克。西奎洛斯不但探索工業顏料的可能性之外，也嘗試著不同圖像所造成的變化。帕洛克對於抽象表現主義的理念，極有可能是這位墨西哥藝術家所帶給他的靈感。此時西班牙內戰正如燎原大火延燒，西奎洛斯理所當然的受到吸引。當年的年尾他離開了美國以加入共和軍的行列。根據他自己所說，內戰中所獲得的經驗使得他在軍中極快獲得晉升，他得到了陸軍中尉的官階並成了一位旅長。但晚近他在西班牙光榮紀錄受到了質疑。當戰爭的慘痛結果漸漸明朗化，西奎洛斯也回到了墨西哥。1939年他在自己的國家中完成了一幅壁畫，不過這並不是一個國家委件，而是在墨西哥市爲電力工會所創作的「布爾喬亞的畫像」一作。

1940年發生了西洛奎斯繪畫生涯中最受矚目的事件。自從1920年起他就是莫斯科的正統政治路線最忠實的遵循者，雖然他也曾兩度爲共產黨開除黨籍，一次是因爲不守紀律，另一次是因爲未能在一個會議中善盡代表的職責。托洛斯基在墨西哥市的事實對於史達林是嚴重的挑釁，而西奎洛斯在蘇維埃秘密幹探的教唆下，率領二十來個著警察制服的軍人攻擊托洛斯基所住的房舍。負責暗殺的人馬用槍掃射了夫婦倆熟睡著的臥室，但只打傷了他們的孫子西瓦（Seva）的腳。在撤退時，抓走了一個守衛，然後在一個山中小屋射殺，再用生石灰覆蓋埋在地板下。這個事件受到當局調查，使得西奎洛斯必須逃離墨西哥。他從當時擔任駐墨西哥市智利領事的共產黨詩人聶魯達（Pablo Neruda）處獲得護照，他一抵達智利，墨西哥境內對於他的評價一下變得界線模糊：墨西哥大使館甚至還委託他爲智利境內的墨西哥學校畫一幅壁畫。

西奎洛斯在智利住了一段時間，便又開始到處游

徒，並在1944年回到墨西哥。第二年他似乎再度受到了官方的認可：他被委託在墨西哥市的現代美術館創作壁畫，在那裡已經裝飾有里維拉及奧若茲柯的作品。1950年他在同一棟建築物中又作了一幅壁畫，並被推派代表墨西哥參加威尼斯雙年展。1952年他又接受另一件大型委託，是爲在墨西哥市北邊的若扎（Raza）醫院作壁畫：「醫學對癌症的勝利」，是畫在一面成弧形的牆面上，突顯了西奎洛斯在空間瞬時處理上的特殊才能。1955-56年他繼續到處遊歷，1959-60年他在古巴慶祝卡斯楚革命週年紀念，然後又到委內瑞拉，趕在墨西哥總統到訪該地之前發表了一篇抨擊墨西哥時政的演說。與二十年前他參與托洛斯基暗殺事件相比，這個舉動更不見容於當局，在回國途中他遭到逮捕，在1961年與其他的政治犯所發起一場絕食抗議後，西奎洛斯在1962年開庭審判，並被判刑入獄八年。他在1964年獲假釋出獄，並在墨西哥市的自然歷史博物館創作壁畫。在被釋不久後從作畫鷹架上跌落，造成脊骨受傷，但一股毅力仍使他堅持把工作做完，一直到1970年代初爲止。他最具企圖心的作品是「拉丁美洲的遊行人群」，氣勢浩大粗獷，創作時間從1963-69年爲止。

在他生命中最後幾年西奎洛斯可說是集各種榮耀於一身。在1967年他受頒列寧和平獎，並在1968年被興建中的墨西哥藝術學院任命爲第一任校長。他在1974年逝世於庫那瓦卡。

弗麗達·卡洛，兩個弗麗達，1939年
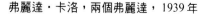

弗麗達·卡洛（Frida Kahlo）

1953年，弗麗達·卡洛在墨西哥舉行首次個展（她在世時唯一在自己國家舉行的展出）。一位當地的藝評家寫道：「這位藝術家的作品與她的生命是密不可分的，她的畫就是她的自傳。」這段話適切的說明了，爲什麼她的作品與同時代的墨西哥壁畫家都如此不同，也說明了爲什麼她會成爲女性主義的指標人物。

卡洛於1910年生墨西哥市，是居勒莫與馬蒂達·卡洛（Guillermo and Matilda Kahlo）的第三個女兒。父親來自德國，是匈牙利籍的猶太後裔，以攝影維生。母親則是西班牙與印地安的混血。卡洛的一生幾乎一直受到身體的病痛所困，而從她還很小時苦難就開始了。六歲時她患了小兒痲痹症，使得她有一隻腳不良於行。但好動不羈的個性，使她成爲父親最寵愛的女兒。父親在她的教育上採取開明的態度，因此卡洛在1922年進入預備學校就讀，是當時在墨西哥最富聲譽的名校，才剛剛開始招收女學生而已。在兩千名學生中，卡洛成了三十五名女學生中的一員。

在預備學校中她遇見了未來的丈夫迪也各·里維拉，他才剛從法國回來，並在學校中創作受委託的壁

弗麗達·卡洛，1939年，尼可拉斯·莫瑞（Nickolas Muray）攝

畫。卡洛受到他的吸引，由於不知道如何表達她的情感，她逗弄畫家，跟他開玩笑，並且還試著激起里維拉的妻子露普·馬琳的妒意。

1925年卡洛遭到了一次嚴重的車禍，影響了她往後絕大部分的生活。她所搭乘的巴士與街上的電車對撞，使得右腳與骨盤受到嚴重的傷害。這場車禍使她不能生育小孩，在許多年之後她仍無法接受這個事實。車禍也使得她一輩子都必須對抗身體的病痛。1926年，在療養期間，她畫了第一張自畫像，開始了一系列同類作品，在畫中記錄了她生命中所發生的事件，並傾注了所有的情感與悲喜。

1928年透過攝影家兼革命家諦娜·摩多提（Tina Modotti）的中介，她與里維拉再次相遇。里維拉的婚姻剛亮起紅燈，兩個人發現彼此有許多共通之處，連政治的偏向都一樣地屬於共產主義的好戰分子。他們在1929年8月結婚，卡洛後來說：「我一生中爲了兩件事深受折磨，一件是撞倒我的街車……另一件意外就是迪也各。」

在墨西哥，由於保守的卡勒斯政府當局之故，對於左派同情者的政治情勢似乎越來越不利。原來受教育部長瓦斯康切羅所委派的壁畫創作也被迫停止。但里維拉在美國的名氣還在逐漸蔓延加深。1930年夫妻倆前往舊金山，回到墨西哥稍作停留後，他們在1931年到了紐約參加在現代美術館所舉行的里維拉回顧展。此時的卡洛被當成是名人丈夫身邊迷人的伴侶，但很快的這個情況就改變了。1932年里維拉受託爲底特律美術館創作一系列的壁畫，而懷孕的卡洛在當地流產了。在靜養的期間她畫了「在底特律的流產」，是她第一幅真正能撼動人心的自畫像。她的作品風格與丈夫的毫無相像之處，卻根植於墨西哥民俗藝術，特別帶有墨西哥教堂中，由虔誠教民所奉獻的宗教小畫意味。里維拉對於妻子作品所表現的態度，是既欣賞又惜才的：

　　弗麗達開始創作一系列的偉大作品，在藝術史上幾乎找不到先例——她的畫歌頌了女性特質中眞摯、實在、殘酷與受苦的特質。從沒有一個女性藝術家，曾表現出弗麗達在底特律時期所畫出的悲痛的低吟。

但卡洛卻試圖隱藏她對自己作品的重視。爲她作傳的赫頓·荷瑞拉（Hayden Herrera）說：「與其被當作是位畫家，她情願被看作是隱藏在僞裝裡的人。」

從底特律他們再度出發到紐約，里維拉在此獲得委託在洛克斐勒中心畫壁畫。這件委託最後在雙方的決裂中落幕，爲了里維拉堅持在畫中呈現的政治人物，贊助人將完成一半的作品毀去。里維拉在美國還停留了一段時間，他對這個國家還有所眷戀，卡洛卻對此地已感到深惡痛絕。

他們在1935年回到墨西哥，里維拉與卡洛的妹妹克里斯汀娜（Cristina）卻日久生情。雖然後來他們重修舊好，這件事卻成了兩人關係的轉捩點。里維拉從未對任何一個女人從一而終，卡洛因而開始了一連串與男人與女人的戀愛關係。里維拉對她的同性戀關係較能忍受，對於她與異性的戀情則妒不可遏。卡洛早期一個認真的戀愛對象是蘇俄的革命領導人李昂·托洛斯基，他在當時正因不見容於得勢的史達林而必須遠走異國。在里維拉的奔走下，托洛斯基於1937年在墨西哥得到庇護。

另外一個來到墨西哥的外國人是超現實主義的領導人物安德列·布荷東，他對卡洛雖然十分仰慕，卻並未得到對方對等的感情。布荷東在1938年抵達，並對於墨西哥一見鍾情，認爲這裡是「自然的超現實」國度，他對於卡洛的作品也是讚賞不已。透過他的中介，卡洛在1938年尾在紐約的朱利安畫廊開個展，布赫東爲她的畫展圖錄寫了一篇文辭滔滔的序文。展覽極爲成功，有一半的作品售出。1939年，布荷東提議爲她在巴黎策劃一個展覽，卡洛一句法文也不會說，到巴黎時卻發現布荷東連她的作品都還沒弄出海關。最後是杜向救了這批作品，展出還是延遲了六個星

期。雖然並未賣出幾幅作品，展覽卻廣受好評，羅浮宮也爲網球場購藏了一件作品。卡洛的作品也受到畢卡索與康丁斯基的讚賞，但她卻產生了對於「這群瘋狂混帳的超現實主義者」的強烈不滿。

卡洛並沒有馬上斷絕她和超現實主義的聯繫。1940年1月她與里維拉還參加墨西哥一場超現實主義的國際展覽。後來她才對於自己是超現實主義的指稱強烈否認。「他們說我是超現實主義者，」她說，「但我不是，我從不畫夢境的。我只畫自己的現實。」

1940年初，里維拉與卡洛簽訂離婚協議，使外人大感詫異。但兩人仍經常相偕公開露面。在五月剛發生了西奎洛斯意圖謀殺托洛斯基的事件，因而里維拉認爲在此時前往舊金山並不是好時機。在第二次對托洛斯基的暗殺行動成功之後，卡洛因爲是狙擊手的友人而受到警方偵訊。她決定暫時離開墨西哥，在9月與她的前夫團聚。兩個月內他們就在美國重新結婚了。原因之一可能是里維拉察覺到卡洛的健康一直在惡化，需要有人在身旁照顧她。

她的身體一直不好，在1944年似乎持續衰弱下去。卡洛開始接受脊椎和在殘障的右腳所動的手術。研究她的生平與作品的專家如今質疑這些手術是否真的對她有幫助，或者只是她要贏取不斷有外遇的里維拉關心的一種方式。對於卡洛來說，身體上和心理上的苦痛是相連的。1950年初，她的身體狀況使她住進了墨西哥市的醫院，並在那裡待了一年。

在卡洛第二次與里維拉結婚後，她在藝術界的名氣一直向上躍升。這樣的情況在美國境內更甚於在墨西哥。她參加了在紐約現代美術館、波士頓當代美術館及費城美術館的聯展。1946年她得到了一個墨西哥官方的獎助金，同時還有國家年度展的獎項。她也在實驗性的藝術學校綠寶石學院教課，以非傳統、原創性的教學方式，對她的學生有極大的啓發。

在出院之後，卡洛成了一個狂熱而投入的共產黨員。里維拉此時早已被共產黨開除黨籍，不只由於他

與墨西哥當局的關係良好，也因爲他曾與托洛斯基過從甚密。卡洛曾得意的說：「在我認識迪也各之前，我就已經是黨員了。我想我會是個比他更好的黨員，不論是現在或未來。」

1940年卡洛創作了繪畫生涯中最精華的作品。由於身體的疼痛、藥物及酒精的作用，她的畫面變得更簡拙而構圖繁亂。但她仍在1955年於墨西哥市舉辦了第一次個展——也是她唯一在國內的個展，展出地點在墨西哥市羅沙(Rosa)區的現代藝廊。原本卡洛的病情不允許她參加展覽開幕，但她命人將自己裝飾華麗的四角柱床先送到會場，然後再乘救護車隨行，並被人用擔架抬入畫廊。展出獲得了很大的成功。

同一年，由於腿上的壞疽已不能醫治，必須將右腿從膝蓋以下切除。對一個非常在意自己形象的人來說，這不啻是一個相當大的打擊。她在手術後學著用義肢走路，甚至（有時藉著止痛藥的幫助）在宴會中與朋友共舞。1954年7月，瓜地馬拉的左派總統阿本茲(Jacobo Arbenz)被迫下台，卡洛參加了共產黨所發起的抗議行動，這是她最後一次公開露面。不久她便在一次睡眠中因血管栓塞而去世。親近的友人中，也有人推測她的死因是自殺。在最後的日記中她寫道：「我希望結尾是愉悅的——我希望永遠不再回來——弗麗達。」

（吳宜穎◎譯）

第十六章 兩次戰間的美國（America Between the Wars）

在兩次世界大戰之間，美國呈現出眾多風格交錯的蓬勃景象，這種風格迥異的並存現象主要是肇因於藝術家不同的創作理念。有湯瑪斯‧哈特‧班頓（Thomas Hart Benton）和一些地方主義藝術家抱持的美國國家主義，這些藝術家欲想表現出他們所認為的美國真實本質。儘管班頓的政治態度趨向保守，但是他與墨西哥畫家之間卻有許多相近之處，特別是迪也各‧里維拉（Diego Rivera）。也有愛德華‧賀普（Edward Hopper）樸素沈靜的寫實主義；以及喬治亞‧歐姬芙（Georgia O' Keeffe）的精準主義，除了受到攝影術的影響之外，也經常轉向抽象風格。同時還有大批仰賴歐洲既成風格的抽象和半抽象繪畫，在這股潮流趨勢之中，美國立體派畫家史都華‧戴維斯（Stuart Davis）是最傑出的代表藝術家，從某些層面而言，他似乎預告了普普藝術。

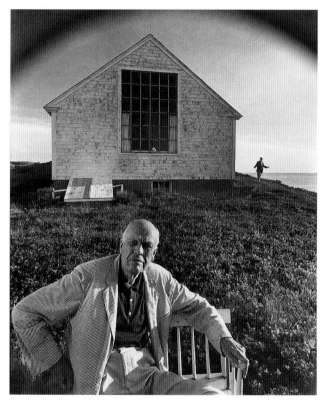

愛德華‧賀普（Edward Hopper）

　　兩次戰間最享有盛名的美國寫實主義畫家愛德華‧賀普曾說道：「畫如其人，沒有什麼事情是空穴來風的。」這句話為我們解讀這位不僅生性沈默寡言，更在創作中以孤寂和內省為重要主題的藝術家作品，提供了一條線索。他於1882年7月22日出生在紐約州乃艾克一個哈德遜河畔的小鎮。他家是道地的中產階級家庭，父親開了一間乾糧店，年幼的賀普有時在放學後會到店裡幫忙。在1899年時，他已決定要成為一位藝術家，但是他的父母卻勸誘他從學習商業插圖著手，因為畫插圖似乎對未來比較有保障。他一開始在紐約插畫學院（名稱聽來響亮，實則不然）上課，1900年時轉學到紐約藝術學院這個學院的領導人物與主要講師是威廉‧馬瑞特‧卻斯（William Merritt Chase），他是薩爾金特（John Sargent）雅致的畫風仿效者。賀普

上：愛德華夫婦在麻州的南圖魯
1960年。阿諾德‧紐曼（Arnold Newman）攝
次頁上：賀普，鐵道旁的房屋，1925年
次頁下：賀普，夜貓族，1942年

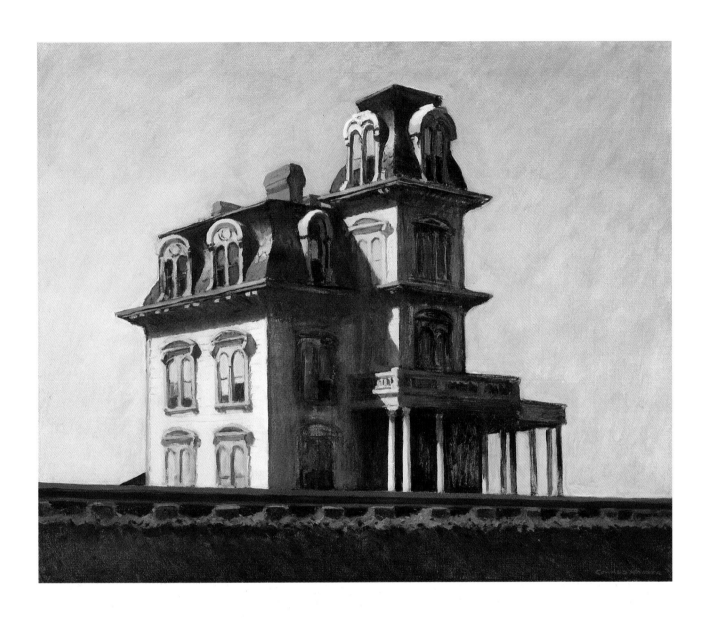

也向羅伯‧亨利（Robert Herri）習畫，亨利是美國寫實主義的始祖之一，也就是賀普後來稱作「影響我最深遠的老師」的那位導師，他又說，「男人從卻斯那裡學到的不多，在課堂上大部分都是女人。」

賀普是大器晚成的藝術家——他待在紐約藝術學院長達七年，後來也擔任一些教學的工作。然而，就像當時大多數年輕的美國藝術家，他渴望到法國習畫。經由父母的協助他終於在1906年10月啟程前往巴黎。此際正值現代主義史上一個令人興奮的時刻，但是賀普卻聲稱這一切對他的影響是微乎其微的：

> 我遇見誰了？沒有任何人。我或許聽過格楚德‧史坦，但我一點也不記得我聽過畢卡索這個名字。那時我習慣晚上到咖啡廳坐著四處觀看。我不常去劇院。巴黎並沒有對我造成強大或直接的衝擊。

除了在巴黎停留數月之外，他也遊覽了倫敦、阿姆斯特丹、柏林和布魯塞爾。似乎印象最深刻的是林布蘭特的「夜警圖」（藏於阿姆斯特丹國立美術館）。

賀普在1909年和1910年又再度前往歐洲旅行。在這二趟的旅行中，他遊歷了西班牙以及法國。此後，儘管他經常馬不停蹄地旅行，但卻不曾再踏上歐洲這塊土地。然而實際上歐洲對他的影響仍是十分深遠的，他深諳法國文學，他未來的妻子並發現他能夠利用弗蘭（Verlaine）的原文（事實上當她接下他引用的詞句時，他感到十分驚訝）。他後來說道：「在我回去時，（美國）似乎是非常粗糙而未開發的。我花了十年的時間忘掉歐洲。」有一段時間，他的畫中滿是國外見聞的回憶，這種趨勢在1914年的「藍色夜晚」達到最高點。這幅畫是對巴黎的密—卡瑞（Mi-Careme）嘉年華會的回憶，也是賀普所畫過尺寸最大的作品之一。次年當這幅畫在一個聯展中展出時，並未引起任何矚目，這使他重拾美國生活題材，並以此類創作著稱。

1913年，賀普第一次成交他的作品，賣出一幅曾在紐約軍械庫展展出的畫作，當時美國藝術家和所有歐洲現代主義的重要藝術家全都雲集於軍械庫展。1920年，在惠特尼畫室俱樂部（Whitney）舉辦了賀普首次個展，但在這次的展覽中，他並沒有賣出任何的畫作。當時他年已三十七歲，開始懷疑自己是否有可能成為一位成功的藝術家——因此時他仍被迫以畫商業插圖維持生計。在這左右為難的情況之下，他發現製作版畫是條出路，因為版畫是個上漲的新行市。這些版畫遠較他的畫作容易賣得出去。賀普後來改畫水彩，這些水彩畫也是比畫作有銷路。

賀普早已在格林威治村安頓下來，這裡成為他往後一生的根據地。1923年他與鄰居喬‧尼威森（Jo Nivison）重敘舊誼，他們曾是在卻斯和亨利門下習畫的同學。此時的她四十歲，賀普四十二歲。他們於次年結婚。他們之間歷時長久而複雜的關係是賀普這位藝術家一生中最重要的大事。極度忠實丈夫的她，感覺在很多方面受到他的壓制，尤其是她覺得他從未鼓勵過她發展自己的畫家生涯，相反地，做盡一切使她對繪畫感到挫敗的事。「愛德華」她在日記中透露出，「是我世界的中心……若我正處於非常快樂之際，他就會讓我變得不高興。」這對夫妻經常激烈地爭吵（早年爭吵的原因是賀普不滿喬對她愛貓亞瑟的呵護，他視亞瑟為獲得喬關心的競爭對手。）有時爭執進一步擴大成肢體上的暴力，有一次，就在墨西哥之旅臨行前，喬砍傷賀普的手至骨深。而另一方面，她的存在對於賀普的創作是極為重要的，有時是有實際的需要，因為此時她是他畫中所有女性人物的模特兒，也相當熟練地扮演各種各樣他所需要的角色。

從賀普結婚那時起，他的專業生涯為之改運。1924年他在紐約雷恩畫廊舉辦的第二次個展，畫作銷售一空。次年，他畫出如今一般公認是他首次完全成熟風格的作品「鐵道旁的房屋」，細緻、精鍊後的簡約風格，正是他往後創作的典型特質。他的繪畫結合了明顯無法相容的特質，有冷峻和簡單的現代感，也有充滿美國過去清教徒美德的懷舊之情，像是賀普喜愛畫的十九世紀怪誕建築。在1920年代中期，當他第一次開始認真看待這些舊事物時，沒有比這個畫題更落伍過時的了。雖然他的構圖應是寫實風格的，但是也經常使用含有轉變寓意的象徵主義手法。單就這

點來說，把賀普的繪畫拿來與他所喜愛的作家易卜生的寫實主義戲劇相提並論是相當適切的。

「鐵道旁的房屋」一作中，表現的主題之一是旅行時的寂寞心情，在這段時期賀普夫婦開始到美國各地旅行，也去過幾趟墨西哥。他們之所以行動便捷全是拜汽車所賜，他們此時已富裕到有足夠的能力可以購買一輛汽車。然而，這也成為藝術家與他妻子間起爭執的另一個主題。由於賀普自己不是技術高超的好駕駛，因此也反對喬想學開車的願望，她直到1936年才領到駕駛執照，但是甚至到那時，她先生仍非常猶疑不願意讓她駕馭他們的車子。

此際，賀普的生涯又再次轉好，出人意料之外地並未受到經濟大恐慌的影響，他變得相當有名氣。在1929年，他入選紐約現代美術館的第二屆「十九位當代美國藝術家之繪畫」展覽。1930年，「鐵道旁的房屋」成為現代美術館的永久典藏，是百萬富翁收藏家史蒂芬·克拉克（Stephen Clark）捐贈給美術館的禮物。同年，惠特尼美術館收購了賀普的「星期天大清晨」，是為當時館方最高價的收藏。在1933年，紐約現代美術館為賀普舉辦一次回顧展，接著1950年，惠特尼美術館也為他策劃一次更完整的回顧展。

賀普成為繪畫性的詩人，記錄美國荒涼寂寥和寬廣無垠的面貌。有時，他以傳統手法表現這些景象，像是在他畫有光亮房屋和粗澀新英格蘭風景的作品中

或者有時候紐約是他創作題材的大環境，除了有動人的都市景觀，也經常出現夜晚如沙漠般的街道。在有些繪畫中，像是他最著名的加油站影像「汽油」，甚至已領先出現普普藝術的元素在內。賀普曾說：「對我而言最重要的事是要有繼續下去的感覺。在你旅行的時候你了解事物是多麼的美好。」

他畫旅社、汽車旅館、火車和高速公路，也喜歡畫人們公開和半公開聚集的場所，像是餐廳、劇院、電影院和辦公室。但就算在這類的繪畫當中，他依然強調出孤寂落寞的主題——劇院通常都是半空曠的，只有幾個顧客等待布幕升起，或是表演者被舞台上強烈的投射燈光隔開來。賀普經常去看電影，在作品中

出現電影效果的特質。然而，隨著日子過去，他覺得愈來愈難發掘合適的題材，又常感到自己好像受到阻礙而無法作畫。與他同時代的畫家查理·伯須費（Charles Burchfield）寫道：「賀普而言，他整個藝術創作過程似乎都與個人特質和生活方式交織在一起。」當他觀察到的外在世界與心中感受和幻想的內在世界無法連接時，賀普就會覺得自己無法創作。

特別是，抽象表現主義的興起把他在藝術表現上孤立起來，因為他對於這項新藝術有多處不贊同。他於1967年去世，儘管孤單但並未被遺忘。喬·賀普在他死後十個月過世。一直到他死後數年，我們才完全了解到他真正的重要性。

喬治亞·歐姬芙（Georgia O'Keeffe）

喬治亞·歐姬芙是二十世紀最有名的美國女性藝術家。她於1887年11月出生在威斯康辛州靠近桑·蓓瑞（Sun Prairie）的小鎮，在七個孩子中排行老二。她的父親是一位農人。根據她自己的說法，她在十歲那年

喬治亞·歐姬芙，1927年，史帝格利茨攝

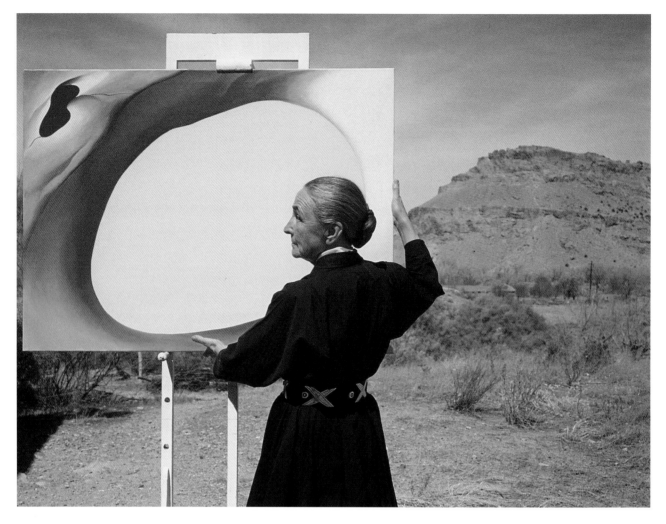

喬治亞・歐姬芙與「骨盤，紅與黃」，約1960年。瓦卡羅（Michael Vaccaro）攝

決心要當一名藝術家。接下來的兩年，她每星期上素描課，一直持續到送入由多明尼加修女所主持的女修道院寄宿學校為止。在1902年時，全家搬到維吉尼亞州，但是起初她仍想繼續留在中西部接受藝術教育。1905-06年間，她求學於芝加哥藝術學院，但由於她感染上斑疹傷寒熱而使得訓練被迫中斷。在1907-08年，她到紐約藝術學生聯盟研習，威廉・馬利特——卻斯是她的老師之一。1908年在紐約阿弗列德・史帝格利茨的291畫廊，她看到羅丹在美國的第一次展覽以及享利・馬諦斯的展覽。由於她贏得了卻斯靜物畫獎，因而得以於1908年夏前往紐約州喬治湖加入聯盟戶外學院。喬治湖這個地方在往後一直與她有長遠的關係。

1908年時，她決定放棄成為畫家的企圖心，返回芝加哥作一位商業藝術家，為各類廣告繪製蕾絲和彩飾。當她的視力因麻疹的侵害而減弱時，她被迫放棄這項工作。同時，也因為母親的病，全家遷往維吉尼亞州夏洛特村。在1912年夏，歐姬芙前往維吉尼亞大學參觀一堂藝術課，這堂課又重新引發她對藝術的興趣。那年秋天，她在德州阿瑪瑞洛工作，擔任公立學校中藝術相關的監督長。事實上，美國西部對她總有一股羅曼蒂克的吸引力，她後來聲稱：「沒有其他我想去的地方。」這份工作她做了兩年，暑假時則在維吉尼亞大學藝術系教書。在1914年，她到紐約，在哥倫比亞大學教師學院上課研究。

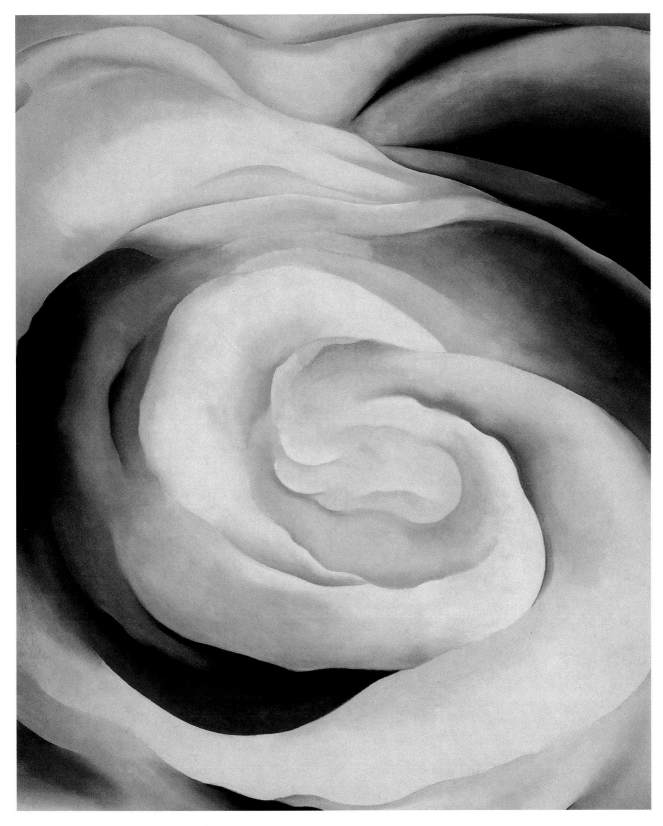

歐姬芙，抽象，白色玫瑰 II，1927 年

1915年秋，她接受了另一個教書的工作，在南卡羅萊那州的哥倫比亞學院。這時正是她人生的一個轉捩點——「就是在1915年秋天，我第一次興起這個念頭——在我所學到的東西之中，除了以自己的材料作為表達工具以外，其餘的對我來講，都沒有多大價值。」

歐姬芙檢視了目前現有的作品，決定要重新開始，只運用最簡單的手法。一開始，在這段探索期，她只用炭筆畫黑白素描：

> 這是我生命中最美好的時光之一。沒有人會來看我在做什麼——沒有人有興趣——沒有人會談論我的作品，不論是以什麼方式。我獨自一人，自由自在探索我所未知的領域——除了我之外，沒有人滿意。

最後她把這些素描打包成綑，寄給紐約的一位女性朋友，嚴格叮囑她不可以把它們拿給任何人看。然而這位朋友違反約定，把這些素描拿給291畫廊的攝影家兼經紀人阿弗列德‧史帝格利茨。史蒂格利茨心中留下深刻的印象，他把它們保存了下來。1916年4月，仍在歐姬芙不知情的情況下，他把它們掛上，成為一個三人聯展的一部分。正當展出之際，歐姬芙返回了紐約，在聽聞此事之後，跑到畫廊要史蒂格利茨把它們取下。她沒有成功，結果卻是一段長久關係的初步開端。在1916年秋，她獲得另一個在德州的教職，峽谷區的西德州師範學校藝術系主任。1917年5月，史帝格利茨為她舉辦個展，那是他在291畫廊的最後一個展覽。當歐姬芙前往紐約要看展覽時，展品都已卸下了，但史蒂格利茨重新再把展品掛上好讓她能夠評斷整體的效果。在此同時，他拍下了往後許多歐姬芙照片的第一個系列。她先回到德州度過剩下的夏季，而在往克羅拉多州的途上，她到新墨西哥州旅遊，她後來與新墨西哥州有非常密切的關係。在1918年，由於身體不適迫使她離開教職。史帝格利茨提供了補助津貼使她能夠有一年的時間完全專心畫畫不做別的事情。她接受資助，在接下來的十年，她在紐約和喬治湖兩地居住，有時到緬因州旅行，而史帝格利茨則成為她的導師兼經紀人。在1919年，她完成了自認是第

一批全然成熟風格的油畫作品——大部分是抽象的，儘管她從未想要放棄具象繪畫。「具象繪畫，」她曾說道，「並不是好的繪畫，除非它在抽象層面上具有意義。」在1923年，史帝格利茨在安德森畫廊（Anderson Gallery）為她舉辦了一次重要展覽，展出一百張繪畫作品。同年，他們結婚。很清楚地，在美學上以及純粹現實層面上，他對她的所作所為都有影響：1924年她首次畫出把花朵放大特寫的繪畫，在1926年則畫出高聳的摩天大樓，這兩系列與透過相機所見之視野有相當大的關連。

當史帝格利茨接手處理她的一切事務之後，歐姬芙就十分幸運地完全不需要為瑣事憂心——不像大部分的現代主義畫家，她從一開始就受到藝評家的矚目，評析她的作品。他為她籌畫的年度商業展覽維持了很長的一段時間，1926-46年，由於這些展覽的緣故，她的作品持續地受到畫廊觀眾的注意。1927年，她首次的回顧展在布魯克林美術館舉辦。1929年時，她計畫的新墨西哥之旅得以成行，和梅波‧道奇‧呂漢（Mabel Dodge Luhan）待在道斯（Taos），住在一間才由勞倫斯（D.H.Lawrence）讓出的房子。她愛上了那裡的風景，從此時起，她每年夏天都在新墨西哥州度過，其餘的時間則在紐約和喬治湖兩地活動。在1934年，她第一次夏天待在亞比奎（Abiquin）北方偏遠的鬼農場（Ghost Ranch）。1935年又去了一次，終究在1940年買下這座農場。同時，開始嘗試到國外探險：1932年，她到加拿大的蓋斯蓓郡（Gaspé），畫下當地風景和荒涼的農舍建築。在1934年，她到百慕達，1939年去了夏威夷。史帝格利茨於1946年去世，為她的生活模式帶來了許多大轉變。1945年時，她在亞比奎買了一棟房子，如此一來可以在新墨西哥州度過冬季和夏季——農場因為太偏僻而不適合過嚴寒的冬天。從這時起，她花了三年的時間處理先生的資產，然後永久地在新墨西哥退休。

在1950年代，歐姬芙畫作的產量相對地減少，那是因為她第一次出國旅遊。她直到1953年才第一次遊覽歐洲，但在整個1950年代和1960年代早期，她經常

馬不停蹄地到各處旅遊，跑遍世界上大部分的地區，並在1959年完成了一次環遊世界之旅。歐姬芙榮獲所有一般會頒贈給卓越美國藝術家的獎項，在這些榮耀當中，包括1963年獲選為美國藝術文學學院院士，也在1966年成為美國藝術科學學院院士。1973年，歐姬芙與極富天賦的陶藝家朱安·漢彌爾頓結為好友。儘管他們年齡上有差距(他們結識時，他二十八歲，她則是八十六歲)，他成為她信任的長久伴侶，他們之間的關係密切到他甚至遭人非難，說他把老朋友拒於千里之外，又帶給歐姬芙不好的影響。漢彌爾頓處理她所有的事務，而當她視力惡化時，他試著教她陶藝技巧。在1984年，歐姬芙到聖塔非(Santa Fe)與漢彌爾頓的家人同住，1986年時她於此地去世。

湯瑪斯·哈特·班頓
（Thomas Hart Benton）

湯瑪斯·哈特·班頓是所謂「美國景象」的領導人物，代表了現代主義的反動，著眼於強調國家價值，這種理念在1930年代的美國藝術中大放異彩。

1889年他出生於密蘇里州尼歐丘(Neosho)一個政治氣氛濃厚的家庭裡。他的叔公，曾經擔任美國參議院議員，班頓就是以叔公之名命名的。他的父親，在美國南北戰爭期間為南部邦聯打仗，而在1897-1905年間則為眾議院的一員。班頓童年時常常沈浸在露營、集會、烤肉活動的熱烈氣氛之中，從親戚和家族朋友口中聽聞到許多關於南方邦聯和舊西部邊區的軼事。

父親在華盛頓特區工作時，他在寇柯雷藝術學院(Corcoran)開始接受作為藝術家的專業訓練，後來到芝加哥藝術學院繼續學習。在1908年，他前往巴黎，入學朱利安學院。他至少部分意識到法國藝術正在歷經巨大的改變，不過主要還是深深為後印象派所吸引，這種風格在當時已稍嫌過時了。

當班頓回到美國，他以作為商業藝術家維生。在1914年，他為新興的電影工業擔任舞台佈景設計師，此時的電影工業尚未移師至好萊塢。同時，他加入了共時性運動這是最早的純美國抽象藝術家團體，創始成員之一是桑登·麥當勞－萊特(Santon Macdonald-Wright)，班頓在巴黎的好友。但是，班頓從未成為一位令人佩服的抽象畫家。約在此時，他捲入左翼政治的活動，1920年代，根據他自己的記錄，他曾密謀「提供共產黨秘密集會場所，我在紐約的公寓是其中一個地點。」

當他在第一次世界大戰末期參加美國海軍的徵募時，或許已顯示出班頓與現代主義決裂的前兆了。他在諾佛克(Norfolk)海軍基地擔任建築製圖員：

> 一瞬間，我對於具象客觀的自然本質產生興趣。建築物內部的機械裝置、新型的飛機、小飛艇、挖土機、基地裡的船艦，因為它們本身的構造設計是如此地有趣，使我拋下了原本的

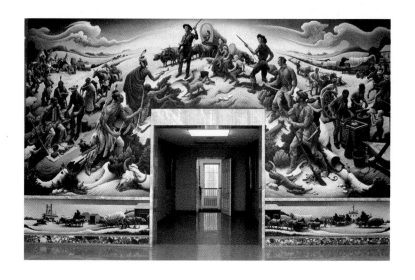

左圖：湯瑪斯・哈特・班頓
1920 年代晚期。攝影者不詳
上圖和右圖（局部）：
湯瑪斯・哈特・班頓
西部之獨立與開放（細部）
1959-62 年，密蘇里獨立市
亨利・楚門紀念圖書館的壁畫

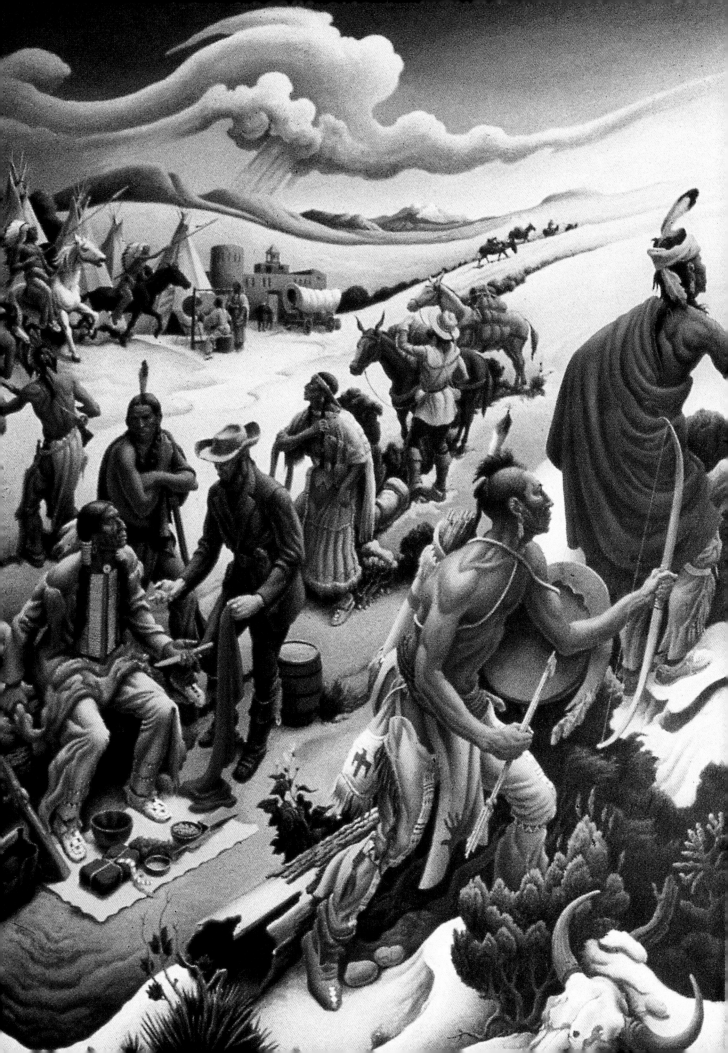

習慣，不再把玩彩色立塊和古典精品，也不再瞎扯美學或對自己過分敏感。我要永遠離開過去所活著的為藝術而藝術的世界。

儘管班頓的確開始專注於特別是美國本身的主題，然而事實上，他是逐漸切斷他與現代主義的關聯，而不是像這段1930年代記錄中所述的情況。他興起了想把美國整個歷史描繪在一系列壁畫上的念頭。雖然他稱作的「美國史詩」從未完成，但是這項計畫卻為他往後壁畫家的生涯先舖了路。他想在繪畫中表現出自己對美國的情感，而由於1924年時他父親病危而逝，使他更加堅定了這個想法：

> 當我看到父親去世，聆聽他朋友的言語，我無法很清楚地描述我的感受。但我知道，在他死後，我回到東部，我被一股強大的慾望推動著，想知道更多關於美國的一切，這些我似乎在父親密友暗示性的話語中瞥見……我被一股慾望推動著，串起年幼時期的點滴回憶。

雖然直到約1930年，他才終於與左派終止關係，但是大約此時，他漸漸疏遠左翼政治的各項活動。這段時間他因一系列備受爭議的壁畫委託工程而在一夕之間成為家喻戶曉的知名畫家。最早的兩件壁畫是為了在紐約的兩棟大樓而作，分別是新社會研究學院和惠特尼美國藝術館。主題都是取材自當代——在新學院的壁畫名為「當代美國生活」，在惠特尼的是「美國生活的藝術」。這兩件作品都讓班頓得以發揮對國家本質強而有力的描繪陳述。新學院的壁畫有特別突出的直接效果：畫中構圖設計成像當時報紙的圖版，人物彷彿從相互連鎖的元素中呼之欲出。

1932年，班頓有一個在中西部的機會：受邀前去繪製「印地安那州的社會史」，這件作品是為了即將開幕的芝加哥博覽會而畫。他走訪了印地安那州研究歷史，也進行許多的訪問，最後在六個月內完成了總面積四萬五千平方英尺的二十二面壁畫。

班頓的壁畫委託工程以及他在公眾場合毫無顧忌地表達強烈意見，使他捲入了紐約藝術圈內兩個勢力龐大的派系鬥爭。一個是由都市社會寫實主義者組成，他與這個團體在政治層面上決裂；另一個派別則是巴黎派的追隨者，他與這個團體則是在美學觀念上不和。雖然他一度曾與史帝格利茨維持過一段友誼，但他形容史帝格利茨以及與他相關的藝術家為「智識上不健全的一群人，是病態理性化、精神錯置、恐怖自我教化下的受害者。」

他喜戰好鬥的言論現在使他在公共集會上遭難堪、受人質問，也被學生拒絕，被許多老朋友排斥。因此，他做好準備要改變。1934年時，他受邀為傑弗森市的密蘇里州州議會會場繪製一系列的壁畫。同時他十分感激地接受堪薩斯市立藝術學院院長的職位。他憤然離開紐約，啟程前往中西部，到那裡長住。從這個新的根據地，他仍繼續對所有看不慣事物直言無諱的攻擊，其中包括美術館以及內部的策展工作人員。他的美國愛國主義甚至更加變本加厲了。他對於珍珠港事件的反應是馬上中斷巡迴演講，回家繪製了十幅大型繪畫，以喚起中西部居民對目前所臨危險的憂患意識。他說他想激起「人必須具備的那種強硬暴行，以打倒我們現在面臨的惡魔。」然而，由於戰爭的爆發而使世界快速變遷，班頓發現他已喪失他對美國真實面的精準掌握與了解。反對他的批評聲潮不斷增加，而在戰後他成為地方主義與主戰論的象徵。曾是他學生的帕洛克說道：「我向班頓所學作品的重要性在於它成為往後我強烈反抗的東西。」

班頓退出了。他不再描繪現在，轉而成為一位歷史畫家，以一種喪失舊有狂暴活力的風格作畫。不過，仍繼續接受重要的委託工程，包括出生地尼歐丘的亨利‧楚門(Herry S. Truman)紀念圖書館內「西部之獨立與開放」壁畫。班頓於1975年去世。

史都華·戴維斯（Stuart Davis）

史都華·戴維斯是連結1930年代在許多方面仍是孤離且地方性質的美國藝術圈，與戰後時代興盛的國際主義的重要人物。他同時也是最傑出的美國立體派畫家，他賦予了立體派個人的創新風格。

戴維斯在1894年於費城出生。母親是一位雕塑家，父親是《費城郵報》的美術總監，與藝術家羅伯特·亨利和他的圈子熟識，因為他們為《費城郵報》畫新聞插畫。1901年戴維斯隨著家人搬到紐澤西東橘郡，此時父親擔任《紐渥克晚報》的編輯兼漫畫家。家人對於戴維斯想成為藝術家完全沒有反對，1909年他前往紐約，到亨利學院求教於亨利。學院內的課程異常先進，這位年輕人在給表哥的信上熱切地寫道：

> 亨利學院與世界上其他學校都不同，若亨利不教了，我也不會去向任何其他老師學習，因為他們不知道真正的素描為何物，這是實話。

史都華·戴維斯站在「夏季風景」前，1930年。攝影者不詳。

亨利當時剛成為「八」（The Eight）的領導人，這是一個抵制國家設計學院學院派作風的通俗主義者團體，天賦早熟的戴維斯很快地就精通了他們的繪畫手法，1910年在他們的聯展中，他展出了令人驚異的成熟繪畫。

1912年戴維斯離開了亨利學院，與一個朋友在侯柏肯（Hoboken）哈德森街上的終站大樓設立了自己的畫室，和紐約只有一河之隔。1913年，他有五件水彩畫獲選軍械庫展。對戴維斯而言，就像對於大多數的美國人而言，這次軍械庫展提供了綜覽前衛藝術全貌的第一次機會，他後來說道：

> 這個展覽讓我極度興奮，特別是對於高更、梵谷和馬諦斯的作品，因為在我的經驗中我嘗試過對形體作多樣變化，也使用非模仿性色彩。我同時也在這些作品中感覺到一種客觀的秩序，這是我的作品所缺少的……我決心必須成為一位「現代的」藝術家。

1913年時，他加入了急進期刊《大眾》的工作行列，在約翰·史隆（John Sloan）手下工作，他是亨利的盟友、學生，過去曾是父親在《費城郵報》的員工。戴維斯也開始為《費城郵報》工作。在這個階段，他仍運用從「八」學得的風格，而「八」現已擴展他們的基礎成員成為灰罐派（Ash-Can School）。他的風格僅在1915-16年開始根本的轉變，這項轉變與他發現麻州格盧斯特港（Gloucester）恰巧同時，這是他在1930年中期以前，幾乎每年避暑的地方，除了有陽光高照，港內「縱帆式帆船所呈現出字體學般的嚴謹之美與建築上的結構之美也成為重要的附加物。」

當他剛到格盧斯特港的那段時間，他總習慣背上一大堆畫具，不過後來他學著限制自己，減少到一本素描簿和一支液體鋼筆。

> 著完整畫具四處徒步行走的過程中，我似乎真有學到一些事情。從這件事當中得到的訊息是，不要再把東西舉起來，而是把它們放下……此後，我一直謹慎地嚴守這個原則。

他開始逐漸脫離那個原先培育他的圈子。1916

年，他向《大眾》雜誌辭職，因為由麥斯・依士曼（Max Eastman）、阿爾・揚（Art Yong）和約翰・瑞德（John Reed）為首的編輯群堅持戴維斯和其他藝術家作品，都應與雜誌的理念更契合，而這理念則是由這些編輯群所窄化、設限了。戴維斯同時也持續地展現專業上的進步。1917年，在紐約的樹瑞丹（Sheridan）廣場畫廊舉辦了他水彩和素描的首次個展。

第一次世界大戰只是暫時打斷他的專業生涯。1918年，有一段時間他為美軍情報組織製作地圖。他穩定地朝向全然不同的新風格發展，1912年他的繪畫展現出他對綜合立體派有深入的研究，而令人印象更深刻的是因為他從未去過巴黎。1925年，他又有另一次個展的機會，這次包括了油畫作品，在紐渥克美術館展出。1926年，他入選現代藝術國際展覽之中，由無名氏協會籌畫，在布魯克林美術館展出。此外也在惠特尼美術館的前身惠特尼畫室俱樂部舉辦回顧展。

儘管有這些外在的成功象徵，戴維斯仍不滿意。

他決定要自己遵守絕對的紀律。

一天，我在畫室裡擺設了一個打蛋器，開始變得對它有興趣，於是我把它釘在桌上，就把它留在那裡然後繼續畫畫。我把這些完成的畫稱為「打蛋器」編號幾號幾號的，因為這些畫的張力都是來自打蛋器……，也就是藝術家藉由他感興趣的東西所發展出來的一系列畫面。

戴維斯在1927-28年間繪製「打蛋器系列」由於刻意地把題材平凡化，因此這些繪畫有時稱為普普藝術的先驅者。在1928年5月，他有幸把兩張繪畫以前所未有的畫價九百美金，賣給惠特尼畫室俱樂部。他馬上用這筆錢到巴黎，在那裡待了剛滿一年的時間。這段期間，他與第一任妻子貝絲・寇沙克（Bessie Chosak）結婚，回到紐約後，兩人定居在格林威治村。這段婚姻為期不長，貝絲約在1932年去世，這年戴維斯的作品入選了惠特尼美術館第一屆美國繪畫雙年展。

由於他早年為《大眾》雜誌工作過，擁有急進政

史都華・戴維斯，打蛋器1號，1927年

治的背景，因此戴維斯在1930年代愈來愈熱中參與政治論戰，這似乎是合乎邏輯的自然發展。在1935年，他參加公共藝術計畫，1939年又加入公共藝術計畫的後續工作，聯邦藝術計畫部的聯邦藝術計畫。1934年藝術家公會創立時，他加入了這項組織，當選為理事長。1935年1月到1936年1月，他是《藝術陣線》期刊的總編輯。然後他進入了他急進階段的最高潮——他聲稱唯一可接受的政治理論是馬克思主義，「因為這是唯一科學的社會觀點」，又猛烈攻擊美國景象藝術家，特別是班頓，以及班頓的政治宣傳者藝評家湯瑪斯・克瑞文（Thomas Craven），譴責他們右傾的政治理念以及保守的藝術風格。在1936年，他是美國藝術家國會的制憲成員之一，並當選為國務卿，他於1938年成為國家主席。戴維斯是向正統共產黨靠攏的；事實上他在1938年簽署了一封給《大眾雜誌》的信，譴責莫斯科傲判決的受害者為「托洛斯基——波哈瑞尼的叛逆者」。當時他已與許多藝術家朋友起爭執，像是阿希爾・高爾基（Arshile Gorky），他指責高爾基不投入政治活動，比較喜歡待在自己的畫室，而不去許多的委員會會議室以及公共集會，那些戴維斯希望他們常去的地方。戴維斯在1930年代晚期的創作量，不論是在質量或數量上，都呈現降低的情況，不過這並不讓人意外。在1936年，他與下城畫廊（Downtown

Gallery）長期合作的關係告緊時，或許是他不快的徵兆。艾迪思・哈伯特（Edith Halpert）擁有的下城畫廊，展出他的作品已有九年的時間了。這項合作關係在1941年結束。

戴維斯改變方向或許是從他1938年與蘿蕬兒・史賓葛（Roselle Spinger）的第二次婚姻開始。1939年他離開聯邦藝術計畫，1940年向美國藝術家國會辭職，對這組織感到失望。這個國會的主要宗旨之一向來是反戰和反法西斯。而現在，一個共產黨的派系成功地破壞一項支持芬蘭戰爭援助的聲明，因為芬蘭人是與俄國入侵者作戰。

1940年代，戴維斯返回到帶有精英主義意味的現代主義態度，那是他在經濟大恐慌前公然宣稱的態度，不過一直都帶有美國新意。爵士樂是他熱中的事情之一，延續他早年對切分爵士樂的喜愛。他和當時流亡紐約的孟德里安經常一起參加爵士樂音樂會。晚年時戴維斯曾說：

> 多年以來，爵士樂對我思考藝術與生活的想法有極大的影響。對我而言，那時爵士樂是唯一稱得上是純正的美國藝術……我想，我所有的畫作，至少一部分，都來自它的影響，不過我從未嘗試畫過一張爵士樂場景。

1945年紐約現代美術館舉辦了戴維斯作品重要的回顧展，同年，以鬥志旺盛為特色的自傳出版。在1952年，他入選了第二十六屆威尼斯雙年展，他的獨子喬治・俄爾・戴維斯（George Earl Davis）也在同一年出生。1956年時他獲選入國家藝術文學學院，這個學院是美國文化體制的基石之一。1957年戴維斯的巡迴回顧展分別於明尼阿波利斯的渥克（Walker）藝術中心、德斯摩因（Des Moines）、舊金山展出，最後到達惠特尼美術館。戴維斯於1964年6月去世，在他七十歲生日前幾個月。

（周東曉◎譯）

左圖：史都華・戴維斯，4號小徑，1947年。

第十七章 兩次戰間的英國（England Between the Wars）

兩次戰間的英國藝術似乎是無法自成一派的，其中部分的原因是由於英國畫家和雕塑家很難獲得贊助。這種現象除了肇因於民族天性的文化保守主義之外，也因為主要藝評家都深深著迷於巴黎學院派（Ecole de Paris）的成就，而不願意承認國內的人才。

在1920年代最傑出的藝術家似乎都是個人主義者，不適於歸入任何類別——主要是指雅克·葉普斯坦（Jacob Epstein）和史丹利·史賓塞（Stanley Spencer），在1930年代，一批理念比較相近、有志一同的英國前衛藝術家開始在藝壇崛起。雖然這些藝術家共同努力贏得肯定，彼此之間又私交甚篤，但是這段時期的主要畫家和雕塑家大約可歸類為兩種風格；有像亨利·摩爾（Henry Moore）一樣，比較傾向超現實主義，但並非全然投入的藝術家；也有比較受到結構主義吸引的藝術家，主要是以班·尼柯森（Ben Nicholson）為代表，而芭芭拉·赫普沃斯（Barbara Hepworth）在某些程度上也可算是偏向這類風格。

右：雅克·葉普斯坦在卻爾希工作室的王爾德紀念碑前，1912年
賀普（E.O. Hoppé）攝

雅克·葉普斯坦（Jacob Epstein）

兩次世界大戰期間，在英國最負盛名卻又引起爭論的藝術家非雕塑家雅克·葉普斯坦莫屬了。就算到現在，他的地位也尚未完全建立穩固，仍然是位讓人難下定論的爭議人物。

1880年，他出生於紐約東下城猶太區的一個俄羅斯移民家庭，排行第三。由於宗教信仰與戒律的約束，父親雖不反對他那成為藝術家的願望，但也不表贊同。葉普斯坦雖沒有跟家人一起搬到城裡比較高級的住宅區，但最後他還是離開了猶太貧民區，到紐約藝術學生聯盟求學。此時，他有意成為畫家。他跑去費城見湯瑪斯·葉金斯（Thomas Eakins），葉金斯相當賞識他的才華，願意在家中教他繪畫。但年輕的葉普斯坦卻因為葉金斯的家居擺設過於陳腐，不切合自己而謝絕了。大約在這時候，葉普斯坦立志成為雕塑家，而不是畫家。他湊足了錢，買下一張前往法國的蒸氣船票。（當時美國境內供雕塑家學習或工作的機會十分有限）母親前去送行，當船即將開航之際，必須強行硬拉才得以把她從兒子身上拖離。她的預感是對的，她就此沒再見到兒子。葉普斯坦到達巴黎正好趕上參加左拉的喪禮，隔天，巴黎美術學院接受他的入學申請，可是很快地，他發覺自己跟不上同學，就轉學到朱利安學院。他的生活費是主要來自母親定期提供的一小筆津貼，多半是在父親不知情的狀況下寄出的。關於這段期間，葉普斯坦後來寫道：

> 在巴黎，整個求學的過程都是在激烈的工作中度過的。我狂熱地全心投入工作，在幾近瘋狂的狀態下，完成一個又一個的習作，週復一週，總是在一週的最後毀掉作品，而在下個星期一重新開始新的作品。

他曾經到佛羅倫斯作短暫的旅行，也去過倫敦，在那裡他愛上了大英博物館。在1905年，他決定搬到倫敦定居——此時他已與一位名叫瑪格莉·唐路

(Margaret Dunlop)的蘇格蘭女孩結婚了，是在一名比利時無政府主義者的家中第一次遇見她。

一到倫敦，葉普斯坦就覺得不適應。他搭乘最低價的艙位到紐約，停留兩星期，又再回到英國，1907年成為英國公民。同年，他首次接到重要的作品的委託，為倫敦市內濱江街新建的英國醫療協會大樓製作十八件實體一倍半的人像雕塑。但拆前四件雕塑的鷹架時卻首次激起了公憤。《旗幟晚報》報導：「這些雕塑造型是一位細心盡責的父親不願自己女兒或任何有判斷能力的年輕男子也不希望他未婚妻看到的形體。」這些雕塑為這位年輕的藝術家帶來了足夠的知名度並因而獲得另一項委託：在拉謝茲神父墓園中建造王爾德(Oscar Wilde)的墳墓，酬勞由王爾德的朋友捐款支付，這些人都是屬於藝術急進派。他也開始接受委託製作胸像。早期的模特兒之一是愛爾蘭作家葛瑞可利夫人(Lady Gregory)，她的姪子赫許·朗爵士(Hugh Lane Sir)是位著名的收藏家，為她支付肖像製作的費用。當朗看到胸像時，說道：「可憐的奧古斯達姑姑，她看起來像是會把自己的孩子吃掉。」

王爾德之墓於1912年建造完成，同樣引起爭議。葉普斯坦把王爾德之墓帶到巴黎拉謝茲神父墓園準備作最後的潤飾時發覺，由於雕塑造形有褻瀆之嫌，因此整件作品被蓋上一層防水布，還有一名法國憲兵看守。這件雕塑是一個像亞洲面孔的天使，毫無疑問是位男性。法國人在人像的性器官上加鑄了銅製的飾板，不過一群詩人和藝術家很快地趁著夜晚偷偷把這飾板拆下。只是防水布還是蓋在原處，直到第一次世界大戰因為有關當局忙於他務，才無暇顧及雕像。

1912年夏秋之際，葉普斯坦在巴黎結識許多重要的前衛藝術家，包括畢卡索、莫迪里亞尼和布朗庫西。他也再次遇見了格楚德·史坦。史坦覺得葉普斯坦比上次見面時還糟：「他不再是個清瘦、好看、帶些哀愁的幽靈，總是出沒在盧森堡美術館的雕像群間。」1913年，當他回到倫敦，無疑地他成為根植英國的新興前衛派重要成員。他是倫敦團體的創立人之一，也參與溫登漢·李維斯(Wyndham Lewis)為首的渦紋派畫家(Vorticists)相關活動。他在渦紋派雜誌《狂

飆》創刊號上發表兩張素描，其中一張是「石鑽」，很多藝評家都認為「石鑽」是他最重要的作品。「這是在今日與明日之武裝邪惡人像，」葉普斯坦寫道：「沒有人性，只有我們自己把自己變成的法蘭肯斯坦(Frankenstein)〔譯註：瑪麗·雪萊(Mary W. Selley)所著小說《科學怪人》之男主角，終遭自己創造的怪物的毒手而身亡〕的恐怖怪物。」

在戰爭開打的前幾年，葉普斯坦寧靜地住在鄉間。他接受了一些重要的肖像委託，但他發現很難與外界動態保持聯繫，而鄰居對他的外國名字也開始產生懷疑，於是他重新在倫敦安頓下來。1917年時徵召入伍，加入藝術家步槍隊，被調派到普萊茅斯。1918年，解除動員前，他因生病而在醫院待了一段時間。

幾乎是戰爭一結束，他惹是生非的惡名又開始昭彰了。1920年，他在萊色斯特(Leicester)畫廊展出「復活之基督」塑像，遭到上流社會階層的耶穌會教士佛翰神父公然抨擊：

> 我感到十分氣憤，在這個基督教文明的英國竟展出讓我聯想到落後退化的迦勒底人或非洲的基督雕像，外表看來像是亞裔美國人或是野蠻的德國猶太人，也使我想到衰弱憔悴的印度人或是穿著壽衣、營養不良的埃及人。

這番帶有種族主義的批評爆發之後，更加強了葉普斯坦原已深植的被迫害妄想狂。然而，他雖然被人貶損，卻也成名了。當葉普斯坦的模特兒是許多年輕女子的夢想。他有鑑賞女性肢體美的眼力，愈有異國情調愈好。1921年，他遇見凱琳·傑曼(Kathleen German)，她成為他的情婦兼模特兒，最終是第二任妻子。其它深受他喜愛的模特兒包括美麗的印蒂雅·蘇尼塔(Indian Sunita)，在他家住了一段時間，還有暴躁易怒的朵洛瑞(Dolores)。葉普斯坦疼惜地憶起後者：

> 當她因在皮卡底里廣場作出妨害風化的舉動而必須與法官對簿公堂時，她甚至告訴法官一個藉口，說是因為我人在美國而使她六神無主、心智錯亂。基於法官對現代芙萊妮(Phryne)〔譯註：有名的希臘高級妓女〕的寬宏大量，他接受了這項理由只判她一小筆罰鍰後了事。

葉普斯坦在他的畫室，1947年9月
右上方是於1935年展出的耶穌肖像「緊握此人」
葉普斯坦則站在巴斯卡委托的電影石膏模型之胸像旁
攝影者不詳

他的模特兒若不是很美麗通常就是很有名，像是蕭伯納、保羅・羅賓森（Paul Robison）、黑爾・謝拉希（Haile Selassie）、向姆・魏茲曼（Chaim Weizmann）、還有愛因斯坦。

葉普斯坦的肖像並沒有使他惹上麻煩，而是其他的作品，特別是他石刻，因為有些石刻作品是直接赤裸的原始主義風格。1924年，由皇家鳥類保育協會委託葉普斯坦製作安置於海德（Hyde）公園內的「裂縫」——作家與自然主義者哈德遜（W. H. Hudson）的紀念碑，但卻遭到塗上焦油、用羽毛覆蓋以及威脅拆除的命運。「創世紀」於1931年展出，被《每日快報》貶為「令人不悅的蒙古症癡呆兒」，《每日電報》則認為「不適合展出」。將近三十年後，這件作品依然令人震驚如昔。這件作品連同其他三件葉普斯坦重要雕刻作品，都由位於黑池（Blackpool）的蠟像館買下，變成是喧鬧的假日遊客所觀看的窺探秀。葉普斯坦似

乎天真地任由這些作品冒險，淪為低級娛樂的下場。「創世紀」描寫的是龐大的懷孕體態，對他而言代表「母性深處的本質元素，是最深邃的女人天性。」儼然全人類之父的超大尺寸「亞當」，在露天園遊會巡迴展出多年之後，最終也是納入黑池蠟像館。

葉普斯坦只有在他生命的最後十年才不再是眾人紛議的焦點，甚至偶爾還遭到舊派反猶太人的批評。晚至1956年，當他獲提名為製作「聖麥可與魔鬼」的雕塑家，以重建英格蘭中南部科芬特里（Coventry）大教堂時，重建工程委員會成員之一表示反對：「他是猶太人。」他的第一件公共藝術作品「聖母與聖子」雕塑於1953年完成，坐落於倫敦的卡凡迪廣場，深受大家喜愛。此時，葉普斯坦的健康狀況逐漸惡化，作品也不再像從前那樣充滿力量，這時委託他製作大型雕塑為時已晚。1959年葉普斯坦死於心臟疾病。

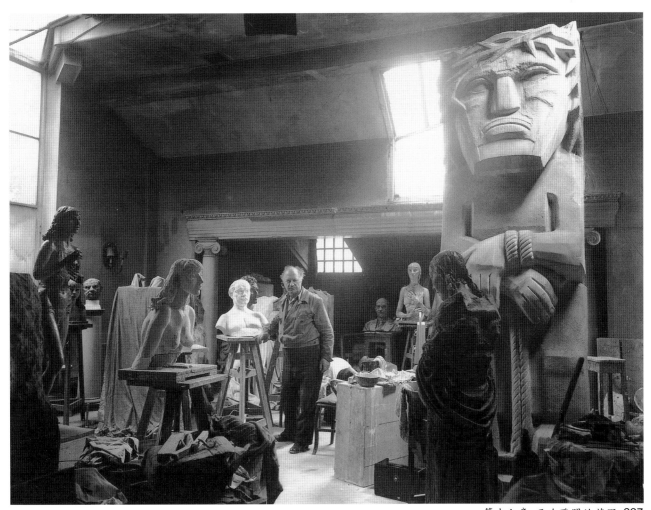

史丹利・史賓塞（Stanley Spencer）

　　把史賓塞放入藝術史家解釋現代主義的結構之中是很不適合的，但是他偏離主流的古怪視界卻無庸置疑地使他成為二十世紀上半葉最重要的英國藝術家之一。他於1891年出生在倫敦泰晤士河畔的庫漢（Cookham），身為風琴演奏家和鋼琴老師的第八個孩子。他在備受呵護的環境裡長大，周圍有濃厚的音樂氣息，也深受聖經的薰陶。舊約與新約聖經中的故事，在他內心已融入熟悉的庫漢，史賓塞由此創造出個人的神話迷思，影響力深其一生。

　　史賓塞在梅登黑（Maidenhead）技術學院花了一年學習各種鑄模畫素描之後，他前往倫敦大學史列德學院（Slade School），在非常優異的亨利・唐克（Henry Tonks）門下求學，在當時唐克是英國境內公認最好的

素描老師。史賓塞每天清晨從庫漢通車到倫敦，晚上再回家。他的個子較小，與同學相比之下，似乎顯得孩子氣，有些同學會因此揶揄、欺負他。1912年，史賓塞離開史列德學院，決定在家創作。他總認為在畢業數年後，作出了最好的傑作：

> 我彷彿踏入人間的天堂。每件事物似乎都非常新鮮，屬於清晨。我的想法正開始依好的順序萌芽發展時，戰爭就開始了，粉碎了一切。

　　戰爭使史賓塞首次遠離家。他一開始在布里斯托（Bristol）的包佛（Beaufort）野戰醫院擔任醫療傳令兵，然後調到馬塞杜尼亞（Macedonian），之後加入前線士兵的行列。史賓塞把他的戰役經驗納入個人豐沛的想像世界，於是苦難在他心中與情慾相連：

> 在戰時，當我沈思在我及周遭各人的生命中所經歷到的恐怖事物時，我感到只有一個方法能夠停止這可怕的經驗，那就是每個人都出其不意地決定要耽溺於各種程度和形式的性愛、肉慾之愛、獸性之慾，隨你怎麼稱它。這是令人歡樂的人類遺產。

　　戰後他回到庫漢，但是庫漢的魔力卻暫時失效：「我的生活彷彿停擺不動了。我已厭倦活得不像我，像是行屍走肉看著其他人過生活。」幾年之後，在1925年，他與希達・卡琳（Hilda Carline）結婚，她也曾是史列德學院的學生，原為他弟弟吉爾勃特（Gilbert）追求的對象。他們結婚之後，史賓塞夫婦住在漢普斯登（Hampstead），在那裡他們成為一大群藝術家圈子的焦點人物。

　　1927年時，史賓塞開始動手他最重要的委託工程，為罕布夏郡（Hampshire）伯克雷的森漢紀念禮拜堂（Sandham）製作壁畫。覆蓋教堂牆面的影像是源於他在戰爭中的體驗，在東牆上的「士兵的復活」是整個系列的高潮，這件大幅畫作耗費了近一年的時間才得以完成。在這幻想式的構圖之中——藝術家首次嘗試往後他最喜愛的題材——復活的士兵背負大量的白色十字架走向基督，他站著，正在等候他們。

　　史賓塞於1932年回到庫漢定居。他此時已是一位成功的藝術家——獲選那年皇家學院院士，並在威尼

史賓塞在格拉斯哥港克萊德河畔造船業中心
1943 年 10 月。**攝影師不詳**

史賓塞，士兵的復活（局部）
於「靈魂禮拜堂」，柏克希爾郡，1928 年

斯雙年展中展出五件繪畫、五件素描。然而，在1930年代卻出現一連串的個人危機。1929年時，他在庫漢的茶店邂逅了村裡的派翠西亞·普瑞絲（Patricia Preece）。他回家後感到愛意在心中滋長。1933年，他告訴妻子決定要成為普瑞絲的情人。儘管他的經濟收入並不穩定，但乃送給普瑞絲許多衣服和珠寶。他真正的願望是同時擁有這兩位女人，但就連向來沈著忍耐的希達都否決了這個想法。於是在1937年，他們離婚；史賓塞和普瑞絲結婚。普瑞絲對這個婚姻要求高價；擁有史賓塞在庫漢房子的不動產權。蜜月則是件慘事。新的史賓塞太太到康瓦耳租下一棟小屋，由一位與她生活多年的女朋友陪同，而史賓塞週末時待在庫漢，又在派翠西亞的建議之下邀希達共度。當他到康瓦耳與他的新娘會面時，她卻指責他用情不專，並說在這種情況下，她不可能與他同住。史賓塞此時發現自己身旁沒有任何女人相伴，遑論他竟曾經想要同時擁有兩個。派翠西亞全權掌控他的財務，並迫使他離開那棟已給她的房子。

史賓塞獨自一人落寞地搬到漢普斯登的出租公寓，離希達不遠，當時希達與她的家人同住。他經常去找她，一直乞求復合，然而儘管她仍持續見他，但總是拒絕再婚的請求。史賓塞也寫很多的信給她，見面時，他會讀給她聽。這種情況一直持續到1940年代希達因精神崩潰住院治療，史賓塞後來也定期到醫院探望她。甚至在她1950年去世之後，史賓塞仍持續寫信，長至一百頁，因為他不斷地回憶、檢視他們之間關係的發展過程與本質。

有一些充分表現出史賓塞獨特風格的繪畫，是在他第一次婚姻破裂那段期間創作的作品，包括許多派翠西亞·普瑞絲的色情裸體。在其中兩件特別突出的畫作「與派翠西亞·普瑞絲的自畫像」和「羊腿裸體」當中，史賓塞納入了自己的裸身。比這些裸體畫稍早之前，有一幅題名為「清道夫」或「情人」的畫作，史賓塞形容畫中謎似難解的構圖像是表現出「對清道夫的讚美與推崇。他婚姻幸福的愉悅是精神性的，他的妻子把他擁入雙臂，享受接觸到他燈心絨長褲的快樂。」然而，當這幅畫與另一幅畫在1935年遭

皇家學院掛畫委員會的拒絕之後，史賓塞自願放棄院士身分。這次遭到藝術既成體制公然退件，並沒有使史賓塞因此而失去在第二次世界大戰期間被委託重要作品的機會。戰時藝術家諮詢委員會邀請他繪製一系列描繪在格拉斯哥港（Port Glasgow）克萊德河（Clyde）畔造船業中心造船過程的情景。這項計畫擴展至「格拉斯哥港的復活」系列，於1945-50年間繪製完成，同時史賓塞又再次入選為皇家學院院士。儘管有這項和好的調停舉動，但從有些方面來說，他比從前1920年代時更為孤離。他並不缺乏資助者，但藝術風潮卻已離他遠去。他於1943年搬回庫漢近郊，此時住在庫漢萊斯，情況相當貧苦。在幾年前，他曾在筆記本中寫道（現已成為他最常被引用的句子），「我堅信自己所為是對的，但別人卻都不以為然。」在他晚年，當他以毀敗不堪的小推車裝著繪畫用具穿越庫漢時，從外觀上看來至少確定了後者為真。

在他去世前幾年，他的健康狀況十分惡劣，他身受腸癌的折磨，最後必須進行結腸切開術。儘管身受病痛，他仍掙扎著想要完成最後一件規模宏大的計畫——一幅大尺寸繪畫「基督在庫漢賽船會講道」。畫中隱含了他童年時期對愛德華七世時代庫漢的喜愛，與福音書的移情投入——早在近三十年前，約1920年代晚期，他已畫出勾勒構圖的第一批素描。最後，面積廣大的畫布只剩下不到一半的空間未完成，不過儘管沒有全部畫完，卻已足夠顯示出他異常豐富的想像力。史賓塞於1959年授爵，就在他去世前。

班·尼柯森（Ben Nicholson）

班·尼柯森個性內向、沈默寡言，向來閉口不談自己的繪畫和雕塑。1894年4月出生於邦金罕夏郡的丹罕，是畫家威廉·尼柯森（William Nicholson）與第一任妻子梅波·普萊德（Mabel Pryde）的兒子。梅波也是一位藝術家，是詹姆士·普萊德（James Pryde）的妹妹。威廉與詹姆士一同創作，以「乞丐兄弟」之名行世。

尼柯森於1911年被送至史列德藝術學院，此時正值校譽如日中天之際，以教出天資聰穎和技術純熟的藝術家聞名，但他並沒有向校內首席名師亨利·唐克

班‧尼柯森，聖埃佛茲，1956 年。比爾‧布萊德特(Bill Brandt)攝

習畫。在尼柯森的一生當中，他一向拒絕為畫面作光滑細緻的專業潤飾，儘管他的藝術作品是非常嚴謹的。在史列德求學階段，他大部分的時間都花在打撞球而非用功。(他對各種球賽總是懷有一股英國式的熱忱，他後來還發明乒乓球的新玩法。)他諷刺地說。從撞球檯的長方形造型以及成功撞球所必須的精準角度，比在史列德學到更多關於構圖的知識。

1911年，他到杜爾學習法文；1912年到米蘭學習義大利文。在他年輕時代健康狀況就不好，因此並未參與第一次世界大戰。1913-14年的冬天，他在馬德拉度過，而1917-18年的冬天，則是待在加州的帕薩德那。當他母親去世時，他返回了英國。

在1920年，他與溫妮費·達克(Winifred Dacre)結婚，她也是一位畫家，是他三任妻子中的首任。至1931年為止，這對夫妻在瑞士居住，夏天待在坎柏朗(Cumberland)避暑、冬天到卡斯塔諾拉(Castagnola)，偶爾前往倫敦和巴黎。

尼柯森於1921年在巴黎第一次親眼目睹畢卡索立體派風格的作品。畢卡索掌握色彩的能力遠較其構圖更讓尼柯森留下深刻的印象。在構圖之中，「有一種非常神奇的綠色——非常深邃、充滿力量，又絕對真實。事實上，沒有任何人的生命經歷比這個力量更強大的。」他仍尚未確定身為藝術家要走的方向，1920年代，他繪出、破壞了上百張的實驗性繪畫。

他此時的創作包括小幅風景畫和靜物。1922年，他在倫敦阿德費畫廊(Adelphi Gallery)舉辦首次個展，而在接下來的十年當中有數次與溫妮費·尼柯森(1923年)、克里斯多夫·伍德和陶藝家威廉·史戴·馬瑞(William Staife Murray)(1926年)一同開聯展。1924年，他加入「七與五畫會」，一個由潛在前衛藝術家組成的有些膽怯、無中心理念的團體。他們缺乏明確方向的特徵，正是當時英國藝術圈裡的典型現象。

克里斯多夫·伍德是一位深具吸引力的年輕同性戀男子，當時他人在巴黎，正善加利用他薄弱但富有魅力的畫家天分，馬不停蹄地旅行，嘗試各種不同的方式推銷自己。在1928年8月就是伍德帶尼柯森到聖埃佛茲(St. Ives)的康尼須(Cornish)漁村：

這真是令人非常興奮的一天，不僅因為我第一永次來到聖埃佛茲，而且在從波爾瑪海灘離開的回程中，我們途經西後街一扇敞開的大門，透過這扇門我們看到一些畫船和房子的素描，是畫在舊紙張和紙板上，釘滿整面牆，從超大的釘子到極小的釘子都有。

這些畫作的作者是退休的漁夫奧弗列·瓦利茲(Alfred Wallis)，對於尼柯森而言，他是展現創造力衝擊的具體代表，與父親那一代那種經過潤色的固定樣版畫完全相反的。瓦利茲對他有很大的影響，就如「海關」盧梭對於原創立體派畫家的影響。

1930年代尼柯森改變創作理念，成為更重要的原創藝術家。這項改變起源於1931年他和芭芭拉·赫普沃斯、亨利·摩爾以及伊凡·希金斯(Ivon Hitchens)一起到諾佛海岸(Norfolk Coast)的那幾個星期。赫普沃斯後來成為他的第二任妻子。他們一群人急切地想知道更多巴黎的現況，在當時巴黎宛如藝術原創性的發源地。1932年，他們前往這個城市，結識了畢卡索、布拉克、布朗庫西和阿爾普。之後他們去美國雕塑家亞歷山大·卡爾達(Alexander Calder)居住的迪耶普(Dieppe)，在法雷吉村又再遇到布拉克。同年秋天，他和赫普沃斯在倫敦的牙(Tooth)畫廊有個聯展。1933年夏天，他們再度造訪巴黎，首次與孟德里安會面。孟德里安的作品讓尼柯森感到有些困惑不清：他回想，這個荷蘭人嚴謹的抽象繪畫，對他而言是「全然嶄新的經驗。」「第一次造訪時我並不了解它們(而事實上在一年後第二次再看到時，我也只了解到部分)。」但是，他一見到這些作品就知道它們非常重要。

此時，尼柯森和赫普沃斯在巴黎聲名日著，受邀參加抽象藝術家的國際聯盟「抽象—創造」。拜他堅毅的個性所賜，他在家鄉成為英國前衛藝術中為人接受的領導者之一。他是「第一單位」(Unit One)的創始成員，這是比「七與五」組織更嚴密的團體，成立於1933年。1937年，他與建築師馬汀(J. L. Martin)(後來成為萊斯里·馬汀爵士)和雕塑家諾·蓋寶一道編輯《圓》雜誌，這是一本談論結構藝術的國際綜覽刊物。1934-39年，他創作出部分最具他個人特色的作

品，一系列完全非具象的淺浮雕，這些淺浮雕帶給他聲望日增。他於1938年受邀至阿姆斯特丹市立美術館參加大型展覽「抽象藝術」，也在1939年入選在紐約世界博覽會的英國館展出。

1930年代末，他整合了一群關係緊密的藝術家，有英國人也有外國人，他們大部分住在罕普斯登，連同赫普沃斯、亨利·摩爾和保羅·奈許在內，這個團體還包括了賈柏、孟德里安、莫霍伊納吉以及包浩斯建築師葛魯比爾斯和馬歇·布洛爾（Marcel Breuer）。後來，他們因戰亂被迫分散各地；尼柯森、赫普沃斯和他們新組的家庭於1940年到聖埃佛茲避難。尼柯森一直住到1958年，赫普沃斯則於此地度過餘生。聖埃

佛茲促使他重新創作一些具象畫，這種風格讓作品容易解讀，使得戰後他的聲望遽增。重要展覽包括：1951年在華盛頓特區的菲利普紀念畫廊舉辦個展，1952年獲卡內基國際首獎。1954年在阿姆斯特丹、布魯塞爾、蘇黎士以及倫敦的泰特畫廊都有回顧展。

尼柯森與赫普沃斯的婚姻告吹，1957年時他與瑞士攝影家費莉西塔·佛格勒（Felicitas Vogler）結婚。同年，他獲頒英國勳章（Order of Merit）。數個月後他搬至瑞士，到他深愛的堤西諾（Ticino），在這裡住了許多年，直到這第三度婚姻破裂。他之後回到英國終老。他在1982年去世，享年八十八歲。

班·尼柯森，白色浮雕，1935 年

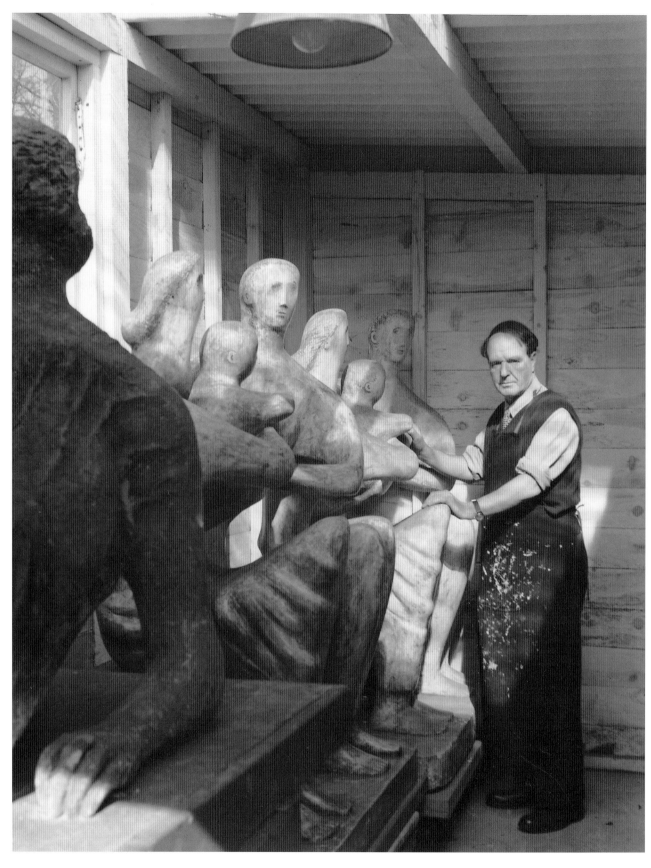

亨利摩爾，慕許‧哈德漢（Much Hadham），1954 年。伊達‧卡（Ida Kar）攝

亨利・摩爾 (Henry Moore)

亨利・摩爾是他同時代裡最享盛名的雕塑家，尤其在他生涯的第二階段向我們展現了現代雕塑令人驚訝地竟相當適於官方的需求。就這層意義上而言，摩爾是相當於新古典主義雕塑家卡諾瓦 (Canova) 和托爾瓦森 (Thorwaldsen) 的當代藝術家。

摩爾於1898年7月出生於約克夏郡的卡斯佛 (Castleford)，是一位煤礦開採主管的第七個孩子。父母都是個性堅毅而善解人意，摩爾的童年生活相當快樂。他在1915年就已經是學生兼老師，1916年在他童年時就學的地方小學教書。十七歲從軍，成為市務步槍隊中年紀最輕的成員。對他而言，第一次世界大戰並不像大多數人所述是段痛苦難忘的經驗：他記憶中的軍隊「就像規模稍大的家庭」，又說道「對我而言，戰爭讓我陷入一團想當英雄的浪漫迷霧。」他在康布瑞 (Cambrai) 受到毒氣侵害，但很快地身體就復元了，後來擔任體能訓練指導員，直到戰爭結束。

1919年9月，回到小學教一陣子書之後，他以退役軍人獎學金就讀里茲 (Leeds) 藝術學院。他很快地成為校內之星，1921年榮獲前往倫敦皇家藝術學院的獎學金：

> 我像是在一個興奮的夢中。當我坐在巴士開放式頂層時，我覺得好像是在天堂旅行，巴士飄浮在半空中。

摩爾善盡利用所有倫敦可能提供的資源與機會，定期參觀美術館，在那裡他對原始藝術產生了極大的興趣，尤其對前哥倫比亞時期的雕刻特別印象深刻。在就讀皇家藝術學院的第一年，他和以前在里茲藝術學院的同學雷蒙・寇森 (Raymond Coxon) 一起前往巴黎，後來又去過好幾次。1925年，他用旅遊獎學金造訪義大利，然而，當試著把所見所聞以自己的方式創作時，他感到十分困難，彷彿受到什麼阻礙似的。

早在前往義大利之前，摩爾已十分幸運地在皇家藝術學院雕塑系擔任兼職助教。在1926年，他舉辦第一次的個展，吸引了許多重要收藏家前來參觀，包括奧古斯特・約翰 (Augustus John)、亨利・藍 (Henry Lamb) 和雅克・葉普斯坦。他也獲委託，為倫敦地下鐵的新倫敦總公司製作一件雕塑，這是透過同樣接受此委託的葉普斯坦推薦的。摩爾於1929年與美麗的俄國女子伊蓮娜・羅德斯基 (Irina Radetzsky) 結婚，1931年時，他們在肯特買下一小間農舍，在休假時摩爾可以在這裡工作。直接雕刻的念頭從最早到現在一直縈繞著他的心思，而在當時一切只能以手工極費用地切割媒材。他第二次的個展於1931年舉行，由葉普斯坦撰寫畫冊序文：「就未來英國雕刻的發展而言，亨利・摩爾佔有舉足輕重的地位。」於此同時，他的名氣也使他成為備受爭議的人物。《早晨郵報》及許多其他的報紙、期刊都毫不留情地猛烈批判他的展覽。其中《早晨郵報》的評論受到皇家藝術學院的注意而造成在1932年，在他任教了七年之後，學院不願續約他的教職聘書。幸運的是，摩爾得以轉教原先意欲延攬他的卻爾希 (Chelsea) 藝術學院。

在1934年，他賣掉康德的小屋，買下另一個同樣小的農舍，不過多了五公頃的地，這樣的環境使他得以在露天下觀看他的作品。在倫敦，摩爾夫婦住在漢普斯登，那裡有一群朋友都在附近，包括班・尼柯森、芭芭拉・赫普沃斯以及藝評家赫伯・瑞德 (Herbert Read)。尼柯森傾向於結構主義風格；摩爾雖不願加入任何既定風格的團體，但他對超現實主義較有興趣，並於1936年參展了在倫敦舉辦的超現實藝術國際展覽。也是在同年他的作品首次在美國展出，他入選了在紐約現代美術館的「立體派與抽象藝術」特展。

在第二次世界大戰於1939年爆發後，摩爾會在康德小農舍和倫敦之間通勤，以維持教職。當卻爾希藝術學院因戰爭而關閉校舍，他就決定提出辭呈；同時向卻爾希技術學院提出申請，希望能接受軍需用品工匠的訓練。在這項申請遭到拒絕之前 (人數過多)，他就開始以閃擊戰間在倫敦地下鐵避難的人們作為素描的題材。這些素描受到戰時藝術家諮詢委員會的矚目，因此摩爾被委託製作較完整的大型版本。當這些素描於1940-41年展出時，摩爾開始吸引較多群眾的注意，他們在摩爾展出的作品中看到了自己。

摩爾在漢普斯登的畫室因受到閃擊戰的轟擊而損

毀，因朋友告訴過他在赫佛夏郡的瑪哈罕有一處空房，於是他就搬過去了。1942年，他繼續爲戰時藝術家諮詢委員會製作作品，也到出生地約克夏畫礦工。只有在1943年，他得以再作雕塑，爲諾森頓聖馬休教堂製作聖母子的人像。這件作品是他第一次製作身披衣袍的塑像，比以前的作品傳統又容易解讀的影像。他戰後的雕塑作品中持續以母與子爲主題，不過目前則是由個人因素引發創作靈感女兒在1946年出生。

1946這一年同樣也標記出摩爾提升公眾聲望的重要階段，他在紐約現代美術館舉辦的回顧展非常圓滿成功。這個展覽之後巡迴至芝加哥、舊金山，再到澳洲。在1948年，摩爾應邀參與戰後首屆的威尼斯雙年展，並榮獲雕塑類的主要獎項。他身爲一位國際知名藝術家的地位由此奠定。摩爾從此時開始由直接雕刻轉變爲運用他曾摒棄的翻模製作方式。1952年，他開始在花園底部建造一個實驗性的鑄造廠，以學習翻模所需的各項程序。在1954年後，由於歷經一場病痛，似乎讓他感到自己的死亡，因此不久之後，在1960年，他說：「翻模與雕刻之間的不同在於翻模是較快速的方式，提供了把想法快速實現的機會。」

還有另一個原因讓他重返曾鄙視的技術——他目前受邀製作的作品體積都十分龐大。在這當中，像是1952年完工的倫敦時代生活大廈的屏風，還能夠以雕刻的方式進行，但至於其他的委託，像是爲紐約林肯中心製作的巨型「斜倚人像」則必須用翻模的方式。同樣其他的例子，像是爲聯合國教科文組織巴黎總部所作的「斜倚人像」，雖然仍以石頭爲媒材，但大部分是由助手雕刻成形的。摩爾持續擴大規模的工作室和花園已連結成一個工廠，製作作品的組織化過程有如工業生產線，有許多製作初步設計的小模型和各種逐漸增大尺寸的模型，直到最後完整尺寸的成果。摩爾也把遭拒絕的構想鑄造成小模型，因此總有一堆小型銅鑄從摩爾的工作室產出，還有素描和版畫。

上述所有的程序其實是承繼了十九世紀雕塑家工作室一般廣爲採用的工作模式，但卻爲早期現代主義藝術家所拒絕。晚年，摩爾持續地被人批評他的工作交給助手進行，以致造成許多大型作品表面不精緻。

他晚年作品中的佳作是他的素描。這些構想成熟的素描幾乎總是在心中已先定爲雕塑用途了(唯一的例外是著名的「避難素描」系列，於二次世界大戰中完成)，不過，最晚年的素描經常是畫面性的而非雕塑用的。摩爾在晚年畫樹的素描，可與魯本斯(Rubens)和凡艾克(Van Dyck)類似紙張上的素描相提並論。

戰後，摩爾被授予一連串的官方榮耀——很難想到任何一個他想要但沒獲得的。1955年他獲頒榮譽爵士勳章，在1963年授予英國勳章(Order of Merit)。這些殊榮呈現出來的意義在於現代藝術如今已廣爲英國傳統的文化體制所接受了，也表現了摩爾自己與文化體系契合的程度。儘管他的作品在生命晚年仍供不應求，之後在拍賣會上以高價標售，但現在似乎已離雕刻主流的發展很遠了。

上：赫普沃斯和他丈夫約翰‧史基畢，漢普斯德
1933 年 3 月 21 日。攝影者不詳
右：赫普沃斯，海底，1946 年

芭芭拉・赫普沃斯（Barbara Hepworth）

芭芭拉・赫普沃斯身為二十世紀前半葉英國三位主要雕塑家之一。雖然她受到的限制最多，但她的成就十分卓越。她與結縭二十年的班・尼柯森在許多方面是呈現互補的情況。

她於1903年出生，四個孩子中排行老大，是約克夏郡西乘（West Riding）當地市政工程師之女。和許多藝術家不同，她有數學天分，而她對父親和他工作的親近與了解，使她對工程技術上的素描駕輕就熟。十六歲，她獲得里茲藝術學院提供的獎學金，也就是亨利・摩爾正在求學之地。她把學校規定的兩年必修課程濃縮在一年中修完，並在1921年獲大三獎學金前往皇家藝術學院，她花了三年的時間學習。1924年成為羅馬大獎的決賽者，競爭對手上至約翰・史基畢（John Skeaping）她未來的丈夫。儘管未能獲得此獎，但由西乘頒贈的獎金使她得以在義大利生活、旅行一年。她和史基畢一同旅行至佛羅倫斯，並在威吉歐（Vecchio）宮結婚。之後他們又去希耶那（Siena）、羅馬，她還在羅馬接受了扎實的雕刻訓練，這是她在皇家醫院學不到的，因為雕刻在當時仍被認為主要是翻模製作。

赫普沃斯曾提到，義大利啟發她兩項重要的雕刻精義。首先是「光的體驗」（她用斜體字強調），那是年輕時在北方所缺乏的經驗；第二個則是在一次偶然的機緣中義大利雕刻大師亞迪尼（Ardini）使她注意到大理石色澤會隨不同人的手而改變。她說，這個領會使她「立刻體認到並非要凌駕於媒材的權力控制，而是一種了解，或說是說服，更是一種頭與手之間的共同神授禮。」

她於1926年11月間回到倫敦，次年的12月間，她和史基畢在自己位於聖約翰之林的工作室舉行兩人的聯展，首要贊助人是喬治・俄莫福普勒（George Eumorfopoulos），他擁有豐富的中國藝術收藏。工作室聯展之後，繼之以1928年6月在倫敦純藝術畫廊舉行第二次兩人聯展。在1929年她的兒子保羅（Paul）出生。在倫敦這段早年時期，赫普沃斯和亨利・摩爾經常聯繫，她曾是他在里茲和皇家藝術學院的學生。在1930-31年，這兩位藝術家籌辦過在諾佛海岸團體度假的活動。在第二次度假時，赫普沃斯與班・尼柯森兩人熟稔起來，尼柯森也是這個團體的成員之一。同年她搬去與尼柯森同住，不久之後結婚。

1930年代，赫普沃斯和尼柯森住在漢普斯登。兩人在倫敦前衛藝術家圈子當中成為中心人物。他們到歐洲大陸旅行，在法國結識了重要藝術家，其中最有

赫普沃斯，海之形式群組，1972 年

名氣的包括——畢卡索、布朗庫西、布拉克和孟德里安。赫普沃斯的私生活在她於1934年11月生下三胞胎——兩個女兒和一個兒子——之後起了很大的轉變。她的作品，部分受到尼柯森的影響，轉向更造形化和抽象化的方向。但是其中帶有強烈的新石器時代藝術風格，如同物理學家貝南那（J. D. Bernal）在她1937年瑞德&雷佛畫廊（Reid & Lefevre Gallery）雕塑展的畫冊序文中談論到的。

尼柯森夫婦的經濟狀況在整個1930年代都不穩定，部分原因是撫養幼童的沈重家庭負荷。1938年之後特別對前衛藝術家而言，要在英國生活格外困難。他們決定離開倫敦，在1939年戰爭開打的前五天，他們到聖埃佛茲的康尼須漁村安頓下來，向藝評家朋友安德亞·史都華（Adrian Stokes）租下一間房子。他們在這裡居住超過十年，赫普沃斯至甚至在此長住。

戰爭的前三年，她開辦一間托兒所，儘管白天工作結束後利用晚上畫素描，但是仍無法從事雕刻。這段時期，她與安頓在同漁村的結構主義雕塑家諾·蓋寶及其他藝術家、作家進行了密集的討論。1942年，尼柯森一家搬到寬敞的房子，有自己的花園，生活狀況比較舒適。在1949年，赫普沃斯在一隱蔽之處找到新的工作室地點，使她全年都可以在戶外雕刻。

像許多1930年代「先進的」藝術家一般，她在第二次世界大戰後的十年內，贏得愈來愈多的認同——

她的作品於1950年的威尼斯雙年展中展出，儘管1948年亨利·摩爾的光芒似乎遮蔽了她作品帶來的衝擊。1950年代早期是充滿個人危機的年代。赫普沃斯與班·尼柯森的婚姻於1951年結束。1953年第一個兒子保羅·史基畢，後來成為飛機設計師和專業駕駛員，在夏姆的空難中喪生。1954年，她到希臘旅行、散心，希望能減輕喪子之痛，她個人表示這次旅行的確有些幫助。她寫到這段時期：「雕塑對我而言是原始的、宗教的、狂熱的、神奇的——總是肯定的。」

如同亨利·摩爾的情況一般，當她接到愈來愈多的邀約機會時，她雕塑作品的尺寸也在增加。她開始較少以雕刻方式創作，而是從事其他作品，特別是大型銅鑄作品。漸漸地她有能力可以添購許多擺設放在1959年新設的工作室中，創造一個展示自己作品的適當環境。1960年代，赫普沃斯的造形語彙擴增，從她早期作品中嚴謹的幾何形體到她晚期作品裡較偏向組合式的結構和巨大的紀念碑尺寸規模。在1962-63年，她被委託一件大型銅鑄作品，矗立在紐約聯合國大樓旁，以紀念秘書長唐·漢瑪奇格德（Dag Hammarskjöld）。其他銅鑄紀念作品都是在1960年接受的委託雕塑，這段時期的創作有些被認為是她最好的作品。然而，在1964年診斷出她患有癌症，身受病痛的健康狀況逐漸限制了她想像的空間和精力。

赫普沃斯於1958年授與大英國協上級勳位的爵士勳章。1965年倫敦泰特畫廊約聘她為理事。同年也獲爵士夫人勳章，這表示她已為英國文化體系所接受。

赫普沃斯的晚年飽受病魔纏身之苦，終以輪椅代步。雖然她已成名，但是她的生活方式仍是非常簡約，甚至原始的。1975年，她在工作室的一場大火中喪生，也許是由香菸的火苗延燒到睡衣所引起的。這間工作室在1976年開放為美術館。

（周東曉◎譯）

赫普沃斯，1963 年，盧卡斯(Cornel Lucas)攝

第十八章 抽象表現主義（Abstract Expressionism）

抽象表現主義的誕生或許是在現代藝術史上繼立體派以來最重要的大事，它標記出一個影響力的轉變，從巴黎到紐約。儘管抽象表現主義的名稱看似接近歐洲表現主義，但是實質上卻是與超現實主義比較相關。它的主要源頭是如米羅的書法線性超現實主義；阿希爾·高爾基（Arshile Gorky）雖被認為是超現實主義者但同時也是美國藝術家，他代表了風格的轉捩點。

抽象表現主義可以被分幾個類別。在紐約市內有「下城狂人」——包括傑克遜·帕洛克、德庫寧（De Kooning）以及法蘭茲·克萊恩（Franz Kline）——比較接近中產階級的上城藝術家則有馬克·羅斯科（Mark Rothko）。而羅斯科與克里福特·史提耳（Clyfford Still）關係十分密切，史提耳在他的專業生涯中只在紐約作短暫停留。羅斯科與史提耳的性情非常類似：他們皆擅於誇耀自己的優點，也都是以自我為中心的、企圖心強、脾氣暴躁。紐曼和雷恩哈德算是這個運動中的知識分子，他們的作品以薄塗為特色，並不像同時代藝術家那樣仰賴身體的動勢作畫。紐曼尤其預告了後繪畫性抽象風格的某些特徵。

上：馬克·羅斯科，紐約，1964 年，漢斯·納姆斯（Hans Namuth）攝

右：法蘭茲·克萊恩 1960 年 3 月於辛迪·詹尼斯畫廊舉辦的個展

自左側起，哈瑞特·詹尼斯、法蘭茲·克萊恩、威廉·巴茲歐提斯（William Baziotes，只見眼睛部分）、羅伯·葛德瓦特·路易斯·布爾吉娃（戴帽子）、艾索·巴茲歐提斯（右側）、馬克·羅斯科（戴帽子）、大衛·西費斯特（中央後方）、魏廉·德庫寧（右側後方）

麥克達拉（Fred W. McDarrah）攝

馬克‧羅斯科(Mark Rothko)

　　馬克‧羅斯科原名馬爾克斯‧羅斯可夫基(Marcus Rothkovich)，於1903年出生於俄國維特斯科省(Vitebsk)最大城市地文斯克(Dvinsk)，是家中四個孩子的老么。他的父親雅克，是位猶太藥劑師，以傳統教養方式撫育孩子。羅斯科後來說道，他還記得自己被襁褓長布條綑住時的憤怒。他是在非常嚴格的宗教教養環境下成長的。在1910年，父親雅克‧羅斯可夫基移民美國，次年兩位較年長的哥哥也因徵召入伍所迫，而從俄國逃出到美國與父親會合。其餘的家庭成員則在1913年跟進，到了奧勒岡的波特蘭(Portland)安頓下來。在他們抵美後的七個月，父親在毫無預警的情況下撒手歸西。年輕的羅斯科必須以送報賺取學費，他回憶當時經常挨餓，持續整個青少年期。然

而，儘管在這種不利的情況下，他在學校的表現卻是十分優異，年僅十七歲就畢業了。

　　1921年，他和兩位同樣也獲得獎學金的同班同學一道前往耶魯大學準備完成他們的教育。然而在六個月之後，這些獎學金都被取消了，或許由於當時在長春藤聯盟大學中反閃族的思想暗地裡十分盛行，羅斯科後來被告知，學校當局以提供助學貸款作為替代。在大學時代，他做過餐廳侍者，也在表哥經營的公司做過送貨員。在這個階段，他想當一名工程師，對於政治的興趣比對藝術來得大。1923年，他休學「到處閒逛、遊盪，有時挨餓。」他到紐約，住過許多不同的地方，在服飾區工作裁衣服紙樣。1924年，他到紐約藝術學生聯盟註冊，接下的兩年都在那裡上課——

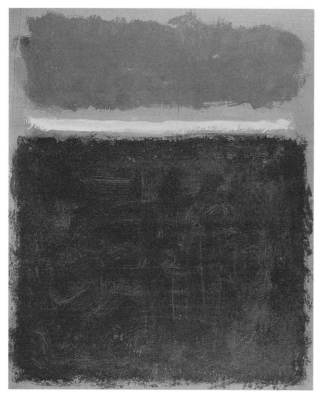

羅斯科，橘色、黃色、橘色，1969年

不過儘管如此，他總視自己爲自學畫家。在這個時期，他似乎有過一些工作經驗，像是當演員、場記畫家和插畫家。

　　1929年，他成爲布魯克林中心學院的兼職教師，這是一所猶太教會堂附屬的學校。這是他往後三十年教書生涯的起點。1929年，他首次展出自己作品的畫廊恰巧名爲機會畫廊。在1930年代初期，他與一位布魯克林的猶太女孩愛蒂絲·莎夏（Edith Sacher）結婚。愛蒂絲以設計珠寶爲業，有一份微薄的收入。這個婚姻並不幸福——他不喜歡他太太要求他去做一些與她事業有關的卑微瑣事；而她也鄙視他的藝術家朋友，毫不留情地批評他們的作品。

　　不過，羅斯科作爲藝術家的專業生涯有所進展。在1933年，他有兩次個展——一個是在紐約的當代藝術畫廊，另一個則是在波特蘭。這些展覽使他符合參加聯邦藝術計畫的資格：他受繪畫部門雇用，週薪剛滿美金23.50元。他開始接觸到其他「叛逆」的藝術

家。他已經認識了彌爾頓·亞佛里（Milton Avery），在1930年代早期他又結識帕洛克、德庫寧和高爾基。他與亞道夫·葛特列柏（Adolph Gottlieb）私交甚篤，在1935年時，羅斯科與葛特列柏都是「十」（The Ten）的創始成員。「十」是表現主義畫家組成的團體，這群藝術家在往後十年內定期舉辦聯展，甚至曾經計畫到巴黎展出。1938年，羅斯科收到他成爲美國公民的文件，也在此時正式改名。大約在同一時期，他放棄了迄今持續創作的夢境般都市風景畫，轉而開始以理想化的希臘神祇和女神、古拙的象徵圖案作爲主題，嘗試書法線性的抽象畫。

　　羅斯科的第一次婚姻在二次大戰期間告終，而在1944下半年他遇見了瑪莉·愛麗絲·貝斯都（Mary Alice（Mell）Beistle），年方二十三歲的兒童書插畫家。儘管他們之間背景的差異（她不是猶太人）以及年齡上的懸殊，他們仍在相識六個月內結婚。1945年，羅斯科在佩姬·古根漢的本世紀畫廊（Art of This Century）舉辦重要的個展，深獲好評。同年他的作品亦入選惠特尼年度展，但是他與這個機構之間的關係變動劇烈；他們是羅斯科畫作的早期收購者，但是在1947年他卻拒絕參加他們舉辦的年度展，基於他不希望作品展在一件「平庸之作」旁邊。

　　當佩姬·古根漢在1946年關閉畫廊時，惟一有勇氣接手她旗下難以營利藝術家的是貝蒂·帕森斯（Betty Parsons）。她簽下了三個曾在本世紀畫廊展出作品的畫家：羅斯科，此時正在畫超現實風格的海景圖，帕洛克以及克里福特·史提耳。1946年夏，羅斯科在舊金山美術館和聖塔芭芭拉美術館都有展覽。那年夏天，他在加州教書，對史提耳的作品十分著迷。他自己繪畫仍在繼續發展中，而在1947年他的成熟風格首度出現——有浮動色塊的抽象畫。

　　儘管他的聲望逐漸提高，他依然非常窮困。他在這段期間的感觸混雜著諷刺與無奈的心情：

　　　社會對於其內所進行的活動不友善，是很難讓
　　藝術家心悅誠服的。不過這強烈的敵對態度可

羅斯科在東漢普頓，1964年。漢斯·納姆斯攝

以作為追求真解放的手段。藝術家脫離了保障與共有的假象束縛，可以放棄他的塑膠銀行簿，就像先前放棄其他形式的保障一樣……遠離它們，崇高的超脫經驗才可能到來。

然而，實際上，羅斯科的野心很大。由於他堅持要住在離紐約現代美術館最近，他所負擔得起的地方（一小間公寓），又決定要拉攏權勢很大的現代美術館館長奧弗列·巴爾之間的友誼，而被居住在格林威治村通層廠房創作的放蕩不羈藝術家所嘲笑。在1950年羅斯科於貝蒂·帕森畫廊的展出成功之後，巴斯想要一幅羅斯科的畫作納入現代美術館的收藏。由於他知道幾乎是不可能經由新增收藏委員會強迫購買一張畫，所以他說服現代主義建築師菲利普·強森（Philip Johnson）捐贈那幅巴爾想要的畫，因為巴爾知道他的董事會很難拒絕由此來源得到的贈禮。現代美術館後來的確同意接受這件作品，但是整個過程耗時兩年，而且現代美術館的創立人之一——康傑·古得葉（A. Conger Goodyear）隨後即辭職。

1950年時，羅斯科發生另一件受人爭議的事。由於女兒凱特（Kate）出生，他向中心學院辭去兼職工作，接受布魯克林學院較高薪的全職工作。在布魯克林學院裡，他反對其餘教職員擁護他的包浩斯哲學，以致他與他們的關係惡化到羅斯科，被認為「太不知變通」而不願再聘用他。

同時，他的頑固性格也在其他地方表露無遺。1952年，他拒絕把兩張畫賣給他私下戲稱為「垃圾店」的惠特尼。同年，他入選現代美術館的重要展覽「十五位美國人」。策展人桃樂西·米勒（Dorothy Miller）原以為別的藝術家可能有些棘手，但卻是羅斯科惹出最多麻煩，因為羅斯科送進比之前雙方談妥又更多不同的畫，並且一直干預掛畫的情況。老朋友開始注意到他強烈的競爭心態 他誇大地說他「曾教巴尼（Barney）如何畫畫」，破壞了與巴涅特·紐曼之間的友誼。他也得罪了帕洛克，當帕洛克邀請羅斯科到自己的工作室去看未完成的「藍竿」，帕洛克興奮地、充滿活力地說：「你看，這不是最好的嗎？」「別忘了我們都是畫家。」羅斯科酸溜溜不高興地反擊。

羅斯科的聲譽在1950年代穩定地成長，他的經濟狀況也隨之改善。1954年，他在羅得島設計學院和芝加哥藝術學院都有重要的畫展——後者以四千美元買

下一幅畫。在1958年，他與馬克·托貝（Mark Tobey）獲選為威尼斯雙年展的美國代表。他現在負擔得起夏季在麻省普羅旺斯鎮的藝術村租下一個工作室，不過，他變得愈來愈神經質、常感到沮喪、酗酒很凶。對他而言，繪製他那些看來寧靜的畫作耗費極大的情感心力：

> 你要搞清楚，我不是抽象藝術家……我不對顏色、形狀或其他元素之間的關係感興趣。我只有興趣表現基本人類情感──悲劇、狂喜、不幸等等。而許多人在我的畫前防線瓦解開始哭泣，表示我能夠溝通這些基本人類情感……在我畫前輕泣的人感受到我作畫時同樣的宗教經驗。

由於創作作品是一種宗教儀式，因此羅斯科對於如何創作的過程極端保密，也堅持控制完成後作品的呈現方式。他睡得不好，在早晨五點至十點間工作。他有一次向藝術家朋友羅伯·馬哲威爾（Robert Motherwell）承認他是在擺設如舞台燈光的高強度光線下作畫，但是在展出作品時，他喜歡把周圍光線亮度調到極低，非常黯淡的光線才能顯出畫面色塊似乎在無限的空間中飄浮。

1961年時，羅斯科被賦予另一種禮讚──在紐約現代美術館舉辦完整的回顧展。策展人彼得·薩爾（Peter Selz）所撰寫的畫冊序文過分諂媚以至於立刻引起許多諷刺。儘管如此──甚至因為如此──畫家的聲譽持續昇騰。畫價隨之攀升、地位也無懈可擊他甚至到白宮接受甘迺迪夫婦的款待。但羅斯科內心卻感到比以前更受到威脅：普普藝術的崛起同時嚇壞也觸怒了他。他抨擊普普藝術家就像「裝懂的吹牛庸醫和機會主義者」，並聲稱「這些年輕的藝術家出來要謀殺我們……。」在1968年春，他罹患動脈瘤，並且愈來愈常出現的沮喪低潮終究導致精神憂鬱症。

羅斯科的第二次婚姻，曾經是幸福而美滿的，如今惡化的情況已持續一陣子了。大部分他們夫婦的朋友們都注意到他們酒醉後的口角爭執。梅兒·羅斯科（Mell Rothko）的酒量不好，但她開始喝酒防禦自己的處境，而踏上酗酒之途。在1969年新年那天，羅斯科遽然離去。在他生命的最後一年，他隱避到畫室繪出一系列全然是黑色塊在灰底上的作品，彷彿喚起他苦痛的心靈狀態。他的酗酒情況已惡化到無法控制，又服用高劑量的鎮定劑和抗憂鬱症的藥物。在1970年初，他自殺身亡，切斷臂彎的靜脈流血至死。對於一個悲慘的苦難生命，這是個混亂的了結。

克里福特·史提耳（Clyfford Still）

所有第一代抽象表現主義藝術家中，克里福特·史提耳與紐約圈之間的關連是最邊緣的；而在這個運動的主要藝術家裡面，聲譽似乎是最不穩固的。

史提耳於1904年出生在北達咯塔（North Dakota）的葛倫汀（Grandin），身為會計師之子。1905年時全家搬到華盛頓州的史波肯（Spotane），在1910年，當加拿大政府把南亞柏大這個區域開放給自耕農時，他們此後大部分的時間就都待在南亞柏大（Alberta）。不過，他們仍保留在史波肯的家，史提耳在那裡上艾迪森（Edison）文法學院。他早年對藝術和音樂有興趣，在1925年前往紐約「參觀大都會美術館，親眼目睹那些我從研究複製畫時就已喜歡上的繪畫。」他覺得這些畫全部令人失望。同年11月，他到紐約藝術學生聯盟註冊，但在上課四十五分鐘後離席：「我在這裡看到的練習和成果，早在幾年前我就自行摸索出來了，現在我已棄之不用，因為大部分都是在浪費時間。」

1926年間他就讀史波肯大學，但是在1927年春季課程結束後就休學，回到他在加拿大的家。在1931年，他獲得史波肯藝術教職獎學金──這是他漫長教師生涯的開端，在教學的環境裡，相較於同事相處，史提耳似乎通常是與學生的關係較為自在。1933-41年，他在華盛頓州普曼的華盛頓州立學院（現為華盛頓州立大學）教書，在那裡他從助教、講師，一直當到藝術系副教授。

在這個階段，他以獎學金到雅杜（Yaddo）度過的那兩個夏天，對他的生涯發展具有最關鍵的影響力——他形容這是生命中首次完全不受任何拘束的時光：

> 在一個暫時解放、不受傳統束縛的處境中，我得以收集我的資源，開始密集地探究我憑直覺選取的工具，以在封閉有限的選擇中作為一開放的工具或媒材。

在雅杜，他在綠色的舊窗帘布上畫了許多表現主義風格的人體素描，因為在這段期間，他負擔不起合適的畫布。他被學院派肖像畫家辛尼·迪金森（Sidney E. Dicknson）說服，送了一幅畫參加紐約國家設計學院年度展。當初就是迪金森推薦他去雅杜的。這幅畫成為在一千五百件作品中獲選的六十八件之一，這次的展覽幾乎是最後一次史提耳參加有審核的展覽。在1941年時，他辭去教職，搬到加州，有兩年半的時間投入戰爭工業，一開始在奧克蘭一家造船公司上班，後來在舊金山翰盟（Hammon）飛機公司擔任發送材料的工程師。在他有限的空間時間裡，他仍繼續畫畫。

> 到了1941年，我畫中的空間與形體已分解成為一種全然精神性的整體，我已脫離了它們對我的限制，進而轉化成一項僅受我本身精力和直覺所控的工具。我感到絕對的自由與無限歡欣。

史提耳自己發展出來的新風格與在紐約崛起的抽象表現主義有關連，儘管起初他可能沒有意識到彼此之間的相似性。此時他的畫作尺寸巨大、顏料厚塗，幾乎是單色調的抽象畫——他往後生涯持續運用的一種繪畫手法。舊金山美術館十分讚賞他，在1943年3月為他舉辦回顧展。同年稍晚，史提耳結識了到柏克萊暑期學校任教的羅斯科兩人立即發覺彼此志趣相投、性情相近。

在1943年，史提耳搬到維吉尼亞州的瑞奇蒙，有兩年的時間在瑞奇蒙職業學院擔任教授。1945年春季學期結束，他前往紐約，找到了一個工作室。羅斯科把他介紹給佩姬·古根漢，她很快地就邀請他參加10月份在她本世紀畫廊舉辦的秋季沙龍。史提耳接受了——他尚未興起拒絕聯展的念頭。同年，古根漢偕超現實主義的「教宗」布荷東到史提耳的工作室。這次的會面完全顯示出彼此看法不契合——儘管她翻譯史提耳對布荷東的讚譽，試圖溝通雙方間隙，但卻徒勞無功！

> 在沒有辨證或一大串動詞的情況下，布荷東困惑不解。古根漢無疑地看似信心十足。布荷東對我的畫表示有興趣，但當他發現我並沒有為畫作訂標題，使他毫無頭緒解讀它們的意義時，他似乎茫然不知所措。他只了解到我是不屬於他超現實主義神學的一份子。

1946年2月，史提耳在本世紀畫廊舉辦個展——這件事使他陷於惶恐之中。他在日記裡寫道：「等待個展的心情是奇怪地混雜著期待與譏諷。我已預留退路讓自己飛回加拿大西岸。」在開幕當天，他真的溜掉了。1946年春，他離開紐約到亞柏大，花了一整個夏天獨力建造一間小屋，在秋天時，到舊金山的加州藝術學院接下一個教職，待到1948年。不過，主要是透過羅斯科的緣故，史提耳與紐約藝術團仍然保持緊密聯繫，他還留了許多畫庫存在羅斯科那裡。1946年，羅斯科在未事先獲得史提耳的允許下，把一張史提耳的畫送至參加貝蒂·帕森畫廊的聯展，而遭到史提耳嚴厲指責。向來易於動怒的羅斯科似乎對史提耳總是有些畏懼。1940年代晚期，一位兩人共同的朋友定期到紐約旅行拜訪羅斯科，之後再回報給在加州的史提耳。羅斯科必然會問到史提耳最近的畫尺寸有多大，然後自己再試圖作更大的。史提耳後來發現了這種模式就說：「告訴他我現在在作同郵票尺寸的繪畫。」這是少數傳聞他說過的笑話。通常，史提耳會暗示並鼓勵別人相信：羅斯科讓自己成名的最終風格是以史提耳的畫作為範例學習到的。

史提耳在談論到自己的作品時，從未妄自菲薄低估自己的能力。大約在這段期間，他曾說道：

> 我已經表達得很清楚了，努力畫出的一筆油彩

上：史提耳在他的畫室內，1953 年

漢斯·納姆斯攝

下：史提耳，1957 年－D1 號，1957 年

以及深諳本身權限的心智，可以恢復人們喪失在二十世紀充斥著各種藉口、形式而受禁錮的自由。

到1940年晚期，史提耳在加州極負盛名。但是他仍然非常嚮往紐約，於是在1948年辭去教職前往東部，想就他以前經常與羅斯科討論的，辦理一所由藝術家主導的學校。他很快地發現原先預計辦校的同事都無法為這項計畫下定決心，因此他又返回舊金山，在那裡加州藝術學院同意他開辦研究所，報名情形十分踴躍，馬上就超過預定名額了。他先前計畫在紐約創辦的學校，在他失去對此項計畫的耐心而回到西岸之後，確實已開辦招生，但很快就關閉了。

1950年秋，史提耳又再度開始進攻頑強的紐約藝術圈，他搬回紐約市，次年在貝蒂·帕森畫廊舉辦個展，此時帕森已成為抽象表現主義最主要的經紀人了。1952年時，他有七件繪畫參展紐約現代美術館影響深遠的「十五位美國人」特展；羅斯科也是展出的藝術家之一。史提耳為了使自己的畫作在展出時有更好的效果，在聯展中他強調每位藝術家都應擁有自己的隔間小室。雖然史提耳在東部的名聲至少有逐漸提高的趨勢，但是他對紐約重要的藝術體制仍然欠缺耐心。他看自己繪畫的觀點也愈來愈像海明威的風格，在1956年，他在日記中寫道：

> 就像貝爾蒙特（Belmonte）搓捻圍繞在他身旁的強壯公牛以編織出自身存在的圖案一樣，透過畫布上這些有回應的大塊區域，我帶來了熱情的生命，彷彿達到可與之比擬的狂喜境地。

在此同時，他逐漸變得不願參加展覽。在1957年，他拒絕在蘇黎士美術館展出，這個的展覽是與羅斯科、克萊恩、德庫寧以及山姆·法蘭西斯（Sam Francis）的聯展。他後來談到，「當時我是這個國家唯一拒絕到歐洲展出的藝術家。」同年12月，他拒絕參展威尼斯雙年展，這是往後數度推辭邀請的首列。

他在1959年的確找到他想要的展覽條件——他在水牛城的亞伯奈特－納克斯畫廊（Albright-Knox Art

Gallery）舉辦他的重要個展。畫冊中的文句或許是他對自己藝術創作最放縱、誇張的陳述：

> 這是每個人必經的旅程，勇往直前，獨自一人。不允許任何的歇息或捷徑。人的意志必須堅定以應變各項挑戰不論是成功或是失敗的，或是虛華的誇讚。直到穿越了幽深陰濕的山谷，呼吸到清新空氣，站在一望無際的高原之上。想像力不再受恐懼的律法束縛，成為一位有遠見的人。行動的意義在於本質與絕對的、自身熱情的承受者。因此讓任何人低估了作品的含意或啟發生命之力量，或導致死亡的力量，若誤解的話。

這番藝術家理念自述引發了畫家史提耳與藝評家亞特·雷恩哈德之間尖銳的爭辯與反駁，雷恩哈德從中發現了所有抽象表現主義的厭惡之處。

在亞伯奈特－納克斯畫廊展出成功之後，史提耳終於準備放棄紐約，於1961年7月搬到馬里蘭。1964年時，他捐贈了三十一件重要繪畫給水牛城美術館，一方面表達了他對水牛城的感情之情，再者也是為自己建造了神廟，然而附帶的條件是大部分的作品都必須是常設展品。在1965年，他違背了自己聲明的原則，同意參加洛杉磯美術館舉辦的抽象表現主義重要聯展。在他看完這個展覽之後，寫信給女兒，談到：

> 這次的展覽是個負面事件，我從一開始就覺得不應該參加，可是卻又別無選擇，而且我對於許多理念和你所見到的繪畫之形成又扮演了如此重要的角色。因此，與其遭人拙劣模仿還不如公開展示的想法，是致使我展出這八件作品的主要原因。

就像其他主要的抽象表現主義藝術家一樣，在1960年代，他與馬爾波羅·葛森畫廊（Marlborough-Gerson Gallery）簽約。1969年時，該畫廊展出過去向史提耳收購的畫作。在1975年，他捐贈二十八張繪畫給舊金山美術館，同樣地要求其中一些作品必須是常設展品。晚年，他榮獲了絕大多數頒贈給傑出美國藝術家的標準榮譽，在1978年獲選為美國藝術文學院院士達到成就的最高峰。他於1980年去世。

威廉·德庫寧（Willem de Kooning）

在抽象表現主義的大巨頭藝術家當中，威廉·德庫寧擁有最多樣的藝術性格。他有一次曾向藝評家哈洛·羅森伯格（Harold Rosenberg）說：「我偶然成為興趣廣泛的折衷畫家，我可以打開任何一本有複製畫的書，幾乎就能夠找到一幅我可能曾受影響的畫。」

他在1904年出生於羅特丹（Rotterdan）是克內麗亞·諾貝爾（Cornelia Nobel）與林德·德庫寧（Leandert de Kooning）之子。父母親大約在他三歲時離婚，他承認很想念不在身旁的父親，因為他對父親總感到一股溫暖的親情。他的母親，相反地，總是對他惡言謾罵，他並不愛她。1916年，他到當地一家由商業藝術家和裝潢師組成的公司當學徒，晚上則在羅特丹藝術與技術學院修課，持續到1924年為止。在這個階段，他開始接觸到藝術，知道那些圍在中心人物蒙德里安身旁的荷蘭藝術家：

> 當我們到學院——畫畫、作裝飾、學習維生技能時，基本上年輕藝術家對繪畫並不感興趣。我們總是說那是「留大鬍子的人做的事」。還覺得用調色盤、把顏料放在調色盤上的想法有些愚蠢。在那時，我們受到風格派的影響。在作為現代人就是作一名藝術家的觀念中，藝術家並不是指畫家。

當德庫寧長大，他對有限的荷蘭環境變得浮躁不安、也失去耐心。在1924年，他遊遍了荷蘭和比利時；1926年更踏出了關鍵性的一步。以偷渡的方式到達美國：

> 我原先並不期待有任何藝術家在這裡。我們在荷蘭從未聽說過，美國有藝術家。當時對美國的印象還是停留在只要認真工作就能出人頭地、生活富裕；而藝術，自然還是在歐洲……

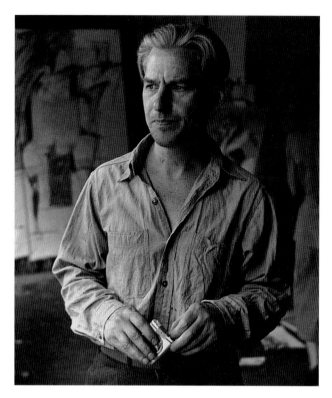

德庫寧，1950年

布克哈特攝

當你年方十九、二十時，你真的想出來看看世界，不介意放棄藝術。

我到這裡只不過三天就找到在侯柏肯(Hoboken)作房屋油漆工的工作。我每天賺美金九元，那是相當優渥的酬勞，工作了四、五個月之後，我開始想找應用美術相關的工作。我先作了一些樣本，結果馬上被錄用。我甚至沒有過問薪水，因為我想既然房屋油漆工一天可以賺十二美元，那麼作為一位藝術家至少一天可以賺二十美元。兩個星期後，雇用我的人付給我二十五元，我非常震驚，因此我問這是不是一天的工資，他回答：「不，是整個星期」，於是我立刻辭職，再回去作房屋油漆的工作。

然而，在1927年，他又為改變心意所苦，從紐澤西搬到紐約，做過各種不同的商業藝術工作，包括為一些鞋店製作招牌和設計商品陳列。在1929年，德庫

寧結識了阿希爾・高爾基，是同輩畫家米夏・雷尼寇夫(Mischa Reznikoff)把德庫寧介紹給高爾基的。德庫寧說：「我很幸運在我來到這個國家之後，結識三位當時藝術圈中最聰明的人物：高爾基、史都華、戴維斯和約翰・葛拉漢。」高爾基與德庫寧之間的友誼有如兄弟般親密，有一段時間他們並用工作室。

> 我遇過許多藝術家——但後來遇見高爾基。我在荷蘭曾經受過一些訓練，在學院裡滿專業的訓練。高爾基卻一點也沒有。他沒有源頭：在亞美尼亞長大，十六歲時來到這裡，到喬治亞州的提夫里斯(Tiflis)。但卻神秘難解地，他知道許多關於繪畫與藝術的事——他天生就知道——儘管我應該知道、感受到、了解那些，但是他真的比較懂。

德庫寧有本事教高爾基新的技法。他從前房屋油漆和招牌畫家的工作經驗使他對於掌控畫家所用的媒材十分在行。在1930年代和1940年代，德庫寧在紐約的藝術家朋友們大家都知道，他以從未完成過一張畫著稱——儘管有大批的畫作傳流下來證明這些畫家的看法是錯誤的。他同時也必須認真思考如何面對他歐洲藝術背景的問題。在後來的一次訪問中，他談到他的想法：「風格是個騙人的東西。梵・杜斯堡和蒙德里安試圖強迫自己運用一種風格的想法非常可怕。力量中的反動應力才是驅使風格與事物前進的動力。」但他補充，從別的層面來說：「我非常喜歡蒙德里安，深深為他著迷。」

在1930年代，還有另一個更切身的問題，那就是如何維生。德庫寧對此抱持樂觀的看法：

> 經濟大恐慌時，我加入了WPA聯邦藝術計畫，……工作了一年半，這真的使(想成為專業藝術家的)信念更加堅定，因為我們從這個計畫得到相當不錯的收入；在經濟大恐慌時我們還能過得簡樸而舒適。

德庫寧從1935年開始為聯邦藝術計畫工作，這項計畫是政府為協助藝術家度過經濟大恐慌而籌辦的，

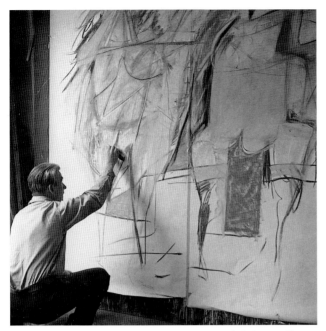

左：德庫寧，1950 年。布克哈特攝。右：德庫寧和伊蓮，1950 年。布克哈特攝

藝術家替政府工作領取薪資。德庫寧在計畫中繪製壁畫和一般畫作，但後來由於他非法移民的身份而被迫離職，於是又再次陷入如何維生的掙扎之中。不過，漸漸地他開始小有名氣。1937年，他受委託爲紐約世界博覽會藥學大廳繪製壁畫，在1940年他爲蒙地卡羅芭蕾舞團設計「雲」這齣舞碼的舞台佈景和舞者的服裝。1936年時，他結識了聰明、幹練的伊蓮‧弗萊德（Elaine Fried）（1918-89）。愛爾蘭與德國混血的她也是一位畫家，不過後來是他先生作品既貌美又聰穎的支持者和推銷高手。傳聞有時她以性服務換取藝評家對德庫寧作品好的評論。時機一到，她自己成爲具有影響力的藝評家，主要爲《藝術新聞》撰稿。雖然她從未評論過她先生的作品，但是藉由她爲其他藝術家所寫的藝評，她從旁協助建立了對他有利的藝術環境。從一開始，威廉和伊蓮似乎就享受開放的關係，兩人都可以和其他人交往，如果他們想要的話。他們在1943年結婚，1954年分開。這是因爲其他關係所造成的緊張狀態（這次是德庫寧和別的女人有了一個女兒麗莎），以及兩人開始酗酒導致他們離異。

在1940年代，德庫寧還是必須從事商業性質的工作，他同時也嘗試肖像畫，他說，他有免費的模特兒，可是他們都不滿意畫出來的結果。他的作品偶爾在公開場合展出——1942年時，在紐約麥克米倫畫廊（McMillen Gallery）與其他藝術家共同藝術聯展，包括約翰‧葛拉漢、史都華‧戴維斯、傑克遜‧帕洛克以及李‧克瑞斯奈（Lee Krasner）。接著是在1946年於查理‧伊格畫廊（Charles Egan Gallery）的聯展，這個畫廊通常被認爲是下城波米西亞放蕩不羈藝術家的總部，而在1948年，他首次的個展也是在查理‧伊格畫廊舉行的。他所展出充滿力量的黑白畫作，在紐約前衛圈中引起一陣相當大的轟動，成功總算是幾乎在眼前了，不過還須要幾年的時間才得以真正名利雙收。德庫寧的特質是他向來善用機會表現在他的藝術創作上，也任機會帶領他到不同的方向，在1949年他寫道：「今天惟一可以確定的事就是人必須自知。秩序的概念只能夠從自知而來。秩序，對我而言，是必須秩序化的，那是一種限制。」就當他的生涯逐漸上軌道，一切進行順利之際，他決定徹底地改變創作方向。1950年，那年他的作品參加第二十五屆威尼斯雙年展，他開始畫「女人」，這是一系列表現性女人具

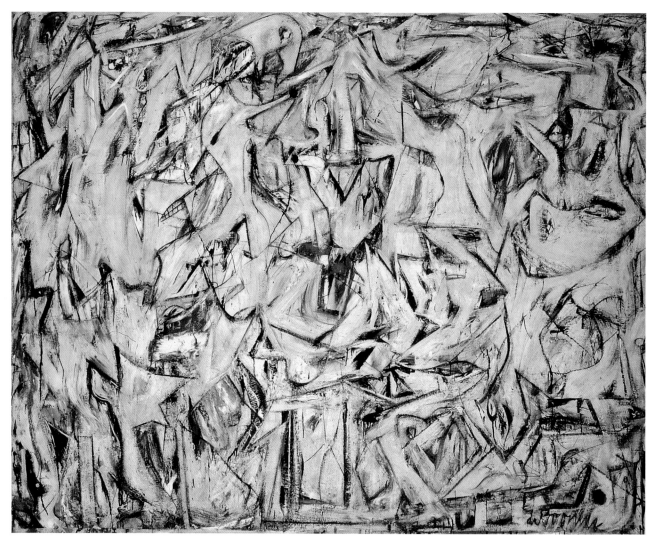

德庫寧，挖掘，1950 年

象繪畫的第一張，是對抽象的直接反動。這張畫耗費他許多心力，幾乎放棄了把它完成的希望。在1951年，德庫寧的畫作「挖掘」，通常被視爲抽象表現主義風格演變中重要的關鍵作品之一。贏得了芝加哥第六十屆美國繪畫與雕塑羅根獎牌與收藏獎。而在1953年六張女人系列畫作於辛尼・詹尼斯畫廊展出，掀起軒然大波。同年，波士頓美術館學院爲德庫寧舉辦第一次小型回顧展。這些展覽似乎使德庫寧的地位與帕洛克並駕齊驅了，事實上他與帕洛克兩人長久以來是交惡的競爭對手，受到雙方妻子在旁煽動的結果。1950年代晚期，就在帕洛克去世之後，德庫寧與露絲・克里曼(Ruth Kligman)有一段公開的戀情，這位女子曾是帕洛克的情婦，也就是在帕洛克身亡那場車禍中的生還者。抽象表現主義圈子裡的藝術家和藝評家都能領會到這層關係所隱含的意義。

就連這件戀情以及他日益嚴重的酗酒都絲毫不影響美國文化體系對德庫寧現今必然的接受態度，之後歐洲也承認他的成就。1960年，他獲選爲美國藝文學院院士，(諷刺的是，這項榮譽頒佈在他尙未把非法移民的身分合法化之前──他直到1962年才成爲美國公民。)1964年，由總統林登・強森(Lyndon Johnson)頒贈給他自由獎勳章。1968年時，他衣錦還鄉回到荷

蘭，這是他自1926年以偷渡身分離開後第一次回到家鄉，參加阿姆斯特丹市立美術館爲他舉辦的回顧展。當他在阿姆斯特丹時，他還獲頒第一屆塔勒（Talens）國際獎，表揚一生作品之卓越成就。這個回顧展接著巡迴至倫敦泰特畫廊和紐約現代美術館。

在這次回顧展的五年前，1963年，德庫寧做出一項有象徵性的舉動，離開紐約這個長久以來他被視爲重要藝術家——波西米亞人的地方，搬到長島史賓（The Springs）寬敞、特別建造的新工作室。然而，這仍無法停止他身體與精神上持續惡化的情況（尤其是藝術家的失憶症），在1970年代中期，許多他的老朋友都十分難過地察覺到他明顯的症狀。在1976年，伊蓮·德庫寧放棄到美國各大學擔任客座教授的職位，回到德庫寧身邊處理這個情況。她自己已經戒酒了，而現在她盡力要控制她先生的酗酒。她辭退了工作室的助手以及其他爲不同目的鼓吹德庫寧搬家的人，而逐漸使他的創作情況上軌道。德庫寧的生涯在她的協助之下再創一個新高點，她並成功地隱瞞住大多數人他逐漸惡化的精神狀況——根據記者的報導，傳聞自那時起，他不僅持續地有酒精濫用的情況，也開始出現阿茲罕默症的徵候。這種養生療養一直維持到她1989年去世，死於因吸菸過量引起的肺癌。看護德庫寧的工作接著就交到他律師的手中，再來是他女兒。

從1980年代中期起，關於德庫寧晚期作品的爭議一直不斷。有人認爲這些繪畫並非藝術家自己獨力之作，而是有其他人參與的合力作品——若不是伊蓮·德庫寧本身，就是工作室的助理在聽從她或德庫寧1980年代經紀人夏維爾·福卡德（Xavier Fourcade）的指揮之下完成的。威廉·德庫寧於1997年3月去世。

阿希爾·高爾基（Arshile Gorky）

阿希爾·高爾基的作品不僅顯示了從超現實主義到抽象表現主義的過渡時期，更標記出美國從仰賴進口風格轉變到發展出引以爲傲的原創風格。

他於1905年出生在土耳其阿美尼亞靠近凡湖的村落，本名爲佛茲坦丁·阿朵安（Vosdanig Adoian），在家裡四位子女中排行第三。他的父親是位零售商人兼木匠，於1908年爲躲避土耳其軍隊徵兵而拋下家庭逃到美國。高爾基的母親偕同兩位較年幼的子女，在第一次世界大戰爲阿美尼亞大屠殺所迫逃離土耳其，暫時在俄境阿美尼亞待下來。他的母親在俄國去世，他和妹妹跟著一群難民被送到美國和從小疏遠的父親重聚，父親當時安頓在羅得島的普羅旺斯。在往後數年，儘管高爾基那些較世故的高知識分子藝術家朋友不喜歡，但他喜愛誇耀他原先或許會成爲的阿美尼亞農民，他在聚會中表演民謠、跳農民舞。

在他來到美國的頭五年裡，他做過各式各樣的工作，曾經在麻省水城的橡皮工廠做事，也在波士頓劇院當過素描藝術家。他也設法安排作爲藝術家該受的教育，先後曾就讀於羅得島設計學院、普羅旺斯技術高中和波士頓新設計學院。在二十一歲那年他到紐約，在中央藝術學院求學，一開始是當學生後來成爲該校的講師——就當他在講師的職位上開始有所進展時，他似乎決定了要改名。在一次報紙的訪談中，他冒充是俄國作家麥克斯·高爾基（Maxim Gorky）的表弟，顯然他並不知道這位作家的姓是筆名。經過再次

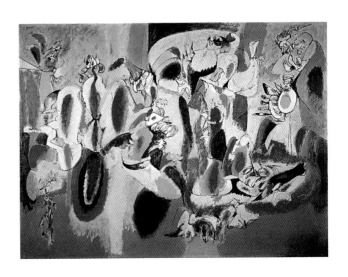

高爾基，存者即雞冠，1944 年

命名洗禮後，這位年輕的畫家以浪漫的觀點看待他的職業。據說，他曾引進一位匈牙利小提琴家為他的班級演奏；他自己則嘗試各種不同的角色：有時他穿上衣領有皮草的大衣佯裝為成功的歐洲肖像畫家，有時留了令人印象深刻的鬍子。與他熟識的藝評家哈洛·羅森柏格寫道：

> 當高爾基來到美國時，他決定成為一名藝術家，他同時也決定要看起來像一位藝術家。我覺得高爾基喜劇滑稽的這一面有很大的重要性，從他配合紅絲絨時代的高貴品味，還有他似杜莫西(DuMaurier)的外表，高大、深膚色、俊美以及一雙懇求的戰爭孤兒眼睛，可以為證。

角色扮演的範圍從高爾基的外表延伸到他的藝術。起初他是塞尚風格的追隨者；在1927年時他從塞尚跨了一步到立體派。往後他依然特別喜愛摹仿畢卡索。在紐約藝術圈當中，他對這個範本的依賴被當成

是一種笑話，也成為許多軼事的題材。例如，有人惡意指出畢卡索已放棄了高爾基正用心學習的輪廓鮮明邊緣時，高爾基不在乎地反駁道：「若畢卡索作滴灑畫——我也滴灑。」

經濟大恐慌對高爾基打擊很大，同大多數的美國藝術家一樣，有段時間窮到連油彩和畫布都買不起。他一輩子記得這個窘境。之後他以囤積藝術家材料著稱。高爾基於1935年結婚的第一任妻子瑪妮·喬治(Marny George)，但在一起的時間很短，她記得儘管常常勉強湊出錢買食物(高爾基經常在木造烤爐裡面或上面烹調食物)，但是他只要經過藝術用品店，是不可能不帶新的油彩、顏料和畫筆回家的。

高爾基在1930年代進展緩慢。1930年時，他入選紐約現代美術館「四十六位三十五歲以下的畫家與雕塑家」特展；於1932年他成為巴黎抽象——創作團體中的一員；在1934年於費城麥龍畫廊(Mellon Gallery)舉辦他首次的個展。也是在這一年，他與美國立體派老將史都華·戴維斯之間的友誼告終，而開始與德庫寧展開綿長、親如兄弟的關係。這是藝術家組織、機構的重大時代，戴維斯之後曾寫過一段關於他們之間友誼破裂的簡短回憶：

> 我從一開始就非常投入這些事情，高爾基也是。我對業務認真的態度就如事情現況所要求的程度，並花費許多時間為組織工作。高爾基對此較不熱中，仍想玩。自然在這種情況下，我們的興趣開始分歧，最後不再志同道合的。我們的友誼就此結束，從未復合。

高爾基除了繪畫之外別無所求，羅斯福總統提供給藝術家的幫助使他能夠全心畫畫。他是第一批由國內藝術計畫部(後為聯邦藝術計畫部)雇請的紐約藝術家。於1935年，儘管對於他風格中的「抽象」本質感到質疑，但他仍受委託為紐渥克機場繪製一系列以航空為主題的壁畫。這些畫作現已失佚，代表了一種風格階段的結束和另一種風格的開始：在1936年，高爾基從純粹立體派的結構主義風格，轉變為以全面的有

機形狀為特色的獨創語彙，這種表現形式為他成熟風格的出現預先鋪路，過去曾嘲笑過他的人，或誤認他只會模仿別人風格，如今開始正視他的作品，認真看待他。1937年時，惠特尼美術館收購一幅畫——他的第一件美術館收藏作——在1938年他舉辦了在紐約的第一次個展。

1940年代為高爾基帶來勝利與悲劇。1941年他第二度結婚，新任妻子艾格妮斯·瑪葛魯德（Agnes Magruder）是美國海軍上將之女。高爾基暱稱她為「瑪格」（Mougouch），在阿美尼亞語中是表示親愛的意思。儘管高爾基的火爆脾氣常使他們之間的關係充滿戲劇性的高低起伏，但他們起初非常幸福。在1946年艾格妮斯寫道：「就像坐雲霄飛車一樣，一個大急降從令人興奮而暈眩的高度直直落下，我無法用言語描述心中的感受。」

1944年，他在紐約結識了流亡的超現實藝術家團體。高爾基與他們團體令人生畏的領導人安德烈·布荷東特別投緣，他（這是一大榮耀）為高爾基1945年在紐約朱利安·李維畫廊的展覽撰寫畫冊序文。高爾基也和比自己年輕的傑出超現實者智利畫家馬塔（羅貝托·塞巴士提阿諾·馬塔··艾克奧倫（Roberto Sebastián Matta Echaurren）生於1911年）結為好友。對馬塔藝術的了解終於把高爾基從模仿的暴政之中解放出來。

在1946年高爾基經歷了一系列終至毀滅的頭兩件不幸。1月份，他在康乃迪克州雪爾門（Sherman）的工作室發生大火，燒毀了約二十七件繪畫和許多筆記本、素描。在2月，他動了一個為治療癌症的大手術，約在此時他開始起妒忌心懷疑朋友馬塔與他妻子之間的關係。更糟的事還在後頭：1947年高爾基夫婦搬到雪爾門定居，而在1948年6月26日他發生了一場嚴重的車禍，導致頸骨斷裂，他慣於繪畫的手臂也暫時癱瘓。由於天氣很熱，而他又被迫不得不穿戴上各種特殊構造的矯正器具，因此在療養期間他極度不舒服。在他出院之後，他與妻子之間的關係非常緊張，以致他妻子決定唯一可能的解決之道就是分手。7月21日，

高爾基自殺，他的朋友兼經紀人朱利安·李維在1962年紐約現代美術館舉辦的回顧展畫冊序文裡描述了高爾基這項最終的舉動：

> 高爾基謹慎、詳細地勘查了六個準備赴死的地點（發現附近有繩結），有面臨寬闊視野的山坡頂上，或在隱密山谷中而眼前可以很清楚地看到山頂、樹木的地方。他最後選擇了在康乃迪

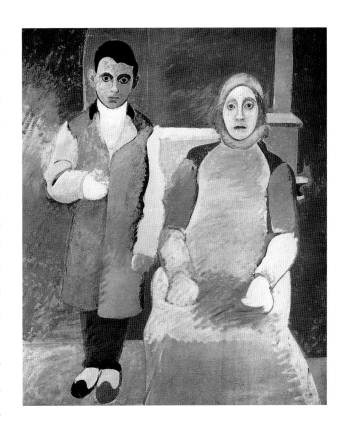

高爾基，藝術家及其母親，1929-42 年

> 克州的一間小木棚，被人發現懸吊在橡木條上，靠近一片牆面，上頭用粉筆寫著：「再見了，我所愛的人。」

巴涅特・紐曼（Barnett Newman）

　　巴涅特・紐曼的作品代表了抽象表現主義與接續下來的「色彩塊面」繪畫之間的轉接點。紐曼自己則比同時代藝術家等待更久的時間，才受到大家肯定他真正的地位。

　　1905年他出生於曼哈頓，波蘭猶太後裔：他的父親從剛到美國時身無分文的移民，到創立了成功的服裝製作公司。巴涅特是倖存孩子中的老大，他下面有一個弟弟、兩個妹妹。由於父親事業有成，他的成長環境十分舒適。1911年時全家搬到布朗克斯（Bronx）的半鄉村區。紐曼記得他的童年和青少年時期非常幸福快樂。與紐曼相處融洽的父親，在俄國時一直是位猶太教法典的學者專家，但是現在平易近人並不特別教條化　他對猶太文化之忠誠不僅表現在遵從宗教法規

上，更十分熱中猶太人之復國主義（Zionism）。

　　紐曼很快就對藝術深深著迷，他從中學逃課出來在大都會美術館待上一整天。1922年即將畢業之際，他得到母親允許到紐約藝術學生聯盟註冊上課。在他所上的初級班裡，許多學生好像都比他更有天賦，所以當他細心描繪的貝爾凡德（Belvedere Torso）軀幹銅像素描獲選爲年度學生展覽展出作品時，他非常高興。1923-27年於紐約市立學院唸書其間，他仍繼續到紐約藝術學生聯盟上課。然而這些對他並沒有造成很大的影響——他後來聲稱他只從一堂課學到東西——但他的確與畫家亞道夫・葛特列柏建立了重要的友誼。

　　紐曼畢業時，他的父親要求他參與家族的服裝製作事業，並答應他若成爲全職的工作夥伴兩年，就可以退休領十萬美金去過他想過的生活。然而1929年的

巴涅特・紐曼夫婦於古根罕博物館，1966年

包納德・高特弗德（Bernard Gotfryd）攝

巴涅特・紐曼，一，1948 年

經濟大恐慌使紐曼的未來完全改觀，家族企業幾乎蕩然。但亞伯拉罕‧紐曼(Abraham Newman)卻頑固地拒絕宣告破產倒閉。在將近十年的奮鬥和接連不斷的霉運期間，紐曼有一半的時間與父親一同打拚，一半的時間則當代課藝術老師。他也再回到紐約藝術學生聯盟。這是一段充滿壓力與挫折的時期，但紐曼拒絕怨天尤人。他後來談到：

> 我與父親一同為事業打拚的那幾年並沒有白費。我在剪裁室中學到可塑性的本質、形體的意義、事物視覺與觸覺的本質：如何使一塊破布顯得生氣盎然。我學到形體與形狀的差異，比方說，我學到女人的衣服像繪畫，而男人的衣服則像雕塑——軟雕塑——我也知道父親是個真正的男人……。

1937年，他終於從家庭義務中解脫，那時父親患心臟病，從公司退休了，而紐曼也有能力清償債務。

在這幾年艱困的日子裡，他仍找出閒暇的時間從事其他活動。他忙於建立自己成為爭議性人物的名聲，事實上享譽一生。1933年時，他個人獨立參選紐約市長。費歐瑞羅‧拉瓜迪亞(Fiorello LaGuardia)是他的競爭對手。他的宣言混雜了正經的與喜劇性質的典型模式，共有四項政見一間市立藝廊、人行道咖啡廳、市立歌劇院和成人娛樂場。

他也結婚了。求愛的過程一如典型情節：在一次藝術教師會議中，他推崇莫札特的偉大，而一位年輕女子則為華格納辯護。這場討論爭辯得非常激烈，以致她最後憤然離開會場。這次看來希望不大的相遇卻是一段成功關係之肇始——紐曼與他對手安娜蕾‧格林浩斯(Annalee Greenhouse)於1936年結婚。

1930年代，他的藝術家生涯陷於停頓。他並沒有參與各種政府贊助的藝術計畫，原因有二：首先，這些計畫給付的工資低廉，他可從教師職位中多賺一點錢，第二，他不願意從向來是藝術家敵對者的政府手中接下救濟品。但日後他懊悔地說：「我因為沒有和其他藝術家共同參與這些計畫而付出了相當大的代價。在他們的眼裡，我不是畫家，我沒有這個身分標籤。」在1930年代末期，他度過了自稱為「地獄邊緣」的時期。有一次他很沮喪地對葛特列柏說：「繪畫已經結束，我們都應該放棄。」

無疑地，紐曼對藝術的幻滅醒悟使他在1940年代初期轉而研究植物學、地質學以及(特別是)鳥類學，1941年他在康乃爾大學的暑期課程修了一門鳥類學。他特別著迷於從鳥類身上發現到的「野生—自由的觀念」，然而與他的講師意見相牴觸，講師不贊同紐曼以萬物有靈論的觀點看待鳥類。不過，他的研究提供了在1952年座談討論會中推翻哲學家蘇珊‧朗葛(Suzanne Langer)論述的背景：「美學之於藝術家就如鳥類學之於鳥。」這是他最為人熟知的摘錄。

在1944年，他開始一系列以種子和生長為題材的素描——近十年來首次以藝術家身分持續工作。同時他幾乎把以前的作品都銷毀了。在1945-46年的冬天，他在紐約第四大道近下城處租下一間只有冷水設備的頂樓小公寓，對面就是威廉‧德庫寧的工作室，他安頓下來思考身為畫家應該做的事。直到他在1948年1月畫了一幅名為「一」(Onement)的小畫，才真正有所突破。這件作品是暗紅色的小幅單色畫，在畫布中央有一條淺橘色的直線往上往下延伸。這是他成熟風格的前身。

他現已建立名聲成為美國新藝術當中的佼佼者。當亞道夫‧葛特列柏於1944年在韋克福書店的貝蒂‧帕森畫廊舉辦首次個展時，紐曼為他撰寫畫冊前言。帕森由於對他文章中顯示出來的才華十分賞識，因此邀請他為她籌辦兩個關於原始藝術的展覽。在1947年，當她搬到摩帝梅‧布萊德(Mortimer Brandt)畫廊時，紐曼策劃了一個美國當代繪畫的展覽「表意構圖繪畫」，這個特展對於界定新藝術的範疇影響很大。

直到1950年1月紐曼才首次舉行個展，也是在貝蒂‧帕森畫廊展出。由於紐曼身屬紐約前衛圈，又拜其受人爭議和如政治宣傳人物般的行徑所賜，成了家喻戶曉的名人，他的同僚十分踴躍地前往觀展。他們對

他平滑繪製卻顯然空無一物的大幅畫作反應非常激烈：這些作品全都衍生自「一」。紐曼只獲得了一個正面的藝評，是《紐約時報》的愛倫・沙瑞恩（Aline Saarinen）寫的，報上刊登了他自己對她解釋畫作的精簡版本。第二次個展接著在1951年4月舉行，情況比上次更糟。來看的人很少，當然，那些紐曼自認為同儕的藝術家們只有極少數人費事去觀展。他強烈地感受到自己不被支持，特別是想到他過去曾為這些在今天擯棄他的朋友所付出的一切幫助。1951年標記了與老朋友羅斯科、葛特列柏和史提耳友誼冷淡下來的一年。開始受紐曼作品吸引的重要人物是藝評家克雷蒙・葛林柏格，他覺得任何引起藝術家同僚爭議的展覽都可能會提出些觀點的，只要他找得出來的話。

而另一方面，紐曼在經濟上仍然一直非常拮据。他形容1955-56年間是他整個生涯當中最黑暗的時期。他的相應補救對策有些很奇怪，有一次他決心要放棄繪畫，到西裝店當式樣裁縫師。他自娛幻想著為紐約現代美術館館長「完成」一套西裝，使他非常憤怒，然後再粗暴地要他離開。

1950年代晚期時來運轉。在1958年他有四件繪畫入選現代美術館「新美國繪畫」展覽，巡迴歐洲兩年，把戰後美國藝術介紹給震驚的歐洲觀眾。同年，在班尼登學院（Bennington College）有一個回顧展，葛林柏格為他撰寫畫冊中的導讀部分。1958年秋，當「法國與同伴」在麥迪遜大道上聲望很高的新畫展空間以巴涅特・紐曼的展覽作為開幕首展時，葛林柏格再度為他執筆寫序文。自此之後，紐曼的名聲已穩固了，而在1966年於索羅門・古根漢美術館（Soloman R. Guggenheim Museum）展出作品「轉折站」時，聲望達到最高峰。紐曼接著被視為崇高觀念（Sublime）的擁護者，與普普藝術的犬儒主義相抗衡，也同時被認為是極限主義（Minimalism）的先驅者。

在他的晚年生活——他於1970年去世——紐曼受人愛戴、敬重，有時被人嘲笑，主要是由於他那大量無法抑制的言語。一位同儕描述他為「1940年代的藝術家——也許是碩果僅存的一個——你在路上遇見他，進行了六個小時的交談。」

李・克瑞斯奈（Lee Krasner）

李・克瑞斯奈在抽象表現主義的發展史上定位模稜兩可。一方面，她的藝術認同被視為已包含在他先生傑克遜・帕洛克的成就之下，後來又成為她先生作品與聲譽凶暴的守護者。另一方面，她已變成一女性主義的偶像人物，是許多被世人遺忘，有天賦的女性藝術家典型象徵。

她在1908年出生於布魯克林，原名李娜・克羅斯奈（Lena Krassner），在家中排行第六，父母親為俄國猶太移民，她是抵美後的第一個孩子。父親是市場小販，以賣蔬果、魚類維生。在布魯克林入學之後，她轉到曼哈頓的華盛頓爾文（Irving）高中，那是城裡惟一收女生學習藝術的公立中學。後來，1926年春到1928年春，她在庫柏（Cooper）聯盟的女子藝術學院唸書。1928年時，她轉學到紐約藝術學生聯盟，那裡的教學比較沒有嚴謹的架構而可容許較多的想像發揮，不過後來發現這種教育方式並不適合她，於是她又到國家設計學院。在這裡她結識了同學伊格・潘杜赫夫（Igor Pantuhoff），一位白俄年輕男子，後來成為社會肖像畫家，有數年的時間他們住在一起。

1930年代，她把名字改為李娜瑞・克瑞斯奈（Lenore Kransner），並像紐約大多數的藝術家一樣，為公共藝術計畫工作。由於她並非資深藝術家，因此被分配到指定工作不是非常有趣。1936年，因緣際會，她在藝術家工會聚會裡認識了比她小四歲的帕洛克。1937年，她又開始習畫，這次是向漢斯・霍夫曼求教。

她在這段期間的作品，就像同輩紐約藝術家的作品一樣——非常折衷。人體素描的技巧十分優異—比帕洛克強多了。在她的繪畫中，可以看出塞尚、馬諦斯，還有非常時興的超現實畫家的影響，甚至有一些畫裡透露出社會寫實主義的氣質。克瑞斯奈對政治的

熱忱幾乎與她對藝術的興趣一樣地濃厚，她參與過無數次爲藝術家工會請願的示威行列，有時甚至被關入監獄。當她了解潘杜赫夫天賦有限時，她與他之間的關係逐漸淡化，1939年他們平和、友善地分手了。

1941年，她被介紹給另一位俄國人，畫家約翰・葛拉漢（原名伊凡・戴柏維斯基Ivan Dabrowski），他聲稱在1920年代早期曾參加俄國內戰，擔任白俄羅斯的騎兵隊士官。許多較年輕的紐約藝術家視葛拉漢像是先知預言者一般，因此他具有相當廣泛的影響力。他喜歡克瑞斯奈，在1941年12月間他邀請她參加一個聲望很高的展覽，是葛拉漢爲麥米勒（McMillen）設計公司所籌畫的。與會的藝術家當中有一些歐洲現代主義的重要名人——畢卡索、布拉克和馬諦斯，而美國藝術家之中則有傑克遜・帕洛克。當她知道帕洛克的住處離她的公寓只有一街之隔時，她決定前去自我介紹。1942年秋，他們住在一起。李娜瑞，現改名爲

「李」決定把她大部分旺盛的精力全心投入力捧她的新伴侶，他的天賦異稟她立即就察覺到了。她居中擔任重要的斡旋角色引薦帕洛克進入佩姬・古根漢新興時髦的本世紀畫廊，而在1943年11月，帕洛克在此舉辦了首次個展，與畫廊簽約。

在1945年，主要因爲帕洛克酗酒的緣故，這對伴侶決定搬離紐約，住到長島，那裡似乎可以提供比較沒有壓力的環境。他們結婚了。李非常適應鄉村生活，而帕洛克從1948年起至少有兩年的時間不再喝酒。兩人的創作量都十分可觀——這段期間李繪製了她的「小影像」系列。這些是她代表作的一部分。畫作的小尺寸是受限於她以他們的小客廳爲工作室，而帕洛克使用穀倉作畫。

1951年時，帕洛克再度染上酒癮，李則在現爲她先生經紀畫廊的貝蒂帕森畫廊舉辦她的首次個展。展覽本身還不錯，但在經濟層面上卻是個失敗。而在同

克瑞斯奈和帕洛克，約 1950 年

魏弗瑞·左格包（Wilfred Zogbaum）攝

年，當帕洛克不再讓帕森畫廊代理作品經紀時，他的妻子也被告知與他一併離開。她以未賣出的畫布作爲拼貼畫的背景，開始準備第二次個展，在史戴波畫廊展出。她把退回的畫作銷毀以洩心中怒氣，不只是因爲不滿紐約藝術團看待她作品的態度，更因爲她自己目前所處左右爲難的困境。她的婚姻正處於緊繃的壓力關係之下。帕洛克比以前酗酒更凶，似乎無法繪畫。於1956年，他與年輕的模特兒露絲·克里曼展開一段戀情，而李開始考慮離婚。

朋友們勸她到歐洲度個假，仔細地把這件事想清楚，然而就在她出國不在之際，帕洛克酒後駕車身亡。克瑞斯奈回來爲他辦喪事並看守他現在一夕之間變得很有價值的財產。在接下來的幾年裡，她自己贏得了「藝術寡婦範典」的名聲——第一次以這個封號形容她是出現在藝評家哈洛·羅森柏格於1965年爲《紳士》所寫的文章中，她自己也知道但仍頑固不改，以她的看法，她只是爲固守先生遺產做一些必須

做的事，不論是在藝術成就方面或是經濟層面上。同時，她接手帕洛克的畫室，開始繪製尺寸比以前大很多的畫作。這段時期的作品之一「四季」（藏於惠特尼美術館）長度達十七吋長。

她的第三次個展是在帕洛克死後十八個月，於馬爾塔·傑克森畫廊展出，較前兩次展覽吸引了更多的注意力。不過克瑞斯奈自己和其他人都覺得很難判斷這種現象是由於她本身表現優異所造成的，或是因爲她新近贏得的地位——藝術遊戲中重要的「玩家」。

在1962年聖誕，也許是由於過去七、八年來累積的壓力所致，她因大腦靜脈瘤而中風——這是一連串意外與病痛的頭一椿。直到1965年她受邀至倫敦的白色教堂畫廊展出，才漸轉好運。這個畫廊是許多美國藝術家要在歐洲建立名聲的跳板，而這次的展覽也非常成功。

然而，一直要到1970年代初期，美國的時運才真正開始爲她而轉。兩件大事同時發生 她放棄了先生資產的行政管理工作，專心致力於本身的創作，而且她又爲藝術領域中新興的女性主義運動人士所發掘。利益是互惠的——1972年，缺席了政治行動主義三十年後，她又抗議現代美術館忽視女性藝術家。

她爲抽象表現主義運動崛起所扮演的重要角色，直到1969年才爲大家所承認，在她成爲惟一的女性藝術家入選現代美術館舉辦的「美國新繪畫與雕刻：第一代」之後。不到十年，她又以傑出藝術家之姿參展另一個重要展覽「抽象表現主義：形成的年代」，由康乃爾大學赫柏·強森（Herbert F. Johnson）與惠特尼美術館合作籌畫的展覽。自此刻起，她獲頒許多獎項。1983年，休士頓美術館爲她舉辦完整的回顧展，於舊金山、維吉尼亞州的諾佛和鳳凰城展出後，在1984年秋巡迴到紐約。克瑞斯奈參加了休士頓的開幕，但在展覽回到紐約前就去世了。拜帕洛克所賜，以及她對他遺產的安善保存，她死時是一位非常富裕的女士。根據遺囑中所列條款，她的資產成立了帕洛克—克瑞斯奈基金會，爲奮鬥中的藝術家提供贊助。

克瑞斯奈，午，1947 年

法蘭茲・克萊恩（Franz Kline）

　　法蘭茲・克萊恩是第二代抽象表現主義當中的一員。他熱情而討人喜歡的個性使他非常受歡迎，儘管回憶錄中記載當時他是一位嚴重的酗酒者，不過，他並沒有像傑克遜・帕洛克和（有時）威廉・德庫寧的酗酒醜態。克萊恩是抽象表現藝術家下城聚集地塞達（Cedar）酒吧中的重要人物，也是文學愛好者的朋友，特別是傑克・克魯亞（Jack Kerouac）。

　　克萊恩於1910年出生於賓州威克—巴爾（Wilkes - Barre），在家裡四個孩子當中排行第二。他的父母親都是移民——父親是餐廳老闆，來自漢堡・母親來自康渥（Cornwall）。1917年時，父親自殺，母親三年後再嫁。從1919-25年，克萊恩在費城的吉拉（Girard）學院唸書，那是一所專為喪父男孩所建的學校，他後來稱

之為孤兒院。回想起來，他也自嘲自己在那裡待了「十一年」，或許暗示了曾有過痛苦難忘的經驗。在母親讓他自吉拉學院退學之後，克萊恩到列辛登（Lehighton）中學讀書。儘管他並非特別高大，但是他成為大學運動足球代表隊隊長。1929年，一次足球練習的意外使他有一段時間不良於行，就在此時，他發展了對畫畫的興趣，決定成為一位漫畫家和插畫家。

　　1931年，他離家前往波士頓，開始接受美術訓練。他起初在波士頓大學的教育學院唸書，後來到藝術學生聯盟。於此之際，克萊恩，這位英俊又自負的年輕人，受到一切似乎與上流社會、英國式相關事物的吸引，決定前往英國學習藝術是再自然也不過了。他於1935年跨越了大西洋，1936年註冊倫敦的希勒利（Heatherley）藝術學院。這是一間徹底保守、過時的學校，非常適合克萊恩，因為當時他對任何前衛的風格完全沒有興趣，相反地，對於古典維多利亞風格的插畫家，像是費梅（Phil May）十分著迷。他在倫敦畫了許多人體素描，就是在希勒利遇見了未來的妻子伊莉莎白・文生・帕森（Elizabeth Vincent Parsons）。她是與塞德勒・威爾斯（Sadlers' Wells）芭蕾公司（後為皇家芭蕾）和藍柏（Rambert）芭蕾合作的舞者，同時為這間學校作模特兒，她的家庭是中上階層。克萊恩對英國各種事物的認同到了想擁有英國公民資格的程度。不過，要得到公民資格，他必須在英國待上八年而且不允許工作。由於這是不可能的事，因此他於1938年回到美國。伊莉莎白接著也到美國，她抵美不久之後就結婚了。克萊恩搬到紐約之前，曾在水牛城為女裝店作了一陣子的展示設計師，後來他在紐約度過餘生。

　　他在紐約藝術圈中從最底層開始他的生涯。於1939年，華盛頓廣場戶外展覽展出了他的作品。在這段期間，他以略帶表現主義的風格繪製許多都市景觀，通常是紐約。他為酒館畫壁畫，也和有名的舞台設計師克雷歐・托洛克莫登（Cleon Throckmorton）合作過短時間，托洛克莫登雇請很多助理，也常為他們引薦有用的管道。在1943年和1944年，克萊恩在保守的

克萊恩，紐約，1953 年

國家設計學院年度展覽中展出成功，於1943年贏得一主要獎項。

也在這一年，克萊恩認識了威廉‧德庫寧，他對克萊恩的藝術有很大的影響。就是德庫寧在1949年借來一台貝爾─視康（Bell-Opticon）的投影機，準備放大一些自己的素描。由於可以使用這台機器，因此克萊恩拿了一張他喜愛的椅子的素描，把此投影在畫布上，放大到完全與畫布邊緣重疊的程度。他很興奮地發現，他的設計，在這種情況下，變成完全抽象。

這種效果對他而言有更強大的衝擊，因為約在三年前他已開始嘗試抽象畫。克萊恩從具象對抽象的轉變十分有趣，可從一系列根據尼金斯基扮演佩脫西卡角色的照片而繪製的頭像，看出整個過程。克萊恩把自己看作是小丑。在1938年，他寫信給他妻子 「我一直覺得我像個小丑，想到生命也許就像悲劇一般，一個小丑的悲劇。」這些尼金斯基的畫作也有十分濃厚的自畫像成分在內。

也許還有另一個非常私人的因素與克萊恩轉移到抽象化風格有關，那就是他妻子的病。她深受一再反覆的沮喪和精神分裂症所苦，或許因為他們總是缺錢、過著流浪、不穩定的生活而更加惡化。從克萊恩1938年抵紐約到1957年間，他搬家的次數不少於十四次，其中還包括至少三次因他無法付房租而被驅逐出去。1946年時，伊莉莎白‧克萊恩在中央愛斯利普州立醫院住院達六個月，於1948年她又再回去醫院待了十二年，終於在1960年出院。他先生通常間隔很久才探望她，但從她第二次入院之際，他們的婚姻就失效了。克萊恩英俊、外向又迷人，並不遲於從別處尋求慰藉，當他最終開始嘗到成功的滋味時，他變得對女人特別有吸引力。

克萊恩用貝爾─視康投影機的試驗最後說服他自己，應該完全放棄再現的繪畫。在1950年，他舉行首次個展，全數展出以新手法繪製的作品。這次個展是在伊格畫廊展出，是為當時抽象表現的下城團體最常辦展覽的地點。他似書法線條的黑白影像十分受大家

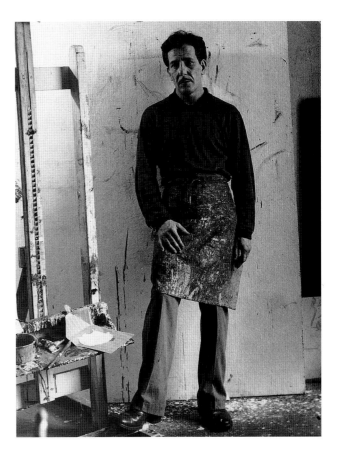

克萊恩，約1960年，瓦特‧歐巴赫（Walter Auerback）攝

欣賞，而在1951年同一畫廊舉辦第二次展覽。克萊恩的名氣扶搖直上。

他參展了許多1950年代重要的展覽 自1952年起多次惠特尼年度展、1955年在現代美術館舉辦的「十二位美國畫家和雕刻家」、1957年聖保羅雙年展，以及重要選展「美國新繪畫」，此展於1958-59年在歐洲巡迴展出。現代美術館收購了他於1952年完成的「首領」，是為他最重要的作品之一──隱藏在下的影像是一個流線型的火車頭（克萊恩的繼父是一位鐵路工作人員）。惠特尼美術館於1955年收購「瑪宏尼」。克萊恩的畫價上揚地十分迅速，特別是在他1956年，轉由辛迪‧詹尼斯畫廊代為經紀之後。生平第一次他有很多錢。

他並沒有多少時間享受到這些財產。在1961年，克萊恩生病；在到約翰‧霍普金斯醫院入院作身體檢

查之後，發現有存在已久的因風濕病症引起的心臟病，而最近開始有危及生命的心肌惡化現象。他被安排了嚴格的節食計畫，並約束他的生活形態，但仍然無法治癒他的病。他在1962年5月死於紐約的醫院。

克萊恩談話的範圍涵蓋許多主題——他最喜愛的英國插畫家、巴倫·葛羅斯（Baron Gros）和約蘇亞·雷諾德爵士（Sir Joshua Reynolds）的生平、傑瑞考特（Géricault）描繪馬匹的方式、古銀器和白蠟製器，還有骨董車較優良的特點。許多人都還記得被他維妙維肖模仿演員瓦利斯·貝瑞（Wallace Beery）的模樣所逗笑。然而，克萊恩真正的個性仍然很難確知。他面對藝術的態度基本上是與抽象表現主義藝術家相同，再夾雜一些存在主義的觀念。克萊恩通常視繪畫為一個「情境」，而在畫布上的第一個筆觸則是「情境的開始」。他說道，繪畫時，他試著要排除心中所有雜念，「從那個情境中打擊心靈」。真正的標準是一件作品所傳達出來的感情：「繪畫的最後測試，他們的（他所推崇的藝術家，像是杜米埃）、我的，或任何其他人的，該是畫家的感情表達出來了嗎？」

傑克遜·帕洛克（Jackson Pollock）

傑克遜·帕洛克在藝術家面對自己生涯的發展中，代表了一個極端的例子。他在1951年接受廣播訪問時曾說道：

> 讓我感到有趣的是，今天畫家不須在自身之外另求主題。現代畫家以許多不同的方式工作。他們從內在繪起。

他不只是一位現代藝術家，在自己的生涯中綜合了許多自野獸派就發展出來的風格，他更是美國特產的藝術家，在美國成為世界霸權之際，在帕洛克的生涯當中，美國與現代主義元素象徵性地結合在一起。

他於1912年1月28日出生在懷亥明州寇迪（Cody）的羊牧場中，身為家裡五兄弟中的么子。在他不滿一歲時，全家搬到加州，後來又到亞利桑納州。帕洛克的童年時代裡，他們續在加州與亞利桑那州兩地度過。他們搬家次數頻繁是由於父親生意不成功的緣故。

帕洛克從西部生活中學到的一點是至少約略接觸到美國印第安文化。尤其，他或許被印第安人在地上繪製沙畫以作為部分宗教儀式的習俗深深吸引。他也接觸到許多較現代的神秘觀念，像是印度先知和詩人克里須那木提（Krishnamurti）的觀念，後來與易變的加

上：傑克遜·帕洛克，肖像與夢想，1953年
右：工作中的帕洛克，1950年。魯道夫·布克哈特攝

州人趕流行，被帶到洛杉磯北部歐傑（Ojai）參加幾次克里須那木提的營帳會議。一位導師所說的話必定讓他印象深刻：「與自己相愛，那麼你就與真理相愛了。」

在他早期涉獵東方思想時，他已在加州手工藝術中學讀書了。1930年時，他拋下加州，前往紐約繼續學習。不過，有幾年的時間，他定期旅行跨越美國各州，探索其地大物博的特質，以及從快速行駛的車上觀看飛逝而過風景之廣闊視野——這是那些一開始就試圖固守某種美國的畫家，仍尚未體驗到的感受。

在紐約，他到藝術學生聯盟上課，向美國地方主義領導畫家之一湯瑪斯‧哈特‧班頓習畫。起初，帕洛克完全吸收班頓的影響，並試圖要模仿他的作品。在較私人的層面，他也為班頓強烈酗酒的男性形象儀式所吸引，而酒精中毒終成為帕洛克伴隨一生的困擾。他嘗試過許多不同形式的治療，包括榮格（Carl

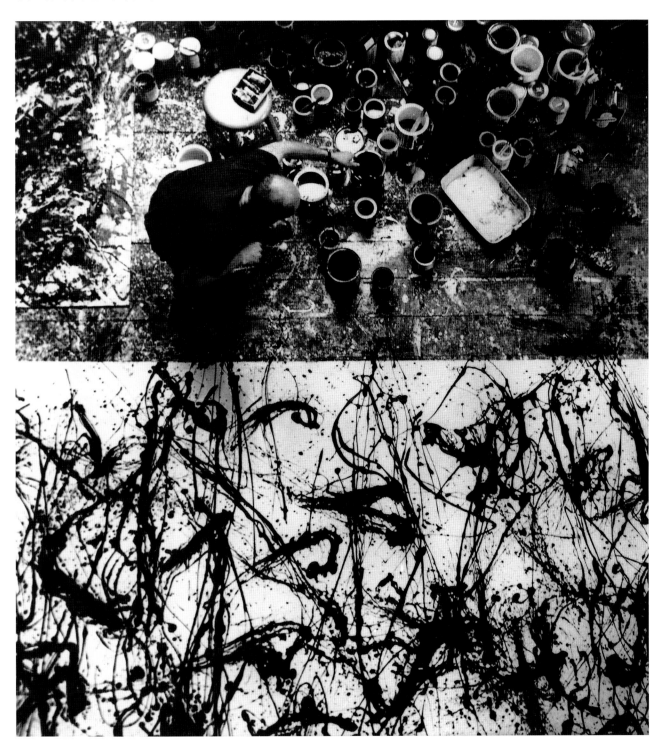

Gustav Jung)的精神分析治療——事實上,榮格從深層潛意識中浮現出典型形象的觀念,對他作品有相當程度的影響。這種形象出現在轉型階段的畫中,在他繪畫成為全然抽象期間之前,而在他生涯的末期也再度偶爾出現。

許多人把帕洛克的酗酒習慣與他的創造力合為一談,也許他自己的確這麼做,喝酒使他解放了心中某些事物,而這是別樣東西所無法達到的。酗酒成為他傳奇故事的一部分,他也傳聞成是一個脾氣暴躁的男孩,反抗的、遭遺棄的、注定要毀滅的,儘管他從表面看來是成功的。

成功再怎麼看都是姍姍來遲的。在1930年代早期,帕洛克仍是藉藉無名,像其他美國前衛藝術家一樣,在經濟大恐慌那幾年歷經艱苦的奮鬥而熬過來的。他的確在聯邦藝術計畫中謀得一職,從這項來源所獲得的少量薪資使他得以繼續畫畫。在這段期間,一項重要的影響來源是來自墨西哥壁畫家。並非他們畫中的政治內容吸引帕洛克,而是他們所表現出的鮮活情感,以及粗暴地棄既有形式與技術於不顧的態度。帕洛克與大衛·阿爾法羅·席奎羅士(David Alfaro Siqueiros)交情不錯,席奎羅士曾在紐約辦過短期的實驗性工作坊。席奎羅士鼓吹非傳統的作畫方式,像是用模板印刷、潑灑和噴塗,以及使用新材料像是Duco(在汽車工業中所用的硝酸纖維素),還有其他的工業用瓷漆和亮漆。他介紹給帕洛克「控制性偶發」的觀念,同時也說服他全然個人的藝術也可與工業化世界有所關連。但是他的壓力仍然很大。在1938年6月,帕洛克歷經長達六個月的精神衰弱。然而,他開始讓一個或兩個人相信他是有極大的天賦。

在1942年,帕洛克首次達到真正的突破。他的一幅畫入選在紐約麥克米勒畫廊展出,是室內設計公司的一個展覽。此展包括了傑出的法國代表人物,包括畢卡索、波納爾和布拉克。另一位參展的美國畫家是克瑞斯奈,一位具有聰明才智的女孩子,她開始帶領帕洛克進入更寬廣的藝術圈。一年後,在做過許多奇怪、卑微的勞工(其中一種是手繪領帶)之後,帕洛克結識了贊助者佩姬·古根漢。古根漢由於戰事的緣故最近返回紐約,並開了本世紀畫廊,提供許多流亡的歐洲超現實主要藝術家與年輕一代美國藝術家之間一個連絡管道。她對帕洛克印象深刻,顯然同時被他的男子氣概與才能所吸引,而與他簽下合約。

就是在此時,他以後引為代表的潦草的書法性風格開始出現。他的新風格受到一位非常重要的專家所注意。在刊登於1944年知識性週刊《國家》上評論帕洛克首次個展的藝評中,年輕的藝評家克雷蒙·葛林柏格稱讚帕洛克為「我所見過最強悍的美國繪畫」的作者。從此,雖然他的藝術仍然只帶給他少量的錢,而且他所受到的矚目大多是不解與惡意批評,但是帕洛克的名聲逐漸遠播。他在1925年與克瑞斯奈結婚(佩姬·古根漢受邀為證婚人,但她並未參加婚禮),他們一道搬到長島的一間農舍,就在東漢普頓的郊區——這個小鎮後來變成一個藝術家雲集的村落,大部分是帕洛克夫婦的朋友。

帕洛克的作品變得愈來愈急進。1947年,他把畫布平放在地板上,把顏料直接從罐中潑灑出來。現在繪畫對他而言是一項純主觀的行為,是藝術家精神層面上直接、直覺性的表現。從1950年所拍攝的一系列照片,以及次年所拍的兩支影片,顯示出作畫已轉為一種複雜、即興的儀式性舞蹈,與帕洛克幼年時或許曾在亞利桑納州親眼見過的印第安儀式相同。

帕洛克現在主要的問題在於他需要在完全不受外界干擾的情況下,適當完成儀式(他通常一天只畫幾個小時,甚至幾分鐘而已),但這種情況愈來愈難達到。他開始受到大眾傳媒的注意。1947年,《時代》雜誌為他闢一專欄,1949年《生活》雜誌則以他為主打文章的題材。對大多數的觀眾而言,帕洛克成為現代藝術的象徵人物之一——無法理解、或許有些愚蠢,但無疑地十分令人興奮。另一方面與他同時代的畫家開始視他為「達到理想」的人,他們羨慕他,視他為幸運符,不過卻覺得他有名的善變情緒很難應付。當帕

洛克晚年時到紐約拜訪朋友，那些塞達酒吧的常客，也就是當時城內主要的藝術家，以把他灌醉為榮。「對他們而言，」一位目擊者寫道，「半開玩笑地，帕洛克是個怪人，在藝術圈中以自己的精神成功的知名人物。」

帕洛克在1954年舉辦了他最後一次的個展。他晚年的創作速度非常緩慢，後來他完全停止繪畫。在1956年2月他展開一段婚外情致使他與妻子分開。在8月10日的晚上，帕洛克開車載著年輕的情婦和另一位乘客，在東漢普頓家附近的路上發生車禍。他被撞出車子當場死亡。對於許多朋友而言，他的終結似乎莫名地無可避免。對他們來說，帕洛克是位藝術先鋒者，結合了現代主義的迷思與更強大的美國迷思：孤獨個人的迷思，憑著一人的力量征服了危險的荒野，因為他生命的犧牲讓其他人可以殖民於其上。

亞特‧雷恩哈德（Ad Reinhardt）

亞特‧雷恩哈德在戰後紐約的藝術圈中扮演了兩種頗為不同的角色。首先，他自認是其他藝術同伴的良知規範；第二，是他提供了抽象表現主義與極限藝術之間的轉接點。他於1913年12月24日出生於紐約。父親是來自俄國的移民，母親則來自德國。他自幼年起即表現出他對藝術的天分——據聞，1920年他以一張自傳體的素描贏得花卉繪畫比賽，1927年他以幾張鉛筆素描肖像獲獎，其中一張是拳擊手傑克‧丹普西(Jack Dempsey)的肖像。在1931年他到哥倫比亞大學唸書，傑出的藝術史家梅耶‧夏畢羅（Meyer Shapiro）是他的老師，為他引介了許多當時校園內的急進團體。1935年時，他選入哥倫比亞學生會議，允諾要廢除兄弟會，同年他成為校園刊物《弄臣》的編輯，接續小說家赫曼‧伍克（Herman Wouk）的職位。

在1936年，雷恩哈德才真正認真研究繪畫，不過很快地就在紐約前衛藝術的中心找到自己要走的路：

> 我離開哥倫比亞大學，加入WPA計畫，然後進入幾乎國內四十或五十位抽象藝術家都參加的美國抽象藝術家團體。很少抽象藝術家不參加。我想史都華‧戴維斯並不屬於這個團體，因為他仍較喜歡屬於社會抗爭團體。

亞特‧雷恩哈德似乎從未懷疑過抽象風格是他應該繪畫的方向。他有次談到抽象藝術時表示：「我生而為它，它亦生而為我。」雇用雷恩哈德在聯邦藝術計畫工作的人是柏哥恩‧迪勒(Burgoyne Diller)，他是二次戰間最有名的美國抽象藝術家之一。

到1941年為止，聯邦藝術計畫（FPA）都相當慷慨地支持雷恩哈德，直到他被迫離開，轉而為其他有職缺的地方工作：

> 在四〇年代早期，我負責與紐約世界博覽會相關的商業和工業的工作……我想我可以做任何商業或工業的工作，在四十四歲時我到PM上班。

PM是一種報紙，雷恩哈德這類的工作經驗以後對他相當有益。然而，一開始就先面臨到戰爭而中：

> 有一年的時間我接受徵募成為航海員。他們不知怎樣用我，所以他們就把我當作攝影師。我當時在賓塞克拉(Pensacola)和聖地牙哥兩地活動。我總是被丟入一大群孩子之中。當時我二十九歲，我被稱為「爸爸」，因為我是各部隊中年紀最大的……丟下炸彈後使我不需要再到附近有人要槍殺我的地方。

雷恩哈德於1945年卸下海軍的職務，回到PM，而PM在次年解雇了他。不過，由於他曾在新聞機構有工作經驗，因此布魯克林學院提供一個教職給他，他在那裡教書教了大半生涯。但他輕蔑這項教職工作。在1966年他聲稱：「我已教畫近二十年了，我從未被認為是個好老師，順便提一下，我以此為傲。」儘管如此，他對美國藝術教育與藝術教育者的奇怪特徵卻有濃厚的興趣，一如他對藝術圈內一般怪象感興趣一樣。「布魯克林」，他說道，「是第一個被包浩斯觀念擊中的地方，然後包浩斯襲席全國。」

在戰後年代，雷恩哈德的聲譽持續穩定成長，但

上：雷恩哈德在紐約的鐵路工作室，1961 年
弗列德‧麥克達拉攝
下：雷恩哈德，抽象表現主義 NO.15，1952 年

並沒有特別突出的進步。在1946年，他在貝蒂‧帕森畫廊有一個展覽，在1955年，使他覺得有趣但十分存疑的是，商業雜誌《財富》把他列為藝術市場上最值得投資的十二位藝術家之一。雷恩哈德自己從未渴望任何商業上的賣座成功，他也瞧不起那些在1950年代和1960年代愈來愈多對市場讓步企圖盈收的藝術家。在1966年他說道：

> 我已經很久沒有畫過任何卡通或諷刺畫，因為這似乎不可能，整個藝術圈已沒什麼可嘲諷了。我想除了商業活動之外，藝術圈內沒有其他的進展，但這並不好笑。十年或十五年前（或許是更久以前），一位藝術家稱別的藝術家為老妓女是可能發生的。但現在已不再可能了。整個藝術圈十分淫蕩，一位藝術家不可能再稱其他人為老的或年輕的妓女。

他自己風格的發展則是朝向愈來愈艱澀、內省的作品。在關於他自己藝術的筆記中，他分析他作品的進展，是從「1930年代晚期後古典的矯飾主風格的後立體派幾何抽象」到「洛可可半超現實的片斷組合，」然後再到「1940年代晚期古樸色彩磚砌似筆觸的印象派和黑白結構主義風格的書法。」在1953年，就在抽象表現主義開始達到真正的成功時，他放棄了所有非對稱的和不規則的痕跡，開始繪製紅色、藍色、黑色的單色調畫布，用同色彩的不同色調畫出若隱若現的方塊，以為圖案。最後，在1960年代，整個畫布成為他所稱為的「古典黑一方塊均質一貫的五呎永恆的三等分的消散。」他形容他黑白的畫作為「首張不會被誤解的繪畫，」他又補充解釋他的觀點：「藝術是藝術。所有其他的事是所有其他的事。」

雷恩哈德與抽象表現主義藝術家之間的爭議為時已久又深入。藝術家克里福特‧史提耳、馬克‧羅斯科和羅伯‧馬哲威爾都是他社交圈內的朋友。然而，他對他們作品的態度實質上是不妥協的道德主義者，這就是為什麼直到最後他仍是個局外人，他是一個讓周圍的人感到不舒服的人；關於克里福特‧史提耳

1959年在水牛城亞克畫廊的展覽，雷恩哈德說道：

> 一位藝術家以生死為題材賣弄他的技法是不對的。藝術家以「別讓任何人低估了這件作品的含意或啓發生命之力量，或導致死亡的力量，若誤解的話。」這類的警語讓策展人起寒慄，儘管方式有趣，但仍應被控告縱火罪和謊報罪。

在他生命的最後十年，雷恩哈德雖然距離成爲紐約最成功的藝術家還很遠，但卻有足夠的錢旅行，特別是到近東和遠東。1958年，他遊覽了日本、印度、波斯和埃及，1916年他到土耳其、敘利亞和約旦。在這些地方他似乎感到更加確信自己面對藝術的態度，儘管他也深知自己身爲現代運動一員的地位。他甚至半開玩笑地說，他是「惟一的畫家，參與了近三十年來藝術中所有的前衛運動。」1966年，紐約猶太美術館爲他舉辦非常成功的回顧展。他在1967年去世。

（周東曉◎譯）

雷恩哈德，紅色繪畫，1952 年

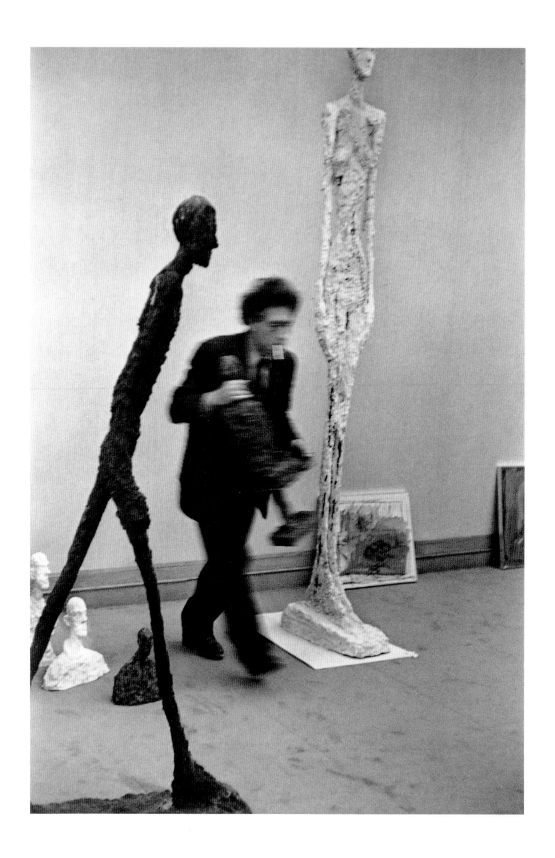

第十九章 戰後的歐洲 （Post-War Europe）

美國藝術在戰爭剛結束之際，相對地來說，是具有一致的風格，但歐洲的情況卻完全不同。傑克梅第（Giacometti）、培根（Bacon）、巴爾丟斯（Balthus）和杜布菲（Dubuffet）——這段期間最重要的四位藝術家都是具象風格（歐洲從未成功地戰勝美國抽象藝術），然而每位藝術家在面對描繪現實的問題時，都採取了不同的態度。傑克梅第和培根兩位都被認為是「存在主義藝術家」，藝評家把他們與尚-保羅・沙特（Jean-Paul Sartre）悉心闡述的哲學相提並論。但事實上這兩位藝術家與存在主義相關連的程度是無法確知的，儘管在戰後那幾年傑克梅第是屬於沙特活動的社交圈。杜布菲對原生藝術（art brut）深深著迷——由孩童、瘋子、躲藏的都市塗鴉藝術家畫出的影像。超現實主義藝術家之前也對這些影像有興趣，與超現實主義團體關係密切的攝影家布拉賽（Brassai）特別大規模拍攝下巴黎各地的塗鴉。巴爾丟斯自戰前就刻意遠離超現實主義，他的人物比較接近已發展的歐洲人物繪畫傳統，依藝術家的風格分類，像是十九世紀寫實主義者居斯塔夫・庫爾貝（Gustave Courbet），雖然巴爾丟斯也的確挪用了十九世紀「大眾」藝術的觀念——從畫地方服飾的瑞士畫家、從旅館和商店招牌的製作者、從以製作地小鎮命名的「厄比納爾（d'Epinal）之影像」的粗糙版畫中引用概念。

左：傑克梅第於巴黎瑪傑畫廊的雕塑作品中，1961年
卡提亞－布列松攝

上：傑克梅第之眼，1963年。比利・布蘭特攝

阿貝特・傑克梅第（Alberto Giacometti）

阿貝特・傑克梅第，因為其作品本質，和他與哲學家沙特之間親密的友誼，而被認為是最接近存在主義運動的藝術家。他在藝術史上的重要性，部分來自於他在抽象藝術佔優勢之際，捍衛具象風格。

傑克梅第在1901年10月於瑞士義大利語區出生，從小生長在藝術環境中。父親喬凡尼（Giovanni）是一位有名的後印象派畫家。他是四個孩子中的長子，他與年齡最相仿的弟弟迪耶哥（Diego）最為親近。從一開始，他便對藝術非常有興趣：

> 我小時候最想做的就是替故事畫插圖。我記得第一幅畫是童話故事的插圖：白雪公主躺在小小棺材裡，還有小矮人。

他記得年輕時過得很快樂，也回想起自己驕傲的自信：「我覺得我可以摹畫任何東西，而且比別人更

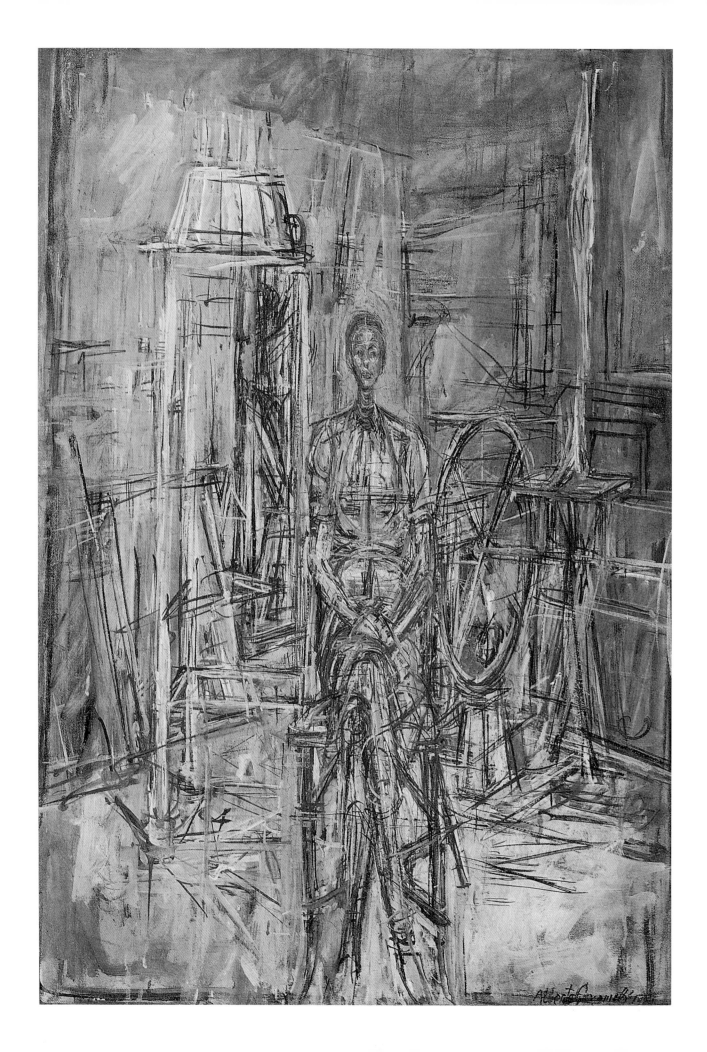

精於此道。」這份自信在1919年時開始動搖：

> 當我十八、十九歲時，有一次，我在父親的工
> 作室裡描繪桌上的一些梨子在普通畫靜物的距
> 離。梨子在我筆下越來越小。我試著再畫畫，
> 但還是畫得跟原來一樣很小。父親不高興了，
> 對我說：「現在照著眼睛看到的樣子照實描
> 繪，」並把我畫過的改回實物大小。我試著照
> 做，卻不禁一再擦拭，最後乾脆全部擦掉，而
> 半個鐘頭之後，我畫的梨子又跟最初畫的一
> 樣，只有幾釐米那樣大。

父親同意讓他休學以發掘自我，不過之後傑克梅第並沒有回到原來的學校，而是轉往日內瓦的藝術與工藝學校就讀，向阿爾基邊克圈內的一員學習。1920年5月，他為了父親參展的雙年展赴威尼斯，發現了丁多列托（Tintoretto），其作品給他一種陶醉性的啟發。回途中他旅遊了巴都亞（Padua），在亞里那教堂（Arena Chapel）見到喬托的作品，他說道：「喬托的溼壁畫給了我胸口一記重擊。我感到深切的痛苦與極度的悲傷，剎那間不知何去何從？」他短期內又接連兩度造訪義大利。在第二次的旅行中，一位傑克梅第事實上不很認識但願意與其偕伴同行的荷蘭老人突然去世。這位老人的死給傑克梅第留下深刻的印象，他後來表示，這就是為何自己總是居無定所，身無丈物：

> 為自己裝修房子，建造一處舒適的住所，但卻
> 時時籠罩在死亡的威脅之下——不！我還是寧
> 願在旅館、咖啡廳裡當個過客。

1922年傑克梅第前往巴黎，在大茅屋學院跟隨雕塑家布爾代勒（Bourdelle）學習，他和弟弟迪耶哥在1925年時一起設立了一間工作室。1927年，他在蘇黎士一定畫廊裡舉辦第一次個展，同年兩兄弟一道遷至日後傑克梅第終其一生都在使用的狹隘工作室，位於伊波利特－梅端（Hippolyte-Maindron）街上。1928年他在珍·布榭畫廊（Galerie Jeanne Bucher）展出兩件雕塑，不僅作品立即售出，也讓他和巴黎前衛藝術圈有

所接觸，特別是馬松和他的朋友們。1929年時，他和當時超現實畫家偏好的經紀人皮耶·勞柏（Pierre Loeb）簽約，接著被邀請加入超現實團體。之後的首次個展在1932年舉行，他為帶有象徵寓意或情色意味的超現實物件開了風氣。在這段時間，傑克梅第有很多作品都是受到他在人類博物館所見原始雕塑的影響——這個影響甚至持續到他改變藝術風格的方向之後。

就像許多當時的前衛藝術家一樣，傑克梅第發現自己陷於左右兩難的困境之中。他的顧客入時流行，而且為補貼收入，他和弟弟迪耶哥合作，一同為重要裝飾家尚-米謝勒·法蘭克（Jean-Michel Frank）製作裝飾品。然而，他非常敏銳地意識到法國的階級鬥爭，對受害者深感同情。路易斯·阿赫貢（Louis Aragon）這位超現實主義的一員，傑克梅第覺得和他最能引起共鳴，他也同樣地對社會階級之間的緊張情勢非常關切而加入共產黨。傑克梅第於此時開始往不同的方向發展：他逐漸使自己與超現實主義者分開，重回到（嚴重的異教思想）模特兒創作的方式，他從製作一系列迪耶哥的胸像開始。布荷東並不喜歡這種發展，傑克梅第遭設計參加了，後來變成超現實主義的法庭場合。就在各項程序即將全部展開前，他說：「別麻煩了，我走人！」於是轉身離去。雖然沒有公開的除名逐出團體，但參與此運動的朋友都遺棄他了。

在1930年代晚期，他的生涯一直受到阻礙而中斷——首先是在一場意外中，車子輾過他的腳，再來是戰爭爆發。1941年，在戰時的巴黎，他締結了重要的新友誼，認識了哲學家沙特和西蒙·波娃（Simone de Beauvoir）。但由於德軍佔領情勢十分危急，他搬到瑞士，在1941年的最後一天抵達日內瓦。他在一間旅館的小房間裡住下、創作，他的建築師弟弟布魯諾（Bruno）交派製作家具和室內裝飾品的工作，他就以此維持生活。住在日內瓦的這段期間，他認識了安娜特·阿爾姆（Annette Arm），後來與她結婚。戰時歲月裡，傑克梅第的創作有一項重要進展。1935-40年間，

傑克梅第，亞內提在畫室中以及
「夏洛特」、「基座中之四個形象」，1950年

他從模特兒創作，有時也作畫，然後開始憑著記憶製作頭像和直立的人像，但卻遭遇到像從前青少年晚期在父親工作室裡畫靜物梨子時同樣的經驗：

> 我覺得非常驚懼，這些雕塑變得愈來愈小。它們就是這麼小，所有的尺寸都背叛了我，我不厭其煩地一再嘗試，但數個月後，終是止於同一點。

當他收拾行李準備離開日內瓦時，全部的作品恰可放入六個火柴盒內。只有當回到巴黎時，他發現自己可以製作比較同正常尺寸的雕塑，但現在它們是又高又瘦。他又重新回到維持原封不動的工作室，不久之後安娜特也來了。

1948年1月，傑克梅第的新作在紐約皮耶·馬諦斯畫廊展出。由沙特撰寫的畫冊序文，的確傳達出傑克梅第現在的藝術是「存在主義的現實」的觀念。從此之後，傑克梅第在戰後身為雕塑家(他的繪畫一直都受到忽視，直到1950年代晚期改觀)的聲望迅速提高。1950年時，在巴塞美術館舉辦了傑克梅第新作的歐洲第一次個展，1951年時則在瑪傑畫廊(Galerie Maeght)舉辦了自戰爭以來在巴黎的首度展覽。

1956這年可以望見他作品的未來發展——現在強烈渴望畫出與實體相似的逼真繪畫。每件肖像畫都需要多次寫生模特兒——在詹姆斯·羅德(James Lord)的書中，他生動描述了傑克梅第寫生模特兒的情形，強調出傑克梅第對自己總是無法精確繪出他想要的畫時，那種半幽默式的沮喪。

> 如果我可以做出一件雕塑或一張繪畫(但我不確定我是否想要)是正合我心意的，那它們一定是從很久以前就開始做(但我無法描述出什麼是我想要的)。噢，我看到一件令人驚嘆、輝煌燦爛的繪畫，但不是我畫的，沒有人畫它。我沒有看到我的雕塑，我見到黑色一片。

他在1962年的威尼斯雙年展獲頒雕塑類的主要獎項，使他享譽國際。他以冷靜的態度面對盛名之累：

> 我一直儘可能地抗拒成功和聲譽所帶來的干擾，但也許最好的方式是遠離它。然而，威尼斯雙年展是很難拒絕的。我已經婉拒了很多的展覽，但人不能永遠拒絕展出。那樣一點意義也沒有。

1960年代，傑克梅第的健康情況惡轉。1963年時，他動了一次胃癌的手術(他說了一句奇怪但符合他本性的話：「奇怪的事是——若要得病，我一直想得這種病。」)癌症並未發作，但在1965年卻診斷出患有心臟病和慢性支氣管炎。1966年6月，傑克梅第病逝於瑞士科爾的州立醫院。

尚·杜布菲(Jean Dubuffet)

非常多產的尚·杜布菲或許是戰後對歐洲和美國兩地同儕最具影響力的藝術家，這不僅是由於他的作品，更是因為他對於他稱作「原生藝術」這種特殊現象的記錄與研究——「原生藝術展」即完全未受過訓練的藝術家所創作的藝術，包括孩童和精神失常者的作品，在這些創作中表現出來的藝術爆發力是處於完全「生澀」的狀態。

杜布菲於1901年出生在勒阿夫爾(Le Havre)，是富裕的酒商之子。他在1908年就讀勒阿夫爾當地的學校，同儕包括阿蒙·薩拉克魯(Armand Salacrou)、喬治·林姆布(Georges Limbour)、雷蒙·關諾(Raymond Queneau)，他們後來都成為有名的作家，也都與超現實主義運動有關。杜布菲期望當一名藝術家，1916年他進入勒阿夫爾的藝術學院求學，1918年轉到巴黎的朱利安學院。六個月之後，由於對所接受到的教導不滿意，他離開學院，在巴黎另設工作室，是在一棟附屬於家族企業的大樓。此時，他結識了蘇珊·法拉杜(Suzanne Valado)和詩人雅各伯，但他並沒有再深入熟識巴黎藝術圈內的活動份子。從1920-22這幾年是一段隔離期，他研究文學、語言學、音樂和藝術。1923年，他去了一趟義大利，接下來服了一段時間的兵

épreuve HC
III/VIII Nez carotte J.Dubuffet 62

杜布菲，火紅的鼻子，1961 年

役，也利用有限的閒暇學習俄文。

　　1924年，他開始對於所有文化和藝術的價值逐漸產生懷疑，覺得若這些價值真的存在，在一般人身上只能顯示如此而已。他放棄了繪畫，先到瑞士，再去布宜諾斯艾里斯（Buenos Aires），在一家製造中央空調暖氣系統的公司工作。在1925年他返回家中，進入位於勒阿夫爾的家族企業上班。1927年與寶莉德·布瑞特（Paulette Bret）結婚，同年父親去世，1930年他拓展經營，進行葡萄酒批發事業，後來營收豐富。在1933年，經過了八年的停頓間隔，他又開始畫畫，也製作木偶。次年，他把事業移交給董事會處理，決定全心投入藝術創作。他在1936年離婚，同年結識愛蜜麗·卡爾盧（Emilie Carlu），後來成為他的情婦。他們在

林白與杜布菲，在法雷農莊，1959年。李密勒攝

1937年12月結婚，此時他再一次放棄繪畫，又投入葡萄酒批發生意。

　　當戰爭於1939年爆發時，杜布菲依軍隊動員的命令負責有關氣象的職務，被指派位於巴黎的空軍單位。他又轉移到羅徹佛特受訓，在1940年大撤退之後，他到了塞瑞，在那裡解除動員令。他便立即回到巴黎經營事業。但想要繪畫的念頭仍然非常強烈，於是在1942年，他租下一間工作室，第三次執起畫筆。在他1943年完成的早期成熟畫作中，題材非常簡單而實際——他以極度生硬粗糙、孩童似的風格，描繪在地鐵中的人們以及戰時巴黎的景象。於1944年身為德軍佔領期間重要秘密評論雜誌《法文字母》和後來《新法國評論》編輯的作家尚·保羅翰（Jean Paulhan），把杜布菲介紹給經紀人荷內·杜魯安（Rene Drouin）。杜魯安在當時剛解放的巴黎一片令人興奮的氣氛之下為他舉辦了第一次個展。這次的展覽還伴隨了由保羅翰撰寫的畫冊序文，不過儘管有如此強力的支持，但是由於畫中顯示出毫無潤飾的粗糙特質，而使得觀後意見明顯分歧。

　　1946年，杜布菲出版了一本理論和評論性質的文章合輯，書名為《各類業餘愛好者的簡介》，由此透露出他未來的發展方向。他於此時開始嘗試所謂的「厚質顏料」，使用灰泥、黏膠、各種磨粉舖塗在表面上，之後再施以似潦草線條的刮擦方式使得畫面看起來像是舊牆上的塗鴉。杜布菲於1946年秋天展出的肖像畫即是使用這種技法，也是他最令人印象深刻的作品。這些肖像畫的取材包括龐吉（Ponge）、保羅翰、林姆布、李奧多德（Léautaud）、米裘（Michaux）和亞陶德（Artaud）——是當時法國文學前衛圈的名單。杜布菲形容這些肖像為「反心理的」和「反個人主義的」，並談到：

> 似乎對我來說，在我把模特兒「除去個人特質」、把他們的外表大眾化、把他們轉化為基本的人類形體的整個過程之中，我得以解放自

杜布菲在冬季花園中，1970年

攝影者不詳

杜布菲雕飾一件聚苯乙烯的作品，於巴黎，1970年

我投入繪畫，透過一些技法引發想像力，然後
逐漸增強肖像的力量。

此際，杜布菲的聲譽已開始遠播到美國了，經由
皮耶·馬諦斯畫廊籌辦的展覽。1947年，他舉辦了
「原生藝術」的第一次展覽，接著創立永久機構原生
藝術協會，致力收藏和研究此類資料。他在此時聲
稱：

> （到處和總是）有兩種不同的藝術。有一種是每
> 個人都很熟悉的藝術——再三潤飾以達完美的
> 藝術，根據時代風尚而命名，像是古典藝術，
> 或是浪漫藝術（或任何其他的名稱——但全是一
> 樣的）。同時也有一種如野生動物般未受馴服、
> 躲藏不定的藝術——原生藝術。

在幾番猶豫之後，杜布菲決定全心投入藝術創
作，他現在進入一段毫不倦怠的創作旺盛期。他傾向
創作系列作品，而在這段期間最有名的幾個繪畫系
列，包括了從他到撒哈拉沙漠旅行而激發靈感的「肌
理學」以及「婦人的軀體」。後者是從1950年起開始
創作，似乎與威廉·德庫寧同時期讚嘆女性魅力之驚
異、可怕與恐怖的女人畫作有相近之處。1954年，巴
黎伏奈聯誼會（Cercle Volnay）舉辦了杜布菲首次的回顧
展。次年，跟隨前一代同樣成功的藝術家的腳步，他
搬到法國南部，定居維斯（Vence）。

在1961年，向來不歇息的杜布菲開始研究實驗性
音樂，有時與眼鏡蛇派（CoBrA Group）的畫家艾斯格·
雅恩（Asger Jorn）合作。在1962年，他在法國北部臨海
的度假勝地勒突奎（Le Tauquert）為自己建造了另一間
房子和工作室，但只準備在那裡停留短暫的時間。

1950年起，杜布菲的生活是一連串成功構成的故
事。1962年，紐約現代美術館為他舉辦一個回顧展，
也巡迴到芝加哥和洛杉磯。同年，他所收藏的原生藝
術藏品在原生藝術協會於巴黎塞弗瑞路137號的新址展
出。1965年，他在威尼斯葛拉茲宮有一個重要展覽。
1966年，倫敦的泰特畫廊、古根漢美術館和阿姆斯特
丹市立美術館也都舉辦回顧展。1967年一批杜布菲重
要的繪畫和雕塑捐贈給巴黎裝飾藝術美術館。在他整
個創作期間，特別是後來，一直嘗試不同的媒材：有
樹根和煤油燈作的雕塑，由蝴蝶翅膀作的拼貼，還有
利用彩繪金屬和雕刻的聚苯乙烯所作的立體作品。

生涯持續進展之際，似乎可以看出一些杜布菲天
賦的限制。他持續不斷的創新但依然無法掩蓋住滑稽
與輕浮的元素：他使用難處理或顯然不適合的媒材，
愈來愈像是天賦之精華消散前最後的避難處。一般說
來晚期的作品通常只缺了早期創作之魅力與新意——
它們在細微之處粗糙、肌理上不討好、用色過艷麗。
杜布菲勤奮不懈地創作，而且顯然自己非常滿意，直
到他於1985年去世為止。近四十年前，在一場演講中

他曾說到：「我素描、繪畫是爲了樂趣，出於一股狂熱、源於熱情、爲了我自己，使我自己常保快樂之心，完全不是因爲我想嘲弄任何人。」他或許曾考慮過以這些話作爲適切的墓誌銘。

巴爾丟斯（Balthus）

巴爾丟斯的藝術代表了現代主義當中古典價值的復興，雖然這些價值已混雜許多奇怪和令人感覺受到干擾的元素。1908年巴爾丟斯出生於巴黎，原名巴爾塔薩·克洛索斯基·德·羅拉（Balthazar Klossowski de Rola）。波蘭貴族後裔的父親艾瑞奇（Erich），原爲畫家兼藝術史家，後來成爲非常成功的舞台設計師。猶太裔的母親芭拉汀娜（Baladine）和哥哥皮耶（Pierre）也都是畫家。1914年，克洛索斯基一家由於持德國護照，因而被迫離開法國。1917年父母分離。芭拉汀娜與兒子們前往瑞士，自1919年起她與德國詩人雷諾·瑪利亞·里爾克（Rainer Maria Rilke）展開一段親密的交往，直到里爾克於1926年去世爲止。就像所有里爾克與女人的關係一般，這段與芭拉汀娜的交往似乎經由魚雁傳情的情況與兩人真正見面的時候一樣多。不過，就是這位詩人首先鼓勵天賦早熟的巴爾丟斯成爲藝術家。里爾克非常喜歡這位十一歲男孩所畫的一系列素描，爲他自己與一隻迷途的貓歷經的冒險故事作插圖，里爾克並爲此寫了一篇序文、準備出版事宜。

貓是巴爾丟斯一生熱衷的題材。年輕時，他畫了一張自畫像：「群貓之王」。後來又爲一間魚餐廳畫了色彩繽紛的招牌，上面有一隻快樂的貓安坐在桌上，還有一道彩虹拱橋的魚群降落在牠的盤中。

1921年時，芭拉汀娜由於缺錢不得不返回柏林，整個家庭在戰後近似無政府狀態的城市中度過了一段艱困的時期。因爲母親無法負擔私人授課的費用，於是他就自行尋找合適的門路。從1918年起，暑假期間他都待在瑞士畢登堡，當雕塑家馬吉特·貝（Margrit Bay）的學徒和助手，而且是屬於當地一個小型的藝術

與工藝團體1927年時，他爲畢登堡教堂繪製一些壁畫，但後來被塗抹掉了。

1923年時，皮耶·克洛索斯基在克服許多困難之後，得到一張簽證前往巴黎，在安德烈·紀德（Andre Gidé）的保護之下潛心研究。巴爾丟斯在1924年初跟進，他以建造「巴黎的夜晚」的舞台佈景維生，一系列由愛提安·德·包蒙宮廷贊助的前衛戲劇表演。這是他與劇場往後長久關係的開始。他也在羅浮宮臨摹古典大師的作品，到大茅屋藝術學院上素描課。此外，他也受到幾位資深藝術家的注意——皮耶·波納爾、牟利斯·德尼和阿貝爾·馬克也曾造訪他的工作室。接著，他到義大利展開另一個階段的學習，在那裡他模仿皮耶洛·德拉·法蘭契斯卡（Piero della Francesca）的壁畫，法蘭契斯卡是深受他父親景仰的畫家。這些繪畫對他自己的藝術發展有深遠的影響。

巴爾丟斯直到1930年代早期才成爲一位成熟的藝術家——北非服完兵役之後——兵役經驗似乎對他衝擊很小。首幅成熟繪畫是1933年的「街道」，一幅結構嚴謹、刻意以古樸風格再現日常生活的畫，部分受到皮耶洛的影響，也有十九世紀兒童書中普遍出現的版畫和插圖，不過最主要的是來自十八世紀晚期以瑞士服裝爲題材的木版畫的啓發，那是他在貝恩的歷史博物館裡觀察研究的。「街道」一圖中有一處情色細節，後來修改過，一位成年男子正在愛撫一位妙齡女子。在此引進了巴爾丟斯重複出現的主題之一，在性覺醒之夜，女孩的情色吸引力。他首次重要的展覽是於1934年舉辦，只展出四件主要作品，雖然造成醜聞，但也建立了藝術家的聲譽。有名的「吉他課」一畫單獨掛在後面的房間，只有少數的「觀眾」能夠看得到。這似乎是表現一位較年長的女孩（老師）對較年幼女孩的性侵犯，後者放棄抵抗的姿勢，褻瀆神祇地令人想起十五世紀阿維儂新村的聖母悲子圖中基督的姿勢。巴爾丟斯寫信給他以前的老師馬吉特·貝，說他一直想要擾亂人們的意識。

儘管展覽的作品沒有一件賣出，但他開始能夠為當時的名人繪製肖像畫，模特兒包括了美麗的亞柏蒂女士（Lady Abdy）和巴黎最具影響力的沙龍主持人德諾愛莉子爵夫人（Vicomtesse de Noailles）。他也為亞陶德編導雪麗著作的「倩奇」（The Cenci）一劇設計舞台佈景與服裝。這是個徹底的失敗之作，只有十五場表演，體現了亞陶德於1935年出版的同名書中所有關「殘酷劇場」的理論，倡導無緣由的暴力是劇場表演必需的元素。不過，巴爾丟斯的設計受到許多稱讚。在同一段時期，他也為《咆哮山莊》一書繪製插圖，這是一本對他來說深具意義的小說，他甚至在一幅畫中把自己描繪成赫史克里夫（Heathcliff）。

第二次世界大戰爆發之際，巴爾丟斯入伍。他曾短時間參與1940年的戰役，退役後與妻子安東奈特·德·華特維（Antoinette de Wattevillle）（1937年結婚）到法國薩瓦爾區尚普羅文的偏僻農舍居住，那裡原是他們在1930年代晚期度假的去處。1941年，或許是對巴爾丟斯半猶太裔的身分感到不安，於是前往瑞士，一直待到戰爭結束。這段期間，他們生了兩個兒子。就在戰後，巴爾丟斯與家庭分離，獨自到巴黎。

接下來是一段繁忙的間隔期，主要是被舞台設計事宜纏身，不過終致完成另一幅巴黎街景圖「聖安德烈的店家小巷」，這幅畫甚至比「街道」的風格更古典，但畫中氛圍還是一樣的怪異。1953年時，巴爾丟斯突然離開巴黎，正如來時一般突兀，他後來安頓在法國中部莫爾文的夏斯（Chassy）城堡，過著簡樸的生活。因為他的朋友也是當時戴高樂的文化部長安德烈·馬勒侯（André Malraux）指派他為羅馬的法蘭西美術院院長，1961年他才離開夏斯城堡。而在羅馬，原本就不是多產畫家的巴爾丟斯，又被官方公務困累著，

巴爾丟斯，吉他課（局部），1934 年

必須要修復法蘭西美術院所在地的麥第奇別墅（Villa Medici），因此在十七年中只完成了十三幅主要繪畫。他的創作技法是使用一層一層的酪蛋白蛋彩堆疊而成的表面肌理，層次非常地厚，以致於有時候素面元素看起來像是塑造出來的或是雕刻凹進的，比較不像是彩繪上去的形體。

1963年，在一次前往日本的公務旅行中，巴爾丟斯在京都的翻譯員是一位叫做井出田節子的年輕女子。同年，她跟隨他返回羅馬，之後定期當他的模特兒，不久時機一到就成為他的第二任妻子。有些因她而激發靈感的畫作是以日本浮世繪作為參考——通俗的色情影像，象徵了第二春所帶來的更新氣象。

1977年退休之後，巴爾丟斯回到瑞士定居，每天到工作室創作，與他的日本妻子、女兒共同過著安恬寧靜的生活。1991年時，他獲得東京的日本藝術協會頒贈聲望很高的繪畫類帝國首獎。此外，各大美術館都舉辦過他的回顧展，包括倫敦的泰特畫廊（1968

年）、巴黎國立現代美術館龐畢度中心（1983年）、紐約大都會美術館（1984年）、洛桑美術館（1993年）以及馬德里國立美術館（1996年）。

法蘭西斯・培根（Francis Bacon）

法蘭西斯・培根和傑克梅第一樣，主要被認為是一位「存在主義」藝術家。他的作品也與超現實主義有關，雖然他和傑克梅第不同，從未正式成為超現實主義運動中的一員。

他於1909年10月出生於都柏林，是散文作家法蘭西斯・培根的旁系後代。他的父親是位有名的馴馬師，培根形容他「心胸非常狹窄。他是有智識的人，但卻從不發展他的興趣。」培根也說到自己「向來和母親或父親處不來。他們不希望我成為畫家，覺得我只是玩玩罷了，特別是我的母親。」培根患有氣喘，很少接受傳統的學校教育。他孩童時代的成長背景充滿了戰爭暴力。第一次世界大戰期間，父親為戰時辦公室工作，全家住在倫敦，1920年代初期內戰期間返回愛爾蘭。培根有一段時間是與祖母同住，「在祖母無數次的婚姻之中，當時是與一名卡戴爾（Kildare）的警務首長結婚——因此整間房子都以沙袋防禦抵擋攻擊。」就是在這段時期，培根似乎發覺到自己的同性戀傾向——他曾聲稱父親是他性慾吸引力的焦點，儘管當時他並不知道自己是同性戀。他最早的性經驗是和父親的馬夫們，他們也照著父親的吩咐打他。這似乎就是他成年生活的模式。在性關係中，他是受虐狂，他通常為強壯魁梧的勞工型男子所吸引。十六歲那年，他離家了就再也沒回去過。

他先到倫敦，然後在1927-28年間，在充滿各種機會的開放城市柏林，待了兩個月。柏林的冒險和自由氣息非常吸引培根。後來他去巴黎，偶爾會接到室內設計的委託工作，就以此勉強過活。於此時，他在保羅・羅森柏格畫廊看到畢卡索的展覽，對他自己的素描和水彩畫有所啟發。畢卡索幾乎是唯一還受培根尊

敬的當代藝術家——往後，他很少說當代畫家的好話。

1929年，他回到倫敦。在昆斯貝里公寓中有一間工作室，展出自己設計的地毯和家具。它們與當時包浩斯設計師的作品非常接近，他後來就把它們擱置在一旁，視其完全是創作衍生出來的東西。1930年時，他和畫家羅意・德・梅斯特（Roy de Maistre）舉辦工作室聯展，展出膠彩畫、素描以及家具。他現在逐漸開始放棄裝飾性作品，準備全心投入繪畫創作。1933年，畫了「耶穌受難圖」讓重要藝評家赫伯・瑞德留下非常深刻的印象，瑞德把這張圖複製在自己的書《現今藝術》裡面。1934年時，首次個展在所謂的轉變畫廊展出——事實上，是在他朋友房子的地下室。

雖然距離成為一位成熟的畫家還很遠，但是培根已經開始他獨具特色的各種影像收藏。1935年，他第一次看到舍蓋・愛森斯坦（Sergei Eisenstein）的影片「波坦金戰艦」，覺得這部片非常了不起，特別是有名的「敖得薩階梯」（Odessa Step）情節。大約在此時有一次旅遊巴黎，他買了一本口腔疾病的醫學論文，因為受到裡面手工彩繪描圖的吸引。

1936年時，培根把作品送去國際超現實主義展覽，遭拒絕的理由僅僅是「不夠超現實」。次年，他參展了在阿格紐畫廊（Agnew Galley）展出的「英國年輕畫家」重要特展。儘管有這次的展覽和其他早期的成功表現，但他總是說約在1939或1940年時，他以特出人物之姿崛起：

> 當我年幼時，你知道的，我是令人難以置信地害羞，後來我覺得我害羞是很可笑的，所以我一直十分努力地要克服這個問題，因為我想害羞的老人是很可笑的。當我年約三十歲左右，我開始能夠讓自己敞開心胸。

在戰爭期間，培根幾乎銷毀了所有早期的作品。由於他氣喘的毛病，被宣佈不適合當兵，轉而指派到倫敦負責市民保衛職務。戰時倫敦的氣氛非常適合同

培根在倫敦地鐵中，艾昂尼‧史提列托（Iohnny Stiletto）攝

培根，三張十字架底下人物的素描，約 1944 年

性戀，他開始成爲波西米亞社會中的領導人物之一，經常出入蘇活區的酒吧和無限時飲酒俱樂部。不過，酗酒並沒有妨礙他的藝術創作。1944年即將結束之際，他畫了「三張十字架底下人物的素描」，這是，公認他成熟作品的開始。

> 這大約是在兩個禮拜內畫出來的，當時我心情不好或在喝酒，我作畫時是在宿醉的情況下或在飲酒。我有時幾乎不知道自己在做什麼。這是少數我能在喝酒的情況下畫出的畫。我想也許酒精幫助我讓自己放鬆一點。

當這幅三連畫於1945年4月展出時，造成一陣轟動——畫中表現的可怕與恐怖驚懼之情，似乎反映了當時代人們的心境。培根的聲譽馬上建立起來了。

他變得嗜賭又酗酒，戰爭結束後的那幾年當中，有很多時間他都是待在蒙地卡羅。他喜歡將輪盤稱作「非人性」，那是他最喜愛賭機運的遊戲：

> 從作品我不曾賺過任何錢，有時我能從賭場贏一些錢撐一陣子改變生活，我能夠用這些錢去過從來不可能以自己賺得的錢負擔的日子。

這段期間，他的名聲開始遠播。紐約現代美術館早在1948年就收購了一張他的畫作，而倫敦的泰特畫廊也於1953年買下「三張十字架底下人物的素描」。

1950年底，培根去探望安居南非的母親。途中，在開羅停留數日，對古埃及藝術深深著迷；在南非，遊覽了克魯格(Kruger)國家公園，拍攝野生動物的照片，有一些後來被他用作繪畫的底圖。

他之後定居在倫敦，不停地換工作室，有時也旅行，通常是去巴黎或是北非「自由港」唐吉爾(Tangier)，那是當時吸引全歐洲同性戀者的聚集地。在倫敦時，他是自己波西米亞小團體中未受到挑戰的國王，他的社交中心是蘇活區的藝術村小室，不過比較爲人熟知的店名是以幹練女主人莫瑞兒·貝榭(Muriel Belcher)之名所取的莫瑞兒的家。原先，若培根帶酒伴到她的店裡，她會讓他抽成，後來就算在他財富漸增的時候，他也沒有嫌棄她的酒吧。

雖然他是同性戀，但是他仍與許多女人親密交往，包括伊莎貝爾·羅斯托恩(Isabel Rawsthorne)，她先後與兩位知名的作曲家康士坦·蘭巴特和亞倫·羅斯托恩(Alan Rawsthorne)結婚；還有亨莉耶娜·莫拉絲(Henrietta Moraes)，她是詩人唐姆·莫拉絲(Dom Moraes)的妻子。就像莫瑞兒·貝榭一樣與她們面容相似的人物都經常出現在他的繪畫裡面。他的男性愛人也可以在畫中看到，但很少有男性朋友出現。培根和盧西安·佛洛伊德(Lucian Freud)保持些微互相競爭的

關係，兩人有幾分相近之處。許多年後，友誼破裂，從此絕交。培根也認識新浪漫派畫家約翰‧彌爾頓（John Milton）——不過並沒有畫他。有一段故事：培根把一瓶香檳倒在倒楣的彌爾頓頭上，培根在倒的時候大聲地喊道：「香檳敬我的摯友，痛苦給我的損友。」彌爾頓無疑地是屬於原先他已被歸類的地方。這個小插曲說明了培根內在的受虐狂傾向是如何經常表現出相反的情況——虐待狂，常感到沮喪的彌爾頓，在不久之後就自殺了，香檳事件也許是導因之一。

培根把朋友的容貌納入他持續擴充的極度私密小型影像收藏。大部分的影像都是借來的（實際上，就算朋友表示不滿，培根仍偏愛由聲名狼藉的蘇活區攝影師約翰‧狄金（John Deakin）為他所拍的照片。而非由寫生創作）。在這項專門嗜好當中，最著名的收藏有「無辜十世教宗肖像」、「波坦金戰艦」一片中敖得薩階梯情節裡護士驚叫的劇照，還有維多利亞時代攝影師愛德華‧麥畢奇（Edward Muybridge）所拍展現人類和動物各種行動的不同照片。這些照片裡面，有一張是拍攝兩個裸體男子正在進行摔角比賽，培根把影像轉換為1953年明顯意含情色的「兩個男人在床上」。由於當時英國瀰漫在一片道德守法的風氣之下，這幅影像令人震驚地露骨，特別是畫中的人物可以認出一位是培根自己，另一位則是他此時的愛人彼得‧拉辛（Peter Lacy）。另一件比較沒這麼大膽的同性戀情色景象「草地上的兩人」，在培根位於倫敦當代藝術學院的首次回顧展中展出，但卻不容刊印在畫冊內。

儘管他的影像中有一些非常大膽的描寫，但是培根總是支吾其詞不願承認有些作品的真正內容。下面的自述就是最典型的例子。

> 我在躺在床上的人物旁邊畫上一支皮下注射針筒，是以此作為一種形式上的表現，把影像更結實地釘在表象的現實面上。我畫上針筒並不

是因為他們才剛注射了迷幻藥，而是這樣做比畫一根釘子釘穿手臂顯得較不愚笨，畫上釘子時甚至會變得更像通俗鬧劇。

培根的第二次回顧展，也是首次作品的重要展覽，於1962年在泰特畫廊舉辦，後來巡迴至曼漢、都林、蘇黎士和阿姆斯特丹。這次的巡迴展確立了培根成為國際知名畫家的地位。大約在此時，培根的風格開始轉變——他的構圖尺寸變大，畫面的處理手法，除了人物的部分以外，現在都較少運用繪畫性風格，而是保留一大片未處理的原色取而代之。過去「三張素描」曾採用小型三連畫的形式，現在三連畫則成為主要的表現形式。在培根最重要的三連畫作品當中，有一些是哀悼他的另一位愛人喬治‧戴爾（George Dyer），培根在1963年與他相遇，戴爾於1971年在巴黎自殺，就在培根大皇宮大規模回顧展的開幕之夜。

從此時到他去世為止，培根的生活模式相當固定。他勤奮不懈忘情地創作，總是或多或少不滿意自己的作品，和老朋友在蘇活區相聚（到他們常去的餐廳，他總是堅持付帳），也經常前往巴黎。這時他在佛斯吉廣場附近有一個落腳處，也作為工作室使用。他成為全世界大型展覽的主角，包括1985年時泰特畫廊又舉辦第二次完整的回顧展。他於1988年在莫斯科藝術家之屋的展覽，對俄羅斯的觀眾造成相當大的衝擊，可與三十年前，1958年時在聖保羅雙年展中引起中南美洲的轟動相比擬。1992年在遊覽馬德里的途中，藝術家去世。依照他生前的意願，不舉辦任何儀式就把遺體處理掉——儘管他喜愛三連式祭壇畫的形式，在畫中隱喻基督教影像，但培根終其一生仍是一位態度強硬的無神論者。

（周東曉◎譯）

第二十章 抽象表現主義之後繼（The Heirs of Abstract Expressionism）

在這個章節裏要提到的三位藝術家，其中沒有任何一位真正可以稱得上是抽象表現主義藝術家，然而似乎也很清楚地，沒有一位能說他們的成就不是因為有抽象表現主義已在前面指引了方向。大衛·史密斯（David Smith）接續了畢卡索和胡利奧·貢薩列斯（Julio Gonzalez）戰爭期間銲接雕塑的理念，把這些理念與美國工業潮流相結合。路易斯·奈佛遜（Lousie Nevelson）的作品可能受到庫特·史維塔斯（Kurt Schwitters）很大的影響，但是更直接的靈感來源，卻是她身旁紐約本身歷經了動盪蕭條，後來景氣復甦的過程。抽象表現主義為史密斯和奈佛遜提供了即興運用尋找物的自由，正如帕洛克使用顏料的方式。

摩里斯·路易斯（Morris Louis）是後繪畫性抽象風格的代表人物之一，這個與普普藝術對立的運動是由影響力深遠的藝評家克雷蒙·格林柏格所倡導的。路易斯繪畫中所運用的技法，儘管與抽象表現主義藝術家使用顏料的方式有出入，但仍依賴即興的觀念。路易斯把他的顏料與非常稀釋的壓克力媒材混合，如此一來可把顏料浸入未打底的畫布使其流動，不過不是藉由畫筆塗刷成滴灑，而是靠巧妙運用和摺疊畫布本身。

路易斯·奈佛遜，1978年
賽爾·皮東攝

路易斯·奈佛遜（Louis Nevelson）

路易斯·奈佛遜出生於俄國，為俄國猶太血統，年幼時被帶到美國，她與許多抽象表現運動的代表人物有類似的成長背景。她很遲才建立自己的聲譽，也許有兩個原因——她的性別，還有美國缺乏雕塑傳統。不過事實上，她也是大器晚成的藝術家。

她1899年在基輔附近出生，原名麗·柏里奧斯基（Leah Berliawsky），在1906年時搬到美國。全家在緬因州洛克漢普頓（Rockhampton）的小鎮安頓下來，父親以零售商品和垃圾資源回收維生，後來成為成功的房地產經紀人和建造商。她作為藝術家所表現出來收集廢物的特殊直覺，可能是遺傳自父親。

一位深富魅力的年輕女子於1920年與看來非常富裕的貨運代理商查理斯·奈佛遜（Charles Nevelson）結婚，婚後離開了洛克漢普頓，到紐約過著一般中產階級的生活。她的兒子馬隆（Myron）、麥可（Mike）在1922年出生——他們之間的關係雖然相互競爭又經常激烈爭吵，但也許是她長壽的一生當中，最穩定的一件事了。她先生的事業不久之後就開始走下坡了，同時路易斯也變得愈來愈好動不定，就如現在一般對她的印象。像當時許多時髦的女人一樣，她開始對神秘論的儀式有興趣，特別是通神學。1928年春在聽過基度·克里須那木提講道之後，有一段時間，她視自己為新救世主克里須那木提的弟子。

1929年，她開始到紐約藝術學生聯盟全職研修藝術。這個決定激怒了她先生，預告他們後來婚姻的破裂。在紐約藝術學生聯盟上了兩年的課之後，她決定要拓展自己的經驗，前往慕尼黑求教於漢斯·霍夫曼，霍夫曼曾在加州柏克萊大學暑期學校教過課，深獲好評，因此在美國享有盛名。她抵達德國之際時機

並不湊巧——納粹即將掌權,而霍夫曼已有移民的念頭,(奈佛遜覺得)她只對可能幫助他移民的學生有興趣。三個月之後,她休學不再上霍夫曼課,開始四處遊歷歐洲。有一次到巴黎,她似乎和重要的藝術經紀人喬治‧溫登斯坦(Georges Wildenstein)有過一段短暫的戀情。這是往後與許多知名人物展開一系列戀情的頭一遭。在1930年代,她的情人包括從大西洋班輪上認識的反閃族法國作家塞林(Céline)、路易斯一費迪南

奈佛遜，空中大教堂，1958 年

‧戴斯杜西(Louis-Ferdinand Destouches)，一直到墨西哥畫家迪也各‧里維拉。除此之外，還有許多和其他人之間的私通關係。

她的婚姻實質上已經結束了(雖然她和查理斯直到1941年才離婚)，她開始在紐約過著放蕩不羈的波西米亞式獨立生活，經常更換工作室，生活拮据。就像當時許多重要的美國藝術家一樣，她從聯邦藝術計畫得到一些經濟上的援助，但她並不是在比較有聲望的純藝術部門工作，在那裡工作的藝術家可以領薪水作自己的作品，她是被雇為美術老師，這樣的差別待遇象徵了她欠缺受大家認同的藝術家地位。在1930年代這段期間她從一位畫家轉變為雕塑家。她不斷創作，奮力使自己成為專業藝術家，參展了許多當時代盛行的無評審制展覽，也在一些格林威治村新崛起的小型合作經營畫廊辦展覽。

然而，直1941年她才擁有首次重要的個展，在當時非常有名望的尼倫道夫畫廊(Nierendorf Gallery)展出。這次的展覽引起了異常廣大的迴響，但沒有賣出任何一件作品。1943年1月，她參展了在有抽象表現運動發跡地之稱，由蓓姬‧古根漢新開的本世紀畫廊內舉辦的女性藝術家持展。同年，她在挪里斯特畫廊(Norlyst Gallery)有一個大型個展──由超現實主義畫家馬克思‧恩斯特之子吉米‧恩斯特(Jimmy Emst)在一間通層公寓經營的畫廊。這次以馬戲團為主題的展覽是她目前為止最大膽的作品。展覽的整體感覺與個別雕塑具有同樣重要的價值，或者有更大的重要性，而且很多展出的作品都是利用街上回收的木造或其他材質的廢棄物件做成的，因為在戰爭那些年裡，它們既免費、量也很多。不過，還是一樣沒有作品賣出，又因為沒有儲藏的空間，因此在展覽結束之後幾乎所有的作品都必須銷毀。1946年，奈佛遜的作品首次入選了惠特尼年度展，這次參展又是一個令人乾著急、似乎是可望而不可及的成功指標。

尼倫道夫繼續支持她，直到他於1947年毫無預警地因心肌衰竭而猝然病逝。他的死亡對奈佛遜是個沈重的打擊。整個1950年代，她一直試圖要重新建立起自己的名聲，但現在已沒有一位勢力強大又瞭解她的經紀人可以幫助她。由於處境困難，她的雕塑在很多方面都比十年前的創作風格保守──她目前製作許多陶土作品，而不是使用木頭創作。使用這種媒材很難作出真正大尺寸的雕塑。只要她能夠配合，任何時間、地點的展覽她都參加，不太在乎是和那一家畫廊合作。根據估計，整個五○年代裡，她的作品至少在六十個展覽中出現。她的執著終是有回報的，到1950年代中期時，她已成為評審展中固定的贏家了。

1945年時，她的家人由於擔心她的生活不安定，於是湊錢幫她在東30街買下一棟破舊的褐磚房子。於1954年，這棟房子因為包括在一項貧民窟整頓計畫中，而被強迫徵收了，奈佛遜變成是以房客的身分居住。住家附近的地區愈來愈少人住，她則是繼續從周圍廢棄的地點收集她需要的媒材，也又開始製作木質

作品。她經常在清晨三、四點時推著單輪小推車四處搜刮，和垃圾車搶奪戰利品。

在此關鍵時刻，她找到一位新的經紀人蔻列特・羅柏（Colette Roberts），她在東56街經營一小間非營利的畫廊。1955年1月，她在這裡的第一個展覽預告了成熟風格的出現，特別是她對黑色的喜愛，黑色對她來說代表了夜晚的黑暗和無意識的神秘。她第一次全部展出黑色作品的展覽是於1956年初在中央現代畫廊。

蔻列特・羅柏原名列薇・侯斯席德（Lévy-Rothschild），法國人，她向法國重要知識分子和藝術家的圈子介紹了奈佛遜的作品，圈內成員包括有馬賽勒・杜向、畫家皮耶・蘇拉吉（Pierre Soulage）和喬治・馬休（Georges Mathieu）。他們表現出來的興趣與支持給予了她作品智識上的尊重這是先前美國藝評家眼中從未覺察的觀點。1958年時，奈佛遜作品首次獲得的正面、嚴謹藝評，是由當時主要藝評家希爾頓・克拉瑪（Hilton Kramer）為《藝術雜誌》所的撰寫的。

克瑞瑪的文章也促成了《生活雜誌》為奈佛遜和她的作品作專題報導。同時，馬賽勒・杜向說服紐約現代美術館館長阿弗德・巴爾接受奈佛遜妹妹和妹夫莉里安（Lilian）和班・米德沃夫（Ben Mildwoff）捐贈的「天空教堂」，那是奈佛遜以盒子組裝而成的作品。雖然奈佛遜在這轉手之中未賺得分文，但這次納入美術館藏品的資歷代表了一個關鍵性的轉捩點：奈佛遜在等待許久之後，現在終於得到美國藝術圈承認，成為其中的重要人物。她已年近六十歲了。

從1958年到奈佛遜1988年去世之間的三十年，她漸漸名利雙收，但她獨特的典型語彙並沒有多大改變。她嘗試使用色彩，先上白色的漆，再上金色，也試驗不同的質材，在1960年代中期以樹脂玻璃和透明合成樹脂作雕塑。她在許多知名的商業畫廊展出，從1958年與瑪爾塔・傑克森畫廊的合作開始，也是傑克森為她奠定下國際聲譽的基礎，引薦她給巴黎的丹尼爾・寇迪埃畫廊（Daniel Cordier）而在1960年舉辦首次

的海外個展。1961年在巴登—巴登（Baden-Baden）市立美術館的展覽則是第一次在歐洲美術館展出，她也曾在倫敦的韓諾威畫廊辦展。1962年，奈佛遜是美國四位參展威尼斯雙年展的藝術家之一。朋友都期待她贏得雕刻類大獎，但後來頒給了傑克梅第。

在與辛迪・詹尼斯結束了短暫而不愉快的合作之後，她在1964年改由佩斯畫廊（Pace Gadley）經紀。亞諾・葛林姆樹（Arnold Glimcher）這位負責人兼館長是她合作過最成功的經紀人。在1970年代，他使奈佛遜成為一位多產又搶手的公眾藝術雕塑家。原本她拒絕這項建議，但後來在他的指點之下，她開始製作金屬作品，因為這種材質夠耐各種戶外現實的嚴苛狀況。由於她一直在金屬工人旁工作，因此也把他們的技術挪用在自己創作雕塑時自發與直覺的方式，不過受限於金屬特性的緣故，金屬作品比較沒有像她成名的木質作品那樣在形式上變化多端。

奈佛遜非常享受在紐約藝術圈扮演的「稀有怪物」角色，她從位於史賓街的新家出發，穿戴各種華麗而怪異可笑的裝扮，興高采烈地參加展覽開幕和其他場合。成功遲遲才降臨在她身上，而她讓每個人都覺得她要盡情享受每一刻。奈佛遜於1988年去世。

大衛・史密斯（David Smith）

大衛・史密斯是美國二十世紀最重要的雕塑家，可從他對海內外其他藝術家的深遠影響得到印證。

1906年他出生於印地安那州的迪卡特（Decatur）。父親在一家電話公司服務，閒暇時做些發明研究但都不甚成功。母親的個性比父親較強，是一位堅信純真美德的老師。史密斯從小就十分獨立，常常跑到他祖母家，三、四歲時，有一次被綁在院子裡的大樹上，不讓他再出去亂跑。他當時順手用身邊的泥土做出一隻獅子，後人認為這是他藝術生涯的第一個徵兆。

1921年，舉家遷往俄亥俄州的保定（Paulding）。史密斯似乎渡過一個和大多數美國男孩一樣的平凡童

年。他也會惡作劇，但礙於現實，他得到處打些零工賺取學費。高中時學過兩年的機械繪圖以及相關的美術課程，人們當他是個漫畫家。1924年在俄亥俄大學過了一年不快樂的日子，接著暑假則在南班德的史都貝克(Studebaker)修車廠度過。這個工作經驗讓他對工業形式有一些概念、對工廠裡的各種工具和設備開始有初步的了解。也從這個時候他發現自己對工人產生微妙難解的認同感。「我了解工人及他們的想法，」他後來說道，「因為大學期間曾在史都貝克修車廠的生產線工作過。」

往後幾年是一段變動不定的時期，史密斯做過許多工作，當中還前後在兩家大學念過一陣子書。1926年，他工作的票據承兌公司(摩里斯計畫(Morris Plan)銀行的分支機構)把他調往紐約，在紐約他認識了一位住在同一寄宿家庭，來自加州的藝術學生，桃樂西·丹娜(Dorothy Dehner)，她聽到史密斯想成為藝術家的願望，就推薦他到紐約藝術學生聯盟上課試試看。史密斯馬上就註冊了，邊上課邊做不同的工作維生，後來斷斷續續總共在那裡待了五年。1927年時，史密斯和桃樂西結婚了。透過學校認識的朋友介紹，才知道位於喬治湖西岸的避暑勝地波頓(Bolton Landing)，1929年便在那裡置產。此地是往後史密斯度過餘生的地方。經同一群朋友引薦，他們認識了畫家約翰·葛拉漢。此人聲稱來美前曾任白俄羅斯騎兵隊士官，擊退過布爾什維克黨人(Bolsheviks)。他是當時連接歐洲現代主義與仍在奮鬥中的美國前衛藝術的重要人物。

葛拉漢介紹胡利奧·貢薩列斯的作品給史密斯，此後史密斯就開始嘗試以焊接金屬創作雕塑，逐漸地，他對藝術的興趣由繪畫轉移到雕塑。他的第一件焊接作品以頭為主題，於1932年完成。史密斯冬天在布魯克林區的公寓並不適合這類創作，他的房東怕發生火災，也開始反對。史密斯聽從妻子的建議，到鄰近的鐵工廠尋找場地。鐵工廠的人答應了，他馬上就結交新朋友，不僅跟主管熟稔，跟他們的朋友也認識，這些人經常在附近「僅限男性」的娛樂場所碰頭：「酒店是附近幾條街的交誼中心，我在那裡向人討教雕塑所需的焊接技巧，還常能拿到免費的材料。」受到約翰·葛拉漢的鼓勵，史密斯對左派政治越來越有興趣，也更加深了他對藍領階級的認同感。

部份受到葛拉漢的引導，史密斯夫婦於1935年動身展開一趟歐洲之旅。他們與葛拉漢在巴黎會面，葛拉漢為他們引薦藝術家，帶他們參觀私人收藏。葛拉漢不僅是一位畫家，還是有名的民族藝品經紀人。後來他們前往希臘，最後在俄羅斯待了一個月。

他們目前的生活模式滿固定的。夏天和秋天通常是待在波頓，冬天時則回到紐約在布魯克林區租賃的公寓度過。史密斯參與多項新政策藝術計畫，成為藝術家工會中的活躍人物。他全心投入抽象藝術，認為它具有政治與社會的意含，常會激烈地捍衛抽象藝術。「絕大多數的抽象藝術家，」他於1940年左右表示，「反法西斯主義，且有社會意識。」

1940年是史密斯人生的轉捩點。他與聯邦藝術計畫的合作終止，搬離紐約。雖然他逐漸建立起名聲，但在戰時，他最需要的就是一份收入，從事任何工作都行。他先在葛藍(Glen)採伐公司作機械師，後來在位於辛塔地(Schenectady)的美國火車動力機車廠做焊接工。戰後他回到波頓長住，他和妻子兩人獨力重新翻修房子。從1947-48年起，他以教書授課維生。然而長久以來的財務困境與離群索居造成的問題終於爆發了。丹娜後來指控她先生打老婆，當然是由於他一喝醉脾氣就發作。1950年兩人分居，1952年時離婚。從他寫的一些文字可以看出他當時的心情：

> 成功很少會來──總是侷促不定──常常觸及到痛處──真正的成功是那麼的少，有時似乎要達到成功了，但後來發現那只是幻象……未來──工廠或學校，在二十年後都不再開啟，沒有什麼比我預見更美好的事了。

大衛·史密斯在其工作室中，1962年

烏哥·穆拉斯攝

大衛・史密斯，Bec-Dida Day，1963 年 7 月 12 日

不過，同時他也寫道，「我相信我的生命是世上最重要的——我的藝術是最重要的藝術」。

史密斯於1953年與珍·費瑞茲（Jean Freas）再婚，生了兩個可愛的女兒，不過1961年時又以離婚收場。他的藝術聲望逐漸遠播，1957年紐約現代美術館為他舉辦作品回顧展時達到顛峰。雖然他也結交許多新朋友，像是羅伯特·馬哲威爾、海倫·法藍克莎勒（Helen Frankenthaler），但卻與許多老朋友失去聯絡。他在公開場合發表的意見常被認為傲慢自大且冒失無禮。

他的創造力為他贏得許多機會：1962年，義大利政府邀請他到吉諾奧（Genoa）附近的佛爾泰（Voltri）待一個月。提供他一個廢棄工廠、設備和材料，以及數名工人協助。他在一個月內完成26件大型雕塑。這時他已成為全球矚目的美國新藝術焦點人物：報章雜誌常披露他的消息，廣播電視媒體爭相採訪他。他的作品是美國國內及海外展覽的主角，1964年2月，美國總統林登·強森任命他為國家藝術委員會的委員，肯定他為美國文化體系中的一員。史密斯於1965年在自己小型運貨車內因車禍意外而喪生。

摩里斯·路易斯（Morris Louis）

摩里斯·路易斯是後繪畫性抽象風格不折不扣的代表人物，他也是一個最佳的例子體現出藝評家塑造藝術家生涯的力量。

他於1912年11月出生在馬里蘭州的巴爾的摩，取名為摩里斯·柏斯坦（Morris Berstein），四兄弟中排行第三，父母是猶太裔的俄國移民。他一直在巴爾的摩就學，高中畢業前夕獲得馬里蘭藝術學院的獎學金，從1929-33年在該學院深造，但就在完成學位前輟學。他與聯邦藝術計畫部簽約，完成了巴爾的摩高中的壁畫。跟其他懷大抱負的藝術家一樣，也得打零工來維持生活——像是到餐廳或洗衣店打工，或為蓋洛普進行問卷調查，其中幫忙他藥劑師哥哥算是最穩定的一份工作。由於在藝術圈的聲望頗高，1935年當選為巴

爾的摩藝術家協會的會長，當時他年方22歲。

1936-40年為止，路易斯住在紐約（這時他才改姓），在墨西哥藝術家大衛·阿爾法羅·席奎羅士（David Alfaro Siqueiros）的實驗工作坊一起創作，但工作坊不久便關閉了。同時，他也受聘於聯邦藝術計畫部的繪畫部門。在紐約認識了高爾基。1940年他回到巴爾的摩，往後的六年以私人授課維生。

1947年時，路易斯和瑪絲拉·布瑞娜（Marcella Brenner）結婚，搬到布瑞娜位於華盛頓特區市郊銀春（Silver Spring）的公寓。往後三年，他的作品在當地的畫廊展出，反應還不錯。1950年，他接受美國公共衛生署委託設計一個有關肺結核的展覽。1952年，他搬到華盛頓市內，在華盛頓中心擔任講師，每星期有兩個晚上教授成年組的學生。這份工作讓他有機會認識小他十二歲的同事肯尼士·諾藍德（Kenneth Noland）。這段時期，路易斯作品的靈感大部分來自於傑克遜·帕洛克。1953年，他在工作坊藝術中心畫廊舉辦第一次個展，同年並在哈佛大學任教一學期。

上：摩里斯·路易斯，質變之點，1956-60年。
下：摩里斯·路易斯，Betta Cappa，1961年。

摩里斯夫婦在紐約度蜜月，1947年。攝影者不詳

　　路易斯十分不願意到紐約，但1953年4月初他被諾藍德說服，前往紐約待一個周末。諾藍德爲他引薦藝評家克雷蒙・葛林柏格，此人可說是推動抽象表現主義數一數二的重要人物──幾年前路易斯和葛林柏格就曾在黑山學院會過面。後來，路易斯、諾藍德和葛林柏格在畫廊經紀人查理斯・伊格、畫家弗蘭茲・克萊恩以及其他人的陪同下，前去造訪法藍克莎勒的工作室。在那裡他們觀賞了她運用新的流瀉和染色技巧所完成的畫作「山與海」。這兩位從華盛頓來的訪客對這幅畫非常欣賞，回去之後兩人花了好幾個星期合力創作，有時甚至在同一張畫布上作畫，不斷研究如何在他們的作品上應用法藍克莎勒的技法，同時也試圖打破先前對繪畫的種種成規。次年1月葛林柏格到華盛頓，選了三幅路易斯的作品在珊古茲畫廊的「崛起之新秀」展覽展出。

　　葛林柏格選出參展的畫作都還只是試驗性的作品。1954年冬，路易斯應這位藝評家的要求，送了一批作品給畫廊經紀人皮耶・馬諦斯。在這批畫作中，他的成熟風格──至少是葛林柏格大力推薦的風格──首次出現。畫布上一層又一層的色彩，是運用非常稀釋的液態媒材，配合上苦心研究出來的浸染技巧所完成的。路易斯作畫十分隱密，且不願透露達成他畫面效果的方式，所以他的繪畫技巧鮮爲人知。只知道他後來飽受長期的背痛之苦，因爲畫布不是架起來的，必須一直彎腰屈身作畫。雖然葛林柏格對他新的作品興致勃勃，但皮耶・馬諦斯決定不要爲路易斯辦展覽。路易斯第二次公開亮相是在華盛頓舉辦的個展，於他所任教學院附屬的工作坊藝術中心畫廊展出。路易斯後來把他這一年大半的創作都銷毀了。

　　1957年，他的作品參展了新開幕的李奧・卡斯戴

里畫廊(Leo Castelli Gallery)的聯展，畫作賣給巴爾的摩博物館。同年稍晚，他於瑪爾塔·傑克森畫廊舉辦了在紐約的第一次個展。葛林柏格對他走傳統路線的新作感到十分失望，他鼓勵路易斯重拾1954年的風格。路易斯後來把他在瑪爾塔·傑克森畫廊展出的作品大半銷毀。

葛林柏格後來成為一家當代藝術畫廊的顧問，這家畫廊是在1958年底由法國與友伴公司成立經營的。葛林柏格為路易斯在這裡舉辦了兩次個展，兩次的展期十分接近，一次在1959年4月，另一次是在1960年的3月和4月。路易斯的聲望現在終於開始上昇。1960年春，他首次舉辦海外展，地點是在倫敦的當代藝術學院。同年9月，他與重量級的藝術經紀人羅倫斯·盧賓(Lawrence Rubin)簽約，10月份他在佛蒙特的班尼登學院展出作品，11月在米蘭開展。1961年時，法國與友伴公司關閉當代畫廊，路易斯改由另一位聲望也很高的安德烈·艾梅瑞奇畫廊(André Emmerich Gallery)經紀，艾梅瑞奇在1961年10月份為路易斯舉辦展覽。

路易斯享受成功的滋味太短暫了。1962年7月他被診斷罹患肺癌，必須切除左肺。健康狀況使他再也無法作畫。1962年9月病逝華盛頓。他沒有留下什麼軼聞趣事，總是全神貫注於他的畫作，無論在作品成名前或後皆然。他的支持者麥可·佛萊德(Michael Fried)寫道：

> 路易斯對任何藝術聚會都興趣缺缺。他無法忍受人們片面談論繪畫，也不能苟同有學生不全心投入繪畫。

（周東曉◎譯）

摩里斯·路易斯，1957年。攝影者不詳

第二十一章 美國新達達主義（American Neo-Dada）

在 1950年代後期羅伯‧羅遜柏格與傑斯‧帕瓊斯開始了他們一連串實驗性創作的時期。他們在作品中所用的許多意念來自於達達運動，特別是借助於杜向的觀念。但他們也使用了許多美國式的圖像，成為後來普普藝術的先聲。兩人將達達藝術中拼貼及組合的手法發展到了一個新的境界，其目的便是要將美國戰後新的社會面向表達出來。

左：羅遜柏格，無題（紅色畫），1954年。
上：羅遜柏格，紐約前衛工作室，1958年。
攝影者不詳

羅伯‧羅遜柏格（Robert Rauschenberg）

羅伯‧羅遜柏格將美國藝術中的達達精神重新再現。他早期的作品也標示著紐約藝術界的極大轉變。過去帕洛克、克萊恩及德庫寧經常流連的塞達酒吧所代表的雄性氣概，已漸漸被一種刻意的冷漠及模稜兩可所取代。

羅遜柏格於1925年出生於德州一個以石油加工維生的小鎮亞瑟港。原名是米爾頓，在他念藝術學校後先改名為巴柏（Bob），而後又換成羅伯。他下面還有個弟弟，父親在當地一家照明能源公司工作。羅遜柏格的童年及青少年時期過得並不順利，課業成績不好，連體育也很差（這使得他的父親特別失望）。在奧斯汀大學的醫藥學院待一陣子後（羅遜柏格因為拒絕解剖一隻青蛙而被退學），他被徵召在美國海軍中當一名精神

羅遜柏格與傑斯帕‧瓊斯，約1954年，攝影者不詳

科技師。他曾說：「軍中是我學到神智清醒與狂亂的差別有多細微的地方，而兩者都是存活的必要狀態。」當他駐紮在聖地牙哥時首次領略到藝術的魔力：他受到了靠近巴沙迪納(Pasadena)的杭亭頓(Henry E. Huntington)圖書館中所收藏的十八世紀英國肖像畫所吸引。1945年退役後，羅遜柏格回到亞瑟港的家鄉，卻發現他的家人早已不告而別。他循路一直找到路易西安那州的拉法葉市，才再與家人重逢，但由於久未聯繫所帶來的疏離，使得他又轉回加州，到處打粗工維生。

一個朋友建議他接受GI權利法案的補助金去念堪薩斯市立藝術學院，他接受了這項提議。他在此一直待到1948年，將大部分心力放在課業上，並兼差賺取

外快。後來他用存款到巴黎，在朱利安學院就讀。同學中有個女孩蘇珊‧威爾(Susan Weil)，也是他後來的妻子。兩人都覺得在學校中的氣氛過於拘束，反而經常流連於美術館及畫廊中。一篇在《時代》雜誌上有關黑山學院及喬瑟夫‧亞伯斯(Joseph Albers)教學法的文章使他留下了深刻的印象，再加上蘇珊‧威爾打算離開法國，羅遜柏格也決定回到美國就讀。在黑山學院中，他很快就發現自己與亞伯斯的氣味不相投，亞伯斯認為羅遜柏格玩世不恭，雖然他們在性向上大異其趣，羅遜柏格仍然認為亞伯斯是影響他最深的老師：

> 他是非常好的老師，有著不可思議的特質。他並不教你如何做作品，他關注的是你看東西的

獨特感受。舉例來說，他教授水彩畫時，其實是讓你學到水彩的特性，而不是如何畫一幅好作品。

1949年春羅遜柏格離開了黑山學院，不過黑山帶給他的影響仍繼續持續了數年。同年秋天他進入紐約的藝術學生聯盟，他與威爾在1950年結婚，夫妻倆共同著手大幅攝影藍圖的實驗作品。他們因這些作品而得到了邦威‧泰勒(Bonwit Teller)百貨公司的委託設計櫥窗，接著在1951年4月登上了《生活》雜誌的採訪專欄。有一幅攝影作品還在現代美術館的攝影展中展出。1951年5月羅遜柏格在貝蒂‧古根漢畫廊展出他第一次個展，得到有些負面的評價。7月他的兒子克里斯多佛出生，但此時他的婚姻開始產生裂痕，年底他回到黑山學院並在那裡短暫地待了一陣子。第二年的春天他仍在黑山學院與前衛的音樂家約翰‧凱吉(John Cage)共事，也許是受了凱吉的影響，羅遜柏格的作品開始轉向極簡主義的黑白單色繪畫。同年在黑山，羅遜柏格及凱吉共同參與戲劇作品一號的製作，這是一齣即興表演，劇中的各種不同元素彼此之間並無太大關聯，因而被認為是偶發藝術的前身。

羅遜柏格的雙性戀傾向越來越明顯。他與妻子在1952年的秋天離婚，之後隻身前往歐洲，去找在那裡的藝術家西‧湯柏利(Cy Twombly)。他們在義大利待了一陣子之後，羅遜柏格用在羅馬與米蘭展出的收入前往北非，然後在1953年回到美國，此時期他的作品都是在旅途中所做的小型物件。在紐約他搬進了下城富頓街的一間公寓，並繼續與凱吉的合作關係。凱吉為他介紹了實驗編舞大師默斯‧康寧漢(Merce Cunninpham)，羅遜柏格也為康寧漢設計舞台與戲服。此外，他特立獨行的藝術創作為他贏得了「鬼才」的稱譽。

1945年他與傑斯帕‧瓊斯(Jasper Johns)相識，瓊斯當時在一家書店工作沒沒無聞，也不太與紐約的藝術界往來。兩人共同合作櫥窗設計的工作，並一起搬進在帕爾街上一幢公寓的不同工作室。彼此之間所交流、激盪的藝術觀念有點像在立體主義萌芽期時畢卡索與布拉克之間的交流。羅遜柏格後來告訴為他做傳的卡文‧湯姆金(Calvin Tomkins)：

> 我們彼此都是對方第一個嚴格的批評者。其實他也是第一個與我分享意念與討論作品的畫家。錯了，也不是第一個。西‧湯伯利才是第一個。但是西和我彼此並不會那麼認真，我們是獨立創作的。西的傾向過分個人，你只能就作品來討論。傑斯帕和我則真正有意念的交換。他會說：「我替你想了個好辦法。」然後我也會有個主意給他。

他們完全沉浸在創作中，似乎也獨立於當時抽象表現主義當道的紐約藝壇。當畫廊經紀人李奧‧卡斯戴里發掘他們時，情況才開始改變。卡斯戴里在1957年成立了自己的畫廊，他對於前衛藝術早已培養出相當的興趣。卡斯戴里到帕爾街工作室的故事是眾所週知的：他受羅遜柏格之邀前來，與妻子艾琳娜‧索納本(Ileana Sonnabend)的注意力卻馬上為瓊斯的作品所吸引。但是兩位藝術家都得以在這家新成立的畫廊中展出。羅遜柏格1958年3月在此的個展所受到的注目不如同年1月瓊斯的展覽，但他的「字母組合」一作：以汽車輪胎圈住的填充安哥拉羊，在1959年一個三名藝術家聯展中卻得到了相當的迴響。

在1959年羅遜柏格決定建立起自己的知名度。他開始創作一系列但丁《神曲》中的插圖，所用的圖像取材來自於報章雜誌。例如但丁的形象便來自運動畫報上一個高爾夫俱樂部的廣告，這個系列是在佛羅里達一個海灣邊廢置的旅館倉庫中完成的。羅遜柏格單獨在那裡創作長達半年之久，似乎預告了他和瓊斯的關係已開始變質。1962年夏天他們來到康乃迪克大學，與駐地的編舞家康寧漢合作。在這裡他與瓊斯的搭檔關係終告破裂，還發生了嚴重的爭吵。

1960年初期羅遜柏格進行創作技法上的實驗。他

在作品中用大幅的絹印製作圖像，也開始創作版畫。1963年3月他在紐約新裝修的猶太美術館進行回顧展，不到一年他又在倫敦白教堂藝廊作另一個回顧展出。1964年，他在威尼斯雙年展中得到一個極具爭議性的大獎。威尼斯的報紙《羅馬觀察》將這個獎形容成「文化徹底的潰敗」。此時羅遜柏格與康寧漢舞團正在一場重要的國外演出途中，他爲舞團設計戲服與佈景，舞團在威尼斯展的前兩天在當地的劇院有一系列的演出，凱吉與康寧漢對於同團的羅遜柏格所引起的軒然大波感到相當不滿，在舞團巡迴到倫敦、斯得哥爾摩、赫爾辛基、布拉格、華沙、安特衛普、杜林及印度和日本時，他與舞團的關係也惡化了。

不過羅遜柏格也由此開始對於表演藝術產生興趣。巡迴表演回來後，有一段時間將創作的精力都投入了這方面的發展。1965年他新買了一間寬敞的工作室，此時他的經濟也因畫價上漲而日漸寬裕。這裡成爲了他「九個夜晚：劇院與工程」的排演場地，這是羅遜柏格與科學家比利·克魯弗(Billy Kluver)合作，將一群藝術家與科學家的理念結合的大型作品。表演並不算成功──有太多技術上的困難──但一個非營利性質的「藝術與科技實驗」基金會卻於焉誕生，其目的在於使藝術與科學的連結更爲緊密。1960年晚期羅遜柏格策劃了一系列深具科技理念的作品：在「旋轉門」(1967)中，一個樹脂製的旋轉盤上有絹印圖案，按鈕可以使硬盤旋轉，轉出的花紋形成了隨機的多重圖案。「冬至或夏至」(1968)讓觀賞者穿過四個樹脂製自動門，「環繞」(1968)一作中，室內的燈光是由周圍的聲響所控制。

在此一時期他的生活並不快樂。抽象畫家布萊斯·馬登(Brice Marden)在當時爲他工作，卡文·湯姆金轉述他的話說：

> 理論上我是他的助手，但實際上我還得陪他坐下來喝個夠。他那時非常孤獨，甚至可以說是脆弱的。他也不能到酒吧去，因爲總是有人要上前囉唆個沒完。而且他能不能再畫畫也是個極大的疑問。

1969年羅遜柏格開始了另一段嘗試。太空總署邀請他到甘迺迪太空中心參觀阿波羅二號的昇空，這就是將人送上月球的火箭。啓發羅遜柏格在洛杉磯GEL工作室創作三十三件銅版作品「月球表面」，這個系列完成後他留在加州，因爲紐約的工作室受回祿波及，變得殘破無法居住。1971年他從加州搬到佛羅里達海邊的卡布提瓦(Captiva)島，早在1962年便買下這裡的別墅，但是一直都很少在此居住。他越來越少去紐約，卻在卡布提瓦島進行他的創作，並與羅伯·彼得森創立刊物《無題》。1970年代他的聲望與作品價格都扶搖直上，尤其是因爲1976年他在屆滿兩百週年的華盛頓國家畫廊舉辦了回顧展。這個展覽後來也巡迴至紐約的現代美術館、舊金山、水牛城與芝加哥。羅遜柏格大部分的時間都待在卡布提瓦島。

傑斯帕·瓊斯
三面國旗，1958年

傑斯帕・瓊斯（Jasper Johns）

傑斯帕・瓊斯不論在作品內涵及個人歷程都是捉摸不定，即使是在當代藝術家中也很少有人可與之匹敵的。瓊斯作品中所爆發的力量，在他的現實生活中卻難以找到相對應之點。

瓊斯1930年5月生於喬治亞州的奧古斯塔，出生不久後父母毗離，因而他的童年總是寄居在南卡羅來納州的祖父母及親戚家中。瓊斯的家庭並不富有，也沒有什麼特別的文化素養，但他的祖母會畫畫，使他很早便立志將來要成為一個畫家。他曾說：「當時人們都說我很有天份，我也知道能發展一個人的天份是很好的事，但絕不是在那個窮鄉僻壤──那裡從沒出什麼藝術家──我想這也是逃遁的一種方式。」瓊斯的母親再婚後定居於南卡的哥倫比亞市，他曾一度短暫的與她同住後，才被送往一個在小鎮執教的阿姨家中住了六年。之後瓊斯再回到南卡州的桑姆特(Sumter)和繼父、母親以及他們的三個小孩團聚，並在那裡完成他的中學學業。

為了順從他父母的意思，他進了南卡大學，但只念了一年半便休學。在1949年抵達紐約，一年之後他申請了一個獎學金，但只能提供生活基本需求的費用，理由是他的條件不夠，瓊斯一氣之下便放棄獎學金，在海上作一陣子船員才去服兵役。有兩年的時間待在南卡州，最後半年則駐紮日本。回到紐約後，他以GI補助金進入紐約市立學院就讀，卻只上了一天的課。在休學之後，他到瑪伯洛(Marlboro)書屋工作，在閒暇時間才畫些具象水彩及素描。

1954年冬天瓊斯和羅遜柏格經友人介紹而認識，漸漸變成形影不離的朋友，而後成為情侶；兩人同時與另一個名叫瑞秋的女孩維持著三角關係。瓊斯與瑞秋同住在下城一棟公寓的上下樓層，1995年夏天瑞秋搬走後，原來就住在附近的羅遜柏格便替代了她的空缺。此時原來兩個藝術家之間情感的親密關係也逐漸

變為在藝術成就上的競爭。在羅遜柏格搬進瓊斯所住的公寓前，兩人就合作為紐約幾家時尚的百貨公司如邦威‧泰勒及蒂芬尼設計櫥窗。

1954年瓊斯毀掉之前所做的所有藝術作品：

> 以前，如果有人問我在做些什麼，我會說我想成為一個藝術家。在我決定終生作一個藝術家之後，我不會停留在「想成為」的階段，我已經是一個藝術家了。

瓊斯一直想發展出一種創新而獨特的藝術風格，而這種風格在他畫出美國國旗的時候於焉形成。他在創作國旗繪畫後，很快的便將整個畫面填滿。他所使用的技法是蠟畫法，將色彩融化在蠟中，使得畫面在題材的平面性外，又增添了一層豐富的肌理。以同樣的方法，瓊斯也創作了一些箭靶的作品。

瓊斯首次在美術館展出的作品是「綠色箭靶」，是由傑出藝術史家梅耶‧夏畢羅在猶太美術館所策劃的「紐約畫派藝術家：第二個世代」中所選擇的作品。展覽在1957年2月開幕。畫商李奧‧卡斯戴里當時剛在紐約開設畫廊，也去看了這個展覽。兩天後，卡斯戴里與妻子索納本為了洽談羅遜柏格的個展而到他的畫室去，在談話中提到了瓊斯的名字，也提醒了卡斯戴里對於「綠色箭靶」的印象，他要求看看瓊斯的作品。於是羅遜柏格帶他到樓下瓊斯的工作室。卡斯戴里在看到他的作品時受到極大震撼，他後來表示：「我所看到的，是天縱英才的明證！他的作品不但完全是原創的，也沒有任何先例可循。」艾琳娜‧索納本立即買下一件畫作，卡斯戴里則決定為他辦個展。

1958年1月，瓊斯的個展馬上轟動全城。現代美術館典藏了一幅作品，美術館的數位理事也收購了他的畫作，只剩兩件作品沒有賣掉。從此瓊斯一變而為紐約藝壇的風雲人物——然而這卻與他的志趣不太相合。他聲名大噪，在1958年10月的威尼斯雙年展中他有三幅作品嶄露頭角，此時距離他在卡斯提利畫廊展出還不到一年。同年11月，他在卡內基中心接受了匹

茲堡雙年展的國際獎頒獎。

在第一次個展後，瓊斯的創作風格很快的經歷變貌。他開始創作小型雕塑，以油畫創作取代原來的蠟畫法，並對於杜向的作品與哲學家維根斯坦的理論產生興趣（他在1958年才聽聞杜向其人，隔年便會晤到了藝術家）。1960年受到著名的泰雅納‧葛羅斯曼（Tatyana Grossman）的鼓勵，他開始創作版畫，經過多次技法的研究與創新後，於1963年出版了他的石版作品。自此之後，版畫成了他極為重要的創作媒材。

1961年，瓊斯對於他所受到的矚目不勝其擾，便在南卡羅來納海邊的艾蒂斯托島（Edisto）買下一棟住宅，他在此住了一段時間，同時與羅遜柏格的關係也慢慢轉淡，他們在原來在藝術創作上的連結也蕩然無存。後來連個人的友誼也無法維持，1962年夏天兩人還爆發了一場激烈的爭吵。

瓊斯1964年2月到4月間在紐約的猶太美術館舉辦了盛大的回顧展，接著他在倫敦的白色教堂美術館也舉行一個回顧展，他趁著兩個展出的空檔遊歷了夏威夷及日本（是他的第二次赴日行）。1967年他的經濟已相當寬裕，買了下東城一間舊銀行改建的大建築，作為工作室。1969年他第三次到日本，他在愛蒂斯托島上的住宅及工作室卻因失火而損毀。這使得他的創作稍微停頓了一陣子。1973年，在一場羅伯‧史卡（Robert C. Scull）收藏的拍賣會上，瓊斯的「雙重白色地圖」以二十四萬元賣出，是當時在世美國藝術家前所未有的畫價。1988年，出版界巨擘紐浩斯以一百七十萬元的天價買下他的「錯誤的開頭」，打破他自己所創下的紀錄。

傑斯帕‧瓊斯，紐約，1991年
阿敏，林克攝

藝評家將瓊斯的創作生涯分為三個階段，第一個是日常物品的如實展現：例如美國國旗、地圖、箭靶、數字等。1972年起是第二階段，在抽象作品中使用橫劃的線條，有如坐在一輛快速行駛中的汽車時所見到的瞬間印象，他也使用彩色火石板的花樣（是他從哈林區一棟建築物上得到的靈感）。第三個階段從1978年開始，具象的題材又成為他的創作重心。瓊斯很快就宣稱他不能再畫寫實題材，但此時期的作品卻顯現出美國世紀出油畫大師哈尼（Williams M. Harnett）及裴多（John F. Peto）的影響。同時作品中也有從經典的塞尚、畢卡索、格林沃得（Matthias Grünewald）的作品中所獲得的靈感。

成名之後，瓊斯就過著幾近隱居的生活。自1970年開始，他主要住在紐約石點（Stony Point）的住宅中。最近他搬到康乃迪克州一個佔地一百英畝的私有地上，據南邊紐約市有兩小時的車程。他最近的一次回顧展於1996年10月在紐約現代美術館舉行。

（吳宜穎◎譯）

上：理察・漢米爾頓，O5-3-81.d，1990 年

右：理察・漢米爾頓，

是什麼使今天的生活如此特別，如此迷人？

1956 年

第二十二章 英國普普藝術（British Pop Art）

英國普普藝術發展中，有兩個自相矛盾之點。其一是它的起源較之在美國的普普運動稍早，英國的普普不是在重新探尋生活中熟悉的題材，而是表達出對於現代生活的沉溺，這在對岸的美國看來，是有其浪漫及情調的一面的。然而同時，普普藝術潮流的許多大師都感到這種態度對其創作有負面的影響，理察・漢米爾頓比起羅遜柏格和瓊斯來說，他的新達達傾向顯得更為純粹而學院派。哈克尼則不斷的探尋新的藝術面向，不眷戀於曾經駐足過的形式與風格。

理察・漢米爾頓（Richard Hamilton）

理察・漢米爾頓雖身處英國普普的潮流之中，卻是杜向在英國最主要的跟隨者。

他於1922年出生於倫敦，1934年才開始一段漫長的就學過程。他先在當地的成人學校就讀，當時他的年齡還不符入學資格。1936年小學畢業後，他參加了西敏寺技術學院及聖馬丁藝術學校的夜間課程，一面半工半讀，在雷曼（Reimann）工作室中擔任展示助理。之後他在皇家藝術學校修習了一年油畫課程，但在1946因「不照著學院中指導作畫」而被退學。他在1947年與泰莉・歐瑞利（Terry O'Reilly）結婚，妻子卻在1962年一場車禍中喪生。從1948-51年他在史列德就學。他在這個期間學業一直為戰事所中斷，漢米爾頓在戰爭中擔任技工，在軍中服了一年半的役期。

漢米爾頓從史列德畢業後，從事藝術教育的工作，他卻從未擔任過繪畫的教師。一開始他在倫敦的中央工藝學校教授設計，1953年他到杜翰大學國王學院的藝術系任講師（即為今天的泰恩新堡Newscastle-upon-Tyne大學），在那兒他將一門基礎的設計課程教得有聲有色。1957年他開始在皇家學院開設一門室內設計的課，每星期上一次課。

1952年時他與一群同好成立了「獨立團體」，經常在倫敦當代藝術中心聚會。團體的重心活動之一即為研究大眾流行圖像。根據這個主題，漢米爾頓策劃了幾個重要的展出，其中最具代表性的是在1956年在倫敦白教堂藝廊舉行的「這就是明日」展。展出作品中包括了漢米爾頓的拼貼作品「是什麼使今天的家庭生活如此特別，如此迷人？」他所採用的流行廣告圖像，正是普普藝術最明顯的特徵之一。

1950年漢米爾頓在金伯菲（Gimpel Fils）畫廊展出了

他的銅版作品，但他首次重要的個展，應屬1964年在倫敦漢諾威畫廊的回顧展，展出作品的年代橫跨1956-64年。從這時起，他才開始建立了個人的聲譽，展出的次數也較爲頻繁，在1960年後半，他的展覽遠至卡塞爾、倫敦、米蘭、漢堡及柏林。

1960年漢米爾頓出版了對杜向的「綠盒子」作品的詮釋，1965年他重建了「大玻璃」，並在1966年在泰特美術館策劃了「馬歇爾·杜向的作品」展。

他在皇家學院及泰恩新堡大學的教學影響了整個新世代的英國藝術家們，包括馬克·蘭卡斯特（Mark Lancaster）、史蒂芬·巴克里（Stephen Buckley）、提姆·海德（Tim Head）、東尼·卡特（Tony Cater）及麗塔·多拿弗（Rita Donagh），多拿弗也成爲漢米爾頓的第二任妻子。

1966年他從教職退休，也漸漸減少對外展出。在1960年代他對於商業廣告表現方式產生興趣，也多方嘗試了包括攝影與版畫在內的創作技法。1968年他設計了披頭四樂團「白色專輯」簡單別致的封套，每一個封套都有獨自的印花與編號，這項作品也成爲他流傳最廣的設計。其後漢米爾頓著迷於大量複製，在他1970年的作品「肯特州」，他根據一幅在電視上所看到的影像，製作了五千張版畫作品。他也和歐洲與美國一些極爲有名的版畫工作室合作，製作了一些經典的絹印版畫及蝕刻作品。1980年以來漢米爾頓也運用電腦數位技法，創作影像作品。

理察·漢米爾頓
反射在內部之中2，1966年
喬格·李汶斯基攝

大衛·哈克尼（David Hockney）

大衛·哈克尼一直否認自己是一位普普藝術家，但是他的藝術仍很容易給人這樣一個印象。他是第二次世界大戰以來最受矚目的英國藝術家，對於他在藝壇上的地位，之前也許只有約翰·奧古斯特曾享有如此殊榮——聽起來有些諷刺，因爲奧古斯特是以花心出名，而哈克尼則眾所週知地是一名同性戀者。

他於1937年出生於布雷德福（Bradford），在家中五個孩子中排行老四。十一歲時他得到獎學金進入布雷德福的文法學校，那時他就立志將來要做一個藝術家。他替校刊作插圖，爲學校社團繪製海報，以此換得不必作家庭作業的特權。十六歲時他試著說服父母讓他進當地的藝術學校，不過他還是先在醫院做了兩年事，作爲免服兵役的替代勞役。哈克尼終於在1959年進入倫敦的皇家藝術學院就讀：

> 我一進皇家藝術學院，就意識到那裡有兩類學生的存在。一種是傳統的，乖乖作學校教給他們的功課，畫靜物、生活畫及具象構圖等。另一種是我覺得比較有冒險性的、靈活、聰明的學生，與時代的風潮結合在一起。他們在硬紙板上畫抽象表現主義的作品。

哈克尼開始畫抽象作品。但他馬上發現抽象風格對他並不適合。這個階段他對自己在藝術上及內心的探索都有新的認識；不但回歸了天生的同性戀傾向，也找到了新的藝術風格。在與皇家藝術學院學生吉塔居（R.B. Kitaj)的討論中，他得到了創作實驗的靈感。由於具象繪畫是「反現代」的，哈克尼在作品中加入了文字，使得繪畫變得較不具個人性，隨後他又開始畫出杜布菲式的粗礪線條、簡拙的人形。哈克尼喜好玩樂、刺激的特性使他的名聲很快擴及到藝術學院之外，他在1961年1月首次舉辦的「當代青年藝術家展」十分成功，使得英國新的普普浪潮一夜知名，而哈克

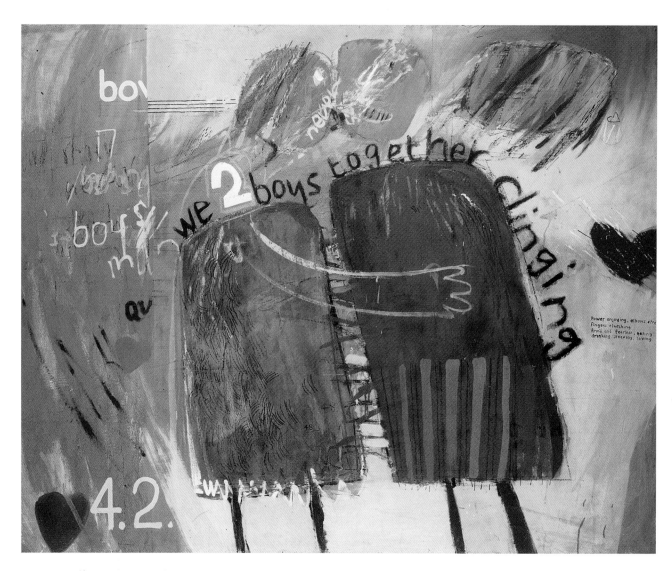

大衛‧哈尼克，我們這一同清潔的兩個男孩，1961 年。

尼理所當然的也成了運動先鋒。

　　1961年對哈克尼也有了新的生涯發展，他遊歷了紐約，受當地社會所展現的自由氣息所震懾，他染白了頭髮的顏色，畫風有了新的轉變。作品中不但可見到美國之行的影響，他所接觸到的惠特曼及卡瓦菲（Cavafy）的詩作也有潛移默化的作用。他創作蝕刻作品，並在回到英國之後仿照赫嘉斯（Hogarth）的「浪子回頭」製作一系列版畫，可說是他對美國印象的總結。11月間他也首次造訪義大利，隔年遊歷了柏林。

　　哈克尼的竄紅使得他在放棄藝術學院的教職後仍

能無後顧之憂，也不必像大部分的當代藝術家，仍必須依靠教書維生。1963年他應英國《星期日週報》的招待到埃及旅遊，年底抵達洛杉磯，這個城市對他來說充滿無限的魅力：

　　我在這個偉大而陌生的城市裡誰也不認識，在第一個禮拜之內，我拿到了駕照，買了一輛車，開往拉斯維加斯，在那裡贏了一票。我買了一間工作室，開始畫畫了。這都發生在一個禮拜之內。我覺得，我本來就知道在這裡是會這樣的。

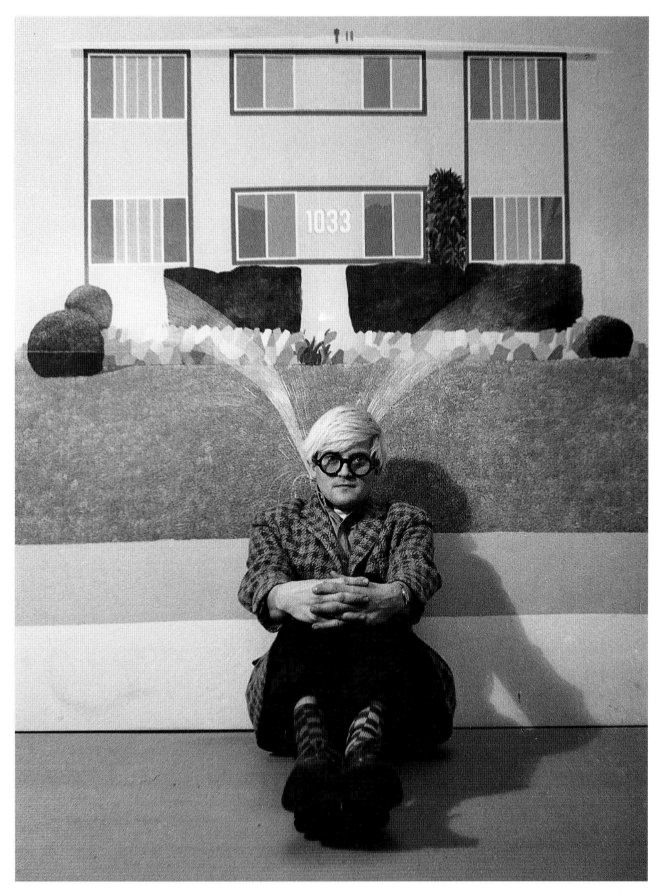

大衛‧哈尼克與「一片整潔的草地」，1972 年，喬格‧李汶斯基攝

洛杉磯的生活方式及西岸的景致成了哈克尼作品中極為重要的特色。同時他的畫風也有了很大的轉變：他以壓克力顏料取代了原來的油彩，並開始運用攝影媒材作為一種紀錄方式。哈克尼此時可謂意氣風發——1966年間他在歐洲有超過五個以上的個展——在私人生活方面也一樣順利。他所認識的一個加州的藝術系學生彼得·史列辛格（Peter Schlesinger），成為了他的伴侶兼模特兒。

1968年哈克尼與彼得一起回到英國，彼得進了史列德學院就讀。兩人的關係卻漸漸時起勃谿，直到1970年離異。這段軼事被拍攝在傑克·海森（Jack Hazan）的影片「一個較大的斑點」中，這部紀錄哈克尼個人生活與藝術表現的影片十分詳實，也大約是在這個時期所製作的。同年哈克尼在倫敦的白教堂藝廊展出他首次大規模的回顧展。

1973年哈克尼在巴黎住了一陣子。同年初畢卡索過世，哈克尼自從1960年夏天在倫敦泰特畫廊看過畢卡索展後，一直都將畢卡索當作偶像。他也趁滯留巴黎期間與曾為畢卡索製版的著名版畫製作人阿鐸（Aldo）與皮耶羅·克羅莫林科（Piero Crommelynck）共同製作一系列紀念畢卡索的蝕版畫。1974年哈克尼在巴黎裝飾藝術館展出了他的作品。

哈克尼的個性喜好熱鬧，除了油畫之外，對於各種創作的形式也保持著廣泛的興趣。因此他會為舞台佈景作設計，一點也不令人感到驚訝。1966年為倫敦皇家戲劇院「烏布·羅依」一劇所作設計，是他首次在這方面的嘗試。直到1974年，他才又在葛林德柏藝術節中為史特拉汶司基的「浪子回頭」作舞台設計。1978年他再次與葛林德柏（Glyndebourne）合作設計莫札特歌劇「魔笛」的舞台，紐約大都會歌劇院也委請他為，薩蒂、波蘭克（Poulenc）及拉威爾的三幕歌劇設計佈景及服裝。1983年他以在歌劇及芭蕾舞蹈所設計的作品，策劃了「哈克尼彩繪舞台」的巡迴展。哈克尼的其他設計還包括大都會歌劇院史特拉汶司基的三幕

歌劇、洛杉磯華格納的「崔斯坦與依索德」、舊金山普契尼的「杜蘭朵」及在倫敦克芬特花園上演的史特勞斯「沒有影子的女人」一劇。

同時哈克尼也開始嘗試創作影像合成的及以著色紙漿為原料的作品，例如「紙漿做的泳池」。1982年哈克尼以照相機作新的媒材嘗試，將用拍立得相機攝下來的照片拼成長方形的合成作品。之後又使用卅五厘米相機，把不同的相片組合成一幅幅「完整的」拼貼作品。

1980年他與著名的版畫製作商肯·泰勒（Ken Tyler）合作了一些銅版與蝕版作品。1986年哈克尼繼續彩色照相的作品實驗。他後來說：「我用影印機所做出來的作品不應說是複製品，而是非常複雜的合成品。」他對於新的創作技法一直非常關注，不但使用傳真機創作，在1989年還用電話把作品傳送到巴西的聖堡羅雙年展。後來則是以電腦創作，在螢幕上將圖像與色彩加以合成，不經試樣就將結果印製出來。

1988年在洛杉磯哈克尼舉行了一個盛大的回顧展，展覽也巡迴到紐約及倫敦。他的作品中仍常有實驗技法的出現，但整體風格相當成熟。他在1980年代的繪畫中可見到畢卡索及馬蒂斯的影響，在1990年代作舞台設計，1995及1996年間他也在倫敦皇家藝術學院舉辦素描作品的回顧展。哈克尼自1978年起，大部分的時間都待在加州洛杉磯好萊塢的工作室創作，他另外也在馬理布（Malibu）附近買了一處居所。

（吳宜穎◎譯）

大衛·哈克尼，
藝術家和模特兒，1974年

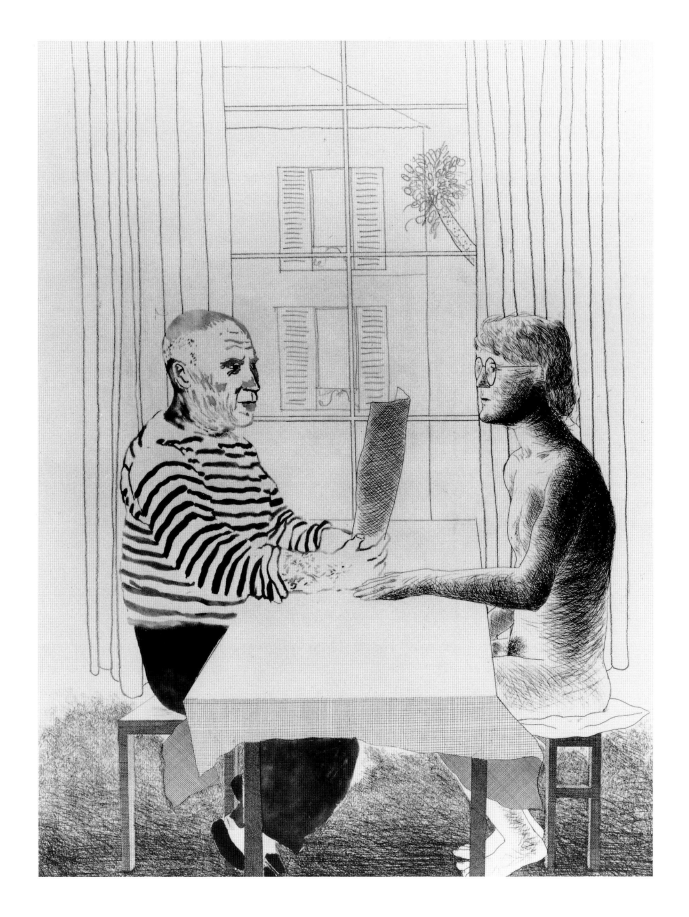

第二十三章 美國普普藝術（American Pop Art）

美國的普普起源於對於城市大眾文化的迷戀，特別是其中的一些獨特的面向及徵兆：廣告、海報、連載漫畫及品牌等都是。在藝術表現上也有了與以往不同的自覺意識──這些就是包括羅依·李奇登斯坦在內的藝術家所要探尋的涵容。但還有一種對於這個傾向的反對力量，由一批抽象表現主義的藝術家所主導，他們認為藝術應該能表現出創作者豐沛的動力及嚴整的態度，應該有高度的道德義涵。類似此種想法曾為抽象表現藝術家艾德·雷恩哈德所主張，卻又被如安迪·沃荷這樣的藝術家推翻了。沃荷消極地、瀟灑、遊戲似的態度，對於羅斯柯或史提爾等人所崇尚的理念毫不關心，在他的時代卻一躍而為炙手可熱的媒體造勢者。另外，克雷斯·歐登柏格及吉姆·戴恩的藝術也與眾不同，跟達達及超現實主義的淵源深厚，作品中的人性化較為淡薄。戴恩是偶發藝術的始作俑者之一，用動作、佈景、聲音及各種不同的偶發事件拼湊出創作結果。在瞬微發生的片刻，其消逝也如過眼一瞥。

上：羅伊·李奇登斯坦，
黃色和綠色的刷擊，1961 年
右：羅伊·李奇登斯坦，1985 年
葛瑞斯，蘇東攝

羅伊·李奇登斯坦夫婦
於南漢普頓自宅廚房，約 1977 年
攝影者不詳

羅依‧李奇登斯坦(Roy Lichtenstein)

羅依‧李奇登斯坦是操弄刻板印象的大師，他對於視覺傳統及形式風格的深入探索也使得他成為普普藝術家中較深刻而精謹的創作者。他的知名作品其實都是他長期繪畫養成的成果。

他於1923年10月生於紐約一個中產家庭中，童年過得平順而無特別之處。他在中學生涯不曾學過藝術，但在閒暇時間李奇登斯坦也以畫畫作為興趣。一開始他畫的都是爵士樂器，這跟他少年時期對音樂的熱衷有關。這時他的作品受到了畫冊上看來的畢卡索藍色與粉紅色時期作品的影響。

1939年他即將從中學畢業時，報名參加了藝術學生聯盟的夏季課程，指導老師是雷吉納‧馬許(Reginald Marsh)，馬許的作品深深地影響了李奇登斯坦這時期的創作。中學畢業後他決定要離開紐約去念藝術，最後去了俄亥俄州立大學藝術學院。戰事的發生使得他必須中斷學業，1943年開始李奇登斯坦在英國及歐洲大陸服役，在這期間他仍舊持續創作，特別是畫一些風景畫。1946年他從軍中退役，馬上就回到俄亥俄大學，並在6月時拿到了學士學位。他繼續進研究所，同時擔任講師。1949年拿到碩士學位，並在克里夫蘭的十點半畫廊舉行個展。他開始在作品中加入美式的創作元素：1951年在紐約的個展中有許多拼貼及現成物的作品。李奇登斯坦搬到克里夫蘭，經常為幾家公司畫機械繪圖維生，一方面繼續創作，在紐約開個展。他最早的普普式作品在1956年成形——一元紙鈔的畫作——並未引起太大的注意。1957-60年間，李奇登斯坦的作品基本上可以被歸類為抽象表現主義，在這之前，他的畫風則屬於幾何抽象及立體派。

1960年李奇登斯坦在紐澤西州羅格斯大學道格拉斯學院擔任副教授，這個工作使他更接近紐約市的人與事。他認識了亞蘭‧卡普洛(Allan Kaprow)，兩人經常討論有關藝術的想法。另外還有克里斯‧歐登柏格、吉姆‧戴恩、路卡斯‧薩馬拉斯(Lucas Samaras)、和喬治‧史高(George Segal)。他也加入了幾次剛萌芽的偶發藝術事件，但並不熱衷於此。這些活動雖使他對於普普的語言發生興趣，更直接的動機，卻來自他的兒子給予他的刺激：那孩子指著一本米奇老鼠的畫冊對父親說：「我打賭你一定沒辦法畫得那麼好！」1961年李奇登斯坦作了六幅作品，都採用了連環漫畫中的人物作主角，只在色彩及形式上稍作變動。他也首次使用了成為他創作特色的一些圖像：網點、文字呈現與對話框。

李奇登斯坦不動聲色的將他的漫畫畫作帶給剛成立畫廊的卡斯戴里看，結果馬上被邀請在那裡舉行個展，當時雖然安迪‧沃荷也有類似作品，卻沒有受到卡斯戴里的青睞。1962年在卡斯戴里的畫廊所舉辦的個展預示了他日後幾乎已可以確定的成功。1963年他從紐澤西搬到紐約，暫離在羅格斯的教職，直到1964年才正式辭職。1966年他在威尼斯雙年展中展出作品，1969年在古根漢美術館舉行回顧展，展覽也在美國境內作巡迴。1970年他被選入美國藝術與科學學院，之後搬到長島的南漢普敦，過著與許多成名的美國藝術家相同的生涯。

李奇登斯坦的創作顛峰時期開始於他對系列作品及特定主題的發展。他後期的作品大多是對現代藝術經典風格的在詮釋或嘲弄——立體主義、野獸派及超現實主義。1980年初他仿著德國表現主義的木刻作石膏模型，將平面的呈現轉為三度空間的構作。像他在1980年代所畫或雕刻的作品筆觸一樣，他的新畫風也使人感到有一種嘲諷似的自發性。1980年晚期和1990年初他將早期作品中的網點加以變化並重新使用。李奇登斯坦於1997年9月過世。

安迪‧沃荷（Andy Warhol）

安迪‧沃荷可說是美國普普藝術家中最負盛名的一個——他用心經營自己的明星氣勢，不論是他的作品或生活方式，都是眾所注目的焦點。他於1928年生於匹茲堡的勞工家庭，原名是安德魯‧沃荷（Andrew Warhola），父母都是捷克裔的移民，父親在西維吉尼亞的礦場工作，在1942年便去世了。沃荷在卡內基學院讀繪畫和設計，於1949年取得學士學位後，馬上前往紐約，搬進了一間公寓，並從事插畫及商業繪畫維生。一個當時的朋友回憶：

> 那時他……可能才十九歲左右，看起來卻比實際年齡年輕。他很害羞，幾乎都不說話。有一次一個同公寓的女孩因為安迪對她不理不睬，氣得拿了個蛋朝他砸去，打中了他的頭。

雖然還稍嫌青澀，沃荷很快就名利雙收——他是畫鞋樣的一把好手，為當時當紅的數本浮華雜誌和大百貨公司工作。1957年，商業插畫上的成就為他贏得了藝術指導人俱樂部的獎章，聲名大噪。沃荷的成功並非偶然，但他的善於推銷自己，是不可否認的：

安迪從來只穿舊衣服，即使是上了《時尚》或《哈潑》雜誌，他也能穿著他的破卡其褲、髒球鞋，看起來像個在到處遊蕩的街童似的……這個邋遢的安迪——使得所有的編輯和藝術指導人覺得他的魅力難以抗拒。

更重要的是他的敬業度、交件迅速及專業性。他從工作中把對於複製操作的整個過程弄得瞭若指掌，還自己發明了一些特殊技巧。譬如他用自動鑄字機打出一種模糊柔和的線條，使得他的線描更為突出。實際上，他在這個時期的作品大都在突出一種個人的、手繪的特色，與後來的成名作品風格正好相反。

沃荷從未滿足於作商業畫家，他的野心一直都是成為一個知名的藝術家。1950年晚期他經常有展出，作品大多是從他的商業插畫取材而來，引起的迴響並不大。他也和在下城東的一些實驗劇場團體走得很近，為他們設計佈景。大概是透過這個團體使他接觸到貝克特的疏離理論——藝術作品與所展現的東西無關，卻是疏離觀者與引致批評的媒介。

1960年他創作一系列從報章及連載漫畫得到靈感

左：安迪‧沃荷，

在倫敦安東尼‧德歐菲畫廊個展中的

自畫像前，1985 年

攝影者不詳

上：安迪‧沃荷，瑪麗蓮夢露，1967 年

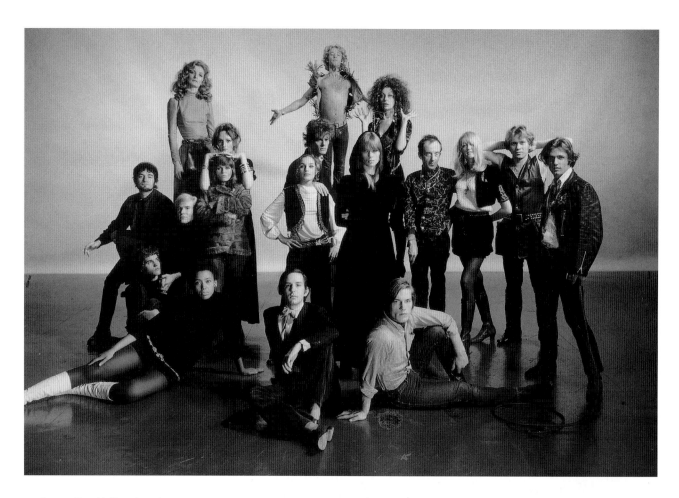

安迪‧沃荷及其「工廠」成員，1968年。菲利普，哈斯曼攝

的作品——他將這些圖像攝影、貼到畫布上並著上顏料。它們在1961年4月成為五十七街邦威‧泰勒百貨公司的櫥窗展示，之前藝術家羅遜柏格及瓊斯的設計作品也曾在此展示過。此時雖然普普的圖像已成為一種藝術語言，卻沒有一家專業的畫廊願意展出這些作品。沃荷遇到一個難題：李奇登斯坦也在創作類似東西，而且好像比他的作品更能獲得贊同並被接受。

沃荷此時似乎陷入泥沼之中——直到他採納一個朋友半開玩笑的建議——開始創作一元鈔票及康寶湯罐的作品。這些東西是如此的平凡而生活化，人們幾乎不會花時間去細看。一開始他用手繪的方式來畫，但很快的，為了要使東西更為肖似，沃荷用絹印的方式呈現在畫布上。湯罐之後則是從照片上仿作的瑪麗蓮‧夢露肖像畫——對於新的普普浪潮中明星崇拜的特質來說，這真是一個再好不過的註腳。康寶湯罐於1962年夏天在洛杉磯展出，同年秋天沃荷在紐約的史戴波畫廊個展，似乎時機相當好；展覽推出便引起一陣騷動。

沃荷在四十七街東有了一間工作室，他把它命名為「工廠」，與幾個朋友合力大量製作一些絹印的作品。他們不斷開發新題材——賈桂琳‧甘迺迪、貓王普里萊斯、災難系列、電椅系列等。1963年，他也拍攝影片，一開始這些片子次乎顯得有些粗糙，而且主題沉悶。好像攝影機被放著一直拍某樣東西或人物，有時會持續數個小時。沃荷說：

　　我喜歡沉悶的東西。如果你坐下來看著窗外，

右：安迪‧沃荷在
惠特尼博物館公開展出中的
公牛壁畫之前，1971年
攝影者不詳

那感覺是棒透了。可以消磨時間。眞的，是這樣的。到處都有人一動不動向窗外看的，我就常常看到。如果你不是往窗外看，你也會在坐在店裡看街上有什麼事。我的電影就是一種消磨時間的方式。

很快的，電影的形式也改變了——拍攝的是經常圍繞著沃荷的一些「超級巨星」動態。包括從上流家庭的逃家女孩，如不幸的艾迪·薩契維克（Edie Sedgwick），她後來因爲吸毒過量致死；紐約有名的社交名人，如珍·侯瑟（Baby Jane Holzer）及一些男扮女裝、追星族及吸毒者。這些人在靜靜觀察的沃荷面前展露各種情感的起伏變化，「我無法確定哪些是真哪些是假，」沃荷說，「在電影中你只要把機器一直開著、拍些照片就行了。我讓機器一直拍攝到底片用完爲止，因爲這樣我才能捕捉到他們真實的一面。」

1960年中，沃荷已被一種幾近狂熱的氣氛所包圍。1965年他在賓州大學當代藝術中心舉辦個展時，開幕酒會時爲了爭賭巨星所引動的人潮幾乎造成騷亂。沃荷和薩契維克得從側門偷溜出去，有些作品也被運走，以免遭到群眾損壞。沃荷得以進入著名的卡斯戴里畫廊展出兩個系列的作品。一個是花的系列，所用的題材是他在一本女性雜誌上看到的，原作是由一個家庭主婦所拍攝，還在某攝影比賽中贏得次獎。「工廠」將「花」以不同尺寸複製生產了九百張作品。1966年的另一個展出中，沃荷進一步以「牛的壁紙和銀色的雲」爲主題，後者是指充滿氦氣的漂浮塑膠枕頭。在展覽開幕時，沃荷同時宣佈他將不再畫畫，因爲繪畫已經無法引起他的興趣了。

1966年4月沃荷首次展露他在搖滾音樂的嘗試——他所培養的「天鵝絨地下樂團」公開首演，同時演出的還有他所指揮的聲光秀「無可避免的引爆塑膠」。

1968年6月，他被自己造成的盛名所累。沃荷被一個心理不平衡的女子瓦勒莉·索蓮娜（Valerie Solanas）槍擊並受了重傷，索蓮娜曾出現在他的影片「單車男孩」中，在事發的半年前她參加了一個組織「閹割協會」，簡稱SCUM。她選擇了沃荷作爲發洩怒意的對象。在知名的美國表現派畫家艾莉絲·尼爾（Alice Neel）爲沃荷作肖像畫時，他還刻意把這個曾經危及性命的傷痕展露出來。

雖然早就宣稱不再作畫，沃荷卻沒有真正放棄創作。雖然拍片及發行刊物「訪問」的收入較不穩定，他仍然著迷其中，只在空檔期間才繼續大量創作繪畫作品，有時會因此而遭到反對。他對於參加派對非常熱中，這在他死後出版的《安迪·沃荷日記》中也有記載。他收入的主要來源之一是爲有錢無名的德國企業家畫肖像，沃荷自己也是精打細算的生意人，有時會視定量的多寡給予折扣。雖有這種功利傾向，沃荷仍舊在國際的視覺藝術界受到尊崇。例如在1981年，他是倫敦所舉行的「繪畫的新精神」展中唯一的美國普普藝術家，——這個展覽被視爲德國新表現主義的勝利，而沃荷所作的一切卻是被認爲反其道而行的。沃荷用以不斷自我突破的方式就是與其他藝術家共同展出或合作，例如他與爲《花花公子》工作的攝影家耐曼（Le Roi Neiman）的聯展，或與紐約年輕的塗鴉藝術家巴斯奇亞（Jean-Michel Basquiat）的創作。

沃荷1987年死於一場沒處理好的膽囊手術。他過世後私人收藏的拍賣（從美國古董家具到餅乾罐都有）驚人的成果，說明了他在公眾意識所建立的形象是多麼成功。

古雷斯·歐登柏格
辛辣泡菜的圖形中的口紅，1966年

Piccadilly Circus, London.

ET.2987R

克雷斯・歐登柏格（Claes Oldenburg）

克雷斯・歐登柏格將兩次大戰間超現實主義的意念作了綜合與變化。他於1929年生於斯得哥爾摩，是一個瑞典外交官的長子。母親是基督教科學派的信徒，對於靈媒學有相當的興趣。在美國派駐三年之後，全家在1933年遷到奧斯陸，最後終於在芝加哥定居下來，歐登柏格的父親在當地被任命為領事。歐登柏格剛到芝加哥時一句英文也不會，他所感受的孤獨可想而知。為了排遣寂寞，他想像了一個豐富的世界，位置在非洲與南美之間一個叫「新生」的島嶼，島上的語言是半瑞典語半英語式的。這個國度中所有的細節都被歐登柏格有系統而詳細地記錄在一本冊子裡，其中有許多成了他日後藝術創作的靈感來源。他

在1966年篤定地說：「我所作的一切都是完全原創的——在還是小孩子的時候我就發明出來了。」

他在幼年的時候進了芝加哥的拉丁學校，後來為了反叛他所受的古典教育，在青少年時期幾乎逛遍了芝加哥所有的聲色場所，他與舞者們交談，並收集了大批的色情圖片，對於他日後的作品影響很大。1946年他離開芝加哥到耶魯大學，他被選中參加一個實驗性的「導引課程」，用以對比分科教育的優劣。他的修課集中在文學與藝術（他正式的藝術課程一直到大學最後一年才開始），也選了一些戲劇課。1950年他回到芝加哥，在市政新聞處當記者，負責警政新聞。他一直到1952年知道自己無法從軍，才下定決心專注於藝術創作。在這個期間他換過數個工作——甚至在芝加哥的迪波車站（Dearborn）賣過糖果。同時，他也到芝加

歐登柏格，商店，從前窗看進「商店」，紐約東2街107號，1961年12月。攝影者不詳

哥藝術學院進修，認識剛興起的芝加哥畫派幾個成員，例如李昂·葛拉布（Leon Golub）、魏斯特曼（H. C. Westermann）等。最後他因為覺得芝加哥的藝術發展太封閉，因而決定搬到紐約發展。

他在1956年6月底達紐約，時值帕洛克剛因車禍去世。雖然帕洛克曾是他的偶像，歐登柏格卻對當時橫掃紐約藝壇的第二代抽象表現主義沒有太大感覺。一直到1961年，他都在紐約庫柏聯盟美術館及藝術學校的圖書館擔任按時計薪的館員。這個工作使他能在閒餘的時間自我進修，他特別研究華鐸（Wateau）及提波羅（Tiepolo）的素描，對於自己的素描功力有極大的幫助。1958年歐登柏格開始對舞台發生了興趣，也與一

批環境藝術家有了接觸，其中包括亞蘭·卡普洛（Allen Kaprow）及瑞德·格魯姆（Read Grooms）。他們邀歐登柏格一起籌畫在賈森教堂（Judson Memorial Church）建一所表演場地，可供舞蹈、戲劇及詩作發表的空間，也讓藝術家們在此展出實驗性的作品。1959年5、6月間歐登柏格舉行了他第一次的個展，大多是用舊報紙打漿，塑成網狀盔甲的雕塑。這個展覽也是他一連串自我解讀的開端。「在這過程中，我想要發現所有對我產生意義的東西，但這種自我發展的過程，其實是想在所處的環境中逐步找到自我。」他也決定要「在不同的衝突中得到樂趣，找出各種自我認同。」他憑空創造了一個「他人」，「雷射槍」（Ray Gun），一個只有在質疑本我存在時才會出現的個體。「雷射槍」的靈感來自詩人哈特·奎恩（Hart Crane）將基督作為自我認同對象所創造出來的「宗教槍擊手」，並且正式出現在歐登柏格第二次個展「大街上」。「大街上」的構想起自塞林（Louis-Ferdinand Celine）的小說《預設的死亡》、杜布菲的藝術，尤其是歐登柏格居住的下城東區種種現象。1960年他的記事本上寫：

> 我的位置，以及其他像我的人的位置，就如同在一個遲滯、思想簡單的社會中敏感而明智的一群人。我們不願意逃避，也了解逃避是不可能的。因此我們成為小丑、智者或先知。這裡的危險在於我們忽略了藝術，卻建立了無數的寓言；在於我們只做智者，而不作藝術家。

「大街上」充滿了駭人及情色的城市景觀，分別在賈森藝廊及紐約的魯本畫廊展出。接著歐登柏格又展出「商店」，這似乎是一場對大眾消費文化的派對，也建立了歐登柏格在紐約的前衛藝術家名聲。「商店」的場景是在一家真實的店面之中，原本只計劃在1961年的11月展出，卻因反應熱烈而延長到1962年1月。

歐登柏格的下一個展出使他變成了普普藝術界的新教主。在1962年五十七街的格林（Green）畫廊中，展

歐登柏格和布魯艮，湯匙與櫻桃，1988 年

歐登柏格和朱利安‧尼曼（Juian Nieman）的底片模型

出了由他1960年結婚的妻子派特（Patt）所縫製、以樹脂接合的大型軟雕塑。許多都是平時日常用品的放大版，並常常帶有影射的性意味在內。

1965年3月，歐登柏格搬進紐約十四街一間幾乎佔了整條街的大工作室中。由於工作室的空間開闊，加上他之前因個展成功得以到處旅遊，他開始想出作一些比之前作品都還要巨大的物體。首先是一系列「紀念碑」的素描、紀念碑式的雕塑計劃，多半是變大的日用品。他的構想來自於對美式生活的平凡乏味作嘲諷的反省，性的隱喻也成了作品中的重要元素。例如現存於索納本（Sonnabend）收藏中的「崩陷的瀑布」，就是將一個水壩的閘口轉化成男性的生殖器官。很快

歐登柏格和一個牙膏狀紀念墓碑

走在街上，倫敦，1966 年

漢斯‧哈瑪斯基歐德攝

的歐登柏格獲得了將他的意念變成現實生活中真正作品的機會，但同時作品中的幽默意味也開始消失。1980年早期他繼續著這類創作，此時他被委託的一件作品，說明了他知名藝術家的名聲已獲得確定：為新的達拉斯美術館大廳作一件大型軟雕塑。歐登柏格所構想的作品與當地的文化具有關聯性，是一件大型的「勾椿」——一種由木柱及繩索構成，能將牛群及馬拴住的裝置。這件作品，特別是作品的展出與周邊環境，與歐登柏格自己在1961年公開宣言大異其趣：

> 我所主張的藝術是政治—色情—神秘的，不是那些蹲美術館的展覽品。
>
> 我所主張的藝術是有自我意識的藝術，是那種可以從零開始的藝術。
>
> 我所主張的藝術是能從日常生活的混仗中掙出天日的藝術。
>
> 我所主張的藝術是貼近人性的，如果必要，也可以是訕笑的，或者是暴力的，或者是任何應該是的樣子。
>
> 我所主張的藝術家是在他消失後，可以頭戴一頂白帽子倏地出現，隨處塗鴉。我所主張的藝術是會發出煙幕，像吸煙一般，而聞起來像一雙鞋子。我所主張的藝術是能飄得像一面旗子，或者能像一塊手帕能用來擤鼻子。我所主張的藝術是能穿上，脫下，像一條褲子；像襪子一樣容易穿破，像一塊派般可以吃。

1977年歐登柏格與布魯艮結婚（Coosje van Bruggen），她是一位美術館策展人，也與歐登柏格共同策劃許多大型的展覽和表演。自1970年開始他們就已共同創作一些超大型的雕塑，如撞球、衣夾、鏟子、羽毛球等，分佈佇立在美國及歐洲許多城市及公園之中。1995年由華盛頓國家畫廊、古根漢美術館共同策劃的回顧展「克雷斯·歐登柏格：作品選」也巡迴到歐洲展出。

吉姆·戴恩（Jim Dine）

吉姆·戴恩是美國普普藝術第一代藝術家中年紀最輕的，他的作品與新達達藝術家如羅遜柏格及瓊斯的理念有臍帶關聯，但他的風格卻是所有普普藝術家中最具表現主義意味的。

他於1935年生於俄亥俄州的辛辛那提，第一次與藝術的接觸開始於辛辛那提美術館中所設的兒童課程。他的母親在1947年過世，因此他是由外祖父母扶養長大：

> 我們是一個移民家庭，經營一間五金商店，生意還算過得去。祖父把我帶大，他一直自認為是個好木匠——他修理東西，敲敲打打的，但其實對此並不在行。不過祖父工作時有那種勇氣與自信心，使我們也對他都深信不疑。他會讓我玩他的工具，不過我想，即使我們家沒有人作這一行，我也會對這些基本工具發生興趣的。它們是我們與過去的連結，它們與人類的歷史有關，與手也有關。

還在唸中學時，戴恩就在辛辛那提藝術學院選修夜間的成人課程。他後來進了在亞森市的俄亥俄大

吉姆·戴恩
躺下的大靴子，1985 年

吉姆・戴恩，靠近彩色窗戶的自畫像，1985 年。

學，於1957年獲得學士學位，又讀了一年的學士後研究課程，才在1958年前往紐約。他在羅德（Rhodes）大學教書，並且很快成為蓬勃發展的新興東村（East Village）藝術家其中一分子。戴恩與歐登柏格都是賈森畫廊發起人之一。

戴恩所創始的偶發藝術，是一種綜合了預設與即興的戲劇表演形式。1959年他發表了第一件作品「微笑的工人」，宣告了選擇藝術家志業的滿意及投入程度。1960年的「車禍」則獲得相當好評，是根據藝術家本人與妻子所親身遇到的車禍而作的。雖然他在普普藝術圈中逐漸展頭露角，紐約的生活對戴恩來說卻充滿壓力。1962年，他與瑪莎・傑克森畫廊的經紀關係已進入第二年，在畫廊資助他全心創作的前提下，

戴恩開始接受心理分析治療。在這之前，太多的工作已使他喘不過氣：

> 那年的夏天很怪，我除了到畫室外，不曾離開家裡一步……我其實可以出去走走的，可是不然……真是寸步難行。整個夏天我都在畫個沒完。

戴恩對於其他普普藝術家所關注的非個人性不感興趣，在1963年的一個訪問中他說：

> 我關注的是個人的訊息，是畫我自己的畫室……。我現在正創作一系列的調色盤作品。我先畫一個調色盤，在這個盤上我可以做任何事——可以畫雲在上面飄過。我也可以在中央加一把槌子。我每次動一筆，整張畫就更豐

富。就像在背景上又多了些什麼。

他的創作範圍越來越廣泛。1965年他作了第一件鋁製的雕塑，並首次開始爲戲劇作設計——舊金山演員工作坊的「仲夏夜之夢」。1966年他認識了一群紐約派的詩人，跟他們其中幾人成了好朋友，並在這些人的影響下也開始作詩。戴恩認爲自己的詩「並不好，但也不是全無價值的，因爲是畫家所創作的詩。」

1967年，在戴恩開始作詩的那年，他也前往倫敦暫居——在1966年他才首次到過英國。1969年他到了巴黎。1970年在惠特尼美術館舉行回顧展，在1971年他從倫敦搬到他在佛蒙特買下的農莊。1973年他與巴黎曾爲畢卡索晚期作品製版的著名版商阿鐸與皮耶羅·克羅莫林科合作。這些銅版作品的線條，可能使得他朝向更傳統的方式作畫。從1975年開始，他每天都做具象繪畫的素描練習，這種練習持續了將近六年。

戴恩從一開始就傾向於創作系列作品，在不同的系列中的繪畫都有一個特定主題——畫領帶、工具、浴袍、心臟等等。1980年他畫一棵棵的樹，較以前的作品都更能顯露出與表現主義的關係：譬如與蒙德里安同樣題材的畫就非常有相關。1981年他專注於另一個題材——克羅莫林科在格耐爾（Grenelle）路的住家及工作室外的鍛鐵大門——隔年他便以此爲題材作了一件雕塑。這時他也開始作另一系列的繪畫「在南肯辛頓的死亡」，用以紀念蘇格蘭藝術家羅瑞·麥考文（Rory McEwen）在得知羅患癌症後，在南肯辛頓的地下鐵臥軌自殺的事件。

近來戴恩的作品大多是不同風格的雕塑——譬如他的「米羅維納斯」令人想到瑪格利特的作品。或者是爲他的妻子南西所塑的頭像，似乎有著傑克梅第的影響。

（吳宜穎◎譯）

上、左：吉姆・戴恩，車禍，1960 年
羅伯・麥克艾洛伊攝（Robert McElory）

第二十四章 特立獨行的藝術家（The Artist Not the Artwork）

在這個最後的章節中所提到的藝術家，在風格上大相逕庭，卻都對於藝術創作的根本問題上帶來新的啓發。對於依夫斯·克萊恩，尤其是對於波依斯，他們作品中的物體存在的原因不是為了美感上的需要，而是與個人特別相關的生活殘片、記憶與浮光掠影。依娃·海斯及路易斯·布爾喬亞在女性主義的基礎之上作了同樣嘗試。她們的雕塑作品就像是從身體內部迸發出來，有如她們軀體的一部分；像蜘蛛吐絲織網一般，她們的個人性與作品幾乎合而為一。非裔美籍的藝術家尚－米榭·巴斯奇亞從多種文化源頭尋找圖像的再構，將歐陸的與非洲的圖像與城市中大眾文化交錯使用。巴斯奇亞是都會中的原始住民，他四處為家，從不落地生根。他由於過量吸毒致死的事實，使他的個人傳奇與十九世紀初期浪漫主義的藝術家與詩人似乎有了共同的命運連結。

路易絲·布爾喬亞
細胞（歇斯底里的拱形），1992-93 年

路易絲·布爾喬亞，1982年，羅勃·梅波瑟普（Robert Mapplethorp）攝

路易斯 · 布爾喬亞（Louise Bourgeois）

布爾喬亞在晚年開始逐漸高漲的名聲應歸功於女性運動的浪潮。她生於1911年的巴黎，父母經營一家修復古董地毯的舖子，她的童年大多在奧布松（Aubusson）度過。從十歲開始，布爾喬亞就開始幫忙織毯的修復，她記得自己第一件成果是織毯子的針腳，由於潮濕或年代久遠的原因，這是使得毯子最容易破損的部位。

布爾喬亞與雙親的關係相當複雜，尤其是與她的父親——她在訪談中常常提到，自己童年與青少年時期的傷痛都成為後來在她的藝術中的創作根源。在家裡的三個小孩中，布爾喬亞排名第二，有一個姊姊及弟弟。她以父親的名字而命名，是父親最寵愛的女兒。但這也同時讓她成為父親最喜歡嘲弄的對象。「我父親常常讓我覺得自己微不足道，」她說：「嘲弄，可以說是一種比較消極的殘酷。」

她的父親喜歡拈花惹草。母親患有肺氣腫的疾病（是她在二次大展之後得到嚴重的西班牙流行性感冒所遺留的病因），為了讓母親休養身體，全家從1922年到1923年都在法國南部度過。他們還有一位名叫莎迪的英國家庭女教師，是布爾喬亞父親的情婦。「我成為一個藝術家，」布爾喬亞說：「是因為這一段婚外情所造成的，由於我對於這個可懼的侵入者的妒忌所造成的。」她又說：「我也認識到，想生存，就得增加你自己對別人的價值。我父親需要我，我討好他。所以我總是有求必應。但有時這也使我覺得很可悲。」

布爾喬亞年歲稍長之後，她的父親長帶她見識了彼嘎（Pigalle）或蒙瑪特的夜生活，給她的生活加進了一些波希米亞的想像，這個特質一直到她結婚或在美國生活時都未曾消失。而在她一些雕塑作品中的情色意味也與這個時期的體驗有關。

1932年布爾喬亞的母親過世。對於她的悲傷，父親仍一如往常的加以嘲笑，使她痛苦得跳河自盡，還是父親親自救她上岸。母親的死是布爾喬亞的生活極大的轉戾點。「她過世的時候⋯⋯我幾乎被一種想瞭知一切的憤怒所支配了。如果你害怕被拋棄，你就會一直處於依賴的狀態，使你覺得無能為力。」她決定到巴黎第一大學唸數學，因為「它是一個你可以絕對信賴的架構，十分可靠，絕不背叛你。」後來她放棄了數學，轉而唸巴黎的藝術學院，又換到藍松（Ranson）、朱理安、庫拉羅西（Colarossi）與夏米耶（Grande Chaumière）等學院進修。她也為當時一些知名的藝術家工作——包括雷捷、葛羅梅（Marcel Gromaire）、弗列茲與洛特（André Lhote）。

她特別受到雷捷的影響。由於她流利的英文（這得歸功於那討厭的莎迪（Sadie）），可以幫助雷捷與美國學生之間的溝通，布爾喬亞得以不費分文地跟他學習。在雷捷的工作室中，她下定決心要成為一個雕塑家。雷捷曾將一撮刨木釘在架子底部使其自然下垂，要求學生作素描練習。布爾喬亞對於刨木形狀及其「顫動感」非常感興趣，「我並不想一板一眼的畫它，我只要探究它形成的三度空間感。」

當時常有左翼文化交流參觀團的舉辦，布爾喬亞在1932及1934年也參加這種活動而到蘇俄去旅行。1937年她與美國藝術史家羅伯 · 葛得瓦特（Robert Goldwater）相識，隔年兩人便結婚了。「他告訴我他的父親從未對他母親不忠，我不大相信這話，不過也因此開始對他比較注意。」夫婦倆領養了一個小孩米歇爾後，便相偕到紐約去了。布爾喬亞開始喜歡夫君及這個新國家的清教徒味道，但也對她昔日的生活有些戀戀不捨。她轉而從藝術中重新建構記憶中的過往，「我是因為不能忍受在巴黎的人事才逃離他們的，但當我一離開，我就試著再將那一切製造出來。」

布爾喬亞在美國生了兩個兒子，然後逐漸重拾藝術家的生涯。大戰時她在紐約藝術學生聯盟學校中繼續創作，並不懼壓力地與當時避居紐約的超現實主義藝術家相交。「這又是河左岸的那一套。雖然我與他

們很親近，我卻是他們最激烈的反對者。那些人既獨斷又自以為是。」1945年及1947年她分別舉辦第一次及第二次畫展，1949年才在裴理多（Peridot）畫廊辦雕塑展。展出的雕塑作品都是一些抽象的人形或是根據所認識的人而塑，也可以見到她丈夫當時所研究的非洲雕塑的影響。自此之後她定期展出，但總是隔很久的時間才發表作品。1950年代她入籍成為美國公民。

1960年代布爾喬亞開始在學院教書，這使得她與紐約藝壇的關係越來越緊密。1966年她參加了由藝評家露西‧李帕得（Lucy Lippard）在費雪巴赫畫廊所策劃的「另類抽象展」（同時參加的還有依娃‧海斯（Eva Hesse）），1960年代晚期她常常參與女性主義的活動，不過布爾喬亞並不自認為是女性主義者，她說自己是「女性主義的專家」。

她開始以更多不同種類的媒材創作——石膏、布料、銅及大理石等——作品也越來越帶有性意味。在這時期創作的作品很多都是設計以懸吊的方式展現，而不是立在台座之上——這些都啟發自她父親所收藏的古董椅，他將它們懸吊在閣樓天花板的木柱上。

1973年葛得瓦特逝世，布爾喬亞的生活也重新歷經改變。她更投入於自己的藝術創作。1978年她參加了紐約兩個眾所矚目的展出，獲得了廣泛好評。一個展出在漢米爾頓當代畫廊，另一個在夏維爾‧福卡德畫廊。她成名甚晚，可能是因為自我否定的傾向。「我害怕成功，」她曾說：「幾乎甚於我害怕失敗。」但當時即使一個藝術家的風格並不是太突出，也會因為作品中強烈的自傳性色彩及女性主義意味而得到關注。1982年布爾喬亞在紐約的現代美術館舉辦盛大的回顧展，1993年她代表美國參加第四十五屆威尼斯雙年展——她是第一個在如此高齡被給予這項殊榮的藝術家。

上圖 約瑟夫‧波依斯與家人於歐伯卡瑟， 1965年
里歐那得‧弗利得（Leonard Freed）攝
右圖 約瑟夫‧波依斯，有油脂的椅子， 1963年

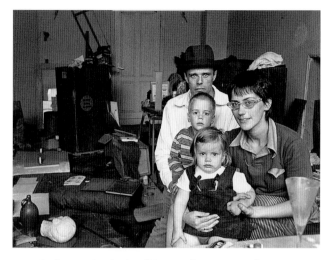

約瑟夫‧波依斯（Joseph Beuys）

約瑟夫‧波依斯的作品大多都超越了傳統藝術的範疇。他有時像一個現代的巫師，有時如同社會變遷的催生者——他曾提及創作「社會性的雕塑」；更重要的是他將標準從藝術家所創作的內容——作品的創作——移轉到藝術家的作為、理念及個體性。

波依斯於1921年生於德國的克雷斐（Krefeld），童年與少年時期在克雷佛斯（Cleves）附近的林登（Rindern）度過，父親在當地經營麵粉穀物業。波依斯與父母的關係並不親密，他所居住的地方居民多為天主教徒，風氣閉塞。波依斯對於科學很有興趣，他在家中自己弄了一間實驗室，閒時彈琴、拉大提琴，並且自修北歐歷史與神話。他也對藝術很有天份，常常到一位當地雕塑家阿其勒斯‧莫得加（Achilles Moortgat）的工作室中玩耍。由於他對科學的興趣，原本他打算畢業之後當小兒科醫生，但是大戰中斷了他的醫學訓練。他在德國空軍隊中擔任飛行轟炸的任務，經常在南俄、烏克蘭及克里米亞地區執勤。1943年他駕駛的飛機被擊落，墜毀在克里米亞的荒野中。雖然受了重傷，波依斯得以倖存下來，被一個游牧的克里米亞韃靼人所救。由當地人看護了八天之後，被一個德國的搜索隊所發現。在獲救的過程中雖然大多處於昏迷狀態，日後這段與遊牧民族共處的經驗對他卻有極大影響。他

響。他後來繼續在傘兵部隊中服役，受傷的紀錄達五次，在荷蘭與德國北海岸的戰役中被俘虜，囚禁在庫斯哈文（Caxhaven）。

1946年波依斯回到克雷佛斯，決定成為一名雕塑家，他師從於一位當地的雕刻家華特・布呂克斯（Walter Brüx），之後又在艾華德・馬塔雷（Ewald Mataré）工作室中學習，並進入杜賽道夫藝術學院就讀。馬塔雷在1933年被列為頹廢藝術家而褫奪教職，直到1946年才又復職。這位老師的觀念在某些方面與波依斯不謀而合，他曾表示：「雕塑，必須像在沙印上的足跡般。我不取那些美感意味濃重的作品，而是要使我自己成為被崇尚的目標。」對波依斯來說，這是一位難相處的老師——他後來常用偏執一詞形容他——在與學生上課座討論之前也經常準備不充分，但他對於自發性的重視卻影響了波依斯。一度曾是波依斯的老師，後來馬塔雷卻成了他學生的反對者。

波依斯畢業之後他在杜賽道夫藝術學院得到了一間工作室，開始循正常管道參與當地的藝術展覽。他主要的重心放在對於動物的描繪，因為這對他來說是

原始的象徵，不受文明與科技的影響。他也對魯道夫・史坦納（Rudolph Steiner）的人類學哲學很感興趣，特別是受到1923年史坦納對於蜜蜂的演講所吸引，史坦納在演說中提到了蜜蜂吐蜂蠟並築巢的過程。這給了他在雕塑獨創理論的靈感：

> 對我來說，蜜蜂有趣的地方在於它們的生命系統，即這個有機體的熱能組織，及組織內有如被雕塑出的型態。從一方面來說蜜蜂有熱能的元素，是以一種流體的形式存在的；另一方面他們製造結晶體的雕塑，有著幾何造型的外表。

波依斯的名聲逐漸建立起來——1953年他在烏波塔（Wuppertal）的馮・德・海特（Von Der Heydt）美術館舉行個展，但是很快他便由於缺乏進步感到挫折並陷入低潮：

> 在戰時所發生的一切對我當然有影響，但是有些東西也慢慢在減失。我相信這個階段是最重要的一個時期，因為我必須以重新建構的方式組合自己。很久以來我總像是背負著一個身

體。最初我感到身心俱疲，其後很快的這種狀態便轉變為重生，我內在的一切重新移植，發生了一種生理上的改變。疾病其實是生命中精神危機的顯形，此時舊有的記憶及思想都會被排除，以使得正面的改變得以發生。

1957年的4月到8月間，波依斯都待在鄉間，在漢斯及法蘭茲·凡·得·格里登(Hans and Franz Joseph van der Grinten)兄弟的農地上工作，他們從1951年開始就是波依斯的贊助人。在這個低潮與重生的階段波依斯得到一個結論：

> 在西方世界中，藝術與科學的發展概念其實是互相牴觸的。在此一事實上，必須找出對這種兩極化概念現象的解決，而發展出新的視點。

1961年波依斯被任命杜賽道夫藝術學院的大型雕塑系的教職。這項職務不但使他了解教學其實對他與藝術創作有著同樣的重要性，也使他有機會在後來推行一項國際性的藝術運動Fluxus，(即為流動之意)，以對抗社會中一般對於藝術的期望與藝術的傳統位置。尤其他們認為藝術是「一種沒有用處的商品，只是用來為藝術家創造收入的。」起初波依斯並不是Fluxus的核心人物，但是他的加入使得他得以馳名國際，他也將運動的重心轉移到杜賽道夫藝術學院之中。1964年他首次受邀參加卡塞爾文件大展，是當時歐洲最重要的現代展。

波依斯在這個時期的作品帶有濃重的神秘感與詩意，1965年他作了一個相當重要的「表演」，將一些剎那卻永恆的圖像綴聯在一起。作品的名字是「如何對一隻死兔子解釋藝術」。波依斯用蜂蜜及金葉混合的液體覆在頭上，在左腳上穿一隻鐵鞋、右腳上穿皮毛的鞋子，手臂上抱著一隻死兔子，在杜賽道夫史梅拉(Schmela)畫廊的展覽中巡過一幅幅的作品。他對懷中的兔子說話，並且用兔子的手掌去碰作品。然後他在一張椅子上坐下，仍舊抱著兔子，重新再針對作品作更詳盡的解釋，「因為我不喜歡跟人解釋這些作

品。」在表演的過程中畫廊對外關閉，人們只能從向著街道的門廊及窗戶看進室內。藝術家談到他這件作品時說：

> 這是一件複雜的情境描述，是關於語言的問題，思考的問題，關於人類的意識及動物的意識。情境被拉到一個極端，因為這不只是一隻動物，而是一隻死的動物。即使是這樣一隻死的動物也有產生力量的可能。

1967年波依斯的生涯面臨重大的轉變。當時德國的政治氣氛趨於兩極化，一方面是保守主義的勢力與法令，另一方面是反對派甚而是恐怖主義的反動力量。他所發起的「德國學生後黨派」使得他與在杜賽道夫藝術學院同事的衝突應聲而起。這個新興黨派的創始會議的舉行雖已經過學院的同意，但來自行政單位的反對卻昭然若揭。第二年學校的九個職員發起一份聲明，譴責他們同事的「對政治獨斷而一知半解的舉動」。半年後，院長請出一批警察關閉了學院。在1972年整個事件達到高潮：此時也是巴德·邁霍夫(Baader-Meinhof)恐怖份子在德國甚囂塵上之時。波依斯率人佔領了學院的秘書處，以抗議學院對所有申請就讀學生的拒收舉動(這是他第二次發動抗議)，他馬上就以「瀆職」的名義被解聘了。他曾要求萊因-西伐利亞省的教育部長約翰·勞(Johannes Rau)出面解決此事，但被後者峻拒，理由是「不能也不願成為會走動的藝術玩意兒」。為了此事有一連串的法律訴訟，直到1978年10月才達成和解。雙方的關係因為波依斯得到最高法院的勝訴而惡化，波依斯威脅要接受維也納應用藝術學院的教職更使得事情雪上加霜。為了怕受到無法留住德國最顯耀藝術家的指責，北萊因-西伐利亞的新教育部長主持了一項協議，准許波依斯繼續使用在學院的畫室，並在學院沒有給予續聘的情況下，仍保留他的教授頭銜。

歷經這許多波濤，波依斯仍繼續教學與創作作品，並時常對學院之外的學生給予指導與意見。「德

約瑟夫·波依斯，

如何對一隻死兔子解釋藝術，史梅拉畫廊，1965年，

烏塔·克洛普浩斯(Ute Klophaus)攝。

依夫斯‧克萊恩,人體測量96號:人們開始飛躍,1961年

「國學生黨」變成了一個主張由投票得到直接民主的組織,在1972年的卡塞爾文件大展中成立了一個獨立的「資訊室」,波依斯得以在此與人對辯他的理念。對於他為什麼將政治與藝術用這種方式結合起來,他回答:「在未來,政治的動力必須是藝術的,即是政治需發自人類的創造性,發自人類個體的自由。」

在他生命的最後幾年,波依斯成立了一個四處游徙、全能的智者與先知,持續著他的藝術表演,在各個主要的美術館作展出,並與許多知名人士過往甚密,例如1979年與安迪‧沃荷與1982年與達賴喇嘛的交誼。他在政治方面的活動雖保持高度的獨立性,卻與德國綠黨的理念相近,因此他也曾進行過一件種植上千棵樹的工作。波依斯給人的感覺是既多才又特立獨行的,以至於在他1986年接受心臟手術失敗導致過世時,媒體大眾才知道他身後還留下了一個遺孀與兩個孩子。

依夫斯‧克來恩(Yves Klein)

距依夫斯‧克來恩死後二十年,在1982-83年間,芝加哥、紐約及巴黎等地舉行了他的回顧展。湯瑪斯‧麥克艾弗利(Thomas McEvilley)在展覽圖錄中寫了如下的評論:

> 依夫斯‧克來恩是個謎樣的藝術家,他向世人宣告了,在我們這個時代中,最重要的就是存在的態度與方式,而他為了達成追求此一目的所用的策略,構成了他色彩鮮明的個人傳奇,這也是循溯他生命之跡的線索。

克來恩於1982年生於尼斯,他的童年過得並不安適,在雙親、祖父母及一位膝下無子的姑母家之間居無定所。特別是他的姑母,幾乎是一個控制慾強的母親形象。他父母的管教方式是散漫放任的,而在他的姑母家,教養的態度則是慈善與服從。克來恩在學校

的表現並不好，逃學對他來說是家常便飯。大戰時他的學業被迫中斷，1946年克萊恩沒通過他的升級考試，使他無法按照原定計劃進入海洋商事學校。終其一生克萊恩總是因他所受的正規教育不足而感到自卑，有時還有捏造自己學歷背景的事情出現。

在與父母同到英國短暫遊歷一些時日後，克萊恩回到尼斯的姑母家，在姑母所經營的電器行裡弄了一個店面賣書。這個工作對一個年輕小夥子來說是太枯燥了。在1947年他報名參加尼斯警察學校的柔道課程，才開始擁有一些新朋友和新事業的可能性。這群朋友的其中之一是阿曼·費南德茲（Armand Fernandez，即後來的阿曼），他和克萊恩一樣，日後也成了一個藝術家，並肩站在法國前衛藝術的第一陣線。很快的克萊恩開始沉迷於鍊金術的研究，他在這個領域鑽研了將近十年，並爲他的實驗藝術作品提供了一個神祕性的基礎。

克萊恩先是在德國服役，然後轉駐英國，在那裡學習英文並留了很長的一段時間。1950年，當克萊恩還在英國的時候，他開始強烈的感受到自己應做一名藝術家，其實這也是他長久以來的心願；因爲他一直希望自己能鶴立雞群，並以此與他父母所屬的世界有所不同。1951年他到西班牙學習西文，在那裡開始教授柔道，後來他也一直以此作爲謀生的方式。1953年他藉著姑母的資助，到日本加入東京的Kodokan柔道學校——這是當時世界上最優秀的柔道教練學校。

在日本，克萊恩爲了柔道比賽的訓練而開始服用興奮性的藥物，包括了安非他命，那時這種藥物是可以合法取得的。他服用藥物的習慣自此之後沒有斷過，這可能是導致他行事激烈而大膽的原因，也因此使他在夜裡無法安眠（這是眾所周知的事），甚至可能導致了他的死亡。在苦練之下，克萊恩獲得了被授與柔道黑帶的榮耀——這是歐洲的柔道家從未獲得的殊榮。1954年他回到了巴黎，決意要稱霸法國的柔道武林，法國的柔道協會卻將他排斥在外，他們不承認克

萊恩在日本所獲得的資格，禁止他參加在歐洲的競賽，也不准許他入會。他在10月份所出版的《基本柔道》並沒有獲得重視。

克萊恩退居到西班牙，開始認真考慮當一名藝術家的可能性。他第一步的嘗試是相當特殊的。克萊恩準備了一本冊子，貼滿了單色畫的複製品，在背後登錄了模糊的日期，用以作爲一種追溯的紀錄。

他想打入法國藝壇的初步嘗試是失敗的。1959年他送了一幅橘色的單色畫到新寫實沙龍參展，但被拒於門外。之後他籌畫了一個全部是單色畫的個展，這個展出得到了較多的迴響，包括受到年輕而辯才無礙的藝評家皮耶·列斯塔尼（Pierre Restany）的注意，並爲他接下來在1956年的個展撰寫目錄前言。自1956年起克萊恩開始了單色畫的繪製。雖然他並不侷限自己所用的色彩，藍色卻成了他主要的創作核心。他將同色調的藍色應用在許多東西的創作上——畫布、物體、雕塑、其他藝術品的石膏像，例如在米開朗基羅的「垂死的奴隸」石膏像上噴滿藍色顏料。此時他的許多作品都是用富麗的純色填滿畫幅的，並不斷的改變及重構畫作的形狀。因而有一種叫做IKB的藍色（國

依夫斯·克萊恩，向空騰越，尼斯，1962年
哈瑞·夏克（Harry Shunk）攝

際克萊恩藍）就是因他而得名的。克萊恩與當時一位活躍的畫商依莉・克列兒（Iris Clert）的相識與合作，為他往後的生涯帶來佳運。克列兒也有同樣的野心要躋身巴黎前衛藝術圈，她很快就成為克萊恩的最佳拍檔——她的畫廊正可作為克萊恩展開一連串個人奇行異想的舞台。1958年克萊恩舉行第二次個展，果然一演轟動，成了公眾媒體的眾矢之的。展出的名稱叫做「虛空」，他們在畫廊入口糊上藍色的壁紙，走道上站滿了兩列穿制服的共和侍衛軍。在開幕酒會中衣著時髦的紳士淑女們期待了半天，發現根本沒東西可看——整個畫廊除卻白牆之外空無一物。開幕晚會幾乎在混亂中結束，而這正是藝術家和畫廊主人所希冀的結果。

克萊恩的名氣在歐洲迅速竄起。成功接踵而至。他受邀為新建的葛森克辛蚊子教會（Gelsenkirchen）劇院設計裝潢，並與克列兒再合辦一次展出，成了藝評家列斯塔尼所倡議的團體——新現實主義的核心人物。克萊恩大膽而前進的言論與觀點也在比利時集結成書，裡面充滿了各式預言、宣示了人類將很快進化到凌空而行、心靈感應及超越物質時代的來臨。

在這個期間，克萊恩似有永遠用不完的精力。根據現有的紀錄顯示，在1956-62年期間，他所創作的作品超過1077件，他的個性也變得越來越難以相處——許多朋友開始覺得克萊恩變得恃寵而驕。但他在畫壇的地位仍舊扶搖直上。1961年初他在德國克雷費爾德（Krefeld）的長屋（Haus Lange）美術館舉辦回顧展。紐約在當時極負盛名的卡斯戴里畫廊也邀他作個展。為了這些展出機會克萊恩創作了許多作品，並不斷的開發新的技法。除了單色繪畫之外他還創造了一種「人體測量」畫，在一絲不掛的女孩們身上塗滿了藍色油彩，她們在克萊恩的指令下將身體貼印在畫布上。另外還有「灼畫」，用火焰噴燒合成板的形狀來作作品。

但他在藝壇上所取得的地位是不穩固的。克萊恩在紐約的個展成了滑鐵盧之役。《藝術新聞》雜誌嘲諷他是「一個達利——還在低年級階段的」，紐約大部分重量級的藝術家也不接納他——羅斯柯來看了展覽，卻一話不說，掉頭就走。一張作品也沒有賣出。

更大的不幸還在後頭。1961年夏天克萊恩准許他人拍攝他的「人體測量」創作過程，拍攝的內容是「單音交響曲」，也是他在前一年所創作的作品。但是影片在拍攝完後背著他被做了大幅度的更動與剪接；音效也被換成另一套，然後被用在一部叫做「孟多・肯」（Mondo Cane）的低級趣味片中。克萊恩自己也是在1962年5月參加在坎城舉行的首映會才發覺此事的。三天之後他的心臟病嚴重發作，接著很快又第二次發病，奪走了他的性命。克萊恩在1962年6月6日以三十四歲的英齡去世。

伊娃・海斯（Eva Hesse）

　　伊娃・海斯在1936年出生於德國一個猶太家庭，父親是一位刑事律師。1938年海斯和姊姊被送上一輛專載兒童的列車送往阿姆斯特丹，父母則避居鄉間。雖然之後全家很快再度團圓，但這段分離的經歷卻影響了海斯一生，為她的心靈蒙上頹喪與焦慮的陰影。

　　1939年海斯家庭逃往紐約，她的父親轉業成了一名保險經紀人。母親卻無法適應這樣的遽變，由於精神憂鬱而必須住院療養。1945年海斯的父親再婚，新的對象並不受孩子們的歡迎。1946年母親自殺，更增添了海斯的恐懼感，擔心自己會像母親一樣有情緒不穩定的傾向。

　　海斯在年輕時對藝術並無特別天份，但卻很早便決意要成為一名藝術家。1952年她從紐約商業設計中學畢業，繼續進入普拉特（Pratt）藝術學院學廣告設計。但她對於那裡的課程並不滿意，在第二年輟學，改唸庫柏聯盟學校，並在1959年畢業。她又前往耶魯藝術學院進修，選修的多半是繪畫方面的課程，雕塑則較少。從她在這個時期所記錄的日記來看，海斯對於從學院中所得到的訓練也常感到質疑。約瑟夫・亞柏（Joseph Albers）是她的老師之一，海斯與他的師生關係雖常有衝突，卻獲益良多。1954年，當海斯從普拉特轉到庫柏聯盟時，她也開始接受定期的心理治療，一直持續到她短暫的生命結束為止。

　　1960年，她回到紐約，找了一份服裝設計的兼職工作。失卻了她在學生時期所擁有的支持與環境，海斯變得孤單無助，經常受被遺棄與早逝的夢魘所折磨。在她的日記裡，經常提到「如此深植的不安全感，使得任何有意義的人際關係都變得如此遙不可及。」不過在1961年她認識了湯姆・道依爾（Tom Doyle），一個大她八歲的雕塑家，在同年11月兩人便結婚了。1962年，她創作了第一件三度空間的雕塑，是一件由偶發藝術家亞蘭・卡普洛等人的演出中一件有

在工作室中的伊娃・海斯，約 1968 年，攝影者不詳

網狀與軟毛料的戲服。在1963年3月她首次在紐約一家商業畫廊展出。

　　這段婚姻的前期可能是海斯一生中最快樂的日子，但兩人的關係到了1964年的上半年開始出現裂隙。還好年底有一個新的變化暫時地阻止了他們的分歧：依道爾的一個贊助人是個德國的製衣商，他邀請藝術家到德國去，利用一個廢棄的工廠做工作室，創作作品並提供他們生活所需。儘管海斯的德文相當流利，起先她並不願接受這樣一個提議。到了德國之後，昔日的惡夢似乎又再度攪擾她，她的腳也常受劇痛的折磨。這可能是心理作用所造成的，有時甚至使她無法專心創作。

雖然身體狀況不佳，海斯和丈夫一起遊歷了包括西德在內的許多地方。1964年的8月和9月中他們共同遊歷了馬羅卡（Mallorca）、巴黎、羅馬、佛羅倫斯及瑞士等地。

在德國贊助人所提供的廢棄工廠中，海斯有一間自己的工作室。到了年底，也許是由於丈夫的提議，她也開始創作雕塑。起初她使用織線及一些在工作室中找到的材料，道依爾教她如何用石膏塑模，那名德國贊助人的工廠工人也提供了她許多的幫助，海斯與工人們相處得非常愉快。他們知道她對這些手工藝不太在行，還幫她代勞了許多編織的工作。

1965年夫婦倆搬回紐約，途中轉經倫敦與愛爾蘭。這時他們的婚姻幾已走到盡頭，在1966年1月，道依爾從蘇活區的家中搬到對街的工作室。值此同時海斯獲得了在藝壇的首度成功，她參加了藝評家露西·李帕得在費雪巴赫畫廊所籌辦的「另類抽象展」展覽。當時稱霸紐約藝壇的極限主義雕塑家中，有許多都是她非常要好的朋友——特別是她與索·勒維（Sol LeWitt）的交誼。她的作品也被認為為極限主義帶來一個新方向，並隱涵有超現實主義與表現主義的意味。

海斯開始使用新的素材在創作中。首先是乳膠的使用（自1967年始），然後是纖維玻璃與樹脂。她纖維玻璃製成的作品是在長島的艾奇斯（Aegis）塑膠廠完成的，好友道格·瓊斯（Doug Johns）給了她許多協助與指導，他也是海斯後來許多重要作品的助手。海斯1968年在費雪巴赫畫廊開的第一次個展，所展出大多是在艾奇斯所完成的作品。即使紐約的藝評界也覺得這些作品的意義難以解讀，海斯在展覽畫冊上的一段自述，也許最能說明她已見成熟的風格：「我希望這些作品根本就不成為作品。我的意思是它們將超乎我的意念而存在。」雖然當時一般的評論仍對作品有些感到困惑，展出卻得到了極大的迴響，海斯也被認為是藝壇極有希望的新興藝術家。

對於這個成功，海斯卻沒能夠享有太久。1969年初，醫生診斷出她有腦瘤，海斯在4月接受了一個手術。隨之8月又進行了另一個手術，並開始化學治療。1970年進行第三次手術，然而這些治療並沒有延緩病情，海斯在手術後不久便去世了。

海斯的一生似乎是黯淡無光的。在1965年索·勒維給海斯的信中，他似乎有感而發地寫道：「妳還是一如以往地，對一切都感到厭煩。」雖然她的作品在日益高張的女權主義浪潮中顯得適得其所，在生前卻

伊娃·海斯，無之二，1968年

並未得到太大的重視。從她的手札和日記中的確可以找到女性主義的蛛絲馬跡，例如她對於女性力量及獨立性的渴求。她所使用的一些創作技法，也在一般的雕塑程序中加進了許多編織藝術的元素。她的作品因為一種詭異的幽默感而顯得慄動人心——她的同儕們還記得海斯鮮活的個性與近乎稚氣的舉動。索·勒維曾對此評論道：「觀念藝術家是神秘主義者而不是理性主義者。由他們所迸生出的火花是邏輯所無法達成的。」除此之外，海斯的作品與她個人性不可或分的聯結，使得藝術家的風格自成一體，並預示了在1970、80及90年代的藝術發展。

尚—米榭·巴斯奇亞（Jean-Michel Basquiat）

尚—米榭·巴斯奇亞流星般的藝術生命，持續了只有數年的時間。他1960年生於紐約布魯克林區，家境中等，作會計師的父親是海地移民，母親則來自波多黎各。他從小就在母親的啟發和安排下開始學畫，她經常帶兒子到布魯克林美術館、大都會美術館及現代美術館參觀。1968年5月巴斯奇亞在街上玩球的時候因車禍嚴重受傷——他手臂骨折，胰臟破裂而必須動手術。在住院的一個月裡，母親送給他一本《格雷解剖手冊》，對於他日後的藝術創作有相當的影響。

同一年他的父母也進行了協議離婚。雖然他與母親比較親密，父親得到了三個孩子的監護權（巴斯奇亞有兩個妹妹）。1974年父親將他們送往波多黎各住了兩年，此時巴斯奇亞已漸漸顯出叛逆的個性，有兩次逃家的紀錄。在他們搬回紐約後，巴斯奇亞進了「城市學校」，這是一所為了那些天賦異稟卻有學習障礙的孩童所設計的學校，在當時是十分前進的教育機構。他在這裡認識了艾爾·迪亞茲（Al Diaz），是當時紐約新興城市塗鴉藝術的一名猛將；兩人成了好朋友及合作的搭檔。

「城市學校」雖然校風自由，巴斯奇亞又開始逃家；這次失蹤長達兩個星期，直到父親在格林威治村的華盛頓公園找到他。他經常在那裡吸食迷幻藥。

回到學校之後，巴斯奇亞又恢復了與迪亞茲的交誼，兩人一起投入此時已是如火如荼的塗鴉運動。巴斯奇亞創造了一個虛擬的自我，叫做「SAMO（Same Old Shit，老套的屁事兒）」，是一個想像出來的宗教先知形象。巴斯奇亞使用「標籤」的名字或者以他的簽名，開始用裝飾體的字母在地下鐵畫出各種警語和標語。

1977年6月他的學籍被迫突告終止，因為巴斯奇亞在一個畢業典禮中衝到講台上，將一箱子滿滿的刮鬍

上圖 尚—米榭·巴斯奇亞、安迪·沃荷及佛蘭西斯柯·克萊門堤， 1984年

貝斯·菲利普（Beth Phillips）攝

右圖 布魯諾·碧修伯格與巴斯奇亞，蘇黎世， 1982年

貝斯·菲利普（Beth Phillips）攝

泡倒在校長頭上。一年後，他的父親滿心不願地讓他離家獨立，從此他在朋友的家之間飄泊不定，如果沒有住的地方，就大剌剌睡在街上。

巴斯奇亞一直相信他有一天會成為一顆熠熠新星，但他對於音樂的興趣似乎勝過了對美術的喜好（他大部分的偶像都是音樂家），在穿著上的特殊風格和潑勁的跳舞方式，也使他成了時興的下城夜總會區的紅人兒。他常常光臨藝術家及製片家的派對——流行音樂、藝術及電影三個領域，當時在東村的摩得（Mudd）酒吧形成了眾星雲集的據點，也吸引巴斯奇亞流連其間。他繼續用SAMO的假名到處塗鴉，直到迪亞茲因為巴斯奇亞開始以塗鴉自我宣傳，兩人吵了一架才拆夥。1979年他組成了自己的樂團，團名雖經常更換，卻一直有作品營利——名信片、T恤、素描及拼貼作品，在他以前常常閒晃的幾個地方售賣，如華盛頓公園、蘇活畫廊區及現代美術館等。他第一次的公開展出機會是「時代廣場秀」，是在四十一街及第七大道

上的一間空建築物的聯展。觀眾的反應熱烈，展出則拱抬出了紐約新一代的年輕藝術家群。巴斯奇亞作品所引起的迴響使得他決定放棄樂團，全心投入藝術創作。此時他與安迪‧沃荷經朋友介紹而認識，原本對於黑人青年心存恐懼的沃荷，在一開始幾乎不願意與巴斯奇亞發生任何接觸。

「時代廣場秀」所造成的影響，使得在接下來的幾年中，出現了許多關於紐約新藝術的實驗展。巴斯奇亞是這些展出經常出現的一員健將，他吸引的歐洲愛好者還多於他的美國觀眾。對於急於發掘新人的歐洲畫商來說，他代表了美國都會文化中多元種族的體現。1981年5月巴斯奇亞在義大利摩得那（Modena）的艾米李歐‧馬佐拉（Emilio Mazzola）藝廊舉行第一次個展。隨後不久，一個在紐約開畫廊的義大利畫商安妮娜‧諾歇（Annina Nosei）便成了他主要的代理人。11月時，權威的藝術雜誌《藝術論壇》刊載了一篇長文討論他的作品——這是他在美國境內真正的成功。

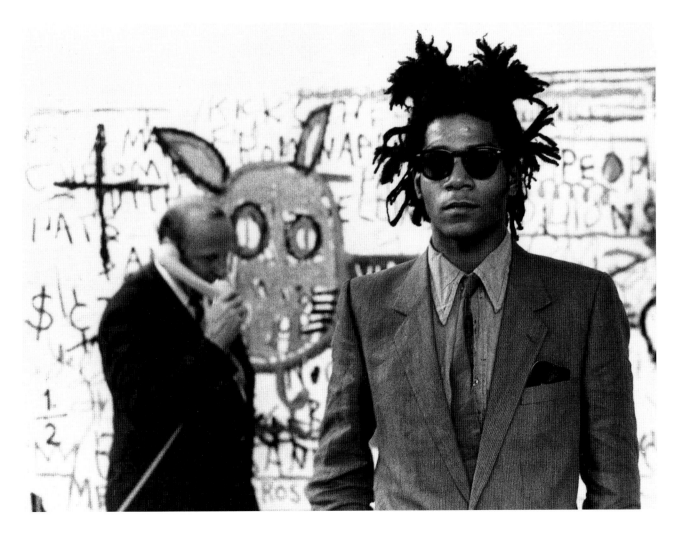

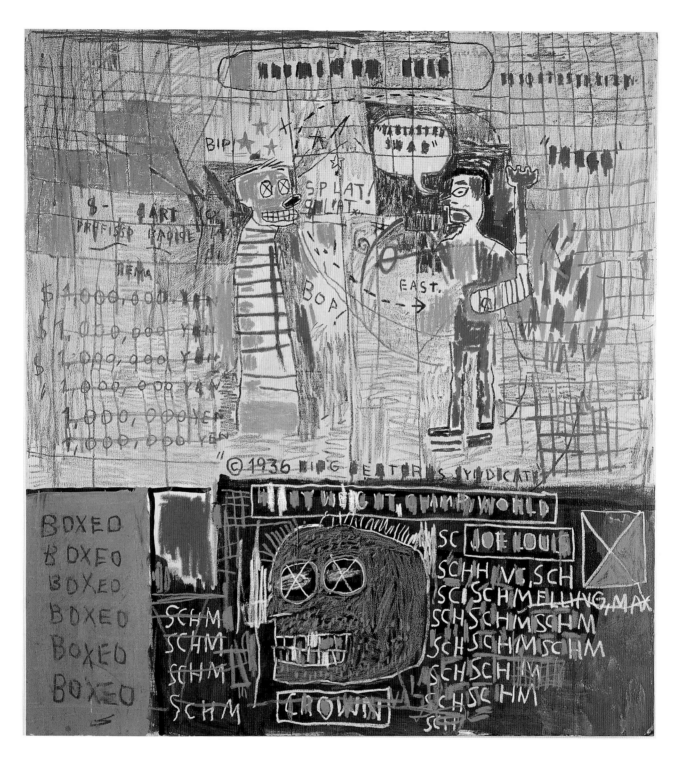

巴斯奇亞，拿破崙式的印象，1983 年

雖然他還很年輕，巴斯奇亞已開始參加國際性展覽，特別是1982年3月的「超前衛藝術：義大利／美國」，由義大利著名的藝評人阿契·波尼托·奧立瓦（Archille Bonito Oliva）所策劃，同時展出的還有一批新表現運動的知名藝術家，如義大利的奇亞（Sandro Chia）、克萊門堤（Francesco Clemente）、庫其（Enzo Cucchi）及美國的沙爾（David Salle）、施那貝爾（Julian Schnabel）等人。1982年6月，他參加了在卡塞爾的國際文件大展，是一百七十六位藝術家中最年輕的一個。由於吸食大量的毒品，他的行為舉止也變得越來越荒誕不經。

1983年巴斯奇亞參加了惠特尼雙年展，對初出茅廬的美國藝術家來說，這是公眾肯定的最重要指標。他與原先對他保持距離的安迪·沃荷也開始密切來往，在8月搬進了在大瓊斯街（Great Jones Street）的工作室，這是沃荷租給他的。沃荷對參加派對似乎從不厭倦，他外出參加歡宴或開幕會時，總是帶著巴斯奇亞作他的護衛。兩人一起遊歷歐洲，同年年底巴斯奇亞、沃荷及克萊門堤共同創作了一系列作品。

在這個時期巴斯奇亞的藝術風格及生活方式似乎已見定型。他的作品圖像看起來有如信手亂塗，有塗鴉藝術的味道，還間以文字——通常是長句，也有簡短的標語。作品的靈感來自大眾文化，有些則是卡通或連環漫畫人物，或者是非洲藝術、非裔美國人的著名人物；如音樂家或拳擊手。但也可見到現代藝術的經典淵源：畢卡索、杜布菲、帕洛克及湯伯利（Twombly）的影響皆可見於他的畫中。他遊歷了許多地方：從加州到夏威夷，還在當地租了一個農場；他也到歐洲去了一趟。巴斯奇亞與畫廊經紀人似乎一直處

不好——他最長久穩定的紀錄是與蘇黎世畫商布魯諾·碧修伯格（Bruno Bischofberger）的關係，因為後者一直遠離著喧雜的紐約藝術圈。他仍舊大量吸食毒品，特別是古柯鹼與海洛因，使得他的健康情況每下愈況。可想而知的是，他在如此年輕就一夜成名後，藝術界開始會以較嚴厲的眼光來審視他的新作品。他與沃荷的合作作品在1985年於紐約展出時被許多評論家攻擊，這也使得兩人的交誼受到影響。

1986年他受次到訪非洲，也是他唯一的一次非洲之行。碧修伯格幫他在象牙海岸的阿比詹（Abidjan）安排了一次個展。由於他經常被在美國的非裔社群人士批評為「不是真正的黑人藝術家」，巴斯奇亞對於這個展出有很大的期待。但是今天已經找不到當地任何有關於這個展出的紀錄。

雖然沃荷與巴斯奇亞的交往漸漸疏淡，沃荷在1987年的遽逝對於巴斯奇亞來說是很大的打擊。許多兩人共同的朋友都指出，沃荷是唯一能夠制止巴斯奇亞荒謬行為的人。巴斯奇亞雖然繼續吸毒，還能創作大量的作品，可能是得力於一個新助手里克·普洛（Rick Prol）的幫助。普洛也是畫家，是巴斯奇亞在東村時期的舊識。1988年的年初巴斯奇亞在紐約、巴黎及杜賽道夫都有展出，之後他旅行至達拉斯、洛杉磯及夏威夷，並在1988年6月底回到紐約，在8月17日因為吸毒用量過度，死於大瓊斯街的寓所中。

（吳宜穎◎譯）

1 Towards the Modern

Edvard Munch

Hodin, J. P., *Edvard Munch*, Thames and Hudson, London, 1972

Messer, Thomas M., *Munch*, Thames and Hudson, London, 1987

Moen, Arve, *Edvard Munch: Age and Milieu*, Forlaget Norsk Kunstreproduksjon, Oslo, 1956

————, *Edvard Munch: Women and Eros*, Forlaget Norsk Kunstreproduksjon, Oslo, 1957

————, *Edvard Munch: Nature and Animals*, Forlaget Norsk Kunstreproduksjon, Oslo, 1958

Schiefler, Gustav, *Edvard Munchs graphische Kunst*, J. W. Coppelens Forlag, Oslo, 1923

Käthe Kollwitz

Kollwitz, Käthe, *The Diary and Letters of Käthe Kollwitz*, Northwestern University Press, Evanston, Illinois, 1988

Hinz, R. (ed.), *Käthe Kollwitz: Graphics, Posters, Drawings*, New York, 1981

Nagel, O., *Käthe Kollwitz*, London, 1971

2 The Fauves

Henri Matisse

Barr, Alfred H., *Matisse* (exhibition catalogue), Museum of Modern Art, New York, 1931

Elderfield John, *Henri Matisse: A Retrospective*, Thames and Hudson, London, 1992

Gowing, Lawrence, *Matisse*, Museum of Modern Art, New York, 1966

Russell, John, et al., *The World of Matisse 1869–1954*, 1969

Schneider, Pierre (ed.), *Exposition Henri Matisse* (exhibition catalogue), Paris 1970

Maurice de Vlaminck

Cabanne, P., *Vlaminck*, Paris, 1966

Selz, Jean, *Vlaminck*, Paris, 1963

Vlaminck (exhibition catalogue), Galérie Présidence, Paris 1987

André Derain

Derain, André, *Lettres à Vlaminck*, Paris, 1955

Diehl, G., *André Derain*, Paris, 1964

Lee, Jane, *Derain*, Phaidon, Oxford 1990

3 The Nabis

Pierre Bonnard

Bell, Julian, *Bonnard*, Phaidon, London 1994

Bonnard, Pierre, and Henri Matisse, *Bonnard/Matisse: Letters Between Friends, 1925–1946*, Abrams, New York 1992

Bouvet, Francis, *Bonnard: The Complete Graphic Works*, Thames and Hudson, London, 1981

Hyman, Timothy, *Bonnard*, Thames and Hudson, London, 1998

Terrasse, Antoine, *Pierre Bonnard: Illustrator*, Thames and Hudson,

London, 1989

Edouard Vuillard

Preston, Stuart, *Vuillard*, Thames and Hudson, London 1985

Roger Marx, Claude, *Vuillard: His Life and Work*, Paul Elek, London 1946

Russell, John, *Vuillard*, New York Graphic Society, Greenwich, Conn., 1971

Thomson, Belinda, *Vuillard*, Phaidon, Oxford, 1988

Wynne Eason, Elizabeth, *The Intimate Interiors of Edouard Vuillard*, Thames and Hudson, London 1989

4 Cubism

Fernand Léger

Fauchereau, Serge, *Fernand Léger: a Painter in the City*, Academy Editions, London 1994

Kosinski, Dorothy (ed.), *Fernand Léger 1911–1924: the Rhythm of Modern Life*, Prestel, Munich 1994

Lanchner, Carolyn, *Fernand Léger*, Museum of Modern Art, New York, 1998

Schmalenbach, Werner, *Fernand Léger*, Thames and Hudson, London, 1991

Pablo Picasso

Daix, Pierre, *Picasso: Life and Art*, Thames and Hudson, London, 1994

Gilot, Françoise and Carlton Lake, *Life with Picasso*, Nelson, London 1965 (reissued 1981)

Hilton, Timothy, *Picasso*, Thames and Hudson, London, 1976

Richardson, John, *A Life of Picasso, Vol 1*, Jonathan Cape, London 1991

————, *A Life of Picasso, Vol 2*, Jonathan Cape, London 1997

Rubin, William (ed.), *Picasso and Portraiture*, Thames and Hudson, London, 1996

Sabartès, Jaime, *Picasso: An Intimate Portrait*, 1948

Stein, Gertrude, *Picasso*, Batsford, London, 1938

Georges Braque

Mullins, E., *Braque*, London, 1968

Richardson, John, *Georges Braque*, Penguin, London, 1955

Russell, John, *Georges Braque*, Phaidon, London, 1959

Zürcher, Bernard, *Georges Braque: Life and Work*, Rizzoli, New York 1988

Robert Delaunay and Sonia Delaunay

Baron, Stanley (with Jacques Damase), *Sonia Delaunay: the Life of an Artist*, Thames and Hudson, London 1995

Bernier, Georges, *Sonia et Robert Delaunay: Naissance de l'art abstrait*, Jean-Claude Lattes, Paris 1995

Molinari, Danielle, *Robert Delaunay, Sonia Delaunay*, NRF, Paris 1987

Buckberrough, Sherry A., *Sonia Delaunay: A Retrospective* (exhibition catalogue), Albright-Knox Art Gallery, Buffalo, 1980

Cohen, Arthur A., *Sonia Delaunay*. New York: Abrams, 1975

Robert Delaunay, Sonia Delaunay (exhibition catalogue), Musée d'Art Moderne de la Ville de Paris, 1987

Hoog, Michel, *Robert Delaunay*. Paris: Flammarion, 1976

Madsen, Axel, *Sonia Delaunay: Artist of the Lost Generation*. New York: McGraw-Hill, 1989

Juan Gris

Leymarie, Jean (ed.), *Juan Gris* (exhibition catalogue), Editions des Musées Nationaux, Paris, 1974

Kahnweiler, D. H., *Juan Gris: His Life and Work*, London (new and enlarged edition), Lund Humphries, London, 1947

5 Futurism

Giacomo Balla

Faggiolo Dell'Arco, Maurizio, *Balla, the Futurist*, Mazzotta, Milan 1987

Giacomo Balla (exhibition catalogue), Galleria d'Arte Moderna, Turin, 1963

Umberto Boccioni

Ballo, Guido, *Boccioni: la vita e l'opera*, Milan, 1964

Coen, Ester, *Boccioni*, The Metropolitan Museum of Art, New York 1988

6 German Expressionism

Emil Nolde

Haftmann, W., *Emil Nolde: Forbidden Pictures*, London, 1965

Vergo, Peter and Felicity Lunn, *Emil Nolde*, Whitechapel Art Gallery, London 1995

Paula Modersohn-Becker

Perry, Gillian, *Paula Modersohn-Becker: Her Life and Work*, The Women's Press, London 1979

Gabriele Münter

Hoberg, Annegret, and Helmut Friedel, *Gabriele Münter: 1977–1962*, Prestel, Munich 1992

Hoberg, Annegret, *Wassily Kandinsky and Gabriele Münter: Letters and Reminiscences, 1902–1914*, Prestel, Munich 1994

Ernst Ludwig Kirchner

Gabler, K., *Ernst Ludwig Kirchner: Dokumente, Zeichnungen, Pastelle, Aquarelle*, 2 vols, Aschaffenberg, 1980

Gordon, E., *Ernst Ludwig Kirchner*, Munich, 1968

Grohmann, W., *Ernst Ludwig Kirchner*, London, 1961

Ketterer, R. N. (ed.), *Ernst Ludwig Kirchner: Zeichnungen und Pastelle*, Belser, Stuttgart, 1979

Max Beckmann

Beckmann, Max, *On My Painting*, Hanuman Books, Madras and New York 1988

Lackner, Stephen, *Beckmann*, Thames and Hudson, London, 1991

Selz, Peter, *Max Beckmann*, Abbeville Press, New York 1996

Franz Marc

Lankheit, K., *Franz Marc im Urteil seiner Zeit*, Cologne, 1960

Marc, Franz, and Vasily Kandinsky, *Der Blaue Reiter*, Munich, 1912

————, *The Blaue Reiter Almanac*, Thames and Hudson, London, 1974

7 The Vienna Sezession

Gustav Klimt

Nebehay, Christian Michael, *Gustav Klimt: From Drawing to Painting*, Thames and Hudson, London 1994

Novotny, F. and J. Dobai, *Gustav Klimt*, London, 1968

Whitford, Frank, *Klimt*, Thames and Hudson, London 1990

Oskar Kokoschka

Hoffmann, E., *Oskar Kokoschka*, London, 1947

Kokoschka, Oskar, *Letters 1905–76*, Thames and Hudson, London 1992

Werkner, Patrick, *Austrian Expressionism: the Formative Years*, Society for the Promotion of Science and Scholarship, Palo Alto, CA, 1993

Egon Schiele

Kallir, Jane, *Egon Schiele*, Abrams, New York 1994

Nebehay, Christian M., *Egon Schiele Sketchbooks*, Thames and Hudson, London, 1989

Whitford, Frank, *Egon Schiele*, Thames and Hudson, London, 1981

8 The Ecole de Paris

Georges Rouault

Courthion, P., *Georges Rouault*, London, 1962

Hergott, Fabrice and Sarah Whitfield, *George Rouault: the Early Years*, Royal Academy/Lund Humphries, London 1993

Venturi, L., *Rouault: A Biographical and Critical Study*, Lausanne, 1959

Piet Mondrian

Bois, Yves-Alain, *Mondrian*, Leonardo de Arte, Milan (with the National Gallery of Art, Washington and the Museum of Modern Art, New York) 1994

Fauchereau, Serge, *Mondrian and the Neo-Plasticist Utopia*, Academy Editions, London 1994

Jaffé, H. L. C., *Mondrian*, London, 1970

Constantin Brancusi

Chave, Anna C., *Constantin Brancusi: Shifting the Bases of Art*, Yale University Press, New Haven and London 1993

Miller, Sanda, *Constantin Brancusi: A Survey of His Work*, Clarendon Press, Oxford and New York 1995

Amedeo Modigliani

Mann, Carol, *Modigliani*, Thames and Hudson, London, 1980

Modigliani, J., *Modigliani: Man and Myth*, London, 1959

Chaïm Soutine

Werner, Alfred, *Soutine*, Thames and Hudson, London, 1991

9 The Russians

Kasimir Malevich

Crone, Rainer, and David Moos, *Kazimir Malevich: The Climax of Disclosure*, Reaktion Books, London 1991

Douglas, Charlotte, *Malevich*, Thames and Hudson, London, 1994

Milner, John, *Kazimir Malevich and the Art of Geometry*, Yale University Press, London and New Haven 1996

Mikhail Larionov and Natalia Goncharova

Parton, Anthony, *Mikhail Larionov and the Russian Avant-Garde*, Thames and Hudson, London, 1993

Tsvetaeva, Marina, *Nathalie Gontcharova: Sa Vie, son œuvre*, Clémence Hiver, Paris 1990

Vladimir Tatlin

Milner, John, *Vladimir Tatlin and the Russian Avant-Garde*, Yale University Press, London and New Haven 1993

Zhadova, Larissa (ed.), *Tatlin*, Thames and Hudson, London, 1988

Marc Chagall

Alexander, Sidney, *Marc Chagall*, Cassell, London, 1979

Cassou, Jean, *Chagall*, Thames and Hudson, London 1965

Compton, Susan, *Chagall*, Royal Academy/Weidenfeld and Nicholson, London 1985

———, *Marc Chagall: My Life, My Dream*, Prestel, Munich 1990

Kamensky, Aleksandr, *Chagall: The Russian Years 1907–1922*, Thames and Hudson, London, 1989

Liubov Popova

Adaskina, Natalia, and Dimitri Sarabianov, *Liubov Popova*, Thames and Hudson, London, 1990

Dabrowski, Magdalena, *Liubov Popova*, The Museum of Modern Art, New York, 1991

El Lissitzky

Lissitzky-Küppers, Sophie, *El Lissitzky*, Thames and Hudson, London, 1980

Naum Gabo

Nash, Steven A., and Michael Compton, *Naum Gabo: Sixty Years of Constructivism*, Tate Gallery, London 1987

Read, H. and L. Martin, *Gabo: Constructions, Sculpture, Paintings, Drawings, Engravings*, London, 1957

Alexander Rodchenko and Varvara Stepanova

Elliott, D. (ed.), *Alexander Rodchenko*, Oxford, 1979

Karginov, G., *Rodchenko*, London, 1979

Lavrentiev, Alexander, *Varvara Stepanova, a Constructivist Life*, Thames and Hudson, London 1988

10 Dada

Francis Picabia

Hunt, R., *Picabia* (exhibition catalogue), Institute of Contemporary Arts, London, 1964

William, A., *Francis Picabia: His Art, Life and Times*, Princeton University Press, Princeton New Jersey, 1979

Marcel Duchamp

d'Harnoncourt, Anne, and Kynaston McShine, *Marcel Duchamp*, Prestel, Munich and New York, 1989

Hultén, Pontus (ed.), *Marcel Duchamp*, Thames and Hudson, London, 1993

Jadovitz, Dalia, *Unpacking Duchamp: Art in Transit*, University of California Press, Berkeley and Los Angeles, 1995

Kuenzli, Rudolph and Francis M. Nauman (eds.), *Marcel Duchamp: Artist of the Century*, MIT Press, Cambridge, Massachusetts, and London, 1987

Schwarz, Arturo, *The Complete Works of Marcel Duchamp*, Thames and Hudson, London 1997

Kurt Schwitters

Dietrich, Dorothea, *The Collages of Kurt Schwitters: Tradition and Innovation*, Cambridge University Press, Cambridge, 1993

Elderfield, John, *Kurt Schwitters*, Thames and Hudson, London, 1985

Hans Arp and Sophie Taeuber-Arp

Arp, Hans, *On My Way: Poetry and Essays 1912–1947*, Wittenborn, Schultz, New York, 1948

Kuthy, Sandor, ed., *Sophie Taeuber-Hans Arp*, Kunstmuseum, Bern, 1988

Andreotti, Margherita, *The Early Sculpture of Hans Arp*, UMI Research Press, Ann Arbor, MI, and London, 1989

John Heartfield

Herzefelde, Wieland, *John Heartfield: Leben und Werk*, Verlag das Europaïsche Buch, Berlin, 1986

Siepmann, E., *Montage: John Heartfield*, Berlin, 1977

11 Metaphysical Painting

Giorgio de Chirico

Baldacci, Piero, *Giorgio de Chirico: Betraying the Muse*, Finarte S.A., London, 1994

de Chirico, Giorgio, *Memorie della mia vita*, Rizzoli, Milan, 1962

Giorgio Morandi

Giorgio Morandi (exhibition catalogue), Royal Academy of Arts, London, 1970

Bartolotti, Nadine, *Morandi e il suo tempo*, Mazzotta, Milan, 1985

12 Surrealism

Max Ernst

Spies, Werber (ed.), *Max Ernst: a Retrospective*, Prestel, Munich, 1991

Turpin, Ian, *Ernst*, Phaidon, London (second revised edition), 1993

Ernst, Jimmy, *A Not-So-Still Life: A Child of Europe's Pre-World War II Art World and His Remarkable Homecoming to America*, New York: St Martin's, 1984

Ernst, Max, *Beyond Painting and Other Writings by the Artist and his Friends*, New York: Wittenborn, Schultz, 1948

Schneede, Uwe, *The Essential Max Ernst*, trans. R. W. Last, London, Thames and Hudson, 1972

Spies, Werner, *Max Ernst: A Retrospective* (exhibition catalogue), Tate Gallery, London, 1991

Joan Miró

Lanchner, Carolyn, *Joan Miró*, Museum of Modern Art, New York, 1993

Penrose, Roland, *Miró*, Thames and Hudson, London, 1985

Rowell, Margit (ed.), *Joan Miró: Selected Writings and Interviews*, Thames and Hudson, London, 1987

René Magritte

Magritte (exhibition catalogue), Musée des Beaux-Arts, Brussels, 1998

Gablik, Suzi, *Magritte*, Thames and Hudson, London, 1970, reprinted 1985

Sylvester, David, *Magritte*, Thames and Hudson, London, 1992

Salvador Dalí

Adès, Dawn, *Dalí*, Thames and Hudson, London (revised and updated edition), 1995

McGirk, Tim, *Wicked Lady: Salvador Dalí's Muse*, Hutchinson, London 1989

Rogerson, Mark, *The Dalí Scandal: an Investigation*, Victor Gollancz, London 1987

Secrest, Meryle, *Salvador Dalí: the Surrealist Jester*, Weidenfeld and Nicholson, London 1987

13 The Bauhaus

Vasily Kandinsky

Hahl-Koch, Jelena, *Kandinsky*, Thames and Hudson, London, 1993

Kandinsky (catalogue raisonné), 2 vols, 1982–84

Weiss, Peg, *Kandinsky and Old Russia: the Artist as Ethnographer and Shaman*, Yale University Press, New Haven and London, 1995

Lyonel Feininger

Luckhardt, Ulrich, *Lyonel Feininger*, Prestel, Munich and New York, 1989

Paul Klee

Grohmann, Will, *Klee*, Thames and Hudson, London, 1987

Haftmann, Werner, *The Mind and Work of Paul Klee*, Faber and Faber, London, 1967

Lanchner, Carolyn (ed.), *Paul Klee* (exhibition catalogue), Museum of Modern Art, New York, 1987

László Moholy-Nagy

Passuth, Krisztina, *Moholy-Nagy*, Thames and Hudson, London, 1987

Kaplan, Louis (ed.), *László Moholy-Nagy, Biographical Writings*, Duke University Press, Durham and London, 1995

Josef Albers

Albers, Josef, *The Interaction of Colour*, Yale University Press, New Haven, 1963

Hunter, Sam (ed.), *Josef Albers: Paintings and Graphics 1917–1970*, The Art Museum, Princeton, New Jersey, 1971

14 The New Objectivity

Otto Dix

Loeffler, F., *Otto Dix*, Dresden, 1967

Otto Dix (exhibition catalogue), Tate Gallery, London, 1992

George Grosz

Flavell, M. Kay, *George Grosz: A Biography*, Yale University Press, New Haven and London, 1988

Grosz, George, *A Little Yes and a Big No*, New York, 1946

Hess, H., *George Grosz*, London, 1974

Lewis, B., *George Grosz*, Madison, 1971

15 The Mexicans

José Clemente Orozco

J. C. Orozco, an Autobiography, University of Texas Press, Austin, 1962

del Conde, T., *J. C. Orozco Antología crítica*, Universidad Nacional Autónoma de México, Mexico City, 1982

Elliott, D. (ed.), *Orozco!* (exhibition catalogue), MOMA, Oxford, 1980

MacKinely, Helm, *Man of Fire: J. C. Orozco*, 1953 (reissued 1971)

Diego Rivera

Exposición de homenaje a Diego Rivera (exhibition catalogue), Palacio de Bellas Artes, Mexico City, 1977

Wolfe, Bertram D., *Diego Rivera: His Life and Times*. New York and London: Knopf, 1939

David Alfaro Siqueiros

Tibol, Raquel, *Siqueiros: Introductor de realidades*, Universidad Nacional Autónoma de México, Mexico City, 1961

Solis, Ruth (et al), *Vida y obra de David Alfaro Siqueiros*, Fondo de Cultura Económica, Mexico, 1975

Frida Kahlo

Herrera, Hayden, *Frida: a Biography of Frida Kahlo*, Harper & Row, New York, 1983; Bloomsbury, London, 1989

Frida Kahlo and Tina Modotti (exhibition catalogue), Whitechapel Art Gallery, London, 1982

16 American Between the Wars

Edward Hopper

Goodrich, L., *Edward Hopper*, New York, 1971

Levin, Gail, *Edward Hopper: An Intimate Biography*, Knopf, New York, 1995

Georgia O'Keeffe

Eisler, Benita, *O'Keeffe and Stieglitz: an American Romance*, Doubleday, New York and London, 1991

Lisle, Laurie, *Portrait of an Artist: A Biography of Georgia O'Keeffe*, University of New Mexico Press, Albuquerque, 1986

Robinson, Roxana, *Georgia O'Keeffe: A Life*, Bloomsbury, London, 1990

Thomas Hart Benton

Baigell, M., *Thomas Hart Benton*, New York, 1973

Thomas Hart Benton: A Retrospective of His Early Years 1907–29 (exhibition catalogue), Rutgers University, New Jersey, 1972

Stuart Davis

Sims, Lowery Stokes, *Stuart Davis: American Painter*, Metropolitan Museum of Art, New York 1991

Wilkin, Karen, *Stuart Davis*, Abbeville Press, New York 1987

17 England Between the Wars

Jacob Epstein

Buckle, R., *Jacob Epstein, Sculptor*, London, 1963

Silber, Evelyn, *The Sculpture of Epstein*, Phaidon, Oxford, 1986

Stanley Spencer

Pople, Kenneth, *Stanley Spencer: a Biography*, Collins, London, 1991

Robinson, D., *Stanley Spencer: Visions from a Berkshire Village*, London, 1979

Ben Nicholson

Lynton, Norbert, *Ben Nicholson*, Phaidon, London, 1993

Russell, J., *Ben Nicholson: Drawings, Paintings and Reliefs, 1911–1968*, London, 1969

Henry Moore

Berthoud, Roger, *The Life of Henry Moore*, Faber, London, 1987

Finn, D., *Henry Moore: Sculpture and Environment*, Thames and Hudson, London, 1977

Melville, R., *Henry Moore: Sculpture and Drawings, 1921–1969*, Thames and Hudson, London, 1970

Barbara Hepworth

Festing, Sally, *Barbara Hepworth: a Life of Forms*, Viking, New York and London 1994

Hammacher, A. M., *Barbara Hepworth*, Thames and Hudson, London, 1987

Thistlewood, David, *Barbara Hepworth Reconsidered*, Liverpool University Press, Liverpool 1995

18 Abstract Expressionism

Mark Rothko

Glimcher, Marc (ed.), *The Art of Mark Rothko: Into an Unknown World*, Barrie & Jenkins, London, 1992

Waldman, Diana, *Mark Rothko 1903–1970*, Thames and Hudson, London, 1979 and 1997

———, *Mark Rothko in New York*, Guggenheim Museum, New York, 1994

Clyfford Still

Kellein, Thomas (ed.), *Clyfford Still: the Buffalo and San Francisco Collections*, Prestel, Munich, 1992

Willem de Kooning

de Kooning, Willem, *The Collected Writings of Willem de Kooning*, Hanuman Books, Madras and London, 1994

Hall, Lee, *Elaine and Bill, Portrait of a Marriage: the Lives of Willem and Elaine de Kooning*, Harper/Collins, New York, 1993

Waldman, Diane, *Willem de Kooning*, Thames and Hudson, London, 1988

Arshile Gorky

Lader, Melvin, *Arshile Gorky*,

Abbeville, New York, 1985

Levy, J., *Arshile Gorky*, New York, 1968

Barnett Newman

O'Neill, John P. (ed.), *Barnett Newman: Selected Writings and Interviews*, Knopf, New York, 1990

Rosenberg, H., *Barnett Newman*, New York, 1978

Lee Krasner

Landua, Ellen G., *Lee Krasner: A Catalogue Raisonné*, Harry N. Abrams Inc., New York, 1995

Franz Kline

Gaugh, Harry F., *Franz Kline*, Cincinnati Art Museum, Cincinnati/Abbeville Press, New York (second edition), 1994 Gordon, J., *Franz Kline 1910–1962* (exhibition catalogue), Whitney Museum of American Art, New York, 1968

Jackson Pollock

Frank, Elizabeth, *Jackson Pollock*, 1983

Landau, Ellen G., *Jackson Pollock*, Thames and Hudson, London, 1989

O'Connor, Francis V. and Eugene Victor Thaw, *Jackson Pollock* (4 vols, catalogue raisonné), 1978

Ad Reinhardt

Ad Reinhardt (catalogue of an exhibition organized by the Museum of Modern Art, New York), Rizzoli, New York, 1991

Lippard, L., *Ad Reinhardt*, New York, 1981

19 Post-War Europe

Alberto Giacometti

Bonnefoy, Yves, *Giacometti*, Thames and Hudson, London, 1991

Sylvester, David, *Looking at Giacometti*, Chatto & Windus, London, 1994

Lord, James, *Giacometti, a Biography*, Farrar, Straus, Giroux, New York, 1985

Jean Dubuffet

Paquet, Marcel, *Dubuffet*, NRF/Casterman, Paris, 1993

Selz, P., *The Works of Jean Dubuffet*, New York, 1962

Balthus

Klossowski de Rola, Stanislas, *Balthus*, Thames and Hudson, London (revised edition), 1996

Leymarie, Jean, *Balthus*, Skira, Geneva (second edition, revised), 1990

Rewald, Sabine, *Balthus*, Metropolitan Museum of Art/Abrams, New York, 1984

Francis Bacon

Farson, Daniel, *The Gilded Gutter Life of Francis Bacon*, Century, London, 1993

Gowing, L., and S. Hunter, *Francis Bacon*, Thames and Hudson, London, 1994

Kundera, Milan (intr.), *Bacon: Portraits and Self-Portraits*, Thames and Hudson, London, 1996

Russell, John, *Francis Bacon*, Thames and Hudson, London, 1993

Sinclair, André, *Francis Bacon: His Life and Violent Times*, Sinclair-Stevenson, London, 1993

Sylvester, David, *Interviews with Francis Bacon*, Thames and Hudson, London (third, enlarged edition), 1987

20 The Heirs of Abstract Expressionism

Louise Nevelson

Lisle, Laurie, *Louise Nevelson: A Passionate Life*, Summit Books, New York and London 1990

David Smith

Gray, Cleve (ed.), *David Smith by David Smith*, Thames and Hudson, London, 1989

McCoy, G., *David Smith*, London, 1973

Morris Louis

Elderfield, J., *Morris Louis*, Arts Council of Great Britain, 1974

Upright, D., *Morris Louis: The Complete Paintings* (catalogue raisonné), New York, 1985

21 American Neo-Dada

Robert Rauschenberg

Alloway, L., *Robert Rauschenberg*, New York, 1976

Forge, Andrew, *Robert Rauschenberg*, Abrams, New York, 1972

Jasper Johns

Varnedoe, Kirk, *Jasper Johns: A Retrospective*, Museum of Modern Art, New York, 1996

Crichton, Michael, *Jasper Johns*, Thames and Hudson, London 1994

12 British Pop Art

Richard Hamilton

Richard Hamilton (exhibition catalogue), Tate Gallery, London, 1970

Hamilton, Richard, *Collected Words 1953–1982*, Thames and Hudson, London, 1982

David Hockney

Clothier, Peter, *David Hockney*, Abbeville, New York, 1993

Hockney, David (ed. Nikos Stangos), *That's the Way I See It*, Thames and Hudson, London, 1993

Knight, Christopher, *David Hockney: A Retrospective*, Thames and Hudson, London, 1993

Livingstone, Marco, *David Hockney*, Thames and Hudson, London (revised and updated edition), 1996

Stangos, Nikos (ed.), *David Hockney by David Hockney: My Early Years*, Thames and Hudson, London, 1988

Tuchman, Maurice, and Stephanie Barron, *David Hockney*, Los Angeles County Museum and Thames and Hudson, London, 1988

23 American Pop Art

Roy Lichtenstein

Waldman, Diane (intr.), *Roy Lichtenstein*, Thames and Hudson, London, 1971

Fine, Ruth and Mary Lee Corlett, *The*

Prints of Roy Lichtenstein (catalogue raisonné), Hudson Hills Press, Washington, 1994

Andy Warhol

Bockris, Victor, *Warhol*, Muller, London, 1989

Bourdon, David, *Warhol*, Abrams, New York, 1989

Hackett, Pat (ed.), *The Andy Warhol Diaries*, Simon and Schuster, New York and London, 1989

Claes Oldenburg

Claes Oldenburg (exhibition catalogue), Museum of Modern Art, New York, 1969

Celant, Germano, *Claes Oldenburg and Coosje van Bruggen: Large-Scale Projects*, Thames and Hudson, London, 1995

Jim Dine

Jim Dine: Complete Graphics, Petersburg Press, London, 1970

Krens, Thomas, *Jim Dine Prints 1970–77*, Harper and Row, New York, 1977

d'Oench, E. G. and Jean E. Feinberg, *Jim Dine Prints 1977–85*, Harper and Row, New York, 1986

24 The Artist Not the Artwork

Louise Bourgeois

Louise Bourgeois (exhibition catalogue), Musée d'Art Moderne, Paris, 1995

Bernadec, Marie-Laure, *Louise Bourgeois*, Flammarion, Paris, 1995

Frémon, Jean, *Louise Bourgeois: Rétrospective 1947–84*, Galerie Maeght Lelong, Paris, 1985

Gardner, Paul, *Louise Bourgeois*, Universe, New York, 1994

Joseph Beuys

Cooke, Lynne, and Karen Kelly (eds.), *Joseph Beuys: Arena – Where Would I Have Got If I Had Been Intelligent?*, Dia Center for the Arts, New York, 1994

Borer, Alain, et al., *Joseph Beuys* (exhibition catalogue), Kunsthaus, Zurich; Museo Nacional Centro de Arte Reina Sofia, Madrid, and the Centre Georges Pompidou, Paris, 1993–94

———, *The Essential Joseph Beuys*, Thames and Hudson, London, 1997

Stackelhaus, Heiner, *Joseph Beuys*, Abbeville, New York, 1991

Yves Klein

Restany, Pierre, *Yves Klein: Fire at the Heart of the World*, Journal of Contemporary Art, New York, 1992

Wember, P., *Yves Klein*, Cologne, 1969

Eva Hesse

Cooper, Helen A., ed., *Eva Hesse: A Retrospective*, Yale University Art Gallery, New Haven CT, 1992

Lippard, Lucy R., *Eva Hesse*, New York University Press, New York, 1976; reissued, da Capo Press, 1992

Jean-Michel Basquiat

Marshall, Richard, et al., *Jean-Michel Basquiat*, Whitney Museum of American Art, New York, 1992

Measurements are given in centimetres, followed by inches in brackets

Title page Pablo Picasso at Villa la Californie, 1957. Photo © David Douglas Duncan **4–5** The hands of Henry Moore, 1972. Photo © John Swope. John Swope Collection/Corbis **10** Edvard Munch, photographic self-portrait. Gelatin print 9 × 9 (3 ¹/₂ × 3 ¹/₂). Munch Museum, Oslo **11** Edvard Munch, *Jealousy c.* 1895. Oil on canvas 66.8 × 100 (26 ¹/₄ × 39 ³/₈). Rasmus Meyers Samlinger, Bergen. Photo Geir S. Johnaaessen, Bergen. © The Munch Museum/The Munch-Ellingsen Group/DACS 1999 **13** Käthe Kollwitz, *Self-Portrait*, 1910. Etching. The Fine Arts Museum of San Francisco. California State Library long loan. © DACS 1999 **14** Käthe Kollwitz at work on a plaster model for her sculpture *Mother with her two children* (1932–37), c. 1932. Photo AKG London. **15** Käthe Kollwitz, *Losbruch*, 1907. Etching from *The Peasant War* series 1902–8. Käthe Kollwitz Museum, Cologne **16** Henri Matisse working in his Hôtel Regina studio, Nice, 1950, on the ceramic project *The Virgin and Child* for the Chapel of the Rosary in Vence. Photo Hélène Adant. Musée National d'Art Moderne, Centre George Pompidou, Paris **17** Henri Matisse drawing a model at his studio in Nice, c. 1927–28. Photographer unknown. Archives of The Museum of Modern Art, New York. Copy print © 1998 The Museum of Modern Art, New York **19** Henri Matisse, *The Woman with the Hat* 1905. Oil on canvas 80.6 × 59.7 (31 ¹/₄ × 23 ¹/₂). San Francisco Museum of Modern Art. Bequest of Elise S. Haas. Formerly collections Leo and Gertrude Stein; Michael and Sarah Stein. © Succession H. Matisse/DACS 1999 **21** The Vlaminck family at home in Paris, 1928. Photo André Kertész, courtesy Association Française pour la Diffusion du Patrimoine Photographique, Paris. © Ministère de la Culture, France **22** (above) Maurice de Vlaminck, *Une rue à Marly-le-Roy*, 1905–6. Oil on canvas 55 × 65 (21 ⁵/₈ × 25 ⁵/₈). Musée National d'Art Moderne, Centre Georges Pompidou, Paris. © ADAGP, Paris and DACS, London 1999 **22** (below) Maurice de Vlaminck, *Banks of the Seine at Chatou*, 1905–6. Oil on canvas 59 × 80 (23 ¹/₄ × 31 ¹/₂). Musée d'Art Moderne de la Ville de Paris. © ADAGP, Paris and DACS, London 1999 **23** André Derain, *Henri Matisse*, 1905. Oil on canvas 46 × 34.9 (18 ¹/₈ × 13 ³/₄). Tate Gallery, London. © ADAGP, Paris and DACS, London 1999 **24** André Derain in fancy dress as Louis XIV, 1935. Photo Papillon. Archives G. Taillade **25** André Derain with Geneviève, rue Bonaparte, c. 1925. Photographer unknown. Archives G. Taillade **26** Pierre Bonnard, Le Cannet, France 1944. Photo © Henri Cartier-Bresson/Magnum **27** Pierre Bonnard, *Large Nude in the Bath*, 1924. Oil on canvas 113 × 82 (44 ¹/₂ × 32 ¹/₄). Bernheim-Jeune, Paris. © ADAGP, Paris and DACS, London 1999 **29** Edouard Vuillard sitting on a wicker chair, Villeneuve-sur-Yonne. Photographer unknown. Archive of A. Salomon **30** Edouard Vuillard, *Misia and Vallotton*, 1894. Oil on canvas. Collection Mr and Mrs William Kelly Simpson, New York. © ADAGP, Paris and DACS, London 1999 **32** Fernand Léger, 1954. Photo Ida Kar/Mary Evans Picture Library, London **33** Fernand Léger, stage model for *La Création du Monde* 1923. Dansmuseet, Stockholm. © ADAGP, Paris and DACS, London 1999 **36** Pablo Picasso in

his Vallauris studio, 1965. Photo © Alexander Liberman **37** Pablo Picasso, *The Scallop Shell*, 1912. Oil on canvas 38 × 55.5 (15 × 21 ³/₄). Private collection. © Succession Picasso/DACS 1999 **38** Pablo Picasso in his studio, boulevard de Clichy, Paris, 1909. Photographer unknown. Photo courtesy Archives Picasso, RMN Paris **39** Pablo Picasso drawing with light, 1949. Photo Gjon Mili. Life Magazine. © Time Inc./Katz Pictures **40** (left)Georges Braque, *Bottle and Fishes*, 1910. Oil on canvas 61 × 75 (24 × 29 ¹/₂). Tate Gallery, London. © ADAGP, Paris and DACS, London 1999 **40** (right) Georges Braque in his studio at 5, Impasse de Guelma, Paris, c. 1911. Photographer unknown. © Lee Miller Archives, Chiddingly, England **41** Georges Braque, *Fruit Dish, Ace of Clubs*, 1913. Oil, gouache and charcoal on canvas 81 × 60 (31 ⁷/₈ × 23 ⁵/₈). Musée National d'Art Moderne, Centre Georges Pompidou, Paris. © ADAGP, Paris and DACS, London 1999 **42** Georges Braque in his studio, Impasse du Douanier, Paris, c. 1935–36. Photo Brassaï. © Gilberte Brassaï **43** (above) Sonia and Robert Delaunay standing in front of *Hélice* by Robert Delaunay, 1923. Photographer unknown. Archive Photos, Paris **43** (below) Façade of the Boutique simultanée, at the 1925 Art Deco exposition in Paris. Photographer unknown **44** Robert Delaunay, c. 1930. Photo Man Ray. © Man Ray Trust/ADAGP, Paris and DACS, London 1999/Telimage, Paris **45** Sonia Delaunay, Paris, 1954. Photo Denise Colomb, courtesy Association Française pour la Diffusion du Patrimoine Photographique, Paris. © Ministère de la Culture, France **47** Juan Gris with Josette in the artist's studio at the Bateau-Lavoir in 1922. Photo © Daniel-Henry Kahnweiler **48** Juan Gris, *The Siphon*, 1913. Oil on canvas 81 × 65 (31 ⁷/₈ × 25 ⁵/₈). Rose Art Museum, Brandeis University, Waltham, Massachusetts. Gift of Edgar Kaufmann, Jr **49** Juan Gris, *Woman with a Mandolin (after Corot)*, 1916. Oil on plywood 92 × 60 (36 ¹/₄ × 23 ⁵/₈). Öffentliche Kunstsammlung Basel **50** (above) Giacomo Balla, *Flags at the Country's Altar*, 1915. Oil on canvas 100 × 100 (39 ³/₈ × 39 ³/₈). Private collection. © DACS 1999 **50** (below) Luigi Russolo, Carlo Carrà, Filippo Marinetti, Umberto Boccioni and Gino Severini in Paris, 1912. Photographer unknown. Private collection **51** Giacomo Balla, *Speeding Automobile*, 1912. Oil on wood 55.6 × 68.9 (21 ⁷/₈ × 27 ¹/₈). The Museum of Modern Art, New York. Purchase. Photograph © 1998 The Museum of Modern Art, New York. © DACS 1999 **53** Giacomo Balla, 1912. Photo Anton Guilio Bragaglia. Antonella Vigliani Bragaglia Collection, Centro Studi Bragaglia, Rome **55** Umberto Boccioni, *The City Rises*, 1911–12. Oil on canvas 199.3 × 301 (78 ¹/₄ × 118 ¹/₂). The Museum of Modern Art, New York. Mrs Simon Guggenheim Fund. Photograph © 1998 The Museum of Modern Art, New York **56** Umberto Boccioni's studio with versions of *Unique Form of Continuity of Space*, 1913. Photographer unknown. Private collection **57** Umberto Boccioni and Filippo Marinetti at the Salon of the Futurists in Paris, c. 1912. Photographer unknown. Photo Roger-Viollet, Paris **58** Emil Nolde, *Still Life of Masks*, 1911. Oil on canvas 73 × 77.5 (28 ³/₄ × 30 ¹/₂). The Nelson-Atkins Museum of Art, Kansas City, Missouri. Gift of the Friends of Art. © Nolde-Stiftung, Seebüll **59** Emil Nolde, *The Dance Round the Golden Calf*, 1910. Oil on canvas 88

× 105.5 (34 ⁵/₈ × 41 ¹/₂). Staatsgalerie Moderner Kunst, Munich. © Nolde-Stiftung, Seebüll **61** Emil Nolde with his wife Ada, 1902. Photographer unknown. © Nolde-Stiftung, Seebüll **62** Paula with her husband Otto and stepdaughter Elsbeth, Worpswede, c. 1904. Photographer unknown. Photo Paula Modersohn-Becker-Stiftung, Bremen **63** Paula Modersohn-Becker, *Self-Portrait on her Sixth Wedding Anniversary*, 1906. Oil on panel 101.8 × 70.2 (40 × 27 ⁵/₈). Kunstsammlungen Böttcherstrasse, Bremen **65** Gabriele Münter, *Boating*, 1910. Oil on canvas 122.5 × 72.5 (48 ¹/₄ × 28 ¹/₂). Milwaukee Art Museum Collection, Gift of Mrs Harry Lynde Bradley. © DACS 1999 **66** Gabriele Münter, Dresden 1905. Photo Vasily Kandinsky. © Ernst Ludwig Kirchner and Erna Schilling in Berlin studio, 1911–12. Photographer unknown. Photo Archive Bollinger/Ketterer, Campione d'Italia, Bern **68** Ernst Ludwig Kirchner, *Self-Portrait as a Soldier*, 1915. Oil on canvas 69.2 × 61 (27 ¹/₄ × 24). Allen Memorial Art Museum, Oberlin College, Oberlin, Ohio. Copyright by Dr Wolfgang and Ingeborg Henze-Ketterer, Wichtrach/Bern **69** Ernst Ludwig Kirchner, *Two Girls, c.* 1910. Oil on canvas 75 × 100 (29 ¹/₂ × 39 ³/₈). Kunstmuseum, Düsseldorf. Copyright by Dr Wolfgang and Ingeborg Henze-Ketterer, Wichtrach/Bern **70** Max Beckmann 1928. Photographer unknown. Photo Corbis **72** Max Beckmann, *Carnival*, 1920. Oil on canvas 186.4 × 91.8 (73 ³/₈ × 36 ¹/₈). Tate Gallery, London. © DACS 1999 **73** Franz Marc, *The Tiger*, 1912. Oil on canvas 111 × 111.5 (43 ³/₄ × 43 ⁷/₈). Städtische Galerie im Lenbachhaus, Munich, Bernhard Koehler-Stiftung **75** Franz Marc out walking. c. 1913–14. Photographer unknown. Photo AKG London **76** Group portrait of artists at the 14th Vienna Secession, 1902. Photographer unknown. Photo Bildarchiv der Österreichische Nationalbibliothek, Vienna **77** Gustav Klimt, *Portrait of Adele Bloch-Bauer I*, 1907. Oil on canvas 140 × 140 (55 ¹/₈ × 55 ¹/₈). Osterreichische Galerie Belvedere, Vienna **78** (above) Gustav Klimt, 1914. Photo Anton Josef Trcka (Antios). Christian Brandstätter Archives, Vienna **78** (below) Gustav Klimt, caricatured self-portrait (detail), c. 1902. Blue crayon 44.5 × 31 (17 ¹/₂ × 12 ¹/₄). Private collection **80** Oskar Kokoschka, *The Tempest*, 1914. Oil on canvas 181 × 220 (71 ¹/₄ × 86 ⁵/₈). Kunstmuseum, Basel **81** Oskar Kokoschka at work, London 1950. Photo by Lee Miller. © Lee Miller Archives, Chiddingly, England **84** Egon Schiele, *Reclining Woman with Green Stockings*, 1914. Watercolour 81.2 × 121.9 (32 × 48). Private collection. Photo Fischer Fine Art Ltd, London **85** Egon Schiele, 1914. Photo by Anton Josef Trcka. Graphische Sammlung Albertina, Vienna **86** Egon Schiele, *Self-Portrait Pulling Cheek*, 1910. Black chalk, watercolour and gouache 44.3 × 30.5 (17 ¹/₂ × 12). Graphische Sammlung Albertina, Vienna **88** Georges Rouault, with his wife Marthe and children Isabelle, Michel and Geneviève, Versailles 1915. Photographer unknown. Photo Rouault Family Archives **90** Georges Rouault, *Girl*, 1906. Watercolour and pastel 71 × 55 (28 × 21 ⁵/₈). Musée d'Art Moderne de la Ville de Paris. © ADAGP, Paris and DACS, London 1999 **91** Georges Rouault, Paris 1944. Photo © Henri Cartier-Bresson/Magnum **93** Piet Mondrian, c. 1942–43. The Estate of Fritz Glarner, Kunsthaus Zurich. © 1998 by Kunsthaus

Zurich. All rights reserved **94** Piet Mondrian meditating, 1909. Photographer unknown. Haags Gemeente Museum **95** Constantin Brancusi in his studio, Paris 1930. Photo Man Ray. © Man Ray Trust/ADAGP, Paris and DACS, London 1999/Telimage, Paris **96** Aerial view of Brancusi's studio, Paris, c. 1925. Photo Constantin Brancusi. Musée National d'Art Moderne, Centre Georges Pompidou, Paris. © ADAGP, Paris and DACS, London 1999 **97** (left) Constantin Brancusi, *Mademoiselle Pogany*, 1925. Polished bronze, H 43.5 (17 ¹/₈). Yale University Art Gallery, New Haven, CT. Katharine Ordway Collection. © ADAGP, Paris and DACS, London 1999 **97** (right) Constantin Brancusi, *The Kiss*, 1925. Stone, H 37.5 (14 ³/₄). Musée National d'Art Moderne, Centre Georges Pompidou, Paris. © ADAGP, Paris and DACS, London 1999 **98** Modigliani as an adolescent. Photographer unknown. Private collection **99** Modigliani and Adolphe Basler at the Café du Dome, in Montparnasse, Paris c. 1918. Photographer unknown. Photo Roger-Viollet, Paris **100** Amedeo Modigliani, *Head, c.* 1913. Stone, H 62.2 (24 ¹/₂). Tate Gallery, London **101** Amedeo Modigliani, *Portrait of Jeanne Hébuterne*, 1918. Oil on canvas 100 × 65 (39 ³/₈ × 25 ⁵/₈). Norton Simon Art Foundation, Pasadena, CA **103** Chaïm Soutine, c. 1918. Photographer unknown. Photo Roger-Viollet, Paris **104** Chaïm Soutine, *Carcass of Beef, c.* 1925. Oil on canvas 140.3 × 82.2 (55 ¹/₄ × 32 ¹/₈). The Albright-Knox Art Gallery, Buffalo, New York. © ADAGP, Paris and DACS, London 1999 **105** Chaïm Soutine, *Chartres Cathedral*, 1933. Oil on wood 91.4 × 50 (36 × 19 ³/₄). The Museum of Modern Art, New York. Gift of Mrs Lloyd Bruce Westcott. Photograph © 1998 The Museum of Modern Art, New York. © ADAGP, Paris and DACS, London 1999 **106** Unovis group at Vitebsk Station in 1920. Photographer unknown. Archives Marcadé, Paris **107** Kasimir Malevich, Leningrad, c. 1925. Photographer unknown. Archives Marcadé, Paris **108** (above) Kasimir Malevich, costume designs for the opera *Victory over the Sun* 1913. Watercolour and pencil on paper. Each 27 × 21.2 (10 ⁵/₈ × 8 ³/₈). Theatrical Museum, St Petersburg **108** (below) Kasimir Malevich, *Supremus No. 50*, 1916. Oil on canvas 97 × 66 (38 ¹/₈ × 26). Stedelijk Museum, Amsterdam **109** Natalia Goncharova, curtain design for *Le Coq d'Or* 1914. Watercolour 53.4 × 73.6 (21 × 29). Victoria & Albert Museum, London. © ADAGP, Paris and DACS, London 1999 **110** Mikhail Larionov painting his face, 1913. Photographer unknown. Courtesy Tatiana Loguine, Paris **111** Natalia Goncharova. Photo © Charles Gimpel, courtesy Kay Gimpel **112** Mikhail Larionov, *Portrait of Vladimir Tatlin*, 1911. Oil on canvas 89 × 71.5 (35 × 28 ¹/₈). Musée National d'Art Moderne, Georges Pompidou Centre, Paris. Photo Philippe Migeat. © ADAGP, Paris and DACS, London **113** (above) Tatlin and students constructing model of his Monument to the Third International, Petrograd, 1920. Photographer unknown. Photo courtesy C. Cooke **113** (below) Vladimir Tatlin, Paris, March/April 1913. Photographer unknown. Photo TsGALI, Moscow **114** Vladimir Tatlin, *Sailor (Self-Portrait)*, 1911. Tempera on canvas 71.5 × 71.5 (28 ¹/₈ × 28 ¹/₈). State Russian Museum, St Petersburg. © DACS 1999 **115** Marc Chagall, *Double Portrait with a Glass of Wine*, 1917. Oil on canvas 233 × 136 (91 ³/₄ × 53 ¹/₂). Musée

National d'Art Moderne, Georges Pompidou Centre, Paris. Photo Adam Rzepka. © ADAGP, Paris and DACS, London 1999 117 Marc and Bella Chagall, Paris, 1933. Photo André Kertész, courtesy Association Française pour la Diffusion du Patrimoine Photographique, Paris. © Ministère de la Culture, France 119 Liubov Popova, stage design for Meyerhold's production of The Magnanimous Cuckold, 1922. Collage, watercolour and gouache on paper 50 × 69 (19 5/8 × 27). State Tretyakov Gallery, Moscow 120 Liubov Popova c. 1920. Photo Alexander Rodchenko. © DACS 1999 121 El Lissitzky in the studio at Vitebsk, 1919. Photographer unknown. Private collection 122 (above) El Lissitzky, poster Beat the Whites with the Red Wedge, 1919. Poster. © DACS 1999 122 (below) Varvara Stepanova, cover design for Zigra ar, 1918. Gouache on paper 18.5 × 16 (7 1/2 × 6 1/4). Collection Alexander Lavrentiev. © DACS 1999 123 Alexander Rodchenko, France and England, 1920. Watercolour and coloured ink. Private collection. © DACS 1999 124 Varvara Stepanova, 1928. Photo Alexander Rodchenko. © DACS 1999 125 Alexander Rodchenko, The Pioneer Trumpeter, 1930. Musée Nicéphore Niepce, Chalon-sur-Saône. © DACS 1999 127 Naum Gabo, Linear Construction in Space No. 2, 1972–73. Perspex with nylon monofilament, H 92 (36 1/4). Private collection, Switzerland. Photo John Webb. The works of Naum Gabo © Nina Williams 128 Naum Gabo with his wife Miriam, South of France, 1920s. Photographer unknown. Tate Gallery Archive Collection. Photograph © Graham and Nina Williams 129 Naum Gabo with Head, 1968. Photo Herbert Reid. Tate Gallery Archive Collection. Photograph © Graham and Nina Williams 130 Marcel Duchamp, Fountain, New York 1917 (no longer extant). Photo © Alfred Stieglitz, from the second issue of The Blind Man, published May 1917, by Marcel Duchamp, Beatrice Wood, and H.-P. Roché. Photograph courtesy the Museum of Modern Art, New York. © ADAGP, Paris and DACS, London 1999 131 Hans Arp's navel, Brittany c. 1928. Photographer unknown. Fondation Arp, Clamart 132 Francis Picabia, Parade Amoureuse, 1917. Oil on board 96 × 73 (37 1/4 × 28 3/4). Private collection, Chicago. © ADAGP, Paris and DACS, London 1999 135 Francis Picabia in motorcar c. 1930. Photo Man Ray. © Man Ray Trust/ADAGP, Paris and DACS, London 1999/Telimage, Paris 136 Marcel Duchamp. Photo Eliot Elisofon. Life Magazine. © Time Warner Inc./Katz Pictures 137 Marcel Duchamp, 1966. Photo © Jorge Lewinski 138 Kurt Schwitters, 1924. Photo El Lissitzky. Photogram 11.5 × 10.5 (4 1/2 × 4 1/8). Private collection. © DACS 1999 139 Kurt Schwitters, Merzbau, c. 1930. Destroyed. Photo Landesgalerie, Hanover. © DACS 1999 141 (above) Sophie Taeuber-Arp, Munich 1913. Photographer unknown. Fondation Arp, Clamart 141 (below) Sophie Taeuber-Arp, Composition with Bird Motifs, 1927. Watercolour 38 × 26.5 (15 × 10 1/2). Private collection 142 Hans Arp in his studio, Basle, 1954. Photo Denise Colomb, courtesy Association Française pour la Diffusion du Patrimoine Photographique, Paris. © Ministère de la Culture, France 143 Hans Arp, The Dancer, 1925. Painted wood 146.5 × 109 (57 1/4 × 42 7/8). Musée National d'Art Moderne, Georges Pompidou Centre, Paris. © DACS 1999 145 John Heartfield, John

Heartfield with Chief of Police Zörgiebel, from AIZ, 8, no. 37, 1929. Rotogravure on newsprint from original photomontage. The Museum of Fine Arts, Houston. Museum purchase with funds provided by Isabell and Max Herstein. © DACS 1999 146 John Heartfield Hurrah, the Butter is Finished!, 19 December 1935. Photomontage. Photo Akademie der Künste der DDR, Berlin. © DACS 1999 148 Giorgio de Chirico, Great Metaphysical Interior, 1917. Oil on canvas 95.9 × 70.5 (37 3/4 × 27 3/4). The Museum of Modern Art, New York. Gift of James Thrall Soby. Photograph © 1998 The Museum of Modern Art, New York. © DACS 1999 149 Giorgio de Chirico, 1929. Photographer unknown. Hulton Getty Collection/Corbis 151 Giorgio de Chirico and his wife Isabella, 1951. Photo © Philippe Halsman/Magnum 152 Giorgio de Chirico, Portrait of Guillaume Apollinaire, 1914. Oil and charcoal on canvas 81.5 × 65 (32 × 25 5/8). Musée National d'Art moderne, Centre Georges Pompidou, Paris. © DACS 1999 153 Giorgio Morandi, Still-Life, 1946. Oil on canvas 37.5 × 45.7 (14 3/4 × 18). Tate Gallery London. © DACS 1999 154 Giorgio Morandi, Bologna 1953. Photo Herbert List. © Herbert List Estate–Max Scheler, Hamburg 155 Giorgio Morandi, Mannequins on a Round Table, 1918. Oil on canvas 47 × 54 (18 1/2 × 21 1/4). Private Collection, Milan. © DACS 1999 156 Max Ernst, The Robing of the Bride, 1940. Oil on canvas 130 × 96 (51 1/8 × 37 3/4). Peggy Guggenheim Collection, Venice. Photo Solomon R. Guggenheim Foundation, New York. © ADAGP, Paris and DACS, London 1999 157 Max Ernst, Sedona, Arizona 1946. Photo by Lee Miller. © Lee Miller Archives, Chiddingly, England 160 Joan Miró, Women Encircled by the Flight of a Bird, from the Constellations series, 1941. Gouache and oil wash on paper 46 × 38 (18 1/8 × 15). Private collection, Paris. © ADAGP, Paris and DACS, London 1999 161 Joan Miró at the Maritime Museum, Barcelona 1955. Photo Brassaï. © Gilberte Brassaï 164 (above) René Magritte with chessboard and body-bottle, 1960. Photo Charles Leirens, courtesy Giraudon 164 (below) René Magritte, The Mathematical Mind (L'esprit de géométrie), 1936 or 1937. Gouache on paper 37.5 × 29.4 (14 1/2 × 11 1/2). Tate Gallery, London. © ADAGP, Paris and DACS, London 1999 166 Salvador Dalí with fly on his moustache, 1954. Photo © Philippe Halsman/Magnum 167 Double portrait of Salvador Dalí and Gala, 1937. Photo © Cecil Beaton, Sotheby's, London. © Salvador Dalí – Fundacion Gala–Salvador Dalí/DACS, London 1999 168 Salvador Dalí, The Enigma of Desire, 1929. Oil on canvas 110 × 150.7 (43 1/3 × 59 1/3). Private Collection, Zurich. © Salvador Dalí – Fundacion Gala–Salvador Dalí/DACS, London 1999 170 Vasily Kandinsky, Walter Gropius and the Dutch architect J.J.P. Oud at the opening of the Bauhaus exhibition, 1923. Photographer unknown. Bauhaus-Archiv/Museum für Gestaltung, Berlin 171 Vasily Kandinsky with Gabriele Münter, March 1916. Photographer unknown. Photo AKG London 172 Vasily Kandinsky's Paris studio as he left it at his death in 1944. Photo © Alexander Liberman, 1954 175 Lyonel Feininger, self-portrait cartoon in the Chicago Sunday Tribune, 1906. © DACS 1999 176 Lyonel Feininger, 1936. Photo Imogen Cunningham. © 1978 The Imogen

Cunningham Trust 177 (above) Lyonel Feininger, Lady in Mauve, 1922. Oil on canvas 100 × 80 (39 3/8 × 31 1/2). Private collection. © DACS 1999 177 (below) Lyonel Feininger, Church at Gelmerode XII, 1929. Oil on canvas 100.3 × 80.3 (39 1/2 × 31 5/8). Museum of Art, Rhode Island School of Design. Gift of Mrs Murray S. Danforth. Photography by Cathy Carver. © DACS 1999 178 Paul Klee, Wiesbaden, 1924. Photo Elain. Bildarchiv Felix Klee/Paul Klee Stiftung, Bern 179 Kandinsky and Klee posing as Schiller and Goethe on the beach at Hendaye, France 1929. Photo Lily Klee 180 Paul Klee, The Tightrope Walker/Equilibrist, 1923. Watercolour and oil on paper, mounted on cardboard 48.5 × 31.5 (19 × 12 1/2). Paul Klee Stiftung, Kunstmuseum, Bern. © DACS 1999 181 Paul Klee, Fire Source, 1938. Oil on newspaper on burlap 69.5 × 149.5 (27 3/8 × 58 7/8). Private collection. © DACS 1999 182 László Moholy-Nagy, early 1920s. Photo H. Künstler. Photo © Ullstein Bilderdienst, Berlin 183 László Moholy-Nagy, Light Play: Black/White/Grey, 1922–30. Gelatin silver print 37.4 × 27.5 (14 3/4 × 10 3/4). The Museum of Modern Art, New York. Gift of the photographer. Copy print © 1998 The Museum of Modern Art, New York. © DACS 1999 184 Group of students and teachers at the Bauhaus in Weimar , c. 1921–23. Photographer unknown. Photo AKG London 185 (above) Josef Albers, Park, c. 1924. Glass, wire, metal and paint in wood frame, 49.5 × 38 (19 1/2 × 15). Collection The Joseph Albers Foundation, Orange. Photo Tim Nighswander. © DACS 1999 185 (below) Josef Albers, study for Homage to the Square Departing in Yellow, 1964. 76.2 × 76.2 (30 × 30). Tate Gallery, London. © DACS 1999 186 (above) Josef Albers in his studio. North Forest Circle, New Haven, c. 1960s. Photographer unknown. Photo Yale News Bureau, courtesy the Josef and Anni Albers Foundation, Orange 186 (below) Josef Albers at Black Mountain College. Photographer unknown. Photo courtesy the Josef and Anni Albers Foundation, Orange 188 Otto Dix, To Beauty, 1922. Oil on canvas 140 × 122 (55 1/8 × 48). Von der Heydt-Museum. Wuppertal. © DACS 1999 189 Otto and Martha Dix, c. 1927–28. Photo August Sander. Photographische Sammlung/SK Stiftung Kultur – August Sander Archiv, Cologne. © DACS 1999 192 (left) George Grosz, Explosion, 1917. Oil on composition board 47.8 × 68.2 (18 7/8 × 26 7/8). The Museum of Modern Art, New York. Gift of Mr and Mrs Irving Moskovitz. Photograph © 1998 The Museum of Modern Art, New York. © DACS 1999 192 (right) George Grosz, Daum marries her pedantic automaton George in May 1920, John Heartfield is very glad of it, 1920. Watercolour and collage 42 × 30.2 (16 1/2 × 12). Galerie Nierendorf, Berlin. © DACS 1999 193 George Grosz, 1928. Photographer unknown. Photo © Ullstein Bilderdienst, Berlin 194 Portrait of José Clemente Orozco, New York, 1930s. Photographer unknown. Photo Hulton Getty 195 José Clemente Orozco, La Evangelización, 1938–39, detail of mural at the chapel of the Hospicio Cabañas, Guadalajara, Mexico. Photo Istituto Nacional de Bellas Artes, Mexico 198 Diego Rivera, Crossing the Barranca, 1930–31, mural, Palacio de Cortés, Cuernavaca, Mexico. Photo Bob Schalkwijk 199 Diego Rivera, 1923. Photo Edward Weston. AKG London 199 Diego

Rivera and Frida Kahlo in San Francisco, c. 1930. Photo Edward Weston. AKG London 202 Diego Rivera, Flower Day, 1925. Encaustic on canvas 147.4 × 120.6 (58 × 47). Los Angeles County Museum of Art. LA County Funds 203 David Alfaro Siqueiros, Portrait of the Bourgeoisie, 1939, detail of mural at the headquarters of the Union of Electricians, Mexico City. Photo Istituto Nacional de Bellas Artes,Mexico 204 David Alfaro Siqueiros in front of the Polyforum Siqueiros, c. 1970. Photo © Daniel Frasnay/Rapho 206 Frida Kahlo, The Two Fridas, 1939. Oil on canvas 173.5 × 173 (68 1/4 × 68 1/8). Museo de Arte Moderno, Mexico City 207 Frida Kahlo, c. 1939. Carbro print. Photo Nickolas Muray, courtesy George Eastman House, Rochester 210 Edward and Jo Hopper in South Truro, Massachusetts, 1960. Photo © Arnold Newman 211 (above) Edward Hopper, House by the Railroad, 1925. Oil on canvas 61 × 73.7 (24 × 29). The Museum of Modern Art, New York. Given anonymously. Photograph © 1998 The Museum of Modern Art, New York 211 (below)Edward Hopper, Nighthawks, 1942. Oil on canvas 82.8 × 152.4 (33 × 60). The Art Institute of Chicago. Gift of the Friends of American Art 213 Georgia O'Keeffe, 1927. Photo Alfred Stieglitz. Yale Collection of American Literature, The Beinecke Rare Book & Manuscript Library, Yale University 214 Georgia O'Keeffe with Pelvis, Red and Yellow, c. 1960. Photo Michael Vaccaro/Image Bank. © ARS, NY and DACS, London 1999 215 Georgia O'Keeffe, Abstraction, White Rose II, 1927. Oil on canvas 91.4 × 76.2 (36 × 30). The Georgia O'Keeffe Foundation, Albuquerque. © ARS, NY and DACS, London 1999 218 Thomas Hart Benton, late 1920s. Photographer unknown. Photo Corbis/UPI 219 Thomas Hart Benton, Independence and the Opening of the West, 1959–62 (detail). Mural, Harry S. Truman Library, Independence, Missouri. © Estate of Thomas Hart Benton/DACS, London/VAGA, New York 1999 221 Stuart Davis with painting Summer Landscape, dated 1930. Photographer unknown. The Peter A. Juley & Son Collection, National Museum of American Art, Smithsonian Institution, Washington, D.C. 222 Stuart Davis, Pad No. 4, 1947. Oil on canvas 35.6 × 45.7 (14 × 18). The Brooklyn Museum of Art, New York. Bequest of Edith and Milton Lowenthal. © Estate of Stuart Davis/DACS, London/VAGA, New York 1999 223 Stuart Davis, Eggbeater No. 1, 1927. Oil on canvas 74 × 91.4 (29 1/8 × 36). Collection of the Whitney Museum of American Art, New York. Gift of Getrude Vanderbilt Whitney. © Estate of Stuart Davis/DACS, London/VAGA, New York 1999 225 Epstein in his Chelsea studio in front of his Oscar Wilde Memorial, 1912. Photo © Emil Otto Hoppé. The Royal Photographic Society collection, Bath, England 227 Epstein in his studio at Hyde Park Gate among some of his works. September 1947. Photographer unknown. Photo Hulton Getty 228 Stanley Spencer on a working visit to the Clydeside shipyards at Port Glasgow, October 1943. Photographer unknown. Photo Hulton Getty 229 Stanley Spencer, Resurrection of Soldiers at the Oratory of All Souls at Burghclere in Berkshire, 1929. National Trust Photographic Library/A. C. Cooper, London. © Estate of Stanley Spencer 1999. All rights reserved DACS 231 Ben Nicholson, St Ives 1956. Photo Bill Brandt. ©

Bill Brandt Archive Ltd **233** Ben Nicholson, *White Relief*, 1935. Oil on carved board 52.3 × 73.8 (20 $^1/_2$ × 29). Ivor Braka Ltd, London. © Angela Verren-Taunt 1999. All right reserved DACS **234** Henry Moore, Much Hadham, 1954. Photo Ida Kar/Mary Evans Picture Library **237** (above) The sculptor John Skeaping and his wife Barbara Hepworth, Hampstead, 21 March 1933. Photographer unknown. Photo Hulton Getty **237** (below) Barbara Hepworth, *Pelagos*, 1946. Wood with colour and strings, H 40.6 (16). Tate Gallery, London. © Alan Bowness, Hepworth Estate **238** Barbara Hepworth, *Assembly of Sea Forms*, 1972. White marble, mounted on stainless steel base, H 105.4 (41 $^1/_2$). Norton Simon Art Foundation, Pasadena, CA. © Alan Bowness, Hepworth Estate **239** Barbara Hepworth, 1963. Photo © Cornel Lucas, London **240** Mark Rothko, New York City 1964. Photo Hans Namuth. © 1991 Hans Namuth Estate Collection, Center for Creative Photography, The University of Arizona, Tucson **241** Photo of the opening of Franz Kline's exhibition at Sidney Janis Gallery, New York, March 1960. Photo © Fred W. McDarrah **242** Mark Rothko, *Orange, Yellow, Orange*, 1969. Oil on paper mounted on linen 123.2 × 102.9 (48 $^1/_2$ × 40 $^1/_2$). Photo courtesy Marlborough Gallery, New York. © Kate Rothko Prizel and Christopher Rothko/DACS 1999 **243** Mark Rothko, East Hampton 1964. Photo Hans Namuth. © 1991 Hans Namuth Estate Collection, Center for Creative Photography, The University of Arizona, Tucson **246** (above) Clyfford Still in his studio, 1953. Photo Hans Namuth. © 1991 Hans Namuth Estate Collection, Center for Creative Photography, The University of Arizona, Tucson **246** (below) Clyfford Still, *1957-D no.1*, 1957. Oil on canvas 292 × 406 (115 × 160). Albright-Knox Art Gallery, Buffalo, New York. Gift of Seymour H. Knox **248** Willem de Kooning, 1950. Photo © Rudolf Burckhardt **249** (left) Willem de Kooning, 1950. Photo © Rudolf Burckhardt **249** (right) Willem and Elaine de Kooning, 1950. Photo © Rudolf Burckhardt **250** Willem de Kooning, *Excavation*, 1950. Oil and enamel on canvas 203.5 × 254.3 (80 × 100). The Art Institute of Chicago. Mr and Mrs Frank G. Logan Purchase Prize. Gift of Mr and Mrs Noah Goldowsky and Edgar Kaufmann, Jr. © Willem de Kooning/ARS, NY and DACS, London 1999 **251** Arshile Gorky, *The Liver is the Cock's Comb*, 1944. Oil on canvas 182.9 × 248.9 (72 × 98). Albright-Knox Art Gallery, Buffalo. Gift of Seymour H. Knox, 1956. © ADAGP, Paris and DACS, London 1999 **252** Arshile Gorky, 1946. Photo Gjon Mili. Life Magazine. © Time Warner Inc./Katz Pictures **253** Arshile Gorky, *The Artist and his Mother, c.* 1929–42. Oil on canvas 152.4 × 127 (60 × 50). National Gallery of Art, Washington, D.C. Ailsa Mellon Bruce Fun. © ADAGP, Paris and DACS, London 1999 **254** Barnett Newman and his wife Annalee at the Guggenheim Museum, 1966. Photo © Bernard Gotfryd/Newsweek **255** Barnett Newman, *Onement I*, 1948. Oil on canvas 68.6 × 40.6 (27 × 16). The Museum of Modern Art, New York, New York. Gift of Annalee Newman. Photograph by Bruce White, Upper Montclair, New Jersey. © ARS, NY and DACS, London 1999 **258** Lee Krasner, *Noon*, 1947. Oil on linen 60.9 × 76.2 (24 × 30). Photo courtesy Robert Miller Gallery, New York. © ARS, NY and DACS,

London 1999 **259** Lee Krasner and Jackson Pollock, *c.* 1950. Photo © Wilfred Zogbaum **260** Franz Kline, *c.* 1960. Photo © Walter Auerbach, courtesy Rudolf Burckhardt **261** Franz Kline, *New York, N.Y.*, 1953. Oil on canvas 200.7 × 129.5 (79 × 51). Albright-Knox Art Gallery, Buffalo. Gift of Seymour H. Knox, 1956 **262** Jackson Pollock, *Portrait and a Dream*, 1953. Enamel on canvas 147.6 × 341 (58 $^1/_8$ × 134 $^1/_4$). Dallas Museum of Art. Gift of Mr and Mrs Algur H. Meadows and the Meadows Foundation Incorporated. © ARS, NY and DACS, London 1999 **263** Pollock painting, seen from above, 1950. Photo © Rudolph Burckhardt **266** (above) Ad Reinhardt in his Broadway studio, New York, 1961. Photo © Fred W. McDarrah **266** (below) Ad Reinhardt, *Abstract Expressionism: No. 15, 1952*, 1952. Oil on canvas 274.3 × 101.6 (108 × 40). Collection Albright-Knox Art Gallery, Buffalo. Gift of Seymour H. Knox, 1958. © ARS, NY and DACS, London 1999 **267** Ad Reinhardt, *Red Painting, 1952*, 1952. Oil on canvas 152.4 × 462.3 (60 × 182). Collection Virginia Museum of Fine Arts. Gift of Sydney and Frances Lewis. © ARS, NY and DACS, London 1999 **268** Alberto Giacometti installing his sculpture at the Galerie Maeght, Paris 1961. Photo © Henri Cartier-Bresson/Magnum **269** Alberto Giacometti's eye 1963. Photo Bill Brandt. © Bill Brandt Archive Ltd **270** Alberto Giacometti, *Annette in the Atelier with 'Chariot' and 'Four Figures on a Pedestal'*, 1950. Oil on canvas 73 × 49.9 (28 $^3/_4$ × 19 $^5/_8$). Private collection, London. © ADAGP, Paris and DACS, London 1999 **273** Jean Dubuffet, *Nez carotte*, 1961. Lithograph 60 × 38 (23 $^5/_8$ × 15). © ADAGP, Paris and DACS, London 1999 **274** Georges Limbour and Jean Dubuffet, Farley Farm, 1959. Photo by Lee Miller. © Lee Miller Archives, Chiddingly, England **275** Jean Dubuffet in the *Jardin d'hiver*, 1970. Photographer unknown. Photo Fondation Dubuffet, Paris. © ADAGP, Paris and DACS, London 1999 **276** Jean Dubuffet sculpting a piece of polystyrene, studio in Paris, 1970. Photo © Kurt Wyss, courtesy Fondation Dubuffet, Paris **278** Balthus with his wife Setsuko and daughter Haruni, 1990. Photo © Henri Cartier-Bresson/Magnum **279** Balthus, *The Guitar Lesson*, 1934. Oil on canvas 161 × 138.5 (63 $^1/_8$ × 54 $^1/_2$). Courtesy Thomas Ammann Fine Art, Zürich. © ADAGP, Paris and DACS, London 1999 **281** Francis Bacon on the Underground, London. Photo © Johnny Stiletto **282** Francis Bacon, *Three Studies for Figures at the Base of a Crucifixion, c.* 1944. Oil on canvas each panel: 94 × 73.7 (37 × 29). Tate Gallery, London. © Estate of Francis Bacon/ARS, NY and DACS, London 1999 **285** Louise Nevelson 1978. Photo © Cecil Beaton, Sotheby's, London **286** Louise Nevelson, *Sky Cathedral*, 1958. Assemblage: wood construction, painted black 343.9 × 305.4 × 45.7 (135 $^1/_2$ × 120 $^1/_4$ × 216). The Museum of Modern Art, New York. Gift of Mr and Mrs Ben Midwoff. Photograph © 1998 The Museum of Modern Art, New York. © ARS, NY and DACS, London 1999 **289** David Smith in his studio, Voltri, Italy. 1962. Photo © Archivio Ugo Mulas **290** David Smith, *Bec-Dida Day, July 12, 1963*, 1963. Painted steel. © Estate of David Smith/DACS, London/VAGA, New York 1999 **291** (above) Morris Louis, *Point of Tranquility*, 1959–60. Magna on canvas 257 × 343 (104 $^1/_4$ × 135). Hirshhorn Museum and

Sculpture Garden, Smithsonian Institution, Washington, D.C. Gift of Joseph H. Hirshhorn. © 1960 Morris Louis **291** (below) Morris Louis, *Beta Kappa*, 1961. Acrylic resin on canvas 262.3 × 439.4 (103 $^1/_4$ × 173). National Gallery of Art, Washington, D.C. Gift of Marcella Louis Brenner. © 1961 Morris Louis **292** Morris and Marcella Louis on honeymoon in New York City, 1947. Photographer unknown. Courtesy Marcella Louis Brenner **293** Morris Louis, 1957. Photographer unknown. Courtesy Marcella Louis Brenner **294** Robert Rauschenberg, *Untitled (Red Painting)*, 1954. Oil, fabric and newspaper on canvas 179.7 × 96.5 (70 $^3/_4$ × 38). The Eli and Edythe L. Broad Collection, Santa Monica. © Robert Rauschenberg/DACS, London/VAGA, New York 1999 **295** Robert Rauschenberg, Front Street Studio, New York 1958. Photographer unknown. Photo courtesy Statens Konstmuseen, Stockholm 1958 **296** Robert Rauschenberg and Jasper Johns *c.* 1954. Photo © Rachel Rosenthal **299** Jasper Johns, *Three Flags*, 1958. Encaustic on canvas 78.4 × 115.6 (30 $^7/_8$ × 45 $^1/_2$). Whitney Museum of American Art. 50th Anniversary Gift of the Gilman Foundation, Inc., The Lauder Foundation, A. Alfred Taubman, an anonymous donor, and purchase. © Jasper Johns/DACS, London/VAGA, New York 1999 **301** Jasper Johns, New York, 1991. Photo © Armin Linke **302** Richard Hamilton, *O5.3.81.d*, 1990. Oil and Humbrol enamel on cibachrome on canvas, 75 × 75 (30 × 30). Courtesy of the Anthony d'Offay Gallery, London. © Richard Hamilton 1999. All rights reserved DACS **303** Richard Hamilton, *Just what is it that makes today's homes so different, so appealing?*, 1956. Collage 26 × 25 (10 $^1/_4$ × 9 $^7/_8$). Kunsthalle Tübingen, Tübingen. © Richard Hamilton 1999. All rights reserved DACS **304** Richard Hamilton reflected in *Interior 2*, 1966. Photo © Jorge Lewinski. © Richard Hamilton 1999. All rights reserved DACS **306** David Hockney, *We Two Boys Together Clinging*, 1961. Oil on board 121.9 × 152.4 (48 × 60). Arts Council of Great Britain. © David Hockney **307** David Hockney with *A Neat Lawn*, 1972. Photo © Jorge Lewinski **309** David Hockney, *Artist and Model*, 1974. Etching in black (32 × 24). © David Hockney **310** Roy Lichtenstein, *Yellow and Green Brushstrokes*, 1966. Oil on canvas 215 × 460 (84 $^5/_8$ × 181). Museum für Moderne Kunst, Frankfurt am Main. Photo Axel Schneider. © Estate of Roy Lichtenstein/DACS 1999 **311** Roy Lichtenstein, 1985. Photo Grace Sutton. © Grace Sutton/DACS, London/VAGA, New York 1999 **312** Roy Lichtenstein with his wife Dorothy in their kitchen in Southampton, *c.* 1977. Photographer unknown. Photo courtesy Leo Castelli Gallery, New York **314** Andy Warhol in front of self-portrait, at an exhibition at the Anthony d'Offay Gallery, London 1986. Photo Corbis **315** Andy Warhol, *Marilyn*, 1967. Screenprints 91.4 × 91.4 (36 × 36). Frederick R. Weisman Art Foundation, Los Angeles. © The Andy Warhol Foundation for the Visual Arts, Inc./DACS, London 1999 **316** Andy Warhol with members of the Factory, 1968. Photo Philippe Halsman/Magnum **317** Andy Warhol sits in front of his cow wallpaper at a press conference to open exhibit at the Whitney Museum of American Art 1971. Photo Corbis **319** Claes Oldenburg, *Lipsticks*

in Piccadilly Circus, 1966. Collage 25.4 × 20.3 (10 × 8). Tate Gallery, London **320** Claes Oldenburg, *The Store*, front window looking into The Store, 107 East Second Street, New York, December 1961. Photographer unknown. Photo courtesy the artist **321** Claes Oldenburg and Coosje van Bruggen, *Spoonbridge and Cherry*, 1988. Aluminium painted with polyurethane enamel and stainless steel 9 × 15.7 × 4.1 m (29' 6" × 51' 6" × 13' 6"). Minneapolis Sculpture Garden, Walker Art Center, Minneapolis. Photo Attilio Maranzano. Gift of Frederick R. Weisman in honour of his parents William and Mary Weisman **322** Claes Oldenburg with model. Photo © Julian Nieman **323** Claes Oldenburg walking down the street with a monumental tube of toothpaste, London 1966. Photo Hans Hammarskiöld **324** Jim Dine, *Large Boot Lying Down*, 1985. Aluminium and velvet 58.5 × 104.2 × 38 (23 × 41 × 15). Collection the artist, courtesy the Pace Gallery, New York **325** Jim Dine, *Self-Portrait Next to a Coloured Window*, 1964. Painting, charcoal, oil on glass and wood 182.4 × 252.7 (71 $^7/_8$ × 99 $^1/_2$). Dallas Museum of Art, Dallas Art Association Purchase, Contemporary Arts Council Fund. Courtesy the Pace Gallery, New York **326** Jim Dine, *Car Crash*, 1960. Photo © Robert McElroy **329** Louise Bourgeois, *Cell (Arch of Hysteria)*, 1992–93. Steel, bronze, cast iron and fabric 302.2 × 368.3 × 304.8 (119 × 145 × 120). Centro Andaluz de Arte Contemporaneo, Seville. Photo Peter Bellamy, courtesy Robert Miller Gallery, New York. © Louise Bourgeois/DACS, London/VAGA, New York 1998 **330** Louise Bourgeois, 1982. Photo Robert Mapplethorpe. © 1982 The Estate of Robert Mapplethorpe/courtesy A+C Anthology **332** Joseph Beuys at home with his family in Oberkassel, 1965. Photo © Leonard Freed/Magnum **333** Joseph Beuys, *Chair with Fat*, 1963. Wood, wax and metal 100 × 47 × 42 (39 $^3/_8$ × 18 $^1/_2$ × 16 $^1/_2$). Block Beuys at the Hessisches Landesmuseum Darmstadt. Photo Katia Rid. © DACS 1999 **334** Joseph Beuys, *How To Explain Pictures to a Dead Hare*, Galerie Schmela, Düsseldorf, 1965. Photo © Ute Klophaus. © DACS 1999 **336** Yves Klein, *Ant. 96. People Begin to Fly*, 1961. Oil on paper mounted on canvas 250.2 × 400.2 (98 $^1/_2$ × 156 $^1/_2$). The Menil Collection, Houston. Photo Paul Hester, Houston. © ADAGP, Paris and DACS, London 1999 **337** Yves Klein, *Leap into the Void*, 1962. Photo © Harry Shunk. © ADAGP, Paris and DACS, London **339** Eva Hesse in her studio, *c.* 1968. Photographer unknown. © The Estate of Eva Hesse. Courtesy Robert Miller Gallery, New York **340** Eva Hesse, *Sans II*, 1968. Fibreglass, 96.5 × 218.4 × 15.6 (38 × 86 × 6 $^1/_8$). Saatchi Collection, London. © The Estate of Eva Hesse. Courtesy Robert Miller Gallery, New York **342** Jean-Michel Basquiat with Andy Warhol and Francesco Clemente, 1984. Photo © Beth Phillips. Courtesy Galerie Bruno Bischofberger, Zurich **343** Bruno Bischofberger and Jean-Michel Basquiat at the Gallery Bischofberger, Zurich, 1982. Photo © Beth Phillips. Courtesy Galerie Bruno Bischofberger, Zurich **344** Jean-Michel Basquiat, *Napoleonic Stereotype*, 1983. Acrylic and oil crayon on canvas 168 × 152 (66 × 59). Courtesy Galerie Bruno Bischofberger, Zurich. © ADAGP, Paris and DACS, London 1999

Figures in bold indicate the artist's main entry

Published by arrangement with
Thames and Hudson, London,
© **1999 Thames and Hudson Ltd, London**